戲曲
演進史（八）

近現代戲曲編、偶戲編、
結論編

曾永義 ／ 著

三民書局

代 序

一部書成五十年——曾永義院士《戲曲演進史》的寫作歷程

時間，在不盡的緬懷中流轉。又是一年一度雙十節，我們的學術父親曾永義院士（一九四一一二〇二二）逝世一周年。老師以八秩之齡攀登學術志業的高峰，完成《戲曲演進史》八冊將全部出版。如果時光可以倒流，想請問老師，是從何而來的「願念」，會在一九七一年以副教授任職臺灣大學中文系時，即有撰著戲曲史之志？又是何等堅執的毅力，足以貫徹五十餘年的歲月完成一部《戲曲演進史》？

曾老師追述治學方法是倣效王國維（一八七七一一九二七），先分題探討，解決關鍵性問題，再融會貫通著為專書。王國維於光緒三十四年至民國二年（一九〇八一一九一三），完成《曲錄》、《戲曲考原》等九種專論。最後攝取菁華要義，撰寫《宋元戲曲考》，成為戲曲史的開山之作。王國維以六年時間研究戲曲，首開戲曲史研究的潮流，並啟發中日學者對戲曲展開學術性的研究。曾老師耕五十餘年，教學與研究以戲曲為主體，而以俗文學、韻文學和民俗藝術為羽翼。著作等身，有專書《參軍戲與元雜劇》、《戲曲源流新論》等十五種。另有期刊論文一百六十餘篇，結集於《從腔調

說到崑劇》《戲曲與偶戲》等十三書之中。每個論題各有不同的面向，都是研究戲曲史扎實的根柢。

行年將近七十五歲，老師常懷「時不我與」之憂，乃積極申請二〇一七年八月教育部的研究計畫；繼而從二〇一八年八月起執行國科會五年期「人文行遠專書寫作計畫」，確立書名《戲曲演進史》。老師以二十八種著作成果為基礎，進行新舊論題之刪補與寫作，將戲曲史的種種問題，逐一研究突破和探討辨明；然後重新建構體系、分章設目，聯鎖融會其相關論述；又或補其不足，或修訂其疑義，或更創發為新論。一面整編舊稿，一面撰寫新篇，直到二〇一九年十二月凌晨，構思《戲曲演進史》全書為十編共八十五章。旨在條理論述「戲曲」劇種體製規律、理論主張、文學藝術等方面之演變發展的歷程。打破向來以朝代為制約的書寫角度，而以「劇種」之源生與衰的論述為始末，更切合「戲曲演進史」的意義。

對於「戲曲」、「南戲」、「北劇」如何源生等關鍵性的問題，曾老師早已成一家之言。惟作家作品浩如煙海，必須著力增補。瀏覽《一位陽春教授的生活：曾永義舊詩日記稿（一九九二—二〇二二）》，其中將近三年的時間（二〇一七年七月至二〇二〇年七月），老師緊鑼密鼓閱讀撰述古典戲曲作品。經年累月案牘勞神，致使罹患心臟衰竭的宿疾，猶如雪上加霜。二〇二〇年八月起必須依賴製氧機，方能初臥即入睡三、四小時。然後披衣伏案寫作約二小時，累而又臥床休息一、二小時，即起又復寫作。面對衰朽殘年，日記寫道：「今孜矻於《戲曲演進史》之撰著，白髮滿頭，一燈了然，日居月諸，但望身體平安，早日成此宿願。」

在製氧機的協助下，約兩百七十萬字的初稿終於在二〇二〇年九月底完成，老師謙稱是「龐然大物」。奈因耗盡心神、氣虛體弱，十月底入住臺大醫院，病體羸弱之際，居然在心臟科病房完成

《戲曲演進史·明清傳奇編》的序說與結尾，展現非常人的毅力與耐力。十一月十日接受心臟大手術，生命在危急存亡之秋。彼時，我每天晚上在心底呼求：「曾老師！您得撐著！您得撐著！一定要看到五十年嘔心瀝血的著作出版啊！」感謝臺大醫療團隊，感謝曾老師堅韌的求生意志，歷經九死一生安然歸來。養病期間，繼續刪修《戲曲演進史》初稿。翌年四月底在家中與三民書局劉培育副總編輯帶來的第一冊《導論與淵源小戲》留影，日記寫道：「五十年之苦心盡力之總成果開始落實矣！」五月七日在臺北國家圖書館舉辦新書發表會，翌日昧旦感懷，賦七言排律：

一部書成五十年，白頭搔盡亦堪憐。嘔心瀝血芸窗下，秋色春光燈影前。浩瀚縱橫浮曲海，辨析肌理觀演進，轉折與衰識變遷。大物龐然真曠絕，椰林醉月嘯長天。

原以為等待全卷出版之後，可以陪同老師「椰林醉月嘯長天」，豈料老師竟於二〇二二年雙十節悄悄離去，留下尚未出版的後三冊，想必無限憾恨。師母請託我推薦戲曲各有專長的曾門弟子，包括李佳蓮、陸方龍、丁肇琴、林維綉、侯淑娟、謝俐瑩、劉美芳、邱一峰、鐘雪寧和我，分工合作查閱校對，並由世新大學退休的丁肇琴老師掌舵其事，可謂勞苦功高。每個人都在現任繁重的教學或工作中，排除萬難，完成任務。從今年凜凜寒冬的一月接下沉甸甸的打字稿，到炎炎酷熱的暑假閱讀排版的校對稿，我們每讀一字一句，彷彿迴向天上的學術父親⋯⋯。

王國維遺言「五十之年，只欠一死」。不禁假想，如果有前世今生，也許曾永義院士是王國維投胎轉世，今生再用五十年，完成超越海峽兩岸《戲曲演進史》的宏偉鉅著吧！

李惠綿寫於臺北坐忘書齋二〇二三年仲秋

目次

辛〔近現代戲曲編〕

序說

所謂「近現代」是指清乾隆（一七三六）至上世紀（二〇〇〇）這兩百數十年間。那時中國戲曲的腔調劇種，代表雅部的崑腔劇種和代表花部的諸腔劇種，互相爭衡。新興的花部大有勢力，不止本身發展為複合腔劇種皮黃戲，而且由北京向外流播，被天津、上海等外埠之人士稱作「京劇」，而終於流播全國，取崑劇之主流地位而代之。時為清同治六年（一八六七）。也因此本編為探討京劇的來龍去脈，追根究柢就必須從花部諸腔說起，而花部諸腔就是散落全國各地的地方大戲戲曲劇種，於是本編開頭一連三章：近現代地方大戲形成與發展之徑路，近現代戲曲大戲腔系音樂流播後產生之特色，近現代地方大戲之劇目題材與文學特色，便是對花部諸腔所作的概括性探討。而將濃墨重彩施諸花雅兩部爭衡，也就是戲曲劇種「詩讚系板腔體」與「詞曲系曲牌體」之彼此推移乃至合流蛻變，終至使花部之西皮、二黃結成複合腔調，雄崎劇壇的全部歷程。

而此時崑劇之所謂「折子戲」，自明萬曆以後即為劇場演出之主要形式；京劇為主流劇種時，亦不乏「折子戲」之演出，固詳為考述，以見「折子戲」之演出，實為中國戲曲演出方式之「古老傳統」。而京劇之成熟在光

緒至民初，也由於其成熟，才能發展為流派藝術。從此流派藝術紛彩競呈，與京劇成長相表裡。而也因此特以一章考述京劇「流派藝術」的建構過程及其盛況。

而晚清以後，戲曲之走向，今人論著實多，因但予撮菁取華，過渡至今日之戲曲，作為全編之結束。又因著者身處臺灣，位居中國東南一隅，鄰近福建。福建古劇梨園戲與亂彈戲傳播臺灣，落地生根，本「禮失而求諸野」與「追本溯源」之義，固特予詳考，以見民族藝術文化血濃於水。又臺灣歌仔戲之兩大根源歌子與車鼓皆來自閩南，然結合發展為歌仔戲後復回流至閩南，因更論〈臺閩歌仔戲之關係〉，亦以見其間不可分割之文化傳衍。而總此三題作為本書之結束。

第壹章　近現代地方大戲形成與發展之徑路

引言

對於本論題的書寫，主要是根據《中國戲曲志》三十卷中的題材。這部中國地方戲曲大寶庫，按省、自治區、直轄市行政區分卷，工作起於一九八三年初；從一九九〇年五月開始出版第一卷《湖南卷》，至一九九九年九月出版第三十卷《貴州卷》為止，光出版時間就前後花了十年，加上編輯時間，前後更有十六年。其間由中央到地方，層層負責，群策群力，其工程之浩大，內容含綜述、圖表、志略、傳記等等，真是前無古人。

而據此寶庫，考中國近代地方大戲的形成，約由以下三種徑路：其一由小戲發展而形成，其二由大型的說唱一變而形成，其三以偶戲為基礎轉化而形成。分別說明如下。

一、近現代地方大戲形成之徑路

(一)由小戲發展而形成

小戲經由上文所敘述的六種徑路形成以後，有的再繼續發展，終於脫胎換骨而蛻變為大戲。考其所以蛻變而為大戲的徑路，則大抵為：吸收其他小戲或說唱和大戲。有的止吸收其他小戲，有的止注入說唱的故事和音樂，有的止引進大戲的劇目或舞臺藝術，有的則說唱、大戲同時並舉，有的則小戲、說唱、大戲逐漸兼容並蓄，茲舉例說明如下：

三腳戲：這是流行在浙江遂安、淳安、開化以及安徽歙縣、屯溪一帶的地方戲，近年因為遂安、淳安舊屬睦州，所以改稱睦劇。早在明代，當地農民有一種「跳竹馬」的鄉土舞蹈，小孩騎在紙糊的竹馬之上，打扮得大紅大紫，跳起各式各樣的陣勢，配以民歌小調，載歌載舞，其後把跳馬者扮成小丑小旦，紙馬也改為布馬，做一齣小戲，是為「兩腳戲」。「兩腳戲」成立以後，接著又吸收由江西一帶傳到浙江的「採茶戲」而擴展為「三腳戲」，並且根據民間故事，增加腳色，編成大戲，但名稱仍依舊叫做「三腳戲竹馬班」，也因此，其劇目就有小戲如《和尚鋤茶》、《南山種麥》、《小放牛》、《看相》、《補缸》、《王婆罵雞》等等，大戲如《馬房逼女》、《拷打紅梅》、《金蓮送茶》、《山伯訪友》等。由此可見，現在所謂的「睦劇」是由鄉土雜技「跳竹馬」形成為小戲「兩腳戲」，再結合外來的小戲「採茶戲」而發展形成為大戲的。❶

維揚文戲：上文說過的揚州花鼓戲，在民國八年（一九一九）被大世界戲院邀請上演，頗受觀眾的歡迎。

但它那粗獷的演出形式和僅有的四十多齣小戲，畢竟無法完全滿足觀眾的耳目，於是它向平劇（京劇）學習，把平劇中的東西原封不動的搬過來：如鑼鼓經、上下場規格、排場以及身段舞姿、叫板起調、甚至哭板、吊毛、念白、上場的倒板等等程式化的動作與韻白，都加以採用，此外服飾化妝和音樂場面也一樣；同時它又廣泛的吸收當時流行的揚州小曲，將它融化到舞臺之上，在劇目上也添了很多「部頭本戲」，雖然它是沒有劇本和唱詞說白的「路頭戲」（又名「幕表戲」），但仍舊贏得城市大小手工業者和婦女們的熱愛，而蛻變成為大戲的形式，就叫做「維揚文戲」。可見維揚文戲是在小戲揚州花鼓戲的基礎上吸收大戲平劇的種種滋養而發展完成的。❷

❶ 見施振楣、洛地：〈睦劇介紹〉，收入《華東戲曲劇種介紹》（上海：新文藝出版社，一九五五年），第三集，頁七九—八九。參見《中國戲曲志・浙江卷》（北京：文化藝術出版社，一九九○年）「睦劇」條，頁五三八—五三九。其他吸收其他小戲發展為「大戲」的例子再如：流行於浙江餘姚、慈溪、上虞、紹興的「姚劇」是由這一帶的「燈戲」吸收「蘇州灘簧」、「上海灘簧」、「常錫灘簧」而形成所謂「餘姚灘簧」，然後再與「小歌班」同臺演出發展而成的。參見《中國戲曲志・浙江卷》「姚劇」條，頁一二一—一二三；又參見《中國戲曲劇種大辭典》「姚劇」條，頁五三二—五三三。

❷ 見宋詞：〈揚劇・揚劇的形成〉，《華東戲曲劇種介紹》第一集，頁三二一四五。參見《中國戲曲志・江蘇卷》「揚劇」條，頁一二八—一三一；又參見《中國戲曲劇種大辭典》「揚劇」條，頁四○四—四○八。其他在小戲的基礎上吸收大戲的滋養而發展形成的大戲又如：⑴流行於吉林省的「吉劇」，是在「二人轉」的基礎上吸收「柳調」和「嗨調」而形成的。參見《中國戲曲志・吉林卷》（北京：中國ISBN中心，一九九○年）「吉劇」條，頁六九—七二；又參見《中國戲曲劇種大辭典》「吉劇」條，頁三三七—三三八。⑵流行於福建晉江、龍溪和廈門以及臺灣的「高甲戲」是在「宋江戲」的基礎上吸收「梨園戲」而發展為「合興戲」，再吸收「平劇」（京劇）而形成的。參見《中國戲曲志・福建卷》「高甲戲」條，頁八二—八四；又參見《中國戲曲劇種大辭典》「高甲戲」條，頁六八○。⑶流行於河南、江蘇、安徽、山

皖南花鼓戲：是安徽宣城、郎溪、廣德、寧國一帶的地方戲，除流行安徽其他地方以外，也進入江蘇、浙江、江西的部分地區和上海市。它的前身是清咸豐間的湖北花鼓戲，以此作為基礎，再吸收河南「地燈子」而形成的小戲。後來政府認為其內容是「誨淫誨盜」、「不能敬神」，屢屢明令禁演，不得已而與徽劇同班合演成為所謂「二蓬子」，有時也與江淮戲、黃梅戲合作；在徽劇衰落後，又與京劇並演，其新舊交替時則更與「京夾徽」（即京不京徽不徽）合班。也因此皖南花鼓戲便無形中吸收了各種大戲的表演藝術和腔調，本身也發展成為大戲的形式。可見皖南花鼓戲是經過吸收其他小戲再融入大戲的影響然後完成的。❸

黃梅戲：上文說過的小戲黃梅採茶戲，由於湖口高腔大戲常在湖北的黃梅、安徽的至德、東流、望江、懷寧一帶演唱，於是便向高腔大戲學習，汲取它的腔調和妝扮，因此初期之黃梅大戲在宿松、望江等地稱之為「二

東交界處的「四平戲」，是由江蘇豐、沛和安徽肖、碭一帶的「花鼓戲」吸收「評劇」、「曲劇」和「豫劇」而形成的，故名「四平（拼）劇」。參見《中國戲曲志·山東卷》「四平調」條，頁九四八—九四九。(4)流行於湖北省的「楚劇」，是在「黃孝花鼓」的基礎上吸收漢劇、京劇而發展形成的。參見《中國戲曲志·湖北卷》「楚劇」條，頁八二—八六；又參見《中國戲曲劇種大辭典》「楚劇」條，頁一○九二—一○九五。(5)流行於湖北巴東、五峰等地的「堂戲」，是在「燈戲」的基礎上吸收「南戲」和「川戲」而形成的。參見《中國戲曲志·湖北卷》「堂戲」條，頁一○七—一○八；又參見《中國戲曲劇種大辭典》「堂戲」條，頁一一九二—一一九三。(6)流行於臺灣、閩南和東南亞僑居地的「歌仔戲」，是在「車鼓戲」的基礎上吸收「平劇」和「四平戲」而形成的。參見《中國戲曲志·福建卷》「歌仔戲」條，頁九五一—九六；又參見《中國戲曲劇種大辭典》「歌仔戲」條，頁一六四四—一六四五。

❸ 見徐風：〈皖南花鼓戲介紹〉，《華東戲曲劇種介紹》第二集，頁五一—六一。參見《中國戲曲志·安徽卷》「皖南花鼓戲」條，頁五八九—五九○。

高腔」。道光二十九年（一八四九）宿、望水災，乃因逃亡而將「二高腔」流傳至以懷寧為中心的大江南北十數

縣。懷寧為安慶府首縣，為徽劇發祥地，因之黃梅戲乃與徽劇合班，其時已在辛亥革命之後，於是黃梅戲受徽

劇影響，加上吸收許多民歌小調，乃由粗獷、撲野、墊字多、用幫腔、鑼鼓過門的老唱法，變為柔和而墊字少、不用

幫腔、絲弦過門的新唱法，是為「懷腔」。唱懷腔的黃梅戲在民國十五年（一九二六）首度入城在安慶市演出，

其後又與平劇合班，更據彈詞、唱本、章回小說改編本戲，於是戲劇藝術和劇目更趨完備。可見黃梅戲的發展

及壯大完成，乃是經由小戲黃梅採茶戲吸收大戲高腔、徽劇與平劇，甚至於說唱藝術的滋養然後成就的。❹

　　其他經由吸收小戲再融入大戲的影響而發展形成的大戲又如：

2.流行於安徽淮河以南和長江兩岸的「廬劇」❺是以「倒七戲」結合「端公戲」、「嗨子戲」，再受「徽劇」、「京

劇」的影響而形成的。

1.流行於江蘇、上海和安徽部分地區的「江淮戲」，是由民間小戲「門談詞」結合敬神的「香火戲」再吸收徽劇

而形成的。

❹ 見陸洪非：〈關於黃梅戲〉，《華東戲曲劇種介紹》第一集，頁四六―七一。參見《中國戲曲志・湖北卷》「黃梅戲」條，頁九一―九三；又參見《中國戲曲劇種大辭典》「黃梅採茶戲」條，頁一一四四―一一四五。其他如流行於北平、天津、華北、東北各省的「評劇」是以河北灤縣一帶的「對口蓮花落」為基礎，結合東北的「蹦蹦戲」，再吸收「河北梆子」、「灤州影戲」、「樂亭大鼓」、「平劇」而形成的。參見《中國戲曲志・天津卷》「評劇」條，頁八五―九三；又參見《中國戲曲劇種大辭典》「評劇」條，頁三二―三七。

❺ 參見《中國戲曲志・安徽卷》「廬劇」條，頁一〇一―一〇四；又參見《中國戲曲劇種大辭典》「廬劇」條，頁五七六―五八四。

3. 流行於山東青島、膠縣、高密、諸城一帶的「茂腔」❻，是在「周姑子」的基礎上吸收「柳琴戲」再受「平劇」和「河北梆子」的影響而形成的。

4. 流行於河南北部和河北邢臺一帶的「五調腔」，是以「樂腔戲」為基礎，吸收「二夾弦」和「河南秧歌」，再受冀州一帶的「亂彈」、「平劇」，以及河北梆子的支脈「京梆」的影響而形成的，因先後吸收五種腔調，故名「五調腔」。

5. 流行於湖南岳陽一帶的「提琴戲」❼，是以當地「花鼓戲」為基礎，吸收「天沔花鼓戲」，再受「巴陵戲」的影響而形成的。

由小戲發展為大戲的情況，施德玉教授《中國地方小戲及其音樂之研究》將之分為兩種類型❽，較諸本人更為周詳，錄之如下以補本書之不足。其「由小戲將過渡為大戲者」謂：

在民間廣為流行的「小戲」劇種，有的流播到城市或其他地區，受到其他劇種的影響，或劇目上引進大戲的內容，或腳色孳乳衍生，或舞臺服裝道具更精緻而豐富但尚未真正發展為完整綜合文學和藝術的大戲，此即屬保持了小戲的某些特點而將過渡為大戲的類型。

如陝西八岔：由湖北鄖陽傳入陝西後，也稱「花鼓戲」，以民間小調和民間鼓樂曲調為基礎，只有鑼鼓伴

❻ 參見《中國戲曲志・山東卷》「茂腔」條，頁一〇八―一一一；又參見《中國戲曲劇種大辭典》「茂腔」條，頁九四四―九四五。

❼ 參見《中國戲曲志・湖北卷》「提琴戲」條，頁一〇三―一〇四；又參見《中國戲曲劇種大辭典》「提琴戲」條，頁一一六九―一一七六。

❽ 參見施德玉：《中國地方小戲及其音樂之研究》，頁九三―一一〇。

八

奏，不用弦樂，表演動作亦為民間小場步，多唱做工戲、無武打戲，幾乎都是小戲的特點。但其劇目以從生活故事為主的內容，逐漸發展有一些歷史故事的本戲，也就是說還保留有小戲的風格，而演一些大戲的劇目。❾

又如甘肅玉壘花燈戲：流行於隴南文縣玉壘、碧口一帶，當地歷來就有耍花燈風俗，在吸收四川酉陽一帶花燈後，配以唱詞和簡單情節，載歌載舞的表演而成形。後受高腔、陝西秦腔影響，開始有大戲新劇目，也有些特定表演程式，增加蟒靠頭帽、添置頭面口條，改進化妝方法，淨開始勾臉以及增加各種表演技巧，串出一些大戲。這也是由小戲逐漸向大戲過渡的戲曲劇種。❿

又如湖北文曲戲：又稱「調兒戲」，由一人操板主唱，一人操琴伴奏，或二人以上分腳在臺上坐唱的「高臺椅坐」形式，發展成一生一旦或一丑一旦插入片斷表演的分腳演唱。有《蘇文表借衣》《宋江殺惜》《點藥》等小戲劇目。後逐漸有大戲劇目，雖不到十本，但已有向大戲過渡的跡象。考其劇目來路有三：(1)由調兒的敘事曲目演進。(2)由民間故事唱本改編。(3)從漢劇、採茶戲傳統劇目移植。另外在演唱方法、表演身段上也受漢劇影響逐漸向大戲過渡。三〇年代後期，還有四五十位藝人聯袂登臺，連演幾天的「會戲」盛況。❶❶

以上數例皆已由小戲向大戲的路途邁進。此外，其例尚多，列舉如下。其由小戲將過渡為大戲之劇種……

❾ 參見《中國戲曲志·陝西卷》「八岔戲」條，頁二一八—二一九；又參見《中國戲曲劇種大辭典》「八岔戲」條，頁一六〇三。

❿ 參見《中國戲曲志·甘肅卷》「玉壘花燈」條，頁一〇七—一〇九。

❶❶ 參見《中國戲曲志·湖北卷》「文曲戲」條，頁一〇〇—一〇二；又參見《中國戲曲劇種大辭典》「文曲戲」條，頁一一八八—一一八九。

就秧歌戲系統而言：(1)秧歌（河北）、(2)朔縣大秧歌（山西）、(3)繁峙秧歌（山西）、(4)汾孝秧歌（山西）、

(5)介休乾調秧歌（山西）、(6)壺關秧歌（山西）、(7)城秧歌（山西）、(8)襄武秧歌（山西）、(9)祁太秧歌（山西）、

(10)太原秧歌（山西）、(11)沁源秧歌（山西）、(12)喝喝腔（河北）。

就花鼓戲系統而言：(1)鳳陽花鼓戲（安徽）、(2)縣花鼓戲（湖北）、(3)八岔（陝西）、(4)花鼓戲（陝西）。

就花燈戲系統而言：(1)高山劇（甘肅）、(2)玉壘花燈戲（甘肅）、(3)花燈劇（貴州）。

就採茶戲系統而言：(1)贛南採茶戲（江西）、(2)贛東採茶戲（江西）、(3)吉安採茶戲（江西）、(4)寧都採茶戲（江西）、(5)瑞河採茶戲（江西）、(6)袁河採茶戲（江西）、(7)高安採茶戲（江西）、(8)南昌採茶戲（江西）、(9)武寧採茶戲（江西）、(10)九江採茶戲（江西）、(11)景德鎮採茶戲（江西）、(12)贛西採茶戲（江西）、(13)萍鄉採茶戲（江西）、(14)採茶戲（廣西）、(15)睦劇（浙江）。

其已成大戲尚含小戲之戲曲劇種：由小戲發展形成大戲劇種之數量相當多，只是雖已成為大戲劇種，但仍保留部分小戲劇目，舉例如下：

1.四平調：由流行於山東、江蘇、安徽、河南等省接壤地區的民間演唱「花鼓」形成小戲，又吸收評劇、京劇、梆子的曲調和評劇、京劇的一些劇目及表演程式而形成大戲。因之其劇目有《金鐲玉環記》、《白玉樓》、《金鞭記》、《楊家將》等連臺本戲和《白毛女》、《小二黑結婚》、《王貴與李香香》、《八一風暴》等現代戲。但目前仍保留有《站花牆》、《小借年》、《觀文》、《陳三兩爬堂》、《小姑賢》等小戲劇目。⓬

2.茂腔：流行於山東青島和昌灘地區，屬於鼓子系統，原名肘鼓，因在演出時，演員邊歌邊舞，所以也稱它為

⓬ 參見《中國戲曲志・山東卷》「四平調」條，頁二二七—二二九；又參見《中國戲曲劇種大辭典》「四平調」條，頁九四八—九四九。

「肘股子」或「肘骨子」，表示扭動臀部的形態。唱腔用【本肘鼓】調，只用鑼鼓伴奏，沒有絲弦樂器。早期

行頭十分簡單，保持了純樸自然的花鼓秧歌演出形式，以三小為主。後不斷受京劇、河北梆子影響，在身段、

武打、音樂方面吸收不少新的表演程式和音樂唱腔，豐富了小戲的內容。腳色也從三小增加為生旦淨末丑等

行當，已逐漸由小戲發展成大戲，所以其劇目有屬大戲之《羅衫記》、《葡萄架》、《梁祝》、《錦香亭》等，和

一些現代戲《兩廣新聞》、《三萬元》、《槍斃一枝花》、《何憑良心》等。但另外仍保留有許多小戲劇目，如《賣

水記》、《求情》、《王二姐思夫》、《張郎休妻》等。⓭

3. **柳子戲**：在元明清時，流行於民間的俗曲小令基礎上發展衍變而成，以演唱俗曲劇目為主，仍保留了「弦索

調」演唱的痕跡。早期是小戲的形式，有獨腳戲、二小戲、三小戲。後受高腔、青陽腔、亂彈腔、羅羅腔以

及皮黃腔等影響，吸收了許多不同的劇目和唱腔，形成大戲。其常演的大戲劇目有《單刀會》、《斬貂嬋》、

《姑阻來遲》等。但仍保留有小戲風格的劇目有：《打登州》、《打時辰》、《憨寶打娘》、《憨寶觀燈》等。⓮

以上例證都是由小戲發展成大戲的劇種，並還保留有小戲的劇目，此種類型的劇種，全國各地，由小戲轉

型為大戲，或大戲吸收小戲，或大戲之演員再創小戲的劇種都屬於此類型。其他尚有以下數例。

就**秧歌戲**系統而言，有以下兩種：淮海戲（江蘇）、盧劇（安徽）。

其已成大戲尚含小戲之劇種：

⓭ 參見《中國戲曲志·山東卷》「茂腔」條，頁一〇八—一一一；又參見《中國戲曲劇種大辭典》「茂腔」條，頁九四四—九四五。

⓮ 參見《中國戲曲志·山東卷》「柳子戲」條，頁八四一—八七；又參見《中國戲曲劇種大辭典》「柳子戲」條，頁八七一—八七五。

就花鼓戲系統而言，則有以下三種：提琴戲（湖北）、儺堂戲（湖南）、湖劇（浙江）。

就花燈戲系統而言，亦有三種：殺戲（雲南）、儺堂戲（貴州）、陽戲（貴州）。

就少數民族系統而言，則有五種：侗戲（貴州、湖南）、布依戲（貴州）、和劇（浙江）、姚劇（浙江）、越劇（浙江）。

就其他系統而言，則有北京曲劇（北京）一種。

至於由小戲吸收說唱文學和藝術然後發展為大戲的例子，最明顯的莫過於上文舉過的傳統主流戲劇中的南戲與北劇。[15] 至於近代地方戲劇，這種情況極少，僅有流行於山東青島、膠縣、即墨、平度一帶的「柳腔」，是在「柳琴戲」的基礎上受曲藝「四股弦」的影響發展而形成的。但直接由大型說唱一變而形成的大戲就較多了。[16]

就小戲之發展而言，尚有一種結合不同劇目而形成「小戲群」的現象，這種現象其來有自。上文說過，發展之後的宋金雜劇院本，有豔段、正雜劇（院本）二段、散段，每段劇目不同，各自獨立，所以四段是四個「小戲」，首尾合起來演出，就是一系列的「小戲群」；明代「過錦戲」多至百回，每回還是一個獨立的小戲，所以百回的過錦戲，就是一大系列的「小戲群」。[17]

❶ 參見曾永義：〈「南戲」的名稱、淵源、形成與流播〉與〈「北劇」的名稱、淵源、形成與流播〉，收錄於《戲曲源流新論》（臺北：立緒出版社，二〇〇五年），頁一四〇－一七二；頁一七三－二〇六。

❻ 參見《中國戲曲志‧山東卷》「柳腔」條，頁二一一－二一三；又參見《中國戲曲劇種大辭典》「柳腔」條，頁九四〇－九四三。

❼ 「小戲群」是曾永義創發的名詞，參見〈唐戲「踏謠娘」及其相關問題〉，收入曾永義：《詩歌與戲曲》（臺北：聯經出

這種情形，在地方小戲，仍可找到一些例子。譬如在黃梅戲中有一種搬演形式，叫做「串戲」。它是把各個

可以獨立搬演自成首尾的小戲聯合起來演出，而一旦聯合起來，就成了一個內容曲折的完整故事。例如《何氏

勸姑》、《張蘭英討嫁奩》、《張三求子》、《張三下南京》、《張德和落店》、《拔芥菜》、《六里溝》、

《張德和休妻》是九齣各自獨立的小戲，一旦串起來演時，劇目便叫《大辭店》，是敘述張德和為了妹妹張蘭英

即將出嫁，乃別了妻子何氏，帶著家人張三到南京辦粧奩時，與賣餅女楊二姐相戀的故事。像黃梅戲這種「串

戲」，可以說是宋金雜劇院本「小戲群」的進一步發展，已經走向「大戲」發展的路途。⑱

又如臺灣車鼓戲，據呂訴上《臺灣電影戲劇史‧臺灣車鼓戲史》⑲，其原始劇本包括六齣戲：第一齣《番

婆弄》為開鑼戲，其次為《五更鼓》、《桃花過渡》、《點燈紅》、《病囝歌》、《十八摸》。這六齣戲可以連續上演，

也可以各自獨立演出，顯然是一組「小戲群」。

施德玉教授於一九九九年一月二十四日訪問臺南縣六甲鄉甲南村的「牛犁車鼓」時，其所搬演的七齣「牛

犁車鼓戲」。開演前先舉行拜廟儀式唱【共君走到】，一方面為求好彩頭，一方面祈求在場演員、觀眾平安健

康。接著唱【看燈十五】、【鼓返三更】、【念阮番婆】、【三人相毽走】、【當天下誓】、【才子弄】、【牛

犁弄】、【自伊去】、【打鐵歌】，最後為團圓【記得當初】，連拜廟儀式所唱，共十一齣小戲。⑳

版事業公司，一九八八年），頁一七二。

⑱ 參見《中國戲曲志‧湖北卷》「黃梅戲」條，頁九一—九三；又參見《中國戲曲劇種大辭典》「黃梅採茶戲」條，頁二一四四。

⑲ 見呂訴上：《臺灣電影戲劇史‧臺灣車鼓戲史》（臺北：銀華出版部，一九六一年初版），頁二三三一—二三三二。

⑳ 見國立臺灣傳統藝術總處籌備處：《台南縣六甲鄉「車鼓陣」調查研究計畫期末報告》（未出版）（計畫執行人：一九九

加上拜廟儀式共十一齣戲，是由十一個小故事所串連起來，其間劇情並無相關性，亦可獨立演出。中國人的觀念裡，首尾需喜氣吉利，因此安排劇目亦如此，此十一個劇目之間，彼此表現上毫無相關，但其中卻有巧思安排，如第二齣的【看燈十五】、第三齣的【鼓返三更】、第五齣的【三人相焉走】及六齣的【當天下誓】皆是陳三、五娘的故事。演出時四齣同一故事的小戲，可分演亦可連演，使此十一齣戲更像一組「小戲群」。

又客家三腳採茶戲，是以「賣茶郎」故事為主。共有十一齣，分別為：《上山採茶》、《送郎》、《綁傘尾》、《糶酒》、《勸郎怪姐》、《接歌》、《山歌對》、《打海棠》、《十送金釵》、《盤賭》、《桃花過渡》等。雖然故事是有連續性質的，但每齣戲可單獨演出為獨立小戲，亦可串連演出為「小戲群」。

(二)由大型說唱一變而形成

由於大型說唱本身含有豐富曲折的故事、具備聲腔和各種曲調，說唱者說唱時很自然的會注入表情；這時說唱和戲曲間的差別，止是一在敘事演說，一在妝扮代言而已；也就是說只要將說唱故事中的人物，改用腳色妝扮以代言，便可以一變而為戲曲，由以下兩段記載，便可以印證這種現象。明張元長《梅花草堂筆談》云：

　……先君云：予髮未燥時，曾見之盧兵部許，一人援絃，數十人合坐，分諸色目而遞歌之，謂之磨唱。盧氏盛歌舞，然一見後，未有繼者。趙長白云：一人自唱，非也。[21]

董解元《西廂》……先君云：予髮未燥時，曾見之盧兵部許，一人援絃，數十人合坐，分諸色目而遞歌之，謂之磨唱。盧氏盛歌舞，然一見後，未有繼者。趙長白云：一人自唱，非也。

雖然張元長批評趙長白所認為的《董西廂》搬演時係「一人自唱」乃「非也」，但其實那才是說唱諸宮調的正常

❷❶〔明〕張大復：《梅花草堂筆談》卷五「董解元西廂記」條，收入《瓜蒂庵藏明清掌故叢刊》（上海：上海古籍出版社，一九八六年據梅花草堂藏本影印），中冊，頁九b—一〇b，總頁三一八—三一九。

說唱法，明人盧氏家那樣數十人合坐，分諸色目而遞歌的「磨唱」，不過是偶一為之而已。可是由此也正可以看出說唱之一人敘述有逐漸轉成由諸色目分擔代言的情形。又晚明張岱《陶庵夢憶》記柳敬亭說書云：

余聽其說景陽岡武松打虎，白文與本傳大異，其描寫刻畫，微入毫髮，然又找截乾淨，並不嘮叨，渤夬聲如巨鐘。說至筋節處，叱吒叫喊，洶洶崩屋，武松到店沽酒，店內無人，驀地一吼，店中空缸空甓皆瓮瓮有聲。❷❷

像柳敬亭那樣的說書，豈不就是表演？如果加以粉墨登場，豈不就是戲曲？所以李家瑞〈由說書變成戲劇的痕迹〉一文❷❸，便舉出諸宮調、打連廂、燈影戲、彈詞、灘簧等五個例子。

考查李氏所舉這五種說唱變成戲劇的情形，則打連廂和灘簧止蛻變為小戲，灘簧已如前文所述；打連廂，《綴白裘》載有《連廂》❷❹一劇，演陳二好吃懶做，蕩盡家產，妻子和三個妹妹都會彈唱，陳二逼她們去長街賣唱，所得供其花費。一日其妻妹在外唱曲時，遭人調戲，四人回家後吵成一團，不肯甘休。最後以陳二跪在地上向四人賠不是作結。這種表演形式和現存曲藝「打連廂」（亦稱「霸王鞭」、「會錢棍」）的載歌載舞，是不相同的。而燈影戲則屬偶戲；諸宮調與此劇的關係，事實上則如前文所述是經由小戲宋金雜劇院本吸收諸宮調

❷❷〔明〕張岱：《陶庵夢憶》卷五，收入《百部叢書集成》《粵雅堂叢書》（臺北：華聯出版社，一九六五年），第九六〇冊，頁六 a。

❷❸ 李家瑞：〈由說書變成戲劇的痕迹〉，收入《中央研究院歷史語言研究所集刊》第七集（一九三六年一月），頁四〇五─四一八。

❷❹ 見〔清〕錢德蒼編選，汪協如點校：《綴白裘》第六冊第十一輯，卷一「雜劇」條（北京：中華書局，二〇〇五年），頁五一─一三。

之音樂和故事而壯大為大戲的。所以真正可以說是由說唱一變而為大戲的，就李氏所舉，止有彈詞一種而已。李氏謂敘述體的彈詞在乾隆時才開始變為代言體的彈詞，這種變化應當是受戲曲的影響。而由此也可見說唱的彈詞是走上戲曲的路途了。

若考察現存的中國地方戲曲，則尚有些是經由大型說唱而一變為大戲的。茲舉三例如下：

杭劇：是杭州的地方戲，最盛時期曾流傳至浙江各地及蘇南、江西等地。在清末民初，杭州每逢觀音菩薩生日的廟會都有說唱「宣卷」的節目，其形式是在佛堂前擺開兩張方桌，桌上放置花瓶，說卷人圍著桌子坐下，開篇先唱一段【八仙慶壽】，然後轉入《琵琶記》、《珍珠塔》等正卷卷本。自下午七時說起至次日五時方散。每人面前擺了卷本，且翻且念，分出生、旦、淨、末、丑，彼此接口，有時小丑還要打諢。腔調簡單，只用念佛調子一種，無管弦伴奏，只敲一只木魚。後來不僅觀音生日說卷，而且富家作壽及小兒彌月，也招來宣卷的作堂會了。民國十二年（一九二三），杭州開辦大世界遊樂場，場內有大京班、紹興大班、寧波灘簧、揚州戲等戲曲形式，其中揚州戲是首度到杭州，由於它的腔調很簡單而臺詞通俗，廣被觀眾所歡迎，於是宣卷藝人裘逢春等十人乃組織民樂社，在次年便採用揚州戲的表演方式將宣卷搬到舞臺上演出。第一個劇目是《賣油郎》，當時大家稱它為「化妝宣卷」。又過了一年，杭州一些愛好宣卷的人，看到民樂社營業良好，也發起組織班子，同時向平劇學習，於是「杭劇」就真正成立了。可見「杭劇」就是以說唱宣卷為基礎，經過如上文所云「分諸色目而遞歌之」的初步戲劇化，再向同時的其他大戲學習戲曲藝術，一變而成為大戲的。㉕

黔劇：也叫文琴劇，流行於貴州。是民國四十二年（一九五三）由曲藝文琴（又叫揚琴、貴州彈詞）轉變

㉕ 見叢樹桂：〈杭劇介紹〉，《華東戲曲劇種介紹》第四集，頁五一—六〇。又參見《中國戲曲劇種大辭典》「杭劇」條，頁五二一—五二三。又參見《中國戲曲志・浙江卷》「杭劇」條，頁一一六—一一七；

過來的新劇種。文琴相傳起於清嘉慶、道光間，一說康熙年間即已傳至貴州。表演時七八人為一組，演員係男性，分生、旦、淨、丑。演唱時主樂揚琴置於正中，其他樂器圍桌而坐，揚琴奏「八譜」，其他樂器按「八譜」調音定調。基本曲調有：清板、三板、揚調、苦稟、二流、二黃，唱本韻文、散文相結合。韻文基本為七字和十字句，用韻較寬，每句最後一字分平仄聲，散文近於戲曲的韻白，多屬代言體。伴奏樂器除揚琴外有：甕琴、月琴、小京胡、琵琶、三弦、二胡、簫、笛、懷鼓、碰鈴、甩板。曲目有《南平志》、《珍珠塔》、《一捧雪》、《列國志》等。像這樣的大型曲藝，如果將那「分諸色目而遞歌之」且「多屬代言體」的生、旦、淨、丑教他們站起來妝扮演唱，豈不就一變而為戲曲了嗎？㉖

龍岩雜戲：是山西臨縣龍岩的社火戲。當地農民每年正月十六日演出祈神。按龍岩寺建於金大定三年（一一六二），而雜戲的存在，據說與寺同時產生，其特色是尚有部分為非代言體。劇中人物用演員扮飾者只有主腳，其他如丫環、院子、中軍、報子、旗牌官、太監、侍兒等等，以及在故事發展中作用不大的其他次要人物，都沒有演員扮飾，而是由一人擔任。譬如《長坂坡》一戲，桃園弟兄手下與曹操手下，都只是有將無兵，也沒有報子、中軍之類的人。如果是排開酒宴，則有一位類似檢場的戲外人物來捧酒。這位類似「檢場」的人，教做打報的，通常是由導演或教戲師傅擔任。他的任務是負責除主腳以外的其他腳色的說白、搭話、動作等。比如「家院看坐」，他就搬坐位；主腳如果是皇帝，「宣某某上殿」，他就代表太監宣旨：「萬歲爺有旨：『某某上殿』。」打報的還分「明報」和「暗報」，「暗報」猶如現在劇場的「搭架子」；而「明報」則是手拿小令旗出來在臺上報。這個人不化妝，也不穿任何戲服，然而他卻兼任演員。由此看來，這分明是一種半代言體的戲曲，

㉖ 參見《中國戲曲志・貴州卷》「黔劇」條，頁五五─五八；又參見《中國戲曲劇種大辭典》「黔劇」條，頁一四四五─一四五六。

是由敘述的講唱文學走向代言的戲曲文學的過渡。❷⑦

其他由大型說唱一變而形成的大戲又如：

1. 流行於湖北黃梅、廣濟及江西、安徽部分地區的「文曲戲」❷⑧，是由「文曲坐唱」吸收「漢劇」的道白和打擊樂而形成的。

2. 流行於北平的「曲劇」❷⑨是在「單絃化妝彩唱」的基礎上形成的。

3. 流行於山西洪洞、趙城一帶的「洪趙道情」❸⓪是由這一帶的說唱「道情」形成的。

4. 流行於山西西部的「臨縣道情」❸①是由這一帶的「道情」形成的。

❷⑦ 見杜笠芳：〈龍岩雜戲〉，收入《戲劇論叢》三輯。杜氏又謂龍岩寺附近上里村的馬應龍告訴他，從前龍岩寺有一座碑，是後周太祖郭威所立；今龍岩有「大定三年修建」字樣。據此，五代時已有寺院，「雜戲」的存在也可能早於金代，甚至五代時已經產生。又參見《中國戲曲志・山西卷》「鑼鼓雜戲」條，頁一三八—一三九；又參見《中國戲曲劇種大辭典》「鑼鼓雜戲」條，頁二八九—二九〇。

❷⑧ 參見《中國戲曲志・湖北卷》「文曲戲」條，頁一〇〇—一〇二；又參見《中國戲曲劇種大辭典》「文曲戲」條，頁一一八八—一一八九。

❷⑨ 參見《中國戲曲志・北京卷》「北京曲劇」條，頁一六二—一六四；又參見《中國戲曲劇種大辭典》「北京曲劇」條，頁二六—二九。

❸⓪ 參見《中國戲曲志・山西卷》「洪洞道情」條，頁一二一—一二二；又參見《中國戲曲劇種大辭典》「洪洞道情」條，頁一七三—一七八。

❸① 參見《中國戲曲志・山西卷》「臨縣道情」條，頁一二〇—一二一；又參見《中國戲曲劇種大辭典》「臨縣道情」條，頁一六九—一七二。

5. 流行於江蘇蘇州一帶的「蘇劇」❸是以「蘇州灘簀」為基礎吸收「崑曲」音樂而形成的。

(三)以偶戲為基礎而形成

我國偶戲中的傀儡戲在唐代已成為重要娛樂❸，皮影戲在北宋也已經可以搬演三國故事。結果雖然成為大戲的縮影，但也有以偶戲為基礎而形成大戲的情形，因為將「偶人」改由「真人」扮演，豈不就成了大戲，譬如以下四種戲劇：

長沙湘劇：清同治江西《萬載縣志‧風俗》有云：「又有所謂陽戲，心願者提挈傀儡，始為神，繼為優，各家有願演之。」這是說，清同治時江西萬載農村有一種傀儡戲叫陽戲，用傀儡充當案神。所謂「案神」是瀏陽、長江一帶叫一尊巫廟小神做一案，長沙東鄉的巫神小廟有清堂案、陳堂案等稱呼。瀏陽人扛抬神像、旗、劍到家迎供，名叫「接案」，因此這種巫神又叫「案神」，巫神小廟叫「案堂」。早年江西萍鄉立春前一天，農民

❸ 參見《中國戲曲志‧江蘇卷》「蘇劇」條，頁一四四―一四七；又參見《中國戲曲劇種大辭典》「蘇劇」條，頁四二一―四二四。

❸ 見任訥：《唐戲弄》第二章〈辨體〉第十一節「傀儡戲」（臺北：漢京文化事業有限公司，一九八五年），頁四一六―四六五。又參見曾永義：《中國歷代偶戲考述》，收入《戲曲與偶戲》（臺北：國家出版社，二〇一三年），頁五八二―五九五。

❸ 〔宋〕高承：《事物紀原》卷九云：「仁宗時市人有能談三國事者，或採其說加緣飾，作影人始為魏、蜀、吳三分戰爭之象。」收入《原刻影印百部叢書集成》第八九三冊《惜陰軒叢書》第一三冊（臺北：藝文印書館，一九六九年），頁三四。

將所祀案神抬到城裡，等縣官接春後即抬向官衙、民戶逐疫。而江西萬載的傀儡案神也被用作戲中人物；於是貴州的陽戲便使用人來扮演，它們都和現在長沙湘戲的整本大戲相同。因此這種原本用傀儡扮演的陽戲，一般被認為是長沙湘戲的早期面貌。㉟

唐劇：流行於河北唐山一帶。民國四十八年（一九五九）在皮影戲的基礎上吸收傳統戲曲表演藝術發展而成。因此其劇目大多自原有皮影戲改編，其名稱也一度稱作「影調劇」。㊱

山西碗碗腔：原為流行於陝西東部的紗窗皮影戲。約在清光緒年間傳入山西曲沃、新絳以及汾陽、孝義一帶，受中路梆子和汾孝秧歌的影響，形成孝義碗碗腔。一九四九年以後，孝義碗碗腔傳到太原，於一九五九年在皮影戲基礎上發展成舞臺劇，正式成為真人演出的大戲。㊲

隴劇：流行於甘肅省，源於甘肅東部環縣一帶的皮影戲《隴東道情》，於一九五八年借鑑秦腔、郿鄠等劇種的表演藝術而搬上舞臺成為大戲，定名為「隴劇」。㊳

㉟ 見黃芝岡：〈論長沙湘戲的流變〉，收入歐陽予倩編：《中國戲曲研究資料初輯》（北京：藝術出版社，一九五六年），頁四八一一〇八。又參見《中國戲曲志‧湖南卷》「湘劇」條，頁七一一七五；又參見《中國戲曲劇種大辭典》「湘劇」條，頁一二一三一一二六。

㊱ 見《中國戲曲志‧河北卷》「唐劇」條，頁九五一九六；又參見《中國戲曲劇種大辭典》「唐劇」條，頁一二二一一二三。

㊲ 見《中國戲曲志‧陝西卷》「碗碗腔」條，頁一〇八一一一〇；又參見《中國戲曲劇種大辭典》「曲沃碗碗腔」條，頁二三〇一二三一、「孝義碗碗腔」條，頁二三三一二三四。

㊳ 見《中國戲曲志‧甘肅卷》「隴劇」條，頁一一四一一一六；又參見《中國戲曲劇種大辭典》「隴劇」條，頁一六一七。

二、近現代地方大戲發展之徑路

小引

中國地方大戲無論是由小戲進一步發展而完成，或逕由說唱、偶戲一變而形成，隨著歲月的推移或地域的流傳，有的自然會有所發展，甚或蛻變為另一新劇種。如同上文所舉，傳統主流戲曲南戲北劇的逐漸交化，至明嘉靖年間而南戲蛻變為傳奇，北劇蛻變為南雜劇。若就地方戲曲而言，則有汲取其他腔調以成多元性音樂而壯大者、有與其他劇種同臺並演而壯大者、有以傳統古劇為基礎再吸收民歌曲調或其他戲曲而蛻變更新者、有隨著劇種聲腔的流傳而與當地民歌曲調結合而產生新劇種者，這四種情形，可以作為考察大戲發展的線索。分別說明如下：

(一) 汲取其他腔調而壯大者

凡是廣受歡迎的大戲劇種，幾乎沒有不汲取其他腔調來豐富自己的。譬如**京劇**的成長史便是明顯的例子。

說到京劇的成長史，就要先從徽戲說起。明代萬曆年間弋陽腔流傳到皖南徽州，與當地戲曲結合而形成徽調，根據王驥德等人的說法，那還是一種簡陋的土戲，由於那時崑腔勢力雄厚，徽調自然對它有所吸收和學習；到了清康熙中葉，亂彈興起，使徽調產生兩大系統，即「吹腔」和「撥子」。吹腔的內涵是極其複雜的，其中有的就是梆子腔的曲牌，有的是由「四平腔」受亂彈的影響而形成，到後來又有一部分再度發展而成為「四平

調」；撥子因為初用「火不思」即「琥珀」的一種彈撥樂器而得名，它也有相當濃厚的梆子味道，與吹腔的關

係其實很密切，它的進一步發展就成為「嗩吶二黃」。在乾隆末年徽戲已經有較完整的班社，高朗亭入京，更以

安慶二黃會京、秦兩腔為三慶班，時稱「三慶徽」。緊接著四喜、啟秀、霓翠、和春、春臺等徽班相繼入京，造

成了徽班在北京的雄厚勢力，終於形成了三慶、四喜、春臺、和春四大徽班各擅勝場的局面。道光初年漢調二

度來京，皮黃合奏，其中余三勝、程長庚、張二奎等皆以皮黃享大名，他們不僅充實了徽班，同時對它的發展

也起了推動的作用。原來徽班裡本有二黃、吹腔、京腔、秦腔、崑腔，而漢調加入後，使其中的二黃、西皮（即

秦腔經湖北傳入武漢而與當地民間曲調結合演變而形成的腔調）更加發展。徽漢會流以後，已經不是合班，而

是雜揉諸腔各調融會貫通而形成一個完整的新劇種了。由於它是形成於當時的北京，故稱京戲，民國改北京為

北平，故又稱平劇。這時它不僅有二黃、西皮、吹腔、南梆子、反二黃，並且還有高腔、崑腔、囉囉腔……等

等，而且逐漸流播全國，儼然以「國劇」自居了。㊴

其次又如湘劇。

湘劇流行於湖南長沙和湘潭一帶。淵源於明代，在發展過程中，高腔、低牌子來自弋陽腔；崑腔來自崑曲；

亂彈也叫南北路，包括西皮與二黃，係清乾隆間從湖北、安徽傳入。康熙年間的福秀班以唱高腔為主；乾隆年

間的大普慶班以唱崑腔為主；道光年間的仁和班以唱亂彈為主；終於使湘劇逐漸成為包括高腔、低牌子腔、崑

腔、亂彈腔四大腔調，用中州韻而又富有鄉土特色的劇種。㊵

㊴ 參見《中國戲曲志·北京卷》「京劇」條，頁一四九─一五八；又見《中國戲曲劇種大辭典》「京劇」條，頁三一一─三一八。

㊵ 見周貽白：《中國戲曲論集·湘劇漫談》（北京：中國戲劇出版社，一九六〇年），頁二四九─三三五。參見《中國戲曲志·湖南卷》「湘劇」條，頁七一─七五；又參見《中國戲曲劇種大辭典》「湘劇」條，頁一二二三─一二二六。

1. 流行於浙江溫州一帶的「甌劇」❹，清初以「崑曲」、「高腔」為主，後來又加入皖南傳來的「亂彈腔」和「石牌調」。

2. 流行於湖北荊州、沙市及湖南常德一帶的「荊河戲」❹，原是漢劇的一個支派，唱腔在「西皮」、「二黃」之外，又加入「南北雜」和「四平調」。

3. 流行於湖南祁陽、零陵、衡陽、郴州、黔陽一帶的「祁劇」❹，以「彈腔」為主，又兼取「高腔」和「崑腔」而壯大。

4. 流行於湖南沅江中游一帶的「辰河戲」❹，兼唱「高腔」、「崑腔」、「低腔」和「彈腔」等四種腔調。

5. 流行於兩廣、港澳的「粵劇」❹，在清初以「梆子腔」、「二黃腔」為基礎，融匯「弋陽腔」、「崑山腔」諸腔，

除此之外，汲取其他腔調而壯大者又如：

❹ 參見《中國戲曲志·浙江卷》「甌劇」條，頁一〇四—一〇六；又見《中國戲曲劇種大辭典》「甌劇」條，頁五〇三—五〇九。

❹ 參見《中國戲曲志·湖北卷》「荊河戲」條，頁七六—七八；又見《中國戲曲劇種大辭典》「荊河戲」條，頁一二五二—一二五七。

❹ 參見《中國戲曲志·湖南卷》「祁劇」條，頁七五—七九；又見《中國戲曲劇種大辭典》「祁劇」條，頁一二二二—一二三三。

❹ 參見《中國戲曲志·湖南卷》「辰河戲」條，頁七九—八二；又見《中國戲曲劇種大辭典》「辰河戲」條，頁一二四二—一二四七。

❹ 參見《中國戲曲志·廣東卷》「粵劇」條，頁七一—七八；又見《中國戲曲劇種大辭典》「粵劇」條，頁一三〇五—一三一一。

並吸收廣東民間音樂和流行曲調而成為南方一大劇種。

6. 流行於廣東東部、北部及湖南南部的「桂劇」❹⁶，明末清初廣西已有「崑腔」，後「高腔」和「弋陽腔」陸續傳入，相互融合而形成以「彈腔」為主的「高、崑、吹、雜」等五種腔調藝術的大戲。

(二) 與其他劇種同臺並演而壯大者

不同的劇種並演從而相結合的情形，除了上文所述，小戲在無法自立，有賴仰仗大戲以謀生存，而從中汲取滋養以壯大自身外；另一種情形，即同是大戲而同臺並演以壯大聲勢，從而形成一個更為舉足輕重的劇種。譬如「川劇」。

川劇流行於四川全省及雲南、貴州部分地區。包括外省傳入的崑腔、高腔、胡琴、彈戲和四川的燈戲五種腔調藝術。原先這五種聲腔劇種單獨在四川各地演出，清乾隆以來，由於經常同臺演出，逐漸形成共同風格，清末乃統稱為「川戲」，後稱「川劇」。其中高腔部分最為豐富、最為顯著。❹⁷

又如「婺劇」。婺劇是盛行於浙江金華、衢州的地方戲劇，是流行於浙江東南的高腔、崑腔、亂彈腔、徽調、灘簧等腔調劇種的總稱。其中的「二合半班」是崑腔、東陽亂彈和徽調班社的合班；「東陽三合班」是崑腔、信陽高腔和東陽亂彈班社的合班；「衢州三合班」是崑腔、東陽亂彈、西吳高腔和西安高腔班社的合班；

❹⁶ 參見《中國戲曲志·廣西卷》「桂劇」條，頁六七一七二；又見《中國戲曲劇種大辭典》「桂劇」條，頁一三六七－一三八二。

❹⁷ 見《中國戲曲志·四川卷》「川劇」條，頁五一－六三；又參見《中國戲曲劇種大辭典》「川劇」條，頁一四二三－一四二四。



它們由此而構成較為壯大的「婺劇」。

再如「閩劇」。

閩劇也叫「福州戲」，流行於閩中、閩東、閩北的二十多個縣。其形成過程相當複雜。明萬曆至清道光間，唱江湖調的「江湖班」與以方言演唱的「平講班」，以及唱崑曲、徽調的「嘮嘮班」，形成前「三下響」。道光至光緒年間，唱江湖調和洋歌的「平講班」與唱逗腔、洋歌的「儒林班」，以及唱徽調、崑曲的「嘮嘮班」同時存在，並以「儒林班」為中心形成後「三下響」。民國以後更吸收平劇的表演藝術而壯大成為福建省的代表劇種。❹

另外經由與其他劇種同臺並演而壯大的新劇種。

1. 流行於北平的「北崑」❺，是清代中葉崑劇在北京衰落後，部分藝人流落到冀中和當地「高腔」班社相結合後所產生的新劇種。

2. 流行於江西星子、九江、德安一帶的「九江彈腔」係贛劇支派之一，乃清道光年間，南昌「高腔」、「亂彈」

❹ 見劉靜沅：〈婺劇〉，收錄於《華東戲曲劇種介紹》第二集，頁六二一一八九。參見《中國戲曲志‧浙江卷》，頁九一一一〇二；又參見《中國戲曲劇種大辭典》「婺劇」條，頁四六四一四六九。

❺ 見陳嘯高、顧曼莊：〈福建的閩劇〉，收錄於《華東戲曲劇種介紹》第四集（上海：新新文藝出版社，一九五五年），頁七二一八六。參見《中國戲曲志‧福建卷》「閩劇」條，頁七八一八二；又參見《中國戲曲劇種大辭典》「閩劇」條，頁六五三一六五五。

❺ 參見《中國戲曲志‧北京卷》「北方崑曲」條，頁一四〇一一四四；又見《中國戲曲劇種大辭典》「北方崑曲」條，頁一八一一二六。

第壹章　近現代地方大戲形成與發展之徑路

二五

合演之贛劇班社向贛北發展所形成的劇種。

3. 流行於河南中原的「羅戲」❺¹，最早和「卷戲」同時流行，與「豫劇」相對壘，後來三個劇種乃同臺並演。

4. 流行於廣西南寧、百色、欽州一帶的「邕劇」❺²，乃「賓陽戲」和「武鳴老戲」合流後，再吸收「粵劇」而形成。

㈢以傳統古劇為基礎而蛻變更新者

以傳統古劇為基礎再吸收民歌曲調或其他戲曲而形成的地方戲劇，最顯著的是「莆仙戲」、「梨園戲」和「潮劇」。

莆仙戲：也叫興化戲，是流行於福建興化語系所屬的莆田、仙遊兩縣，惠安北部、福清南部，以及鄰近的晉江、永泰兩縣交界地區的地方戲。在演出時，首先的「開臺」是打三通鑼鼓，謂之報吹、次吹，再次打砂鑼，繼吹打【撲燈蛾】曲；三通鑼鼓後，出一神將上場「彩棚」（或稱淨棚），後臺全體齊唱「盛世江南景，春風畫錦堂，一枝紅芍藥，開出滿天紅」四句；接著唱下調尾（即田公元帥咒）：「囉哩嗹，哩囉嗹，哩嗹囉囉嗹哩囉嗹哩囉嗹，囉囉哩囉嗹。」繼由穿紅袍戴瓦楞巾掛三綹鬚的「頭出生」（或稱末）出場，走到臺中念四句開場白：「一篇翰林黃卷，多少禮部文章，琴彈陽春白雪，引動公侯將相。」念畢，向臺中及左右三揖，徐步向右

❺¹ 參見《中國戲曲志‧河南卷》「羅戲」條，頁八六—八七；又參見《中國戲曲劇種大辭典》「羅戲」條，頁一〇三二—一〇三八。

❺² 參見《中國戲曲志‧廣西卷》「邕劇」條，頁七九—八三；又見《中國戲曲劇種大辭典》「邕劇」條，頁一三八二—一三八八。

入場，然後開始演戲。❸

首段是小折戲，稱作「醜段」，演片段的故事，如「潘必正」僅演〈探病〉、〈幽會〉兩折；「祝英臺」僅演〈訪友〉、〈弔喪〉兩折。首段演完，才演故事完整的正劇。由小生唱引上場，直至故事結束，唱【迎仙客】，團圓為止。在正劇終，故事不得團圓時，後臺便唱【落平】曲，於是另扮老員外、安人、小生、小姐四人闔家團圓。團圓時先唱二句引子：「且喜合家重聚會，有如缺月再團圓。」接唱【迎仙客】，曲詞如下：

齊鞠躬，齊團圓，受封叩謝受鴻恩。安百姓，治萬民，且喜月團圓，人也團圓。添丁進財，福祿壽喜萬年。子子孫孫科甲喜連登，榮耀入門庭，全家聲名顯。險屆八方四面，千秋萬萬年。

團圓之後，接著是「過棚」，這時演員自後臺退入化妝室，僅留後臺之鼓吹鑼三人吹打【梧桐樹】或【皂角兒】，曲文是：

梧桐樹，對景生悲，望君闌珊，待奴無情無意，憔悴蛾眉。

其次接演「雜扮」，俗稱「末齣」，多演滑稽詼諧短劇。雜扮演完，便是「狀元遊街」，二軍士一狀元，上臺說白「初及第」一句，便人臺。全部戲的演出，便此結束。

除了上面這些杲板的形式之外，還有「加官」和「弄仙」兩種。凡屬喜慶戲，總有「加官」；凡是慶壽或神明聖誕，便「弄八仙」。弄八仙還有大小之分，普通是弄小八仙，有特別熱鬧的，才弄大八仙。大八仙則加添王母、龍王、侍者等。❹

❸ 參見《中國戲曲志‧福建卷》「莆仙戲」條，頁五九－六四；又參見《中國戲曲劇種大辭典》「莆仙戲」條，頁六五八－六六三。

❹ 見陳嘯高、顧曼莊：〈福建莆仙戲〉，收錄於《華東戲曲劇種介紹》第二集，頁九〇－一〇五；又見胡忌：〈宋劇遺

以上莆仙戲的演出形式，若與周密《武林舊事》、陶宗儀《輟耕錄》所記宋金院本的體製和爨弄情況比對，乃至於與南戲《張協狀元》、元人高安道般涉調【哨遍】散套《嗓淡行院》參較，都不難看出莆仙劇保留許多宋金雜劇院本的遺規和面貌，譬如開臺的鑼鼓、打和，收場後的斷送、打散，乃至於正戲的「豔段」、「正雜劇」、「雜扮」，以及「淨」腳之稱「靚粧」等都是顯而易見的具體證據。但是莆仙戲除了深厚的古老傳統外，仍有逐漸添入的新成分，因此在表演方面，有「大鼓戲」和「小鼓戲」兩種；在音樂方面也有「大題」（即大曲，有三百六十首）、「小題」（即小曲，有七百二十首）之分。前者都是古老的傳統，後者都是新近的成分，其中不少京劇與閩劇的面貌。所以說，莆仙戲是以傳統古劇傀儡戲、宋金雜劇院本為基礎再吸收近代戲曲京劇、閩劇而發展形成的地方戲。

其次梨園戲是閩南語系中最古老的劇種：它的劇本尚有明嘉靖丙寅（一五六六）年重刊的《五色潮泉荔鏡記戲文》；其劇目、表演和音樂各方面都還保存著很多的傀儡戲風格；元末明初的五大南戲《荊》、《劉》、《拜》、《殺》和《琵琶記》至今還全部或部分的保留其中；「宋人詞益以里巷歌謠」是南戲的特點，現在梨園戲的劇詞也具有同樣的風格；又梨園戲的主要曲調是流行泉州、廈門一帶的「南曲」（又名弦管、南音，在臺灣叫南管），「南曲」三十六大套，除佛道兩套外，所有曲文，都跟梨園劇本相同，多是仿照宋元詞曲體裁而雜用方言，並保留了相當數量的古詞調名；至於泉州當地的民歌、山歌之類，也被採入「南曲」之內，編為各種滾調；此外又採用了一部分弋腔和潮州民歌。如此以宋元詞曲與地方民歌相融合的「南曲」，就成為梨園戲內容極其豐富的樂曲。可見梨園戲是一種以傳統古劇傀儡戲、南戲為基礎再吸收民歌小調所形成的地方戲劇。

響》，收入《宋金雜劇考（訂補本）》（北京：中華書局，二〇〇八年），頁二四〇─二四五。參見《中國戲曲志·福建卷》「莆仙戲」條，頁五九─六四；又參見《中國戲曲劇種大辭典》「莆仙戲」條，頁六五八─六六三。

再如流行於廣東汕頭地區和閩南的「潮劇」，嘉靖間已有劇本流傳，上文所說的《荔鏡記戲文》也可以用潮調演唱，稍後出版的《摘錦潮調金花女》和《蘇六娘》也是。其腔調受崑、弋、漢等影響，樂曲以聯曲體為主，也吸收板腔體的上下句式，保留了相當多的宋元古樂曲，又不斷的吸收當地的大鑼古音樂、廟堂音樂和民歌小調，形成優美動聽，管弦樂和打擊樂配合和諧的曲調。可見潮劇是以宋元南戲為基礎，再吸收民歌小調所形成的地方劇種。❺❻

2. 其他以傳統古劇為基礎而蛻變更新為地方新劇種的，又如：

1. 流行於晉地的「耍孩兒」❺❽又名「咳咳腔」，據考證，可能是由金元「般涉調【耍孩兒】」演變而形成的。

流行於河北石家莊、邢臺、保定一帶的「絲弦戲」❺❼，相傳是元明「弦索調」的遺音，再受崑曲、河北梆子、平劇的影響而形成的。

❺❺ 見陳嘯高、顧曼莊：〈福建的梨園戲〉，《華東戲曲劇種介紹》第一集，頁九九—一一四。曾永義：〈梨園戲之淵源形成及其所蘊含之古樂古劇成分〉，見《戲曲源流新探（增訂本）》（北京：中華書局，二〇〇八年），頁三五九—三八三。又參見《中國戲曲志·福建卷》「梨園戲」條，頁六四—六七；又參見《中國戲曲劇種大辭典》「梨園戲」條，頁六七二—六七五。

❺❻ 參見《中國戲曲志·廣東卷》「潮劇」條，頁七九—八三；又參見《中國戲曲劇種大辭典》「潮劇」條，頁一三一一—一三三〇。

❺❼ 參見《中國戲曲志·河北卷》「絲弦」條，頁七二—七五；又參見《中國戲曲劇種大辭典》「絲弦戲」條，頁六八一—七四。

❺❽ 參見《中國戲曲志·山西卷》「耍孩兒」條，頁一二三—一二四；又參見《中國戲曲劇種大辭典》「耍孩兒」條，頁二八〇—二八五。

3. 流行於廣東海豐、陸豐、潮汕和福建南部、臺灣等地的「正字戲」[59]，原係明初南戲的一支，由福建傳入廣東，宣德間已有劇本《劉希必金釵記》流行，後吸收民歌曲調，現音樂腔調已包括「正音曲」（雜以弋陽、四平、青陽諸腔），以及崑腔、雜曲、小調等。

4. 流行於廣東海豐、陸豐、潮汕和福建南部一帶的「白字戲」[60]，乃屬於明代潮調、泉腔系統的一個古老傳奇劇種，接受南戲、弋腔的影響，並吸收當地民歌曲調而形成。

(四)隨劇種聲腔的流布而產生新劇種者

隨著劇種聲腔的流布而與各地民歌曲調結合，從而產生各地的新劇種，這種劇種聲腔的生命力必然非常強大。其例最顯著的是上文提過的「梆子腔系統」。

「梆子腔」最初以陝甘一帶的民間曲調和宋元的鐃鼓雜劇為載體，明代中葉已見記載，曾受崑腔、弋陽腔、青陽腔的影響，以梆子擊節，音調高亢激越，長於表現雄壯悲憤的情緒。清乾隆間有秦腔班社入京演唱，使康熙間的「秦優新聲」「復振於世」。秦腔亦即「陝西梆子」，它以豐沛的生命力向各地流布，每至一地，即與當地的民歌曲調結合而產生一新的劇種，即在陝西一省，亦分四路：有同州梆子（東路秦腔）、西安亂彈（中路秦腔）、西府秦腔（西路梆子）、漢調桄桄（南路秦腔）；流入河東則為蒲州梆子、代州梆子、上黨梆子（東路梆

❺❾ 參見《中國戲曲志‧廣東卷》「正字戲」條，頁八六—八八；又參見《中國戲曲劇種大辭典》「正字戲」條，頁一一三三。

❻⓿ 參見《中國戲曲志‧廣東卷》「白字戲」條，頁九〇—九二；又參見《中國戲曲劇種大辭典》「白字戲」條，頁一一三三六—一一三三九。

子）、老梆子、河北梆子；流入山東則為曹州梆子、萊蕪梆子、章丘梆子；流入河南，以西則為豫西梆子、南陽梆子，以東則為祥符調、河西調、大平調和懷梆；流入安徽則為沙河梆子；甚至於遠達西南邊陲的貴州梆子和雲南梆子也都是它的苗裔。即此可見「梆子腔」的流布，使得「秦腔」劇種隨地汲取新滋養，隨地更生新劇種，而若追根溯源，這其實也是「秦腔」這種地方大戲的發展與壯大。[61]

其次「高腔」的生命力也非常雄厚。高腔的前身就是明代流傳最廣最受人歡迎的「弋陽腔」，弋陽腔本是江西的地方聲腔和劇種，祝允明的《猥談》說它在正德間（一五〇六─一五二一）已經流行，徐渭的《南詞敘錄》說它在嘉靖間（一五二二─一五六六）就流傳於南北兩京、湖南和閩廣，而湯顯祖在〈宜黃縣戲神清源祖師廟記〉中已說到這時的弋陽腔已變為樂平腔、徽調和青陽腔。湯氏所謂的「變」，正是弋陽腔流布後的必然結果。到了明末清初，弋陽腔在北京和當地語言相結合形成所謂「京腔」，但有時仍稱作「弋腔」或「高腔」。「京腔」在康熙、乾隆之際盛極一時，當時曾有「南崑、北弋、東柳、西梆」之說，其中「北弋」即指「京腔」而言。雖然乾隆末年，秦腔、徽調相繼入京後，作為弋陽腔後代子孫的「高腔」開始衰落，但由於它的流布，近代也產生不少「高腔系」的地方戲劇，其可考者如浙江的衢州西安高腔、信陽高腔、西吳高腔、瑞安高腔、松陽高腔，安徽的岳西高腔，福建的詞明戲，江西的贛劇、東河戲、九江高腔，還有湖北的清戲。可見仍舊延續著「弋陽腔」那豐沛的生命力。[62]

[61] 曾永義：〈梆子腔新探〉，見《戲曲腔調新探》（北京：文化藝術出版社，二〇〇九年），頁一六九─二〇一。

[62] 曾永義：〈弋陽腔及其流派考述〉，見《戲曲腔調新探》，頁一三七─一六八。皮黃的生命力也很強，因它的流布所產生的地方新劇種，可考者有湖北的山二黃、荊河戲，廣東的西秦戲、外江戲和福建的龍岩漢劇。其他像陝西的「郿鄠劇」流行到陝西南部，也與當地民歌小調結合而形成「安康曲子」，流行到鳳翔、岐山、寶雞、鳳縣一帶又產生「西府曲子」。

結語

由以上分析，可見「大戲的形成」方式，又可從由小戲發展而形成、由大型說唱一變而形成、以偶戲為基礎轉化而形成三條徑路溯源。由小戲發展而形成大戲的方式，大抵為吸收其他小戲或說唱或大戲；由大型說唱一變而形成大戲的方式，主要在將敘述體易為代言體再加上分別腳色扮演；以偶戲為基礎轉化而形成的大戲，則止將「偶人」改由「真人」扮演。至於「大戲的發展」則有汲取其他腔調或聲腔以成多元性音樂因而發展壯大者，又有因相異之劇種同臺並演而結合壯大者，亦有以傳統古劇為基礎再吸收民歌小調或戲曲而形成地方新劇種者，更有隨著劇種聲腔的流布而與各地民歌小調結合而產生各色新劇種者。

就因為這些自然而然約定俗成的「不具文法」而使幅員廣袤、方言歧異的偉大中國，滋生如此五花八門、紛披雜陳、炫眼奪目的地方戲曲，成就了取之不盡、用之不竭的藝術文化之寶藏，陪伴著人們的生活，豐富了人們的見識，溫暖了人們的心靈，子子孫孫，生生不息。

第貳章　近現代戲曲大戲腔系音樂流播後產生之

特色

引言

明清五大腔系之流播、消長、衍化的結果，到了近現代大戲，已經歸併為崑山腔系、皮黃腔系、高腔腔系、梆子腔系等四大腔系；但是這四大腔系之音樂性質，一經流播而以各地方劇種為載體，便也會產生質變，而有地方性之特色。分別說明如下。

一、崑山腔系

流播迄今之崑山腔戲劇種，以大陸而言，其為單腔調劇種者仍有江南蘇州、南京、上海、杭州的「南崑」，北京和河北的「北崑」，浙江溫州的「永崑」，浙江金華的「金崑」，浙江寧波的「甬崑」，浙江宣平的「宣崑」，浙江臺州的「台州崑」，湖南郴州的「湘崑」等，另外還有晉崑、滇崑、徽崑、贛崑、郴崑諸名號。其以之結合

其他腔調而為多腔調劇種者，則有四川省的川劇，湖南省的衡陽湘劇、祁陽戲（亦稱祁劇）、辰河戲、武陵戲、荊河戲、巴陵戲，山西省的四大梆子中路、蒲州、北路、上黨，江西省的贛劇，廣西省的桂劇，廣東省的粵劇、正字戲，浙江省的婺劇等等劇種中所具有的崑腔，以及京劇中的崑曲；可見崑腔尚能與高腔、梆子、皮黃三腔並立為我國近現代四大腔系。而當前大陸六大崑劇團衣缽已渡海東傳，崑劇在臺灣已扎根播種成立劇團，有「水磨曲集崑劇團」、「臺灣崑劇團」、「蘭庭崑劇團」、「絲竹京崑劇團」、「曾韻清京崑劇團」、「賞樂坊」、「詠風劇坊」、「二分之一Q劇場」、「蓬瀛曲集」、「臺北崑曲研習社」、「拾翠坊崑劇團」、「風城崑劇團」等十數個與崑劇相關的業餘劇團。以下簡介崑腔腔系之支派腔調及其載體劇種。

1. 南崑：相對於「北崑」而言。原指中國南方以蘇州為中心的吳語地區，即江蘇省、上海市和浙江省杭州、嘉興、湖州，以及紹興一帶的崑曲演唱風格。今以在上海的崑劇團為「上崑」，在杭州的為「浙崑」，在蘇州的為「蘇崑」，而在南京的「江蘇省崑劇院」獨得「南崑」之名。

2. 北崑：相對於「南崑」而言。原指中國北方以天津、北京為中心，所流行的各種崑腔流派的總稱。今專指「北京崑劇院」的簡稱。

3. 湘崑：蘇崑自蘇州傳入湖南長沙、常德、衡陽、郴州、桂陽，約自明隆慶萬曆間，一九五七年正式定名為「湘崑」。今以在郴州的「湖南崑劇團」為代表。

4. 甬崑：約在明末清初崑腔流入杭、嘉、湖州以後，向浙東甬江之濱（寧波地區）發展所形成。一九三四年散班消亡。

5. 金崑：亦稱「婺州崑腔」、「金華草崑」，流行於婺州（金華）、處州（麗水）、衢州、嚴州（建德）等地。一九五一年解散湮沒。

6. 永崑：即「永嘉崑」之簡稱，又稱「溫州崑」、「溫崑」。崑腔傳入永嘉，約在明萬曆間。今以《張協狀元》名聞遐邇。

7. 台州崑：台州位於浙江沿海中部，現轄椒江市和臨海、天臺、仙居、黃岩、溫嶺、三門、玉環七縣。今尚能於台州亂彈中覓其餘緒。

8. 宣崑：為金華草崑之支脈。金華崑衰落後，卻在宣平縣保存其最後一脈，故稱「宣崑」，一九六九年消亡，保留餘緒於武義婺劇團中。

9. 晉崑：原指流傳在山西的崑腔體系，今指山西四大梆子上黨、蒲州、中路（晉劇）、北路（代州梆子）之崑劇劇目、腔調和演藝。

10. 川崑：原指流播於四川省的崑腔體系，約在清康熙間傳入。今用指川劇中的崑曲。

11. 滇崑：原指流播於雲南的崑腔體系，明永樂間已傳入。今用指滇劇中的崑曲。

12. 贛崑：原指流播於江西省的崑腔體系，清順治間已傳入。今謂以「東河戲」為例，其腔調含崑、高、亂，就中之「崑」，即可調之「贛崑」。

13. 徽崑：原指流播於安徽省之崑腔體系。明萬曆間，崑腔自蘇州南京傳入宣城、徽州、青陽、池州、安慶一帶，與當地土腔合流，產生「時調青崑」、「徽池雅調」、「崑池新調」、「南北官腔」等，道光末，徽班終於「盡變崑曲」而改唱亂彈，只在徽劇和京劇中保留一些崑劇劇目。

至於崑腔流播地方，而成為地方戲曲劇種者，如前所述，則皆與其他腔調組合為多腔調劇種，如川劇為崑腔、高腔、胡琴腔、彈腔（川梆子）、燈戲五腔組成。湖南湘劇、長沙戲同為高腔、低腔、崑腔、亂彈腔（皮黃）四種。盱河戲為弋腔、崑腔、吹腔、彈腔四種，衡陽湘劇、祁劇、武陵戲、荊河戲、贛劇、桂劇，皆為高

腔、崑腔、彈腔（皮黃）三種；其中衡陽湘劇以崑腔為主。粵劇為梆子、二黃、崑腔三種，廣東正字戲為正音曲、崑曲、小調三種，巴陵戲為崑腔、彈腔二種。

由於腔調是方言的語言旋律，所以凡構成或影響語言旋律的諸因素，尤其所依存的載體和歌者運轉發聲的修為和能力，都會促使腔調聲情產生各自的特色。崑山腔系也不例外。

而魏良輔所創發的水磨調，如上文所云，其質性是「聲則平上去入之婉協，字則頭腹尾音之畢勻」所產生的輕俏柔美、輕圓純細，那麼流播到各地的崑山腔，又是如何呢？它們同樣依照腔調流播的規律，與流播的方音、方言土腔結合而產生質變。

譬如湘崑以湖廣音的湘南官話為舞臺語音，曲調速度略快，對於崑腔原本的柔、雅、慢特點進行變革：(1)緊縮節奏，避免拖沓。(2)滾白加襯，語句靈活。(3)唱腔旋律樸質無華，吐字有力。❶

又如贛崑「吐字有濃重的鄉土味兒，它不僅地方性強，淳樸可親，而且大方爽朗，即使是外地聽眾，也能字字聽懂，毫不費力。」❷

又如金華崑，民國以後，語音變為金華官話，蘇州話、中州韻混合。曲調，傳統劇目保存原樣，新編劇目採用提綱曲，特點為速度快、簡樸平直，流利順口，少數曲甚至改以一板腔為主。配器加用大鑼，打法猶如婺劇。表演重做輕唱，重武輕文，重實（生活化）輕虛，身段舞蹈，傳統戲較規範，提綱戲隨意性較大。藝術風格逐漸變為質樸、粗獷、淺顯、明快。❸

❶ 參見《中國戲曲志‧湖南卷》「湘崑」條，頁九四—九六；又參見《中國戲曲劇種大辭典》「湘崑」條，頁一二五七。

❷ 胡忌、劉致中著：《崑劇發展史‧崑劇的支派》（北京：中國戲劇社，一九八九年），頁五四八。

❸ 吳新雷主編：《中國崑劇大辭典》（南京：南京大學出版社，二○○二年），杜欽：「金華崑曲（金崑）」條，頁一四。

又如徽崑，除從崑班劇目直接搬演，稱為「正崑」外，還有部分藝術人為適應農村需要，運用崑曲曲牌自行編演，受青陽腔、徽州腔影響頗大，以致內容和藝術風格變化很大，因為徽腔所獨有，因稱「徽崑」。❹

又如寧波崑曲（甬崑），其祖自蘇崑者，雖有水磨調韻味，但速度較快，而其具「甬崑」特殊風格者，則為其所並演之調腔劇目。調腔也唱曲牌，卻以鋼鼓、大號、大鑼等樂器伴奏，氣氛熱烈，亦兼用幫腔、和聲，此起彼落，唱腔易懂，風格自與蘇崑迥異。❺

又如永嘉崑，雖曲牌組合及旋律大致與蘇崑相同，但較為疾速，一般比蘇崑緊一倍以上；不用「贈板」，不切音轉喉，即使是小生也不用細嗓，而用本嗓，與蘇崑有明顯區別。❻

又如衡陽湘劇中的崑腔，雖宮調曲牌謹嚴有序，但如《白蛇傳·水淹金山》所用的十支曲牌，在高腔、崑腔同臺演出時，也多少摻有高腔的成分而顯現不同的音樂風格。

然而像川劇中的崑腔，保存蘇崑的風格特色，腔調曲折宛轉，節奏緩慢，講究咬字吐音的準確性，恐怕是絕無僅有的了。

至於流播到臺灣的崑腔，如上述所成立的劇團而言，因為臺灣是個開放性的社會，誠如施德玉〈崑劇在臺灣之概況及其表演類型〉❼所論，有以下四個類型：

❹ 參見《中國戲曲志·安徽卷》「徽崑」條，頁八一—八七；又參見《中國戲曲劇種大辭典》「徽崑」條，頁五四七。

❺ 參見《中國戲曲志·浙江卷》「寧波崑劇」條，頁九〇—九二；又參見《中國戲曲劇種大辭典》「甬崑」條，頁四八二。

❻ 見《中國戲曲志·浙江卷》「永嘉崑曲」條，頁九二—九四；又參見《中國戲曲劇種大辭典》「永嘉崑曲」條，頁四七九。

❼ 施德玉：〈崑劇在臺灣之概況及其表演類型〉未刊稿。

其一，保持師承傳統之表演類型，如「水磨曲集」演出的折子戲〈上壽〉、〈借茶〉、〈遊園驚夢〉、〈拾畫〉、〈夜奔〉、〈斷橋〉、〈掃松〉、〈思凡〉、〈下山〉、〈刺虎〉等，有徐炎之先生和張善薌女士演出之風格。

其二，從傳統基礎創發改變之表演類型，如「蘭庭崑劇團」於二○一○年創編的新古典崑劇《尋找遊園驚夢》是以傳統的折子戲與現代劇場拼貼的展演，由舞臺劇演員從當代引領觀眾進入傳統的崑劇世界之表演；另「幽蘭樂坊」於二○○七年演出之《三夢・清唱・音樂會》，是結合了中國的書畫與多媒體運用的崑劇。

其三，崑劇融入其他劇種之表演類型，如歌仔戲「賞樂坊劇團」在二○一○年前編創的歌仔戲《紅梅錯》是首創結合「崑曲」與「歌仔戲」的新編大戲；又該團於二○○四年創編的歌仔戲《秋雨紅樓》，更是將崑劇融入於歌仔戲中；另外如：京劇《白蛇傳》中〈金山寺〉一折戲有崑腔、高撥子與皮黃腔同臺演出等。

其四，話劇融入崑劇之表演類型，如：「二分之一Q劇場」演出之《柳・夢・梅》從崑劇名作《牡丹亭》的〈幽媾〉、〈歡撓〉、〈冥誓〉三折戲，裁剪演出，以現代劇場手法重現傳統崑劇經典片段。另外新象文教基金會製作推出之《遊園驚夢》，也是現代話劇融入崑劇之表演類型。即此亦可見崑腔流播臺灣以後的變化而形成的多元性發展。

二、皮黃腔系

西皮、二黃兩腔在北京合為京化的皮黃，並形成以之為主脈的京劇後，也向全國各地流播。

其為單純之皮黃劇種者有：湖北漢劇、鄂北山二黃、湖北荊河戲、湖南常德漢劇、江西宜黃戲、江西九江亂彈、福建閩西漢劇、閩東北北路戲（福建亂彈）、福建南平右詞南劍戲（亂彈）、福建三明小腔戲（土京劇）、

廣東廣州粵劇、廣東潮州漢劇、廣西桂林桂劇、廣西南寧邕劇、廣西賓陽馬山一帶絲弦戲、陝西安康漢調二黃、山東上黨皮黃、山東鄲城等地棗梆等十八種。

其與諸腔雜奏者有：徽戲、江蘇高淳徽戲、江蘇揚州徽戲、江蘇里下河徽戲、浙江金華徽戲、浙江溫州亂彈、浙江平陽和調班、浙江黃岩亂彈、浙江諸暨亂彈、湖北鄂西南劇、湖北崇陽堂劇、湖南長沙湘劇、湖南祁陽祁劇、湖南岳陽巴陵戲、浙江瀘溪等地辰河戲、湖南衡陽湘劇、江西贛劇、江西廣昌盯河戲、江西東河戲、江西修水寧河戲、江西星子九江亂彈、江西吉安戲、閩西北梅林戲、廣東海陸豐西秦戲、廣東潮州戲、廣東瓊州瓊劇與排樓戲、臺灣亂彈戲、川劇、雲南滇劇、貴州本地梆子、貴州興義布依戲、陝西安康漢調二黃、陝西安康漢陽等地大筒戲、山西晉城上黨梆子、山東章丘梆子、山東萊蕪梆子、山東魯西南等地柳子戲等卅七種。

由此可見皮黃腔系對近代地方戲曲影響之大。

西皮、二黃這兩種腔調在襄陽、揚州與北京合流，而誠如張民〈從京劇聲腔的構成看戲曲風格的統一〉所云，京劇的成立必須由皮黃的合流到統一才算完成。他說：

京劇是個多聲腔的劇種，包括西皮、二黃、南梆子、四平調、高撥子、崑曲、吹腔、羅羅腔（南鑼）以及其他雜腔小調，真可謂兼收並蓄。……京劇的各種聲腔，由於來源不同，風格不同，因而經歷了一個由不統一到統一的漫長歷程。乾隆五十五年（一七九○）徽班進京，帶來二黃諸腔，又吸收京腔、秦腔，為京劇的形成奠定了基礎。道光二十年（一八四○）前後，出現程長庚、余三勝、張二奎「老三鼎甲」，標誌著京劇的形成。又經過咸豐、同治到光緒（一八五一─一九○八）。出現譚鑫培、汪桂芬、孫菊仙「新三鼎甲」，京劇達到成熟時期。……二黃和西皮，一南一北，原本也是不統一的。……經過長期合演，互相影響，互相吸收，它們有許多共通之處。例如，它們的音樂體製相同──板式變化體（板腔

體），板式的種類大體相同（二黃比西皮少些），同類板式的性能也相同（如原板、慢板等）。唱腔的結構大體上，都是以上、下句為一組（結構單位），每句包含三個分句，有過門連接。唱腔的旋法相同，某些曲調可以說是西皮、二黃共有的。正因為如此，從總體上來說，它們的風格是諧調的。但是它們畢竟是一南一北，情調有所不同，風格有所差異，一般來說，西皮剛勁明快，二黃柔和深沈。京劇在腔調的使用上，很注意這個特點。凡是表現悲傷、感嘆、深沈的感情，多用二黃，如《搜孤救孤》《桑園寄子》等戲全用二黃。凡是表現慷慨激昂、歡快活潑的感情，多用西皮，如《穆柯寨》《轅門斬子》《白門樓》等戲全用西皮。根據內容的需要，一齣戲也可以一半西皮，一半二黃，如《捉放曹》《逍遙津》等戲。

當然我們……要從內容出發選擇腔調，同時注意風格問題，不能隨便亂用。皮黃的統一，形成了京劇的基本風格，包括音韻、唱法、旋法、伴奏等因素，其他聲腔都按照這個基本風格向皮黃戲靠攏。[8]

可見西皮、二黃能成為複合腔調，主要因為乾隆間，二黃柔和深沉，可以互補有無，相得益彰。如此再進一步兼容並蓄而成為多腔調劇種，並從中調和京音與湖廣音，乃終於成為近代中國的代表劇種京劇。

三、高腔腔系

說到高腔腔系，就必須由弋陽腔談起，因為乾隆間，弋陽腔改稱高腔。對此筆者有〈弋陽腔及其流派考述〉。[9]其要點如下：

[8] 見張民：〈從京劇聲腔的構成看戲曲風格的統一〉，《戲曲研究》第一二輯（一九八四年六月），頁二四八—二五〇。

[9] 〈弋陽腔及其流派考述〉，收入於《戲曲本質與腔調新探》（臺北：國家出版社，二〇〇七年），頁一六六—二一七。又

弋陽腔在明代五大腔系中，流播最廣，以其僅俗「其調喧」而最為撼動人心，最為廣大群眾所喜愛；也因此始終為士大夫所倡導的崑山水磨調所欲抗衡而實質上望塵莫及。而也由於其庶民的活力非常強大，所以也往徽池雅調、青陽腔、高腔、京腔不斷的發展，迄今猶然潛伏流播於各地方劇種之中。

弋陽腔的流播，據林鶴宜《晚明戲曲劇種及聲腔研究》❿，謂江西弋陽腔在晚明所形成的龐大聲腔群包括：江西本地的樂平腔、贛劇高腔、撫河戲、盱河戲、寧河戲和袁河戲高腔，安徽徽州腔、四平腔、太平腔、青陽腔，浙江松陽高腔、西吳高腔、侯陽高腔、瑞安高腔、湖南湘劇、祁劇、常德漢劇、衡陽湘劇和巴陵戲的高腔，以及福建大腔戲、詞明戲、廣東瓊劇，河北京腔，山東藍關戲等。

而乾隆間，弋陽腔既然改稱「高腔」，則其後名為高腔者，自有可能為弋陽腔之流派。流沙〈高腔與弋陽腔考〉❶認為以下皆為高腔劇種：

一、與青陽高腔有關的，有山東柳子戲青陽高腔、安徽南陵目連戲高腔和岳西高腔、江西都昌湖口高腔、湖北大冶麻城高腔和四川川劇高腔等。

二、與四平高腔有關的，有浙江婺劇西安高腔、新昌調腔四平腔、福建閩北四平戲高腔等。

三、與徽池雅調有關的，有浙江新昌調腔、福建詞明戲、廣東正音戲、湖北襄陽鍾祥清戲（亦名高腔）等。

四、與義烏腔有關的，有浙江婺劇侯陽高腔、西吳高腔等。

五、與弋陽腔有關的，有江西贛劇、東河戲高腔、安徽徽州、湖南辰河、祁劇之目連戲高腔等。

❿　見林鶴宜：《晚明戲曲劇種及聲腔研究》（臺北：學海出版社，一九九四年），頁七一。收入《戲曲腔調新探》（北京：文化藝術出版社，二〇〇九年），頁一三七—一六八。

❶　流沙：〈高腔與弋陽腔考〉，收入於《明代南戲聲腔源流考辨》（臺北：施合鄭基金會，一九九九年），頁七八—七九。

此外還有湖南長沙高腔、北京京腔。合林、流二氏之說觀之，可見弋陽腔雖係俚俗，與廣大群眾生活息息相關，故流播播廣遠，雖百變而不失其宗。

那麼，高腔的名稱又是從何而來的呢？對此，陸小秋、王錦琦〈論高腔的源流〉更有詳細的解釋：

入清以後，由於多種原因使宮廷、皇族及士大夫階層所蓄的崑劇家班先後遭到解體，崑劇藝人不斷流入民間，並開始與「弋腔」藝人合班同臺演出，到乾隆時這種情形愈見普遍。在一般人看來，崑、弋兩種同屬曲牌體的唱腔其最明顯的差別便是腔調有高、低之分（這裡所說的「高」、「低」，並非物理學範疇聲音頻率的高、低，而是屬於戲曲觀眾審美概念範疇的習慣用語。「高腔」、「低腔」（辰河戲稱崑腔為低腔）這兩種俗稱。李聲振於乾隆二十一年至三十一年間寫成的《百戲竹枝詞》在第一首「吳音」及第二首「弋陽腔」這兩個名目之後均作了注解，對「吳音」的注解是：「俗名崑腔、又名低腔，以其低於弋陽也。……」對「弋陽腔」的注解是：「俗名高腔，視崑調甚高也。金鼓喧闐，一唱數和。……」這兩條注解非常形象地說明了「高腔」這一名稱的由來。後來，高腔這個稱呼日益普遍，至乾隆末期，幾乎完全取代了「弋陽腔」這個名稱而成為南戲系統除崑腔以外所有聲腔劇種的泛稱。⑫

這樣的解釋不止有憑有據，而且是合乎歷史事實的。但是陸王二氏費了很大的篇幅考述高腔源自南曲，其實應當說「高腔的載體以南曲為最主要」；因為二氏不明腔調源生之道，與腔調之呈現可以憑藉多種載體，乃有此疏誤；可是二氏批評周、洛二氏觀點的錯誤，卻是言而可據的。⑬

⑫ 陸小秋、王錦琦：〈論高腔的源流〉，《戲曲研究》第四八輯（一九九四年三月），頁一六四—一六五。

⑬ 周、洛二氏觀點如下：⑴「所有高腔劇種多是沿用宋元南戲及雜劇腳本，但在唱時挂南北曲曲牌原名，而實質上已是當

陽腔所以為名，及其聲情特色，誠如陸、王二氏所云，而筆者在〈弋陽腔及其流派考述〉已舉出其前身弋

陽腔的特色如下：

其一，鑼鼓幫襯，不入管絃。

其二，一唱眾和。

其三，音調高亢。

其四，無須曲譜。

其五，鄙俚無文。

其六，曲牌聯套多雜綴而少套式。

其七，曲中發展出滾白和滾唱。

以上這七點弋陽腔的特色，可以說都是因為它保持了戲文初起時，運用里巷歌謠、村坊小曲，以鑼鼓為節、不和管絃所衍生出來的現象；但也由於它又吸收了北曲曲牌，從中又生發了滾白和滾唱，為後來的青陽腔提供了極為開闊的天地。而若即與崑山水磨調比較，則兩者判若兩途。也難怪一為文人雅士所賞心悅目，一為廣大地民間歌謠「隨心入腔」，是南北曲「改調歌之」的產物」；「全國各高腔只不過受弋陽腔形式上的影響，並無什麼源流繼承的實質。」（見周大風：《浙江地方戲曲聲腔脈絡》）(2)「元曲到明中葉以後，「曲」「腔」進一步分野，一支進一步「曲」化而入崑曲，更普遍地是在民間較多地保存其結構形式進一步「腔」化而為「高腔」」、「北曲與高腔之間在音樂結構上十分相似」、「只要我們擺脫那種所謂『劇種』的觀念，不斤斤於型態表現那幾個音符上的差異，而從結構上去分析，會看到『北曲』與『高腔』之間的血緣關係的。」（見洛地：《戲曲及其唱腔縱橫觀》，詳見陸小秋、王錦琦：〈論高腔的源流〉，《戲曲研究》第四十八輯（一九九四年三月），頁一五○－一五七。

群眾所喜聞樂見。

乾隆間弋陽腔改名稱為高腔，又進入北京京化而「更為潤色」，逐漸與原本世俗的弋陽腔大異其趣。乾隆末京腔也傳到揚州。李斗《揚州畫舫錄》❶❹卷五所云「花部為京腔、秦腔、弋陽腔、梆子腔、羅羅腔、二簧調，統調之亂彈」。❶❺可見乾隆間，京腔與弋陽腔已判然有別，同為花部亂彈諸腔之一。但無論如何，京腔畢竟緣自弋腔，所以京腔的腔板，也要講究弋腔的菁華。王正祥《新定十二律京腔譜·總論》云：

嘗閱《樂志》之書，有唱、和、嘆之三義。一人發其聲曰唱，眾人成其聲曰和，字句聯絡，純如繹如，而相雜於唱和之間者曰嘆。兼此三者，乃成弋曲。由此觀之，則唱者即起調之謂也，和者即世俗所謂接腔也，嘆者即今之有滾白也。精於弋曲者，猶存其意於腔板之中，固泠然善也。❶❻

則京腔同樣要在腔板中守住唱、和、嘆三義，也就是起調、接腔、滾白的歌唱技法，以達到「泠然善也」的境地。然而這在北京從弋腔京化產生的新「京腔」是更要講究「三腔三調」的。王正祥《新定十二律京腔譜·凡例》第十條云：

板既有定，則腔調亦當區別，而曲乃大成。茲將腔分三種：曰行腔，曰緩轉、曰急轉；調分三種：曰翻高，曰落下，曰平高。行腔者，句頭之中，下餘兩三字，則於其間頓挫成聲，故謂之行腔也。緩轉腔者，曲文句頭，止餘一字，勢在難行，而其腔又纍纍乎如貫珠者，然於斯時也，必擊鼓二聲以諧音調，故謂

❶❹ 其序署乾隆。

❶❺ 見〔清〕李斗撰，汪北平、涂雨公點校：《揚州畫舫錄》，收入《清代史料筆記叢刊》（北京：中華書局，一九六〇年），卷五，「新城北錄下」，頁一〇七。

❶❻ 〔清〕王正祥：《新訂十二律京腔譜㈠》（臺北：臺灣學生書局，一九八四年），頁三八—三九。

之緩轉腔也。急轉腔者，曲文句頭，止餘一字，而其腔亦僅不絕如縷，腔宜急轉乃可收聲。二聲之鼓可以不擊，故謂之急轉腔也。翻高調者，從低唱而至高之謂也。落下調者，從高唱而至低之謂也。平高調者，從高唱而至本句之終之謂也。⑰

第十一條又云：

從現在江西贛劇所保存之弋陽腔舊調，可見其符號標記，止「翻高調」與「落下調」兩種，加上其主要唱腔為流水板唱法，為原始弋陽腔之特徵；也由此可知弋陽腔之蛻變為京腔，實因「三調」之外又加入「三腔」而「更為潤色其腔」的結果，這可能是受崑山腔影響頗大的青陽腔入京以後產生的。王氏《新訂十二律京腔譜·凡例》

論滾白，乃京腔所必須也。蓋崑曲之悅耳也，全憑絲竹相助而成聲。京腔若非滾白，則曲情豈能發揚盡善？但滾有二種，不可不辨。有某句曲文之下加滾者，謂之「加滾」；亦有滾白之下重唱滾前一句曲文者，謂之「合滾」；然而曲文之中何處不可用滾？是在乎填詞慣家用之得其道耳。如係寫景、傳情、過文等劇，原可不滾；如係閨怨、離情、死節、悼亡一切悲哀之事，必須「暢滾」一二段，則情文接洽，排場愈覺可觀矣。⑱

可見京腔相當重視滾白，而有「加滾」、「合滾」、「暢滾」三種形式，這種「滾白」即是繼承弋陽腔加滾的傳統；而對於青陽腔和徽池雅調所發展的五七言詩的「滾唱」，京腔則並未予以接納。也因此京腔保持了弋陽腔「鐃鈸喧闐，唱口囂雜」⑲，不用絲竹但有鑼鼓的特色。

⑰ 原文於「茲將腔分三種：曰行」，今依下文文義，修訂為「茲將腔分三種：曰行腔」。見〔清〕王正祥：《新訂十二律京腔譜》，頁七○。

⑱ 〔清〕王正祥：《新訂十二律京腔譜》，頁三○。

京腔除了弋陽腔京化之外，也還從弋陽腔那裡兼唱北曲唱調，對北曲有所吸收。孔尚任《桃花扇》續四十

齣〈餘韻〉中有北雙調【新水令】等九支曲牌組成的套曲〈哀江南〉有云：

（淨）那時疾忙回首，一路傷心，編成一套北曲，名為〈哀江南〉，待我唱來。（敲板唱弋陽腔介）[20]

這裡明白說出在清康熙間，弋陽腔可以用來唱北曲。而王正祥在《新定十二律京腔譜》之外，另有《新定宗北

歸音》云：

北曲盛行千元，通行及今，字句混淆，罕有一定。予為分歸五音，摘清曲體，配合曲格，新點京腔板數，

裁成允當，殊堪寓目賞心。[21]

可見在清初京腔也用來唱北曲。這種情形和崑山水磨調也能唱北曲是如出一轍的。

四、梆子腔系

由於梆子腔流播廣遠，滋生變異繁多，其聲情特色亦因之有所不同。

梆子腔的源頭是西秦腔，亦稱甘肅調，東傳入陝西隴西縣，位在甘肅隴山以東，古為隴州，故其腔調調之

[19] 〔清〕昭槤撰：《嘯亭雜錄》卷八「秦腔」條，收入《清代史料筆記叢刊》（北京：中華書局，一九八〇年），頁二二六。

[20] 〔清〕孔尚任：《桃花扇》（臺北：學海出版社，一九八〇年），卷四，頁二六四。

[21] 〔清〕王正祥：《新定宗北歸音》，收入《續修四庫全書》（上海：上海古籍出版社，二〇〇二年），第一七五三冊，頁四七一。

「隴東調」或「隴州調」，亦即今之陝西「西府秦腔」。

從以下資料，可以想見「西秦腔」：

乾隆年間李綠園之《歧路燈》小說第六十三回，記載河南開封府演戲，云：

崑腔戲，演的是《滿床笏》，一個個繡衣象簡；隴州腔，唱的是《瓦崗寨》，一對對板斧鐵鞭。㉒

清初陸次雲〈圓圓傳〉云：

(吳)驤……進圓圓。自成驚且喜，遽命歌，奏吳歈。自成蹙額曰：「何貌甚佳，而音殊不可耐也！」即命群姬唱西調，操阮、箏、琥珀，己拍掌以和之，繁音激楚，熱耳酸心。㉓

陳圓圓所唱的吳歈崑曲不被李自成欣賞，自成喜歡的還是自己家鄉陝西米脂，繁音激楚，繁器來伴奏，使人熱耳酸心的土曲「西調」，它是用阮（月琴）、箏和西域傳入的琥珀（火不思，一名渾不似）等弦樂器的；自成以拍掌取代梆子節奏。這種「西調」，正是「秦腔」的載體，本身不是一種腔調，它應是陝西一帶的小調雜曲。清康熙間黃之雋《唐堂樂府》五部中《忠孝福》傳奇第三十七齣演戲中戲《斑衣記》，原注：「內吹打秦腔鼓笛」，下面唱句標為「西調」，則秦腔可以用來唱「西調」，只是其伴奏樂器為鼓笛管樂而非弦樂。㉔它應當就是所謂「秦吹腔」，亦即梆子腔用管樂伴奏後的腔調名稱。可知一般人將「西調」作為梆子腔系的一種腔調是錯誤的。

此外，又可見以西調作為載體後產生的秦腔，有弦樂亦有管樂，兩者因為伴奏樂器的不同，而「聲情」自然有別。

㉒〔清〕李綠園著，新文豐出版公司校註：《歧路燈》（臺北：新文豐出版公司，一九八三年），中冊，頁六五二。

㉓〔清〕張潮編：《虞初新志》（臺北：廣文書局，一九六八年），卷二一，頁三下。

㉔該唱詞內容為：「(俺)年過七十古來稀，上有雙親百年期。不願（去）為官身富貴，只願（俺）親年天壤齊。」見〔清〕黃之雋傳奇《忠孝福》據清康熙五十七年刊本，現藏於臺灣大學總圖書館善本書室。

再由以下資料觀察，康熙間魏荔彤《江南竹枝詞》寫梆子腔在揚州情況：

由來河朔飲粗豪，邗上新歌節節高。

李聲振作於乾隆二十一年至三十一年（一七五六—一七六六）之《百戲竹枝詞·秦腔》云㉕

耳熟歌呼土語真，那須叩缶説先秦。烏烏若聽函關署，認是雞鳴抱柝人。（原註：俗名梆子腔，以其擊木若柝形者節歌也。聲嗚嗚然，猶其土音乎？）

由此詩亦可見秦腔俗名梆子腔，因其「以擊木若柝形者節歌」，故云。據此亦可見「秦腔」用「土語」顯得特別真切，而其聲是「嗚嗚然」節節高的。朱維魚於乾隆四十二年（一七七七）自陝西回京㉗，取道山西，著有《河汾旅話》，敘其於晉南趙城、霍縣所演出之秦腔：

村社演戲劇曰梆子腔，詞極鄙俚，事多証捏，盛行於山陝，俗傳東坡所倡，亦稱秦腔。嘗考《東坡志林》：「余來黃州，聞光、黃間人，二、三月皆群聚謳歌，其詞固不可分，而音亦不中律呂，但宛轉其聲，高下往返，如雞唱耳。」此蓋因光、黃間徒歌流傳，但節以絲木，使稱諧音，調相演唱，豈真為東

㉕ 見〔清〕魏荔彤：《懷舫詩別集》卷之六，收入於《四庫全書存目叢書補編》（濟南：齊魯書社，二〇〇一年，據北京圖書館藏清康熙、雍正間刻本）第四冊，卷六，頁補四一—一八二—一八三。

㉖ 〔清〕李聲振：《百戲竹枝詞》，見路工編選：《清代北京竹枝詞（十三種）》（北京：北京古籍出版社，一九八二年，「秦腔」條，頁一五七。

㉗ 見〔清〕朱維魚：《河汾旅話》舊抄本，收入於王德毅主編：《叢書集成續編》（臺北：新文豐出版社，一九八九年），第二二七冊，卷四卷首序云：「乾隆四十有二年，彊圉作噩夏月，乙未金朔將之京，田方千、王宜之欲赴汾陽，遂邀同行。畫則接軫、夕宿聯袾，各述見聞，相為言語，忘暑旅之困，歷旬有二，日記若干則，輯為一冊。」頁一三一。

坡所倡哉！⋯⋯《漢宮儀》，宮中不畜雞，汝南出長鳴雞，衛士候朱雀門外，專傳雞唱。應劭曰：「楚歌，今雞鳴歌也。」晉太康《地記》：「後漢固始、鮦陽、公安、細陽四縣衛士習此曲于闕下，即雞鳴歌。」李雁湖云：「今土人謂之山歌，吾鄉農夫、舟子多唱此曲，亦謂之吳歌，亦可被之管絃，然與山歌。」

由此可見梆子腔、山陝梆子即秦腔，並非如俗傳由東坡所倡。而其所以以梆子為名者，乾隆間嚴長明《秦雲擷英小譜》「小惠」條云：

又乾隆時，唐英（一六八三─一七五四）《古柏堂傳奇・天緣債》（原名《張骨董》）第一齣〈標目〉下場詩云：

秦聲兼用竹木（原注：俗稱梆子，竹用筭簹，木用棗），所以用竹木者，以秦多商聲。㉙

陝梆子腔戲唱，又終有別要旨，昉于雞唱耳。」李成龍借老婆夫榮妻貴，張骨董為朋友創古傳今。

打梆子唱秦腔笑多理少，改崑調合絲竹夭道人心。㉚

這兩條資料明顯可以看出梆子和秦聲、秦腔的關係。也就是說，秦地的聲腔是用梆子來節奏的，而梆子若以竹

㉘ 亦見《中國戲曲志・陝西卷・志略・劇種》「秦腔」條（北京：中國 ISBN 中心，一九九五年），頁八三。見〔清〕朱維魚：《河汾旅話》舊抄本，卷四，頁一五二─一五三。

㉙〔清〕嚴長明：《秦雲擷英小譜》，收入沈雲龍主編：《近代中國史料叢刊續輯》（臺北：文海出版社，一九七四年據光緒丁未長沙葉德輝刊本影印）第七輯第七〇冊，頁一〇九。原注卻作「竹用筭簹，不用棗」，校以道光本作「木用棗」，與下文洪亮吉者同，應以道光本是而光緒本非。

㉚〔清〕唐英：《古柏堂傳奇》，收入於周育德點校：《古柏堂戲曲集》（上海：上海古籍出版社，一九八七年），頁三九六─三九七。

戲曲演進史(八)近現代戲曲編、偶戲編、結論編

製之，則為篦篳；若以木製之，則為棗木。

又乾嘉間洪亮吉《卷施閣文乙集·卷二七招》亦云：

北部則樅陽、襄陽、秦聲繼作。荄除笙笛，聲出於肉。棗木內實，篦篳中鑿（原注：今時稱梆子腔。竹用篦篳，木用棗）。啄木聲碎，官蛙閣閣。聲則平調側調，藝則東郭西郭。[31]

可見梆子腔所以得名，乃因為用篦篳（即毛竹）之竹與棗木製成節奏樂器「梆子」的緣故。

然而西秦腔南傳入蜀後，就發生質變。吳長元《燕蘭小譜》卷五「雜詠」云：

友人言：蜀伶新出琴腔，即甘肅調，名西秦腔。其器不用笙笛，以胡琴為主，月琴副之，工尺咿唔如話，旦色之無歌喉者，每借以藏拙焉。[32]

《燕蘭小譜》卷五「雜詠」云：

友人張君示余《魏長生小傳》，不知何人作也。敘其幼習伶倫，困阨備至。己亥歲隨人入都。時雙慶部不為眾賞，歌樓莫之齒及。長生告其部人曰：「使我入班，兩月而不為諸君增價者，甘受罰無悔。」既而以《滾樓》一劇名動京城，觀者日至千餘，六大班頓為之減色。又以齒長，物色陳銀兒為徒，傳其媚態，以邀豪客。庚辛之際，徵歌舞者無不以雙慶部為第一也。且為人豪俠好施，一振昔年委蘭之氣。鄉人之旅困者多德之。嗟乎！此何異蘇季子簡練揣摩，以操必售之具耶！士君子科闈困躓，往往憤懣不甘，試

製之，則為篦篳

[31]〔清〕洪亮吉：《卷施閣文乙集》，收入清光緒丁丑（三年，一八七七）孟夏洪氏授經堂重校刊《洪北江先生遺集》（臺北：華文書局，一九六九年），第二冊，卷二，頁七二八—七三〇。

[32]〔清〕吳長元：《燕蘭小譜》卷五，收入於張次溪編纂：《清代燕都梨園史料正續編》（北京：中國戲劇出版社，一九八八年），上冊，頁四六。

五〇

自思之，能如長生之所挾否乎？然機會未來，彼亦蜀中之賤工耳。時乎！時乎！藏器以待可也。

揣摩時好競妖妍，風會相趨詎偶然。消盡雄姿春婉娩，無人知是野狐禪。（京班多高腔，自魏三變梆子腔，盡為靡靡之音矣。）

題橋寧讓馬相如，回首西州淚滿裾。今日梨園稱獨步，應將佳話續《虞初》。❸❸

又《燕蘭小譜》卷二「花部」云：「蔣四兒（永慶部），直隸宣化府人，魏長生之徒。……所演皆梆子、秦腔，于羞澀中見娥媚之態。」❸❹

又嘉慶十五年留春閣小史《聽春新詠·西部》亦云：

秀官，姓常，字鈿香，年十五，揚州人（雙和部）……《胭脂》、《贈鐲》、《檀香墜》諸劇，節奏鏗鏘，歌音清越，真堪沁人心脾。蓋秦腔樂器，胡琴為主，助以月琴，咿啞丁東，工尺莫定。❸❺

由以上資料，可見傳入四川的西秦腔，因其樂器以胡琴為主，月琴副之，因之又名「琴腔」。乾隆己亥（四十四年，一七九九）蜀人魏長生將之帶入京師，以一齣《滾樓》取代了京腔在北京的地位，其他像蔣四兒、陳銀兒、秀官所演唱的也都是被稱作「琴腔」的四川梆子，其演技是媚態妖妍、音樂是「工尺咿唔如話」，「節奏鏗鏘，歌音清越，真堪沁人心脾。」較諸秦腔原本之嗚嗚然、節節高是有所差別了。

❸❸ 〔清〕吳長元：《燕蘭小譜》卷五，收入於張次溪編纂：《清代燕都梨園史料正續編》，上冊，頁四四—四五。

❸❹ 〔清〕吳長元：《燕蘭小譜》，收入《清代燕都梨園史料正續編》，上冊，頁二四。

❸❺ 〔清〕留春閣小史：《聽春新詠·西部》，收入於《清代燕都梨園史料正續編》，上冊，頁一八六。

結語

總結上述，可見四大腔系之流播，均幾遍全國，可以說是近代中國地方戲曲劇種的骨幹基礎，而且流播後所形成的新地方劇種，大抵都為地方上的重要劇種，不可謂其滋生之能力及藝術之影響不大。

大抵說來，崑山水磨調腔系之特色是講究字音口法，輕柔婉約，是中國戲曲藝術的「精緻歌曲」；但其流播地方化後，受土音土腔之影響，每向通俗質俚方面質變，大失本來性格。高腔腔系之特色是鑼鼓幫襯，無須曲譜，不入管弦，音調高亢，一唱眾和，好用滾白滾唱，鄙俚無文。相對於崑山水磨調腔系而言，它是「通俗歌曲」。梆子腔之特色，原是以梆子節奏，其聲嗚嗚然、節節高，令人熱耳酸心，即今之山陝梆子，猶存粗獷之風，發音要求必自丹田，音密而亮，人稱「滿口音」，高亢而圓潤。但蜀人魏長生所傳之四川梆子，將伴奏樂器以胡琴為主、月琴為副，名為「琴腔」之後，則其聲「工尺咿唔如話」，「節奏鏗鏘，歌者清越，真堪沁人心脾。」而皮黃腔系則為複合腔系，因為西皮剛勁明快，二黃柔和深沉，可以互補有無，相得益彰。所以成了近代中國戲曲代表劇種「京劇」的主要腔調。可見四大腔系，因原本之地方語言旋律不同，就產生了情味品調不相侔的腔調；而四大腔所以能夠流播廣遠，豐富眾多群眾的心靈生活，也是因為其腔調特質最能撼動人心。

第參章　近現代地方大戲之劇目題材與文學特色

引言

從地方四大腔系所演的劇目看來，由於梆子腔與皮黃腔有血緣關係，所演劇目雖所屬劇種多少有所變化，但性質皆相近，可以秦腔和漢劇觀其梗概，亦即大抵為歷代故事之袍帶戲與民間傳說之家庭、戀愛故事戲。而崑山腔與弋陽腔同屬南曲戲文之腔調劇種，則其劇目弋陽腔及其變異之青陽腔、高腔自以元明南戲為主要，此可以河北高腔和江西青陽腔為代表；而崑腔劇目，則合元明南戲與明清傳奇劇目，此可以江蘇崑劇為代表。

以下先列舉四大腔系之重要劇種及其劇目如下：

一、地方大戲之劇目題材

(一)四大腔系之重要劇種及其劇目

1. 崑山腔系

江蘇崑劇

崑劇歷史悠久，積累的傳統劇目數量極多。大體說來，劇目的積累可分做三個階段。第一，明萬曆以前的興起階段。這一階段以繼承宋元以來的南戲和北曲雜劇為主；很多著名的劇作全可由崑山腔演唱。不少有代表性的作品一直以折子戲的形式被保留在崑劇舞臺上，作為一份珍貴的戲劇遺產受到戲曲史、文學史、表演藝術史等各方面專業工作者的重視。其中有些折子戲的演出，面向觀眾還有較強的生命力。如北曲雜劇的《單刀會》：《訓子》、《刀會》，《東窗事犯》：《掃秦》，《風雲會》：《訪普》，《西遊記》：《胖姑》、《借扇》，《馬陵道》：《孫詐》，《漁樵記》：《逼休》；南戲的《荊釵記》：《參相》、《見娘》、《開眼》、《上路》，《白兔記》：《出獵》、《回獵》，《幽閨記》：《走雨》、《踏傘》，《牧羊記》：《小逼》、《望鄉》，《琵琶記》：《南浦》、《辭朝》、《吃糠》、《剪髮》、《賣髮》、《賞秋》、《廊會》、《書館》、《掃松》，《金印記》：《不第》、《投井》、《歸第》，《連環記》：《議劍》、《獻劍》、《問探》、《梳妝》、《擲戟》，《繡襦記》：《賣興》、《當巾》、《打子》、《教歌》、《剔目》，《南西廂記》：《遊殿》、《跳牆》、《著棋》、《佳期》、《拷紅》，《寶劍記》：《夜奔》。第二階段可以梁辰魚的《浣紗記》和無名氏的《鳴鳳記》為始。這兩部崑劇名著的誕生給崑劇的興盛產生

了極大的影響。《浣紗記》作為保留劇目的折子戲，主要是〈回營〉、〈寄子〉、〈拜施〉、〈分紗〉和〈賜劍〉；《鳴鳳記》則有〈嵩壽〉、〈吃茶〉、〈河套〉、〈寫本〉和〈斬楊〉。自此到清初約一百年間是崑劇創作的光輝時期；與此同時其他聲腔的劇本也有被移植為崑劇演唱的，但數量不多。這一階段的劇目，被保留下來的佔崑劇傳統劇目的絕大多數。其有影響和經常演出的如：《還魂記》…〈學堂〉、〈遊園〉、〈驚夢〉、〈尋夢〉、〈冥判〉、〈拾畫〉、〈叫畫〉，《問路》…〈吊打〉，《紫釵記》…〈折柳〉、〈陽關〉，《邯鄲記》…〈掃花〉、〈三醉〉、〈番兒〉、《雲陽》、《法場》，《南柯記》…〈花報〉、〈瑤臺〉，《義俠記》…〈打虎〉、〈誘叔〉、〈別兄〉、〈殺嫂〉，《玉簪記》…〈茶敘〉、〈問病〉、〈琴挑〉、〈偷詩〉、〈秋江〉，《焚香記》…〈陽告〉、〈陰告〉，《釵釧記》…〈相約〉、《討釵》、〈小審〉、〈大審〉，《獅吼記》…〈梳妝〉、〈跪池〉、〈三怕〉，《水滸記》…〈借茶〉、〈前誘〉、〈後誘〉、〈殺惜〉、〈活捉〉，《紅梨記》…〈亭會〉、〈花婆〉、〈醉皂〉，《三錯》，《驚鴻記》…〈吟詩〉、〈脫靴〉，《蝴蝶夢》…〈說親〉、〈回話〉、〈做親〉，《劈棺》…〈題曲〉，《望湖亭》…〈照鏡〉，《一捧雪》…〈換監〉、〈代戮〉、〈審頭〉、〈刺湯〉，《永團圓》…〈擊鼓〉、《療妒羹》…〈題曲〉，《占花魁》…〈勸妝〉、〈湖樓〉、〈受吐〉，《千鍾祿》…〈草詔〉、〈八陽〉、〈搜山〉、〈打車〉，《麒麟閣》…〈激秦〉、〈三擋〉，《燕子箋》…〈狗洞〉、《西樓記》…〈樓會〉、〈拆書〉、〈玩箋〉，《十五貫》…〈男監〉、〈女監〉、〈批斬〉、〈見都〉、〈踏勘〉、〈訪鼠〉、〈測字〉，《漁家樂》…〈賣書〉、〈納姻〉、〈藏舟〉、〈相梁〉、〈刺梁〉、〈九蓮燈〉…〈火判〉，《風箏誤》…〈驚醜〉、〈前親〉、〈後親〉…〈山亭〉，《白羅衫》…〈遊園〉、〈看狀〉，《爛柯山》…〈痴夢〉、〈悔嫁〉、〈潑水〉，《滿床笏》…〈卸甲〉、〈封王〉，《雁翎甲》…〈盜甲〉。

這一階段，湯顯祖（一五五〇─一六一七）和李玉（一五九六─一六七五？）應著重介紹。湯顯祖的《玉茗堂四夢》(《還魂記》、《紫釵記》、《邯鄲記》、《南柯記》)雖然在創作時由當時流行在江西臨川一帶的海鹽腔演

唱，但在戲曲舞臺上長期盛演不衰的卻是崑劇。主要原因是後起的崑山腔在以音樂塑造劇中人物形象方面勝過了海鹽腔；《玉茗堂四夢》由於崑劇作者、作曲者和表演藝術家對湯的原作進行了各方面細緻的加工和探索，使作品的主題和人物得到充分的體現，即這一時期的崑劇藝術從案頭劇作到演出已經有了高度的再創造能力。比之同時代的其他劇種，在理論和實踐上達到了更高的水平。以李玉為代表的蘇州「集團」崑劇作家（包括朱雋、朱佐朝等人），尤是密切聯繫舞臺實踐的一群。李玉本人創作傳奇三十多本，大部分有傳本，而且很多傳本都是崑劇藝人的舞臺本（所謂「腳本」）。朱雋的《十五貫》、朱佐朝的《漁家樂》等，也全是這種情況。所有這些劇目，成為崑劇在明末清初達到極盛的標誌之一。

清康熙以後是崑劇創作的第三階段。總的說來，這一階段的作品已趨於衰落。經過多次修改後的洪昇《長生殿》在康熙二十八年（一六八九）演出轟動北京，是崑劇創作的最後一部傑作。雖然和《長生殿》同時尚有孔尚任《桃花扇》，萬樹《風流棒》、《空青石》，曹寅《虎口餘生》，以及稍後的蔣士銓《藏園九種曲》，楊潮觀《吟風閣雜劇》等。這些作品多數為案頭劇，或偏於封建說教。此後，維持崑劇生命的主要是傳統折子戲精湛的表演藝術。到清末，以蘇州地區大雅班、全福班為代表的崑劇，只能上演傳統折子戲七、八百齣（其中少數不唱崑山腔）。編演的新戲僅《紅樓夢》、《南樓傳》、《呆中福》、《折桂傳》、《三笑姻緣》等。流傳到各地的其他崑劇支派的演出劇目，情況大體相同，只是在不同條件下自編或改編其他劇種劇目而已。

2. 高腔腔系

江西九江青陽腔

九江青陽腔傳統劇目，今保存的大、小共約八十餘個，絕大部分是宋元南戲、明代傳奇的弋陽腔連臺大戲，幾無清人作品。與湖北麻城、湖南辰河、安徽岳西所保存的高腔劇目相比較，九江青陽腔劇目更接近於明代戲

曲著錄，且多完整的本子流傳下來。

這些劇目中，源自南戲流傳的有《琵琶記》、《紅袍記》（即《白兔記》）兩本和《幽閨記》的〈搶傘〉、〈招商〉、〈拜月〉，《荊釵記》的〈逼嫁〉、〈雕窗〉、〈投江〉等若干單齣。

保留弋陽腔連臺大戲的有《目連傳》（七本）、《三國傳》（六本：《結桃園》、《連環記》、《青梅會》、《古城會》、《三請賢》、《收四郡》）、《岳飛傳》（三本：《奪秋魁》、《金牌譜》、《陰陽界》）、《征東傳》（一本：《定天山》）、《征西傳》（一本：《金貂記》）、《封神傳》（一本：《龍鳳劍》）等。

出自明人傳奇作品的有三十餘種，其中整本有《三元記》、《十義記》、《仙姬記》（《織錦記》）、《香球記》、《瓦盆記》、《三積德》《三桂記》、《雙麒麟》（《五桂記》）、《白鸚哥》、《黃金印》、《忠義殿》《靈寶刀》、《贈玉杯》《雙杯記》、《雙拜相》《祿袍記》、《吐絨記》、《金鎖記》（《六月雪》）、《彩樓記》、《臺卿集》（《尋親記》、《蝴蝶夢》、《紅梅閣》、《萬里侯》《投筆記》、《鳳凰山》《百花記》、《三跳澗》（《投唐記》）、《下河東等；散齣有《八義記》之〈救孤出關〉，《金臺記》之《周氏罵齊》，《賣水記》之〈討祭生祭〉，《題紅記》之《金盤撈月》，《偷桃記》之〈偷桃〉，《西廂記》之〈跳牆〉，《桑園記》之〈採桑試妻〉，《青袍記》之《梁灝夸才》，《孝義記》之《閔損推車》，《風雲會》之〈訪普〉、〈送京〉，《升仙記》之〈走雪〉、〈訓侄〉、〈度叔〉，《負薪記》之〈擊掌〉、〈吊打〉、〈復水〉，《玉簪記》之〈打擄〉、〈思母〉、〈送米〉、〈偷詩〉、〈夜等〉、〈迫舟〉、〈秋江〉，《四友記》之〈觀蓮〉、〈嘗菊〉、〈愛梅〉，《躍鯉記》之〈打櫨〉、《香山記》之〈遊春〉、〈擋孤〉、〈大度〉、〈小度〉，《雙福壽》之〈下棋〉、〈綁子〉、〈上殿〉，《長生記》之《王道士捉妖》，《胭脂記》之《郭華買胭脂》，《六惡記》之〈打朝〉、〈扯袍〉、〈救瑞〉、〈詳事〉，《櫻桃記》之〈打櫻桃〉，《金丸記》之〈掇盒〉、〈拷寇〉，《蟠桃記》之《八仙慶壽》等。其中有些劇目是罕見的珍本，如《四友記》、《雙杯記》、《香球記》、〈吐絨

記》、《投唐記》、《祿袍記》和《三桂記》等。

青陽腔劇目，不少雖出於文人之作，但多數經過藝人改動。如《金貂記》，明祁彪佳《遠山堂曲品》載具品《白袍》和雜調《征遼》兩種，並指出後者「即刪改之《白袍記》，較原本更為可鄙」。《征遼》即九江青陽腔之祖本。又如《躍鯉記》，也非陳罷齋原本，而似與藝人顧覺宇改本相同。又如《金臺記》，明富春堂本無〈罵齊〉一齣，九江青陽腔《周氏罵齊》係由《詞林一枝》補入。再如《金印記》，也與蘇復之及高一葦本不同，而是祁彪佳所指的「俗優」演出本。尤其是《雙杯記》，《古本戲曲叢刊》本和青陽腔本的關目全然不合。縱觀九江青陽腔傳統劇目，不少是由青陽腔藝人「改調歌之」，經過「俗化」而更適於舞臺演出。

河北高腔

又稱高陽高腔，係江西弋陽腔在地方之支派。高腔劇目大多出於元明雜劇、傳奇和《勸善金科》、《鼎峙春秋》等宮廷大戲。主要有《西廂記》的〈拷紅〉、〈夢榜〉；《西遊記》的〈撇子〉、〈回回指路〉、〈玉面懷春〉；《荊釵記》的〈繡房〉、〈遣成拜門〉；《琵琶記》的〈規奴〉、〈長亭囑別〉、〈饑荒〉、〈剪髮〉、〈五娘行路〉；《金印記》的〈逼妻賣釵〉、〈封相〉、〈衣錦還鄉〉、〈一種情〉、〈冥勘〉；《八義記》的〈趙盾鬥剛〉；《霞箋記》的〈麗容探病〉；《玉杯記》的〈定計〉、〈焚香〉、〈公堂〉、〈賣身〉、〈探監〉、〈法場〉、〈明冤〉；《女中傑》的〈出關〉、〈遙祭〉、〈打馬〉、〈打昌〉；《快活林》的〈打店〉、〈奪林〉；《孟姜女》的〈哭城〉、〈賜帶〉；《金丸記》的〈搶盒〉、〈盤盒〉、〈打御〉、〈救主〉；《破窯記》的〈走齋〉、《寶劍記》的〈夜奔〉；《投筆記》的〈封侯〉；《還帶記》的〈扣當〉；《百子圖》的〈觀容〉；《風雲會》的〈訪賢〉；《藏珠記》的〈打門〉、〈吃醋〉；《千金全德》的〈罵女〉、〈打童〉；《三皇劍》的〈罵城〉；《櫻桃記》的〈斬香〉；《蝴蝶夢》的〈嘆骷〉、〈幻化〉；《瓊林宴》的〈打棍出箱〉、〈南樓釋放〉；《青石山》的〈請師〉、〈捉妖〉、

〈斬狐〉；《鐵冠圖》的〈詢圖〉、〈觀山〉、〈拜懇〉、〈撞鐘〉、〈殺宮〉；〈勸善金科〉的〈開葷〉、〈埋骨〉、〈掃地〉、〈盟誓〉、〈打父〉、〈趕妓〉、〈定計化緣〉、〈醫卜爭強〉、〈滑油山〉、〈望鄉〉、〈回煞〉、〈六殿〉；《鼎峙春秋》的〈贈馬〉、〈大小宴〉、〈古城會〉、〈河梁會〉、〈擋朝〉以及〈興隆會〉、〈撞幽州〉、〈借靴〉等。其中，

清末以來民間崑弋班社經常上演的劇目約八十餘齣，主要有《賣菜》、《聞信》、《當絹》、《技水》、《打上蘇門》、〈摔冠〉、《封相》、《還相團圓》、《煽墳》、《哭城》、《賜帶》、《迫信》、《十八面》、《八仙》、《寄信》、《刺梁》、〈奉馬〉、〈小宴〉、〈小看〉、〈河梁會〉、〈挑袍〉、〈擋曹〉、〈打朝〉、〈賞軍〉（〈訪白袍〉）、〈六殿〉、〈望鄉〉、〈滑油〉、〈罵城〉、〈詐冰〉、〈指路〉、〈安天會〉、〈石頭山〉、〈成親〉、〈拋子〉、〈探山〉、〈獅狔嶺〉、〈聞鈴〉等。

3. 梆子腔系

秦腔

由於源自黃土高原，風格粗獷，唱腔高亢圓潤，劇目非常繁多。以陝西秦腔而言，有五千多個，內容以反映歷史事件的悲劇、正劇居多，表現民間生活、婚姻愛情的劇目，也佔一定比例。從現存劇目看，大型的傳統歷史劇，如列國、三國、水滸、楊家將、岳飛戲，佔很大比重。其中三國戲一百零八個，《三國演義》的每一回都有幾本戲。楊家將戲八十五個，貫串表現從楊袞到楊文廣男女五代人的故事。其中代表性的有《金槍傳》、《七星廟》、《佘塘關》、《千秋廟》、《狀元媒》、《金沙灘》、《兩狼山》、《陳家谷》、《七郎打擂》、《李陵碑》、《天波府》、《箭頭會》、《永靖橋》、《告御狀》、《清官冊》、《審潘洪》、《破澶州》、《董家嶺》、《二天門》、《鐵丘墳》、《奪三關》、《鋼鈴記》、《洪羊峪》、《楊排風》、《大破天門陣》、《穆柯寨》、《轅門斬子》、《三相國》、《牧虎關》、《蟬牌關》、《英雄業跡》、《女探母》、《三曹歸天》、《楊家將征遼》、《陰陽河》、《金山塔》、《雄天關》、《夜明珠》、《神州還願》、《楊文廣征西》、《呼朋倒擂》、《楊文廣打金國》、《龍鳳臺》、《竹子山》、《楊坤娥

征西》、《太君征北》、《太君辭朝》等。其他影響較大的劇目有《回府刺字》、《草坡面理》和《法門寺》、《慶頂珠》、《串龍珠》、《明月珠》、《玉虎墜》（合稱「三珠一寺加一墜」）、《打鑾駕》、《打金枝》、《打鎮臺》、《破寧國》（俗稱「三打一破」）、《鍘美案》、《醉寫》、《乾坤嘯》、《合鳳裙》、《遊西湖》、《二進宮》等。此外，還有所謂「四山」《劈華山》等）、「四柱」《頂天柱》等）、「四袍」《訪白袍》等）、「江湖十八本」《金沙灘》等）、「中八本」《清鳳亭》等）、「下十八」《斬秦英》等。

辛亥革命後，陝西易俗社的三十多位劇作家共編創了五百五十多個劇目。其中成就最大的是孫仁玉、范紫東、高培支、李桐軒、李約之五人。孫仁玉長於寫生活小戲，編寫劇目一百五十多種，如《櫃中緣》、《隔門賢》、《小姑賢》、《白先生看病》、《鎮臺念書》、《三回頭》、《將相和》、《若耶溪》、《青梅傳》、《雞大王》等，都具有強烈的生活氣息。范紫東以編寫大型歷史、傳奇劇著稱。一生創作秦腔劇目六十八種，輯為《待雨樓戲曲集》。影響大的有《軟玉屏》、《三滴血》、《新華夢》、《秋風秋雨》、《翰墨緣》、《春閨考試》、《大學衍義》、《抗儷會師》、《三知己》等。李桐軒的劇作也達六十多種，以《一字獄》和《戴寶珉》為代表作。李約之編寫劇目二十多種，《庚娘傳》、《韓寶英》、《仇大娘》影響最大。高培支寫了四十四種，《鴉片戰紀》成就最高。他如呂南仲的《雙錦衣》，樊仰山的《抗戰五部曲》，王伯明的《新胡塗判》，封至模的《還我河山》，都有一定影響。易俗社的劇目大多具有反帝反封建、提倡科學、民主、愛國的思想和強烈的時代精神，藝術上淳樸自然，清新。抗戰時期的作品，更多的是宣揚民族英雄主義。其他如三意社的《臥薪嘗膽》、《千里走單騎》、《雙淚痕》、《蘇武牧羊》，牖民社的《恢復燕雲十六州》、《安奉鐵路》，扶風的《打鹽局》等，也具有一定的思想內容。

陝西同川梆子

其劇目有一千多個，多屬文武靠甲戲，用演殷周故事、秦漢故事、三國故事、兩晉南北朝隋唐故事、宋元明清故事，以及神話故事和民間傳說故事。

又陝西西府秦腔，抄存劇目七百五十多個，陝西漢調桄桄抄存七百二十個劇目，山西北路梆子抄存四百餘，河北梆子傳統劇目五百五十餘，河北老調梆子劇目未統計，大部分都與秦腔相同，所不同的是三本以上的連臺本戲，西府秦腔較秦腔和同州梆子為多。

山西中路梆子（晉劇）

傳統劇目四百餘，亦多與秦腔相同，各門腳色皆有專工戲。而以《忠報國》、《打金枝》、《回荊州》為門面戲。前二種以唱為主，後一種以動作為主。擅長運用對唱、輪唱發揮唱腔藝術特色。

山西蒲州梆子

據不完全統計，蒲劇的劇目約有五百多齣。唱功戲、做功戲、文戲、武戲都很豐富。過去，南路蒲劇的劇目主要有所謂「上八本」、「中八本」、「下八本」，共二十四本。「上八本」是《盤陀山》、《紅梅閣》、《麟骨床》、《瑞羅帳》、《意中緣》、《乾坤嘯》、《十五貫》、《火攻計》；「中八本」是《梵王宮》、《無影簪》、《摘星樓》、《炮烙柱》、《春秋配》、《梅降褻》、《和氏璧》、《槐陰樹》；「下八本」是《忠義俠》、《龍鳳配》、《日月圖》、《富貴圖》、《狐狸緣》、《火焰駒》、《寧武關》、《黃鶴樓》。這些劇目不少從崑曲移植改編而來，唱詞簡短，文辭講究，多以情節奇巧取勝。西路蒲劇的劇目較南路豐富，各種本戲、折戲都演，多以大段的唱功、做功以及特技取勝，如本戲《歸宗圖》、《三家店》、《春秋筆》、《蝴蝶杯》、《雙蓮配》及折戲《陽河摘印》、《觀陣》、《殺驛》、《藏舟》、《烤火下山》等。此外，還有一部分是正戲之後加演的「梢戲」，如《拾金》、《打麵缸》、《老少換》、《頂燈》、《頂磚》、《跳神》等。這部分劇目，詼諧風趣，均由丑腳應工。蒲劇的各行當都有自己的代表劇

目。如鬚生、花臉行有《販馬》、《三疑》、《古城》、《贈綈袍》、《奪元》、《七首劍》；小生有《截江》、《射戟》、《長坂坡》、《黃鶴樓》、《坐窰》；武生有《破方臘》、《花蝴蝶》、《反西涼》；小旦行有《少華山》、《贈劍》、《拾鐲》、《花田錯》、《陰陽河》、《殺宮》等；刀馬旦有《鳳臺關》、《紅桃山》、《演火棍》、《泗州城》等；正旦有《汾河灣》、《秋胡戲妻》；文丑有《三搜府》、《掃秦》、《畫梅》、《龍鳳旗》、《賣豆腐》等；武丑有《九龍杯》、《吃瓜》、《三岔口》、《擋馬》、《無底洞》、《佛手枯》、《鬧龍宮》；老生有《清風亭》、《鋼鈴記》等。

一九五〇年以後，各專業團體整理、改編的優秀傳統劇目有《薛剛反朝》、《竇娥冤》、《三家店》、《麟骨床》、《掛畫》、《殺驛》、《趙氏孤兒》、《徐策跑城》、《破洪州》、《意中緣》、《西廂記》、《燕燕》等；新編歷史劇有《正氣圖》、《勝敗圖》、《白溝河》、《港口驛》等。這一些劇目在劇本文學、導演、表演藝術、音樂唱腔、舞臺美術方面，均有明顯提高。此外，還演出了一批反映現代生活的劇目，如《白毛女》、《王貴與李香香》、《小二黑結婚》、《三里灣》。

4.皮黃腔系

河北漢劇

漢劇劇目近千個，主要演歷代演義及民間傳說故事。後期以演出折子戲為主，很多本戲逐漸失傳，現存傳統劇目共六百六十齣。粗略統計，內二黃戲一百五十多齣，西皮戲三百三十多齣，兼唱西皮、二黃的約七十多齣，雜調小戲十多齣。

在嘉慶、道光年間見於《都門紀略》、《漢口竹枝詞》等史料記載的劇目，主要唱二黃的有《雙盡忠》、《兩狼山》、《瓊林宴》、《生死板》、《祭江》、《祭塔》、《二堂舍子》、《龍鳳閣》（即《太平春》，包括《大保國》、《嘆皇陵》、《楊波修書》、《二進宮》等折）、《清風亭》、《紅逼宮》、《琵琶詞》等。主要唱西皮的有《定軍山》、《四

郎探母》、《賣馬當鐧》、《捉放曹》、《戰樊城》、《醉寫嚇蠻》、《讓成都》、《擊鼓罵曹》、《玉堂春》以及《探窰》

等。清代在漢口刊行的《新鐫楚曲十種》所收《英雄志》、《祭風臺》、《李密降唐》、《臨潼鬥寶》、《青石嶺》等

劇，其中，《祭風臺》與漢劇演出臺本相去不遠，足見均為早期代表性西皮戲。以上多數都是百年來常演不衰的

劇目。

漢劇分行嚴格，日積月累，各行當都有一批在唱做上有一定特色的劇目，除以上已經提及的，還有：一末

的《興漢圖》、《甘露寺》、《喬府求計》、《文公走雪》、《斬莫成》、《四進士》、《南天門》、《掃松》；二淨的《絕

龍嶺》、《牧虎關》、《雁門關》、《齊王昏殿》；三生的《哭祖廟》、《刀劈三關》、《二王圖》（《賀后罵殿》，生、旦

並重）、《法門寺》、《轅門斬子》、《紀信替死》；四旦的《宇宙鋒》、《二度梅》、《三娘教子》、《斬陶大》、《春秋

配》、《雷神洞》、《貴妃醉酒》；五丑的《打花鼓》（丑、貼並重）、《瘋僧掃秦》、《收痨蟲》、《審陶大》、《廣平

府》、《秋江》（丑、貼並重）、《雙下山》（丑、貼並重）；六外的《六部審》、《醉歸殺山》、《大合銀牌》、《烹蒯

劫》、《坐樓殺惜》、《打漁殺家》、《表功》；七小的《鳳儀亭》、《轅門射戟》、《討州戰蕩》、《奇雙會》（小生、四

旦並重）；八貼的《賣畫殺舟》、《盜旗馬》、《打灶神》、《花田錯》、《鬧金階》、《審頭刺湯》；九夫

的《望兒樓》、《斷后》；十雜的《咬膀造甲》、《馬武奪魁》、《打龍棚》、《縈高圍灘》、《斬李虎》等。

漢劇舞臺上經常出現的歷史英雄人物有伍員、關羽、張飛、諸葛亮、黃忠、周瑜、秦瓊、尉遲敬德、穆桂

英和其他楊家將、薛家將等。

(二)地方大戲之同一題材多跨腔系之呈現

地方大戲中，單一本事為諸多劇種所搬演並不稀奇，因為中國文化之精粹為全體所共享。而經典之作能被

輾轉搬演，勢必與其藝術質性相輔相成，才能歷久不衰，百看不厭。跨腔系、跨劇種之題材乃普遍的文化現象，而比較各腔系處理同題材的手法，則不失為綜合探討大戲題材的好途徑。以下，舉河北梆子的《秦香蓮》和永嘉崑劇的《琵琶記》為例。

《趙貞女蔡二郎》→《琵琶記》→《賽琵琶》→《秦香蓮》

《趙貞女蔡二郎》為宋元戲文之首，其本事世所熟知，蔡伯喈為發跡變態的負心漢。元末文人高明潤飾成《琵琶記》，將蔡伯喈翻案成忠孝兩全的人物，一夫二妻的圓滿結局，成為文士化之傳奇劇作，標誌著新南戲時代的來臨。崑劇初期在繼承南戲劇目時，已能搬演《琵琶記》，但人民不滿儒家色彩濃厚的《琵琶記》，其後於清代的地方戲中，出現了一齣《賽琵琶》❶，主角改為陳士美和秦香蓮，前半部情節大抵相同，唯後半部秦香蓮絕處逢生，掛帥征西，以戰功換取了結感情債的權與位。後來在秦腔裡，改由包拯來懲治負心人，亦即《鍘美案》一齣。由此，奠定了各個版本的《秦香蓮》主調：鮮明的是非和強烈的愛憎。

陳培仲先生於《秦香蓮》導讀一文中提到：

《秦香蓮》是我國戲曲舞臺上廣泛上演的劇目，其覆蓋面幾乎遍及所有城鎮和鄉村。秦香蓮亦如穆桂英、花木蘭、白素貞、祝英臺等一樣，成為人民心目中美好的女性形象。在描繪《秦香蓮》的眾多劇本中，秦腔、河北梆子、評劇、滇劇、京劇等均各具風采，各有千秋。❷

以下陳培仲先生以華粹深（一九○九—一九八一）教授整理的河北梆子劇本《秦香蓮》為例。華粹深先生執筆

❶ 首見於〔清〕焦循：《花部農譚》，收入於《焦循論曲三種》（揚州：廣陵書社，二○○八年），頁一七九—一八○。

❷ 陳培仲：《秦香蓮》導讀，杜長勝主編：《中國地方戲曲劇目導讀》（北京：學苑出版社，二○一○年），上冊，頁一○七。

的《秦香蓮》，在思想的深度上，使之更為貼近群眾的價值觀、是非觀；在故事的藝術性上，從漫長的戲曲長河中提煉出該劇之精粹，將劇中要腳鑿刻為典型。演員才能根據劇本去精進表演程式，五〇年代河北梆子劇團首演《秦香蓮》時，韓俊卿飾演秦香蓮，〈見皇姑〉的【反梆子】唱段婉轉蒼涼，流傳很廣。❸

與之相較，崑山腔系的《琵琶記》可說是元老級的劇目題材。二〇一一年五月，浙江永嘉崑劇團為了慶祝崑曲入選聯合國教科文組織「人類口頭和非物質遺產代表作」十週年，以《琵琶記》參與展演。永崑以「草崑」的藝術形式來演繹「南戲之祖」，其唱念以溫州官話為基礎，的確更能呈現南戲之質樸。永崑的《琵琶記》有幾個特點：

第一，唱腔明快：傳統崑劇重「唱」功。但和「一唱三歎」的水磨崑腔相比，永崑曲調明快，曲詞通俗，不重曲牌，字多腔少，通俗易懂。第二，重敘事：整場戲分為八場再加一個尾聲，複雜卻不凌亂，結構清晰，敘事簡潔。永崑的《琵琶記》抒情性較弱，跳脫出雅致細膩的文人崑曲，反而更適合民間演出，貼近百姓。第三，表演程式的生活化：永崑《琵琶記》中的「蔡婆」改由丑行應工，和傳統以老旦應工不同，在步法、身段上體現出一個挨餓的老婦形象，並藉由控制氣息和嗓音，從唱念上模擬掉光牙齒老人的發音吐字，給觀眾逼真的生活感。又如〈吃糠〉一折，趙五娘因吃糠被噎，永崑沒有按照常規的戲曲程式比如場面起亂錘、演員舞袖等，而是在鼓和小鑼簡明的伴奏中，趙五娘做被噎狀，趕快把碗頂在上頭，用筷子敲擊碗底，隨即一口將糠吞下，再拿起水壺灌水，這一連串的動作設計，完全是溫州民俗生活的翻版。

由上可見，同一題材的不同劇種和劇目，是可以各顯其特色和各極其致的。

❸ 參看陳培仲：《秦香蓮》導讀，杜長勝主編：《中國地方戲曲劇目導讀》上冊，頁一〇七－一〇九。

在地方戲曲史所呈現的歷史人物，由於受到廣大群眾的意識形態、思想理念情感的影響，其造型往往與歷史的真實面目產生很大的差異。

(三)歷史人物的民間戲曲造型

譬如拿歷史上的關公和戲曲中的關公為例來比較說明。關公本傳見於陳壽《三國志‧蜀書‧關張馬黃趙傳第六》，與張飛、馬超、黃忠、趙雲等五位蜀國大將合傳。其餘事蹟，則散見於《魏書》：《魏武帝紀》、《程昱傳》、《溫恢傳》、《劉奕傳》、《于禁傳》、《張遼傳》、《樂進傳》、《徐晃傳》；《蜀書》：《劉先主傳》、《諸葛亮傳》；《吳書》：《吳主傳》、《魯肅傳》、《呂蒙傳》、《甘寧傳》、《潘璋傳》等，本傳與他傳間，有「互見」的效果，可看到較完整的關公形象。參照其他傳記，大約可知，史傳中的關公，有飄逸美髯，雄才武略，勇武無敵，義氣凜然；但個性剛烈而驕矜，是故防守荊州時，得罪東吳，部伍倒戈，又輕視東吳呂蒙，因此兵敗殉難。

再就以關公事蹟為題材的戲曲來觀察：自元雜劇開始，已有以關公為主腳的劇作。明清兩代的雜劇、傳奇以及地方戲，也產生相當可觀的作品。但由於《三國演義》的盛行，明清戲曲有很多都是以其內容為藍本，少數則承襲元雜劇，使原本散佚的故事內容得以流傳。

元雜劇中以關公為主腳的「關公戲」，共計十種，存佚各半。而其他相關劇本約有十二本。其劇目為：《劉關張桃園三結義》、《張翼德大破杏林莊》、《關雲長單刀劈四寇》、《虎牢關三戰呂布》、《張翼德單戰呂布》、《張翼德三出小沛》、《莽張飛大鬧石榴園》、《關雲長千里獨行》、《劉玄德獨赴襄陽會》、《劉玄德醉走黃鶴樓》、《諸葛亮博望燒屯》、《走鳳雛龐統掠四郡》、《兩軍師隔江鬥智》、《壽亭侯怒斬關平》、《關張雙赴西蜀夢》、《關雲長大破蚩尤》、《關大王月下斬貂蟬》、《關大王獨赴單刀會》、《壽亭侯五關斬將》、《斬蔡陽》、《關雲長古城聚義》

以及《關大王大破紅衣怪》等（後五種已佚）。

《關大王赴單刀會》為關漢卿所作，向稱佳作，對於關公形象的刻劃尤其獨到精湛。本劇共四折，末本。第一折主唱者為喬國老，藉其唱詞交代關公的英雄事蹟，說與魯肅知曉。第二折主唱者司馬徽，再次藉其唱詞強調關公的智謀與飲酒豪情，烘托其英雄形象。到第三折，關公才登場主唱，由於前二折之敷設，關公形象已相當宏偉，因此本折再寫出其自信與驕傲。本折中，曾出現關平為父親擔憂，但關公毫不畏懼，對著關平細數他當年過五關、斬六將、挑戰袍、斬蔡陽等光榮歷史。此即「訓子」之內容。第四折，主唱者仍為關公，在往東吳赴會的舟船上，關公面對浩瀚江河，不禁高唱蒼涼悲壯、激昂慷慨的曲辭，表現了他蒼勁豪放的胸懷。而接下來便是蜀吳盟會，關公縱放自如，處處搶得機先的表現，最終於折服魯肅，使他放棄索回荊州之意。

明代的「關公戲」大約有四類：雜劇、傳奇、折子戲以及迎神賽社戲。

依《全明雜劇》所見，有周憲王朱有燉的《關雲長義勇辭金》，以及《慶冬至共享太平宴》；《全明傳奇》中，關公曾出現在《古城記》、《草蘆記》等十二個劇本中。折子戲也有〈關公斬貂蟬〉、〈五（午）夜秉燭〉、〈獨行千里〉、〈古城聚會〉、〈單刀赴會〉等十多種。至於迎神賽社戲，則見於《山西潞城縣明代禮節傳簿》等資料，有〈過五關〉、〈關大王獨行千里〉、〈關大王破蚩尤〉、〈戰呂布〉、〈古城聚義〉等劇目。

明代戲曲演三國故事者，大體不出《三國演義》的內容，但像「過關斬貂」，就很可能是沿襲元雜劇《關大王月下斬貂蟬》的內容，使後人得以窺見這個被人遺忘或刪除的關公故事。貂蟬，史上無其人，但《三國演義》卻把呂布與貂蟬的愛情故事寫得傳神動人；關公斬貂蟬更屬子虛烏有之事，此劇演的是，關公平定呂布之亂後，見貂蟬之美貌而心生警惕，慨歎美色誤人誤國，於是下令斬殺貂蟬。其主題約莫是在彰顯關公正義凜然，不近女色的剛正形象。此外，明傳奇也有取自民間傳說者，例如《古城記》第二十一齣〈服倉〉，演關公收服周倉

事，但表現手法簡樸詼諧，以關公用捻蟻鬥智方法收服周倉，這是《三國演義》沒有的，應是取自民間傳說。

明代關公戲另一特點是，關公以神明的身分出現劇中。按，元雜劇《關雲長大戰蚩尤》即演關公成神後，和蚩尤神大戰，解決了乾旱問題。這個傳說起源於宋代，和山西解縣鹽池關廟的靈驗有關。明代關公信仰興盛，因此「關神」大量出現在戲曲中也是平常之事，但他並非主腳，只是作為點綴。據王安祈〈明代關公戲〉研究指出，明傳奇中的關公神格有四類：真君、佛門護法、三界伏魔大帝與四大天將，神格的紛雜不一，正反映了民間信仰的駁雜；而此中關公的神職也包含了懲戒不忠、保護善良、斬除妖怪等。❹

容世誠〈論關公戲的驅邪意義〉也指出，關公戲和宗教儀式有密切關係。社戲、儺戲、地戲中的關公戲，其實都是「祭中有戲，戲中有祭」，藉由演出，進行除煞的儀式。這充分印證關公具有「伏魔大帝」的宗教神威。❺

清代戲曲中，乾隆初官製的宮廷大戲《鼎崎春秋》最為完備。依陳昭昭《從戲劇小說看關公形象之嬗變》之分析，本劇對關公形象之刻劃，側重其忠義勇武，個性幾乎完美無瑕，應和清廷藉崇奉關公，以達到「忠君尊上」的教化目的有關。❻

清代關公戲的特點是，出了幾個擅長演關公的演員，例如程長庚、王鴻壽等京劇名腳，他們所扮演的關公都有唯妙唯肖、生動逼真的表情神態，令臺下的觀眾幾乎錯以為關公降臨。是故，近代演關公戲者，就有許多行規和禁忌，例如：扮演關公者，妝扮完畢，就必須正襟危坐，不隨便開口；同時，畫臉譜時，除了按照丹鳳

❹ 王安祈：〈明代關公戲〉，收入於《明代戲曲五論》（臺北：大安出版社，一九九〇年），頁一四一—二〇二。

❺ 容世誠：〈論關公戲的驅邪意義〉，《漢學研究》八卷一期（一九九〇年六月），頁六〇九—六二四。

❻ 陳昭昭：《從戲劇小說看關公形象之嬗變》（臺北：輔仁大學中國文學所碩士論文，一九八六年）。

眼、臥蠶眉、五綹鬚、紅臉的臉譜，還需在臉上點一顆痣，叫「破相」，以示並非真關公；在臺上演戲時，演關公者只能半張著眼睛，因為傳說關公張開眼睛就是要殺人了，為避免舞臺上弄假成真，所以有此禁忌；演出時，後臺必須收起吊掛戲服的繩索，因為相傳關公就是被「絆馬索」勾倒赤兔馬，所以才遇害的，因此有此忌諱。

從關公戲的演出，可以了解，關公在演員和觀眾心目中的神聖地位。

二、地方大戲之文學特色

小引

地方大戲的唱詞有詩讚系、詞曲系。兩者的音樂相對應為板腔體與曲牌體。可以合稱為詩讚系板腔體、詞曲系曲牌體。大抵說來，詞曲系曲牌體人工制約性大，曲文出諸土大夫之手者多，所以，較諸詩讚系板腔體的梆子腔、皮黃腔劇種要來得優雅。但像青陽腔、高腔等弋陽腔流派的劇種，由於流行於庶民百姓中，相對於崑腔流派劇種之演於堂會與紅氍毹之上，就顯得樸質得多。以下就諸腔選錄一些劇種唱詞，取其較為流利者稍作說明，以觀地方大戲文學之梗概，蓋亦取其「嘗一臠以知全鼎」之義。

(一)梆子腔系

1. 秦腔：

怨氣騰騰三千丈，三千丈。屈死的冤魂怒滿腔。可憐我青春把命喪，咬牙切齒恨平章。陰魂不散心惆悵，

心惆悵。口口聲聲念裴郎，紅梅花下永難忘。西湖船邊訴衷腸。身雖死心嚮往。此情不泯堅如鋼，鋼刀把我的頭首斷，斷不了我一心意愛裴郎。仰面我把蒼天望，為何人間苦斷腸，苦斷腸。

此段唱詞〈為何人間苦斷腸〉選自秦腔《遊西湖‧鬼怨》，為劇中李慧娘所唱，曲情流利而悲涼，用秦腔特有的苦音、尖板，以小嗓唱出，更能彰顯李慧娘屈死鬼魂的怨尤，也從而更加流露了她對裴郎堅定的愛情。[7]

2. 西府秦腔：

老娘不必淚紛紛，聽兒把話說原因。我的父在朝官一品，膝下他無子斷了根。所生我姊妹人三個，個個兒長大配婚姻。我大姐二姐有福分，與蘇龍魏虎結了親。單丟下苦命寶釧女，綉球兒單打討飯人。好來歹配歹，富的富來貧的貧，世人都想把官坐，誰是牽馬墜鐙的人。[8]

此段唱詞《老娘不必淚紛紛》選自西府秦腔《探窰》，由青衣扮王寶釧唱。內容為王寶釧母親到寒窰探望她，她對母親安慰的話語，從中可見她的認命安分。

3. 晉劇：

（王）孤坐江山非容易，（后）回想起安祿山起反意，斬來安祿山、賊的首級，掃平了安史亂、黎民安居，老皇兄功勞第一。（王）先帝爺念皇兄功高無比，（后）才把咱金枝女許他兒作妻。（王）汾陽王，今辰壽誕期，（后）咱贈他壽幛和壽禮。（王）孤有心過府拜拜壽去，（后）君拜臣來使不的。（王）君妃們穩坐在深宮裡，（后）妃陪你玩一局象牙圍棋。[9]

[7] 中國戲曲劇種大辭典編輯委員會編：《中國戲曲劇種大辭典》「西府秦腔」條，頁一五五○─一五五一。

[8] 中國戲曲劇種大辭典編輯委員會編：《中國戲曲劇種大辭典》「秦腔」條，頁一五三五─一五三七。

此段唱詞《孤坐江山非容易》選自晉劇《打金枝》，生扮唐王、旦扮沈后對唱。唱詞明白如話，令人耳聞即詳，充分顯現地方戲曲在語言上的特色。

4. 蒲劇：

小冤家跪倒把我問，悲喜交加痛在心，喜冤家長大成英俊，兩膀練就力千斤，斬讒除佞消冤恨，也不枉我法場換子一片心。把以往之事從頭論，兒阿，一宗一件記在心，上一排是你曾祖薛仁貴，家住山西在龍門，征東功大封王位，享壽七十又二春，二一排是你祖父母雙彩像，立斬金階把命亡，這是你爹，這是你娘，這是你三叔叫薛剛，打死奸賊把禍闖，滿門犯抄喪法場。這腰剎三節就是我的親生之子徐繼恩，替你把命喪，你就是三月蛟。（蛟唱）爹爹！（徐唱）你本是薛門後代郎，十三載未把真情講，怕只怕奸賊解其詳，張臺父子狗奸黨，我兒莫忘除禍殃。⑩

此段唱詞《小冤家跪倒把我問》選自蒲劇《薛剛反朝》，由老外扮徐策唱，内容為對薛蛟說明身世，囑其向奸賊張臺報滅門之仇。言語流暢，層層逼近，而涵容於連句流水、踏句、站句、散句、流水甩腔之中，尤其動人。

5. 山西北路梆子：

一脈青山披嫩草，萬里春風拂柳梢。旭日東升霞光照，滿天愁雲散九霄。昨日裡武家坡去把菜挑，軍爺站面前甚是蹊蹺。面帶笑施一禮口稱大嫂，開言問王寶釧可在南窯？他把我上上下下仔細瞧，不由我心兒跳臉兒發燒，我看他像平郎當年容貌，卻為何三絡青鬚胸前飄？細盤問是我夫喬裝軍校，懷深情探實釧先來南窯。我夫妻珠淚盈眶滿面笑，他替我提菜籃相伴回窯。眼未跳鵲未叫燈花兒未爆，卻不想喜臨

⑨ 中國戲曲劇種大辭典編輯委員會編：《中國戲曲劇種大辭典》「晉劇」條，頁一三二—一三四。

⑩ 中國戲曲劇種大辭典編輯委員會編：《中國戲曲劇種大辭典》「蒲劇」條，頁一四三—一四五。

門就在今朝。我好比旱天苗枝枯葉焦，驟然間逢甘霖揚頭挺腰。往日裡天壓人大地偏小，到如今地變寬天也變高，我夫妻久別重逢離情別緒知多少，不覺得戶寒盡消。往日裡天壓人大地偏小，到如今地變寬天也變高，我夫妻久別重逢離情別緒知多少，不覺得燈燼油乾明月西墜五更敲。他把那十八年來蒙冤受害，隱姓埋名，苦征血戰，拜王封侯，奉旨回朝的事兒對我表，說得一陣喜一陣惱，一陣擔憂一陣笑，百感交集情難描。穆老伯對平郎恩同再造，魏虎賊喪天良罪孽難饒。為只為恩與仇要辨分曉，清晨起我平郎攜本上朝。喜今日心花開放展眉梢，回想起十八春秋度寒窯。自平郎西征把賊討，我也曾少米無鹽受煎熬。魏虎賊枉把謠言造，軍糧未曾發一遭。雖艱苦我寶釧未被難倒，憑十指勤操作日夜辛勞。有事鄰居來關照，我未要相府送來的吃和燒。就這樣一年一年熬過了，才等到我平郎重回寒窯。魏虎賊千方百計陷害平郎禍自找，老爹爹三番五次捎書寄信逼我改嫁也徒勞。平郎他飛黃騰達多榮耀，寶釧我砂明水淨也清高。這才是天開露日萬物笑，苦盡甘來福自招。趁今日我父壽誕文武百官三親六友都來到，看看那魏虎奸賊當朝宰相寶釧怎樣瞧。身兒輕步兒快相府已到，朱門前玉旗竿高插雲霄。邁步兒進庭院人聲喧鬧，迎來個小丫環風韻多嬌。❶

此段唱詞《一脈青山披嫩草》選自山西北路梆子《王寶釧》，由王寶釧成套唱。於王寶釧大登殿之前，邊想邊敘與丈夫採桑時相見，聽丈夫十八年間征戰之苦與封王之榮，並敘自己十八年苦守寒窯之煎熬，以及今日登殿亂臣賊子必受報應之遐想。可見地方戲曲敘述力之強盛。

6. 河北梆子：

星月暗淡烏雲厚，回想往事淚交流。想當年指皇天百般說咒，說什麼天長共地久，到如今恰似秋風過耳，

萬般兒恩愛一筆勾。到如今只落得隻身孤影，一場好夢一旦休。⑫

此段唱詞《星月暗淡烏雲厚》選自河北梆子《杜十娘》，由杜十娘唱。唱出自己視人不明，悔恨交加的悲情，文字俗中帶雅，是地方戲曲文學的佳篇。

7. 豫劇：

尊姑娘穩坐在繡樓以上，聽奴把那病房的事細說端詳。那一日相會在那涼亭以上，張先生也受了半夜的寒涼。那時節你若是婦隨夫唱，張先生他為能病倒在書房。他的病可就因為呀那一晚上，才得下了相思病就有口也難張。奴今早到病房把病探望，張先生他言道病入膏肓。你小姐她若是前情不忘，帶一信哪你請她到在書房。你小姐她若是把那良心昧喪，我的病唉……必定要命喪無常。說一句嘆一聲淚如雨降，提起來你母女就痛斷了肝腸。且慢說有情人就傷心難講！俺紅娘心腸硬，我的小姐呀……我見他也悲傷。⑬

此段唱詞《俺紅娘心腸硬見他也悲傷》選自豫劇《拷紅》，由紅娘唱，內容敘述張生病情，用了許多泛聲虛字，來張揚情緒，遣詞明白不避忌重韻，流露地方戲曲質樸無華的特色。

(二)崑山腔系

1. 北方崑曲：

小春香，一種在人奴上，畫閣裡從嬌養。侍娘行，弄粉調朱，貼翠拈花，慣向妝臺傍。陪他理繡床，陪

⑫ 中國戲曲劇種大辭典編輯委員會編：《中國戲曲劇種大辭典》「河北梆子」條，頁五三一－五四。

⑬ 中國戲曲劇種大辭典編輯委員會編：《中國戲曲劇種大辭典》「豫劇」條，頁九七〇－九七六。

他理繡床，又隨他燒夜香，小苗條吃的是夫人杖。⑭

此段唱詞《小春香》〔一江風〕選自北方崑曲《牡丹亭·鬧學》，貼扮春香唱，出自湯顯祖《牡丹亭》第九齣〈蕭苑〉。乃折子戲衍變過程中，為突顯小春香人物性格，將第九齣〈蕭苑〉唱詞移至第七齣〈閨塾〉，而更名〈學堂〉或〈春香鬧學〉〈鬧學〉）。曲文清麗明朗。

(三)高腔腔系

1.瑞安高腔：

大雪蓋窯，凍得我蒙正如水澆，妻在窯中無依靠，冷落難溫，妻在窯中少柴缺米缺米少柴，怎生回答妻兒話，踢踢拍拍窯場進，又見嬌妻睡沉沉，本待上前來呼喚，又恐驚壞我妻南柯夢。走上前忙把嬌妻抱，走上前忙把嬌妻抱，當初彩樓不嫌我貧窮，隨我呂蒙正到窯中，你有飢我也曉，你有寒我也知，怎不叫人心酸痛！我妻受了這等苦，但等來年跳龍門。⑮

此段唱詞《呂蒙正宿窯》選自浙江瑞安高腔《磨房串戲》，由小花臉呂蒙正唱。語言明白如話，協韻變化自由，幾乎難於判別所用韻類。

2.九江青陽腔：

我只得秋江一望淚潛潛（潸潸），怕向孤舟看也。別離中生出一種苦難言，恨拆散霎時間。心兒內眼兒邊，我的淚兒漣，把我的香肌減也。恨煞那野水平川，生隔斷銀河水，斷送我春老啼鵑春老啼鵑。⑯

⑭ 中國戲曲劇種大辭典編輯委員會編：《中國戲曲劇種大辭典》「北方崑曲」條，頁二三一。
⑮ 中國戲曲劇種大辭典編輯委員會編：《中國戲曲劇種大辭典》「瑞安高腔」條，頁四九五─四九七。

此段唱詞《我只得秋江一望淚潛潛（潺潺）》選自江西九江青陽腔《玉簪記‧秋江別》，旦扮妙常唱，調寄【小桃紅】，曲文清麗。

3. 岳西高腔：

小尼姑年方二八正青春削了頭髮。每日裡佛殿前燒香換水參拜菩薩。見幾個子弟們遊戲，遊戲在山門下。他把眼兒瞧著咱，咱把眼兒瞅著他，他瞧咱咱瞅他兩下。兩下裡俱已牽掛。則見他手拿一把彈弓加下一粒彈子，打得奴不上不下、不左不右、不高不低、不輕不重，哎（喲），看看打在打在奴懷下。⑰

此段唱詞《小尼姑年方二八》選自安徽岳西高腔《思春下山》，由小尼唱，調寄【新水令】，曲文如敘述口胭，頗有民歌小調之風味。

4. 湖北清戲：

（叫白）擔愁擔懷鬼胎，（唱）擔愁擔懷鬼胎，魂飛魄散天涯外。兩足步難挨，我一時難鋪排，猶如鴻門宴，恰似大會開，鴻門宴大會開，如履薄冰，如履薄冰，踏滄海。這就不好了么太子爺，俺陳琳提防有何害，（叫白）俺太子爺（唱）錢塘江潮不再來。⑱

此段唱詞《擔愁擔懷鬼胎》選自湖北高腔（亦稱「清戲」）《抱妝盒》，由陳琳唱。調寄【鎖南枝】，敘陳琳妝盒中藏太子出宮時擔驚受怕的心情。

⑯ 中國戲曲劇種大辭典編輯委員會編：《中國戲曲劇種大辭典》「九江青陽腔」條，頁七七九－七八〇。
⑰ 中國戲曲劇種大辭典編輯委員會編：《中國戲曲劇種大辭典》「岳西高腔」條，頁六〇一－六〇二。
⑱ 中國戲曲劇種大辭典編輯委員會編：《中國戲曲劇種大辭典》「清戲」條，頁一一一七－一一一八。

(四)皮黃腔系

1. 湖北漢劇：

事到此我只得隨機應變，學一個瘋魔女扭捏進前。把父親當匡郎夫一聲叫喊！隨你妻到上房倒鳳顛鸞。睜開了昏花眼四下觀看，四下觀看，見許多怨魂鬼站在面前。半空中又來了牛頭馬面，玉皇爺駕祥雲接我上天。[19]

此段唱詞〈事到此我只得隨機應變〉選自湖北漢劇《宇宙鋒》，由趙艷容唱。趙氏妝作瘋魔的情形。

一輪明月照窗前，愁人心中似箭穿。恨平王行無道把綱常亂，父納子妻理不端。吾的父奏本反遭斬，抄殺滿門含血冤。實指望到吳國借兵回轉，料不想昭關上又有阻攔，幸遇著東皋公行方便，將俺隱藏在後花園。一連七日無音信，夜夜何曾得安眠。思來想去我的肝腸斷，今夜晚怎能夠盼到明天。[20]

此段唱詞〈一輪明月照窗前〉選自湖北漢劇《文昭關》，由伍子胥唱。寫伍子胥逃亡吳國途中，於文昭關避兵，感歎家難之情。

2. 湖北山二黃：

楊延輝坐宮院自思自嘆，思老娘想骨肉珠淚不乾。我好比南來雁失群飛散，又好比淺水龍久困沙灘，我好比籠中鳥有翅難展，又好比虎離山受盡孤單。想當年沙灘會一場血戰，我楊家只死得好不慘然。我大哥替宋王曾把命染，我二哥短劍下命喪黃泉。我三哥被馬踏屍如泥爛，楊延輝改木易埋名北番。蕭天右

[19] 中國戲曲劇種大辭典編輯委員會編：《中國戲曲劇種大辭典》「漢劇」條，頁一〇七三—一〇七八。

[20] 中國戲曲劇種大辭典編輯委員會編：《中國戲曲劇種大辭典》「漢劇」條，頁一〇七九—一〇八四。

擺天門二國交戰，我的娘押糧草來到北番，我本當回宋營去見母一面，怎奈是無令箭不能出關。九龍峪離宋營相隔不遠，好一似隔著了萬重高山。思老娘想骨肉難得相見。娘！母子們要相會夢裡團圓。❷

此段唱詞《楊延輝坐宮院自思自嘆》選自湖北山二黃《四郎探母》，由楊延輝唱。唱詞與京劇相同，為皮黃腔系著名之唱段。詞中用許多比喻，描寫楊四郎延輝淪落番邦之心境。

3. 閩西漢劇：

楚漢爭鋒有數載，王莽起意閬龍臺，光武中興國號改，五百年前結冤來。兄弟桃園三結拜，有如同母共娘胎，東吳孫權犯過界，北地曹操興兵來，我國師爺掛了帥，滿營將官皆有差。不差關某心不解，因此打賭怒滿懷，綠袍罩定黃軍鎧，耀武揚威上土臺，叫小校你與我安營下寨，但不知曹孟德來與不來。❷

此段唱詞《楚漢爭鋒有數載》選自閩西漢劇《華容道》，由紅淨唱。詞質俚，不免湊韻之嫌。

以上所舉皆為地方大戲傳統的唱段，雖然選錄者已兼顧其文字，但仍不掩其庶民質樸之本色。近年兩岸新編戲曲，由於大抵出諸文人之手，自然講究語言的優美和敘事的「如其口出」。

❷　中國戲曲劇種大辭典編輯委員會編：《中國戲曲劇種大辭典》「山二黃」條，頁一一三七─一一四一。

❷　中國戲曲劇種大辭典編輯委員會編：《中國戲曲劇種大辭典》「閩西漢劇」條，頁六九五─六九九。

第肆章　近現代戲曲劇種雅部「詞曲系曲牌體」與花部「詩讚系板腔體」之雅俗推移

引言

戲曲劇種發展到清乾隆間，有所謂「花雅爭衡」，或作「花雅之爭」，這是一件大事。因為論時間在百年之上，論結果則使得劇壇盟主，由雄霸元明兩代的詞曲系曲牌體戲曲劇種，轉而為詩讚系板腔體戲曲劇種；同時也使得腔調劇種由明代之單腔調劇種轉為多腔調劇種；其劇場之主宰者也由元明兩代之劇作家劇場轉為演員中心之劇場；迄今一百六十餘年。那是戲曲體製規律和音樂性格以及劇場主宰者的大革命，所以早就成為熱門的論述話題。

也因此，只要是戲曲史的著作，按理都要涉及「花雅爭衡」，但手邊的書，像吳國欽《中國戲曲史漫話》❶、彭隆興《中國戲曲史話》❷、劉彥君、廖奔《中國戲劇的蟬蛻》❸、許金榜《中國戲曲文學史》❹等

❶ 吳國欽：《中國戲曲史漫話》（上海：上海文藝出版社，一九八○年）。

❷ 彭隆興：《中國戲曲史話》（北京：知識出版社，一九八一年）。

卻都未涉及。其他如青木正兒《中國近世戲曲史》❺、盧前《明清戲曲史》❻、馮明之《中國戲劇史》❼、孟瑤《中國戲曲史》❽，余從、周育德、金水《中國戲曲史略》❾、鄭濤、劉立文《中國古代戲劇文學史》❿、張庚、郭漢城《中國戲曲通史》⓫、廖奔、劉彥君《中國戲曲發展史》⓬等都或簡或繁地把它當作論題，就中後兩部著墨較多，自然也較富於參考價值。而盧前之書成書較早，已將花雅爭衡分為三期：始於秦腔，繼以徽調，成於皮黃。

對於「花雅爭衡」始終鍥而不舍的是周貽白，他在《中國戲劇史略》⓭（一九三六）即以十四〈花部和雅部的分野〉、十五〈花部諸腔的興替〉、十六〈皮黃戲的來源及其現況〉三章論述；在《中國戲曲史講座》⓮（一

❸ 劉彥君、廖奔：《中國戲劇的蟬蛻》（北京：文化藝術出版社，一九八九年）。

❹ 許金榜：《中國戲曲文學史》（北京：中國文學出版社，一九九四年）。

❺ 青木正兒：《中國近世戲曲史》（臺北：臺灣商務印書館，一九六五年）。

❻ 盧前：《明清戲曲史》（香港：商務印書館，一九六一年）。

❼ 馮明之：《中國戲劇史》（香港：上海書局，一九六〇年）。

❽ 孟瑤：《中國戲曲史》（臺北：文星書店，一九六五年）。

❾ 余從、周育德、金水：《中國戲曲史略》（北京：人民音樂出版社，一九九三年）。

❿ 鄭濤、劉立文：《中國古代戲劇文學史》（北京：北京廣播學院出版社，一九九四年）。

⓫ 張庚、郭漢城：《中國戲曲通史》（北京：中國戲劇出版社，一九九二年）。

⓬ 廖奔、劉彥君：《中國戲曲發展史》（山西：山西教育出版社，二〇〇〇年）。

⓭ 周貽白：《中國戲劇史略》（上海：商務印書館，一九三六年）。

⓮ 周貽白：《中國戲曲史講座》（九龍：宏智書局，一九七一年）。

九七一）十講中以第九講論《清代內廷演劇與北京劇壇的嬗變》；在《中國戲劇史長編》中以第七章〈清初的

戲劇〉、第八章〈清代戲劇的轉變〉、第九章〈皮黃戲〉作更詳密的探討。

「花雅爭衡」除在戲曲史著作論述之外，著為單篇相關涉的論文為數更多，就中可取者如：

（一）孟繁樹〈論花雅之爭〉，將「花雅之爭」分作崑弋之爭、崑弋與梆子腔之爭、崑腔與安慶花部之爭三個階

段。[15]

（二）徐扶明〈試論雅部崑劇與花部亂彈〉，提出三個重要觀點：其一，「花雅之爭」始於明代不始於清代。其

二，清代「花雅之爭」，起於乾隆，中經嘉慶，止於道光。其三，崑劇能持久撐持的原因。[16]

（三）陳芳〈論清代「花雅之爭」的三個歷史階段〉，所分清代「花雅之爭」的三個階段是：其一，從四川秦腔

入京到魏長生南下，時約乾隆四十四年至五十年（一七七九─一七八五）六年之間；其二，北京的崑徽之爭，

從三慶徽入京到集芳班報散，時約乾隆五十五年至道光八年（一七九○─一八二八）三十八年之間；其三，上

海的崑、徽、京之爭，從四大崑班入滬，到京崑合班，時約同治初年至光緒十六年（一八六二─一八九○）二

十八年之間。[17]

其為專書者，則有二○○二年五月北京首都師範大學范麗敏之博士論文《清代北京劇壇花雅之盛衰研究》，

二○○七年出版為《清代北京戲曲演出研究》。[18]全書要點為：其一，一般將崑腔稱為「雅部」，其餘諸腔主要

[15]　孟繁樹：〈論花雅之爭〉，《地方戲藝術》一九八五年第四期，頁三四─三九。

[16]　徐扶明：〈試論雅部崑劇與花部亂彈〉，《藝術百家》一九九一年第一期，頁八○─八六、七二。

[17]　陳芳：〈論清代「花雅之爭」的三個歷史階段〉，收入氏著：《清代戲曲研究五題》（臺北：里仁書局，二○○二年），頁九一─一六四。

是高、秦、皮黃稱為「花部」，一部清代戲曲演出史，亦即一部花雅盛衰史。其二，以花雅諸腔為基點，通過班社、演員、劇目勾勒各聲腔盛衰演變的歷史。其三，將清代北京劇壇分為內廷與民間兩部分，其內廷花雅之盛衰分清初至咸豐九年，咸豐十年至光緒十七年，光緒十八年至宣統三年三個階段；其民間花雅之盛衰分清初（順治至雍正），清中葉（乾嘉兩朝），清末（道光至宣統三年）三個時期。

本文即在時賢研究成果之基礎上，更確定的認為：雖然「花雅」之名起於清乾隆中葉，但其所代表的「雅俗」觀念，就戲曲史而言，正是其互相運作、推動的兩股力量；更明確的說，自從南戲北劇成立以後，無論體製劇種或腔調劇種間的演進歷程，都可以說是一部「戲曲雅俗推移」的歷史。

這部「戲曲雅俗推移史」，據著者觀察：宋金元間先是北劇雅南戲俗，南戲諸腔中，崑山繼海鹽為雅，弋陽包攬餘姚為俗。明末清初，先後有宮戲、外戲與崑腔、弋腔之雅俗。乾隆間依次有崑京、崑梆（梆指陝西梆子）、京梆（梆指四川梆子）、崑亂（亂指亂彈諸腔，見於入京之徽班）之雅俗爭衡。嘉慶間則有崑、徽，道光間有崑、黃，咸同至清末更有崑劇、京劇之爭與京朝、海派之辨。凡此也同樣離不開「雅俗」的推移。本文即想藉助資料來「說話」，更詳細的來論說「明清戲曲雅俗之推移」的情況。

以下在以文獻資料為證，依時代先後論說明清兩代戲曲雅俗推移情況之前，請先辨明「花雅」之名義如下：

戲曲史上所謂的「花雅」，始見於清乾隆間安樂山樵太初（吳長元）《燕蘭小譜》和李斗《揚州畫舫錄》。

《燕蘭小譜‧例言》云：

元時院本，凡旦色之塗抹、科諢，取妍者為花，不敷粉而工歌唱者為正，即唐雅樂部之意也。今以弋腔、

梆子等曰花部，崑腔曰雅部，使彼此擅長，各不相掩。❶

《揚州畫舫錄》卷五《新城北錄》下云：

兩淮鹽務例蓄花雅兩部以備大戲：雅部即崑山腔；花部為京腔、秦腔、弋陽腔、梆子腔、羅羅腔、二簧調，統謂之「亂彈」。❷

又云：

錢泳（清乾隆二十四年，一七五九—道光二十四年，一八四四）《履園叢話》云：

梨園演戲，高宗南巡時為最盛，而兩淮鹽務中尤為絕出。例蓄花雅兩部，以備演唱。雅部即崑腔，花部為京腔、秦腔、弋陽腔、梆子腔、羅羅腔、二簧調，統謂之亂彈班。❷

以上是有關「花雅」三段資料。《燕蘭小譜・弁言》自調寫作始於乾隆甲午（三十九年，一七七四），迄於乙巳（五十年，一七八五）季秋❷；《揚州畫舫錄・自序》自調集錄時間「自甲申（乾隆二十九年，一七六四）至乙卯（六十年，一七九五），凡三十年」。可見二書所記為乾隆後三十年之現象，劇壇有所謂「花部」、「雅部」、「花雅」對舉見於此時。錢泳所云，應錄自李斗。

大面周德敷，……又服婦人之衣，作花面丫頭，與女腳色爭勝。

❶〔清〕吳長元：《燕蘭小譜》，收入張次溪編纂：《清代燕都梨園史料正續編》，上冊，頁六。

❷〔清〕李斗撰，汪北平、涂雨公點校：《揚州畫舫錄》，頁一〇七。

❷〔清〕李斗撰，汪北平、涂雨公點校：《揚州畫舫錄》，頁一二三。

❷〔清〕錢泳：《履園叢話》（北京：中華書局，一九七九年），上冊，頁三三一。

❷〔清〕吳長元：《燕蘭小譜》，收入張次溪編纂：《清代燕都梨園史料正續編》，上冊，頁三。

「花」、「雅」之名義，吳氏所云「元時院本，凡旦色之塗抹、科諢，取妍者為花」，顯然認為「花部」之

「花」，係因「花旦」之「花」而來。按其語實出元末夏庭芝《青樓集》：「凡妓，以墨點破其面者為花旦。」㉔因之題為明周獻王朱權撰之《太和正音譜·雜劇十二科》，其十一曰「烟花粉黛」，即「花旦雜劇」。㉕

蓋舊時稱歌女娼妓為「花娘」，如唐李賀《申胡子觱篥策歌序》：「朔客大喜，擎觴起立，命花娘出幕，裴迴拜客。」㉖如宋梅堯臣《花娘歌》：「花娘十二能歌舞，籍甚聲名居樂府。」㉗又如元末陶宗儀《輟耕錄·婦女

曰娘》：「而是謂穩婆曰老娘，女巫曰師娘，都下及江南謂男覡亦曰師娘，娼婦曰花娘。」㉘而上錄《揚州畫

舫錄》徐班大面周德敷之充任「花面丫頭」亦即其例。可見「花」與「歌女」、「娼婦」確實有關，戲曲中妝扮

妓女的，在雜劇中，因之稱作「花旦」，以之為主要人物的雜劇，也被稱作「花旦雜劇」。但這和「花部」、「花雅」之

「花」似乎無關。緣故是無論那一劇種都會有「花旦」，即使是優雅的崑劇亦不例外。所以「花部」、「花雅」之

「花」，不應從「戲曲腳色」釋其名義。

鄙意以為，「花部」、「花雅」之「花」，與「五花八門」、「花樣繁多」之「花」近似，都是取其種類多而雜

之義；如此一來，就切合了雅部單指崑腔，而花部指京腔、秦腔、弋陽腔、梆子腔、羅羅腔、二黃腔等眾腔繁

雜之義。而崑腔比起京秦諸腔來，也正好有雅俗之別，所以「花雅」對舉，也自然有「雅俗」之義；何況「雅

㉔〔元〕夏庭芝：《青樓集·李定奴》，《中國古典戲曲論著集成》第二冊，頁四〇。

㉕〔明〕朱權：《太和正音譜》，《中國古典戲曲論著集成》第三冊，頁二四。

㉖〔唐〕李賀著，〔清〕王琦評注：《三家評注李長吉詩》（上海：上海古籍出版社，一九九八年），卷二，頁七五。

㉗〔宋〕梅堯臣：《宛陵先生集》，收入《四部叢刊正編》（臺北：商務印書館，一九七九年），卷一〇，頁九。

㉘〔元〕陶宗儀：《南村輟耕錄》，頁一七四。

俗」是中國文化長久以來相對待的傳統觀念，如雅言俗語、雅樂俗樂、雅文學俗文學。吳氏所云「不敷粉而工歌唱者為正」，不知何所據而云然；但又說「即唐雅樂部之意也」，則又隱然有「雅正」對舉「俗邪」之意。即此總結而言，「花雅」固有「俗雅」對比之義，也有「一雅正」對「眾花雜」之意。

再由李氏《畫舫錄》所云，搬演大戲是由兩淮鹽務機構負責，為此在皇帝巡行到揚州時，照例都要準備「花部」和「雅部」的戲班來承應。雅部戲班只演出崑山腔一種腔調；花部則演出京腔、秦腔、弋陽腔、梆子腔、羅羅腔、二黃調等諸多腔調。

而花部諸腔，民間又總稱之為「亂彈」。「亂彈」之名義，著者長年在課堂上每釋之為：就文人喜愛雅部崑腔的立場而言，花部諸腔在文人耳裡，不過「胡亂彈奏」而已；後來徐扶明《亂談亂彈》謂亂彈又作「鸞彈」、「爛彈」、「亂談」，本來就是「亂彈琴」的意思❷，與本人解說之旨趣近似，可說「英雄所見」。著者上文〈梆子腔系及其流派考述〉，論及「亂彈之名義有四變」，即：1.康熙時，「亂彈」原指「秦腔」；2.至乾隆時，「亂彈」成為「花部」諸腔的總稱；3.乾隆時江浙一帶梆子腔與崑腔合為「崑梆」，又稱梆子亂彈腔，簡稱「亂彈腔」；4.清中葉以後，浙江秦吹腔亦稱「亂彈腔」。❸則《揚州畫舫錄》「花部亂彈」之為地方腔調總稱，範圍最大。

以下依時代先後，論說「明清戲曲雅俗推移」之現象。

而在這裡首先要說明的是：本章所引述之資料散見於前文重複者，有楊慎《詞品》卷一、祝允明〈猥談〉、徐渭《南詞敘錄》、劉若愚《酌中志・內府衙門職掌》、秦蘭徵《天啟宮詞》、呂毖《明宮史》卷三〈鐘鼓司〉、

❷　徐扶明：《元明清戲曲探索》（杭州：浙江古籍出版社，一九八六年），頁三三八—三三九。

❸　曾永義：〈戲曲本質與腔調新探〉，頁二三七—二四七。

姚廷遴《歷年記》、清宮舊藏《聖祖諭旨》、朱家溍《康熙萬壽圖研究》、張岱《陶庵夢憶》卷四《張氏聲伎》、昭槤《嘯亭雜錄》卷一《杖殺優伶》、趙翼《簷曝雜記》等，本應於行文中有所刪節，但考慮讀者翻檢之勞，或雖重複而其取義已殊，因姑予保存，以全本章行文語氣，讀者鑑之。

一、明嘉靖至清康熙間之戲曲雅俗推移

(一)戲曲雅俗推移已見嘉靖間人著述

如前所述，「雅俗」或「花雅」其實只是相對的概念，以此推衍，那麼明代四大聲腔，海鹽、崑山是雅，弋陽、餘姚是俗；金元北曲雜劇是雅，宋元南曲戲文是俗；它們之間，同樣會產生爭衡推移的現象。茲舉數例說明如下：

其為南曲戲文與北曲雜劇者，如楊慎《詞品》卷一：

《南史》蔡仲熊曰：「吾音本在中土，故氣韻調平；東南土氣偏詖，故不能感動木石。」斯誠公言也。近世北曲，雖皆鄭衛之音，然猶古者總章北里之韻，梨園教坊之調是可證也。近日多尚海鹽南曲，士夫稟心房之精，從婉孌之習者，風靡如一，甚者北土亦移而耽之。更數十年，北曲亦失傳矣。白樂天詩：「好把鶯記宮樣，莫教弦管作蠻聲。」東坡詩：「吳越聲邪無法用，莫教偷入管弦中。」[31]

31 〔明〕楊慎：《詞品》，收入《天都閣藏書》（臺北：藝文出版社，一九六五年），頁二三一二四。

可見楊慎和蘇軾、白居易的觀念都一樣，南方的吳越音聲都是蠻邪鄙俗的，不應當使之配入管弦，應當守住梨園教坊雅正的「宮樣」。就楊慎（一四八八—一五五九）生存的時代，北曲已衰，南曲海鹽腔正盛，但在他心目中，北曲畢竟是古雅的，南曲到底是俚俗的，俗總不如雅。這應當也是明代士大夫普遍的心態。所以祝允明《猥談·歌曲》云：

數十年來，所謂「南戲」盛行，更為無端。於是聲樂大亂。……蓋已略無音律、腔調。愚人蠢工，狗意更變，妄名餘姚腔、海鹽腔、弋陽腔、崑山腔之類。變易喉舌，趁逐抑揚，杜撰百端，真胡說耳。若以被之管弦，必至失笑。32

祝允明（一四六〇—一五二六）因為站在講求宮調曲牌的北劇弦索調雅正的立場，所以嚴厲的批評當時南戲諸腔曲調未趨穩定而雜綴的俚俗現象。可見也是以北曲雜劇為雅，南曲戲文為俗。而「俗」的南曲戲文其實正逐漸向「雅」的北曲雜劇推移，並凌而上之。

其次再來看看南曲四腔中的雅俗。

湯顯祖（一五五〇—一六一七）《宜黃縣戲神清源師廟記》云：

此道有南北。南則崑山，之次為海鹽。吳浙音也。其體局靜好，以拍為之節。江以西弋陽，其節以鼓，其調諠。33

32 〔明〕關珽輯：《說郛續》，收入〔明〕陶宗儀等編：《說郛三種》第一〇冊（上海：上海古籍出版社，一九九八年），頁二〇九九。

33 〔明〕湯顯祖著，徐朔方箋校：《湯顯祖集全編》（上海：上海古籍出版社，二〇一六年）第三冊，詩文卷三四，頁一八八。

湯氏以崑山、海鹽「體局靜好」，以弋陽「其調諠」，已明白的說出其間雅俗之別。

再如明顧起元（一五六五―一六二八）《客座贅語》卷九「戲劇」條云：

大會：則用南戲，其始止二腔。一為弋陽，一為海鹽。弋陽則錯用鄉語，四方士客喜閱之；海鹽多官語，兩京人用之。㉞

錯用鄉語為載體而為四方士客喜閱之，其行腔喧囂的弋陽腔，自然俚俗，多用官話為載體而為兩京人所用，其行腔靜好的海鹽腔，自然文雅。但「雅」的海鹽腔只拘限於「兩京人」，「俗」的弋陽腔則普及「四方士客」。海鹽腔後來為崑山水磨調所取代，成為「文雅」的代表；餘姚腔性格接近弋陽腔，弋陽腔又衍變為四平腔、青陽腔、徽池雅調等，同樣係屬「俚俗」。對此，著者已有〈從崑腔說到崑劇〉㉟、〈海鹽腔新探〉、〈餘姚腔新探〉、〈弋陽腔及其流派考述〉論述之㊱，可見明代南戲諸腔雅俗有別，正是涇渭分明。

明代雅俗涇渭分明的南戲諸腔，萬曆以後所呈現的現象是：以一崑山腔之雅對其他新崛起的腔調之俗並存或爭衡。明王驥德（約一五六〇―一六二三或一六二四）《曲律》卷二〈論腔調第十〉云：

世之腔調，每三十年一變，由元迄今，不知經幾變更矣！……數十年來，又有弋陽、義烏、青陽、徽州、樂平諸腔之出。今則石臺、太平梨園，幾遍天下，蘇州不能與角什之二三。其聲淫哇妖靡，不分調名，

㉞ 〔明〕顧起元著，張惠榮校點：《客座贅語》（南京：鳳凰出版社，二〇〇五年），卷九，頁三三七。

㉟ 原載《臺靜農先生百歲冥誕學術研討會論文集》，收入曾永義：《從腔調說到崑劇》，頁一七九―二六二。

㊱ 曾永義：〈海鹽腔新探〉，《戲曲學報》創刊號（二〇〇七年六月），頁三一―二七。〈餘姚腔新探〉，《國科會中文學系九〇―九四研究成果發表論文集》。〈弋陽腔及其流派考述〉《臺大文史哲學報》第六五期（二〇〇六年十一月），頁三九一―七二。以上皆收入曾永義：《戲曲本質與腔調新探》，頁一二一―一四四、一四五―一六五、一六六―二一七。

亦無板眼。㊲

王氏是站在崑山腔之雅的立場來看待諸腔之俗「其聲淫哇妖靡，不分調名，亦無板眼」的現象。《曲律》有明萬曆三十八年（一六一〇）自序和明天啟乙丑四年（一六二四）春二月馮夢龍敘，則其所云「數十年來」當在萬曆初年，其時崑腔與弋陽諸腔並存，到了萬曆末（四十七年，一六一九）、天啟間（一六二一—一六二七）石臺、太平二腔盛行之後，蘇州的崑腔就被比下去，只剩下十之二三的勢力了。可知崑腔與諸腔「雅俗爭衡而推移」早見諸明萬曆天啟之間。

而其實戲曲諸腔「雅俗爭衡」的時代更早於萬曆，雅俗雖互有起落，而雅往往不如俗。徐樹丕《識小錄》卷四〈梁姬傳〉云：

吳中曲調，起魏氏良輔，隆萬間精妙益出。四方歌曲必宗吳門，不惜千里重資致之，以教其伶、妓，然終不及吳人遠甚。㊳

可見隆慶（一五六七—一五七二）、萬曆（一五七三—一六一九）間「四方歌曲必宗吳門」，正是崑腔之雅壓倒其他諸腔之俗的時候。而在這前後，請看下面兩段資料。

其一，徐渭（一五二一—一五九三）成書於明嘉靖己未（三十八年，一五五九）的《南詞敘錄》云：

今唱家稱「弋陽腔」，則出於江西、兩京、湖南、閩、廣用之；稱「餘姚腔」者，出於會稽（今紹興）、常（常州，今武進）、潤（潤州，今丹徒）、池（池州，今貴池）、太（太平，今當塗）、揚（揚州，今江

㊲〔明〕王驥德：《曲律》，《中國古典戲曲論著集成》第四冊，頁二一七。

㊳〔明〕徐樹丕：《識小錄》，收入《筆記小說大觀（四〇編）》（臺北：新興書局，一九八五年），第三冊，頁六六一—六六二。

強得多的。

由流行區域看來，明嘉靖間弋陽、餘姚之俗，明顯的較諸海鹽、崑山之雅廣闊許多；也就是嘉靖間，俗較雅是

都）、徐（徐州，今銅山）用之；稱「海鹽腔」者，嘉（今嘉興）、湖（湖州，今吳興）、溫（溫州，今永

嘉）、台（台州，今臨海）用之。惟崑山腔止行於吳中（今蘇州）。㊴

其二，張元長《梅花草堂筆談》卷一四〈柳生〉云：

五十年來，伯龍死，沈白他徙，崑腔稍稍不振，乃有四平、弋陽諸部，先後擅場。

梁辰魚卒於萬曆二十年（一五九二），則五十年來，已至崇禎十四年（一六四一），這其間崑腔較諸四平、

弋陽諸腔是顯得衰微的。所以這時便有：《鼎刻時興滾調歌令玉谷新簧》（或作調簧）（萬曆三十八年，一六一

〇書林劉次泉刻本）、《新刊徽板合像滾調樂府官腔摘錦奇音》（萬曆三十九年，一六一一書林敦睦堂張三懷刊

本）、《鼎鍥徽池雅調南北官腔樂府點板曲響大明春》（萬曆間福建書林金魁刻本）、《新鍥天下時尚南北徽池雅

調》（萬曆間福建書林燕石居主人刻本）、《新鍥天下時尚南北新調堯天樂》（萬曆間福建書林熊稔寰刻本）㊶、

《新鍥精選古今樂府滾調新詞玉樹英》（萬曆乙亥二十七年，一五九九刊本）㊷等弋陽腔系之青陽腔與徽池雅調

之散齣刊本，而且「徽池雅調」又已自稱「雅調」。又明胡文煥《群音類選》㊸於「官腔類」、「北腔類」之外，

㊴〔明〕徐渭：《南詞敘錄》，《中國古典戲曲論著集成》第三冊，頁二四二。

㊵〔明〕張大復：《梅花草堂筆談》，收入《瓜蒂庵藏明清掌故叢刊》下冊，總頁九三六。

㊶以上均見王秋桂主編：《善本戲曲叢刊》（臺北：學生書局，第一至三輯，一九八四年出版；第四至六輯，一九八七年出版）。

㊷〔俄〕李福清、〔中〕李平編：《海外珍藏善本叢書》（上海：上海古籍出版社，一九九三年）。

有「諸腔類」；明祁彪佳《曲品》[44]收「傳奇」劇目外，亦有「雜調」劇目，都明顯以「雅」、「俗」為分野；而「諸腔」、「雜調」之俗雖已被重視，卻尚不能與雅之「官腔」、「北腔」和「傳奇」並列。

(二)明萬曆至清康熙間之「宮戲」與「外戲」

明代萬曆以後內廷有「宮戲」和「外戲」。明宦官劉若愚《酌中志・內府衙門職掌》云：

神廟孝養聖母，設有四齋近侍二百餘員，以習「宮戲」、「外戲」，凡慈聖老娘娘陞座，則不時承應外邊新編戲文，如《華岳賜環記》亦曾演唱。……神廟又自設玉熙宮近侍三百餘員，習「宮戲」、「外戲」，凡聖駕陞座，則承應之。……此二處不隸鐘鼓司，而時道有寵，與暖殿相亞焉。[45]

由上面所引，可知萬曆以後，神宗又因孝養生母慈聖皇太后而增設四齋，為自己也增設玉熙宮兩個演戲機構，各由近侍二百人、三百人承應。所習所演的是在明神宗萬曆以前，宮廷演劇活動，由教坊司和鐘鼓司承應。[46]

[43]　胡文煥：《群音類選》，《善本戲曲叢刊》（第四輯）（臺北：學生書局，一九八七年）。

[44]　〔明〕祁彪佳：《遠山堂曲品》，《中國古典戲曲論著集成》第六冊。

[45]　〔明〕劉若愚：《酌中志》，《百部叢書集成》（臺北：藝文印書館，一九六七年影印清道光潘仕成輯刊海山仙館叢本）第九二一冊，卷一六，頁二五一二六。

[46]　《明史・樂志一》：「正德三年，武宗諭內鐘鼓司康能等曰：『慶成大宴，華夷臣工所觀瞻，宜舉大樂。邇者音樂廢缺，無以重朝廷。』禮部乃請選三院樂工年壯者，嚴督肄之，仍移各省司取藝精者赴京供應。顧所隸益猥雜，筋斗百戲之類日盛於禁廷。既而河間等府奉詔送樂戶，居之新宅。樂工既得幸，時時言居外者不宜獨逸，乃復移各省司所送技精者於教坊。」〔清〕張廷玉等：《明史》（北京：中華書局，一九九九年），頁一五〇九。

「宮戲」和「外戲」。

其所謂「宮戲」，應如《明史》卷七四〈職官志三〉所云：

鐘鼓司，掌印太監一員，僉書、司房、學藝官無定員，掌管朝鐘鼓，及內樂、傳奇、過錦、打稻諸雜戲。❹

其中「內樂」即指「宮戲」，含傳奇、過錦、打稻戲三種。其「傳奇」則如鍾嗣成《錄鬼簿》所云之「傳奇」，係指金元以來之「北曲雜劇」而言。《金鰲退食筆記》❹中記神宗「歲時陞座」，用以承應的《盛世新聲》、《雍熙樂府》、《詞林摘豔》等，所收正是元明北曲散曲和雜劇。秦蘭徵《天啟宮詞》云：

駐蹕迴龍六角亭，海棠花下有歌聲。
蔡黃雲字猩紅辮，天子更裝踏雪行。

迴龍觀，多植海棠，旁有六角亭。每歲花發時，上臨幸焉。嘗于亭中自裝宋太祖，同高永壽輩演雪夜訪趙普之戲。民間護帽，宮中稱雲字披肩。時有外夷所貢，不知製以何物，色淡黃，加之冠上遙望，與秋葵花無異，特為上所鍾愛。扁辮，絨織闊帶也，值雨雪，內臣用此束衣離地，以防泥汙。演戲當初夏，兩物咸非所宜，上欲肖雪夜戎裝，故服之。❹

由此一方面可見熹宗皇帝之酷愛戲曲，至於躬踐排場，不惜於冒暑著雲字披肩；一方面也可見，熹宗於宮中六

❹〔清〕張廷玉等：《明史》，頁一八二〇。

❹〔明〕高士奇：《金鰲退食筆記》，收入《文淵閣四庫全書》（臺北：臺灣商務印書館，一九八三年），第二九八冊，頁四二六。

❹〔明〕秦蘭徵：《天啟宮詞》，收入《叢書集成續編》（臺北：新文豐出版公司，一九八九年），頁四九四。

角亭所演的，正是明初羅貫中所著北曲雜劇《宋太祖龍虎風雲會》，是為「宮戲」。

其「過錦戲」，明呂毖《明宮史》卷三〈鐘鼓司〉云：

過錦之戲，約有百回，每回十餘人不拘，濃淡相間，雅俗並陳，全在結局有趣，如說笑話之類，又如雜劇故事之類，各有引旗一對，鑼鼓送上，所扮者備極世間騙局醜態，並閨閫、拙婦、騃男及市井商匠、刁賴詞訟、雜耍把戲等項。❺⓪

明沈德符《萬曆野獲編‧補遺》卷一，《酌中志》卷一六，清初毛奇齡《勝朝彤史拾遺》卷六都有關於「過錦戲」的記載。❺① 可見過錦戲就是「笑樂院本」（沈氏之語），「約有百回」，則是一個大型的「小戲群」，內容包羅萬象，而其中既有「世間市井俗態」及「拙婦騃男」，則應當包含類似唐戲《踏謠娘》和宋金雜劇院本散段雜班「紐元子」那樣的地方小戲式的演出。

其「打稻之戲」，劉若愚《酌中志》卷一六〈內臣衙門職掌〉云：

西內秋收之時，有打稻之戲。聖駕幸旋磨臺、無逸殿等處，鐘鼓司扮農夫、饁婦、及田畯官吏徵租、交納、詞訟等事，內官監衙門伺候合用器具，亦祖宗使知稼穡艱難之美意也。❺②

❺⓪〔明〕呂毖：《明宮史》，收入嚴一萍選輯：《原刻影印百部叢書集成》（臺北：藝文印書館，一九六五年），木集，頁一五。

❺①〔清〕沈德符：《萬曆野獲編‧補遺》卷一，收入《明代筆記小說大觀》（上海：上海古籍出版社，二〇〇五年），頁二七四一。〔明〕劉若愚：《酌中志》，《原刻影印百部叢書集成》第九二二冊，卷一六，頁二二。〔清〕毛奇齡：《勝朝彤史拾遺》（清嘉慶間南匯吳氏聽彞堂刊本），頁一三。

❺②〔明〕劉若愚：《酌中志》，合刊於〔清〕陸應陽：《樵史》，收入《四庫禁燬書叢刊》（北京：北京出版社，二〇〇〇

像這樣的「打稻之戲」，目的是要使皇帝了解「稼穡艱難」，應當是宮廷舉行的一齣「儀式劇」。

至於「外戲」，沈德符《萬曆野獲編‧補遺》卷一〈禁中演戲〉云：

> 至今上始設諸劇於玉熙宮，以習外戲，如弋陽、海鹽、崑山諸腔俱有之。其人員以三百為率，不復屬鐘鼓司，頗采外間風聞，以供科諢。[53]

可見萬曆間宮廷的所謂「外戲」，是指南戲諸腔而言，它們是對明代傳統的主要宮戲之北曲雜劇而言的。但是萬曆以後，海鹽腔即被崑山腔取代，餘姚腔傳播的跡象微乎其微[54]，故為沈氏所不及，則「外戲」主要指崑弋二腔。但崑曲似佔上風。史玄《舊京遺事》云：

> 神廟時，始特設玉熙宮，近侍三百餘員，兼學外戲。外戲，吳歈曲本戲也。光廟喜看曲本戲，於宮中教習者有近侍何明、鐘鼓司官鄭隱山等。[55]

神廟指神宗，光廟指光宗。所言「外戲」單指「吳歈曲本戲」，即「崑腔劇本」。光宗不止喜閱讀，而且在宮中令人教習。

又秦蘭徵《天啟宮詞》云：

> 懋勤春暖御筵開，戲演東窗事幾回。
> 日暮歌闌牙板歇，蟒襴珠總出簾來。

年)，第七一冊，頁一五六。

[53] 〔清〕沈德符：《萬曆野獲編‧補遺》卷一，頁二七四一。

[54] 曾永義：《戲曲本質與腔調新探》，頁一一六－一六五。

[55] 〔明〕史玄：《舊京遺事》，收入《四庫禁燬書叢刊》史部第三三冊，頁三三○下。

上設地炕于懋勤殿，御宴演戲，恒幸臨焉。嘗演《岳武穆金牌記》，至風魔和尚罵秦檜，魏忠賢趨匿壁後，不欲正觀。牌譏，內臣所懸，於貼裡外者。忠賢飾以明珠，宮眷或竊嘆曰：「帶珠者，待誅也。」[56]

所記為明熹宗天啟皇帝在宮廷懋勤殿御宴演戲的情形，所演劇目為明陳衷脈所作傳奇《金牌記》，正是崑腔劇本。

又無名氏《爐宮遺錄》卷下云：

（崇禎）五年皇后千秋節，諭沉香班優人演《西廂記》五六齣，十四年演《玉簪記》一二齣。[57]

沉香班是北京明末民間著名的崑腔班，則可見民間戲班已進入宮廷，所演正是崑腔戲劇目。

由以上都可證據，明末宮中所演的外戲就「崑弋」而言，主要還是崑劇。但若對宮戲之主體北曲雜劇而言，北曲雜劇的音樂還是比較「古雅」，崑劇相對「俚俗」。

(三)清康熙間「宮戲」崑弋之爭衡

明末宮中這種以崑山腔為「外戲」主體的風氣，也傳入尚未入關的滿清宮廷。而清初的「宮戲」事實上是繼承了明末的「外戲」，也就是崑、弋兩腔。

張煌言《奇零草·建夷宮詞》第六首云：

十部梨園奏尚方，穹盧天子亦登場。

⑤⑥〔明〕秦蘭徵：《天啟宮詞》，收入〔明〕張薦：《吳淞甲乙倭變志》，頁四九〇—四九一。

⑤⑦〔清〕佚名：《爐宮遺錄》，收入《筆記小說大觀》（臺北：新興書局，一九七六年）第七集，第十四編第十冊，卷下，頁四五，總頁六二七五。

所言不難看出滿人亦喜愛傳自蘇州的崑曲。順治二年（一六四五）滿清入關，由於海宇初定，無暇顧及宴樂。但康熙初年設立「南府」，正可看出康熙皇帝喜好戲曲。尤其是崑曲。姚廷遴《歷年記》載康熙二十三年（一六八四）首度南巡，云：

纏頭豈惜千金賞，學得吳歈進一觴。❺⁸

（帝至蘇州，即問）：「這裡有唱戲的麼?」工部曰：「有。」立即傳三班進去。叩頭畢，即呈戲目，隨奉親點雜出。戲子稟長隨哈曰：「不知宮內體式如何?求老爺指點。」長隨曰：「凡拜要對皇爺拜，轉場時不要將背對皇爺。」上曰：「竟照你民間做就是了。」隨演〈前訪〉、〈後訪〉、〈借茶〉等二十齣，已是半夜矣。……次日皇爺早起，問曰：「虎丘在哪裡?」工部曰：「在閶門外。」上曰：「就到虎丘去。」祁工部曰：「皇爺用了飯去。」因而就開場演戲，至日中後，方起馬。❺⁹

康熙初到蘇州就一口氣看了二十幾齣戲，第二天早起又轉往虎丘觀賞演出；誰能說他不是個戲迷?

又清宮懋勤殿舊藏《聖祖諭旨》云：

魏珠傳旨：爾等向之所司者，崑弋絲竹，各有職掌，豈可一日少閒，況食厚賜，家給人足；非常天恩無以可報。崑山腔，當勉聲依詠，律和聲察，板眼明出，調分南北，宮商不相混亂，絲竹與曲律相合而為一家，手足與舉止睛轉而成自然，可稱梨園之美何如也。又弋陽佳傳其來久矣。自唐〈霓裳〉失傳之後，

❺⁸ 〔清〕張煌言：《張蒼水集》，收入《叢書集成續編》（臺北：新文豐出版公司，一九八九年），第一五〇冊，卷一，頁九五，總頁四九一。

❺⁹ 〔清〕姚廷遴：《歷年記》，收入上海人民出版社編：《清代日記匯抄》（上海：上海人民出版社，一九八二年），頁一一九—一二〇。

惟《元人百種》世所共喜，漸至有明，有院本北調不下數十種，今皆廢棄不問，只剩弋陽腔而已。近來弋陽亦被外邊俗曲亂道，所存十中無一二矣。獨大內因舊教習，口傳心授，故未失真。爾等益加溫習，朝夕誦讀，細察平上去入，因字而得腔，因腔而得理。[60]

由此段「諭旨」，可看出三件事：其一，宮廷畜養崑山腔、弋陽腔兩種班社；其二，康熙皇帝對崑山腔、弋陽腔雖皆重視，但對崑山腔似較為欣賞；其三，若較諸崑弋兩腔之勢力而言，崑腔顯然較盛，弋陽腔已有苟延殘存之現象。

又康熙三十二年十二月李煦《弋腔教習葉國楨已到蘇州摺》云：

切想崑腔頗多，正要尋個弋腔好教習，學成送去。無奈遍處求訪，總再沒有好的。今蒙皇恩，特著葉國楨前來教導。[61]

由此可知，弋陽腔連要尋個教習都不容易，較諸「頗多」的崑腔來，其在宮廷中的聲勢之強弱，不言可喻了。

但康熙皇帝曾在宮中餞行禮部侍郎高士奇返鄉，席間令女伶演出六齣戲，其中〈一門五福〉、〈羅卜行路〉、〈羅卜描母容〉、〈琵琶盤夫〉四齣屬弋陽腔。[62]可見弋陽腔在宮中尚有演出。

又康熙五十二年（一七一三），兵部右侍郎宋駿業與王原祁等人合作完成《康熙萬壽圖》[63]，記錄康熙六十大壽慶典的工筆設色寫實畫卷。圖中所繪暢春園至神武門蹕路，共有戲臺四十九座，據朱家溍研究可看出：

[60] 轉引自朱家溍：〈清代內廷演戲情況雜談〉，《故宮博物院院刊》一九七九年第二期，頁一九─二○。

[61] 故宮博物院明清檔案部編：《李煦奏摺》（北京：中華書局，一九七六年），頁四。

[62] 詳見于質彬：《康乾二帝南巡花部之鄉揚州──花部盛於清代揚州考》，《藝術百家》一九九一年第二期，頁四七。

[63] 北京故宮博物院藏。

西四牌樓莊親王府外大街搭設戲臺，所演為崑腔《安元會‧北餞》。

新街口正紅旗搭設戲臺，所演為崑腔《白兔記‧回獵》。

東四旗前鋒統領等搭設戲臺，所演為《紅梨記‧醉皂》(崑腔或弋腔)。

都察院等搭設戲臺，所演為崑腔《浣紗記‧回營》；另一臺為崑腔《邯鄲夢‧掃花》。

西直門內廣濟寺前禮部搭設戲臺，所演為崑腔《上壽》；正黃旗戲臺，所演亦為崑腔《上壽》。

內務府正黃旗搭設戲臺，所演為崑腔《單刀會》。

西直門外真武廟前巡捕三營搭設戲臺，所演為《金貂記‧北詐》(崑腔或弋腔)。

廣通寺前長蘆戲臺，演崑腔《連環記‧問探》；另一臺為崑腔《虎囊彈‧山門》。❻❹

另有《邯鄲夢‧三醉》(崑)、《玉簪記‧問病或偷詩》(崑)、《西廂記‧游殿》(崑)、《雙官誥》、《鳴鳳記》(崑)等。

據此已可概見，康熙宮中崑劇之盛行，弋陽戲不過附庸而已。而彼時自然以崑為「雅」，弋為「俗」。

清代康熙朝以前，宮廷中崑盛弋衰，那麼在民間的情況又是如何呢？

研究戲曲史的人都知道，明萬曆至清康熙是崑劇最興盛的時候。茲舉數段資料，以概見其情況：

張岱《陶庵夢憶》卷四《張氏聲伎》云：

我家聲伎，前世無之。自大父於萬曆年間與范長白、鄒愚公、黃貞父、包涵所諸先生講究此道，遂破天荒為之。有可餐班，以張綵、王可餐、何閏、張福壽名。次則武陵班，以何韻士、傅吉甫、夏清之名。

❻❹ 畫卷現在北京故宮博物院。文字引自周傳家、程炳達主編：《北京戲劇通史‧明清卷》(北京：北京燕山出版社，二○○一年)，頁一二四。

「再次則梯仙班，以高眉生、李岕生、馬藍生名。再次則吳郡班，以王畹生、夏汝開、楊嘯生名。再次則蘇小小班，以馬小卿、潘小妃名。再次則平子茂苑班，以李含香、顧岕竹、應楚煙、楊騄駬名。主人解事日精一日，而僕童技藝亦愈出愈奇。余歷年半百，小僊自小而老，小而復老者凡五易之，無論可餐、武陵諸人，如三代法物不可復見；梯仙、吳郡兼有存者，皆為佝僂老人。而蘇小小班，亦強半化為異物矣。茂苑班，則吾弟先去，而諸人再易其主，余則婆娑一老，以碧眼波斯，尚能別其妍醜。山中人至海上歸，種種海錯皆在其眼，請共舐之。」[65]

據[66]明萬曆後，像張岱家那樣畜養家班的，其知名者如，潘允端、屠隆、馮夢楨、錢岱、顧大典、沈璟、申時行、鄒迪光、祁止祥、阮大鋮等十家，其他如徐老公、顧正心、朱雲萊、徐青之、吳昌時、徐錫允、吳珍所、金習之、金鵬舉、汪季玄、范長白、劉暉吉、許自昌、屠憲副、吳太乙、項楚東、謝弘儀、曹學佺、董份、范景文、譚公亮、米萬鍾、徐滋曾、錢德輿、田宏遇、宋君、沈鯉、侯恂、侯朝宗、汪明然、吳三桂等三十一家。此可見明代家樂繁盛的狀況。

清代家樂可考者有：李明睿、汪汝謙、朱必掄、冒襄、秦松齡、查繼佐、徐爾香、吳興祚、王孫驤、陸可求、王永寧、尤侗、李漁、侯杲、翁叔元、吳綺、李書雲、俞錦泉、喬萊、張嵎亭、吳之振、季振宜、亢氏、宋犖、陳端、湖北田氏、曹寅、李煦、張適、唐英、王文治、畢沅、黃振、李調元、徐尚志、黃元德、張大安、汪啟源、程謙德、江春、恆豫、程南陂、方竹樓、朱青岩、黃瀠泰、包松溪、孔府等四十八家[67]，猶

[65]〔明〕張岱：《陶庵夢憶》，收入《百部叢書集成》第九六〇冊《粵雅堂叢書》卷四，頁一〇b—二一a。

[66] 張發穎：《中國家樂戲班》（北京：學苑出版社，二〇〇二年），頁三七—五六。

[67] 吳新雷主編：《中國崑劇大辭典》（南京：南京大學出版社，二〇〇二年），頁二〇八—二一四。

能賡續明代家樂之盛。

以上這些家樂家班都是用來演出崑劇，由此可見崑劇之繁盛，以及士大夫之嗜好崑劇。接著再看崑腔在北京的演出情況。

清初尤震《玉紅草堂集・吳下口號》云：

索得姑蘇錢，便買姑蘇女。多少北京人，亂學姑蘇語。

北京人學姑蘇語以便學唱崑曲正成了一時習尚，則崑腔之盛行可知。

又如李蒼存〈太平園〉詩，其一云：

新曲爭謳舊譜刪，雲璈彷彿在人間。諸郎怪底歌喉絕，生小都從內聚班。❻❾

其二云：

羯鼓聲高細管清，錦屏絳蠟映雕甍。止聞歡笑無愁嘆，園裡風光是太平。❼⓪

內聚班在太平園中演出，那是《長生殿》國喪演出釀禍的戲班。❼① 由此二詩也可見清康熙間戲班在戲園演出的現象。

又《樗杌閒評》第七回〈侯一娘入京訪舊，王夫人念故周貧〉云：

❻⑧〔清〕尤震：《玉紅草堂集・吳下口號》，轉引自周傳家：《北京的崑曲藝術》，《北京聯合大學學報（人文社會科學版）》二卷一期，總三期（二〇〇四年三月），頁六四。

❻⑨〔清〕李蒼存：《太平園》，轉引自周傳家：《北京的崑曲藝術》，頁六四。

❼⓪〔清〕李蒼存：〈太平園〉，轉引自周傳家：《北京的崑曲藝術》，頁六四。

❼①見曾永義：《清洪昉思先生昇年譜》（臺北：商務印書館，一九八一年），頁一四八―一六〇。

一〇〇

一娘進店來……一娘又唱了套南曲。二人嘖嘖稱羨。那人道：「從來南曲沒有唱得這等妙的，正是詞出佳人口。記得小時在家裡的班崑腔戲子，那唱旦的小官唱得絕妙，至今有十四、五年了，方見這位娘子可以相似。如今京師雖有數十班，總似狗哼一般。」[72]

《檮杌閒評》不題撰著人。繆荃孫《藕香簃別鈔》、鄧之誠《骨董瑣記》皆推測為李清著。歐陽健《檮杌閒評》作者為李清考》又從時代、史才，對明末黨爭宅心仁恕，對李清祖父李思誠持回護態度，對裏下河地區的地理、風俗、人情及語言極為熟悉等幾方面，進一步推證本書著者確有許多與李清相合之處。[73] 按李清，字映碧，一字心水，晚號天一居士，南直隸興化（今江蘇興化）人。生於明萬曆三十年（一六○二），卒於清康熙二十二年（一六八三）。明崇禎四年（一六三一）進士，官至大理寺丞。清康熙間徵修《明史》，辭以年老不至。《檮杌閒評》雖然為小說體，但其作者既極可能為李清，則其敘寫之背景，當為入清以後；則上文引敘之崑腔，極可能以康熙初年為背景；因之所云「(崑腔)如今雖有數十班」，蓋可以視之為清康熙間崑班在京之現象；至其所云「(數十班崑腔)總似狗哼一般」應是為襯托侯一娘而故作貶抑之詞，未必為康熙間北京劇壇之崑腔藝術水準。然而，康熙間，北京宮外劇壇有五十班「崑班」，則其宮外勢力豈必下於「九門輪轉」之「京腔」（詳下文）！所以說，北京在乾隆年間魏長生未入京以前之「崑京」爭衡，可以說是：「平分秋色」，「相鄰稱霸」，「兩不上下」。

⑫　不著撰人：《檮杌閒評》（臺北：天一出版社，一九八五年），第七回，頁十二b、十四b。

⑬　歐陽健：《檮杌閒評》作者為李清考》，《社會科學戰線》一九八六年第一期，頁一六五－一七○。以上詳見江蘇社會科學院明清小說研究中心文學研究所編：《中國通俗小說總目提要》（北京：中國文聯出版公司，一九九○年），頁二九一。

崑腔如上所述，明萬曆之後，清康熙之前，就民間而言，文獻所見弋陽諸腔，勢力其實不下於崑腔。對

此，本書論弋陽腔之章節已述及。其不同的只是崑山腔大抵行於士大夫家樂的酒筵歌席，弋陽諸腔則演於群眾

的廣場之中。而在京師裡，則有弋陽腔京化後之京腔與崑腔並行。[75]也因此，王正祥於康熙二十四年（一六八

五）繼《新定十二律京腔譜》後所編定的《新定十二律崑腔譜》，列舉當時所流行的崑腔劇目，與《京腔譜》相

較，除少一《封神》外，其餘全同；即錄有《琵琶》等四十三種劇本；而康熙間金陵翼聖堂梓行的《綴白裘合

選》，錄有崑劇劇目四卷共三十九種。凡此皆可見康熙間崑弋兩腔在民間既「並行」，又「勢均力敵」。

二、清乾隆間之戲曲雅俗推移

小引

康熙後雍正一朝，內廷宮戲，仍是崑弋兩腔。禮親王昭槤《嘯亭雜錄》卷一〈杖殺優伶〉云：

世宗萬幾之暇，罕御聲色。偶觀雜劇，有《繡襦》院本《鄭儋打子》之劇，曲伎俱佳，上喜賜食。其伶

偶問今常州守為誰者，戲中鄭儋乃常州刺史。上勃然大怒曰：「汝優伶賤輩，何可擅問官守？其風實不可

長。」因將其立斃杖下，其嚴明也若此。[76]

[74] 曾永義：〈弋陽腔及其源流考述〉，收入《戲曲本質與腔調新探》，頁一八七－一九三。

[75] 詳見曾永義：《戲曲本質與腔調新探》，頁一六六－二一七。

[76] 〔清〕昭槤著，何英芳點校：《嘯亭雜錄》，頁一二。

可見雍正既沒人性，亦沒藝術嗜好。

乾隆一朝六十年間（一七三六—一七九六），作於乾隆十九年（一七五四）之李聲振《百戲竹枝詞》所詠及

之北京腔調有「且不為時人所喜」的吳音，和弋陽腔、秦腔、亂彈腔、月琴曲、唱姑孃、四平腔等地方腔調。⑦⑦

此「弋陽腔」當為「京腔」。

而上文提到的京腔到了乾隆間，也傳到揚州。前引李斗《揚州畫舫錄》卷五所云：「花部為京腔、秦腔、

弋陽腔、梆子腔、囉囉腔、二簧調，統謂之為亂彈。」可見乾隆年間，京腔與弋陽腔已判然有別，所以同列為

花部亂彈諸腔之一。

京腔和弋陽腔一樣，乾隆以後也被稱作「高腔」。清楊靜亭《都門紀略》初集〈都門雜記・詞場序〉云：

我朝開國伊始，都人盡尚高腔。及至乾隆年間，六大名班，九門輪轉，稱極盛焉。⑦⑧

這裡所說的「高腔」，既然是在乾隆年間，可以「九門輪轉，稱極盛焉」，則自是指京腔而言。

又嘉慶癸亥八年（一八〇三）九月小鐵笛道人《日下看花記・自序》云：

有明肇始崑腔，洋洋盈耳。而弋陽、梆子、琴、柳各腔，南北繁會，笙磬同音，歌詠昇平，伶工薈萃，

莫盛於京華。往者，六大班旗鼓相當，名優雲集，一時稱盛。嗣自川派擅場，蹈蹻競勝，墜髻爭妍，如

火如荼，目不暇給，風氣一新。爾來徽部迭興，踵事增華，人浮於劇，聯絡五方之音，合為一致，舞衣

歌扇，風調又非卅年前矣！⑦⑨

⑦⑦ 〔清〕李聲振：《百戲竹枝詞》，見路工編選：《清代北京竹枝詞（十三種）》，頁一五七—一五八。

⑦⑧ 〔清〕楊靜亭編，〔清〕張琴等增補：《都門紀略》，收入《中國風土志叢刊》，頁五八，總頁一二三—一二四。

⑦⑨ 〔清〕小鐵笛道人：《日下看花記》，收入〔清〕張次溪編纂：《清代燕都梨園史料正續編》，上冊，頁五五。

這段資料正說明明代萬曆以後至清嘉慶間崑弋、崑京、京梆、崑徽爭衡的歷程。也就是說乾隆間為皇帝祝釐觀

賞，為揚州鹽商所備置的「花部」、「雅部」，雖名稱始於其時，而事實上在其前後都是存在的。如果就時代和腔

調來說，那麼有清一代，所經歷的「花雅爭衡」，應當有以下幾個階段：康熙以前的崑弋腔，已見前述；乾隆間

的崑、京腔，京、梆腔，崑、梆腔，崑、亂彈，乾隆末至嘉慶間的崑劇、徽戲；道光間的崑劇、皮黃戲；同光

間崑劇與京劇等之間的雅俗推移。分別說明如下。

請先敘乾隆間崑京、崑梆、京梆、崑亂四種推移情況。

(一)崑京之雅俗推移

京腔在康熙初由於王正祥《新訂十二律京腔譜》，講求唱、和、嘆⑧⁰，和腔分三種：行腔、緩轉、急轉，調

分三種：翻高、落下、平高的結果，已趨向雅化⑧¹；但京腔仍相當重視滾白，而有「加滾」、「合滾」、「暢滾」

三種形式⑧²，並繼承弋陽腔加滾的傳統，而未接納青陽腔和徽池雅調所發展五七言詩的「滾唱」；也因此京腔

保持了弋陽腔「鐃鈸喧闐，唱口囂雜」⑧³，不用絲竹但有鑼鼓的特色。即此而言，它比起崑山腔之「雅」來說，

仍舊居於「俗」的地位。

⑧⁰〔清〕王正祥：《新訂十二律京腔譜》，收入〔清〕呂士雄：《新編南詞定律十三卷》（上海：上海古籍出版社，二〇〇二年），頁三二八－三二九。

⑧¹〔清〕王正祥：《新訂十二律京腔譜》，收入〔清〕呂士雄：《新編南詞定律十三卷》，頁七〇－七一。

⑧²〔清〕王正祥：《新訂十二律京腔譜》，收入〔清〕呂士雄：《新編南詞定律十三卷》，頁七三－七四。

⑧³〔清〕昭槤：《嘯亭雜錄》，卷八「秦腔」條，頁二三六。

京、崑二腔在康熙間的宮外劇壇，京腔由上文引《都門紀略》所云，至乾隆年間，尚「六大名班，九門輪轉，稱極盛焉」可見勢力凌駕崑腔之上。其興盛情形由以下資料可見得。華亭人趙駿烈有詩云：

不用笙簫奏法筵，只聞鑼竹鼓喧闐。京腔曲子聲如沸，賺得燕人笑語顛。❽❹

又乾隆間閩浙總督伍拉納之子也有〈詠高腔〉詩云：

臉脹筋紅唱未全，後場鑼鼓鬧喧天。主人傾耳搖頭讚，今日來聽戲有緣。❽❺

又乾隆二十一年（一七五六）直隸清苑（保定）人李聲振《百戲竹枝詞》記前門查樓演出京腔《刀會》情形：

弋陽腔俗名為高腔，視崑調甚高也。金鼓喧闐，一唱數和，都門查樓為尤盛。❽❻

其第三首所云「弋陽腔俗名高腔」，既演於京師前門查樓，則為京腔無疑。這三首詩寫出了京腔藝術的特質是「鑼鼓喧闐」、「曲聲如沸」，唱時「臉脹筋紅」；而觀眾反應是「人笑語顛」、「傾耳搖頭」，可見其受熱烈歡迎之程度。

而京腔的「六大名班」是：大成班、王府班、裕慶班、餘慶班、萃慶班、保和班。六班均見於乾隆五十年（一七八五）北京崇文門外精忠廟《重修喜神祖師廟碑志》，分別被列於三十六個戲班之第八、第九、第四、第

查樓倚和幾人同，高唱喧闐震耳聲。正恐被他南部笑，紅牙槌碎大江東。❽❻

❽❹ 轉引自周傳家、秦華生：《北京戲劇通史》（北京：北京燕山出版社，二〇〇一年），頁一三一。

❽❺ 《批本隨園詩話批語》，見〔清〕袁枚著，顧學頡點校：《隨園詩話》（北京：人民文學出版社，一九八二年），頁八六一。

❽❻ 〔清〕李聲振：《百戲竹枝詞》，收入路工編選：《清代北京竹枝詞（十三種）》，頁一五七。

六、第七、第三。其中大成班又見於雍正十年（一七三二）北京陶然亭〈梨園館碑記〉，列於十九個立碑戲班之

首。王府、餘慶、萃慶班又見於《燕蘭小譜》卷三。另外宜慶、萃慶、集慶三班既見於《揚州畫舫錄》卷五，

又見於《燕蘭小譜》卷三。如此一來，去其重複，京腔名班就有八班。

而京腔社中，《燕蘭小譜》記有名腳多人，乾隆間更有「十三絕」之說。前文所引清楊靜亭《都門紀略》

初集〈都門雜記・詞場序〉之後接云：

其各班各種腳色，亦復會萃一時，故誠一齋繪十三絕圖像懸於門額。[87]

又同書《都門雜記・翰墨・誠一齋》下注云：

人物區額，時人賀世魁畫。所繪之人，皆名擅詞場：霍六、王三禿子、開泰、才官、沙四、趙五、虎張、

恆大頭、盧老、李老公、陳丑子、王順、連喜，號十三絕。[88]其服皆戲場粧束，紙上傳神，望之如有生

氣，觀者絡繹不絕。[89]

「十三絕」具備各門腳色，各懷絕技，亦可見京腔盛時景況。

[87] 〔清〕楊靜亭編，〔清〕張琴等增補：《都門紀略》，收入《中國風土志叢刊》，頁五八，總頁一二四。

[88] 周傳家、程炳達：《北京戲劇通史・明清卷》（北京：北京燕山出版社，二〇〇一年），亦錄「十三絕」，但只著錄十二人，調：遲財官（即池寶財），工武生；大頭官（即恆大頭），工王帽生；嘟嚕胡（藝名），工花白鬍；老公李三，工脆生；霍六，工老生兼正生；肉粥，工正旦；連喜，工花旦；楊大彪，工紅淨；馬年，工黑淨；唐奎兒，工淨；陳丑子，工文丑；虎張，工武丑。又清李光庭《鄉言解頤》（道光二十九年，一八四九）卷三「優伶」條亦載「京腔十三絕」，乃其晚年「追憶七十年間故鄉之謠諺歌誦，耳熟能詳者」，頁一三五。

[89] 〔清〕楊靜亭編，〔清〕張琴等增補：《都門紀略》，收入《中國風土志叢刊》，頁一七，總頁四一。

而彼時為士大夫狎旦之風氣已成，其後越演越烈，由道光間之《品花寶鑑》可知其情況。趙翼（一七二七—

一八一四）《簷曝雜記・梨園色藝》云：

京師梨園中有色藝者，士大夫往往與相狎。庚午、辛未間，慶成班有方俊官，頗韶靚，為吾鄉莊本淳舍人所昵。本淳旋得大魁；後寶和班有李桂官者，亦波峭可喜。畢秋帆舍人狎之，亦得修撰。故方、李皆有「狀元夫人」之目，余皆識之。二人故不俗，亦不徒以色藝稱也。本淳歿後，方為之服期年之喪。而秋帆未第時，頗窘，李且時周其乏。以是二人皆有聲搢紳間。後李來謁余廣州，已半老矣，余嘗作李郎曲贈之。⑨

庚午、辛未間為乾隆十五、十六年（一七五○—一七五一），那時正是京腔方盛，秦腔未入京之時；京腔旦腳有色藝者為士大夫所狎，也可見京腔早被士大夫所喜好，不止是優雅的崑腔而已。因此連王府也蓄養京班，而且最為出色。乾隆間戴璐《藤陰雜記》卷五云：

京腔六大班，盛行已久。戊戌、己亥時尤興王府新班。湖北江右公讌，魯侍御贊元在座，因生腳來遲，出言不遜，手批其頰。不數日，侍御即以有玷官箴罷官。於是搢紳相戒不用王府新班，而秦腔適至。六大班伶人失業，爭附入秦班覓食，以免凍餓而已。⑨

由這段記載，可獲得以下訊息：其一，大規模的讌會場合，如湖北江右的會館公讌，以京腔侑酒，可見其廣受歡迎的程度。其二，王府新班某生腳因遲到又出言不遜，被魯侍御批頰，某生腳就仗王府權勢使魯侍御罷官，顯現京班演員氣焰之盛。其三，戴璐為乾隆間進士，《藤陰雜記》有嘉慶元年丙辰（一七九六）自序，所云戊

⑨　〔清〕趙翼：《簷曝雜記》（北京：中華書局，一九八二年），卷三，「梨園色藝」條，頁三七。

⑨　〔清〕戴璐：《藤陰雜記》（北京：北京古籍出版社，一九八二年），卷五，頁五一。

戌、己亥當為乾隆四十三、四年（一七七八、一七七九），所謂「秦腔適至」，即指魏長生入京。可見京腔六大

班的散落，有兩個原因：其一為士大夫拒絕王府新班；其二為秦腔入都壓倒京班。

總而言之，京腔在乾隆四十四年之前是興盛的。方其興盛時《消寒新詠》卷四，題「問津漁者云：

廿年前，京中有「六大班」之名，「宜慶」其一。余初至京，同鄉為余語，第詫焉，而不敢置喙。後往觀

其劇，規模科白，俱不從梨園舊部中得來，一味喧呶而已。且人多面目黧黑，醜惡可怖，獨以花粉飾其

妝而不知愧。以是故，余嘗過而不問焉。一日，途遇廉泉，好友也。談笑中，題「宜慶部新添一旦，楚

楚動人。君修花鳥之史，宜無遺于蓊菲，別有取乎羽毛。何不增入，庶幾聞鳥于雞鶩之群，采花于荊棘

之叢耳。」余頷之，猶不據信。越日，降格而往，陡遇伊人，即廉泉所稱羨者。翠鈿蟬鬢，淺黛低蠻。

蝶浪裙翻，魚沉袖落。敲殘檀板，過巫峽之朝雲；響徹瑤臺，聽瀟湘之夜雨。身輕似燕，舌囀如鶯。光

燃暗室之燈，非同爝火；水染污池之濁，獨見涇清。洵翹楚于其中，當賞識而不愧者也。須臾，日輪西

墜，烏衣子弟下上于飛。人聲沸騰中，倏見服平等衣，匍匐子弟前，若問訊狀。大約梨園舊習，初至之

人，與同隊相好之人，稱名執奴僕禮，亦未可知。余睨而視，將信將疑。蓋卸卻翠翹，未施脂粉，又是

一番丰度也。屬圓而赧色，廉泉有「粉傅何郎面，脂凝杜子唇」相贈句。余以詩逼肖，沉吟太惜之聲，

不覺流露。茶博士聞而笑，趨而告曰：「君何相顧之頻也！伊故非誰——宜慶大班新添旦色，四川人，

徐四官，年才弱冠耳。」歸而記之，並徵廉泉相契之不誣云。�92

所云「廿年前」，以《消寒新詠》成書於乾隆五十九、六十年間（一七九四—一七九五）而言，正是乾隆三十

〔清〕鐵橋山人著，周育德校刊：《消寒新詠》（北京：中國戲曲藝術中心，一九八六年），卷四，頁七八。

九、四十年（一七七四—一七七五）。由問津漁者的描述看來，京班宜慶部雖不乏庸資拙藝，但色藝雙絕，動人心魄者，亦自有徐四官其人。而從中亦可見文人狎旦之心態。

然而震鈞《天咫偶聞》卷七卻云：

國初最尚崑腔戲，至嘉慶中猶然。後乃盛行弋腔，俗呼高腔，仍崑腔之辭，變其音節耳。內城尤尚之，謂之「得勝歌」，相傳國初出征，得勝歸來千馬上歌之，以代凱歌，故于《請清兵》等劇，尤喜演之。[93]

這裡所說的弋腔、高腔，實質上都指京腔，其所以能作凱歌、得勝歌，自與其腔調特色「鐃鈸喧闐」有關。其所云崑腔之盛由國初至嘉慶，京腔之盛則在嘉慶之後，由上文所敘，顯然與事實不符。但其中亦透露出崑腔在嘉慶間餘勢猶存；則崑腔在乾隆間應該如康熙間，仍與京腔「旗鼓相當」。

考《燕蘭小譜》卷四所錄，屬雅部崑腔之戲班有保和部、太和部、端瑞部、吉祥部、慶春部、永慶部，亦可證乾隆三十九年至五十年間（一七七四—一七八五）崑腔似尚能與京腔抗衡。

「兩不上下」的京崑二腔，在乾隆間也就合為複合腔調「崑弋腔」（弋腔在此實為京腔）了。按《綴白裘》是乾隆年間江浙劇壇流行劇目演出腳本的選輯，除收錄崑劇劇目四百六十齣外，尚在第二、三、六集的部分和第十一集的全部，收錄共三十四種約七十個折子的地方戲，其第六集〈凡例〉云：

梆子秧腔，即崑弋腔，與梆子亂彈，俗皆稱梆子腔。是編中凡梆子秧腔，則簡稱梆子腔；梆子亂彈腔，則簡稱亂彈腔。[94]

[93]〔清〕震鈞：《天咫偶聞》（北京：北京古籍出版社，一九八二年），卷七，頁一七四。

[94]鴻文堂《綴白裘》第六集無凡例，引自寒聲：〈關於山陜梆子聲腔史研究中的一些問題〉，《中華戲曲》第二輯（一九八六年十月），頁一四三。

由此可見，乾隆間，崑腔既與弋陽腔合流為「崑弋腔」，「崑弋」更與梆子腔合流為「梆子亂彈」，亦即「崑梆」。這應當是「崑弋」與「崑梆」爭衡後的美滿結果。（「崑梆」詳下文。）

(二)崑梆（陝西梆子）之雅俗推移

一般都認為魏長生從四川帶秦腔於乾隆四十四年（一七七九）入北京，使原本九門輪轉的京腔併入秦腔，而使「京秦不分」；而事實上在魏長生未入京前，京師已有另一種秦腔梆子，叫做「西曲」的陝西梆子早就與崑腔發生「崑梆爭衡」的現象。

對此「崑梆之爭」，首先，我們先看看崑腔在乾隆間北京劇壇的情況：

乾隆皇帝喜好戲曲，於乾隆六年（一七四一）設立「律呂正義館」，命莊親王胤祿（一六九五—一七六七）與武英殿修書處行走張照主其事。又命他們修纂《九宮大成南北詞宮譜》。又命編製宮廷新戲：包括節戲《月令承應》、《法宮雅奏》、《九九大慶》為贈福雜劇；大戲《勸善金科》演目連故事，《昇平寶筏》演《西遊記》故事，以兩百四十齣為一部，係出張照之手。乾隆十年（一七四五）張照死後，由胤祿領銜，周祥鈺、騶金生合編，繼續完成《鼎峙春秋》演三國故事，《忠義璇圖》演水滸故事，兩部同樣是十本二百四十齣的大戲。這些承應的節戲和長篇大戲，主要演唱崑腔。

乾隆十六年（一七五一），第一次南巡以前，乾隆皇帝將康熙皇帝初創的「南府」擴建完成。康熙定期命蘇州織造挑選崑腔名工入宮承差，稱「梨園供奉」，安置於景山，所居連房數百間，俗稱「蘇州巷」，建有老郎廟及度曲習藝之所，是為南府有「外學」之始。乾隆擴建南府，下設頭、二、三「內三學」，大、中、小「外三學」，又有中和樂、十番學、錢糧處、跳索學。設六品之大總管一員領其事，屬內務部，全盛時總數不下一千四

五百人。當時宮中演戲，請看趙翼（一七二七—一八一四）《簷曝雜記》所記「熱河行宮」的劇場盛況，云：

內府戲班，子弟最多，袍笏甲冑及諸裝具，皆世所未有。余嘗於熱河行宮見之。上秋獮至熱河，蒙古諸王皆覲。中秋前二日為萬壽聖節，是以月之六日，即演大戲，至十五日止。所演戲，率用《西遊記》、《封神傳》等小說中神仙鬼怪之類，取其荒幻不經，無所觸忌，且可憑空點綴，排引多人，離奇變詭作大觀也。戲臺闊九筵，凡三層。所扮妖魅，有自上而下者，自下突出者，甚至兩廂樓亦作化人居，而跨駝舞馬，則庭中亦滿焉。有時神鬼畢集，面具千百，無一相肖者。神仙將出，先有道童十二、三歲作隊出場，繼有十五、六歲，十七、八歲者，每隊各數十人，長短一律，無分寸參差，舉此則其他可知也。又按六十甲子，扮壽星六十人，後增至一百二十人。又有八仙來慶賀，攜帶道童不計其數。至唐玄奘僧雷音寺取經之日，如來上殿，迦葉羅漢，辟支聲聞，高下分九層，列坐幾千人，而臺仍綽有餘地。㉟

可見乾隆時內廷皇帝萬壽節搬演大戲的情形，排場之盛大，簡直古今觀止。

又王際華乾隆三十九年（一七七四）正月初八日記云：

巳初，上回宮，宣召大學士高公（晉）……大宗伯（臣際華）……共二十人，詣重華宮茶宴，……演戲三齣：《太白醉罵》、《癡夢》、《夢梅赴試》（未完）。即席恭和御製七律二首。賜碧玉如意一枝，金星研一方，張渥《雪夜訪戴》一軸，沈周《溪午納涼》一軸，皆有御書題句，續入《十渠寶笈》上等者也。㊱

㉟〔清〕趙翼：《簷曝雜記》，頁二一。

㊱〔清〕王際華：《王文莊日記》，收入〔清〕阿里等撰：《日記備考》（北京：學苑出版社，二〇〇六年據清乾隆間稿本影印），頁三五〇—三五一。

王際華字秋瑞，號白齋，錢塘人。乾隆十年（一七四五）乙丑科探花，歷官戶部尚書。由其日記，可見乾隆在宮中喜看崑劇折子戲。

乾隆皇帝喜好崑劇，但對於劇本中有損本朝者，則不能容忍，乃於乾隆四十五年（一七八〇）下令刪改抽撤劇本，云：

乾隆四十五年十一月乙酉，上諭軍機大臣等，前令各省將違礙字句書籍，實力查繳，解京銷毀。現據各督撫等陸續解到者甚多。因思演戲曲本內，亦未必無違礙之處，如明季國初之事，有關涉本朝字句，自當一體飭查。至南宋與金朝關涉詞曲，外間劇本，往往有扮演過當，以致失實者；流傳久遠，無識之徒，或至轉以劇本為真，殊有關係。亦當一體飭查。此等劇本，大約聚於蘇揚等處。著傳諭伊齡阿全德留心查察，有應刪改及抽撤者，務為斟酌妥辦。並將查出原本刪改抽撤之篇，一併黏簽解京師呈覽。但須不動聲色，不可稍涉張皇。[97]

而事實上乾隆皇帝在此之前，已下令在揚州設局修改曲劇。《揚州畫舫錄》卷五〈新城北錄下〉云：

乾隆丁酉，巡鹽御史伊齡阿奉旨于揚州設局修改曲劇，歷經圖思阿并伊公兩任，凡四年事竣。總校黃文暘、李經；分校凌廷堪、程枚、陳治、荊汝為。委員淮北分司張輔、經歷查建珧、板浦場大使湯惟鏡。[98]

可見設局在揚州修改曲劇一事，自乾隆四十二年丁酉（一七七七）至乾隆四十五年庚子（一七八〇）第五次南巡之後辛丑年（一七八一），歷經四年始告結束。其名為「修改」，實行「審查」。黃文暘因之著有《曲海》二十卷，共收戲曲劇目一千十三種。[99]

[97] 王利器輯錄：《元明清三代禁毀小說戲曲史料（增訂本）》（上海：上海古籍出版社，一九八一年），頁四八一四九。

[98] 〔清〕李斗撰，汪北平、涂雨公點校：《揚州畫舫錄》，頁一〇七。

宮廷中的崑山腔如此，那麼宮外又如何呢？

根據《燕蘭小譜》卷四所錄，屬雅部崑腔之戲班，在北京者，乾隆五十年之前尚有保和部、太和部、端瑞部、吉祥部、慶春部、永慶部，不只能與京腔抗衡，即就魏長生入京後，亦能與秦腔相頡頏。但種種跡象正顯現崑腔之趨於衰微。《燕蘭小譜》卷四殿末〈張發官〉云：

昔保和部，本崑曲，去年雜演亂彈、跌撲等劇，因購蘇伶之佳者，分文武二部，於是梁谿音節，得聆於嘔啞謔浪之間，令人有正始復聞之嘆！……部中皆梨園父老，惟發官年二十四，為最少，回視陳、王、二劉[100]，不必出門合轍也。以之作殿，殆曲終奏雅歟！

《燕蘭小譜》卷四只錄「雅部二十人」，乾隆四十九年（一七八四）連崑腔名班「保和部」，也因時勢所趨，不得不在崑腔中「雜演亂彈，跌撞等劇」，並從而分為文、武二部，文部保留崑腔原貌，武部則改用亂彈（指陝西「秦腔」詳下文）跌撞雜劇，而對於乾隆五十年（一七八五）年紀最小二十四歲的張發官，發出「曲終奏雅」既感佩其藝術，又復傷嘆崑腔聲勢已見衰頹的感傷！

對於崑腔衰落的感嘆，乾隆二十一年（一七五六）李聲振《百戲竹枝詞·吳音》云：

⓽⓽ 〔清〕李斗撰，汪北平、涂雨公點校：《揚州畫舫錄·新城北錄下》其目並錄焦循《曲考》所增益之目雜劇四十二種，傳奇二十六種。又附葉堂：《納書楹曲譜》所載名目，其所未備者二十四種，總計一千零九十五目，頁一一一—一一二。

⓾⓿ 〔清〕吳長元：《燕蘭小譜·例言》：「陳、王、二劉，時稱四美，以冠花部。」按即卷二所記之陳銀官、王桂官、劉二官、劉鳳官。見〔清〕張次溪編纂：《清代燕都梨園史料正續編》，上冊，頁六。

⓾⓵ 〔清〕吳長元：《燕蘭小譜》，收入〔清〕張次溪編纂：《清代燕都梨園史料正續編》，上冊，頁四〇。

第肆章　近現代戲曲劇種雅部「詞曲系曲牌體」與花部「詩讚系板腔體」之雅俗推移

一一三

俗名崑腔，又名低腔，以其低於弋陽也。又名水磨腔，以其腔皆清細也。譜分南北，今之陽春矣，儉父殊不欲聽。

陽春院本記崑江，南北相承宮譜雙。

清客幾人公瑾顧，空勞逐字水磨腔。

又檀萃作於乾隆四十九年（一七八四）之《雜吟》[102]云：

絲弦竟發雜敲梆，西曲二黃紛亂唬。酒館旗亭都走遍，更無人肯聽崑腔。[103]

因此在《燕蘭小譜》寫作的乾隆四十八年至五十年（一七八三—一七八五）之間，從其卷二所記「花部十八人」中，也可以看出：崑腔藝人有逐漸兼演亂彈，甚至於去崑改亂的現象，呈顯出崑腔日中西昃的場景。按《燕蘭小譜》卷二所記花部十八人：鄭三官「崑曲中之花旦也」，王五兒「崑曲、京腔俱善。壓于名輩，不能一展所長」[104]卷四所記雅部二十人：吳大保「本習崑曲，與蜀伶彭萬官同寓，因兼學亂彈，然非所專長」[105]四喜官「兼唱亂彈，涉妖妍而無惡習。」「嘗演《打櫻花》，口吐胭脂顆顆，愈增其媚」[106]也因此，《燕蘭小譜‧例言》云：「雅旦非北人所喜。吳（大保）、時（四喜官）二伶兼習梆子等腔，列于部首，從時好也，發官為殿，

[102] 〔清〕李聲振：《百戲竹枝詞》，見路工編選：《清代北京竹枝詞（十三種）》，頁一五七。

[103] 轉引自萬素：《徽班徽調史料摘錄》，收入顏長珂、黃克：《徽班進京二百年祭》（北京：文化藝術出版社，一九九一年），頁一七二。

[104] 〔清〕吳長元：《燕蘭小譜》，收入〔清〕張次溪編纂：《清代燕都梨園史料正續編》，上冊，頁二〇、二一。

[105] 〔清〕吳長元：《燕蘭小譜》，收入〔清〕張次溪編纂：《清代燕都梨園史料正續編》，上冊，頁三四。

[106] 〔清〕吳長元：《燕蘭小譜》，收入〔清〕張次溪編纂：《清代燕都梨園史料正續編》，上冊，頁三四—三五。

其曲終奏雅歟！」已明白說出彼時「雅旦」（崑腔之旦）非北京人所喜的現象。而促使「更無人肯聽崑腔」的，

據檀萃所云，是梆子腔系統的「西曲二黃」，二黃於乾隆間即已傳入北京[107]，西曲則指陝西梆子（詳下文）。而

從《燕蘭小譜》所記之吳大保、四喜官看來，則魏長生入京後，對於崑腔演員有所影響也是不爭的事實。

其實崑腔的衰落早在乾隆九年（一七四四），徐孝常為張堅《夢中緣傳奇》所作序中即已見之，云：

長安梨園強盛，管弦相應，遠近不絕。子弟裝飾備極靡麗，臺榭輝煌，觀者疊股倚肩，飲食若吸鯨填壑，

而所好惟秦聲羅弋，厭聽吳騷，聞歌崑曲，輒轟然散去。[108]

其「秦聲」也不是魏氏自四川攜入之「秦腔」，應是自陝甘傳入者，李聲振作於乾隆二十一年至三十一年（一七

五六—一七六六）之北京《百戲竹枝詞·秦腔》云：

如果所記是事實，那麼崑腔之衰頹，就不待魏長生乾隆四十四年（一七七九）之入京了。而這裡所指的「秦聲

羅弋」應指乾隆九年（一七四四）流入北京的地方腔調，其「羅弋」之「弋」，當係時稱之「高腔」、「京腔」。

耳熱歌呼土語真，那須叩缶說先秦。烏烏若聽函關曙，認是雞鳴抱柝人。（原注：俗名梆子腔，以其擊木若柝形

者節歌也。聲嗚嗚然，猶其土音乎？）[109]

由其末兩句，知所指梆子腔為陝西梆子。

又嚴長明（一七三一—一七八七）《秦雲擷英小譜》云：

至于英英鼓腹，洋洋盈耳，激流波，繞梁塵，聲振林木，響過行雲，風雲為之變色，星辰為之失度，又

[107]　〔清〕張堅：《夢中緣傳奇》，清乾隆三十年（一七六五）刊本，頁一。

[108]　〔清〕李聲振：《百戲竹枝詞》，見路工編選：《清代北京竹枝詞（十三種）》，頁一五七。

[109]　見曾永義：《皮黃腔系考述》，收入《戲曲本質與腔調新探》，頁二八九。

皆秦聲，非崑曲也。

若夫調中有句，句中有字，字中有音，音中有態，小語大笑。應節無端，手無廢音，足不徒跐，神明變化，妙處不傳，則音而兼容，在秦聲中固當復進一解，又無論崑曲矣！⑩

由所描述秦腔之聲情，亦當指陝西梆子。

又《消寒新詠》卷四鐵橋山人記「安崇官」：

安崇官，陝西人，雙和部小旦也。其技藝何若，余固未經多見。第詢之西人，則莫不贊賞，謂雙和部當以崇兒為最。一日，偶於友人寓所，有客某，西人也。余即舉崇官為問。客盛稱之，謂其體態端雅，若無嬌容，然每當登場演劇，則尤雲鬟雨，靡不入神，固雙和部表表出色者也。噫！公好所在，諒屬不誣。

惜余非知音，不能遽下定評。因即所聞而紀以詩。

秦腔日日演京鑯，不喜鳴鳴聽本希。記得隔窗驚瓦落，頓教樓鴿忽回飛。（原注：憶某日在同樂軒，正當游心彼息處，靜聽百壽度曲，時忽隔牆鴉噪喧騰，猶如山崩屋倒。詢之，乃知雙和部在彼處演劇，此蓋喝采之聲也。噫！抑何喧嘩至此耶！）⑪

按「梆子腔」之名首見於明熹宗天啟二年（一六二二），曲譜摺子所收錄之三十三首工尺譜中有標明「邦子空」者，顯為「梆子腔」之省文；次見康熙間劉獻廷《廣陽雜記》卷三，有云：「秦優新聲有名亂彈者，其聲

可見陝西秦腔有其鳴鳴洋洋，高亢明亮的特色，士大夫有的不完全接受，有的不止接受，而且頗能欣賞。

⑩〔清〕嚴長明：《秦雲擷英小譜》，收入沈雲龍主編：《近代中國史料叢刊續輯》第七輯第七〇冊（臺北：文海出版社，一九七四年據光緒丁未（三十三年，一九〇七）九月長沙葉德輝刊本影印），頁一一一。

⑪〔清〕鐵橋山人著，周育德校刊：《消寒新詠》，頁八二。

甚散而哀。」又見清康熙間劉廷璣《在園雜志》卷三，又見康熙四十三年（一七〇四）前後顧彩《容美記遊》卷五，又見康熙間魏荔彤《江南竹枝詞》，又見康熙間四川綿竹知縣陸箕永《綿州竹枝詞》。⑫則「梆子腔」亦稱「亂彈」，又由劉氏「廣陽」之指北京，可見康熙間已傳入北京，也因此，李聲振《百戲竹枝詞‧亂彈腔》云：

渭城新譜說崑梆，雅俗如何佔鰲雙？縵調誰聽箏笛耳，任他擊節亂彈腔。（原注：秦聲之縵調者，倚以絲竹，俗名崑梆，夫崑也而梆云哉？亦任夫人崑梆之而已。）⑬

由「渭城」句知秦聲指陝西梆子，而上文已說過崑腔與京腔（舊稱弋腔）爭衡的結果，產生了「崑弋」之複合腔調；而由李氏所記，也可見崑腔、陝西梆子腔爭衡的結果，也終於產生了「崑梆」之複合腔調。如上文所云，這是「崑梆爭衡」，早在乾隆初，而這裡的「梆」是由陝甘流入京師的「梆腔」，並非是魏長生由四川攜入京師的「川梆」，亦即「琴腔」。

（三）京梆（四川梆子）之雅俗推移

上文引戴璐《藤陰雜記》說到秦腔入京以後，京腔「六大班伶人失業，爭附入秦班覓食，以免凍餓而已。」這裡所謂的「秦腔」，俗稱「梆子腔」，是指魏長生由四川帶入北京的「琴腔」，以胡琴、月琴或月琴、箏、渾不似為伴奏。這種秦腔與上文所說與崑腔爭衡的陝西秦腔，亦稱陝西梆子有別。魏長生帶來的秦腔較諸長期浸潤首都、宮廷已經京化之弋陽腔而被改稱作「京腔」者，事實上仍有雅俗之分。也就是說，京梆相對而言，

⑫ 以上見曾永義：《戲曲本質與腔調新探‧梆子腔系新探》，頁二一九－二二三。

⑬ 〔清〕李聲振：《百戲竹枝詞‧亂彈腔》，收入路工編選：《清代北京竹枝詞（十三種）》，頁一五七。

京為雅而梆為俗，因為四川梆子的劇目多屬小戲。所以京、梆爭衡仍屬「戲曲雅俗推移」。

而由上文對梆子腔考述，我們已了解了梆子腔整體的複雜概念，以下再來探討與「京腔」爭衡的「梆子腔」

究竟是那一種梆子腔。吳太初《燕蘭小譜》卷五〈雜詠〉云：

友人言：蜀伶新出秦腔，即甘肅調，名西秦腔。其器不用笙笛，以胡琴為主，月琴副之。工尺咿唔如

話。⑭

由此可見，魏長生由四川帶入北京的，正是梆子腔加入弦樂器後衍生的「琴腔」。這種「琴腔」因為原本梆子腔

（秦腔），所以在北京也被稱作「秦腔」或「梆子腔」，又由於來自四川，也被稱作「四川梆子」。

而明白了梆子腔（秦腔）的來龍去脈之後，我們接著進一步探究一下使北京劇壇產生京梆之爭，而終於使

京腔沒落的魏長生其人其事。雖然對於魏長生論者已多⑮，但由於資料本身的矛盾，所以見解難趨一致，著者

一時亦難以論其是非。在此，只能據其相關資料，作較切實的論述。

⑭ 〔清〕吳長元：《燕蘭小譜》，收入〔清〕張次溪編纂：《清代燕都梨園史料正續編》，上冊，頁四六。

⑮ 如屈守元：《魏長生續證》，《四川師範大學學報（社會科學版）》一九八〇年第三期，頁四一─四九。張醒民：《勇於創新的人──紀念傑出的秦腔藝人魏長生逝世一百八十周年》，《當代戲劇》一九八〇年第二期，頁一九─二一。焦文彬：《為戲曲界鬧一新紀元的天才──紀念魏長生逝世一百八十周年》，《當代戲劇》一九八二年第七期，頁五八─六一。周傳家：《魏長生論》，《戲曲研究》第二十一輯（一九八六年十二月），頁一七二─一九二。何光表：《魏長生唱秦腔質疑（上）（下）》，《戲曲藝術》一九八八年第二期，頁一〇一─一〇四，一九八八年第三期，頁九八─一〇二。林香娥：《魏長生與花雅之爭》，《戲曲藝術》二〇〇四年一期，頁五二─五九。曾筱蒨：《魏長生與清代乾嘉時期的北京劇壇》，臺大中研所曾永義所授「戲曲專題」之讀書報告，二〇〇七年七月。

請先將魏長生相關的重要資料列舉如下：

1. 《燕蘭小譜》卷五：

友人張君示余《魏長生小傳》，不知何人作也。敘其幼習伶倫，困阨備至。己亥（乾隆四十四年，一七七九）歲隨人入都。時雙慶部不為眾賞，歌樓莫之齒及。長生告其部人曰：「使我入班，兩月而不為諸君增價者，甘受罰無悔。」既而以《滾樓》一劇名動京城，觀者日至千餘，六大班頓為之減色。又以齒長，物色銀兒為徒，傳其媚態，以邀豪客。庚辛之際（乾隆四十五、四十六年，一七八○、一七八一），微歌舞者無不以雙慶部為第一也。且為人豪俠好施，一振昔年委蕑之氣。鄉人之旅困者多德之。嗟乎！此何異蘇季子簡練揣摩，以操必售之具耶？士君子科闈困躓，往往憤懣不甘，試自思之，能如長生之所挾否乎？然機會未來，彼亦蜀中之賤工耳。時乎！時乎！藏器以待可也。⑯

2. 《燕蘭小譜》卷三：

魏三（永慶部），名長生，字婉卿，四川金堂人。伶中子都也。昔在雙慶部，以《滾樓》一齣奔走，豪兒士大夫亦為心醉。其他雜劇子胄無非科諢、誨淫之狀，使京腔舊本置之高閣。一時歌樓，觀者如堵。而六大班幾無人過問，或至散去。白香山云：「三千寵愛在一身，六宮粉黛無顏色。」真可為長嘆息者。壬寅（乾隆四十七年，一七八二）秋，奉禁入班，其風始息。今（乾隆五十年，一七八五）雖復演，與銀官分部，改名永慶，然較前則殺矣。而王劉諸人，承風繼起，亦沿習醜狀，以超時好。余謂魏三作俑，可稱野狐教主。傷哉！幸年屆房老，近見其演貞烈之劇，聲容真切，令人欲淚，則掃除脂粉，固猶是梨

〔清〕吳長元：《燕蘭小譜》，收入〔清〕張次溪編纂：《清代燕都梨園史料正續編》，上冊，頁四四—四五。

園佳子弟也。效顰者，當先有其真色，而後方可免東家之誚耳。⑰

3. 《燕蘭小譜》卷三：

白二（永慶部），大興人，原係旗籍，旦中之天然秀也。昔在王府大部，與八達子、天保兒擅一時盛譽。

余乙未（乾隆四十年，一七七五）入都，渠春光爛熳，已開到荼蘼矣。然興未闌珊，聲名不減。庚辛（乾

隆四十五、四十六年，一七八〇、一七八一）間，魏、陳（魏長生、陳銀官）疊興，門前始為冷落。⑱

4. 李斗《揚州畫舫錄》卷五〈新城北錄下〉：

自四川魏長生以秦腔入京師，色藝蓋於宜慶、萃慶、集慶之上，於是京腔效之，京秦不分。

四川魏三兒，號長生，年四十來郡城，投江鶴亭，演戲一齣，贈以千金。嘗泛舟湖上，一時聞風，妓舸

盡出，畫槳相擊，溪水亂香。長生舉止自若，意態蒼涼。⑲

5. 趙翼《簷曝雜記·梨園色藝》云：

歲戊申（乾隆五十三年，一七八八），余至揚州。魏三者，忽在江鶴亭家。酒間呼之登場，年已將四十，

不甚都麗，惟演戲能隨事自出新意，不專用舊本，蓋其靈慧較勝云。⑳

6. 小鐵笛道人《日下看花記》卷四〈附錄梨園已故者一人·三兒〉云：

姓魏，名長生，字婉卿，四川金堂人，卒於壬戌（嘉慶七年，一八〇二）送春日，年已五十有九矣。長

⑰ 〔清〕吳長元：《燕蘭小譜》，收入〔清〕張次溪編纂：《清代燕都梨園史料正續編》，上冊，頁三二一。

⑱ 〔清〕吳長元：《燕蘭小譜》，收入〔清〕張次溪編纂：《清代燕都梨園史料正續編》，上冊，頁二五。

⑲ 〔清〕李斗撰，汪北平、涂雨公點校：《揚州畫舫錄》，頁一三一、一三二。

⑳ 〔清〕趙翼：《簷曝雜記》，頁三七—三八。

生於乾隆甲午（乾隆三十九年，一七七四）

未（乾隆四十年，一七七五）至都，見其《鐵蓮花》，始心折焉。庚申（嘉慶五年，一八〇〇）冬復至，

頻見其《香聯串》，小技也，而進乎道矣。其志愈高，其心愈苦；其自律愈嚴，其愛名之念愈篤。故聲容

如舊，風韻彌佳。演武技氣力十倍。朗玉劉郎乃其晚年得意之徒，為可度金針者，惜師授未克盡傳，長

生已成逝水矣。然朗玉之劇，居然得其遺風餘韻，悼婉卿之不復，即望朗玉于將來。朗玉勉旃。❶

傳後有五絕句，其第五首云：

海外咸知有魏三，清遊名播大江南。幽魂遠赴綿州道，知己何人為脫驂。

7. 焦循（一七六三—一八二〇）《里堂詩集》卷六〈哀魏三序〉云：

蜀中伶人魏三兒者，善效婦人妝，名滿于京師。丁未、戊申（乾隆五十二年、五十三年，一七八七、一

七八八）間，余識其面於揚州市中，年已三十餘。壬戌（嘉慶七年，一八〇二）春，余入都，魏仍在，

與諸伶伍，年五十三，猶效婦人，伶之少者多笑侮之。未一月，頓沒。魏少時，費用不下巨萬，金釧營

數筐。至此，其同輩釀錢二十千，買榔棺瘞之，聞者為之太息。余聞魏性豪，有錢每以濟貧士，士有賴

之成名。或曰：有選蜀守者，無行李資，魏夜至，贈以千金。守感極，問所欲。魏曰：「願在吾鄉里作

一好官。」此皆魏弱冠時事，相距蓋三十許年也。信然，有足多者。

詩云：

花開人共看，花落人共惜。未有花開不花落，落花莫要成狼籍。可憐如舜顏，瞬息霜生鬢；可憐火烈光，

❶〔清〕小鐵笛道人：《日下看花記》，收入〔清〕張次溪編纂：《清代燕都梨園史料正續編》，上冊，頁一〇四—一〇

五。

瞬息成灰燼。長安市上少年多,自誇十五能嬌歌。嬌歌一曲令人醉,縱有金錢不輕至。金錢有盡時,休使囊無資。紅顏有老時,休令顏色衰。君不見魏三兒,當年照耀長安道,此日風吹墓頭草。[122]

老僕楊升,年七十餘……楊升言:「魏三年六十餘,復入京師理舊業,髮鬖鬖有須(鬚)矣。日攜其十餘歲孫赴歌樓。眾人屬目,謂老成人尚有典型也,登場一齣,聲價十倍。夏月搬《表大嫂背娃子》,下場即氣絕。」魏三為野狐教主,以《葡萄架》、《銷金帳》二齣。楊升所云云,我未之前聞也。[123]

綜合以上資料,可得以下重要訊息:

其一,魏長生,字婉卿,藝名三兒,四川金堂人。[124]他入都後參加雙慶部,以《滾樓》一劇名動京城,觀者日至千餘,使得京腔六大班頓時減色,幾無人過問。他是「伶中子都」,以科諢誨淫媚態,使得豪兒士大夫心醉不已。他為人豪俠好施,鄉人之旅困者多德之。

其二,《日下看花記》有嘉慶癸亥(八年,一八○三)九月自序,小鐵笛道人調魏長生,卒於嘉慶七年壬戌(一八○二)送春日,年五十九。楊懋建《夢華瑣簿》謂夏月,魏演《表大嫂背娃子》死於臺上。焦循亦調王

8. 楊懋建《夢華瑣簿》云:

[122] 〔清〕焦循:《里堂詩集》,收入《國家圖書館藏鈔稿本乾嘉名人別集叢刊》(北京:國家圖書館出版社,二○一○年據稿本影印),第三一冊,卷六,頁七一八,總頁四九六一四九八。

[123] 〔清〕蕊珠舊史《夢華瑣簿》收入〔清〕張次溪編纂:《清代燕都梨園史料正續編》,上冊,頁三六七。

[124] 〔清〕蕊珠舊史《夢華瑣簿》云:「幼時,聞故老有言:『魏三兒故吾嘉應所屬之長樂人。徙居四川者。魏於長樂為大族,徙蜀者固多。』然此事文獻無徵,所謂未經平子,未敢信也。」錄此以供備考。收入〔清〕張次溪編纂:《清代燕都梨園史料正續編》,上冊,頁三六九。

戌春之後未及一月即歿」，則魏長生卒於嘉慶七年壬戌送春日初夏應無可疑。

小鐵笛道人又於《日下看花記》卷一開首記魏長生弟子「劉朗玉」所詠錄詩第三首「曲高佔得春光好，青勝於藍早十年」之下注云：「婉卿來都，年近三旬矣。」且謂：「長生於乾隆三十九年甲午（一七七四）後始至都。」而吳太初《燕蘭小譜》卻謂魏長生乾隆五十年乙巳（一七八五）「（今）幸年屆房老」，按「房老」用指年屆三十歲之僕婢，以魏長生之為戲子，故有是稱。其間相差十一年，頗疑道人誤記乾隆「甲午」，如係果然，則乾隆四十九年甲辰（一七八四）長生年二十九，故道人云「年近三旬矣」。據此逆推，則魏長生生於乾隆二十年（一七五五）乙亥，亦與焦循《哀魏三序》所云乾隆五十二、三年丁未（一七八七）、戊申（一七八八）間，「余識其面於揚州市中，年已三十餘」相合。因之其享年當為四十八歲。則道人五十九歲、焦循五十三歲與楊懋建老僕楊升六十餘歲之說皆不可信。但以焦循謂嘉慶壬戌（一八〇二）春入京，尚見長生「與諸伶伍」、「猶效婦人，伶之少者多笑侮之」，證諸楊升之語，蓋亦可信其落魄終生，未能脫卸戲衫之窘狀。

其三，魏長生入都之時間，吳太初為乾隆四十四年己亥（一七七九）其最盛時在乾隆四十五、六年庚子、辛丑（一七八〇、一七八一）；四十七年壬寅（一七八二）秋，「奉禁入班，其風始息」，當只離開雙慶班，禁其演出；乾隆五十年乙巳（一七八五）復演，與其弟子銀官分部，改名永慶班，其勢大不如前了。吳氏於記永慶部白二，亦謂「庚辛（乾隆四十五、六年，一七八〇、一七八一）間，魏陳疊興」，前後文亦相合。而前文所引戴璐《藤蔭雜記》亦謂乾隆四十四年己亥（一七七九）「秦腔適至」，與吳氏之說亦正相合。因之蓋可斷言，魏長生入都時當為乾隆四十四年己亥（一七七九），其時當二十五歲。與楊懋建《夢華瑣簿》所云「魏三初入都時，年已二十七」尚頗接近。

其四，魏長生到揚州的時間，焦循、趙翼所記相近，應在乾隆五十二、三年丁未、戊申間（一七八七、一

七八八）。趙翼所記與李斗所言皆謂魏長生投江春（鶴亭）門下，其時魏年四十。雖然在趙、李眼中，魏長生演

戲手采不相似，但所敘應在同時。若據此以推論魏氏生年，則上追四十年，應在乾隆十四年己巳（一七四九）。

若再以小鐵笛道人「卒於壬戌（嘉慶七年，一八〇二）送春日，年已五十有九矣」為可據推之，則當生於乾隆

九年甲子（一七四四）。如此加上上文所論，其生年就有三說，即乾隆九年甲子（一七四四）、乾隆十四年己巳

（一七四九）、乾隆二十年乙亥（一七五五）三說。其享年亦有五十九歲、五十四歲、四十八歲三說。留此以待

高明。又江春卒於乾隆五十四年（詳下文），則魏長生亦應於是年之前離開揚州。

其五，李斗《揚州畫舫錄·新城北錄下》有云：「迨長生還四川，高朗亭入京師。」按高朗亭同三慶徽入

京在乾隆五十五年庚戌（一七九〇），則魏長生返四川亦當在是年。其返四川，則當自乾隆五十四年由揚州返京

師，再由京師返四川。

其六，小鐵笛道人於嘉慶五年庚申（一八〇〇）冬尚在京都頻見魏長生演《香聯串》，焦循也在嘉慶七年壬

戌（一八〇二）春在京師見其與諸伶為伍。則魏長生晚年又復入京，且落魄死於京師。

以上是根據文獻，對魏長生重要行年所作的考證，雖尚有未能明確定論者，但較或佀撷一隅即作陳說者，

自有不同；存此以供讀者參考。

此外，我們從《燕蘭小譜》的〈例言〉，知道魏長生「曲藝之佳，實超時輩」，他唱崑腔也「聲容真切，感

人欲涕」。⑫他在京師風靡的情況，嘉慶間襲封禮親王的昭槤《嘯亭雜錄》卷八〈魏長生〉云：

時京中盛行弋腔，諸士大夫厭其囂雜，殊乏聲色之娛，長生因之變為秦腔，辭雖鄙猥，然其繁音促節，

⑫〔清〕吳長元：《燕蘭小譜》，收入〔清〕張次溪編纂：《清代燕都梨園史料正續編》，上冊，頁六。

鳴鳴動人，兼之演諸淫藝之狀，皆人所罕見者，故名動京師。凡王公貴位以致詞垣粉署，無不傾擲纏頭

數千百，一時不得識交魏三者，無以為人。⑫⑥

魏長生以四川梆子之所謂「秦腔」取代當時已京化之弋腔而名作「京腔」者。他的弟子最負盛名的有陳銀官、

蔣四兒、劉朗玉等，《燕蘭小譜》卷二〈花部〉謂陳銀官「與長生在雙慶部，觀者如飽飫醲鮮，得青子含酸，頗

饒回味，一時有出藍之譽」，⑫⑦又謂蔣四兒「於羞澀中見娥媚之態，回視魂挑目招者，真桃李輿臺矣」。⑫⑧《日

下看花記》謂劉朗玉「嬌姿貴彩，明豔無雙。……」《胭脂》、《烤火》，超乎淫逸，別致風情」⑫⑨，他們師徒所演

的戲齣如《滾樓》、《烤火》、《胭脂》、《別妻》等都屬於猥褻誨淫的小戲。影響所及，《燕蘭小譜》卷二所記花部

十八人，所記及之劇目亦大抵為「小戲」，如王桂官之《賣餑餑》、鄭三官之《吃醋》、《打門》；其他如《補

缸》、《看燈》、《弔孝》、《思春》、《葡萄架》等，莫不如是。誠如張次溪所輯《北京梨園竹枝詞彙編》所云：

班中崑弋兩嗟嗟，新到秦腔粉戲多。男女傳情真惡態，野田草露竟如何？⑬⓪

正寫出了當時魏長生師徒等秦腔劇目的內容和風格。而其結果是使得清廷禁止了秦腔。《欽定大清會典事例》

云：

⑫⑥〔清〕昭槤：《嘯亭雜錄》，卷八，頁二三七─二三八。

⑫⑦〔清〕吳長元：《燕蘭小譜》，收入〔清〕張次溪編纂：《清代燕都梨園史料正續編》，上冊，頁一七。

⑫⑧〔清〕吳長元：《燕蘭小譜》，收入〔清〕張次溪編纂：《清代燕都梨園史料正續編》，上冊，頁二四。

⑫⑨〔清〕小鐵笛道人：《日下看花記》，收入〔清〕張次溪編纂：《清代燕都梨園史料正續編》，上冊，頁五七。

⑬⓪〔清〕張次溪輯：《北京梨園竹枝詞彙編》，收入〔清〕張次溪編纂：《清代燕都梨園史料正續編》，下冊，頁一一七

二。

（乾隆）五十年議准，嗣後城外戲班，除崑弋兩腔仍聽其演唱外，其秦腔戲班，交步軍統領五城出示禁止。現在本班戲子，概令改歸崑弋兩腔。如不願者，聽其另得謀生理。儻有怙惡不遵者，交該衙門查拏懲治，遞解回籍。[131]

(四)崑亂之雅俗推移

這條禁令看樣子沒執行多久，因為《燕蘭小譜》成於乾隆五十年乙巳（一七八五）秋，已說「今雖復演」。京秦二腔爭衡的結果，雖然京腔在北京劇壇頓時衰颯，但也促使京腔往秦腔靠攏，如前引李斗《揚州畫舫錄》所云，成為「京秦不分」的現象。亦即合成如《綴白裘》所云之「梆子秧腔」。不只北京如此，即在揚州，李斗亦云江鶴亭創立的本地亂彈春臺班，由於亦「采長生之秦腔并京腔中之尤者」而使「春臺班合京秦二腔矣」。京秦二腔合班同演，自然會互相影響，改變戲曲的生態。

前文說過，根據著者的考察：「亂彈」之名原指「秦腔」（秦地梆子腔），其次成為「花部」諸腔的總稱。又為《綴白裘》中「梆子亂彈腔」之簡稱；更為今日「浙江秦吹腔」之稱；其義凡四變。[132]如果就其廣義而言，那麼上文所說崑弋、崑梆、崑京爭衡，事實上已是「崑亂爭衡」，因為弋陽腔、京腔、陝西或四川梆子腔都屬於廣義的「亂彈」。但為了說明其「爭衡」之發展歷程，其所論述的是崑腔與諸腔中之弋、京、梆個別之「爭衡」；然而由於資料所呈現的不同訊息，這裡要說的，則是雅部崑腔與花部亂彈諸腔總體爭衡的現象，藉此以

[131] 〔清〕崑岡等修，〔清〕劉啓端等纂：《欽定大清會典事例‧都察院‧五城》，收入《續修四庫全書》（上海：上海古籍出版社，一九九五年）第八一二冊，卷一〇三九，頁四二五。

[132] 曾永義：〈梆子腔系新探〉，收入《戲曲本質與腔調新探》，頁二三七—二四七。

彌補上文之不足。只是從種種跡象看來，在乾隆間，花部亂彈中，勢力最大的還是梆子腔。

乾隆中花部諸腔，蔣士銓乾隆十六年（一七五一）所作《生平瑞》中所記地方腔調有：崑腔、漢腔、弋陽、亂彈、廣東摸魚歌、山東姑娘腔、山西卷戲、河南鑼戲、福建烏腔。

又乾隆間唐英劇作有九種係從地方戲翻改而成者，為：《三元報》、《蘆花絮》、《十字坡》、《梅龍鎮》、《麵缸笑》、《巧換緣》、《天緣債》、《雙釘案》、《梁上眼》等九種，其中運用地方腔調和民歌小調者為：《梁上眼》第八齣《義圓》魏打算所唱之「梆子腔」，茄花兒所唱之「姑娘腔」。《麵缸笑》第四齣《打缸》中周蠟梅所唱之【回回曲】133；「梆子腔」。《茄騷》中二胡兒上場時所唱之【胡歌】；《轉天心》第八齣《丐敘》中吳定所所唱之【回回曲】；第二十九齣《丐婚》中群丐所唱七支【蓮花落】。

又上文引李聲振《百戲竹枝詞》作於乾隆二十一年丙子（一七五六），吟詠吳音，謂且不為時人所喜；而另外所吟詠者尚有弋陽腔、秦腔、亂彈腔、月琴曲、唱姑孃、四平腔等腔調。133

而張庚、郭漢城《中國戲曲通史》統計，乾隆中葉以前，除崑山腔以及弋陽腔外，見於記載的，尚有以下腔調劇種在民間流行，即：梆子腔、秦腔、亂彈腔、西秦腔、襄陽調、楚調、吹腔、安慶梆子、二黃調、羅羅腔、弦索調、嗩吶腔、柳子腔、句腔等十五種腔調。其中襄陽調為楚調，梆子腔、秦腔與亂彈腔，弦索調與柳子腔，皆為異名同實，故實得十三種。

若以《通史》為基礎，尚可補入廣東摸魚歌、山西卷戲、福建烏腔、胡歌、回回曲、蓮花落、月琴曲、四平腔等八種腔調和小曲。可見乾隆間，崑弋之外的花部諸腔已經很繁盛。

133 〔清〕李聲振：《百戲竹枝詞》，見路工編選：《清代北京竹枝詞（十三種）》，頁一五七—一五八。

這種繁盛的現象，事實上早見諸趙翼《簷曝雜記》卷一〈慶典〉描述乾隆十六年（一七五一）弘曆之母崇

慶皇太后六十壽辰之慶祝活動：

自西華門至西直門外之高梁橋，十餘里中，各有分地，張設燈彩，結撰樓閣……每數十步門一戲臺，南

腔北調，備四方之樂。[134]

按：《中國大百科全書·戲曲·曲藝》彩圖第十二頁題《乾隆御題萬壽圖》局部所繪正是乾隆十六年天街

的演出場面。其所云「南腔北調，備四方之樂」，若不是花部亂彈諸腔介入，如何能如此！可見乾隆皇帝在宮中

觀賞崑弋，在宮外其實也不拒絕花部亂彈。

而若論花部亂彈所依存的地方，自是以文化發達，商賈薈萃的大都會為所在。北京為都城，已知崑弋、崑

京、崑梆、京梆在此爭衡，可以無論。請看南方揚州的情況。李斗《揚州畫舫錄·新城北錄下》云：

郡城花部，皆係土人，謂之「本地亂彈」，此土班也。至城外邦伯、宜陵、馬家橋、僧道橋、月來集、陳

家集人，自集成班，戲文亦間用《元人百種》，而音節服飾極俚，謂之「草臺戲」，迨五月崑腔散班，亂彈不

散，謂之「火班」。後句容有以梆子腔來者，安慶有以二簧調來者，弋陽有以高腔來者，湖廣有以羅羅腔

來者，始行之城外四鄉，繼或於暑月入城，謂之「趕火班」。而安慶色藝最優，蓋千本地亂彈，故本地亂

彈，間有聘之入班者。[135]

由此可見在乾隆三〇年代以後的揚州，崑腔仍主要演出於堂會，而亂彈無論本地或外來，亦無論暑月，均能演

[134] 〔清〕趙翼：《簷曝雜記》，卷六，頁一〇。

[135] 〔清〕李斗撰，汪北平、涂雨公點校：《揚州畫舫錄》，頁一三〇—一三一。

之於野臺而為臺戲，揚州戲曲之繁盛實由亂彈，尤其是由四方八面向這商業大城洶湧而至的外來亂彈。若論其故，則有以下二端：

其一為揚州商業繁榮，戲曲薈萃。

(1) 乾隆親筆親序《南巡盛典》卷三一〈自高橋易舟至天寧寺行館即景雜詠〉云：

三月烟花古所云，揚州自昔管絃紛。

還淳擬欲申明禁，慮礙翻殊謀食群。

(2) 林蘭癡嘉慶五年序之《續揚州竹枝詞》云：

徽商巴姓住邗城，洪水汪邊久得名。[136]

(3) 費執御《夢香詞》中一首竹枝詞云：

揚州好，廟觀戲場開幾處。士宦酬願起，一班子弟掛衣來，喝采打歪歪。凡梨園初到郡中，先于廟中演唱掛衣。[137]

(4) 董耻夫《揚州竹枝詞》云（有鄭板橋乾隆五年序）：

豐樂朝元又永和，亂彈班戲看人多。就中花面孫呆子，一出傳神借老婆。[139]

[136] 〔清〕高晉奉：《南巡盛典》，清乾隆辛卯（卅六）年內府刊本（一七七一），卷三二，頁一六。

[137] 〔清〕林蘇門：《續揚州竹枝詞》，收入雷夢水等編：《中華竹枝詞》（北京：北京古籍出版社，一九九七年），第二冊，頁一三四六。

[138] 〔清〕費執御：《夢香詞》，收入杜召棠注：《杜注揚州竹枝詞六種》（嘉義：建國書店，一九五一年），頁二。

[139] 〔清〕董耻夫：《揚州竹枝詞》，收入雷夢水等編：《中華竹枝詞》，頁一三一七。

(5) 費執御《夢香詞》：

揚州好，幾處冶遊場，轉颺大秦梆子曲，越憐安息棒兒香，一覺十年長。
（梆子戲，秦中腔也。）❶⓿

(6)《續揚州竹枝詞》云：

亂彈誰道不邀名，四喜齊稱步太平。
每到彩觴賓滿處，石牌串法雜秦聲。

（羲按：四喜指乾隆五十五年進京之四喜班。此亂彈指徽戲。）❶⓵

又云：

喧闐鑼鼓手中叉，急管繁弦靜又嘩。
嵩祝都教新改後，魏三留得鐵蓮花。

（羲按：魏長生在乾隆五十三年秦腔被禁後到揚州；此嵩祝指其後進京之嵩祝班。）❶⓶

揚州士大夫家「治喪」、「官家公事」、「士庶尋常聚會」，都要「徵歌演劇」。可見「徵歌演劇」，早成為揚州人的《揚州畫舫錄序》所云：「到處笙簫，盡唱魏三之句。」❶⓷ 又嘉慶《重修揚州府志》引《雍正志》調雍正時，

由這些資料看來，秦腔亂彈在揚州最受歡迎。這應當和魏長生南下被江鶴亭抬舉有密切的關係。即謝榕生

❶⓿ 〔清〕費執御：《夢香詞注》，收入《杜注揚州竹枝詞六種》，頁七。

❶⓵ 〔清〕林蘇門：《續揚州竹枝詞》，收入《中華竹枝詞》，頁一三四九。

❶⓶ 〔清〕林蘇門：《續揚州竹枝詞》，收入《中華竹枝詞》，頁一三四九。

❶⓷ 〔清〕謝榕生：《揚州畫舫錄序》，見〔清〕李斗撰，汪北平、涂雨公點校：《揚州畫舫錄》，頁七。

重要習俗。

其二為徽商迎駕所作的經營。一九二二年《續修江都縣志》云：

揚州多寓公，久而占籍，遂為土人。而以徽人之來為最早，考其時代當在有明中葉。揚州之盛，實徽商開之。[144]

可見徽商在揚州的勢力。而乾隆間揚州徽商中，最著名的是江春。嘉慶十一年刊本《兩淮鹽法志》卷四四〈人物志〉：

江春字穎長，歙人，江演孫也。生時白鶴翔於庭，因號鶴亭。少習舉業，不得志。父承瑜卒，遂嗣為商總，身繫兩淮盛衰者垂五十年。乾隆中，每遇災賑，河工、軍需、百萬之費，指顧立辦。以此受知高宗純皇帝。三十一年，太監張鳳盜金冊事發，亡命江淮間，春與游擊白雲上設計擒之，鹽政高恆以聞，由候補道特加布政使銜，一時異數，諸商無出其右者。四十五年，車駕南巡，幸其康山別業，召對稱旨。[145]

又據袁枚《小倉山房續文集》卷三二〈誥封光祿大夫·奉宸卿·布政使江公墓志銘〉[146]，江春生於康熙六十年（一七二一），卒於乾隆五十四年（一七八九），自乾隆六年左右接任商總後，「凡供張南巡者六，祝太后萬

[144] 錢祥保等修：《續修江都縣志·雜錄》，收入《中國地方志叢書》（臺北：成文出版社有限公司，一九七五年），第一六二冊（五）卷三〇，頁一五ｂ，總頁一九四八。

[145] 〔清〕佶山修，〔清〕單渠纂：《（嘉慶）兩淮鹽法志·人物·才略》，清同治九年（一八七〇）揚州書局重刊本，卷四四，頁一五。

[146] 〔清〕袁枚：《小倉山房續文集》，收入王英志點校：《袁枚全集》（南京：江蘇古籍出版社，一九九三年），第二冊，頁五七六—五七七。

壽者三，迎駕山左、天津者一而再。」由此可見，江春是乾隆十六年（一七五一）、二十二年（一七五七）、二十七年（一七六二）、三十年（一七六五）、四十五年（一七八○）、四十九年（一七八四）六次接駕的頭面人物，乾隆多次幸其家，賞物賜詩，「恩幸之隆，古未有也。」他也為接駕辦了雅部「德音班」和花部「春臺班」。

江春的「德音班」和「春臺班」，《揚州畫舫錄·新城北錄下》云：

崑腔之勝，始於商人徐尚志徵蘇州名優為「老徐班」，而黃元德、張大安、汪啟源、程謙德各有班，洪充實為「大洪班」，江廣達為「德音班」。復徵花部為「春臺班」。自是德音為「內江班」，春臺為「外江班」。今內江班歸洪箴遠，外江班隸于羅榮泰。此皆謂之內班，所以備演大戲也。

郡城自江鶴亭徵本地亂彈，名「春臺」，為外江班，不能自立門戶。乃徵聘四方名旦，如蘇州楊八官、安慶郝天秀之類。而楊、郝復采長生之秦腔，并京腔中之尤者，如〈滾樓〉、〈抱孩子〉、〈賣餑餑〉、〈送枕頭〉之類，于是春臺班合京、秦二腔矣。

由以上可見：演出大戲，承應乾隆皇帝臨幸揚州的戲班叫「內班」。就雅部崑腔的內班而言：始創者為鹽商徐尚志的「老徐班」，那是他徵集蘇州的名優所組成的。另外有洪充實的「大洪班」、江廣達（即江春、江鶴亭）的「德音班」，還有黃元德、張大安、汪啟源、程謙德的戲班。所以揚州一地用來供奉乾隆臨幸的崑班，就有七大「內班」。江廣達另外還組了一個花部內班叫「春臺班」，為了和他所組的崑腔「德音班」區別，「春臺」又稱「外江班」；「德音」又稱「內江班」。到了乾隆末，春臺班歸羅榮泰，後來入京為四大徽班之一；德音班歸洪箴遠。

〔清〕李斗撰，汪北平、涂雨公點校：《揚州畫舫錄》，頁一○七、一三一。

即此加上前文所敘揚州郡城本地崑班和亂彈土班、外來班的情況，可見花雅兩部在揚州郡城的繁盛。就「花

雅爭衡」而言，乾隆三十年以後，雅部崑腔顯然還是居於上風；而花部諸腔則從四方八面，向這為皇帝巡幸而

備辦的揚州蜂擁而來，它們在揚州既爭勝也切磋，先是安慶二黃居冠冕，接著是以揚州本地亂彈合京、秦二腔，

終於是以二黃合京、秦二腔，所演出劇目應當也以二黃為主，京、秦次之。花部的勢力越來越大，顯然就要待

機而發了。

在乾隆三〇年到五〇年代，揚州劇壇如此；我們再來看看士大夫和民間對於花雅兩部的觀感：

1. 山西蒲縣柏山東嶽廟乾隆十七年（一七五二）碑記云：

士人每歲於季春廿八日，獻樂報春，相沿已久。……至期必請平郡蘇腔，以昭誠敬，以和神人，亦至虔

也。⑱

該廟乾隆四十二年（一七七七）的碑文更說「因土戲褻神，謀獻蘇腔，又慮戲資無出」，則乾隆間縱使在山西蒲

縣柏山這樣偏遠的小地方都還認為崑腔祀神才能表現誠敬，若用土戲梆子腔，就要褻神了。

2. 乾隆間倪蛻《蛻翁華堂全集‧戲為舉業文題詞》云：

夫時所尚者，崑調也，抑揚盡致，固有餘妍，然而依樣葫蘆，千人與之，邪許之聲，相似也；是以死然

排場，略無變換，反不如〈折楊〉、〈皇華〉，不倫不類，卻也令人當春風一笑者。⑲

倪氏著有《蓮花幕》、《鴛鴦劍》二部傳奇，卻也認為像「〈折揚〉、〈皇華〉」那樣的花部諸腔，有令人可觀可賞

者，可知他認為花雅皆有可觀，花部未必不如雅部。

⑱ 轉錄自顏全毅：〈花雅爭勝時期觀劇心態變遷〉，《戲文》二〇〇五年第三期，頁二一。

⑲ 〔清〕倪蛻：《蛻翁文集》，收入《叢書集成續編》（上海：上海書店，一九九四年），第七一冊，卷二，頁七三。

3.寫作始於乾隆五十九年甲寅（一七九四）成於六十年乙卯之《消寒新詠》問津漁者於卷一詠貼旦王喜齡

說：「僕嘗見其演崑劇，規模殊欠靜細，不脫亂彈習氣。」又云：「京師謂亂彈為武，崑腔為文。」又其〈題

王百壽官戲・《玉簪記・茶敘》〉云：

余作見京腔演戲，生旦諢謔摟抱親嘴，以博時好。更可恨者，每以小丑配小旦，混鬧一場，而觀者好聲

接連不斷。嗚呼！好尚至此，宜崑班之不入時俗矣！⑮⁰

可見問津漁者不悅京腔演出之「諢謔摟抱親嘴，以博時好」，但崑腔也因此有「不入時俗」之歎。

4.《消寒新詠》卷四問津漁者於「沈四喜」又云：

夫崑戲，乃文人風雅之遺。借端生意，寓勸懲于笑罵中，科白規模無不合拍。雖屬子虛，斷非不近情理

者。稍涉於邪，即亂乎正。倚門賣笑妝，余未見其可也。憶壬子（乾隆五十七年，一七九二）夏間，四

喜初到京師，在慶樂園演《天寶遺事》，馬嵬驛貴妃楊氏伏誅，悲啼眷戀，宛轉生情，猶不失本來面目。

即演《水滸傳・借茶》《義俠記・裁衣》，男女歡情，都是本文所有，從未節外生枝。余當擊節稱快，謂

可以化旦之徒工妖冶，以求時尚者。不意後亦效顰，并至當場演劇時，以一足踢後裙。試問婦人女子閨

門中有此舉動乎？崑旦之淫野，始于彼一人，五福特背師而學者耳。四喜非無女人態，兩眉橫翠，秀若

遠山。惟細審其聲技，今與昔判若兩人，幾至不堪回首。惜哉！⑮¹

像沈四喜這樣的崑旦竟然落得以「妖冶」、「淫野」以博時好，可見雅部已受花部習染，難怪問津漁者要感到惋

惜。

150 〔清〕鐵橋山人著，周育德校刊：《消寒新詠》，頁五○。

151 〔清〕鐵橋山人著，周育德校刊：《消寒新詠》，頁七四。

石坪居士於《消寒新詠》卷一續集秀部倪元齡官云：「余初不屬意，以武部聲技，無當風雅，……豈似崑部，繪景傳神，令人玩味不厭邪？」⑤又卷三「邱玉官」云：

余到京數載，雅愛崑曲，不喜亂彈腔，謳啞咿唔，大約與京腔等。為搬雜劇，亦或間以崑戲。時，同座哂曰：「強為效顰，終不免東施誚耳！」然有一旦，名邱玉官，蓋具兼長，而聲色并茂者。余初視其演戲，每一出，調情賣笑，譚語淫行，幾致流于狂蕩，不能高人一籌。后數往觀，亦復雅韻輕清，高下中節，此何異芳埋草徑也！惜齒稍長，貌不甚雋。殆真善用其能，而以技悅人者耶！亟錄之，以紀萍逢之別賞云。⑤

可見石坪居士不止能雅愛崑劇，對於三慶徽部邱玉官這樣的旦色終於也能欣賞他的「雅韻輕清」。他又在卷四「陳喜官」「因偏好雅部」，對花部未嘗留意，但遇上陳喜官，也稱讚他「洵雋才也」。

可見石坪居士和間津漁者一樣，是既喜好崑劇，也能欣賞亂彈的人。

這種對花雅都能欣賞的觀念，亦見於花部已昌盛時的留春閣小史《聽春新詠‧例言》中，云：

梁谿派衍，吳下流傳，本為近正；二簧、梆子，娓娓可聽，各臻神妙，原難強判低昂。然既編珠而綴錦，自宜部別而次居。先以崑部，首雅音也；次以徽部，極大觀也；終以西部，變幻離奇，美無不備也。至

⑤152 〔清〕鐵橋山人著，周育德校刊：《消寒新詠》，頁一九。

⑤153 〔清〕鐵橋山人著，周育德校刊：《消寒新詠》，頁七九—八〇。

⑤154 〔清〕鐵橋山人著，周育德校刊：《消寒新詠》，頁八一。

蔣、陶諸人，音藝兼全，盛名久享，自不屑與噲等伍，特以別集標之。

可見其書雖以「崑部雅音」為首，但花部之二黃、梆子亦不偏失。其所云「西部」即指陝西梆子。上文曾敘及唐英《古柏堂傳奇》以花部劇目改編為崑劇，又在劇中運用花部腔調小曲；蔣士銓也同樣在他的《藏園九種曲》中，運用秧歌詞、高腔、梆子腔、佛曲等；也都同樣看出崑亂其實可以「共襄盛舉」。

從以上敘述可見，文人喜愛雅部是自然的，但由於花部的興起，文人從其表現技藝，認為花部也確實有足供觀賞者，從而接受了花部諸腔，則花部諸腔趨向繁盛的阻力就可以說越來越少了；相反的，雅部崑腔除了文人宴集之外，便很難在大庭廣眾中立足了。

三、乾隆末至道光間之戲曲雅俗推移

乾隆五十五年庚戌（一七九〇）至嘉慶二十五年庚辰（一八二〇）三十年間，戲曲雅俗之推移，主要是崑劇與徽劇的爭衡；其後道光元年辛巳（一八二一）至二十年庚子（一八四〇）二十年間，是皮黃戲的成立期，是為崑劇與皮黃戲爭衡推移的時期。

(一)乾隆末崑徽之雅俗推移

戲曲史上有件大事，那是乾隆五十五年（一七九〇）皇帝八十大壽，徽商繼接駕設花雅二部供奉之餘，於

【清】留春閣小史：《聽春新詠》，收入【清】張次溪編纂：《清代燕都梨園史料正續編》，上冊，頁一五五。

此又派遣徽班入京祝釐。上文說過，徽班安慶花部在乾隆揚州劇壇中逐漸成為花部翹楚，所以入京獻壽自不作他想。徽班入京，見諸以下資料：

1. 李斗《揚州畫舫錄》卷五〈新城北錄下〉云：

京腔本以宜慶、萃慶、集慶為上。……迨長生還四川，高朗亭入京師，以安慶花部合京、秦兩腔，名其班曰「三慶」，而襄之宜慶、萃慶、集慶遂湮沒不彰。❺❻

2. 寫作始於乾隆五十九年甲寅（一七九四）冬至，成於乾隆六十年乙卯（一七九五）春分之《消寒新詠》卷四〈高月官〉云：

高月官，安慶人，或云三慶徽掌班者。在同行中齒稍長，而一舉一動，酷肖婦人。第豐厚有餘，而清柔不足也。華服豔妝，見之者無紅顏女子之憐，有青蚨主母之號。善南北曲，兼工小調。嘗與雙鳳、霞齡等扮勾欄院妝，青樓無出其上者。若【寄生草】、【翦靛花】……淫靡之音，依腔合拍。所謂入烟花之隊，過客魂銷；噴脂粉之香，游人心醉者矣。❺❼

3. 又有嘉慶八年癸亥（一八〇五）序之小鐵笛道人《日下看花記》卷四〈補錄梨園舊人三人·月官〉云：

姓高，字朗亭，年三十歲，安徽人，本實應籍。現在三慶部掌班，二簧之耆宿也。體幹豐厚，顏色老蒼，一上氍毹，宛然巾幗，無分毫矯強，不必徵歌，一顰一笑一起一坐，描摹雌軟神情，幾乎化境；即凝思不語，或詿誶嘩然，在在聲人觀聽，忘乎其為假婦人。豈屬天生，未始不由體貼精微，而至後學，循聲應節，按部就班，何從覓此絕技？《燕蘭小譜》目婉卿為一世之雌，此語兼可持贈朗亭。

❺❼〔清〕李斗撰，汪北平、涂雨公點校：《揚州畫舫錄》，頁一三一。

❺❻〔清〕鐵橋山人著，周育德校刊：《消寒新詠》，頁八三。

詼諧怒罵總天生，解唱雌風無限情。管領群芳春不老，居然佔得部頭名。那識高芳是舊枝，曾嫌魏老佔春遲。花游記得杭州樂，惜未相逢英妙時。[158]

4. 又留春閣小史《聽春新詠・別集・蓮官》云：

《閬山》、《戲鳳》、《背娃》諸劇，得魏婉卿之風流，具高朗亭之神韻。朗亭名月官，三慶部，工《傻子成親》劇。已堪睥睨群芳矣。[159]

5. 又舒坤批本《隨園詩話》云：

迄至五十五年，舉行萬壽，浙江鹽務承辦皇會。先大人（按即伍拉納，時為閩浙總督）命帶三慶班入京。自此繼來者，又有四喜、啟秀、霓翠、和春、春臺等班。各班小旦，不下百人，大半見諸士夫歌詠。[160]

6. 又蕊珠舊史楊懋建《辛王癸甲錄》「宋金官」云：

宋金官，字碧雲，太湖人。……碧雲在嘉慶間早擅清名……所居深山堂，主之者曰余老四。乾隆五十五年，三慶徽入都祝釐時，即主其班事。弟子頗多，惟碧雲有翛然出塵之致。道光朝，四喜部漸不競，三慶與春臺代興而競爽。

7. 又楊懋建《夢華瑣簿》云：[161]

[158] 〔清〕小鐵笛道人：《日下看花記》，收入〔清〕張次溪編纂：《清代燕都梨園史料正續編》，上冊，頁一〇三一一〇四。

[159] 〔清〕留春閣小史：《聽春新詠》，收入〔清〕張次溪編纂：《清代燕都梨園史料正續編》，上冊，頁一九六。

[160] 〔清〕袁枚著，顧學頡點校：《隨園詩話》，頁八五九。《批本隨園詩話批語》，見〔清〕

[161] 〔清〕蕊珠舊史：《辛王癸甲錄》，收入〔清〕張次溪編纂：《清代燕都梨園史料正續編》，上冊，頁二八六。

乾隆間，魏長生在雙慶部，陳渼碧在宜慶部。同時又有萃慶部，或曰今之三慶班殆合雙慶、宜慶、萃慶為一者也。余按四喜在四徽班中得名最先，《都門竹枝詞》云：「新排一曲《桃花扇》，到處聞傳四喜班。」此嘉慶朝事也。而三慶又在四喜之先，乾隆五十五年庚戌，高宗八旬萬壽，入都祝釐，時稱「三慶徽」，是為徽班鼻祖。今乃省「徽」字樣，稱「三慶班」，與雙慶、宜慶、萃慶部不相涉也。[162]

8. 又云：

春臺、三慶、四喜、和春為「四大徽班」。[163]

從以上這八段資料，可見乾隆五十五年入京祝釐的徽班是「三慶徽」，其取名「三慶」，應當如李斗所云，乃以安慶花部合京、秦兩腔的緣故，楊懋建「或曰今之三慶班殆合雙慶、宜慶、萃慶為一者也」之說，應當如楊氏所斷言，係屬顧名之附會，根本「不相涉」也；而李斗所提及之宜慶、萃慶、集慶，從其上下文意實為京腔名班，亦應不可能涉及。李斗所記，但謂高朗亭入京後，合三腔為「三慶」，遂使京班原有之宜慶、萃慶、集慶三班「湮沒不彰」，並未明說高朗亭率領「三慶徽」入京；雖然《消寒新詠》提及高月官或云三慶徽班掌班者，但並不表示他就是率領三慶入京的人。

小鐵笛道人說高朗亭「年三十歲，安徽人，本實應籍。現在三慶部掌班，二簧之者宿也」。[164]眾香主人作於嘉慶十一年的《眾香國》也說：「朗亭為徽班老宿，膾炙梨園。」[165]但也沒說他入京之初即掌班。而考小鐵笛

[162]〔清〕楊懋建：《夢華瑣簿》，收入〔清〕張次溪編纂：《清代燕都梨園史料正續編》，上冊，頁三五二。

[163]〔清〕楊懋建：《夢華瑣簿》，收入〔清〕張次溪編纂：《清代燕都梨園史料正續編》，上冊，頁三四九。

[164]〔清〕鐵笛道人：《日下看花記》，收入〔清〕張次溪編纂：《清代燕都梨園史料正續編》，上冊，頁一〇三。

[165]〔清〕眾香主人：《眾香國》，收入〔清〕張次溪編纂：《清代燕都梨園史料正續編》，下冊，頁一〇三六。

道人寫作《日下看花記》時，約在嘉慶八年（一八○三）左右；若此高朗亭入京時只是個十五歲上下的少年，

在三十歲時既已被尊稱為「二簧耆宿」，則他固可以少年時的二簧藝術造詣合京、秦兩腔為「三慶徽」，但似乎

尚未有領班的「資歷」；至於《消寒新詠》說他「或云三慶徽掌班」時，他已至二十二歲，較諸同行之十四五

歲，自是「齒稍長」可以擔任掌班了。若此，他起碼做了九年以上的三慶班掌班。所以著於道光辛卯至甲午（十

一年至十四年，一八三一─一八三四）的楊氏《辛壬癸甲錄》所云余老四主持「三慶徽」班就應當可信。而四

喜班雖得名最早，但真正的「徽班鼻祖」，無疑的就是「三慶徽班」。再據舒坤所云，則承辦乾隆八十大壽，入

京祝釐的是浙江鹽務，他們奉閩浙總督伍拉納之命，以「三慶徽」入京，則其入京就有可能由浙江杭州出發。

何況小鐵笛道人《詠月官詩》有「花游記得杭州樂」之句，明白說出高朗亭（月亭）曾在杭州，益可證明「三

慶徽」杭州入京的可行性。

⑯

「三慶徽」入京以後，於乾隆末接踵而至的還有「四慶徽部」和「五慶徽部」，共同開啟了往後徽班雄霸北

京的局面。上文引錄過嘉慶癸亥（八年，一八○三）九月小鐵笛道人《日下看花記·自序》所云：「邇來徽部

迭興，踵事增華，人浮於劇，聯絡五方之音，合為一致，舞衣歌扇，風調又非卅年前矣。」正寫出了乾隆末嘉

慶初徽班稱霸北京劇壇的現象。因為徽班原以二簧為主腔，間及高撥子與吹腔，而入京之際，又合京、秦二腔，

故云「聯絡五方之音，合為一致」。如此這般的多腔調劇種，自然容易雅俗共賞，爭取廣大的觀眾群。

而成於乾隆末的《消寒新詠》一書，正反映了「三慶徽」和「四慶徽」、「五慶徽」接踵而至的當時北京劇

⑯ 周育德校刊：《消寒新詠》附錄所作《乾隆本年進京的徽班》，頁一五六。謂《辛壬癸甲錄》「可證三慶徽班主，此正是
徽班人都三十年後的追聞。」又謂《日下看花記》之寫作距「三慶徽」入都之時間較近，其說更為可信。周氏未慮及高
朗亭入都時之年歲，故有是說。

壇情況。這時的崑腔也顯出了向隅之憾。

《消寒新詠》卷二《李增官》云：

> 邇來歌館，盛興武部。崑部如萬和、樂善等，屢入館而不開場，殊深向隅之憾。[168]

《日下看花記》卷四《三官》條所附之七絕一首，說得很明白：

> 有美真饒林下風，幽姿故令隱芳叢。管清弦脆憑誰聽，說到崑腔耳盡聾。[167]

凡此皆可見，徽班進京不止如《揚州畫舫錄》所云，使京班宜慶、萃慶、集慶衰落，也使得崑部萬和、樂善每不開場。而觀眾對崑腔也裝聾作啞，懶於欣賞了。

上文說過高朗亭入京後，約於嘉慶初年擔任三慶徽班。其藝術修為，不止以二黃為人所推崇，而且「善南北曲」，即指崑曲而言，又「兼工小調」即指流行的俗曲民歌，可見他是個崑亂不擋，多才多藝的演員。他因為體態肥厚，所以扮相不夠清柔，他的戲路應當和魏長生相似，以花旦見長；可是當他二十二歲擔任掌班時，就被問津漁者嘲弄為「就中老大抱琵琶，猶學嬌生唱晚霞」。至於他的班社活動情況，也可以從《消寒新詠》所記述的成員來觀察：

1. 問津漁者：陳喜官

陳喜官，三慶徽部旦也。余因偏好雅部，未嘗留意其間，故不知姓氏里居者多。且今之人，又稱若部為京都第一。當演戲時，肩摩膝促，笑語沸騰。革鼓金鐃，雷轟谷應，絕無雅人幽趣。余雖嫌寥寂，又畏喧呶。非憨也，性實不近耳。客秋，陳喜官出臺。五陵豪少，豔稱其美。如花露春山，煙籠秋月。明眸

[167] 〔清〕鐵橋山人著，周育德校刊：《消寒新詠》，頁三八。

[168] 〔清〕小鐵笛道人：《日下看花記》，收入〔清〕張次溪編纂：《清代燕都梨園史料正續編》，上冊，頁九八。

似水，秀色如脂。笋欲抽芽，爪破檀郎玉頰；蓮猶遮藕，絲牽情客香魂。紅娘月下西廂，好調琴瑟；白傅江邊東道，忽聽琵琶。桃葉能歌，柘枝善舞。含情欲訴，顧影自憐。人言雖過譽，亦十中六七，洵儁才也。余久耳聞，究未目擊。令甓見于香雪小齋，碧紗畫舫，丰情嫻雅，洗盡輕狂。至其嗜好由人，本不可強。而有美在中，余即偏好，也覺關情。不能置之于酸鹹之外。**169**

這一段寫出在偏好雅部的士大夫眼中，三慶徽部在北京登臺演出的現象，可見徽部戲曲熱鬧，「絕無雅人幽趣」；但看了陳喜官的演出，也覺關情；這和喜官「博得素袖飄舞袖，崑山片玉倍晶瑩」（見其後所詠陳喜官之詩），能兼演崑劇有關。而所云「且今之人，又稱若部為京都第一」，則三慶徽在入京後，風靡劇壇之情況，不言可知。

2. 石坪居士詠三慶徽旦色「邱玉官」云：

何堪咿唔雜鳴榔，急拍繁弦又一腔。聒耳乍聆鶯燕語，歡生始覺躁心降。

檀板輕敲傳秀韻，更饒麗質擅風流。當場會得霓裳意，未列仙班也不羞。

前首寫邱玉官唱梆子腔，後者寫唱崑腔；可見邱玉官也是崑亂不擋的。另外三慶徽貼旦蘇小三，也同樣崑亂不擋；石坪居士調其演崑劇「豐神韶秀」，演崑劇「聲技俱佳」；問津漁者謂：「三慶徽部每演〈殺奸〉〈翠屏山〉、〈殺嫂〉《義俠記》諸戲，皆係蘇小三一人出臺。」「弱質纖腰，何堪耐此波折。秋風零落，恐不為伊人擋；石坪居士調其演徽部「豐神韶秀」，演崑劇「聲技俱佳」**171**其他介紹到的還有小旦沈霞官**172**，他因「少年舉動易輕狂」，曾經一番挫折；其演《郭華買

169〔清〕鐵橋山人著，周育德校刊：《消寒新詠》，頁七八。

170〔清〕鐵橋山人著，周育德校刊：《消寒新詠》，頁八〇。

171〔清〕鐵橋山人著，周育德校刊：《消寒新詠》，頁八一。

胭脂》，風情雋美，不涉淫邪。 **173** 又有旦色沈翠林官 **174**、雙鳳官 **175**，亦復可觀。

其次再從《消寒新詠》看「四慶徽部」，其卷四白齋居士云：

余閒暇時，常寄情歌館。各部中非無佳子弟，而心賞者殊寥寥也。辛亥（乾隆五十六年，一七九一）秋，閱四慶徽部劇，頗為愜懷。就中以董如意為第一，其餘亦復卓爾不群。因各為詠詩，以志鑒賞。 **176**

辛亥為乾隆五十六年（一七九一），可知那一年「四慶徽」已緊隨「三慶徽」在北京演出。白齋居士首先對四慶徽部第一旦腳董如意歌詠三首七律，其夾注云：

董如意，盧江人。《鐵籠山》作蠻女，歌音甚為淒惻。演〈佳期〉一劇，得情之至。〈扯傘〉、〈醉酒〉二劇，最為擅場之至。 **177**

其次各以七律一首詠其他三人，其夾注云：

童雙喜，懷寧人。《掃花》一劇，可為其斯小照也。

印官，望江人。《補缸》、《戲鳳》二劇，可稱佳絕。扮劉金定，劍甚快捷。扮蚌精豔中有韻，自九月病後，神氣不充，見者益生憐。

172 〔清〕鐵橋山人著，周育德校刊：《消寒新詠》，頁七七。

173 〔清〕鐵橋山人著，周育德校刊：《消寒新詠》，頁七七。

174 〔清〕鐵橋山人著，周育德校刊：《消寒新詠》，頁八二。

175 〔清〕鐵橋山人著，周育德校刊：《消寒新詠》，頁七六。

176 〔清〕鐵橋山人著，周育德校刊：《消寒新詠》，頁九一。

177 〔清〕鐵橋山人著，周育德校刊：《消寒新詠》，頁九一。

陳桂官，懷寧人。〈撿柴〉一劇，情態不勝淒楚。

彭籙，望江人，小生。說他「英姿秀質好容顏」。⑱

可見四慶雖有好演員，但總體說來不如三慶徽出色。

其三再從《消寒新詠》看「五慶徽」：

問津漁者於卷二首論「五慶徽部」小生胡祥齡官，以梨花、春燕來比喻他。其序云：

歌臺演戲，太平盛事。余與二三知己，把酒尋芳于深柳堂前，臨春閣里。酒酣興曠，特少絲竹之音，終非快事。聞五慶徽部，嘖嘖人口，即借彼笙歌，大開局面。是時，樹木交蔭，香氣襲衣，繁林翁翳，望見白雲掩映，素月澄輝。猶疑殘雪在樹，而奚奴報曰：「梨花開矣！」於是，攜金樽，吹玉笛，徘徊于其下焉。未幾，有一小鳥，似曾相識，穿花而度。其即小桃謝後，燕子來時耶？余問花不語，如醉如痴，不知置身何地。復入席，眾皆哂之，始知身在歌舞場中。倏見一童，素袖風流，淡溶溶之月色；花貌，復入余目中，而更處我堂上耶？疇昔梨花之報，燕子之來，余將與子頡頏耳。然酒闌人散，曲罷音沉，祥齡已歸去矣，于我又何與焉！是時，月下梨花，帘前燕子，猶依然在目也。興至，遂為賦〈梨花〉、〈春燕〉二章。⑲

不只問津漁者賦〈梨花〉、〈春燕〉七律二章；石坪居士和鐵橋山人也各賦〈梨花〉七律一首、〈春燕〉七絕二首，〈梨花〉七律一首、七絕一首。石坪居士夾注云：

⑱〔清〕鐵橋山人著，周育德校刊：《消寒新詠》，頁九一—九二。

⑲〔清〕鐵橋山人著，周育德校刊：《消寒新詠》，頁二八—二九。

爾日觀「五慶徽部」，見祥齡聲技工穩，眉目清研，心甚愜。忽索袖金已盡，不能凝覦，勉強而歸，亦算人生一失意事。[180]

即此可以看出，「五慶徽部」在乾隆六十年（一七九五）春之前已入京，聲名也頗受士大夫所重。而由彼等之寫祥齡，也不難看出，文人之「戀童癖」。此下所記諸伶也都有類似情況。

花部之外，《消寒新詠》尚登錄雅部班社如下：

1. 慶寧部：有生腳范二小旦徐才（後入慶升）、小生劉大保、旦腳長生（亦入慶雲）、貼旦陳五福等五人。

2. 萬和部：小生王百壽、貼旦毛二、小旦金福壽、小旦徐雙慶、旦腳玉奇等五人。

3. 松壽部：小旦蓮生、貼旦李增二人。

4. 金升部：小旦張三寶、張大寶二人。

5. 樂善部：貼旦王琪、小旦李玉齡二人。

6. 慶升部：貼旦沈四喜一人。

7. 翠秀部：宋瑞麟一人。

以上十八人中，李玉齡一人經歷金玉部、慶寧部、慶和部、慶升部三部，終歸樂善部；則雅部班社除上舉七部外，尚有金玉、慶和二部，總計九部。

《消寒新詠》所登錄雅部諸伶，與上文之評詠相近，但多出以花鳥為喻。也可見崑劇之演出在乾隆間雖已不如前，但還被許多文人雅士所嗜好，演出的班部尚多見記載；這種情形可由乾隆年間編刻的《綴白裘》裡所

[清] 鐵橋山人著，周育德校刊：《消寒新詠》，頁二九。

收的崑劇折子戲看出來，但也可以從中體察到崑劇演出，此際幾乎是折子戲的天下。如前文所云，《綴白裘》共十二集四十八卷，收八十種劇作，四百六十齣折子，可視為當時流行之場上劇目。其第十一集所選之雜劇（為梆子腔，亦散見二、三、六集）、高腔、亂彈腔、西秦腔劇目，論數量實不能與崑劇折子戲相比。益可證士大夫品味尚偏嗜崑曲。

乾隆末年，北京戲曲班社花部雅部之外，尚有崑亂兼演的班社。這種崑亂兼演的情況，早見諸《燕蘭小譜》中的「保和部」，保和部中演崑曲，有這樣一段記載。《燕蘭小譜》卷五「雜詠・張蕙蘭」云：

蘇伶張蕙蘭，吳縣人。昔在保和部，崑旦中之色美而藝未精者。常演《小尼姑思凡》，頗為眾賞，一時名重，蓄厚資回南，謀入集秀部。集秀，蘇班之最著者，其人皆梨園父老，不事豔冶，而聲律之細，體狀之工，令人神移目往，如與古會，非第一流不能入此。蕙蘭以不在集秀，則聲名頓減，乃捐金與班中司事者，掛名其間，扮演雜色。噫！為名為實，吾不能知，而其志則可嘉矣。⑱

據此，則蘇州之「集秀部」尚守住雅部崑腔而為重鎮。

也因此，到了乾隆末年值得注意的雅部是集秀揚部，《消寒新詠》卷一石坪居士序集秀揚部小旦倪元齡官云：

癸丑夏，集秀揚部到都。聞其當行各色，富麗齊楚，諸優盡屬雋齡。一日，友人式南自歌館回，豔稱是部足冠一時，而心所傾慕尤津津於小旦[名]元齡者。⑲

癸丑當乾隆五十八年（一七九三），集秀揚部到達北京，即有「當行各色，富麗齊楚」的聲譽。其自名「集秀揚

⑱〔清〕吳長元：《燕蘭小譜》，收入〔清〕張次溪編纂：《清代燕都梨園史料正續編》，上冊，頁四三—四四。

⑲〔清〕鐵橋山人著，周育德校刊：《消寒新詠》，頁一九。

部」，自是集合揚州名伶組成的班社。按龔自珍《定盦續集》卷四〈書金伶〉云：

乾隆甲辰（乾隆四十九年，一七八四），上六旬，江南尚衣、差使爭聘名班，而某色人頗絀；或某某色皆藝絕矣，而笛師、鼓員、琵琶員不具；或具而有聲無容，不合。駕且至，頗窘。❶❽❸

由這些話語很清楚的可以看出，乾隆四十九年甲辰（一七八四）❶❽❹為迎駕南巡，江南崑劇界物色菁英，可是所有班社之腳色論其傑出者皆不齊全，乃取集腋成裘之義，組為「集成班」，更名為「集秀班」。揚州之「集秀揚部」顯然師法蘇州之「集秀部」而來。

而這種集秀的風氣，由上文所敘，可知由揚州鹽商首領江春以揚州本地亂彈「春臺」班合京、秦二腔始肇其端；高朗亭也踵繼其後，以徽班合京、秦二腔而為「三慶徽」；而「集秀揚部」更進一步集崑亂不擋之優秀演員為一班。請看《消寒新詠》對該部名伶之評詠：

李桂齡：小生，亂彈。

李福齡：貼旦，亂彈。❶❽❼

倪元齡：小旦，亂彈。❶❽❻

王喜齡：貼旦，崑亂不擋。❶❽❺

❶❽❸〔清〕龔自珍：《定盦續集》，收入《定盦文集》（上海：商務印書館，一九三七年），頁一八〇。

❶❽❹引文中謂乾隆六十多歲，應是七十歲。

❶❽❺〔清〕鐵橋山人著，周育德校刊：《消寒新詠》，卷一，頁一七，卷四，頁八八、九三。

❶❽❻〔清〕鐵橋山人著，周育德校刊：《消寒新詠》，卷一，頁一九。

❶❽❼〔清〕鐵橋山人著，周育德校刊：《消寒新詠》，卷一，頁二三。

李秀齡：旦，崑亂不擋。[189]

由此可以看出乾隆末「亂彈」為盛，而其崑亂不擋合演的現象，可以說是花雅爭衡中最可喜的現象，當時三慶、四慶、五慶三徽部也在這種風氣下，為即將形成的京劇，作了最好的前奏。而徽部諸班也可以說是諸腔雜奏，相切相磋，相得益彰的最佳溫床。

(二)嘉慶間崑徽繼續雅俗推移

乾隆間雅部崑腔與花部亂彈雖然勢均力敵，但在士大夫心目中尚唯崑曲是務，錢泳(一七五九—一八四四)

《履園叢話・藝能》云：

近士大夫皆能唱崑曲，即三絃、笙、笛、鼓板亦嫻熟異常。余在京師時，見盛甫山舍人之三絃，程香谷禮部之鼓板，席子遠、陳石士兩編修能唱大小喉嚨，俱妙，亦其聰明過人之一端。[190]

這種情形，以文人之「尚雅」而言，應當持續很久。

但乾隆末花部亂彈在北京已取得與雅部崑劇相當的地位，可以想見庶民眾多的廣大民間，花部亂彈的勢力一定強過雅部崑腔，這種趨勢嘉慶紀元以後，更加明顯。嘉慶二十四年己卯(一八一九)六月焦循(一七六三—一八二〇)《花部農譚・序》云：

梨園共尚吳音。「花部」者，其曲文俚質，共稱為「亂彈」者也。乃余獨好之。蓋吳音繁縟，其曲雖極諧

(188)〔清〕鐵橋山人著，周育德校刊：《消寒新詠》，卷一，頁三〇。

(189)〔清〕鐵橋山人著，周育德校刊：《消寒新詠》，卷四，頁九四。

(190)〔清〕錢泳：《履園叢話》，頁三三一。

於律，而聽者使未覩本文，無不茫然不知所謂。其《琵琶》、《殺狗》、《邯鄲夢》、《一捧雪》十數本外，多男女猥褻，如《西樓》、《紅梨》之類，殊無足觀。花部原本於元劇，其事多忠、孝、節、義，足以動人；其詞直質，雖婦孺亦能解；其音慷慨，血氣為之動盪。郭外各村，於二、八月間，遞相演唱，農叟、漁父，聚以為歡，由來久矣。自西蜀魏三兒倡為淫哇鄙譇之詞，市井中如樊八、郝天秀之輩，轉相效法，染及鄉隅。近年漸反於舊，余特喜之，每攜老婦、幼孫，乘駕小舟，沿湖觀閱。天既炎暑，田事餘閒，群坐柳陰豆棚之下，侈譚故事，多不出花部所演，余因略為解說，莫不鼓掌解頤，有村夫子者筆之於冊，用以示余。余曰：「此農譚耳，不足以辱大雅之目。」為芟之，存數則云爾。[191]

焦循這段話並不完全正確，譬如以雅部多男女猥褻，若就花部小戲而言，與事實正好相反；以花部原本於元劇，也不是如此。可見他雖博學多聞，著述等身，但戲曲的認知卻不是很通達。然而他所體會的花部亂彈，「其詞直質，雖婦孺亦能解；其音慷慨，血氣為之動盪。」確是這些民間戲曲感人動人的地方，從他所描述的民間喜好的樣子，連他自己也參預了。而至此我們也可以說，士大夫不止有喜歡能接受花部的人，而且也有鼓吹亂彈的人了。他在《花部農譚》裡又說：

余憶幼時隨先子觀村劇，前一日演《雙珠·天打》，觀者視之漠然。明日演《清風亭》，其始無不切齒，既而無不大快。鐃鼓既歌，相視肅然，罔有戲色；歸而稱說，浹旬未已。彼謂花部不及崑腔者，鄙夫之見也。[192]

這是他追憶幼時之事，時當乾隆三十數年，從中也透露出花部亂彈感人實深，早就受庶民百姓所歡迎，也因此

[191]〔清〕焦循：《花部農譚》，《中國古典戲曲論著集成》第八冊，頁二二五。

[192]〔清〕焦循：《花部農譚》，《中國古典戲曲論著集成》第八冊，頁二二九。

他斥責「彼謂花部不及崑腔者，鄙夫之見也」。

亂彈在民間廣受歡迎，但文人著作，如眾香主人著於嘉慶十一年丙寅（一八〇六）的《眾香國・凡例》云：「是集合為六部，艷香、媚香、幽香、慧香、小有香、別有香。……每部首選，俱以崑劇擅長者冠之，重戲品也。」仍以崑劇為重。而朝廷也重申乾隆五十年（一七八五）的禁令，按蘇州老郎廟石碑上之嘉慶三年（一七九八）〈欽奉諭旨給示碑〉云：

亂彈、梆子、弦索、秦腔等戲，聲音既屬淫靡，其所扮演者，非狹邪媟褻，即怪誕悖亂之事，於風俗人心殊有關係。……嗣後除崑弋兩腔仍照舊准其演唱，其外亂彈、梆子、弦索、秦腔等戲概不准再行唱演。所有京城地方，著交和珅嚴查飭禁，并著傳諭江蘇、安徽巡撫、蘇州織造、兩淮鹽政，一體嚴行查禁。……嗣後民間演唱戲劇止許扮演崑弋兩腔，其有演亂彈等戲者，定將演戲之家及在班人等均照違制律一體治罪，斷不寬貸。[193]

嘉慶皇帝之禁止花部亂彈，和乃父乾隆皇帝一樣：乃父於乾隆五年（一七四〇）、四十二年（一七七七）一再「禁搬做雜劇律例」。二十七年（一七六二）「禁五城寺觀僧尼開場演劇」、「禁旗人進入戲園」。二十九年「禁五城梨園夜唱」。三十四年「嚴禁官員蓄養歌童」。而他親政後，所頒禁戲律令不下於乃父。如四年（一七九九）「禁內城設戲園」，八年禁「官員改裝潛入戲園」。十一年「禁旗人演唱戲文、潛赴戲館」。十二年「禁齋戒祈雨演戲」等。[194]而事實上，他們父子卻都是喜愛戲曲的。當時宮中有所謂「侉戲」，據朱家溍《清代亂彈戲在宮中演唱》，是「泛指時劇、吹腔、梆子、西皮、二黃等，也就是亂彈的又一名稱」。[195]這些「侉戲」能在宮

發展的史料。

❶❾❸ 轉引自丁汝芹：《嘉慶年間的清廷戲曲活動與亂彈禁令》，《文藝研究》一九九三年第六期，頁一〇〇─一〇六。

❶❾❹ 王利器輯錄：《元明清三代禁毀小說戲曲史料》，頁三七一─六三一。

中演出，誰能說他父子倆不喜愛花部亂彈？只是帝王與大官貴人，一般是說的是一回事，做的又是一回事而已。

上文說過乾隆五十五年（一七九〇）「三慶徽」入京，繼之而有「四慶徽」、「五慶徽」，其後又有春臺、四喜、和春、三和、嵩祝、寶章、三多、金鈺、重慶等徽班，它們也和「三慶班」一樣長留都下，而其最著者，乃有所謂四大徽班。華胥大夫張際亮《金臺殘淚記》卷一〈張青䚎傳〉云：

京師梨園樂伎，蓋十數部矣。昔推四喜、三慶、春臺、和春，所謂「四大徽班」者焉。余以丙戌始至京師，春臺、三慶、二部最盛，春臺部以色著者，首紉香、竹香，次碧湘、蕙香；三慶部以色著者，首小郎、次蓮仙，固皆尤物也。今二年之間，或死或去，其在部中者，或稍衰矣。

丙戌當道光六年（一八二六），可知張氏於是年入都，「今年二月之間」，可知其撰著時間為八年戊子（一八二八）。而「昔推」一語亦可見「四大徽班」之號最晚當在嘉慶年間。

四大徽班的來歷，《鞠部拾遺》云：

所謂四大徽班者，非四家盡屬徽人。和春之為揚州班，春臺之為湖北班，四喜之為蘇州班，三慶之為徽班；其調各殊，其派各別。

朱家溍：〈清代亂彈戲在宮中發展的史料〉，北京市戲曲研究所編：《京劇史研究‧戲曲論匯⑵專輯》（北京‧學林出版社，一九八五年），頁二四七。

吳新雷：〈四大徽班與揚州〉，《藝術百家》一九九一年第二期，頁四〇―四六。

〔清〕華胥大夫：《金臺殘淚記》，收入〔清〕張次溪編纂：《清代燕都梨園史料正續編》上冊，頁二三二。

東鄰：〈鞠部拾遺〉，附於波多野乾一撰，鹿原學人譯：《京劇二百年之歷史》（臺北‧傳記文學出版社，一九七四年），頁一七。原為上海啟智印務公司於一九二六年印刷，北京順天時報發行。收入劉紹唐、沈葦窗主編：《平劇史料叢刊》

這是就藝人之籍貫而言的，但其所以同稱「徽班」者，乃因他們所唱的都是以「徽劇」為根柢，而由於徽劇是多腔調劇種，藝術兼容並蓄，所以四大班可以各自發揮其特色，如下文所云四喜「曲子」、三慶「軸子」和春「把子」、春臺「孩子」，因此說「其調各殊，其派各別」。

而吳新雷《四大徽班與揚州》則認為：三慶班從揚州出發，春臺班在揚州創建，和春班在揚州組成，四喜班則經由揚州入京。[199] 如上文所云三慶班有從杭州出發入京的可能性外，皆考證綦詳，令人可信。春臺班上文已說過是揚州鹽商首領江春所籌建。四喜班則林蘇門《續揚州竹枝詞》云：

亂彈誰道步太平。每到采籬賓客滿，石牌串法雜秦聲。[200]

林蘇門是揚州甘泉人，其自序作於嘉慶五年（一八〇〇）八月，那時四喜班已在揚州唱紅，但尚未入京。和春班則小鐵笛道人《日下看花記》寫於嘉慶八年（一八〇三）癸亥立春前二日的《跋》云：

《看花記》剞劂將竣，和春新班初亮臺，偕友往觀。初見《夜探》一齣，有扮宮娥兩人，在左者，眉目逼肖魯龍官，在右者，神肖江金官，心焉記之。嗣演《收妲姬》一回，其伶之藝拍案叫絕。[201]

所云魯龍官和江金官皆三慶班名伶。由此可見和春班於嘉慶八年既已採錄三慶、春臺、四喜和其他班部名伶，則四大徽班之三慶固早於乾隆五十五年（一七九〇）晉京，春臺、四喜自亦早於嘉慶八年晉京。而所謂「四大徽班」之名實，亦當在嘉慶八年之後始完成。所以前引《日下看花記·自序》也說：

第一輯第二種。

[199] 吳新雷：〈四大徽班與揚州〉，《藝術百家》一九九一年第二期，頁四〇－四六。

[200] 揚州師範大學戲曲研究室編：《曲苑》（南京：江蘇古籍出版社，一九八四年），第一輯，頁二六四。

[201] 〔清〕小鐵笛道人：《日下看花記》，收入〔清〕張次溪編纂：《清代燕都梨園史料正續編》，上冊，頁一〇六。

通來徽部迭興，踵事增華，人浮於劇，聯絡五方之音，合為一致，舞衣歌扇，風調又非卅年前矣！

所云「邇來」，正指嘉慶八年以來；「三十年前之風調」，指的正是前文引其所云「往者，六大班旗鼓相當，名優雲集，一時稱盛，嗣自川派擅場，蹈躒龍騰，墜髻爭妍，如火如荼，目不暇給，風氣一新」的京梆爭衡現象。

再由《日下看花記》四卷所錄北京名伶八十四人所屬班社，來觀察北京戲曲之情況：可見在嘉慶八年之前，京師有戲曲班部十六，依所登錄人數論，春臺部二十四人居首，正如卷四「元寶」條所云：「春臺人倍他部，色稍次者即場上無分，以人浮於劇也。」[202] 即此亦可見春臺部色藝之盛冠絕當時。而最先入都的三慶徽十六人居其次，隨後而來的四喜部九人又其次；如再加上彼時剛入京的和春部，則「四大徽班」之勢即成矣。而雙慶部所記皆散去者，則彼時已解班矣，即此亦可見魏長生之「秦腔」其勢已衰。而崑亂不擋之藝人尚有三慶之韓吉祥，春臺之陳榮珍；而四喜之以崑曲為名，加上初自南來之集秀部，則崑腔雖衰，尚有典型可睹。再看成書於嘉慶十年乙丑（一八○五）九秋的來青閣主人《片雨集》所題贈名伶所屬之班部：四大徽班之四喜部落在富華部之後，春臺更在慶寧之後。富華部被題詠諸人記其籍貫皆為蘇州人，僅一人為長洲，其餘皆吳縣人，可以想見應是崑腔班部，則與四喜合力，崑腔在嘉慶間自是餘韻猶存。而春臺所以落後如此，蓋由於所記之人憑其好惡。而富華部雖受青睞於此，卻不見於《日下看花記》，或者亦才由蘇州組班入京。

署嘉慶十一年丙寅（一八○六）眾香主人自敘之《眾香國·凡例》云：[203]

每部首選，俱以崑劇擅長者冠之，重戲品也。每部之末，俱以梨園中老宿殿之，誌婪尾也。[203]

[202] 〔清〕小鐵笛道人：《日下看花記》，收入〔清〕張次溪編纂：《清代燕都梨園史料正續編》，上冊，頁九一。

[203] 眾香主人：《眾香國》，收入〔清〕張次溪編纂：《清代燕都梨園史料正續編》，下冊，頁一○一七。

可知在文人心目中，崑劇「戲品」最為高尚。

眾香主人《眾香國》卷尾有「辛未仲春，與望儀館主人邂逅江干」之「又識」語，可知其書撰於嘉慶十一

年丙寅（一八○六）至十六年辛未（一八一一）之間。其所錄班社十部中，三慶、和春、春臺、三和、四喜為

大部，慶寧、雙和、三多、大順亭、彩華為小部，演員九十八人中，其演崑旦者雖皆為部首，但僅得六人而已。

四大徽班入京後。種種相關事項，錄資料說明於後。蕊珠舊史楊懋建《夢華瑣簿》云：

樂部各有總寓，俗稱「大下處」。春臺寓百順胡同，三慶寓韓家潭，四喜寓陝西巷，和春寓李鐵拐斜街，

嵩祝寓石頭胡同。諸伶聚處其中者，曰「公中人」。聘歌師，食用傔者，曰「拿包銀」。司事者曰「管

班」。管班職掌分為三：曰掌銀錢，曰掌行頭（衣箱為行頭），曰掌派戲。生旦別立下處，自稱曰「堂名中

人」。堂名中人初入班，必納千緡或數百緡有差，曰「班底」。班底有整股，有半股。整股者四日得登場

演劇一齣，半股者八日，曰「轉子」。諸部周流赴戲園，大園四日、小園三日一易地，亦曰「輪轉子」。

堂名中人有班底者，許償其值相授受。其堂名多承襲前人舊號。彼往此來，鵲巢鳩居，不

嫌張冠李戴。也間有自立門戶，別命堂名者。曰新堂名，必其人能自樹立，到處知名者矣。然自納班底

外，宴部中父老及諸鐘磬笙笛師，所費不貲。不如頂堂名者，有班底及一切屋宇器用，俱坐享其成，可

免勞民傷財也。間亦有裹頭居大下處者（俗呼旦曰「包頭」），大抵老夫老矣。然吾嘗見三慶部演《四進士》

大軸子，其般漁家蜆妹者，乃豔如芍藥、光采動人，約其年，當纔二十許人耳。雨初云「此大下處中

人」，並以其名告，余忘之矣。後問安次香，言其人即李壽林。計其年齒不相當，恐未必然。

〔清〕蕊珠舊史：《夢華瑣簿》，收入〔清〕張次溪編纂：《清代燕都梨園史料正續編》，上冊，頁三五一─三五二。

由此可知四大徽班在北京之處所，及梨園中一些行規。四大徽班也各具特色，《夢華瑣簿》又云：

四徽班各擅勝場。四喜曰「曲子」。先輩風流，餼羊尚存，春牘應雅。世有周郎，能無三顧？古稱清歌妙舞，又曰「絲不如竹，竹不如肉」，為其漸近自然，故至今堂會終無以易之也。三慶曰「軸子」。每日撤簾以後，公中人各奏爾能。所演皆新排近事，連日接演，博人叫好，全在乎此。所謂巴人下里，舉國和之。未能免俗，聊復爾爾。樂樂其所自生，亦烏可少？和春曰「把子」。每日亭午，必演《三國》、《水滸》諸小說，名「中軸子」。工技擊者，各出其技。疴瘻丈人承蜩弄丸，公孫大娘舞劍器渾脫，瀏灕頓挫，發揚蹈屬，總千山立，亦何可一日無此？春臺曰「孩子」。雲裡帝城如錦繡，萬花谷春日遲遲，萬紫千紅，都非凡豔。而春臺，則諸郎之夭夭，少好咸萃焉。奇花初胎，有心人固當以十萬金鈴護惜之。[205]

由此可見四大徽班所各擅的勝場，「四喜班」以「曲子」，即以崑曲唱腔為著，宜於堂會清賞。「三慶班」以「軸子」，即以新鮮連本戲為著，宜於庶民大眾口味。「和春班」以「把子」，即以雜技武術為著，演為「中軸子」，宜於觀眾眼目。「春臺班」以「孩子」，即以美豔童伶為著，宜於風月中人憐惜。

北京梨園演出之程序，《金臺殘淚記》卷三〈雜記〉云：

京師樂部登場，先散演三、四齣，始接演三、四齣，曰「中軸子」，又散演一、二齣，復接演三、四齣，曰「大軸子」。而忽忽日暮矣。貴人於交中軸子始來，豪客未交大軸子已去。《都門竹枝詞》所云「軸（讀紒）子剛開便套車，車中裝得幾枝花」者是也。《燕蘭小譜》作「胄子」，誤。宜作「軸」。[206]

〔清〕蕊珠舊史：《夢華瑣簿》，收入〔清〕張次溪編纂：《清代燕都梨園史料正續編》，上冊，頁三五二。

〔清〕華胥大夫：《金臺殘淚記》，收入〔清〕張次溪編纂：《清代燕都梨園史料正續編》，上冊，頁二五〇。

對此，《夢華瑣簿》言之又更詳：

《竹枝詞》云：「雙表對時剛未正，到來恰已過三通。」此嘉慶年事也。余案：紅豆村樵《紅樓夢傳奇》：

凡例》云：「絲竹之聲哀，不可無金鼓以震盪之。」此言殊近理。今梨園登場，日例有「三軸子」：

（《竹枝詞》注云「軸」音「紂」。）「早軸子」，客皆未集，草草開場。繼則三齣散套，皆佳伶也。「中軸子」後

一齣曰「壓軸子」，以最佳者一人當之。後此則「大軸子」矣。大軸子皆全本新戲，分日接演，旬日乃

畢。每日將開大軸子，則鬼門換簾，豪客多於此時起身徑去。此時散套已畢，諸伶無事，各歸家梳掠薰

衣，或假寐片時，以待豪客之召。故每至開大軸子時，車騎蹴蹋，人語騰沸，所謂「軸子剛開便套車，

車中載得幾枝花」者是也。貴游來者皆在中軸子之前聽三齣散套，以中軸子片刻為應酬之候。有相識者，

彼此互入座周旋，至壓軸子畢，鮮有留者。其徘徊不忍去者，大半市井販夫走卒。然全本首尾，惟若輩

最能詳之。蓋往往轉徙隨入三四戲園，樂此不疲，必求知其始訖，亦殊不可少此種人也。李小泉言：

日中即中軸子。不待未正無為。李小泉言：「嘉慶初年，開戲甚遲，散戲甚早。大軸子散後，別有清音

小隊，曰「襠子班」，登樓賣笑。浮梁子弟迷離若狂，金錢亂飛，所費不貲。」今日雖有襠子班，但赴第

宅清唱，如打軟包之例，不復赴園搬演矣。（京城舊日頓子房皆打軟包赴人家，保定則班中諸伶亦打軟包。）又近來

諸部大軸子恆至日昳乃罷，惟四喜部日未高舂即散，猶是前輩風格。內城無戲園，但設茶社，名曰雜耍

館。唱清音小曲、打八角鼓、十不閒以為笑樂。南城外小戲園或暇日無聊，亦有襠子赴園。然自是雜耍

館之例，非復當年大戲散相繼登場意思也。207

〔清〕蕊珠舊史：《夢華瑣簿》，收入〔清〕張次溪編纂：《清代燕都梨園史料正續編》，上冊，頁三五四—三五五。

可見其演出程序是：開場之早軸子；中間由三齣折子構成中軸子，由佳伶當之，中軸子之末一齣由最佳之伶任

之，稱壓軸子；最後為連本新戲之大軸子。

從以上可知，嘉慶一朝二十五年在北京是徽班，尤其是四大徽班的天下。由於徽班兼蓄諸腔，其中崑亂俱

備；四大徽班以崑劇為著者，僅四喜一部而已，可見崑腔不如徽班遠甚；而此時之徽班正如大洪爐，諸腔競奏，

屆時必有一二王者出，而高朗亭既有「二簧耆宿」之說，則徽劇中之二黃腔，已自出人頭地矣。

(三)道光間崑徽推移結果促成皮黃戲成立

道光繼嘉慶之後，北京劇壇仍以徽班為主體。道光即位即下令縮編內廷演劇機構，道光元年（一八二一）

《恩賞檔》云：

正月十九日……將南府、景山外邊旗籍、民籍學生，有年老之人并學藝不成不能當差者，著革退。其民
籍學生，著交蘇州織造便船帶回。……六月初三日……其景山大小班，著歸并在南府，永遠不許提「景
山」之名。再，大戲有一百二十餘人之戲，可以減去一百名，上二十名即可。❷⁰⁸

到了道光七年（一八二七）後便「奉旨將南府民籍學生全數退出，仍回原籍」，並把南府改為「昇平署」那樣的
小衙門。❷⁰⁹而且道光皇帝還頒了許多律令來禁止戲曲的演出，《元明清三代禁毀小說戲曲史料》所錄者就有十三
條之多。❷¹⁰

❷⁰⁸　轉引自周育德：《崑曲與明清社會》（瀋陽：春風文藝出版社，二○○五年），頁二七六。

❷⁰⁹　轉引自周育德：《崑曲與明清社會》，頁二七六。

❷¹⁰　王利器輯錄：《元明清三代禁毀小說戲曲史料》，頁六八一七六。

署道光三年癸未（一八二三）乞巧節識之播花居士伽羅奴之《燕臺集艷二十四花品》錄有春臺、四喜、三慶、嵩祝四部二十四人，可見此時「嵩祝部」取代了「和春部」。

到了道光年間，劇壇之現象。梁廷枏《兩般秋雨盦隨筆》：

京師梨園四大名班，曰四喜、三慶、春臺、和春。次年春，始獲縱觀，色藝之精，爭妍奪媚。然余逢場竿木，未能一一當過密八音之際，未得耳聆目賞。其次之則曰重慶、曰金鈺、曰嵩祝。余壬午年初至京，搜奇也。丙戌入都，寓近彼處，閒居無事。時復中之。四班名噪已久，選才自是出人頭地，即三小班中，亦各有傑出之人、擅場之技，未可以鄙下目之。此外尚有集芳一部，專唱崑曲，以笙璈初集，未及排入各園。其他京腔、弋腔、西腔、秦腔，音節既異，裝束迴殊，無足取焉。㉒⑪

梁廷枏生於乾隆五十七年（一七九二），道光舉人。所云「壬午」為道光二年（一八二二），丙戌為道光六年（一八二六），彼時京師梨園仍以四大徽班四喜、三慶、春臺、和春為首，其次為重慶、金鈺、嵩祝，而京腔、弋腔、西腔、秦腔則被視為末流，「無足取焉。」此外尚有「集芳」一部專唱崑曲。

又道光八年戊子（一八二八）臘八月自敘之華胥大夫張際亮《金臺殘淚記》卷三云：

《燕蘭小譜》記甘肅調即「琴腔」，又名「西秦腔」。胡琴為主，月琴為副。工尺咿唔如語。此腔當時乾隆末始蜀伶、後徽伶盡習之。道光三年，御史奏禁。

《燕蘭小譜》記京班舊多高腔。自魏長生來，始變梆子腔，盡為淫靡。然當時猶有保和文部，專習崑曲。今則梆子腔衰，崑曲且變為亂彈矣。亂彈即弋陽腔，南方又謂「下江調」。謂甘肅腔曰「西皮調」。

〔清〕梁廷枏：《兩般秋雨盦隨筆》（臺北：文海出版社，一九七五年），卷三「京師梨園」條，頁二一○─二一一。

先朝諸王多畜樂部，父老云然。攷《燕蘭小譜》，有所云「王府大部」者。可見數十年來，此風已息。近

年嵩祝部習小生某郎，有寵於□□王，王今薨矣。

丙戌冬，內務府散供奉，梨園南返。有不返者，仍入春臺諸部。⑫

可知丙戌（道光六年，一八二六）冬，朝廷內務府已經解除花部的供奉，其主要供奉的應當是京腔和梆子腔；

而「王府大部」正是京腔，則道光間，京腔已成廣陵散。又所云魏長生之梆子「琴腔」，在徽班是主要腔調，人

人都要學習，乾隆五十年一度被禁，道光三年（一八二三）再度被禁。以致梆子腔衰落，而且崑腔班也幾乎都

要變為亂彈班了。所以《金臺殘淚記》卷二《閱《燕蘭小譜》諸詩，有慨於近事者，綴以絕句》，其六首云：

空作花枝照酒巵，蘭生往日已堪悲。如今那見梁谿隊，月曉風殘又一時。

其注云：「今都下徽班皆習亂彈，偶演崑曲，亦不佳。」可知崑曲的遭遇和情況，但所云「亂彈」即單指弋陽

腔，則與事實不符，當如上文所舉，以李斗所言為是，蓋彼時徽班皆為多腔調兼容之班部。

至於崑腔衰落之現象，有道光十七年丁酉（一八三七）中秋序之蕊珠舊史《長安看花記》云：

道光初年，京師有集芳班。仿乾隆間吳中集秀班之例，非崑曲高手不得與。一時都人士爭先聽睹為快。

而曲高和寡，不半載竟散。其中固大半四喜部中人也。近年來，部中人又多轉徙入他部，以故律不競。

然所存多白髮父老，不屑為新聲以悅人。笙、笛、三弦，拍板聲中，按度刌節。……吐納之間，猶是先

輩法度。若二簧、梆子，靡靡之音，《燕蘭小譜》所云「臺下好聲鴉亂」，四喜部無此也。每茶樓度曲，

樓上下列坐者落落如晨星可數。而西園雅集，酒座徵歌，聽者側耳會心，點頭微笑，以視春臺、三慶登

⑬ 〔清〕華胥大夫：《金臺殘淚記》，收入〔清〕張次溪編纂：《清代燕都梨園史料正續編》，上冊，頁二五〇—二五一。

⑫ 〔清〕華胥大夫：《金臺殘淚記》，收入〔清〕張次溪編纂：《清代燕都梨園史料正續編》，上冊，頁二四〇。

場，四座笑語喧闐，其情況大不相侔。[214]

四喜部和集芳班的遭遇，可以看出道光間的崑曲雖有雅士支持，但卻是如何的冷落；而春臺、三慶的二黃、梆子又是何等的受人歡迎。又成書於道光間，反映嘉慶道光北京梨園生活之陳森《品花寶鑑》第三回相公蓉官與

觀眾富三之對話云：

鈔》云：[215]

蓉官又對他人道：「大爺是不愛聽崑腔的，愛聽高腔雜耍兒。」那人道：「不是我不愛聽，我實在不懂，不曉得唱些什麼？高腔倒有滋味兒，不然倒是梆子腔，還聽得清楚。」

可見這時的崑腔曲劇，因為庶民大眾聽不清楚，也覺得沒有滋味，連學戲曲都不想學崑腔了。又徐珂《清稗類

劇者。[216]

道光朝，京都劇場猶以崑劇、亂彈互相奏演，然唱崑曲時，觀者則出外小遺，故當時有「車前子」譏崑

〈三小史詩序〉有云：

「車前子」在中藥中用以治小便不通者。由此也可見崑劇在觀眾心中，已不能與亂彈班同等地位。那麼這時京師所習尚的腔調又是什麼呢？粟海庵居士作於道光十二年（一八三二）的《燕臺鴻爪集》，其

一香與其兄韻香，同屬春臺部，先後齊名。足微寒，登場促步若橫行。然趁作姿媚，轉益其妍。京師尚楚調，樂工中如王洪貴、李六，以善為新聲稱於時。一香學而兼其長。抑揚頓挫，動合自然。口齒清歷，

[214] 〔清〕蕊珠舊史：《長安看花記》，收入〔清〕張次溪編纂：《清代燕都梨園史料正續編》，上冊，頁三一〇—三二一。

[215] 〔清〕陳森：《品花寶鑑》（陝西：西北大學出版社，一九九三年），頁三七—三八。

[216] 〔清〕徐珂：《清稗類鈔·戲劇類·崑曲戲》（臺北：臺灣商務印書館，一九六六年），頁五〇。

又燕產也，昵昵作燕兒女子恩怨爾汝語，聲情曲肖，令人心動。時無出其右者。[217]

從這段話可見一香這位旦腳演員，從王洪貴和李六那裡學到他們「以善為新聲稱於時」的長處，這種「新聲」，正是京師所崇尚的「楚調」，也就是「西皮」。而一香口齒清歷，又是北京人，以京音唱西皮，尤「聲情曲肖」；所以詩中也稱她「郎曲聲聲妙，燕言字字清」。

就因為這段話，將「西皮」視為道光間的「新聲」，所以就引起了學者皮黃合奏的另種看法，如陶君起《京劇史話》謂先到北京的徽調二黃與後進京的漢調西皮「自然結合起來，成為皮黃」。[218] 其他如張夢庚等合著的《京劇漫話》[219]，八〇年代出版的《辭海》「皮黃」條，亦皆有相同的見解。

然而這裡所謂的「京師尚楚調」，其實是楚調西皮在乾隆之後，於道光間第二次晉京之後，由於名伶王洪貴、李六等的推波助瀾，二黃、西皮二腔，二度結合成皮黃。指明當時的徽班已是以西皮二黃為主腔在演唱了。而並非說明那時才出現「西皮」那樣的新聲，皮黃合奏也絕不是在道光間。即此，已見上文〈皮黃腔系考述〉。[220]

[217] 〔清〕粟海庵居士：《燕臺鴻爪集》，收入〔清〕張次溪編纂：《清代燕都梨園史料正續編》，上冊，頁二七二。

[218] 陶君起：《京劇史話》（北京：中華書局，一九六二年），有云：「清朝道光中葉，湖北的漢劇演員李六、王洪貴等來到北京，以「楚調（即漢劇）新聲」得名。楚調和徽劇在戲路上雖然風格不同，但是出於同一源流，因此有時也在一處搭班。這樣，徽、漢兩個劇種便自然結合起來。由於這兩個劇種歌唱部分以西皮、二黃兩種腔調為主，所以也稱為「皮黃」（又名「京調」）。」頁六。

[219] 張夢庚等合著：《京劇漫話》（北京：北京出版社，一九八二年），頁一二。

[220] 又見曾永義：《戲曲本質與腔調新探》，頁三一七—三一八。

皮黃合奏，雖早在乾隆間的北京、漢口、揚州三地，但是成為京劇之主腔到處流行，應是在道光間。道光

三十年（一八五〇）葉調元《漢口竹枝詞》中〈詠戲劇〉五首：

1.梨園子弟眾交稱，祥發聯陞與福興。比似三分吳蜀魏，一般臣子各般能。漢口向有十餘班，今止三部。

2.月琴弦子與胡琴，三樣和成絕妙音。啼笑巧隨歌舞變，十分悲切十分淫。唱時止鼓板及此三物，竹溫絲哀，巧與情會。

3.曲中反調最淒涼，急是西皮緩二黃。倒板高提平板下，音須圓亮氣須長。腔調不多，頗難出色，氣長音亮，其庶幾乎！

4.小金當日姓名香，喉似笙簫（原書誤作「箭」）舌似簧。二十年來誰嗣響？風流不墜是胡郎。德玉、福喜俱胡姓。

5.風前弱柳舞纖腰，宛轉珠喉一串調。情景逼真聲淚并，〈祭江〉、〈祭塔〉與〈探窰〉。此閨旦之大戲也，二胡及張純夫，均臻其美。(221)

由以上所錄第一首詩之原注和第三首詩可知在道光末年的漢口，西皮和二黃同臺演出，能奏出淒涼的反調，板式有倒板和平板，歌唱要圓亮氣長。又由第二首詩可見其文場伴奏樂器為胡琴、月琴、三弦，正與京劇的所謂「三大件」相同。這三種弦樂合奏成「絕妙音」，既能襯托悲喜之情，也能應和歌舞的節奏。由末二首可知當時盛演閨旦戲，名腳有胡德玉、胡福喜、張純夫，擅長劇目有〈祭江〉、〈祭塔〉、〈探窰〉。這三齣戲依次唱的是二黃、反二黃、西皮。

(221)〔清〕葉調元：《漢口竹枝詞》，收入雷夢水等編：《中華竹枝詞》第四冊，「湖北」條，頁二六二八—二六二九。

皮黃合奏既已在道光間風靡京師，乃至像漢口那樣的城市，則此時之「四大徽班」又是如何呢？署道光癸

未（三年，一八二三）乞巧節播花居士伽羅奴之《燕臺集艷二十四花品序》云：

茲值雨窗無事，爰於四喜、春臺、三慶、嵩祝四部中，就耳目之所及，戲拈二十四人，以伎藝優劣為高

下，小變體裁，用成花品。㉒㉒㉒

則四大徽班在道光初年，和春部有被嵩祝部取代之跡象。又蕊珠舊史楊懋建《辛壬癸甲錄》云：

余自壬辰入春明門，日居月諸，歲不我與。鬱鬱無聊，頹然自放。所識第一仙人曰韻香。韻香者，林姓，

吳人。來京師隸嵩祝部。於時京城歌樓擅名部者，分為四部：曰「春臺」，曰「三慶」，曰「四喜」，曰「和

春」，各擅勝場，以爭雄長。嵩祝部既寥落不能自存，……今日惟和春尚是王府班，然吹律不競久矣。四

喜為嘉慶間名部，乃道光以來，部中人又多轉入春臺、三慶部。《都門竹枝詞》所云「新排一曲《桃花

扇》，到處閧傳四喜班」者，今亦歌板酒旂，零落盡矣。一時徵歌者必推春臺、三慶，翕然無異詞。㉒㉒㉒

雖然嵩祝部曾因韻香個人「媚力」，於道光十一年辛卯（一八三一）在儀愼親王壽筵席上，使得嵩祝部的京腔

「一時聲譽頓起」，「從此徵歌舞者，首數嵩祝，不復顧春臺、三慶矣！」但他死後，「春臺、三慶名輩林立，且

多後來之秀。」㉒㉒㉒可知道光十一年至十四年間執北京劇壇之牛耳者，即是春臺與三慶兩部。而四喜蓋因其「曲

子（崑曲）」，和春則因其王府京腔已大不合時宜，自然沒落下來。

但楊懋建《長安看花記》「秀蘭」條云：

㉒㉒㉒〔清〕播花居士：《燕臺集艷》，收入〔清〕張次溪編纂：《清代燕都梨園史料正續編》，下冊，頁一〇三九。

㉒㉒㉒〔清〕蕊珠舊史：《辛壬癸甲錄》，收入〔清〕張次溪編纂：《清代燕都梨園史料正續編》，上冊，頁二八〇。

㉒㉒㉒〔清〕蕊珠舊史：《辛壬癸甲錄》，收入〔清〕張次溪編纂：《清代燕都梨園史料正續編》，上冊，頁二八一。

秀蘭，范姓，字小桐。吳人。……丙申暮春二十三、四日，小桐於北孝順胡同燕喜堂張筵召客。……於時實霍豪家、五陵游俠、薦紳貴介、過夏郎君，莫不駿奔麕至，來會者六七百人。妙選春臺、三慶、四喜、和春、嵩祝五部佳伶，合為一班。試雲想之衣裳，奏錦城之絲管。卜晝卜夜，歡樂未央。笙歌燈火，極一時之盛。㉕

則道光十六年丙申（一八三六）春，京師班部，四喜、和春、嵩祝雖不如春臺、三慶，但尚並稱五名部。

對於京師彼時之崑腔班部，《長安看花記》云：

道光初年，京師有集芳班。仿乾隆間吳中集秀班之例，非崑曲高手不得與。一時都人士爭先聽睹為快。而曲高和寡，不半載竟散。其中固大半四喜部中人也。近年來，部中人又多轉徙入他部，以故吹律不競。然所存多白髮父老，不屑為新聲以悅人。若二簧、梆子、靡靡之音，《燕蘭小譜》所云「臺下『好』聲鴉亂」，四喜部無此也。每茶樓度曲，樓上下列坐者落落如晨星可數。而西園雅集，酒座徵歌，聽者側耳會心，點頭微笑，以視春臺、三慶登場，四座笑語喧闐，其情況大不相侔。部中人每言：我儕升歌，座上固無長鬚奴、大腹賈。偶有來入座者，啜茶一甌未竟，聞笙、笛、三絃、拍板聲，輒逡巡引去。雖未敢高擬陽春白雪，然即欲自貶如巴人下里固不可得矣。㉖

對此楊懋建《夢華瑣簿》亦云：

吳中舊有集秀班。其中皆梨園父老，切究南北曲，字字精審。識者歎其聲容之妙，以為魏良輔、梁伯龍

〔清〕蕊珠舊史：《長安看花記》，收入〔清〕張次溪編纂：《清代燕都梨園史料正續編》，上冊，頁三〇四─三〇五。

〔清〕蕊珠舊史：《長安看花記》，收入〔清〕張次溪編纂：《清代燕都梨園史料正續編》，上冊，頁三一〇─三一一。

其注云：

聞常熟蔣聽言：「吳中集秀班，道光年間亦已散去云。」

道光間無論京師之「集芳班」或吳中之「集秀班」，都已散去，則雅部崑腔之寥落更甚於乾嘉矣。但楊懋建《丁年玉筍志》「小天喜」條云：

小天喜，字聽香，扈姓。……丁酉入春來。春福堂連喜胞弟。四喜部後來之秀也。近日崑腔歌喉，推金麟第一。聽香出，遮掩其上。四喜部登場，座上客往往與春臺相埒。每日不下七八百人。視前一二年，蓋已倍之矣。天運循環，無往不復。善哉，司馬季主之論卜也。四喜部屯極而亨，或者可復返嘉慶間舊觀？則聽香其先聲乎？❷²⁹

可見唱崑腔的四喜部，嘉慶間頗為興盛，道光十六年之前頗為困頓，至十七年丁酉（一八三七）春又因扈聽香

之傳未墜，不屑與後生子弟爭朝華夕秀。而過集秀班之門者，但覺天桃郁李，鬥妍競豔，蒹葭倚玉，惟慚形穢矣。道光初，京師有仿此例者，合諸名輩為一部，曰「集芳班」。皆一時教師、故老，大半四喜部中舊人。約非南北曲不得登場搬演。庶幾力返雅聲，復追正始。先期遍張帖子，告都人士。都人士亦莫不延頸翹首，爭先聽睹為快。登場之日，座上客常以千計。聽者凝神攝慮，雖池中育群魚，寂然無敢譁者。蓋有訂約，四五日不得與坐者矣。於時名譽聲價，無過「集芳班」。不半載，「集芳班」子弟散盡。張樂於洞庭，鳥高翔，魚深藏，又曰西子骸麋。豈誑語哉？❷²⁷

- ❷²⁷〔清〕蕊珠舊史：《丁年玉筍志》，收入〔清〕張次溪編纂：《清代燕都梨園史料正續編》，上冊，頁三三四—三三五。
- ❷²⁸〔清〕蕊珠舊史：《夢華瑣簿》，收入〔清〕張次溪編纂：《清代燕都梨園史料正續編》，上冊，頁三七三。
- ❷²⁹〔清〕蕊珠舊史：《夢華瑣簿》，收入〔清〕張次溪編纂：《清代燕都梨園史料正續編》，上冊，頁三七三。

之歌喉，如「洛鐘之應銅山，蒲牢夜半鳴，足以發聾振瞶」[230] 而有復興之趨勢。

但是崑腔畢竟是要走下坡的。因為此時的京師已被楚調和二黃所籠罩，由前引粟海庵居士作於道光十二年（一八三二）的《燕臺鴻爪集》，其《三小史詩引》所云，已知：京師尚楚調，楚調就是「西皮」。又張次溪輯《北京梨園竹枝詞彙編》，道光二十五年（一八四五）楊靜亭《都門紀略》三集《雜詠・詞場》「黃腔」云：

時尚黃腔喊似雷，當年崑弋話無媒。而今特重余三盛，年少爭傳張二魁（奎）。[231]

道光二十五年（一八四五）在楊氏眼裡，北京的崑山腔、弋陽腔已無人提及，而以余三勝（一八○二─一八六六）、張二奎（一八一四─一八六四）為代表的皮黃腔正風靡一時。余、張二人和他們同時的程長庚（一八一一─一八八○）並稱「前三傑」。至此，如前所云，「皮黃戲」可說已經成立。

四、清咸豐同治至清末光緒宣統間之京劇、崑劇與亂彈戲

(一)京劇獨霸劇壇

道光二十年（一八四○）左右，徽班內部諸腔徽調、漢調、崑腔、梆子腔相互交流融化，從而產生了新劇種。這個新劇種是以皮黃腔為主，兼擅崑腔以及吹腔、撥子、南鑼等地方戲曲腔調的多腔調劇種。這新劇種在

230 〔清〕蕊珠舊史：《丁年玉筍志》，收入〔清〕張次溪編纂：《清代燕都梨園史料正續編》，上冊，頁三三四。

231 〔清〕楊靜亭編，〔清〕張琴等增補：《都門紀略》，收入《中國風土志叢刊》，頁四九，總頁三七一。

北京被稱作皮黃。道光末咸豐間皮黃傳到鄰近的大城天津，同治六年（一八六七）又由天津傳到上海，便被外地人稱作「京劇」，從而逐漸流播全國。

京劇從形成到成熟的過程中，出了前後「三傑」。前三傑即前文提及的余三勝（一八○二─一八六六）、程長庚（一八一一─一八八○）、張二奎（一八一四─一八六四）和後三傑孫菊仙（一八四一─一九三一）、譚鑫培（一八四七─一九一七）、汪桂芬（一八六○─一九○九）。他們從原來以「變童妝旦」為主的演出形式，領袖群倫的創發了以老生行當為主的表演藝術。尤其譚鑫培確立了以湖廣音為主，協以中州音韻的聲韻體系，使京劇演員幾乎無所不以此為宗，而被視為京劇的聲韻法則，對於京劇之成立與成熟起了關鍵性的作用。北京語言的特點已逐漸融於徽漢二調即西皮二黃之中。所謂「十三轍」、「四聲」、「上口字」、「尖團字」便是標誌。今日湖北、安徽仍有同樣是皮黃合奏的地方戲曲，而它們不是京劇，主要緣故便是在舞臺上所用的仍是沒有經過「京化」的徽、漢地方語言。

同治六年（一八六七）京劇南下上海與徽班、梆子班合演，於光緒末年逐漸成了具有特色的海派或南派京劇，而與北京的京朝派抗衡。

京劇成熟之後，由於其四功五法行當藝術化的表演藝術體系非常的嚴謹，演員勤學勤練即可具備深厚的功底；兼以其屬詩讚系板腔體之劇種，演員「唱腔」所受的「格律」制約很小，可以發揮的空間相當大。因此一個優秀演員如果能廣汲博取、與名腳同臺切磋，組織自己的藝術團隊，便能形成自己「唱腔」的特色，從而在劇目上有所專屬以塑造鮮明無二之劇中人物，建立自家表演藝術之獨特風格，終於被觀眾所接受認可，由共鳴而附從，薪傳有人，使京劇因而產生了流派藝術。而京劇流派藝術如春花綻放，也呈現了京劇藝術的成就與發展。[232]

京劇流派藝術始於前三傑之程長庚以安徽人而為「徽派」，余三勝以湖北人而為「漢派」，張二奎以北京人而為「京派」，是為以地域區別的流派。到了譚鑫培，才創立了以個人風格特色為標幟的「譚派」，為一代宗師，為流派藝術的真正開端。於是而有「前四大鬚生」余叔岩、言菊朋、高慶奎、馬連良；「南麒北馬關外唐」麒麟童周信芳、馬連良、唐韻笙；「後四大鬚生」馬連良、譚富英、楊寶森、奚嘯伯等流派，促進了老生行京劇藝術的進一步繁榮；而北方的楊小樓、尚和玉，南方的蓋叫天、張英傑等流派也促成了武生行京劇藝術的提升。

到了清末民初經過王瑤卿的革新，突破了青衣和花旦行的嚴格界限，創立了「花衫」一行，大大豐富旦行的演唱和表演，從而創立了「王派」，使得一直處於配腳地位的旦行藝術有了翻身的地位，並培養出了「四大名旦」梅蘭芳、程硯秋、荀慧生、尚小雲，各自成為影響深遠的流派，也從舞臺上取老生行而代之，成為京劇藝術的真正主腳。於是徐碧雲、筱翠花、歐陽予倩、馮子和、黃桂秋、朱桂芳、閻嵐秋等也紛紛崛起各創流派；龔雲甫、李多奎也在老旦行豎立了鮮明的旗幟。

在行當流派藝術的氛圍中，淨丑兩行的表演人才也相繼輩出形成其流派藝術。如淨行之金少山、侯喜奎、郝壽臣等，而錢金福、范寶亭、許德義也在武淨方面開立了門戶。丑行則文丑郭春山、慈瑞泉，大丑劉斌崑，武丑傅小山、蕭盛章，也都各展其才華，為觀眾所肯定。

以上是根據《中國京劇史》撮要並融入自己一些淺見寫成的。也就是說「京劇」成立以後，即不止獨霸北京劇壇，而且四處流播，遍及全國。其流播至上海者又發展為「海派京劇」，若較諸北京之「京朝派京劇」，論其雅俗，則京朝派為雅，海派為俗。凡此已有《中國京劇史》四大冊詳為敘述。本文為此止於擷菁取華，作為

本節之導言。

至於此時期的內廷演戲。昇平署中本宮太監的「內學」所演弋腔越來越少，最多只是開頭和結尾承應二三齣，有時則甚至予以省略。所演的戲齣以皮黃為主和少數的梆子，多由外學藝人和外邊戲班承擔。可見宮中也受民間劇場的影響，也是京劇的天下。

因此，此時期北京劇壇能與「京劇」抗爭者已絕無僅有。以下所要觀照和敘述的是崑劇、京腔戲、梆子戲在京劇聲威下的種種現象。著者採取的方法還是讓資料來說話。

(二)崑劇殘喘之情況

咸豐年間（一八五一─一八〇六），曾因道光三十年庚戌（一八五〇）二月二十五日道光皇帝崩逝而使「庚辛兩載，笙歌闃寂，各部名優風流雲散」。[233] 其後「音樂重開」，張次溪《燕都名伶傳・時小福》：「年十二歲，值洪楊亂作，……時京戲班以春臺、四喜、三慶、嵩祝成為最著。」[234] 可見京師戲班沿徽班系統。四不頭陀咸豐二年（一八五二）自敘之《曇波》，尚記有崑腔伶人福壽等九人，其中如小蘭之師「長慶，色藝冠一時，雖六郎老去，而三慶部猶倚之為重」。[235] 又如翠玉（字黛仙）「其兄美玉，舊有聲春臺部，黛仙遂習其藝。當八音宣播，二三妙伶集於春臺。黛仙稍後出，故未見稱於時」。[236] 又南國生《曇波》跋云：「乾嘉以來……二三妙

[233] 見《曇波》有四不頭陀咸豐二年壬子（一八五二）仲冬自序，收入〔清〕張次溪編纂：《清代燕都梨園史料正續編》，上冊，頁三九七。

[234] 〔清〕張次溪：《燕都名伶傳》，收入〔清〕張次溪編纂：《清代燕都梨園史料正續編》，下冊，頁一一九二。

[235] 〔清〕四不頭陀：《曇波》，收入〔清〕張次溪編纂：《清代燕都梨園史料正續編》，上冊，頁三九九。

伶尚知風雅，故豔而傳之也。遞至今日，餘韻稍衰。」[237] 則可見其所記者應為徽班中之崑曲演員，其時尚寄身於其間，延崑腔一線不墜之緒。

陳彥衡《舊劇叢譚》云：

徽班老伶無不擅崑曲，長庚、小湘無論矣，即譚鑫培、何桂山、王桂官、陳德霖亦無不能之。其舉止氣象皆雍容大雅，較諸徽、漢兩派，判如天淵，此又由崑曲變化之確實證據。然則北京之皮黃，固不可與徽、漢兩派之皮黃同日而語矣。[238]

又云：

老伶工未有不習崑曲者，如長庚之〈釣金大審〉，小湘之〈游園驚夢〉、〈前後親〉，譚鑫培之〈別母亂箭〉，何九（即何桂山）之〈嫁妹〉〈山門〉，未易更僕數。即後來之陳德霖、錢金福諸伶，皆係科班出身，於文武崑亂無不熟習。內行中謂必先學崑曲，後習二黃，自然字正腔圓，板槽結實，無荒腔走板之弊。亦如習字家之先學篆隸，再習真草，方得門徑也。[239]

可知京劇雖盛，但名家知道必須以崑劇為根柢，才能創造傑出之藝術，也因此陳彥衡便說京劇從崑曲變化而來；著者也常說，京劇藝術是崑劇的通俗化。

其次再看雙影庵生咸豐五年乙卯（一八五五）秋七月序之《法嬰祕笈》，錄年十三至二十歲之優人六十二

[236]〔清〕四不頭陀：《曇波》，收入〔清〕張次溪編纂：《清代燕都梨園史料正續編》，上冊，頁四〇〇。

[237]〔清〕南國生：《曇波》跋，收入〔清〕張次溪編纂：《清代燕都梨園史料正續編》，上冊，頁四〇二。

[238]〔清〕陳彥衡：《舊劇叢譚》，收入〔清〕張次溪編纂：《清代燕都梨園史料正續編》，下冊，頁八四九。

[239]〔清〕許九埜：《梨園軼聞》，收入〔清〕張次溪編纂：《清代燕都梨園史料正續編》，下冊，頁八四一。

人，其中籍屬蘇州者四十名[240]，佔三分之二，當不乏崑腔藝人，或為當時各班之崑腔藝人名錄。由余不釣徒及殿春生所著之《明僮合錄》[241]，可見咸豐同治間北京戲曲演員尚以變童為貴。（有余不釣徒咸豐六年丙辰一八五六年序，有汲山劍石主人同治六年丁卯一八六七年序）。

光緒間，文人模擬進士科舉，亦有所謂「菊榜」，姚華〈增補菊部群英跋〉云：

每春官貢士，則菊部一榜，殆若成例。然其文或傳或不傳。予不及見其盛也。自戊戌（光緒二十四年，一八九八）入都，聞榜孟小如以下十人。癸卯再來，又見榜王琴儂以下十人。迄於甲辰貢舉悉罷，菊榜亦絕。不及十年而國變矣。建國元年，橫被屬禁，而優人與士夫始絕。[242]

所云「菊榜」即仿進士登科錄為之，未知始於何時，而已見於道光間之《品花寶鑑》，又稱「花榜」，蜀西樵也《燕臺花事錄》「品花」，謂朱靄雲為「丙子（光緒二年，一八七六）花榜」「狀頭」，孟金喜為「甲戌（同治十三年，一八七四）花榜第二人」，王喜雲「甲戌花榜第三人」，王萊卿「丙子花榜第二人」，周素芳「甲戌花榜第一人」。[243]由這些所謂「花榜」，可見光緒間尚有一批文人眷顧花雅二部之「變童妝旦」，即此亦可窺知京劇以外，崑劇與諸腔的殘餘勢力。

第肆章　近現代戲曲劇種雅部「詞曲系曲牌體」與花部「詩讚系板腔體」之雅俗推移

一七一

[240]〔清〕雙影庵生：《法嬰祕笈》，收入〔清〕張次溪編纂：《清代燕都梨園史料正續編》，上冊，頁四〇五─四一〇。

[241]〔清〕余不釣徒、殿春生：《明僮合錄》，收入〔清〕張次溪編纂：《清代燕都梨園史料正續編》，上冊，頁四一三─四三一。

[242]〔清〕姚華：〈增補菊部群英跋〉，收入〔清〕張次溪編纂：《清代燕都梨園史料正續編》，上冊，頁四四八。

[243]〔清〕蜀西樵也：《燕臺花事錄》，收入〔清〕張次溪編纂：《清代燕都梨園史料正續編》，上冊，頁五四六─五四七、五五六。

同治十一年壬申（一八七二）鐵花岩主序之《評花新譜》，錄有徐如雲（四喜部，善演崑劇）、王桂官（四喜部）、范芷湘（四喜部）、金紫雲（四喜部，演《四絃秋》）、劉雙壽（四喜、春臺兩部）、喬蕙蘭（三慶、四喜兩部，演〈折柳〉）、姚寶香（四喜、春臺兩部）、錢桂蟾（三慶部，善崑劇，演〈折柳〉、〈思凡〉）、閻桂雲（春臺、四喜部）、顧芷蓀（四喜部，工崑曲）、范雙喜（四喜部，工〈游園〉、〈驚夢〉）、張芷荃（四喜部）、錢雙蓮（四喜部）等十四人應當都是崑劇演員。⑳

同治庚午、辛未（九年、十年，一八七〇—一八七一）邗江小遊仙客所著《菊部群英》，其〈凡例〉云：「是編專就時下梨園子弟，全行搜錄」㉕，總計一百七十六人其中能演崑劇者如下：

鮑秋文（前隸和春，唱崑旦）、喜兒（四喜，唱老生、小生，兼崑生）、孔元福（三慶，唱崑旦兼青衫）、湯金蘭（四喜，唱崑旦）、張秀蘭（春臺，唱崑旦）、宋福壽（春臺，唱花旦、三慶，崑正旦）、孫彩珠（永勝奎部，唱旦，兼崑亂）、徐阿三（三慶，唱崑旦）、桂林（四喜，唱崑旦）、桂官（四喜，唱崑生）、桂芸（四喜，唱崑旦）、桂芝（四喜，唱崑旦）、徐阿二（唱崑生）、菊秋（四喜，唱崑旦兼青衫）、蕙蘭（三慶、四喜，唱崑旦）、朱雙喜（四喜，唱崑旦）、芷蓀（四喜，崑生兼崑旦）、芷荃（四喜，崑旦）、芷茵（四喜，唱崑旦）、芷湘（四喜，崑旦）、陳芷衫（唱崑生兼武生）、陳荔衫（四喜，唱崑生兼武生）、曹福壽（唱崑旦）、來福（三慶、春臺，唱崑旦）、陸鴻福（三慶，唱崑旦）、琴芳（三慶、四喜，唱崑旦）、瑞生（四喜，唱崑旦）、素芳（三慶、四喜，唱崑生）、陸玉鳳（春臺，唱崑旦兼青衫）、小芬（春臺，唱崑旦兼青衫）、玉林（三慶，唱崑旦）、長福（三慶，唱崑旦兼刀馬旦）、鳳玲（三慶，唱崑旦兼花

⑳ 〔清〕藝蘭生：《評花新譜》，收入〔清〕張次溪編纂：《清代燕都梨園史料正續編》，上冊，頁四六一—四六七。

㉕ 〔清〕邗江小遊仙客：《菊部群英》，收入〔清〕張次溪編纂：《清代燕都梨園史料正續編》，上冊，頁四七一。

旦）、金保（三慶，崑旦兼花旦）、沈芷秋（唱崑旦）、玉兒（四喜，唱崑旦）、四十兒（四喜，唱花旦，兼崑旦、青衫）、曹春山（四喜，唱崑老生）、敬福（四喜，唱崑旦兼青衫）、敬祿（四喜，唱崑旦）、沈阿壽（唱旦，兼崑亂）、小寶（春臺，唱崑生兼武生）、王湘雲（四喜，唱崑旦）、梅清（四喜，唱崑旦兼青衫）、時小福（唱旦，兼崑旦）、鳳寶（三慶，唱老、小生，兼崑生）、桂枝（三慶，唱崑旦）、桂蟾主人（三慶，唱崑旦）、桂鳳（三慶，唱崑旦）、李艷儂（唱青衫兼崑生）、琴官（四喜、春臺，唱崑旦兼花旦）、順兒（唱崑旦兼武生）、陳蘭仙（前隸四喜，唱崑旦）、璐雲（春臺，唱崑旦，兼青衫、花旦）、錢阿福（四喜，唱崑旦）、紫雲（四喜，唱崑旦，花旦兼青衫）、瑞雲（四喜，唱老生，小生，兼崑生）、玉四（四喜，唱崑旦）、寶蓮（四喜、春臺，唱崑旦兼花旦）、寶雲（四喜、春臺，唱崑旦，花旦兼老旦、鬍子生）、朱蓮芬（唱旦，兼崑亂）、桂壽（三慶、四喜，唱崑旦兼花旦）、徐小香（唱小生兼崑旦）、如雲（四喜，唱崑旦兼青衫）、度雲（四喜，唱崑旦兼花旦）、多雲（四喜，唱丑，兼鬍子生、崑生）、亦雲（四喜，唱崑旦兼小生、丑）、杜阿五（四喜，唱丑，唱崑旦）、狗兒（四喜，唱崑旦，兼武生）[246]。

以上，專業「崑旦」之演員有鮑秋文等二十九人，以崑旦為專工兼任亂彈其他旦色之演員有孔元福等十七人，以崑旦為專工兼任亂彈其他腳色之演員有亦雲三人，總計專業崑旦四十七人。以亂彈旦色兼崑旦者有四十兒等二人，以亂彈其他腳色兼崑旦者有徐小香一人；總計旦兒五十三人。以崑生為專業者有桂官等三人，以崑生為專業兼雅部其他腳色者有花蓀一人，以崑生為專業兼亂彈其他腳色者有陳芷衫等四人，以上專業崑生八人；以

[246]〔清〕邗江小遊仙客：《菊部群英》，收入〔清〕張次溪編纂：《清代燕都梨園史料正續編》，上冊，頁四七三—五〇一。

亂彈腳色兼崑生者有喜兒等五人，唱崑老生者有曹春山一人；總計崑生十四人。合生旦而計之，同治間尚得雅部生旦專業者五十六人，以亂彈為專業而兼演者十一人；總計六十七人。較諸總數之一百七十六人雖不過半，但亦可見「能崑劇者」在諸班中尚不乏其人，尤其四喜班得崑旦二十七人，崑生八人；亦可見「四喜班」一直以雅部崑腔為專長；其他三慶、和春、春臺三班早已偏向花部亂彈。

《菊部群英》（同治十年，一八七一）使我們知道同治間花部與雅部仍是雜揉的。花旦戲多過青衣戲，旦戲還不曾走到嚴肅的路上去，仍只是些遊戲的調情小劇，像《扛子》、《賣餑餑》、《入府》、《麵缸》、《搖會》、《上墳》、《拾鐲記》、《湖船》、《花鼓》、《關王廟》、《打櫻桃》等，幾乎每一個花旦都會唱，其中如《上墳》、《麵缸》、《連廂》（即《花鼓》）等在《綴白裘》第十一集中是統稱為梆子腔的，而兼唱崑腔、亂彈與皮黃的人也很多，如鳳玲、金保之類。但在《菊臺集秀錄》（光緒十二年，一八八六）和《新刊菊臺集秀錄》二部書中，崑腔的劇目就極少極少了。由這三部書的劇目的忠實保留，使我們相信崑腔在同治年間仍有一部分勢力，到了光緒年間，崑腔便被皮黃戲幾乎完全取而代之了。❷⁴⁷

楊圻《檀青引》：「迄穆宗中葉，湘淮軍克金陵，平捻匪。東南定，再見中興。而檀青貧，終不得返京師。京師方重靡靡之音，無重崑曲者。於是諸伶中，亦無有知檀青姓氏者矣。」❷⁴⁸ 可見同治中雖唱崑曲者尚有其人，但劇壇上自以皮黃為主。香溪漁隱《鳳城品花記》有光緒二年丙子（一八七六）小除夕藝蘭生序，又卷首云：「辛未秋九月，余偕諸君子被辟人都。」❷⁴⁹ 則應作於同治十年辛未（一八七一）至光緒二年丙子（一八七六）

❷⁴⁷ 趙景深：《〈清代燕都梨園史料續編〉序》，收入〔清〕張次溪編纂：《清代燕都梨園史料正續編》，下冊，頁九五〇。

❷⁴⁸ 〔清〕楊雲史：《檀青引》，收入〔清〕張次溪編纂：《清代燕都梨園史料正續編》，下冊，頁一〇八〇。

❷⁴⁹ 香溪漁隱：《鳳城品花記》，收入〔清〕張次溪編纂：《清代燕都梨園史料正續編》，上冊，頁五六八。

間。其「妙珊」條謂：「時都下不尚崑曲，故所演多雜劇。」[250]

又苕溪藝蘭生「強園赤奮若橘冬」（光緒三年丁丑，一八七七冬）序之《側帽餘譚》有以下諸語：

時下盛尚黃腔。

京師自尚亂彈，崑部頓衰。惟三慶、四喜、春臺三部帶演，日只一二齣，多至三齣，更蔑以加。曲高和寡，大抵然也。

子弟無論學崑與黃，必隸三慶等三部。故崑曲之於三部，藉延一綫耳。

雛伶崑劇，惟四喜最多，三慶次之，春臺幾如廣陵散矣。[251]

壬申子月，既望之夜，同人大會於實興樓上。人月爭輝，履舃交錯。坐中芷荃善笛，小芬善簫並胡琴，楞仙、蓉秋皆工崑曲。使各奏所能，一時歌聲、笛聲、管弦聲，次第間作。[252]

大抵說來，同治間雖然崑曲尚藉三慶、春臺，尤其是四喜留一線於不墜，文人也偶然藉作風雅；一到光緒，已是「極衰」。下面九段記載也有類似的話語：

(1) 徐珂《清稗類鈔·戲劇之變遷》云：（光緒初年）崑弋諸腔，已無演者；即偶演，亦聽者寥寥矣。[253]

(2) 光緒六年（一八八〇）韓文黎《都門贅語》云：詞曲元人最擅長，梨園舊譜協宮商。陽春白雪知音少，近日歌樓盡二黃。[254]

[250]〔清〕香溪漁隱：《鳳城品花記》，收入〔清〕張次溪編纂：《清代燕都梨園史料正續編》，上冊，頁五七一。

[251]〔清〕藝蘭生：《側帽餘譚》，收入〔清〕張次溪編纂：《清代燕都梨園史料正續編》，上冊，頁六〇二。

[252]〔清〕藝蘭生：《側帽餘譚》，收入〔清〕張次溪編纂：《清代燕都梨園史料正續編》，上冊，頁六一七。

[253]〔清〕徐珂：《清稗類鈔》（臺北：臺灣商務印書館，一九六六年），頁三。

(3) 番禺沈太伴《宣南零夢錄》云：光緒乙亥（元年，一八七五），余年十一，侍先慈入京。是為三慶、四喜最盛時代。……每屆臘月，三慶演《三國志》，四喜演全本《五彩輿》。兩班角色均極齊全，尋常戲碼必有崑曲一二折，堂會戲尤推重朱蓮芬。光緒甲申（十年，一八八四）後，崑戲忽然絕響，亦甚奇也。255

(4) 長洲王韜撰於光緒九年至十六年（一八八三—一八九○）之《瑤臺小錄》（中）云：景和二主人梅凌雲，凌雲字肖芬，小字二瑣，廣陵人，名優梅慧仙巧玲之子。年十四，……在歌場中為小生，善崑曲。近歲崑山曲子，幾如廣陵散，不能無望於肖芬也。256

(5) 豬毛胡同《鞠臺集秀錄》作於光緒十二年丙戌（一八八六），仿邗江小遊仙客《菊部群英》，錄有綺春主人時小福等八十二人，其能唱崑旦者十六人，十六人中兼弋腔者一人，兼弋腔又兼小生者一人，兼亂彈花旦者一人，兼青衫者一人，其專業崑旦者十二人。隸四喜者四人，不知所屬者一人。其專業崑生者二人，其中兼崑亂者一人。以上崑生、崑旦合計十八人，隸四喜者十四人，隸三慶者四人。亦可證崑曲一線不墜，主要在四喜班。

(6) 倦遊逸叟《梨園舊話》云：徐小香者。徐正名炘，字蝶仙，蘇州人。……咸豐中，京師亂彈日盛，遂在戲園演亂彈劇，而堂會則多演崑劇，以士大夫嗜崑劇者多，故常煩其演唱。257

254 〔清〕韓文黎：《都門贅語·戲園》，清光緒六年（一八八○）刊巾箱本，頁一五。

255 〔清〕沈太伴：《宣南零夢錄》，收入〔清〕張次溪編纂：《清代燕都梨園史料正續編》，下冊，頁八○四。

256 〔清〕王韜：《瑤臺小錄》，收入〔清〕張次溪編纂：《清代燕都梨園史料正續編》，下冊，頁六七一。

257 〔清〕倦遊逸叟：《梨園舊話》，收入〔清〕張次溪編纂：《清代燕都梨園史料正續編》，下冊，頁八一九—八二○。著作年代在民國六年丁巳（一九一七）。所記同治之後。

(7)順德羅癭公《鞠部叢談》云：（陳）德霖崑曲功力最深。及光緒中葉，崑曲極衰，無人過問，其時德霖亂彈功力尚淺，歌臺之上黯然無色。及他日銳進至登峯造極，人但知其為青衫泰斗，而不知其崑曲如是精能也。近數年士夫提倡崑曲，間請德霖出臺，始有稱其崑曲者。據深於崑學者謂：北方伶人中，崑曲字正腔圓，可稱穩練者，惟德霖一人而已。[258]

(8)又云：老何九為崑淨第一，其〈火判〉、〈山門〉、〈嫁妹〉等劇，皆非他人所能及也。自崑劇不為世所重，老何九困於衣食，不能不演，每唱前三齣戲，演畢得錢數吊，貰酒還家，一醉高臥而已。觀劇者恒不及見何九，即見亦不之重也。民國二年，徐佛蘇嫁妹於藍公武，吾為特召何九演〈嫁妹〉一齣，座客多讚賞，不知此即每日演前三齣之淨角也。近者侯益隆之〈嫁妹〉，功架甚佳，已極難得，較之何九則火氣過重，不及何九之神氣倨慢也。[259]

(9)《梨園舊話》云：何桂山即何九，以花面馳譽於菊部垂三十年。隸三慶班，其崑劇如〈山門〉、〈嫁妹〉、〈火判〉，固為有目共賞。而尤以亂彈著名，其喉音高朗，以花面而唱高調，又極堅卓、極圓足，如撞萬石洪鐘，聽之震耳。[260]

以上九條資料不是說崑劇「即偶演，亦聽者寥寥矣。」「陽春白雪知音少，近日歌樓盡二黃。」就是說「光緒甲申（十年，一八八四）後，崑戲忽然絕響，亦甚奇也。」「近日崑山曲子，幾如廣陵散。」然而士大夫上有提倡崑曲者，堂會中尚演崑劇，尚有名腳如陳德霖、何桂山。則崑劇在光緒間縱使搖搖欲墜，仍有文人雅士支持的

[258] 〔清〕羅癭公：《鞠部叢談》，收入〔清〕張次溪編纂：《清代燕都梨園史料正續編》，下冊，頁七八一。

[259] 〔清〕羅癭公：《鞠部叢談》，收入〔清〕張次溪編纂：《清代燕都梨園史料正續編》，下冊，頁七八八。

[260] 〔清〕倦遊逸叟：《梨園舊話》，收入〔清〕張次溪編纂：《清代燕都梨園史料正續編》，下冊，頁八二一。

一般韌力在。

且再看光緒十七年（一八九一）何墉新編崑劇《乘龍佳話》，其序云：

自有京調梆子腔，而崑曲不興，大雅淪亡，正聲寥寂。此雖關乎風氣之轉移，要亦維持挽救者之無其人也。崑班所演，無非舊曲，絕少新聲。京班常以新奇彩戲炫人耳目。以紫奪朱，朱之失色也宜矣。三雅崑班，近年來無人過問。去年秋，諸同志有欲振興正雅者，招崑班來滬開演。初時亦不乏顧曲之人，兩月以後，座客漸稀，生涯落寞，漸將不支。班中人以為舊戲不足娛目，爰將舊稿翻新，而卒無補於事。余慨夫雅樂之從此一蹶恐難復振，因自撰《乘龍佳話》傳奇一本。取《唐代叢書・柳毅傳》中事點綴成之，與李笠翁所著《蜃中樓》絕不相蒙。唯曲文取其少而易，排場取其奇而新，凡燈彩腳色，悉心處置，不使有重複牽強之弊。雖不敢自詡知音，然以較諸京班之新戲，全係鋪排，別無意義者，覺迴乎不同。奈以填譜者濡遲時日，且老伶工皆不知通變，但知守舊，不欲謀新，至今年二月，崑班停歌，此曲仍未付氍毹，意頗惜之。 ㉖

著者長年在兩岸為提倡崑劇，不止假中華民俗藝術基金會與友人洪惟助教授十年間舉辦六屆「崑曲傳習計畫」培養崑曲後場演藝人員與生旦等演員數百人，並兩度巡迴大陸六大崑劇團錄製「崑劇選輯」（百三十五齣）；還親自編劇，有《梁山伯與祝英臺》、《孟姜女》、《楊妃夢》、《李香君》、《魏良輔》、《蔡文姬》、《二子乘舟》、《雙面吳起》、《韓非、李斯、秦始皇》等由國光劇團、臺灣戲曲學院京崑劇團、南京江蘇崑劇院、北京北方崑劇院演出，且巡演北京、上海、杭州、佛山、鄭州、商丘、廈門、蘇州等地，反應都很熱烈，贏得許多「謬賞」和

㉖ 阿英編：《晚清文學叢鈔・傳奇雜劇卷》（北京：中華書局，一九六二年），下冊，頁七一六。

「肯定」。若較諸何墉《乘龍佳話》之「白忙」一場，則堪稱幸運可以欣慰矣！

然而崑劇雖是終於被皮黃、京劇所打敗，幾於完全湮沒，但誠如陳彥衡《舊劇叢譚》云：

今日之皮黃，由崑曲變化之明證，厥有數端。徽、漢兩派唱白純用方音鄉語，北京之皮黃平仄陰陽、尖團清濁分別甚清，頗有崑曲家法，此其一證也。漢調淨角用窄音假嗓，皮黃淨角用闊口堂音，係本諸崑腔而迥非漢調，此其二證也。皮黃劇中吹打曲牌皆摘自崑曲，如【泣顏回】摘自《起布》，【朱奴兒】摘自《寧武關》，【醉太平】摘自《姑蘇臺》，【粉孩兒】摘自《埋玉》，諸如此類，不可枚舉。而武劇中之整套【醉花陰】、【新水令】、【鬪鵪鶉】、【混江龍】等更無論矣，此其三證也。北京皮黃初興時，尚用雙笛隨腔，後始改用胡琴，今日所指唱者之【正宮】、【六字】諸調，皆就笛而言，其為崑班摹仿變化無疑，此其四證也。㉖²

如此，加上前文所引「徽班老伶無不擅崑曲」諸語，則皮黃、京劇從崑劇中汲取滋養以創新，亦可見「扎根傳統以創新」是民族藝術生生不息之不二法門。崑劇雖然終於被京劇所取代，但也像「落花」一般，「化作春泥更護花」，為新起之京劇，提供了許多養分。

(三) 亂彈之情況

咸同至清末北京劇壇中的「亂彈」，就京腔和梆子腔來觀察，則有興有衰。王芷章《腔調考原》第八章〈弋腔考・餘勢之掙扎〉云：

㉖²　〔清〕陳彥衡：《舊劇叢譚》，〔清〕張次溪編纂：《清代燕都梨園史料正續編》，下冊，頁八四九。

自魏長生以西秦腔入京,而崑弋始衰;迨高朗亭又以二簧至,而弋腔愈衰;道光十年以後,黃腔代興,時京中弋腔之班未絕也。迨道光晚歲,亂作西南,洪楊首義,洪楊政治,頓呈机陧之狀,使梨園行易受波及,因而不振。咸豐初年,都中笙歌,獨為寂寞,舊有各伶,多散歸田里,或以年老逝世,繼起無人,因此綿延數百年之弋腔,遂亦淪於絕境。其後醇親王奕譞,身憚此腔傳絕,乃於邸中,網羅宿伶,成立一高腔科班,並招攬八旗貧寒子弟,月給口糧,延聘惠二、劉三順、猴兒恒、錢寶珍、紀大、倉兒、李洪金、洪喜、白老福、楊老曼等為教習,從事排演舊時各劇,自是頗有弋腔高材,使此一派生機,賴以不斷。其所組班,在同治間者曰安慶,在光緒九年者曰恩慶,後曰恩榮,生徒皆以「慶」、「榮」二字為名,如胡慶元、胡慶合、勝慶玉、陳榮會、國榮仁、趙榮麟、何榮海、吳榮英輩,皆班中之佼佼者。……光緒初,皮黃、梆子盛極一時,弋腔相形見絀,益為不支。迨醇親王逝世,恩榮亦散,班中伶人,貧無立足地,或留京改業,其屬河北籍者,則多回鄉務農。而恩慶出身之徐廷璧,乃與濟州稻地鎮之耿兆隆集資成立同慶班;光緒十三年,復與玉田王繩祖組織益合科班,招生徒七十餘人,今享盛名之益字輩伶人,即出其中。宣統元年,肅親王善者掌民部,繼醇親王之志,重招昔時恩慶班伶人之在田間者,如勝慶玉等,至京,創立安慶崑弋社(按,即劉半農氏所發現的戲簿裡的「復出安慶班」),演於東安市場之東慶茶園(今毀);辛亥事起,清帝遜政,而此為弋腔後殿之安慶班,亦不得不瓦解矣。㉖㉓

王氏這段話,可以說就是道光以後,所云弋腔(即指京腔)的興衰存亡史。在皮黃、梆子腔的傾軋之下,幸在

㉖ 王芷章:《腔調考原》,收入王芷章:《中國京劇編年史》,下冊,頁一三二五—一三二六。

咸豐間得醇親王奕譞的倡導維護，宣統間得肅親王善者之賡續其志，其間又得三藝人徐廷壁、耿兆隆、王繩祖之憤然而起，使其班社薪火相傳，然而辛亥革命以後，弋腔即不得不隨清廷而瓦解矣。

以下資料，尚可看出道光以後京腔的一些蛛絲馬跡。

楊懋建《長安看花記》有道光十七年丁酉（一八三七）中秋序，其「蘭香」條云：

和春為王府班，擊刺跌擲是其擅場。中軸子為四部冠。今高腔即金元北曲之遺也。又多作秦聲。至於清歌慢舞，固無聞焉。㉖㉔

宣統元年（一九○八）威震瀛《京華百六竹枝詞》云：

宛轉珠喉服靚妝，弋腔秦調雜宜黃。銀官去後湘雲老，腸斷詞曹粉署郎。㉖㉕

由前段資料正可證據王芷章的話語，京腔一直為王府所青睞，道光間甚至以和春躋入四大名班，而以擊刺跌擲之「中軸子」為四部冠。只是「清歌曼舞」則非其所能。所云「高腔」即弋腔，亦即京腔。時人每混用此三名詞。又以高腔即金元北曲之遺音，未知何所據而云然。由後段資料可證直至宣統年間，京腔尚能與梆子腔、二黃腔並存，實亦有賴於肅親王善者之扶持。所云弋腔即指京腔，秦腔即梆子腔，宜黃腔即二黃腔。㉖㉖

其次看看道光以後梆子腔的情況：

（1）張際亮《金臺殘淚記》有道光八年戊子（一八二八）自敘，卷三〈雜記〉云：

今則梆子腔衰，崑曲且變為亂彈矣。㉖㉗

㉖㉔ 〔清〕蕊珠舊史：《長安看花記》，收入〔清〕張次溪編纂：《清代燕都梨園史料正續編》，上冊，頁三一九。

㉖㉕ 〔清〕張次溪編纂：《清代燕都梨園史料正續編》，下冊，頁一七八。

㉖㉖ 詳見曾永義：〈梆子腔新探〉、〈皮黃腔系考述〉，收入《戲曲本質與腔調新探》，頁二一八—三一九。

(2)楊掌生《夢華瑣簿》有道光二十二年壬寅（一八四二）序，云：

戲莊演劇，必徽班。戲園之大者如廣德樓、廣和樓、三慶園、慶樂園，亦必以徽班為主。下此，則徽班、小班、西班相雜適均矣。❷❻❼

春臺、三慶、四喜、和春，為「四大徽班」。其在茶園演劇，觀者人出錢百九十二，曰「座兒錢」。（此散座也，官座及桌子則有價。）惟高祝座兒錢與四大班等。堂會必演此五部。日費百餘緡，纏頭之采不與焉。

（戲莊及第宅絲觴宴客，皆曰「堂會」。）下此，則為小班，為四（西）班。茶園座兒錢各以次遞減有差。堂會則非所與聞。西班諸伶，則捧觴侑酒，並所不習。近日亦有出學酬應者。然召之入酒家則可，茶園為眾人屬目之地，有相識者亦止遣傔僕送茶，諸伶仍不登座周旋也。❷❻❾

內城禁開設戲園。止有雜耍館。外城小戲園，徽班所不到者，分日演西班、小班，又不足，則以雜耍補之。故外城亦多雜耍館。❷❼⓿

(3)同治十一年壬申（一八七二）醉里生《都門竹枝詞》：

新腔梆子效山西，粉墨登場類木雞。有客南來聽未慣，隔牆疑作鷓鴣啼。❷❼❶

(4)陳彥衡《舊劇叢譚》（寫作時間當在民國二十年（一九三一）之後）云：

〔清〕華胥大夫：《金臺殘淚記》，收入〔清〕張次溪編纂：《清代燕都梨園史料正續編》，上冊，頁二五〇。

〔清〕蕊珠舊史：《夢華瑣簿》，收入〔清〕張次溪編纂：《清代燕都梨園史料正續編》，上冊，頁三四九。

〔清〕蕊珠舊史：《夢華瑣簿》，收入〔清〕張次溪編纂：《清代燕都梨園史料正續編》，上冊，頁三四九―三五〇。

〔清〕蕊珠舊史：《夢華瑣簿》，收入〔清〕張次溪編纂：《清代燕都梨園史料正續編》，上冊，頁三五〇。

〔清〕醉里生：《都門竹枝詞》，收入〔清〕張次溪編纂：《清代燕都梨園史料正續編》，下冊，頁一一七六。

自秦腔盛行，鑼鼓專務火暴，雖二簧場面亦雜以梆子。俗派流傳，外江變本加屬。今日場面中求其真有二簧規矩韻者，即北平亦不多見矣。 ⓻

田際雲，梆子花旦，又名「想九霄」。少時尚姣好，中年擁腫，少風韵，藝亦平平。其人工於心計，組織玉成，編製新劇，頗能轟動一時。當時人以其名對「忘八旦」，可謂滑稽之尤。 ⓼

當時徽班之外有梆子班。清季北京銀號皆山西幫，喜聽秦腔，故梆子班亦極一時之盛，而以義順和、寶勝和兩班為最著名。自田際雲立玉成班，始兼唱二簧，然少名角，惟黃胖名月山以二簧武生而隸梆子班，短打武劇，精悍便捷，最稱拿手。……秦腔老生中，郭寶臣（即「老元元紅」）、楊娃子、達子紅、十三紅，花旦中十三旦、一盞燈、福才子、靈芝草、青衣中撈魚鶴、溜溜旦，花臉中黑燈、銀玉、丑角中劉七、張黑，皆其中翹楚。惟山西老角日見零落，漸以北直梆子攙雜其間，不免江河日下矣。大抵梆子戲劇多鄙俚嘈雜，少文靜之趣，故為縉紳先生所不取，不能與二簧爭衡，而終歸於淘汰歟。 ⓽

由以上四家記載，加上前文宣統元年（一九〇八）威震瀛〈京華百六竹枝詞〉「弋腔秦調雜宜黃」之語，可知道光八年（一八二八）張際亮所云「梆子腔衰」，指的應是盛於乾隆間的魏長生川梆子；楊掌生於道光二十二年（一八四二）所云之「西班」應是同治間醉里生所云「新腔梆子效山西」的山西梆子，亦即陳彥衡所云盛行的「秦腔」。可見道光間山西梆子不能與四大徽班和嵩祝班相提並論，只能和「小班」在「小戲園」演出；觀眾看戲的「座兒錢」也比徽班便宜；估計山西梆子因為北京銀號商人「山西幫」愛聽鄉音的關係，在光緒間始得山

⓻ 〔清〕陳彥衡：《舊劇叢譚》，收入〔清〕張次溪編纂：《清代燕都梨園史料正續編》，下冊，頁八五二。
⓼ 〔清〕陳彥衡：《舊劇叢譚》，收入〔清〕張次溪編纂：《清代燕都梨園史料正續編》，下冊，頁八五三。
⓽ 〔清〕陳彥衡：《舊劇叢譚》，收入〔清〕張次溪編纂：《清代燕都梨園史料正續編》，下冊，頁八五九。

西梆子盛行。盛行的結果也使得二黃的伴奏場面受到影響。也因此山西梆子也出了不少名演員，就中田際雲不止組織玉成班，還使「徽秦合奏」。但無論如何，由於山西梆子不為士大夫所喜，自歸衰落，先是雜入直隸梆子，最後維持到宣統間也隨著滿清王朝而被「淘汰」。

結語

以上經由文獻資料證據可以看出，雖然「花部」、「雅部」的觀念起於乾隆間的北京和揚州。戲曲史家因此也認為彼時有「花雅爭衡」的現象。而所謂「花雅」其實就是「雅俗」，雅俗也其實是中國文化中國文學互相推移向前的兩股力量，戲曲史中的雅俗推移，自從南戲北劇成立以後，無論體製劇種或腔調劇種也莫不如此。

明嘉靖間，祝允明、楊慎認為北劇是雅南戲是俗，萬曆間湯顯祖、顧起元、王驥德等人認為南戲諸腔中，崑山腔繼海鹽為雅，弋陽包攬餘姚為俗。萬曆宮廷中有「宮戲」、「外戲」，宮戲演北劇為雅，《孤本元明雜劇》中多教坊劇可以為證；外戲演崑、弋、打稻、過錦諸戲為俗。清康熙至嘉慶間宮廷內府演崑弋二腔，崑雅弋俗。

乾隆間，花部繁興，統稱「亂彈」。其重要腔調京腔、陝西梆子、四川梆子皆與崑腔有所爭衡，仔細觀察，有崑京、崑梆（陝西梆子）、京梆（四川梆子）、崑亂之相互推移。乾隆末（五十五年，一七九〇以後）徽班入京，因有崑徽之推移，經嘉慶至道光二十年（一八四〇），徽班中之皮黃突出為主腔而形成「皮黃戲」，從此為崑劇皮黃戲之推移。皮黃戲於同治六年（一八六七）南下上海，被稱為京劇。京劇於光緒後獨霸劇壇，導致崑劇一息殘喘，而亂彈之京腔、山西梆子亦隨滿清而消亡。

然而體製劇種南戲北劇推移的結果，產生新體製劇種明清傳奇和南雜劇；腔調劇種崑腔、弋陽腔之推移則

產生新腔調劇種崑弋腔，類此而有崑梆腔、京梆腔、皮黃腔，崑劇更提供大量藝術滋養供京劇成長，使京劇簡直從崑劇蛻變而來。可見爭衡推移的結果，反成合流而壯大。

從「戲曲雅俗推移」的現象，似乎也可以讓我們體悟到，戲曲藝術文化的推移消長，事實上是物理自然之現象；也因此我們對於傳統藝術文化不合時宜的趨於消沉，其實無須感傷，只要我們擅於作「永久性動態文化櫥窗」[275]的維護保存，又懂得如何「扎根傳統創新」[276]，那麼我們的藝術文化，其實是賡續前修不停地向上提昇向前開展而生生不息的。

校後記

文章寫成後，讀到友人王永寬教授（河南省社會科學院文學所）〈清代戲曲的雅俗并存與互補〉[277]，大意調：清代戲曲的內容和形式都呈現出多元、多樣、多變的趨勢，從戲曲文學劇本的情況來看，雅與俗的兩種傾向的並存與互補是突出的特點。其主要表現可以從四個方面進行考察：一是雅中雅，文士劇作的案頭化傾向；

㉗㈤ 曾永義：《臺灣地區民俗技藝的探討與民俗技藝園的規劃》詳論其事，見曾永義：《說民藝》（臺北：幼獅文化事業公司，一九八七年），頁一三一—一二三。

㉗㈥ 曾永義：《從戲曲論說「中國現代歌劇」》詳論其事，見曾永義：《戲曲與歌劇》（臺北：國家出版社，二○○四年），頁一八九—二二八。

㉗㈦ 王永寬：〈清代戲曲的雅俗並存與互補〉，《東南大學學報（哲學社會科學版）》一○卷三期（二○○八年五月），頁八六—九二。

二是雅中俗，傳奇與雜劇的大眾化趨勢；三是俗中雅，文士創作對於地方俗曲及花部戲曲的提升；四是俗中俗，地方戲曲中的市井趣味。

又讀到友人楊飛〈試析清代乾嘉時期揚州劇壇的轉型性特徵〉，大意謂：乾隆時期揚州開始取代蘇州成為南方戲曲演出活動的中心。其家班性質由士大夫蓄養轉為商人，尤以鹽商為多，雖為家班卻具有職業戲班的因子；其戲曲理論評價開始由雅部轉向花部，藝術評價標準重視演員的師承和技藝。

以上二文未及採入拙文之中，請讀者自行參閱。

楊飛：〈試析清代乾嘉時期揚州劇壇的轉型性特徵〉，《戲曲研究》第七五輯（二〇〇八年四月），頁一二一—一四〇。

第伍章 京劇流派藝術之建構及其異彩紛呈

引言

論「戲曲流派」近代文學史家、戲曲史家，皆以明萬曆間呂天成、王驥德所引發之所謂「湯沈文律之爭」為起點，而又多進一步各據所見有所建構和增益。

而著者認為，既但就「曲」而言，不止戲曲有「流派說」，散曲同樣有「流派說」。簡述個人所見如下：

其一，金院本藝術魏、武、劉三家已成典範，教坊師承有人，在院本藝術上顯然已各成流派。宋元書會如九山、永嘉、古杭、元貞、武林、玉京、敬先等各自集結之才人先生創作俗文學作品與戲曲劇本，彼此競爭，各立山頭，儼然也有「流派」的模樣。元明間趙孟頫、關漢卿、朱權將演員分為「良家子弟」、「戾家子弟」，以致演出之雜劇藝術也有兩種類型，也有「流派」的況味。這三種現象以表演藝術、作家團體、演員身分為基準，在民間自然形成，而毫無「流派意識」，但可以視之為「戲曲流派」的端倪或先聲。

其二，元代以後，文人因為在學術上受先秦諸子九流、儒家八派之說，在文學上受唐詩、宋詞分派之論的影響，其論述散曲或戲曲也自然有分門別派的趨向。據著者觀察，元人貫雲石、鄧子晉、楊維禎三人，蓋以散

曲語言之質性與情境為基準論元人散曲作家的風格，而有滑雅、平熟、媚嫵、妖嬌等，而以馮海粟之「豪辣灝爛」為正格。

《太和正音譜・樂府體式》十五家蓋以詞藻與風骨為基準論諸家風格。則蒙元與朱明之初，曲家已嘗試建立基準以論述散曲、劇曲之風格，則「流派意識」已宛然存在。

其三，明嘉靖間何元朗、王世貞引發《拜月》、《琵琶》優劣論」，各有附從，堪稱旗鼓相當。其中王世貞、魏良輔二人論述最為周詳，只是其文字雖工散有別而語意雷同，經著者稍作檢驗，認為當是王氏襲魏氏而異同觀察，實已開明人詞律輕重論之爭端。

又因為南北曲之消長與文化差異而盛行「南北曲異同說」，諸家論述雖有繁簡，而看法大抵相近。其中王世貞、魏良輔二人論述最為周詳，只是其文字雖工散有別而語意雷同，經著者稍作檢驗，認為當是王氏襲魏氏而整齊其行文而來。

明人論「當行本色」者有十五家，其中，王驥德、沈德符於「本色」之命義，臧懋循、呂天成於「當行」之修為大抵可取；其他則或掠得其偏，或混淆當行與本色，或胡亂瞎說。試想以此論明人戲曲，如何能真正辨其優劣？因為所謂「本色」應指戲曲所呈現之「真面目」，較諸詩詞，則曲與戲曲自具特有之品調風貌；而「當行」則指劇作家和評論家應具有對曲和戲曲之創作或批評之全方位修為；然而明人所論之「當行」、「本色」則均未能全然洞悉於此。

以上三論，可謂係明人論曲較具體系者，三論所涉及之詞律優劣，南北曲聲情異同之對比，「當行」與「非當行」、「本色」與「非本色」所產生之良窳，已顯然以二元相對作為散曲、戲曲論述之基礎，亦已隱然有二派正反之分野。

其四，萬曆間呂天成、王驥德引發吳江沈璟與臨川湯顯祖重格律與尚詞趣之論爭，王氏甚至謂湯沈有如「冰

炭」，而且王氏已略及沈璟之衣鉢傳遞，有呂天成、卜世臣；沈氏之侄自晉，更有如點將，高舉「吳江派」之纛，不使臨川湯氏專美，於是呂天成又出而調停，有詞律並重之「雙美說」。他們雖然沒有明白說出「流派」，而且湯沈之間又頗能相互欣賞，沒有「勢同水火」的現象；但從王、呂、沈的言論裡，實質上確已為萬曆間呂、王二氏的「湯沈冰炭說」。劃分吳江、臨川二派對峙的氛圍，也難怪民國以來學者在吳瞿安倡導之下，所謂「流派說」，就成為文學史家、戲曲史家熱門的論題。也因此若論「流派說」之初步建構完成，則應始於萬曆間呂、王二氏的「湯沈冰炭說」。

其五，經著者從各種角度考察，湯顯祖因論曲尚趣，他不是不懂音律，只是他相信自己能掌握自然音律之聲情與詞情之冥然契合，所以若驗以沈璟所講求之人工格律，確實有諸多不合；然而也絕非「拗折天下人嗓子」，觀《牡丹亭》之傳唱古今便可以得知。而《臨川四夢》也的確有諸以「宜黃腔」的證據，也就是湯氏所創作之《四夢》，若就劇種而論，尚屬明人「新南戲」，尚未臻於歌以「崑山水磨調」之「傳奇」；所以驗諸「傳奇」格律有如著者所謂建構曲牌之「八律說」[1] 就會有所舛誤。

其六，吳瞿安以後之論曲諸家，其進一步之明人傳奇分派說，各有開展，各有論述，可以看出諸家論述說明人傳奇作品之思維，有助於我們對明代曲壇之認識與了解，但卻因為難於建立論述之絕對基準，所以各難以自圓其說，終至徐朔方先生首先發難，朱萬曙繼以所建「三要素說」，完全予以崩解。至此，似乎擾攘一世紀的明代傳奇分派說，看似終歸寂滅！

然而難道散曲、戲曲之分派根本沒有意義嗎？其建構之基準真的無法設立嗎？到底什麼緣故使百年之分派說難於突破盲點而導致失敗呢？

❶　曾永義：〈論說「建構曲牌格律之要素」〉，《中華戲曲》第四四期（二〇一二年十二月），頁九八─一三七。

對於著者所提出的這三個問題，首先可以明確回答的是建構戲曲流派之基準是可以絕對設立的。由下文著者所論及之詩讚系板腔體戲曲劇種「京劇」之流派建構便可獲得肯定答案，也就是說「京劇流派」之建構，由於京劇以演員藝術為中心，其藝術良窳之根據在一己「唱腔」，從而逐漸依附種種條件，流派藝術就自然形成。所以演員「唱腔」就成為建構詩讚系板腔體系統之說唱和戲曲藝術流派之不二法門。法門單一，立論就有理可循，也就是說執此而皆準，就不會枝蔓歧異、捉襟見肘，有如上世紀論說明人傳奇流派的現象。

那麼是否也可以以演員「唱腔」為基準來論述詞曲系曲牌體系統之說唱和戲曲流派呢？就著者看來，卻又不可。理由是：

中國說唱和戲曲文學就唱詞分，有詩讚系和詞曲系，詩讚系指像詩那樣的七言句和像讚那樣的十言句；七言有43、34 單式、雙式音節兩種形式，十言有334、343 雙式、單式兩種音節形式，句式較固定。詞曲指像詞、曲那樣的長短句，三字到七字的句子，各有12、21、22、13、32、23、222、33、34、43 兩種單式、雙式音節形式，其間因長短而變化多端。詩讚以上下兩句為基本單元，沒有嚴格的平仄律，上句仄韻，下句平韻，句句押韻。詞曲則以詞牌曲牌制約，有一定的字數、句數、句長、韻長、句式，還講求平仄聲調律、協韻律和對偶律，甚至於句中語法律，從而使詞調曲調性格鮮明。兩系先天制約性寬嚴不同，所以歌詩讚系者可自由發揮的空間很大，可以充分運轉口法，顯現一己的特色；反之歌詞曲系者可自由發揮的空間很小，其口法已大抵為格律所拘，可靈動變化者少，所以難以顯現一己的特色。但也由於詩讚系講究自然音律，人工音律的規範不多，所以趨於俚俗粗陋；而詞曲系人工音律規範嚴謹，自然音律空間狹小，所以高雅精細。

可見因為詞曲系曲牌體之曲牌所含「八律」對於唱詞語言旋律的制約性非常大，不像詩讚系板腔體那樣有

許多讓歌者之口法、行腔得以舒展騰挪的廣闊空間，所以曲牌體的歌者所唱出的「聲情」，就會共性多而個性少；相反的板腔體的歌者的一己唱腔，就容易具有獨特性。有了「獨特性」，其開宗立派的旗幟自然容易鮮明。而更何況，詞曲系散曲、戲曲，以作家為中心，世俗所重也在其文學成就；演員尚且在樂戶戾家中浮沉，焉能被重視而以之為論述之基準！

那麼詞曲系曲牌體之散曲、戲曲難道就沒有像詩讚系板腔體那樣的絕對基準嗎？答案也應該是肯定的。鄙意以為，曲牌之「八律」既然因其對歌者「唱腔」之制約性大，雖然無法由此而產生流派，但是否卻可由此看出劇作家對詞、律功底之修為所產生的不同表現呢？若以此來為詞曲系曲牌體之散曲、劇曲分門別派，豈不也就設立了其絕對的基準呢？請先看著者在〈論說「歌樂之關係」〉❷ 所繪製的一張圖表：

❷ 曾永義：〈論說「歌樂之關係」〉，《戲劇研究》第一三期（二○一四年一月），頁一—六○。

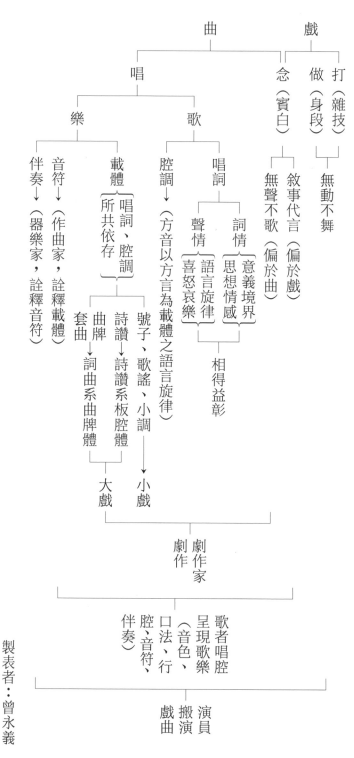

這張圖表呈現戲曲表演藝術所構成之元素和其間之系統關係。戲曲之表演藝術在「唱做念打」，而戲曲之所以為「戲曲」，明示其以「曲」為重，而曲之主體在「唱」，「唱」必兼「歌」、「樂」，而以「歌」為核心，「樂」為其呈現之襯托。而「歌」之內涵，更有「唱詞」、「腔調」及其共同之載體；「腔調」則為方音以方言為載體之語言旋律，為一方群眾聲情之共性，因地而異，所謂「南腔北調」。而唱詞內涵詞情與聲情，其載體以大戲而

製表者：曾永義

言則有「詩讚系」與「詞曲系」，詩讚為七言十言之詞句，詞曲為具「八律」之「曲牌」；詞情與聲情必須相得益彰乃能真正而充分地彰顯戲曲之文學和藝術。所以其「詞情」所用之語言質性與呈現在劇作家的文學修為上；其「聲情」來自唱詞之語言旋律和依存於載體「曲牌」所規定之人工音律，亦有賴於劇作家的音律修為。也就是說詞曲系曲牌體戲曲文學、藝術表現的最根本所在即為受曲牌制約的唱詞。「唱詞」中之「詞律」互相制約，又互相依存，它們融而為一體，則必有「偏」，則必有「失」，偏「詞」者必失「律」，偏「律」者必失「詞」，都非佳作，更遑論為「無懈可擊」之妙品。所以如以「曲牌」中之詞、律為絕對基準來論述作家作品之分野，進而歸併為流派，就不會有上述諸家難於自圓其說的弊病，這「弊病」也就是論者難以突破的盲點。

而其實以「詞、律」作為流派劃分的基準，正是上述元明以來曲論家無形中所共具的原則。他們無不或從「詞」之「造語」，或從「律」之「聲韻」著眼；當然兼顧「造語」、「聲韻」者亦不乏其人。所以如以劇作家「詞、律」造詣為絕對「基準」，在邏輯上其分門別派應有以下「四派」：

詞律
- 擅詞輕律
- 重律拙詞
- 詞律雙美
- 詞律兩拙

這四派中之前三派其實和萬曆間劇壇的現象頗為相合，只是近代曲論家，皆以「臨川」天工化成，高不可攀為絕無僅有，並世獨尊；其實只要擅詞而輕律者皆可屬之；而若為論述之方便，何妨就其「詞」再分為駢綺、藻麗、清麗、本色、質樸等。至於重律拙詞者，自以沈璟為代表；而當時所謂之「吳江派」，如呂天成、王驥德，

自應歸諸如吳炳、陳與郊等「詞律並美」之列。而詞律兩拙者則棄之唯恐不及，遑論其成派！

而若再追根柢探索曲論家何以好將作家作品分門別派之故，不過只為了研究論述方便著想而採取的措施。

也因此，若為了研究論述方便，何妨因緣情勢，隨論說之需要，先設立論說之簡單基準，然後分派分類，提綱挈領以幫助敘述之明白曉暢，舉例如下：

其一，以「體製劇種」為基準：

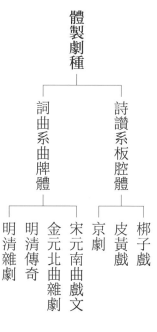

體製劇種
- 詩讚系板腔體
 - 梆子戲
 - 皮黃戲
 - 京劇
- 詞曲系曲牌體
 - 宋元南曲戲文
 - 金元北曲雜劇
 - 明清傳奇
 - 明清雜劇

其二，就語言所含質性與色澤而分：

著者有〈論說「戲曲劇種」〉詳論其事。❸

體製劇種乃對於腔調劇種而言，前者以其體製規律之不同為分野，後者以其用以歌唱之腔調之差異而有別。

❸ 曾永義：〈論說「戲曲劇種」〉，《論說戲曲》，頁二三九—二八五。

就戲曲所用之語言而言，其運用口語、俗語不假雕琢者為「白描派」，其運用雅言麗詞者為「文采派」。其「生旦有生旦之口，淨丑有淨丑之腔，人物之不同有如其面，具各自之口脗」，使戲曲語言各如其分者為「本色自然派」。此方為「本色」之真諦，非如明人多誤以「本色」為俚語之白描。

語言

- 白描
- 文采
- 本色

其三，語言之方音以方言為載體所形成之地方語言旋律，亦即地方腔調，有南北之分。若以此分派，則有…

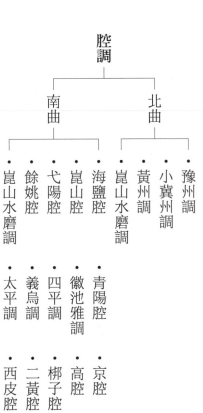

腔調

北曲
- 豫州調
- 小冀州調
- 黃州調
- 崑山水磨調
- 青陽腔
- 京腔
- 徽池雅調
- 高腔

南曲
- 海鹽腔
- 崑山腔
- 弋陽腔
- 餘姚腔
- 崑山水磨調
- 太平調
- 四平調
- 梆子腔
- 二黃腔
- 西皮腔

其四，以戲曲劇本能否演出為基準者，能演出者為場上之曲，必合規中矩，講究排場、機趣橫生；不能演出者為案頭之書，但以詞采動人。既能演出，又宜於閱讀者為案頭場上兩兼其美。此與上舉以「詞律」為基準

之流派互為呼應關鎖。

其五，以戲曲功能為基準者，亦即以戲曲為工具以達成其所欲完成之目的，有教化說、諷諫說、游藝說、主情說、抒憤說。

搬演┬場上之曲
　　└案頭之書
　　　案頭場上兩宜

功能┬教化
　　├諷諫
　　├游藝
　　├主情
　　└抒憤

其六，以戲曲產生之地域為分野，或作家籍貫為歸趨，前者與腔調劇種具密切之關係。又有南北戲劇之分。

地域

傳奇　　　　北劇

越中：

蘇州：

吳江：

杭州雜劇：（浙江）
鄭廷玉、宮天挺、鍾嗣成

中州雜劇：（汴京）
費唐臣、張國賓、孟漢卿、曾瑞卿、秦簡夫

大都雜劇：（北京）
王實甫、關漢卿、馬致遠、楊顯之、紀君祥、王仲文、

東平雜劇：（山東）
高文秀、康進之、武漢臣、岳伯川、張壽卿、賈仲明

真定雜劇：（河北）
白樸、李文蔚、尚仲賢、李好古、戴善甫、史敬先、王伯成、高茂卿、劉君錫

平陽雜劇：（山西）
鄭光祖、吳昌齡、李壽卿、劉唐卿、狄君厚、石君寶、孔文卿、李行甫、羅貫中

楊梓、金仁傑、陳以仁、蕭德祥、朱士凱、王日華、李唐賓、谷子敬、王子一

沈璟、呂天成、葉憲祖、王驥德、馮夢龍、范文若、袁于令、卜世臣、沈自晉

李玉、朱崇臣、朱佐朝、畢魏、葉時章、張大復、丘園

史槃、王澹、祁彪佳、孟稱舜

其七，以演員之藝術特色為基準，唯詩讚系板腔體有之，舉京劇為例：

京劇演員

譚派：譚鑫培、余叔岩、言菊朋、王又宸、高慶奎、馬連良、譚富英、楊寶森、奚嘯伯等

余派：余叔岩、吳彥衡、楊寶忠、王少樓、譚富英、陳少霖、李少春、孟小冬等

馬派：馬連良、言少朋、王金璐、王和霖、周嘯天、遲金聲、李慕良、馬長禮、張學津、馮志孝、梁益鳴等

麒派：周信芳、高百歲、陳鶴峰、李少春、李和曾、徐敏初、周少麟等

梅派：梅蘭芳、徐碧雲、張君秋、李世芳、華慧麟、言慧珠、李玉茹等

程派：程硯秋、高華、陳麗芳、趙榮琛、新艷秋、五吟秋、李世濟、侯玉蘭、李薔華等

尚派：尚小雲、尚長麟、雪艷琴、趙嘯瀾等

荀派：荀慧生、童芷苓、李玉茹、趙燕俠、許翰英、吳素秋等

金派：金秀山、金少山、郎德山、納紹先、郭厚齋、增長勝、安樂亭等

其八，以作家之出身為基準，雜劇、傳奇有別。

作家

雜劇：良家、戾家

傳奇：名家、行家

其九，以作家歸屬之書會為基準：

書會┬九山書會：史九敬先
　　├永嘉書會
　　├武林書會
　　├玉京書會：關漢卿、白樸、楊顯之
　　└元貞書會：馬致遠、李時中、花李郎、紅字李二

其十，以劇作的題材內容為基準：

題材內容┬歷史劇
　　　　├社會劇
　　　　├家庭劇
　　　　├愛情劇
　　　　├仕宦劇
　　　　├佛道劇
　　　　└神怪劇

其十一，以風格為基準：

風格┬豪放
　　├婉約
　　└端謹

以「風格」為基準分派者，由上文所舉，可知皆以詞曲系曲牌體之戲曲劇種為對象。但由於「風格」之內涵，

極為錯綜複雜，它含有作品所呈現的意趣面貌和流露的藝術技法，更涵蓋作家的修養、思想和情感，如此綜合而成的風神品調，其結果必然有如「人心不同，各如其貌」。至多只能求其「類型相近」，只能「物以類聚」那樣的予以概括劃分。何況用來呈現「風格」之語辭極難精確，如以具體事物作為比興象徵，有時不免如《太和正音譜》所列之「體式」，令人揣想聯翩反而落入捉風捕影；如用過於浮泛之語辭概括，以詞為例，如「豪放」之蘇軾（既豪且放）、「婉約」之周邦彥（既婉且約），則又將置「豪而不放」之辛棄疾、「放而不豪」之朱敦儒或「婉而不約」之韋莊、「約而不婉」之溫庭筠於何地。可見以「風格」為流派之分野，每每失之見仁見智，或顧此失彼之病。更何況成就高之作家，實多能隨物賦形，各具品格，有如關漢卿，既能寫豪辣灝爛之《單刀會》，亦能寫旖旎嫵媚之《詐妮子》，復能寫風流蘊藉之《玉鏡臺》，更能寫本色自然之《竇娥冤》、《救風塵》，又如何能以「豪放」一格制約呢？

總而言之，詞曲系曲牌體戲曲之分派說，不過是戲曲史家為論述方便所作的劃分，本身不止難有定準，而且也難具絕對的意義。以上所列十一種不同基準之分類法，不過提供參考，或者可以作為論述之便而已。而由此亦可見，戲曲流派之分野基準，實難執其一以定其餘。

但誠如著者所論，若欲擇其一以為「戲曲流派」之共同基準，亦非全然不可；則當就「詞曲系曲牌體戲劇種」、「詩讚系板腔體戲劇種」分別以其文學與藝術之核心為基準，然後由此所得之「流派」乃能堅實而顛撲不破。而其核心為何？鄙意以為由於「詞曲系曲牌體戲劇種」如金元雜劇、宋元南戲、明清傳奇、明清南雜劇，皆以劇作家為中心，重其唱詞文采與曲牌格律之修為；而「詩讚系板腔體戲劇種」如京劇、評劇、越劇等，皆以演員為中心，重其表演藝術之修為。而兩者之修為，又實各以「詞、律」、「唱腔」為核心，所以若能將兩體系分別以「詞、律」、「唱腔」為唯一基準，前者以論作家，後者以論演員來分門別派，就應當沒有被「崩解」的可能。

當然，這只是就「戲曲」之為綜合文學和藝術而說，它是無法像朱萬曙就一般思想家和文學家結合成派的「三要素」來論說的。❹

以下且來考述清代京劇「流派藝術」之建構過程。

京劇流派與京劇藝術成長相表裡，自然是學者公認的事實。譬如：

因為「京劇流派是京劇藝術發展到比較成熟階段後的產物」❺，也「是一定時代和社會的產物」❻；所以

1. 許朝增〈藝無止境——談流派的形成、繼承和發展〉云：
藝術流派屬於戲曲美學的範疇。流派不斷出現，是劇種在藝術上日趨發展成熟的重要標志，也是一個藝術家成熟的標志。重要流派的創始者常常代表這個劇種某個發展階段的最高水平。❼

2. 江東吳〈論戲曲流派〉云：
以京劇為代表的戲曲藝術，在其發展過程中產生的各種流派，又對擴大劇種影響，促進戲曲藝術的進一步繁榮起了推動作用，流派紛呈成了戲曲興旺的一種標誌。❽

3. 王志超〈審美創造與藝術流派——京劇表演藝術二題〉云：
京劇流派紛呈，有目共睹。二百年的京劇發展史，同時又是京劇流派合與分的辯證統一過程，雜交優生

❹ 曾永義：〈散曲、戲曲「流派說」之溯源、建構與檢討〉，《中國文學學報》第六期（二○一五年十二月），頁一—六四。

❺ 北京市藝術研究所、上海藝術研究所編著：《中國京劇史》（北京：中國戲劇出版社，一九九〇年），頁六七六。

❻ 北京市藝術研究所、上海藝術研究所編著：《中國京劇史》，頁六七七。

❼ 許朝增：〈藝無止境——談流派的形成、繼承和發展〉，《戲曲文學》一九九五年第二期，頁三三一。

❽ 江東吳：〈論戲曲流派〉，《黃梅戲藝術》一九九六年第二期，頁八三。

的統一過程，標準化與多樣化的藝術統一過程。❾

4. 王政〈京劇唱腔流派的發展〉云：

流派藝術是京劇藝術的精髓，也是京劇藝術發展的標誌；它與京劇藝術同步出現，在短短的兩百年京劇發展史中，誕生過許多形成自己流派的藝術家。❿

5. 王安祈〈京劇梅派藝術中梅蘭芳主體意識之體現〉云：

京劇的繁榮鼎盛以「流派紛呈」為標誌，一部京劇史的發展，幾乎可以「流派的演進」為主軸重心，流派藝術實為京劇之主要內涵。⓫

舉此五家已可以概見「京劇流派」與京劇藝術之內涵、京劇史之發展有極為密切的關係；因此「京劇流派」可說是「京劇研究」中極為緊要的問題，相關論著也已繁篇累牘。但是其根本性之問題，如「流派名義」、「流派構成條件」、「流派建構之背景因素」、「流派建構之基礎要素」、「流派建構獨特風格與群體風格之歷程」等，不是未暇論及，就是論而未詳，或異說紛紜，難斷所從。以致專業辭書如《中國戲曲表演藝術辭典》⓬、《中國大百科全書‧戲曲曲藝卷》⓭、《京劇知識詞典》⓮、《中國曲藝表演藝術辭典》⓯、《中國曲學大辭典》⓰、《京劇文

❾ 王志超：〈審美創造與藝術流派——京劇表演藝術二題〉，《藝術百家》一九九六年第三期，頁六〇。

❿ 王政：〈京劇唱腔流派的發展〉，《中國京劇》一九九六年第四期，頁一四。

⓫ 王安祈：〈京劇梅派藝術中梅蘭芳主體意識之體現〉，載於王璦玲主編：《明清文學與思想中之主體意識與社會‧文學篇》（臺北：中央研究院中國文哲研究所，二〇〇四年），頁七〇五—七六二。

⓬ 中國大百科全書出版社編：《中國大百科全書‧戲曲曲藝卷》（北京：中國大百科全書出版社，一九八三年）。

⓭ 上海藝術研究所編：《中國戲曲曲藝辭典》（上海：上海辭書出版社，一九八一年）。

⓮ 吳同賓等主編：《京劇知識詞典》（天津：天津人民出版社，一九九〇年）。

一、「流派」之名義與構成之要件

(一)諸家對「流派」名義與構成要件之看法

論「流派」需先正其名義，次需分析其構成條件，且先看諸家說法：

1. 《辭海・流派》：

水之支流曰流派。張文宗〈詠水〉詩：「探名資上善，流派表靈長。」今謂一種學術因徒眾傳授互相歧

乃就上面所提出諸問題，陳述個人的看法。

化詞典》[17]等均未就「京劇流派」作詞條解釋；專書如《京劇兩百年概觀》[18]、《京劇兩百年史話》[19]、《北京戲劇通史》[20]、《清代京劇文學史》[21]、《清代戲曲發展史》[22]等亦均未就「京劇流派」提出說明。也因此著者

[15] 余東漢編著：《中國戲曲表演藝術辭典》(武漢：湖北辭書出版社，一九九四年)。

[16] 齊森華等主編：《中國曲學大辭典》(杭州：浙江教育出版社，一九九七年)。

[17] 黃鈞等主編：《京劇文化詞典》(上海：漢語大詞典出版社，二〇〇一年)。

[18] 蘇移：《京劇兩百年概觀》(北京：北京燕山出版社，一九八九年)。

[19] 毛家華編：《京劇兩百年史話》(臺北：行政院文建會出版，一九九五年)。

[20] 周傳家等編著：《北京戲劇通史》(北京：北京燕山出版社，二〇〇一年)。

[21] 顏全毅：《清代京劇文學史》(北京：北京出版社，二〇〇五年)。

[22] 秦華生、劉文峰主編：《清代戲曲發展史》(北京：旅遊教育出版社，二〇〇六年)。

異而各成派別者亦曰流派。按此與「流別」略同。❷

2.《漢語大詞典》：

(1)水的支流。唐文琮〈咏水〉……元李好古《張生煮海》第二折：「望黃河一股兒渾流派。高沖九曜，遠映三臺，上連銀漢，下接黃埃。」(2)文藝、學術方面的派別。宋程大昌《演繁露‧撝撨》：「撝撨之名，至晉始著。不知起於何代，要其流派，必自博出也。」❷

舉此二家代表性之辭書，可以確知「流派」之本義為江河之支流；其引伸義則《漢語大詞典》指為文藝、學術之派別較為周延。而《辭海》指出「因徒眾傳授互相歧異」亦自可取；所引「張文琮」當作「張文宗」，唐貞觀中官治書侍御史。由此可知，京劇作為藝文之一種，是可以產生流派的。

以下再取學者之說來觀察，錄之如下：

1. 吳岫明〈簡論唱腔流派的繼承和發展〉云：

戲曲的藝術流派，一般以唱、做的特點來區分，但又以唱為主。唱腔流派是體現一個劇種發展的標志，也可以說是劇種音樂的精華。

一個唱腔流派的形成，它總是由師承關係、嗓音條件、擅演劇目、腳色行當、氣質性格，以及藝術修養等諸方面因素的凝聚和匯合。特別在旋律上、潤腔上、音域、音色、音量上、吐字、唱法和行腔韻味的特點上，具有異常鮮明的藝術個性及特徵。這種藝術特徵，往往成為一種藝術手法，使人一聽就清，一辨就明，而在實際運用中又有其一定的可變性和靈活性。同時，這種風格和特徵，已為本劇種的其他演

❷ 熊鈍主編：《辭海》（臺北：中華書局，一九八〇年），中冊，頁二六六三。

❷ 羅竹風主編：《漢語大詞典》（上海：漢語大詞典出版社，一九九〇年），第五冊，頁一二六六。

第伍章 京劇流派藝術之建構及其異彩紛呈

員所承襲，變化運用，又為廣大觀眾所熟悉和歡迎，並為之傳唱。這可以說就是唱腔藝術流派。......
唱腔流派的個性愈鮮明，而局限性也就更突出地表現出來，這正標誌著演員的唱腔藝術已發展到成相當
成熟的階段。㉕

2. 黃傳正《建國後形成的京劇流派》云：

照一般說法，形成京劇流派需要具備以下幾個條件：一是流派代表人物的藝術造詣深，富於創新精神，
有獨到藝術個性；二要擁有一批「立得住」的首演劇目；三要得到大部分京劇觀眾（不是所有的京劇觀
眾）承認，並有一些演員追隨演員學演；這樣才能成為獨樹一幟的表演流派。㉖

3. 沈鴻鑫《天才的種子與特殊的土壤——麒派之型》云：

任何藝術流派的形成都具有深刻的原因，當然它是某一位藝術家實踐與創造的結晶；然而它又不僅僅是
某一位藝術家的個人行為，它與整個時代，與藝術家所處的文化氛圍，與具體劇種發展狀況，都有著密
切關係。㉗

4. 方同德《戲曲流派——分割性與審美思維》云：

不少人談及戲曲流派，......僅僅是演員的表演，......獨取其「唱」作為形成流派的唯一標準，目前京劇
界流行的一些流派，除個別流派以外，實際上只是唱腔藝術的特徵區分。......嚴格地說，現代戲曲的
所謂「流派」，其實只是某些劇種在特定的歷史條件下演員的唱或演的風格呈現。㉘

㉕ 吳岫明：《簡論唱腔流派的繼承和發展》，《南京藝術學院學報（音樂及表演版）》一九九四年第一期，頁四七。
㉖ 黃傳正：《建國後形成的京劇流派》，《中國京劇》一九九四年第一期，頁三八。
㉗ 沈鴻鑫：《天才的種子與特殊的土壤——麒派之型》，《上海戲劇》一九九四年第六期，頁一一。

5. 江東吳〈論戲曲流派〉云：

一個演員在長期的藝術實踐中，根據自身條件，揚長避短，形成一種異於他人的、獨特的演唱風格。……只有當這種風格不僅令觀眾傾倒，而且更為同行們所欽羨推崇，以致一批人而不是幾個人競相學習，拜師求教，追隨仿效，一傳再傳，個人風格發展成為一種群體風格，凝聚成某種有形無形的風格群體，廣為流行。至於此，才可認為一種流派形成了。㉙

6. 張文君〈論京劇音樂形成的三個階段〉云：

在區分京劇流派時，似乎也主要以其唱腔的風格特徵為標準。……事實上，京劇藝術發展至今天，的確已經形成了以「唱」為中心的藝術風貌。㉚

(二)《中國京劇史》對「流派」名義與構成條件之看法

以上六家是單篇論文學者，對京劇流派名義和構成條件的看法，以下再舉最具權威性的《中國京劇史》，引錄或撮要其看法。該書以第二十一章四十頁的篇幅論述京劇流派，其要義是：

一、流派的含義

文藝學上所講的風格，是指藝術家在他的創作中所體現出來的獨特的個性和方式。……文藝學上所講的流派，是指在一定的歷史時期內，具有大致相同或相近的美學思想、文藝見解、創作個性和藝術風格的

㉘ 方同德：〈戲曲流派——分割性與審美思維〉，《中國戲劇》一九九五年第一〇期，頁一五。
㉙ 江東吳：〈論戲曲流派〉，《黃梅戲藝術》一九九六年第二期，頁八四。
㉚ 張文君：〈論京劇音樂形成的三個階段〉，《雲南藝術學院學報》二〇〇三年第二期，頁五六。

二、京劇流派的形成

1. 京劇流派形成的客觀條件

其一，京劇流派是京劇藝術發展到比較成熟階段後的產物。❸其二，京劇流派從一定的意義講，是一定的時代和社會的產物。❸其三，地理環境、人文背景對京劇流派形成的影響。❸其四，同行間的藝術競爭也是流派的重要條件。❸

2. 京劇流派形成的主觀條件

作家和藝術家，自覺或不自覺的結合在一起，以其理論主張和創作實踐，在文藝範圍內，甚至在整個社會上產生一定影響的藝術現象。簡而言之，文藝流派是指具有相同風格的作家群或藝術家群。❸

京劇藝術領域內所講的流派，實際上是指流派創始人在他們的唱腔和表演中，在他們所創的劇目中，在他們所塑造的一系列的人物形象中，所體現出來的不同的藝術個性和鮮明風格；……以其獨特的音調和色彩，給觀眾以不同的審美享受，而得到觀眾的承認、同行的讚許和後學的模仿。其中特別是由於後學的師承、學習和模仿，使得流派創始人的藝術，得以推廣開來，流傳下去，從而形成流派藝術。❸

❸ 北京市藝術研究所編著：《中國京劇史》，第四編〈京劇的鼎盛時期〉，頁六七四。

❸ 北京市藝術研究所、上海藝術研究所編著：《中國京劇史》，頁六七五。

❸ 北京市藝術研究所、上海藝術研究所編著：《中國京劇史》，頁六七六－六七七。

❸ 北京市藝術研究所、上海藝術研究所編著：《中國京劇史》，頁六七七－六八一。

❸ 北京市藝術研究所、上海藝術研究所編著：《中國京劇史》，頁六八一－六八三。

❸ 北京市藝術研究所、上海藝術研究所編著：《中國京劇史》，頁六八三－六八四。

其一，扎實的基本功和熟練的技術、技巧。❸❼其二，高尚的道德情操，深厚的生活積累和豐富的藝術修養。❸❽其三，善於揚長避短、露秀藏拙。❸❾其四，富於革新精神，各有代表劇目。❹⓪其五，要有一個志同道合，配合默契的創作集體。❹①其六，要有本派的傳人和觀眾。❹②

(三)著者對「流派」名義與構成條件之看法

以上所舉諸家：吳氏對於流派的見解很可取，不止指出其核心在「唱」，而且也關涉到其他延伸的相關條件；尤其謂其運用中有一定的可變性和靈活性，更具慧眼。但若謂所有「戲曲」皆有流派，則事實不然，倘改作「詩讚系板腔體戲曲」，則可以免去語病。

黃氏所舉出的三個條件，果然是京劇流派所必須具備，但不夠具體，也未盡周延。

沈氏所留意到的「藝術流派」，自然包括「京劇流派」。而他論其形成卻重在背景環境：時代、文化、劇種。

方氏所指出的京劇界、越劇界對流派的區分，以「唱腔藝術」為基準，是說明了現代一般人對「流派」分野的共識；他「嚴格地」為流派所下的定義，也頗為言簡意賅。

❸❼ 北京市藝術研究所、上海藝術研究所編著：《中國京劇史》，頁六八五。

❸❽ 北京市藝術研究所、上海藝術研究所編著：《中國京劇史》，頁六八五─六九〇。

❸❾ 北京市藝術研究所、上海藝術研究所編著：《中國京劇史》，頁六九〇─六九一。

❹⓪ 北京市藝術研究所、上海藝術研究所編著：《中國京劇史》，頁六九一─六九三。

❹① 北京市藝術研究所、上海藝術研究所編著：《中國京劇史》，頁六九三─六九六。

❹② 北京市藝術研究所、上海藝術研究所編著：《中國京劇史》，頁六九六─六九七。

江氏對於「流派形成」的重要看法是：個人風格發展為群體風格，廣為流行。其條件，江氏更周密思考，製表如下：

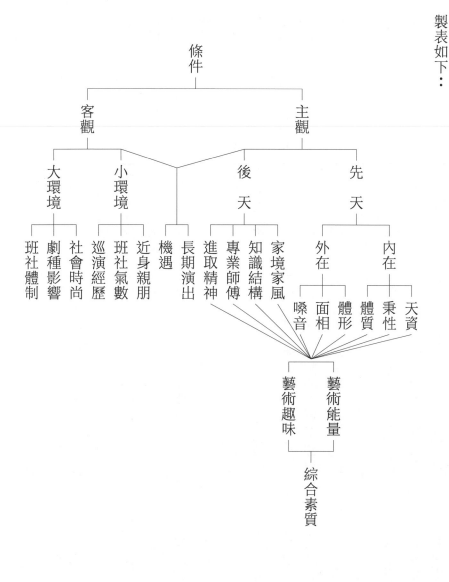

從其所舉客觀條件和大小環境、先天後天諸因素看來，對於演員開宗立派的種種制約，可見演員開宗立派是多麼的困難！

至於專書《中國京劇史》對「流派的含義」、「流派的形成」的論述，因為皆出自名家手筆，堪稱確當不易之論；尤其對於「形成」的主客觀因素，皆舉例說明，更能教人首肯。但如果將「流派」建構之因素及其形成之背景，以不同的考量和觀點，將「流派」建構之基礎、建構之過程、建構風格之完成，作縱剖面之觀照；則似可作另類、乃至更為清楚之論述。此即著者之企圖。

《中國京劇史》於一九九○年九月全書上中下卷四冊修訂版出書之後，二○○四年元月臺灣里仁書局出版林幸慧《京劇發展 V.S. 流派藝術》，以第一章論〈流派形成的基礎〉，其目如下…〈腳色與流派〉、〈表演藝術在戲曲中的重要性〉、〈板腔體的特質〉；以第二章論〈流派形成的條件〉，其目如下…〈京劇之前的演員派別觀念〉、〈表演的風格化──兼論師承與個性〉、〈專有劇目與固定合作者〉、〈藝術傳承〉。此書為臺灣清華大學中國文學研究所王安祈教授所指導的碩士論文，洪惟助教授和著者忝為口試委員，認為以碩士論文在前人基礎上而有此見解，誠屬不易，尤其能從「板腔體的特質」論流派形成的基礎，實能言人所未能言，若較諸同年三月所出版駱正《中國京劇二十講‧京劇的劇目與流派》，其理論就要翔實得多。

這些學者和專書所敘列有關京劇流派的論述，可見繁簡深淺有別，也有「共識」也有「歧見」；「共識」實為基礎，「歧見」卻不衝突而可互補有無。其中江東吳〈論戲曲流派〉之「成因」，看似面面俱到，卻不知「流派」並非所有「戲曲劇種」所能具有；所列「條件」雖多而體系井然，卻無本末輕重主從之別，因之，著者認為…在前賢論述之前提下，對於「京劇流派之建構」，尚有從不同角度不同觀點來論述的必要。

著者認為，如果給「京劇流派藝術」下個定義，可以這麼說…它是先由京劇演員開創，被觀眾所喜愛認可

的獨特表演風格，後來被共鳴模擬，終於薪傳有人而成群體風格，流行於劇壇的一種京劇表演藝術。它是隨著開創者的成熟而建立，隨著徒眾的薪傳而完成。其本身雖是綜合性錯雜縱橫的有機體，但經仔細分析，也自有其建構的共同背景因素，亦有其建構的共同基本因素和個別基本因素；個別基本因素，事實上就是京劇流派藝術成立的基礎；更有其建構發展為獨立風格的歷程，最後則由獨立風格進而為群體風格，流播劇壇，於是「流派」才真正完成。

以下著者擬以此觀念為綱領，布其節目，論述如下：

二、京劇流派藝術建構之共同背景因素

任何一位創立京劇流派藝術的演員，都必須在京劇藝術的共同背景之下，營造個人堅實的基本藝術修為和個人藝術特色。其共同背景應當包含以下三個因素：其一，戲曲寫意程式性和演員腳色化之表演方式；其二，詩讚系板腔體之藝術特質；其三，京劇進入成熟鼎盛期才是流派建立和完成之時機。

(一)戲曲寫意程式性和演員腳色化之表演方式

京劇是戲曲的一個劇種，自然具有戲曲的共性：以歌舞樂為美學基礎，其本身皆不適宜寫實，如此加上狹隘的劇場，自然產生「虛擬象徵」非寫實而為寫意性表演的藝術原理，而為了使虛擬象徵達到優美的藝術化，使演員的唱做念打有所遵循的規範，使觀眾有便於溝通聆賞的媒介，宋元間形成了所謂「格範」（訛變作「科汎」），就是今日取義模式規範的「程式」；用此「程式」對「虛擬象徵」有所制約，然後戲曲表演的藝術原理

才算完成，並從中衍生了歌舞性、誇張性與疏離且投入的質性。❹

而戲曲又有腳色，必須演員充任腳色扮飾人物，才算完成。腳色既象徵演員在劇團中的地位和所具備的行當藝術修為，同時也象徵劇中人物的類型和質性。❹戲曲演員就在腳色行當的藝術修為下，依循唱做念打手眼身髮步的程式，服飾化妝皆按規範，音樂節奏亦有模式，將戲曲情節展現出來。所以充任任何腳色門類的演員，只要上臺演出，都必須要有這些合規中矩的功底。

而演員的功底越深厚，也越能在腳色行當程式中別有生發；因為其間自有生發的空間。如果演員能在其空間生發，遊刃有餘，這便說明演員有發揮自我特色的能力。

京劇舞臺上有成就的演員，莫不堅持長期鍛鍊。他們「拳不離手，曲不離口」「夏練三伏，冬練三九」，即使成名之後，也從來沒有間斷過學習；吊嗓子、練武功是每天必須堅持的功課」。也因為他的功底深厚、技藝精湛，對程式的運用達到「隨心所欲不逾矩」的境地，才能在傳統的基礎上，進行新的藝術創造。❹梅蘭芳說：

如果眼界不廣，沒有消化若干傳統的藝術成果，在自己身上就不可能具備很好的表現手段，也就等於平空「創造」，這不但是藝術進步過程中的阻礙，而且是很危險的。❹

❹ 曾永義：〈戲曲的本質〉，《世新中文研究集刊》第一期（二〇〇五年六月），頁一─一九五，收入曾永義：《戲曲的本質與腔調新探》（臺北：國家出版社，二〇〇七年），頁二三一─六六。

❹ 曾永義：《中國古典戲劇腳色概說》，收入曾永義：《說俗文學》（臺北：聯經出版事業公司，一九八〇年），頁二九一。詳參本書第拾伍章〈腳色〉考述。

❹ 北京市藝術研究所、上海藝術研究所編著：《中國京劇史》，中卷，頁六八五。

梅大師的「經驗之談」正說明了扎根傳統程式的深厚功底，才能生發出新鮮的藝術來。

(二) 詩讚系板腔體之藝術特質

中國歌唱音樂，基本建構在宮調、曲牌、腔調、板眼、音色、口法之上，音色、口法因人而異可以不論。如以詞曲系而言，必須配搭宮調、曲牌、腔調、板眼四者，因曲牌必有所從屬之宮調，必有所承載之腔調與所以節奏快慢之板眼，因可簡稱「曲牌體」；如以詩讚系而言，則但須所以承載之腔調與所以節奏快慢之板眼即可，因此簡稱「板腔體」。也因為曲牌體的人工制約高，所以較高雅；板腔體的人工制約低，所以較低俗。也因此，詞曲系唱詞必配曲牌體音樂；詩讚系唱詞必配板腔體音樂。

就中國說唱種類而言，唐詞文、變文、宋陶真、元馱說，明詞話、彈詞、寶卷，清彈詞、鼓詞都是詩讚系板腔體，其讚體應始於《明成化刊本說唱詞話叢刊》。[47] 其為詞曲系曲牌體者，如宋金諸宮調、宋覆賺。就中國戲曲劇種藝術而言，宋元南戲文，金元北曲雜劇，明清傳奇，明清南雜劇都屬詞曲系曲牌體；清代地方戲曲中如皮黃腔系、梆子腔系劇種皆屬詩讚系板腔體，京劇是以西皮二黃為主腔的多腔調劇種，唱詞主要是整齊的七言句和十言句，音樂是以上下對句為基本單位，一般運用中庸速度的上下樂句「原板」為基準，進行各種不同音高、旋律、節奏、速度、力度的變奏，形成一個個新的曲調。

1. 就正二黃腔而言，其聲情比較平和穩重深沉，落腔多在板上，宜於抒情，表現沉思、憂傷、感傷、悲憤等情緒，多用於悲劇，其板式有：

㊻ 中國戲劇家協會編：《梅蘭芳文集·要善於辨別精粗善惡》（北京：中國戲劇出版社，一九六二年），頁四六。

㊼ 上海博物館：《明成化刊本說唱詞話叢刊》（上海：文物出版社，一九七九年）。

（1）原板：一板一眼，2／4板式。

（2）慢板：一板三眼，4／4板式，板起板落，也稱正板，比慢板稍快的叫中三眼或中板，再快些的叫快三眼，中三眼和快三眼又可統稱快三眼。

（3）散板與搖板：二者差不多，節奏自由，可根據唱詞情節自由發揮。散板多表達悲傷、痛苦、憤慨情緒，其伴奏節奏與唱腔一致，即所謂「慢拉慢唱」；而搖板是「緊拉慢唱」，胡琴的節奏比唱腔節奏要快，搖板多用於激動或緊張和抒情。

（4）滾板：又叫「哭板」，也屬散板類型，常用於哭述時，在唱腔上一個字追著一個字唱。

（5）導板：也是散板形式。只有一個上句，列在一個正式唱段前面作為引導，故名「導板」，訛變為「倒板」。

（6）頂板：不是單獨板式，代表一種開唱形式，即開唱時無過門，鼓點打「多羅」之後，立即開唱。

（7）碰板：不是單獨板式，代表一種開唱形式，即開場時只有很短的胡琴引奏。

二黃腔尚有「反二黃」、「二黃平板」（或稱平板二黃和四平調）、「嗩吶二黃」三種變調。

2. 反二黃：把正二黃的曲調降低四度來唱，胡琴定1·5弦。調門低，唱腔活動音區就寬，起伏大，曲調性強，多表現悲壯、慷慨、蒼涼、淒楚等情緒。它也有原板、導板、回龍、慢板、快三眼、散板、搖板等形式。

3. 二黃平板：胡琴定弦與正二黃同，過門與二黃原板相同，唱腔內部結構與二黃有異。其上下句落音、節奏、某些音程的跳動都與西皮腔調類似。一些行腔用自然七聲級遞進，曲調流暢平滑，因又稱四平調。其1、5、2、6各種調式綜合使用很靈活，又像正二黃。因此四平調是兼有西皮、二黃兩種風格的腔調。其板式只有原板、慢板兩種，另外還有反四平。由於四平調曲調和節奏靈活，任何複雜不規則的唱詞都可以用它來唱。

4.嗩吶二黃：用嗩吶代替胡琴的二黃，其腔調結構與二黃一樣，只是行腔受伴奏影響而渾厚古樸、氣勢磅礡，調門較高。其板式有導板、回龍、原板、散板，無慢板、搖板。

西皮腔在胡琴上定6•3弦，其曲調活潑跳躍，剛勁有力，唱腔明朗、輕快、適合表現歡樂、堅毅和憤怒的情緒，其板式如下：

1.正西皮：

(1)原板：各種板式之基礎，一板一眼，2/4拍，常用於敘事、抒情、寫景。

(2)慢板：又稱慢三眼、一板三眼，4/4拍，曲調抒情優美，常用作戲曲中重要唱段。

(3)散板和搖板：同二黃之「慢拉慢唱」和「緊拉慢唱」，表現深沉或激動的情緒、喜悅或悲傷均可。

(4)二六：從原板發展出來，一板一眼，2/4拍，比原板緊湊。字多腔少。快速二六，近似流水，1/4拍，表達語言通暢，是京劇唱腔中最靈活的板式，使用率高，多用於說理、寫景，抒發快慰得意、匆忙或急切之情。

(5)流水：1/4拍，由二六板進一步緊縮而成。敘述性強，表現輕快、慷慨、激昂情緒。

(6)快板：與流水一樣，只是節奏更快。

(7)導板：為散板上句的變化形式，用於開始處，感情多激昂奔放、悠揚、充沛。

(8)回龍：是附屬在散板、哭頭、二六、快板等句子後面的拖腔，表達委婉，意猶未盡情緒的腔，字數不超過四—五個。例如：導板—哭頭—回龍。

2.反西皮：發展較晚，只有散板、搖板、二六幾種板頭和並非完全是正西皮的轉調。多用於生離死別，哭祭亡靈等極悲痛的情境。

3. 南梆子：胡琴定 6 · 3 弦。腔調結構與西皮原板、二六大致相同。只有導板、原板兩種。傳統戲中只有旦腳、小生能唱，宜含蓄跌宕、細膩柔美之情。

4. 娃娃調：小生、老生、老旦都有此腔調。小生的是從老生西皮原板、慢板發展出來的慢三眼形式，曲調高昂華麗。❹

(三)京劇進入成熟鼎盛期才是流派建立和完成之時機

上文說過，道光二十年（一八四○）前後，至民國六年（一九一七）七十年間，是京劇成熟的時期，其代表性人物是「後三傑」，即孫菊仙（一八四一—一九三一）、譚鑫培（一八四七—一九一七）、汪桂芬（一八六○—一九○九）。這時戲班由「集體制」向「名腳挑班制」過渡。據道光二十五年（一八四五）刊本《都門紀略》，程長庚那時已為三慶班首席老生、領班人❹，他以程章圃司鼓，汪桂芬操琴，「為自用場面之漸」❺，可

像以上所介紹的京劇二黃西皮及其變調板式，可見腔調本身有其聲情特色，板眼形式也有其節奏模樣；京劇演員必須熟悉其規格唱法，然後「熟能生巧」的從其自由的空間變化建立起自己的特色來。這就要憑藉其天生的音色和其口法運轉的後天修為了。

至於詞曲系曲牌體，雖然所要承載的腔調，也同樣有其聲情特色，但其腔調只一種，如崑山水磨調；其板式也比較少，如崑腔只有一板一眼、一板三眼、流水板、散板、一板三眼加贈板等五種而已。歌者在其腔板之間因亦有發揮的空間，但由於其口法受制於曲牌格律，所以相對詩讚系板腔體，其自由度就大減折扣了。

❹ 駱正：《中國京劇二十講》（桂林：廣西師範大學出版社，二○○四年），第二講〈京劇概論·唱腔〉，頁二○一—二四。

❺ 〔清〕楊靜亭編，〔清〕張琴等增補：《都門紀略》，收入《中國風土志叢刊》，初集〈雜記·詞場·三慶班〉，頁六一，

以視做「名腳制」的萌芽。光緒二十二年（一八九六）譚鑫培通過宮中總管太監的介紹，首度以臺柱名義聘請鼓師李奎林（李五）、琴師孫佐臣（後換梅雨田）、小鑼汪子良、月琴浦長海、弦子錫子剛等，私人聘用著名一時的場面藝人，可以說是京劇班「名腳制」形成的一個標幟。這時觀眾群擴大，演出場所發展為王府戲臺，會館戲臺，飯莊戲臺、城市戲臺，票房、票友增加，培養京劇藝術人才的「科班」如雨後春筍。同治六年（一八六七）京劇開始南下上海演出，藝人演出水準高超，腳色行當齊備，經過多年與徽班和直隸梆子班合演吸收其藝術，於光緒中葉形成南派京劇，與「京派」對稱，由北京南下的「皮黃戲」，這時才被上海人稱作「京劇」，而上海人自稱「南派京劇」。「南派京劇」講求身段強烈誇張、唱腔靈活流暢、劇目趣味翻新、舞臺聲光新奇，同治末女伶女班出現，光緒末流入北京，北京人對之，因又有「海派」之稱。

辛亥革命前後，從光緒二十六年（一九〇〇）到民國七年（一九一八），興起京劇改良理論的文章，大部分見於《新小說》、《寧波白話報》、《月月小說》、《揚子江白話報》、《安徽俗話報》、《中國日報》、《中國白話報》、《二十世紀大舞臺》，其主要觀點為：攻擊京劇「傷風敗俗、煽惑愚民」，提高京劇的藝術社會功能，京劇新戲應觀眾審美需要，應講求西方的悲劇美學。其代表劇目為《博浪錐》、《黑籍冤魂》、《維新夢》等。此時代表性人物上海以汪笑儂為主要，北京以梅蘭芳為翹楚。

民國六年（一九一七）前後到二十六年（一九三七）前後，既是倡導京劇改革之際，也是京劇鼎盛時期。此時隨著戲曲觀的進一步明確，更重視新戲所反映的時代內容和思想；「捧腳」風氣促成演員地位的提升；文人學者參預京劇的編導演評工作，促進藝術與文化素質的提高。從而也產生了京劇藝術美的新標準：一是由生

總頁一三二一—一三二二。

㊿　〔清〕陳彥衡：《舊劇叢譚》，收入〔清〕張次溪編纂：《清代燕都梨園史料正續編》，下冊，頁八六六。

腳為主變為生旦並重，二是強調戲曲的文學性，三是強調京劇藝術的整體性，四是相互競爭，務求新奇。於是這時期的流派藝術特別發達，其生行流派的發展，促進了京劇藝術的進一步繁榮，其旦行流派的蓬勃興盛是本時期最引人注目的成就；其京劇音樂伴奏和舞臺美術的新發展，如出現打人物、打感情的鼓師和輔弼演員成為流派創始人的琴師；如時裝戲的人物造型、化妝與服飾接近現實生活，舞臺美術吸收話劇之為寫實布景與燈光；如古裝戲的頭飾、戲衣、道具、布景，乃至畫幕機關，無不琳瑯滿目，於是使京劇遍及全國，梅蘭芳更使之流向世界。此時期之代表人物有「前四大鬚生」，即余叔岩（一八九○─一九四三）言菊朋（一八九○─一九四二）、高慶奎（一八九○─一九四二）、馬連良（一九○一─一九六六）；「南麒北馬關外唐」，即麒麟童周信芳（一八九五─一九七五）、馬連良、唐韻笙（一九○三─一九七○）；「後四大鬚生」，即為馬連良、譚富英（一九○六─一九七七）、楊寶森（一九○九─一九五八）、奚嘯伯（一九一○─一九七七）；武生楊小樓（一八七八─一九三八）；「四大名旦」，即梅蘭芳（一八九四─一九六一）、尚小雲（一八九九─一九七六）、程硯秋（一九○四─一九五八）、荀慧生（一九○○─一九六八）；淨行金少山（一八八○─一九四八）、郝壽臣（一八八六─一九六一）、侯喜瑞（一八九二─一九八三）；丑行文丑蕭長華（一八七八─一九六七）、武丑王長林（一八五八─一九三一）等。這京劇鼎盛時期的流派，不只發展到行當齊全，而且紛呈鬥豔，各競所長。🔵

而若論在京劇成熟鼎盛時，直接促成京劇流派藝術之建立與完成的背景因素，應當是以下三種。

其一，是清末民初京劇改良運動，確立了京劇在藝術文化上的地位；其後甚至於被推為「國劇」。藝術本身的地位被如此推崇，藝人的地位從傳統的「樂戶」、「戲子」，被視為「表演藝術家」，則其發揮一己藝術修為的

🔵 以上參考北京市藝術研究所、上海藝術研究所編著：《中國京劇史》，頁一二九─三八四。

意願，也自然竭心盡力而後止。而這種「竭心盡力」，正是朝著流派藝術的建立提升和完成而奔赴。

其二，「名腳挑班制」促成「演員中心」的藝術團體。中國戲曲中的金元北曲雜劇，因以劇作家為中心，所以重文學而輕藝術；傳名者也以作家為主鮮見演員，明清傳奇文學藝術並重，作家與演員大抵旗鼓相當。晚清皮黃戲成立以來，其「堂名」制已啟名腳開戶授徒和號召觀眾之現象，至「名角挑班」而名角之地位與日俱重，以致整個藝術團體以名腳為核心，其個人之藝術修為無時無刻不在淬勵，則其開宗立派而終於完成獨特風格特色，亦自不難。

其三，文人之加入擁護，以編導講評之實務參與，不止更加確立京劇藝術文化之地位，而且各競爾能的提升了流派藝術各自的境界，更加的展現了各自的特色。他們幾乎可以說是京劇流派藝術得以發展完成的催化劑。

三、京劇流派藝術建構之基礎為唱腔

上文從三方面說明京劇流派藝術建構背景，其寫意程式演員腳色化的表演方式，是作為戲曲劇種之一的「共性」，在此「共性」制約之下，仍有許多由此而自我生發的空間，這空間就可創出自己的特色；其詩讚系板腔體的藝術特質，較諸詞曲系曲牌體有更多的自由可以發揮一己的特殊風格；而京劇藝術如非發展到成熟鼎盛時期，其藝術既未臻堅實，就很難水到渠成的建構其進一步以演員特色為號召的流派藝術，遑論完成獨特的風格為群體風格。所以沒有這三方面作背景、作前提，流派藝術就無法在京劇裡起步建構，那麼在此三背景之下，流派藝術又如何在京劇中發其端作為基礎，然後由此基礎累積能量而逐次建構成立呢？這個「端」就是「唱腔」。

(一)「腔調」之要義

戲曲藝術「唱做念打」，唱曲為重，所以前文說過，一般人也就以「唱腔」作為京劇流派藝術分野的基礎。

但是什麼是「唱腔」呢？顧名思義應指歌者用自己的發聲器官，將承載腔調的樂曲運轉出來的歌聲。這就關涉到語言腔調、語言腔調之構成、腔調憑藉之各式載體之音樂化、歌者嗓音之天然質地、歌者口法之構成及其運轉之方式與能力等複雜問題。這些複雜問題要說清楚，並非易事。

著者曾有〈中國詩歌的語言旋律〉❷與〈論說「腔調」〉❸，論說亦已見前文，今撮取其大要如下：

腔調就是「語言旋律」。腔調有別，乃因方音方言旋律各有特質。

構成腔調之因素，也同時是促成腔調內在變化之元素，包含字音之構成、聲調之配搭、韻腳之布置、句長、音節形式、複詞結構、詞句結構、意象情趣之感染力等八項。

腔調之呈現必藉助載體，腔調與載體，猶刀刃之與刀體。刀刃之鋒利與否，取決於刀體之質性為石、鉛、銅、鐵、鋼等。腔調載體依其性質大約有方言、號子、歌謠、小調、詩讚、曲牌、套數、方言、號子、歌謠三者為自然語言旋律，曲牌、套數則講究人工語言旋律，小調、詩讚則介其間。越偏向人工，對歌者制約越大；越偏向自然，則歌者可發揮的空間越大；因之載體不同，腔調之精粗亦隨之有差。腔調又因伴奏樂器由打擊樂、管樂、弦管、管弦合奏而迭易名稱，其藝術亦因之而有所成長和變化。

❷ 曾永義：〈中國詩歌的語言旋律〉，原載《鄭因百先生八十壽慶論文集》（下）（臺北：商務印書館，一九八六年），頁八七五─九一五。收入曾永義：《詩歌與戲曲》，頁一─四七。

❸ 曾永義：〈論說「腔調」〉，收入曾永義：《從腔調說到崑劇》，頁二二一─二八〇。

腔調藉助於載體之音樂化而終於呈現出來，必經由歌者天然嗓音、咬字吐音之口法，運轉能力與技巧而後完成。

咬字吐音口法正確，必能字正腔圓。亦即每發一個字音，必辨明掌握使不失分毫，如發音部位，輔音之為雙唇、唇齒、舌頭、舌根、捲舌，元音之為舌面前中後，及其高、半高、中、半低、低等部位；如發音方法，輔音之為塞、擦、塞擦、鼻、邊、清、濁、送氣、不送氣，元音之開、齊、合、撮。而人發音之器官，主要是喉頭、聲帶、口腔和鼻腔，經由不同的發音器官，所發的音，自然有不同的音色。

我國字音的內在構成元素雖有必備的元音、聲調和可有可無的介音、韻尾和聲母，但它作為語言發出聲音來，便和任何語言一樣，一個字音就又包含了音長、音高、音強、音色等四個構成因素。音色取決於發音器官的特質，因人而異；音長起於音波震動時間的久暫，久生長音，暫生短音；音高起於音波震動的快慢，快則音高，慢則音低；音強起於音波震動幅度的大小，大就強，小就弱。另外，中國語言尚有其音波運行方式之「聲調」不可忽略。所以中國語言每發一字音就會有長短、高低、強弱、平仄和音色等五個因素。這五個因素的交替運作就會產生語言旋律。

(二)　「腔調」之流播質變與歌者「唱腔」之提升「腔調」

然而一字一音無論如何是單薄的，難於產生豐富的語言旋律；所以必須累字成詞，累詞成句，累句成章，累章成篇，然後不止其內容思想和情趣才能表達豐富，而且由於字詞章句的累增，其間語言旋律，也就變化多端、騰挪有致起來。而歌者就是在運用其音色、口法將歌詞之語言旋律和意趣情韻，藉由腔調傳達出來。

而若論「腔調」之流派，主要因流播產生的變化，其次為隨歌者唱腔而提升，前舉〈論說「腔調」〉「促使

腔調變化的緣故」已有詳細說明。就前者而言，如因人口遷徙，戲路隨商路，官員鄉班隨官員宦遊，或其他原因，腔調流播至某地與某地腔調結合而產生質變者有四種情形：本身保持強勢者、變為弱勢者、兩者勢均力敵者、仍保持原汁原味者。另外有發生重大質變者，有因管弦樂器加入伴奏而變化易名者，有因合流產生新腔者。就後者而言如弋陽腔在北京因「三腔三調」之歌唱方式而變為「京腔」，又如弋陽腔進入城市後將原本八個韻頭的「高腔」唱法降為四個韻頭的「四平腔」，以適應城市人的聽覺。

而腔調藉由藝術家歌者之「唱腔」是可以提升其藝術品味的。明吳蕭公《明語林》卷一○「巧藝」條云：

明徐復祚《曲論》云：

祝希哲，少度新聲，傅粉登場，即梨園子弟，自謂弗及。**54**

祝希哲，名允明，長洲人。生而右手指枝，因自號「指枝生」。為人好酒色六博，不修行檢，常傅粉黛，從優伶間度新聲。俠少年好慕之，多齋金從遊，允明甚洽。**55**

清錢謙益《列朝詩集小傳》丙集「祝京兆」條云：

祝允明，字希哲，長洲人。……好酒色、六博，善度新聲，少年習歌之，間敷粉登場，梨園子弟相顧弗如也。**56**

這三條資料大同小異，頗相沿襲。可見祝允明不止會唱曲還會演戲。他演起戲來，連梨園子弟也自歎弗如。而

54 〔明〕徐復祚：《曲論》，《中國古典戲曲論著集成》第四冊，頁二四三。

55 〔明〕吳蕭公：《明語林》，收入《四庫全書存目叢書》子部第二四五冊，頁七一。

56 〔明〕錢謙益：《列朝詩集小傳》，收入周駿富輯：《明代傳記叢刊》第一一冊（臺北：明文出版社，一九九一年），頁

他所度的「新聲」，當時的少年都喜歡學習來歌唱。問題是他所「度」的「新聲」究竟是什麼？從祝允明是長洲

人，長洲與崑山同屬蘇州府看來，應當就是「崑山腔」。如此說來，祝氏對「崑山腔」的改革是可能而且是盡力

的。而他的「新聲」是經由「度」來創新的，則自然是憑藉他個人的「唱腔」對「崑山腔」在藝術境界的提升；

也許他也是通過創製新曲牌來達成改進的目的，但無論如何，這新曲牌還是崑山腔的載體。而祝允明「度新聲」

之際，既已有一群少年「習歌之」，甚至「好慕之，多齎金從遊，允明甚洽」。則儼然有後來像京劇那樣的「流

派」徒眾了。

又從拙文〈從腔調說到崑劇〉可知魏良輔之創發崑山水磨調，是在舊有之崑山腔基礎之上，與同道切磋琢

磨，廣汲博取，並在樂器上有所增益，一方面強化音樂功能，二方面也解決了北曲崑唱的扞格，三方面應和了

當時南戲雅化的趨勢，從而成就了「聲則平上去入之婉協，字則頭腹尾音之畢勻，功深鎔琢，啟口輕圓，收音

純細」，而傳衍迄今的中國音樂之瑰寶「水磨調」。魏良輔也成為崑曲清唱的一派宗師。❺❼

又從拙文〈海鹽腔新探〉可知海鹽腔之見於記載，早在南宋中晚葉，亦即寧宗時音樂家張

鎡曾到海鹽，由他和他的家樂以唱腔提升過，又於元代中晚葉被海鹽腔人楊梓父子以唱腔提升過；其載體前者

為詞調或戲文，後者為南北散曲或戲文。❺❽

由以上所舉之例，可見地方腔調皆可透過藝術家之「唱腔」提升腔調之藝術水準。

❺❼ 曾永義：〈從腔調說到崑劇〉，收入《從腔調說到崑劇》，頁一八一—二六〇。

❺❽ 曾永義：〈海鹽腔新探〉，收入《戲曲本質與腔調新探》，頁一一三—一四四。

以上所述，詞曲系曲牌體的崑山、弋陽、海鹽三腔，皆可因流播質變和歌者唱腔提升，而產生地域的流派和藝術性的流派，更何況制約性不高的詩讚系板腔體的西皮、二黃腔？所以皮黃戲成立之時的老生「前三傑」，也都以地域性分派，即程長庚之為安徽人而立「徽派」，余三勝之為湖北人而立「漢派」，張二奎之為北京人而為「京派」。直到老生「後三傑」之首譚鑫培，才將表演藝術發展到一個新高峰，創立了以個人唱腔風格為標幟的「譚派」，成為一代宗師。❺⁹

(三)西皮、二黃腔藝術之提升

我們且先來看看早期的二黃腔和西皮腔的品味。清乾隆間李調元《雨村劇話》云：

「胡琴腔」起於江右，今世盛傳其音，專以胡琴為節奏，淫冶妖邪，如怨如訴，蓋聲之最淫者，又名「二簧腔」。❻⁰

又道光二十五年（一八四五）楊靜亭《都門紀略》三集〈雜詠・詞場〉「黃腔」云：

時尚黃腔喊似雷，當年崑弋話無媒。而今特重余三勝，年少爭傳張二魁（奎）。❻¹

又道光三十年（一八五〇）葉調元《漢口竹枝詞・詠戲劇》五首，其二云：

月琴弦子與胡琴，三樣和成絕妙音。啼笑巧隨歌舞變，十分悲切十分淫。❻²

❺⁹ 北京市藝術研究所、上海藝術研究所編著：《中國京劇史》，頁六七六。

❻⁰ 〔清〕李調元：《劇話》，《中國古典戲曲論著集成》第八冊，卷上，頁四七。

❻¹ 〔清〕楊靜亭編，〔清〕張琴等增補：《都門紀略》，收入《中國風土志叢刊》，頁四九，總頁三七一。

❻² 〔清〕葉調元：《漢口竹枝詞》，收入雷夢水等編：《中華竹枝詞》第四冊，「湖北」條，頁二六二八。

其三云：

曲中反調最淒涼，急是西皮緩二黃。倒板高提平板下，音須圓亮氣須長。❻❸

由所云「如怨如訴」、「喊似雷」、「十分悲切十分淫」、「淒涼」、「緩急」諸語，皆可見腔調原本的性格特色，尤

其「喊似雷」更可得知，尚未經歌唱藝術家雕琢。

而每位京劇藝術家都有自己的嗓音和口法，他們就憑藉這先天的嗓音和後天磨礪的口法去提升西皮二黃的

藝術質地，創造出自己的藝術特色。

在「前三傑」時代，已能就嗓音特色，講究咬字發音口法。如程長庚嗓音弘亮可「穿雲裂石」，音韻優美能

「餘音繞梁」，「熔崑弋聲容於皮黃中」《燕塵菊影錄》，故其「字眼清楚，極抑揚吞吐之妙」。《梨園舊話》❻❹

余三勝不僅將徽漢二腔熔於一爐，並且創製「花腔」，一破「喊似雷」的質直。在舞臺語言的字音、聲調

上，也將漢調和北京的語言相結合，創造京劇舞臺上的字音、聲音新規範。❻❺

張二奎則行腔不喜曲折而字字堅實，顛撲不破，吸收京腔和梆子腔特點，多用北京字音特點，創造出一種

重氣噴字的唱法，對一個重點唱句的末一兩個字，以足實的氣息噴出。給人痛快淋漓的感覺。❻❻

譚鑫培雖名列程門，唱腔實宗余派，程長庚曾對他說：

子唱武小生所以不能得名者，以子貌寢而口大如豬喙也，今懸髯於吻，則疵瑕盡掩，無異易容。更佐以

❻❸〔清〕葉調元：《漢口竹枝詞》，收入雷夢水等編：《中華竹枝詞》第四冊，「湖北」條，頁二六二八。

❻❹北京市藝術研究所、上海藝術研究所編著：《中國京劇史》，第十一章〈生行演員〉，頁三九一。

❻❺北京市藝術研究所、上海藝術研究所編著：《中國京劇史》，第十一章〈生行演員〉，頁三八九。

❻❻北京市藝術研究所、上海藝術研究所編著：《中國京劇史》，第十一章〈生行演員〉，頁三九八。

歌喉，當無往不利。惟子聲太甘，近於柔靡，亡國之音也。我死後，子必獨步，然吾恐中國從此無雄風也。[67]

在宗師程長庚的心目中，譚鑫培天生的長短處一覽無餘，而他綜合前三傑菁華，將老生唱腔「花腔化」，改變「直腔直調」、「高音大嗓」的傳統；他不但創造了閃板、耍板技巧，還創造了許多能傳達人物內心深處的花腔巧腔，從而刻畫人物性格與流露思想情感，他在唱唸上更統一了京劇聲韻，使之規範化，以中州音為韻的法則。他為「演人」而運用四功五法的程式，使戲與技密切結合，達到他那個時代，京劇舞臺藝術的最高水平。[68]

在四大名旦中，梅蘭芳很重視腔調板式的創作，除繼承傳統外，還在古裝新戲與傳統劇目中編製過大量新穎的、在藝術上具有獨特個性的腔調板式。某些罕用的傳統腔調板式如【反四平】，由於他的創新而在舞臺上廣為流行。他的演唱風格，咬字清晰，音色明朗圓潤，與婉轉嫵媚的唱腔相互輝映，更顯得流利甜美。[69]梅蘭芳〈悼念王少卿〉云：

京劇的各種腔調，雖然有板位嚴謹地管住它，但這裡面的快慢尺寸，抑揚頓挫，還是要由演員根據劇情的要求來靈活運用，不是千篇一律的。[70]

梅氏正道出了歌者歌唱時，其行腔是有相當自由的空間的。[71]

[67] 穆辰公：《伶史》（宣元閣印刷、漢英圖書館總發行，一九一七年），卷一，〈譚鑫培本紀第五〉，頁一○。

[68] 北京市藝術研究所、上海藝術研究所編著：《中國京劇史》，第十一章〈生行演員〉，頁四一七—四一八。

[69] 北京市藝術研究所、上海藝術研究所編著：《中國京劇史》，第三十二章〈旦行演員〉，頁一二四九。

[70] 中國戲劇家協會編：《梅蘭芳文集》，頁二六一。

程硯秋重視吐音的出字、歸韻、收聲諸法，又務使字的頭腹尾過度隱而不顯，發聲則建立在氣息支持的基礎上，以「主音」獲得良好的共鳴位置，因而高低音圓轉自如，上下統一。更擅長在高音上用「腦後音」將音量控制到其細如絲的程度，以表現人物內心的某些特殊感情。行腔則圓渾含蓄，柔中含剛，一氣呵成，極盡抑揚頓挫之能事。他創腔則堅持傳統「字正腔圓」的原則，用中州韻湖廣音，以字行腔，既要使字音不倒，又必須使旋律流暢而自然傳情。因此他能在悲劇中流露出一股哀怨激越之情，以雄渾氣勢，震撼觀眾心靈。[72]

由以上所舉諸名家，可以概見在西皮二黃腔調板式基礎上，諸家是如何本其嗓音運用與創造出其特殊口法以行腔，從而建構其唱腔之獨特風格，有了此獨特風格，所欲開創的流派藝術，就有了頗為穩固的基礎。

四、京劇「流派藝術」完成獨特風格與群體風格之歷程

京劇演員開創其獨特唱腔之際與其後，還須在主客觀環境中不停納收對表演藝術有益的滋養，直到形成獨特的表演風格，其所開創的流派藝術，才真正建立起來。換言之，京劇流派藝術獨特表演風格的形成，開創的演員要經層層磨礪。其過程大概有四：其一，經名師指點轉益多師成就所長；其二，班社中掛頭牌，名腳配搭演出，組織創作團體，開創專屬劇目；其三，透過腳色創造了獨特鮮明的劇中人物；其四，「流派藝術」由獨特風格到群體風格。請依次論述舉例如下：

⑦¹ 北京市藝術研究所、上海藝術研究所編著：《中國京劇史》，第三十二章〈旦行演員〉，頁一二四九。

⑦² 北京市藝術研究所、上海藝術研究所編著：《中國京劇史》，第三十二章〈旦行演員〉，頁一二六四—一二六五。

(一) 經名師指點轉益多師成就所長

京劇藝術，演員從投入到有所成就，如果說沒有經過名師指點是不可能的。而京劇流派藝術之開宗者走上自身獨特風格的開端。

如此，還要能轉益多師，像蜜蜂採百花之粉以釀成一家之蜜一般。這釀成的「一家之蜜」，便是開宗者走上自身獨特風格的開端。

如譚鑫培十六歲時拜程長庚、余三勝為師，又受教於柏如意，乃「善武技，而多內工。悟空之棒，傳自少林。石郎之刀，故老云實授于米祝家之祝翁者，能一箭步至簷端，飛行無滯」。[73] 後又與著名武生俞菊笙、武老生楊月樓等經常同臺演出，從中獲益匪淺。使他武功深厚，在表演上手法快捷，刀槍棍棒純熟，時稱「單刀叫天兒」。[74]

又如余叔岩幼從吳聯奎學老生，後拜譚鑫培為師，他又多方虛心求教，姚增祿、李順亭、錢金福、王長林、田桐秋、陳德霖、鮑吉祥等人，都是他請益的良師；王榮山、貫大元等人，都是他交流藝術的益友。業餘譚派老生研究家王君直和陳彥衡在唱念方面對他幫助最大。使得他終能發揮譚派菁華，又能文武崑亂不擋，唱念格調清雅、韻味純厚，於四聲、尖團、轍口、上口、三級韻、用嗓、發音、氣口等方面都掌握分毫不差，運用自如，成一家之功果而與楊小樓、梅蘭芳在當時京劇界鼎足而三。[75]

又如言菊朋民國以後，任職蒙藏院，好聽京劇，常出入戲場茶園，常至票房彩唱，與梨園界廣有交往，曾

[73] 〔清〕鳴晦廬主人：《聞歌述憶》，收入〔清〕張次溪編纂：《清代燕都梨園史料正續編》，下冊，頁一一二四。

[74] 北京市藝術研究所、上海藝術研究所編著：《中國京劇史》，第三編〈人物（上）〉，頁四一四─四一五。

[75] 北京市藝術研究所、上海藝術研究所編著：《中國京劇史》，第六編〈人物（中）〉，頁一一二九─一一三二。

從名票紅豆館主（溥侗）和名琴師陳彥衡學習演唱，因時與錢金福、王長林學身段武功，又得到楊小樓、王瑤卿指導。專學譚鑫培，被譽為「譚派名票」。[76]

又如高慶奎，幼年從賈麗川學老生，十二歲登臺。十八歲變嗓與賈洪林研究唱做，與李鑫甫練武功，學把子。在其青年時代，京劇老生藝術除譚鑫培、汪桂芬、孫菊仙三大派外，另有汪笑儂、王鳳卿、劉鴻升、賈洪林等亦領一時風騷。高慶奎乃博採眾長，初宗譚派。後來根據本身嗓音特色，吸收孫菊仙、劉鴻升實大聲洪的特點，融會貫通，形成具有獨特風格的高派。[77]

又如馬連良，八歲入喜連成科班（後改富連成社），從茹萊卿學武小生，後從葉壽善、蔡榮桂、蕭長華學老生。十一歲同時又學老旦、丑、小生，有時扮龍套。十四歲開始主演老生，十五歲變嗓後，時常觀摩譚鑫培所演劇目，獲益良多。後又坐科三年以上，每日清晨喊嗓、練念白、回家吊嗓，堅持不輟，不動煙酒，嚴格律己。富連成社科班班每天演出日場，他晚間看戲，向前輩學習，二十一歲初演於上海，標以譚派鬚生。當時變嗓尚未恢復，嗓音較低，但已讚聲四起。辭去富連成社搭班演出期間，為追摹譚派藝術，時常求教王瑤卿，兼容並蓄與不斷舞臺實踐，終於在二十四歲多演出《打登州》、《白蟒臺》等戲，發出創新的光彩，被觀眾譽為獨樹一幟。[78]

又如梅蘭芳，出身名伶世家，家學淵源，而又轉益多師：青衣師事吳菱仙、陳德霖，花衫、花旦受教於王瑤卿、路三寶，崑曲得益於丁蘭蓀、喬蕙蘭、陳嘉梁，武功就學於錢金福、茹萊卿等。他勤學苦練，尊重傳統

[76] 北京市藝術研究所、上海藝術研究所編著：《中國京劇史》，第六編〈人物（中）〉，頁一一三五。

[77] 北京市藝術研究所、上海藝術研究所編著：《中國京劇史》，第六編〈人物（中）〉，頁一一三八。

[78] 北京市藝術研究所、上海藝術研究所編著：《中國京劇史》，第六編〈人物（中）〉，頁一一四〇—一一四一。

而又致力革新，終於打破旦行界限，融青衣、花旦、刀馬旦為一體，並兼擅崑曲、皮黃，成為一代旦腳藝術的高峰。⓹

又如尚小雲，原名德泉，字綺霞。幼與三弟尚嵩霞同拜李春福門下，學老生，十一歲多入三樂科班，習武生；因扮相俊美、嗓音暢朗改從孫恬雲學習青衣，自此易名「尚小雲」。吳順林教以青衣開蒙戲，又經名旦唐竹亭、張芷荃、戴韻芳指導。岳父李壽山和喬蕙蘭授以崑劇。乃造就嗓音剛健清亮、舉止穩重端莊之獨特風格，為當時青衣行青年中的佼佼者。⓺

又如荀慧生，幼年家貧，被賣梆子戲班「小桃紅」，再賣於梆子花旦戲師龐啟發家為「私房徒弟」。龐延清綽號「菜墩子」為他練功授戲。他腳腕綁沙袋、腳底綁木蹺，苦練跪圓場，走矮步。夏穿棉衣，冬著單衣，頭頂大碗，足履冰地。點香火頭練眼珠。凡翻跌騰撲、耍水袖、扇子、手絹、辮子、翎子、水髮等功，件件苦練不輟，連年復連年，荀慧生練出一身扎實的基本功。唱念做打無一不精。後隨師入京，拜老十三旦侯俊山為師，又與老元元紅、水上漂、蓋三省、十二紅、十三紅、十六紅、崔靈芝等名藝人切磋，受益很多。乃入正樂科班，與尚小雲、趙桐珊並稱「正樂三絕」。⓻

由上舉諸名家在其成名之前的履歷看來，無不在個人勤奮學習的前提下，受名師啟蒙指點，又能廣汲博取，彙聚而成就一家所長。物理不殊，於京劇名家之建派端始，皆可看出此種現象。

⓹ 北京市藝術研究所、上海藝術研究所編著：《中國京劇史》，第六編《人物（中）》，頁一二四一—一二四八。

⓺ 北京市藝術研究所、上海藝術研究所編著：《中國京劇史》，第六編《人物（中）》，頁一二五一—一二五二。

⓻ 北京市藝術研究所、上海藝術研究所編著：《中國京劇史》，頁一二六九—一二七〇。

(二)班社中掛頭牌，名腳配搭同演，組織創作團體，開創專屬劇目

大抵說來，京劇流派藝術的開創者，在名師指點、轉益多師，於四功五法等功底深厚之後，又能從唱腔創發一己獨特之所長；在此基礎上如能自組班社，或於班社中掛頭牌主演，充分彰顯演員中心之特質，整個班社分腳配搭，如綠葉之映襯紅花，自然有充分機會突出與磨練一己獨特之所長；而倘若能更受文人劇作家、劇評家之青睞以及琴師、鼓佬之烘焙，乃至梳頭者、檢場者之點綴，從而與名腳同場切磋琢磨，相得益彰，則流派之建立庶幾可待矣！而此時不只有擅長劇目，更將開創新劇目而有專屬劇目。

京劇形成之初，沿襲徽班演員居於班社群體之中的「群體制」，戲金講包銀，每月固定，與班主賺賠無關。直到光緒初年，楊月樓由上海回京，搭入「三慶班」，即能叫座，遂與班主商妥，改為「分成」，從此轉為「戲份制」，演員於是在班社中異動頻繁，名腳突出受重視，成為班社的中心。

名腳成為班社的中心，其實早在群體制、包銀制時期就已顯現。京劇前三傑之程長庚、余三勝、張二奎於道光二十五年（一八四五）分別為三慶班、和春班、四喜班之首席老生並為領班人。他們事實上雖已為班社的核心人物，但尚不能稱之為「名腳挑班制」。

「名腳挑班制」顧名思義這位挑班的演員必為傑出的京劇表演藝術家，受到觀眾廣大熱烈的歡迎。而他為了展現其技藝，也必須在班社中有一個配搭的團隊，來共同創作共同完成。這使得京劇舞臺面貌一新。

名腳挑班制，始自譚鑫培於光緒二十一年（一八九五）創建同春班，爾後歷數十年不稍衰。[82] 而其最具「團

⓼ 北京市藝術研究所、上海藝術研究所編著：《中國京劇史》，第二編〈京劇逐漸成熟〉，頁一五一—一五二。

隊精神者」，莫過於四大名旦。

以編劇而論，梅蘭芳有齊如山、許姬傳、程硯秋有羅癭公、金仲蓀、翁偶虹，荀慧生有陳墨香、陳水鍾，尚小雲有清逸居士。他們之間形成了互相默契，劇作家對於名腳藝術風格和特色有深切了解，乃為他們「量身訂製」。以便充分發揮其藝術之獨特風格，對名腳開創流派藝術有極為積極的作用。

如齊如山自民國以來，為梅蘭芳編劇三十餘種，包括《牢獄鴛鴦》、《一縷麻》、《嫦娥奔月》、《黛玉葬花》、《千金一笑》、《天女散花》、《童女斬蛇》、《麻姑獻壽》、《紅線盜盒》、《上元夫人》、《西施》、《洛神》、《太真外傳》、《俊襲人》、《宇宙鋒》、《鳳還巢》、《木蘭從軍》、《春秋配》等，對於梅蘭芳梅派藝術成長，有不可忽視的貢獻。

陳墨香從一九二四年到一九三五年間，就專為荀慧生寫了四十五部戲，其中如《荀灌浪》、《霍小玉》、《釵頭鳳》、《棒打薄情郎》、《紅樓二尤》等，皆為荀派名劇。荀慧生在《編劇瑣談》中說：「我當時和陳墨香合作，真像刀對鞘一樣，彼此知心，互相啟發。」而程硯秋在年輕時，他的恩師羅癭公發現他有多方面才能，便為他寫了《梨花記》、《花舫緣》、《風流棒》等具有喜劇色彩的劇目；又為他寫了《青霜劍》、《金鎖記》等悲劇。特別是《紅拂記》一劇的成功，為程派藝術奠定了基礎。羅氏去世後，金仲蓀接續為程硯秋編劇，他發現程硯秋的氣質和風格，更適合表演剛烈悲壯的人物，於是透過《梅妃》、《文姬歸漢》、《荒山淚》、《春閨夢》等劇，更展現了程派鮮明的風格。❽

音樂之作者，特別是琴師、鼓師對於京劇流派也有相當大的影響。因為彼此之間可以達到高山流水、知己

❽ 以上三段參考北京市藝術研究所、上海藝術研究所編著：《中國京劇史》，第四編〈京劇鼎盛時期〉，頁六九三─六九四。

知音的境界。所以流派創始人大都有專門的琴師和鼓師。如譚鑫培的琴師梅雨田、孫佐臣，鼓師李奎林；梅蘭芳的琴師徐蘭沅、王少卿；程硯秋的鼓師白登雲、琴師周長華；余叔岩的鼓師杭子和、琴師李佩卿，馬連良的琴師李慕良，楊小樓的鼓師鮑桂山，楊寶森的琴師楊寶忠等等，他們之間使演唱和伴奏嚴絲合縫，渾然一體，而且往往還擔任或參與編腔的設計工作，從而創造和發展了流派的唱腔藝術。《梅蘭芳文集‧悼念王少卿》云：

少卿所設計的新腔，基本上都是能夠適用的，並且還有突出的地方。例如《生死恨》末場，他主張用【四平調】，有人認為這種調子不適用於悲劇的高潮中；而他很堅持，同時他對編劇執筆的許姬傳同志說：「請您在寫詞兒的時候，盡量用長短句，越是參差不齊，越能出好腔。」劇詞編成之後，經他在唱腔的安排上很巧妙的把反調與正調交錯使用，表達出韓玉娘如泣如訴的哀怨情緒，連我這個扮演者都被這種淒楚宛轉的唱腔所感動了。❽④

可見演員和琴師、鼓師間相得益彰的關係，不止是主客間的襯托而已。❽⑤

而每一位流派藝術的開創者，對於傳統劇目，固能以一己體悟和詮釋的不同生發新鮮的品味和意涵；但真正重要的是那些經過他們反覆淬礪，而終於蘊蓄自家藝術菁華的代表性劇目。如梅蘭芳的《宇宙鋒》、《貴妃醉酒》、《霸王別姬》、《鳳還巢》；程硯秋的如前所述；荀慧生的《紅樓二尤》、《紅娘》、《香羅帶》、《勘玉釧》；尚小雲的《漢明妃》、《乾坤福壽鏡》、《雙陽公主》、《秦良玉》；余叔岩的《搜孤救孤》、《戰太平》、《斷臂說書》、《盜卷宗》；高慶奎的《哭秦廷》、《逍遙津》、《贈綈袍》、《斬黃袍》；馬連良的《甘露寺》、《借東風》、

❽④ 中國戲劇家協會編：《梅蘭芳文集》，頁二五九。

❽⑤ 以上名腳之鼓師琴師見北京市藝術研究所、上海藝術研究所編著：《中國京劇史》，第四編〈京劇鼎盛時期〉，頁六九四—六九五。

《蘇武牧羊》、《十老安劉》；言菊朋的《臥龍吊孝》、《讓徐州》、《天雷報》、《法場換子》；麒麟童周信芳的《徐策跑城》、《追韓信》、《清風亭》、《四進士》；楊小樓的《長坂坡》、《霸王別姬》、《鐵籠山》、《甘寧百騎劫魏營》……等等，正是從這些代表劇目，流派藝術家塑造了各自鮮明而動人的人物形象，從而發揮了他們各自的藝術風格。⑧

流派藝術家在舞臺上的演出所以能完美成功，除了本人有很高藝術修養外，有許多出色的同臺演出者，也是極重要的條件。如余叔岩之與王長林演《瓊林宴》、《翠屏山》，與錢金福演出《寧武關》、《定軍山》，與程繼先同演《鎮潭州》；馬連良與譚富英、張君秋、裘盛戎等人合演《秦香蓮》、《趙氏孤兒》、《青霞丹雪》；官渡之戰》、《海瑞罷官》、《狀元媒》；周信芳與汪笑儂演《受禪臺》、《獻地圖》，與歐陽予倩演《黛玉葬花》、《寶蟾送酒》、《鴛鴦劍》。又如楊小樓與王瑤卿共同創造性的修改，豐富了《長坂坡》的藝術，而成了「活趙雲」；與梅蘭芳合作而提煉出了精品《霸王別姬》；與郝壽臣同演，也使《連環套》、《野豬林》成為不凡的演出劇目。也就因為有好的搭檔或相磋相得之外，同行間的藝術競爭也會使流派藝術進一步各展所長。如四大名旦的獨家戲，出現了傳誦一時的「四紅」、「四口劍」、「四反串」劇目。所謂「四紅」是梅蘭芳的《紅線盜盒》、程硯秋的《紅拂傳》、尚小雲的《紅綃》、荀慧生的《紅娘》；「四口劍」是梅蘭芳的《一口劍》、程硯秋的《青霜劍》、尚小雲的《峨嵋劍》、荀慧生的《鴛鴦劍》；「四反串」是指旦腳反串小生戲，梅蘭芳有《木蘭從軍》、程硯秋有《賺文娟》、尚小雲有《珍珠扇》、荀慧生有《大英傑傳》。這些劇目顯然是有意的「打擂臺」。此外又如：梅

⑧ 北京市藝術研究所、上海藝術研究所編著：《中國京劇史》，第四編〈京劇鼎盛時期〉，頁六九二。

演《太真外傳》、程演《梅妃》、尚演《漢明妃》、荀演《斬戚姬》，也是為了互相媲美。又程演《紅拂傳》、荀演《卓文君》、尚也演《卓文君》，都以私奔相競爭。又如梅演《汾河灣》、程演《柳迎春》；梅演《貞娥刺虎》、荀演《費宮人》，也都有比個高下的用意。也因為名腳有如四大名旦間用相近劇目的競爭，就使得彼此的流派藝術在各展才華的同時，別出心裁，花樣翻新，而苦心孤詣的使各自的藝術流派展現了互不相掩蓋的光華。❽

(三) 透過腳色創造獨特鮮明之劇中人物

演員在扮飾劇中人物時，大抵有兩種情況：一是重在呈現所扮飾的人物，將自我融入人物之中，表演時所流露的都是人物的思想情感；一是重在演員本身，以理性的態度對待所扮飾的人物，演員的自我，作為人物的見證人，將人物解析而在表演中呈現對人物的態度。

戲劇理論家中主張前者的代表人物是蘇聯時代的斯坦尼斯拉夫斯基（一八六五—一九三八），他在一九二九年建立「莫斯科藝術劇院」，實驗他的藝術主張，他要求演員將所扮飾人物的思想情感，鍛練成為自己的第二天性，而將第一自我消失在第二自我之中。斯氏的理論可以說是在歐洲戲劇「模仿」說指導下的一次大總結。

主張後者的代表人物是德國布萊希特（一八九八—一九五六），他強調演員的自主性，去理解所扮飾人物的思想行為的意義，並將之呈現給觀眾，他認為演員不可能完全成為人物，其間永遠有一個距離，藝術的作用即在保持這個距離，讓觀眾清楚地意識到自己是在「看戲」，因而能運用理智，保持自身的批判能力。❽

❽ 北京市藝術研究所、上海藝術研究所編著：《中國京劇史》，第四編〈京劇鼎盛時期〉，頁六八三—六八四。

❽ 以上參考曹其敏：《戲劇美學》（北京：人民出版社，一九九一年），頁一七〇—一七四。又見韓幼德：《戲曲表演美學探索》（臺北：丹青圖書公司，一九八七年），頁一九三—二四八。又見《李紫貴戲曲表導演藝術論集》（北京：中國戲

以上兩派，就戲曲而言，以虛擬象徵程式為原理的藝術，便不得不保持距離，也就是「疏離性」。因為程式來自生活，經過藝術的誇張之後，必然變形而和生活產生距離，所以無論唱作念打，雖無一不和生活有關，但絕不完全相同。

但戲曲卻也不完全像布萊希特那樣排斥共鳴。理性要和情感完全對立，是不太可能的，不被感動的，怎能算是藝術？譬如女演員在舞臺上演悲情，當她沉浸在悲情人物的命運中，她和所扮飾的人物產生了共鳴，但當她發現到臺下有人為之哭泣時，她又為自己表演的成功感到高興。二○○四年十二月二十四日至二十六日臺北國光劇團演出由我編劇的崑劇《梁山伯與祝英臺》，末場〈哭墳化蝶〉，魏海敏飾祝英臺，賺得觀眾許多眼淚，她也為之欣然滿意，可以印證這種現象；而演員同時具有這雙重的感情，便是其間的疏離性和投入性起了作用。所以演員在舞臺上表演，疏離與投入其實是同時存在的，強調任何一面，有如斯氏與布氏，都是不合乎審美的心理規律。 **89**

凡是京劇流派藝術家，對於所扮飾的人物，無不作深入的探索以挖掘其底蘊，從而既疏離以觀照人物，且投入以呈現人物，終於塑造出獨特之藝術形象，成就一家之藝術風格。譬如梅蘭芳在半個世紀的舞臺生活中，創造了多種婦女形象。其中有大膽反抗昏君佞臣的趙艷容（《宇宙鋒》），追求愛情自由勇於同邪惡鬥爭的白娘子（《金山寺》、《斷橋》），隨父英勇復仇的漁家姑娘蕭桂英（《打漁殺家》），在戰爭中飽受苦難的韓玉娘（《生死恨》），楚楚可憐絕世超塵的林黛玉（《黛玉葬花》），以及各具丰標

89 曾永義：〈戲曲的本質〉，收入《戲曲本質與腔調新探》，頁七六一七八。〈試談斯坦尼斯拉夫斯基體系與戲曲表演藝術的關係〉，頁三六二一三七四。又見阿甲：《戲曲表演規律再探》，《斯坦尼斯拉夫斯基體系與中國的表演》，頁一五一二○。劇出版社，一九九二年）

的巾幗英雄梁紅玉（《抗金兵》）、穆桂英（《穆柯寨》、《穆桂英掛帥》）。各極韻致的宮廷美人西施（《西施》）、虞姬（《霸王別姬》）、楊玉環（《貴妃醉酒》）等。這些性格鮮明的藝術形象，在在體現了中國婦女各種美好的品德與個性，有的端莊淑靜，有的英武豪放，有的嬌態活潑，有的聰慧機敏……而其融化於美的形象則一。梅蘭芳運用了他功底深厚而出以美妙絕倫的唱做念打將人物的形象塑造得栩栩如生，將人物的心靈雕鏤得絲絲入微；整體展現了豐富的思想情感，在自然和諧的節奏中，流露樸質中的俏麗，嫵媚中的大方。❾⓪

又如荀慧生也強調「演人不演行」。他繼承行當表演藝術的菁華，卻能突破其限制。他根據人物與劇情的需要進行藝術的加工，在塑造諸多少女、少婦藝術形象的長期實踐中，逐漸形成能適應廣大市民的審美情趣，具有生活化、大眾化特徵，出以細膩、逼真、貼切、諧趣見長的俏麗俊拔、清秀優美的藝術風格。他對於自己的代表作，不斷的進行推陳出新，去蕪存菁的努力，希望能達到無懈可擊的境地。如使《紅娘》突出了紅娘的俠肝義膽。《金玉奴》將大團圓改以「棒打」、「辭歸」作結。《卓文君》加強了女主人公反抗禮教的內容。都使人物倍加生鮮活色。❾①

又如麒麟童周信芳也在所演劇目中塑造了不少有血有肉的典型人物，如抨擊了袁世凱竊國的《宋教仁》，與蓋叫天、杜鸞卿同演的《蕭何月下追韓信》中的蕭何、《六國拜相》的蘇秦、《臥薪嘗膽》中的勾踐，以及《文天祥》、《史可法》，他在惡劣的政治環境下，大無畏的要以鬚眉畢張的歷史人物來「藉古諷今」，藉此來澆胸中塊壘。❾②

❾⓪　北京市藝術研究所、上海藝術研究所編著：《中國京劇史》，第六編〈人物（中）〉，頁一二四七—一二四九。

❾①　北京市藝術研究所、上海藝術研究所編著：《中國京劇史》，第六編〈人物（中）〉，頁一二七四。

❾②　北京市藝術研究所、上海藝術研究所編著：《中國京劇史》，第六編〈人物（中）〉，頁一二四七—一二四九。

北京市藝術研究所、上海藝術研究所編著：《中國京劇史》，第六編〈人物（中）〉，頁一二四七—一二四九。

而京劇流派藝術家，為了成功的塑造人物，連帶的也在表演藝術技法上有諸多的創發。這些創發性的藝術技法，也自然的給流派藝術著上了鮮明的標記。

譬如梅蘭芳為了劇中人物，突破了傳統正工青衣專重唱工、疏於身段表情的局限，把花旦、刀馬旦的行當修為融合運用，完成了乃師王瑤卿開端的「花衫」腳色藝術之新行當。他又為了與劇目人物相應而編創新舞蹈，如《天女散花》的綢舞，《麻姑獻壽》的袖舞，《黛玉葬花》的鋤舞，《廉錦楓》的刺蚌舞，《霸王別姬》的劍舞。這些舞蹈或取材於武功，或取材於旦腳舞蹈身段，或取自其他藝術，或直接提鍊於生活；也因此改變了旦腳傳統的化妝方式，音樂也以二胡相輔助京胡伴奏來彰顯旦腳的唱腔。❸

又如尚小雲當年轟動九城的《摩登伽女》是根據古印度佛教傳統故事編成。尚小雲飾鉢吉帝，著西方美人妝，歌唱皮黃腔，跳英格蘭女兒舞，真是別開生面的大突破。又其《相思寨》飾廣西土司女兒雲韌娘，時人曾嘯宇〈觀尚藝人小雲演雲韌娘歌〉云：

尚郎明慧誇才妙，描模儀態神彌肖。

侯爾長裙拖地垂，裊娜西子浣溪湄。

忽焉羽冠轆轤劍，嫋嬧將軍來酣戰。

這齣戲，以少數民族少女妝扮，出現在京劇舞臺上，也是令人刮目相看的。而尚小雲唱腔高亢圓亮，有穿雲裂石之勝，韻白京白兼擅，做工端莊優美而勇健挺拔；他為了表演帶有俠氣的婦女形象，在表演上也就因人設事。如《御碑亭》裡夢月華途中遇雨在泥濘中的「滑步」；《失子驚風》中胡氏的瘋步和袖舞；《昭君出塞》

❸ 北京市藝術研究所、上海藝術研究所編著：《中國京劇史》，第六編〈人物（中）〉，頁一二四八─一二四九。

裡邊唱邊舞的趟馬⋯；都合乎劇情，取材生活，呈現的又是豐富的藝術美感。至於一九三○年演《峨嵋劍》時，有「唱腔新穎，崑亂兼備，服裝奇特，琳琅璀璨，幻術布景，皆用五色電光，令觀者如置身龍宮天闕」的評語，乃因為適應排演新戲，突顯新人物，不得不在唱腔、表演、服裝、布景方面有相對應的改革。❹

(四)「流派藝術」由獨特風格到群體風格

一位京劇流派藝術家，在初出道時即能受名師指導，打下四功五法程式化的深厚基礎，充分發揮所選擇的行當藝術特色，進一步又能轉益多師，兼容並取，甚至於跨行博採，文武崑亂不擋，尤其在唱腔上成就一己特色，則庶幾已具流派藝術開派宗師的先決要件。倘能更上層樓，在班社掛頭牌，或自己挑班創立班社，則班社演戲以之為中心，名腳紛紛與之配搭，既與名腳相互切磋，又且相得益彰；倘更能以自家為核心，組織合作團隊，有著名編劇深知自家短長特質，為之量身訂製寫下所專屬的劇本；也有在音樂唱腔上可以與之商榷為之創製的鼓師和琴師，使聲情和詞情舞容融合到最美妙的境地；或者也有最好的行頭師傅和化妝師，為之裝點打扮到最切合劇中人物的形象；而在此時此境之下，又能運用一己之靈心慧性去觀照體會劇中所扮飾人物的質性，既疏離且又投入的在自家藝術創造中呈現出來，使之獨此一家不作第二人想；於是觀眾欣之賞之，蜚聲宇內，論者肯定；那麼自家之獨特藝術風格可以說即此開創了，而所謂某「流派藝術」也可以宣布從此建立了。

但是流派藝術，必須要有長年擁護的觀眾和薪火相繼的傳人，將宗師獨特的風格化為群體的風格，才算真正完成；否則也不過像夜空彗星，一閃即逝而已。

❹ 北京市藝術研究所、上海藝術研究所編著：《中國京劇史》，第六編〈人物（中）〉，頁一二五五|一二五七。

譬如譚鑫培所創立的老生譚派藝術，確立了以湖廣音為主，協以中州韻的京劇聲韻體系；他在唱腔上，根據自己的嗓音條件，集諸家之長，融會貫通，避開傳統單純追求高音大嗓的唱法，從時尚的翻高音、拉長腔、唱悲調中擺脫出來，在曲折婉轉、迴蕩抑揚上下功夫，創出了超越他人的新腔。同時為塑造人物形象、生動表現人物思想感情提供了富有魅力的音樂手段。在京劇史上，譚派是影響最大的京劇流派。辛亥革命後學譚的如余叔岩、言菊朋、王又宸、高慶奎，稍後馬連良、譚富英、楊寶森、奚嘯伯等初皆以唱譚派名滿南北，或在譚派基礎上發展成各自的流派。**95** 所以譚派可說是第一個真正發展完成的京劇流派藝術，因為在他之前的京劇「前三傑」，尚且以地域名，未能具備流派藝術完整的條件。

又如金秀山所創立的銅錘花臉金派藝術，唱腔洪亮圓潤，剛中帶柔，具有膛音；念白實大聲洪；做工氣度宏偉，臺步穩練，落落大方；以此擅長表現《二進宮》之徐延昭，《白良關》之尉遲恭，《沙陀國》之李克用等年齡較大，資望較高之剛直人物，他的弟子除子金少山外，還有郎德山、納紹先等。而銅錘花臉如郭厚齋、增長勝、安樂亭等，亦皆宗金派。**96**

又如「前四大鬚生」余叔岩之余派藝術，他的嗓音在蒼音沙音中有股清淳、甜洌韻味，唱腔不尚花俏，講求精巧細膩，剛勁委婉，於樸實中見華麗，淡雅中見濃豔。他通音韻，五音四呼，出聲歸韻，四聲尖團，字準音實，清純自然。念白抑揚有致，節奏緊湊；其武功身段功架扎實；皆與人物思想感情融而為一，後學者演《空城計》、《捉放宿店》、《搜孤救孤》、《擊鼓罵曹》、《問樵鬧府》、《戰太平》等戲，大抵宗余派。其弟子有吳彥衡、楊寶忠、王少樓、譚富英、陳少霖、李少春、孟小冬等。**97**

95 北京市藝術研究所、上海藝術研究所編著：《中國京劇史》，第三編〈人物〉（上），頁四一四—四一九。

96 北京市藝術研究所、上海藝術研究所編著：《中國京劇史》，第三編〈人物〉（上），頁五一一—五一二。

又如跨越前後四大鬚生之馬連良之馬派藝術，其嗓音清柔圓潤，甜滑明澈，唱腔流暢，寓巧於圓，簡樸中

見俏麗；念白摻入京音者，見生活氣息。做工瀟灑飄逸，傳神以刻畫人物；因之突破唱工做工衰派老生之程式

界限，全部融入人物之塑造中，以見其自然灑脫之藝術真實美。其戲路廣博，常演者近百齣，且排演不少新戲，

尤擅長老戲新編；成功塑造一系列人物，如宋士杰、諸葛亮、蘇武、蕭恩、張元秀、程嬰、寇準、馬義等，所

創新腔，風靡一時，傳唱不衰。收徒甚多，南北各地都有馬派傳人；早期弟子即有言少朋、王金璐、王和霖、

周嘯天、遲金聲、李慕良等，較著名者有馬長禮、張學津、馮志孝、梁益鳴等。⑱

又如在余叔岩、言菊朋、高慶奎、馬連良號稱「前四大鬚生」的同時，尚有「南麒北馬關外唐」之稱，即

上海的麒麟童周信芳、北京馬連良、東北唐韻笙。周信芳因七歲登臺即聲譽卓著，有「七齡童」之稱，後諧音

改作「麒麟童」，其流派亦稱「麒派」。麒派獨特風格，實博採譚鑫培、孫菊仙、汪桂芬、王鴻壽諸家之長，並

借鑑花旦馮子和、花臉劉永春等表演藝術，加以融合貫通變化而成。其嗓音沉厚中帶有沙音，乃採用字重腔清

之法，但求悅耳，以爭聲情並茂，念白以大量口語摻雜韻白之中，見其生動自然之醇厚韻味。又將唱念結合使

用，以念帶唱，唱中加念，頗為別致。其唱念做打均緊密結合人物思想情感，既重體驗的真實與深刻性，又重

表現的鮮明準確性，從而塑造了《四進士》的宋士杰，《清風亭》的張元秀，《烏龍院》的宋江，《打漁殺家》的

蕭恩、《義責王魁》的王忠、《海瑞上疏》的海瑞等宛然在目的人物，其傳人有高百歲、陳鶴峰、李少春、李和

曾、徐敏初等，其子周少麒尚能繼其衣缽。⑲

⑨⑦ 北京市藝術研究所、上海藝術研究所編著：《中國京劇史》，第四編〈京劇的鼎盛時期〉，頁六九九—七〇〇。

⑨⑧ 北京市藝術研究所、上海藝術研究所編著：《中國京劇史》，第四編〈京劇的鼎盛時期〉，第六編〈人物（中）〉，頁七〇一—七〇二、一一四五。

又如四大名旦之首梅蘭芳的梅派，嗓音甜亮、吐字清晰、行腔圓潤流暢、韻味醇厚；在創製新腔方面曲精意邃，俏麗樸質，不務花俏；能汲取崑腔梆子腔，以及其他行當唱腔，使之融洽和諧。在念白方面，重四聲，究五音，使之剛奇無棱、柔而不弱，婉轉圓潤而韻味醇厚。在做表舞蹈方法，亦能在傳統基礎上，借助其他劇種優點，創造不少舞臺新程式，使之在刻畫人物與美化舞臺形象上獲得巨大成功。梅派之創立，扭轉了以往京劇舞臺以「生」為主的局面，開拓了「生旦並重」的新紀元。於是與梅蘭芳同時的程硯秋、徐碧雲，稍晚的張君秋、李世芳、華慧麟、言慧珠、李玉茹，均師事之。各地票界亦有「漢口梅蘭芳」南鐵生，「南京梅蘭芳」楊畹農，「山東梅蘭芳」王振祖，均是在梅蘭芳影響之下受群眾歡迎的藝人。[100]

又如四大名旦之程硯秋之程派，創造性地練出「腦後音」，為旦腳唱腔開闢了新領域。其唱腔重在氣口吐字之口勁，形成以腔就字之唱法，迂迴曲折，似斷又續，長於表達悽楚哀怨的情感，另一方面用丹田氣結合腦後音，收斂而拔高唱腔，形成特有的內強而外弱，聲雖悶而能達遠，音雖幽而韻味厚的特點，一時譽為「新聲」。在念白方面，四聲不倒，尖團不混，五音分明。以氣催字，重放緊收。噴口字，口勁充足；切音字，反切分明。收放抑揚，極富音樂性。於行當專工青衣，在京劇界以擅演悲劇執牛耳。其傳人中著名者有高華（高實秋）、陳麗芳、趙榮琛、新艷秋、五吟秋、李世濟、侯玉蘭、李薔華等。[101]

以上所舉不過舉舉大者，其他由個人獨特風格而有其傳人，蔚為群體風格之流派尚多。凡此皆已見諸《中國京劇史》，不更贅敘。

❾❾ 北京市藝術研究所、上海藝術研究所編著：《中國京劇史》，第四編〈京劇的鼎盛時期〉，頁七〇二–七〇四。

❿❿ 北京市藝術研究所、上海藝術研究所編著：《中國京劇史》，第四編〈京劇的鼎盛時期〉，頁七〇八–七一〇。

⓫⓫ 北京市藝術研究所、上海藝術研究所編著：《中國京劇史》，第四編〈京劇的鼎盛時期〉，頁七一二–七一三。

總上所論，可知中國戲曲自南戲北劇成立以後，乃至於花部亂彈，都是在雅俗爭衡推移、交融合一的徑路中進展，皮黃戲就在花雅爭衡中，於進京的徽班中孕育成立，時間約在清道光二十年（一八四〇）前後；咸豐間皮黃戲外傳至天津，同治中由天津傳至上海，「皮黃戲」乃被外埠觀眾稱作「京劇」。「京劇」之成熟在光緒至民初，也由於京劇的成熟才能發展為流派藝術；從此流派藝術紛采競呈，至民國二十六年（一九三七）間，成為京劇鼎盛的局面。而流派藝術於此階段，固然與京劇成長相表裡，同時也是京劇藝術的具體內涵。

從六位學者論文和專書《中國京劇史》對「流派」之名義與構成條件的論述，可見要使名義準確和條件周延並不容易，就中以《中國京劇史》最值得參考。

而著者認為，所謂「京劇流派藝術」，是京劇演員所創立表演藝術的獨特風格，被觀眾所喜愛認可，所共鳴模擬，終於薪傳有人而成群體風格，流行劇壇的一種京劇表演藝術。它是隨著開創者的成熟而建立，隨著徒眾的薪傳而完成。

京劇流派藝術本身雖是綜合性錯綜複雜的有機體，但也必然有其建構的共同背景因素，有其建構的共同基本因素和個別因素；也有其建構為獨特風格的歷程，最後則由獨特風格發展為群體風格，流行劇壇，於是流派才算完成。

任何一位創立京劇流派藝術的演員，都必須在京劇藝術的共同背景之下，營造個人堅實的基本藝術修為和個人藝術特色；其共同背景應當包含以下三個因素：其一，戲曲寫意程式和演員腳色化的表演方式；其二，詩

讚系板腔體的藝術特質；其三，京劇進入成熟鼎盛期才是流派藝術建立和完成的時機。

因為寫意程式演員腳色化的表演方式，是戲曲劇種的共性，在此「共性」制約之下，演員仍有許多由此而自我生發的空間，這空間就可以創出自己的特色，其詩讚系板腔體的藝術特質，較諸詞曲系曲牌體有更多的自由可以發揮一己的特殊風格；而京劇藝術如非發展到成熟鼎盛時期，其藝術既未臻堅實，就很難水到渠成的建構其進一步以演員特色為號召的流派藝術，遑論完成由獨特風格為群體風格為前提，流派藝術就無法在京劇裡起步建構。

在此三背景之下，高明的京劇演員就能憑藉其先天的嗓音和後天淬礪的口法去提升西皮二黃板腔的藝術質地，創造出自己唱腔的藝術特色，這種具有自己特色的「唱腔」，就是京劇演員開創流派藝術的基礎。

而京劇演員在開創其獨特的唱腔之際和其後，又要不停地由主客觀環境中，接納吸收對自己表演藝術有益的滋養。直到有一天形成了獨特的表演風格，其所開創的流派藝術也才真正建立起來。也就是說，京劇流派藝術形成獨特的表演風格，開創的演員是要經過層層磨礪的，其層層磨礪的過程大抵是：其一，經名師指點，轉益多師，成就所長；其二，在班社中掛頭牌，名腳配搭同演，組織創作團體，開創專屬劇目；其三，演員透過腳色創造獨特鮮明之劇中人物，也因而創發了新行當、新妝扮、新程式；其四、流派藝術由獨特風格到群體風格。經過這四段進階，京劇的流派藝術才算真正的完成。

目前京劇也和一般傳統表演藝術一樣，大大失去了昔日的光彩，群眾已不再將之融入生活娛樂之中。雖尚有不少流派傳人活躍舞臺，但能再自創一派的演員已鳳毛麟角。這是時勢使然，我們也毋須面對無可奈何的事實而徒感神傷。

最後要附帶說明的是：由天津一帶農村的曲藝「蓮花落」，於一九三五年發展為大戲的「評劇」，在天津、

北京演出，逐漸形成眾多流派，如白玉霜、劉翠霞、喜彩蓮、李金順共稱「評劇四大名旦」，而有白派、劉派、喜派、李派之分立門戶。其故亦如「京劇」，有其類似的背景，乃能使然。

第陸章　崑劇、京劇「折子戲」之背景、成立及盛況

引言

(一)「折子戲」之名始於中共建國之初

「折子戲」這個戲曲名詞，不知始於何時，但也應當不會太早，因為清代以前的文獻看不到。戴申〈折子戲的形成始末〉說：

作為一個戲曲概念，折子戲之名是我國建國初出現的。❶

他所謂的「我國建國初」是指一九四九年十月一日中華人民共和國成立之初。雖然戴氏沒有舉出任何根據，可是以其為時不遠，就有可能是他親身經歷所認知的現象。

❶　戴申：〈折子戲的形成始末〉，刊於《戲曲藝術》二〇〇一年第二期，頁二九—三六；第三期，頁二七—三四。引文見第二期，頁二九。

而我們如果考察歷代與折子戲相關的名稱（詳下文），乃至民國早期一些戲曲名家，譬如見於一九三二年元

月八日、五月二十日、十二月三十日和一九三五年十月由「國劇學會」出版的《戲劇叢刊》，其所發表的文章，

提到我們今日所謂之「折子戲」的，尚皆未稱之為「折子戲」，而均用傳統之稱，名之為「齣」。舉例如下：

齊如山《戲劇腳色名詞考・青衣》云：

因為聰明貌美的人，都去學花旦，花旦在戲界，當然就佔勢力了！所以《鴻鸞禧》的金玉奴，《得意緣》

的狄雲鸞，《醉酒》的楊貴妃，都讓花旦佔去，只賸下幾齣《三娘教子》、《桑園會》、《硃砂痣》、《探陰

山》，呆呆板板的穿青褶子戲，歸了青衣，所以就起了名字，叫青衣。❷

此外，齊氏說《花旦》之《學堂》一齣❸，莊清逸《戲中角色舊規則》所云之《回朝》、《長亭》二齣❹，

又其《票界懷舊錄》所云之「福東平君，……能戲十餘齣。」❺「岳雲邨君……能戲祇三齣。」❻傅惜華《綴

玉軒藏曲志・獅吼記》亦云：

按此本之第一齣《柳氏摔鏡》即原本第九《奇妬》齣，今名《梳妝》。第二齣《陳慥遊春》，即原本第十

❷ 齊如山：〈戲劇腳色名詞考・青衣〉，原刊於《戲劇叢刊》第一期（北平：北平國劇學會，一九三二年一月），亦見一九
九三年八月《戲劇叢刊》合刊本（天津：天津市古籍書店），頁六七。

❸ 齊如山：〈戲劇腳色名詞考・青衣〉，頁七二。

❹ 莊清逸：〈戲中角色舊規則〉，原刊於《戲劇叢刊》第二期（北平：北平國劇學會，一九三二年十二月），亦見一九三三
年八月合刊本，頁三〇六。

❺ 莊清逸：〈票界懷舊錄〉，原刊於《戲劇叢刊》第二期，頁三三二。

❻ 莊清逸：〈票界懷舊錄〉，原刊於《戲劇叢刊》第二期，頁三三三。

〈賞春〉齣，今名〈遊春〉。第三齣〈東坡明義〉，即原本第十一〈諫柳〉齣，今名〈跪池〉。第四齣〈季常夢怕〉，即原本第十三〈鬧祠〉齣，今名〈三怕〉。以上四齣，梨園至今盛演不替者也。❼

又其《雙冠誥》云：

其中〈夜課〉、〈前借〉、〈後借〉、〈舟訝〉、〈榮歸〉、〈誥圓〉六齣最稱盛唱，而〈夜課〉齣演來尤為動人，且有翻為亂彈者。（頁五四一）

又其《雷峰塔》云：

其中第六〈借傘〉、第七〈盜庫〉、第九〈贈銀〉、第二十〈求草〉、第二十九〈水鬥〉、第三十〈斷橋〉六齣，梨園昔時均為盛演之劇。尤以〈斷橋〉齣，曲情音節，極盡纏綿悱惻之致，演來最為動人，實全劇之精警處也。（頁五四二）

又其《三笑姻緣》云：

其〈亭會〉、〈計賺〉二齣，又名〈猜謎〉、〈三錯〉，總名〈桂花亭〉，往年梨園最稱盛行之劇也。（頁五五六）

以上齊如山、莊清逸、傅惜華這三位民國戲曲名家，對於崑劇和京劇劇目中，後來被稱作「折子戲」的，在民國二○年代西元三○年代，尚皆稱作「齣」，可見「折子戲」作為戲曲名詞，必在其後。所以戴氏的說法應是接近事實的。

❼ 傅惜華：《綴玉軒藏曲志‧獅吼記》，原刊於《戲劇叢刊》第四期（北平：北平國劇學會，一九三五年十月），亦見一九九三年八月合刊本，頁五二九。以下諸段引文同出此篇，頁碼註於文末。

(二)陸萼庭對「折子戲」之重要觀點

「折子戲」在西元四〇年代逐漸被習用為戲曲名詞之後，首先對它作深入研究的，應是陸萼庭《崑劇演出史稿》，此書一九八〇年一月由上海文藝出版社初版印行，二〇〇二年十二月由臺北國家出版社印行修訂本，其第四章〈折子戲的光芒〉則一仍其舊。趙景深的〈序〉說：

> 本書應該特別注意的精采的重點是第四章〈折子戲的光芒〉，這是最值得稱道的一章。❽

由於陸氏〈折子戲的光芒〉影響很大，茲先撮其重要觀點如下：

1. 今日崑劇藝術實沿襲清代乾嘉規範，最大特點是全本戲寥寥可數，卻留下一大堆折子戲。(頁二六六)

2. 折子戲是後起名詞，所以能取代雜齣、單齣、齣頭等早期說法而流行於時，自有其歷史因素和特定涵義。折子戲必具備三個遞進相關條件：其一是源於傳奇，是全本戲的有機組成部分，與全本戲一似整體同部分的關係，不能算作獨立的戲劇形式。其二必須是舞臺藝術演變的自然結果，不是從全本戲中摘選出來，明代一些戲曲選本，僅供閱讀或清唱，並未經過舞臺的錘煉琢磨，只能稱選劇，或是折戲的雛型。其三折子戲在長期實踐中逐漸完善，舞臺化特點分外鮮明，終於取得獨立性。其藝術質量的高低，決定於獨立性水準的高低。這三個條件缺一不可。折子戲一旦成為獨立的藝術單位，與傳奇全本中的一個單齣並不能與折子戲等同起來。(頁二六七)

3. 折子戲從全本戲中拆下來，並被看作是獨立的藝術品，開始受到社會注意，是在明末清初。那時演全本

的風尚還佔絕對優勢。（頁二六九）

4. 康熙末葉以迄乾嘉之際，整個劇壇基本上為折子戲演出風習所籠罩。這樣，折子戲的搬演經過試新、醞釀、變化，漸趨成熟。《儒林外史》和《紅樓夢》中描寫的演劇情況，多少反映雍乾時期戲劇活動的面貌。（頁二七四）而全面反映折子戲的時代特色，總結演出成果的是蘇州錢德蒼（沛恩）編選的《綴白裘》。全書共十二編，收劇八十四本，除開場各喜慶短劇外，所選擇之四百四十六齣，如加上花部及摘錦各齣，超過五百之數。完成於乾隆三十九年甲午（一七七四）。今之崑劇即承繼此而來。《綴白裘》標誌著崑劇演出史上全本戲時代的結束。（頁二七六）

5. 折子戲興起之後，社會上稱之為「摘錦」，起初似指「摘」一本傳奇之「錦」，發展到後來，凡演各種雜齣都可稱為「摘錦」。《綴白裘》本身就是「摘錦」性質的書。（頁二七七）

6. 明清一折劇一開始雖為短小靈便、自成首尾的新創作，但演出機會少，又缺乏名作，故與具舞臺生命力的折子戲的興起沒有直接關係。（頁二七八）

7. 折子戲的新成就，具體體現在劇本方面的是增強了劇作的獨立性和完整性，大致歸納為以下幾種情況：

第一，不同程度地發展和豐富原作的思想性。

第二，適當的剪裁增刪使內容更為概括緊湊。

第三，大段加工，在形象化、通俗化上下工夫。

第四，重視穿插和下場的處理。

也因此在表演方面達成折子戲藝術之自我完善，塑造完美之藝術形象，以雅俗為目標探索通俗化工作，於是成為折子戲的藝術特點；由此也成為乾嘉以後崑劇的優良傳統。（頁二八三－二九一）

8. 折子戲對崑劇演出最大的貢獻是精益求精，尤其是腳色行當藝術的建立。（頁二九六）

9. 折子戲表演程式和基本功總結經驗藝術的兩本書是《明心鑑》和《審音鑑古錄》，由此顯見其「程式」之完密建立。（頁二九七）

10. 崑劇嚴謹靈活的表演特點是：虛判實寫、舞起舞收、造型組合等三層面。（頁三〇〇）

11. 折子戲觀賞效應重於一切之下的後遺症是：其一意在合律、不顧文義；其二或取美聽、不顧定格；其三刪曲增白、顧此失彼。在在皆有。（頁三〇五）

12. 十八世紀雍正間，蘇州有了「戲館」，在此之前劇場只有「堂會戲」（廳堂之紅氍毹）、「娛神戲」（寺廟廣場搭臺）；但蘇州另有「卷梢船」演戲，而以「沙飛」、「牛舌」等名堂之小船為「看臺」。蘇州第一座「戲館」名「郭園」成立後，「梢船戲」即無人理睬。乾隆五十年（一七八五）顧公燮著《消夏閒記》時，蘇州已有二十幾個「戲館」。（頁三〇八─三〇九）戲館初起時因模倣宅第堂會戲格局，戲與宴席必須聯繫起來。因之演戲兼賣酒菜是蘇州戲館的傳統。（頁三一〇）

(三)學者和著者對陸氏觀點之商榷

陸氏論述「折子戲」雖力求面面俱到，其中如第四、七、八至十二條之見解均甚為精采；但見仁見智的討論也因之而起。舉其重要者，如：

1. 朱穎輝〈折子戲溯源──曲苑偶拾〉《戲曲藝術》一九八四年第二期，頁三六─三七）

2. 顏長珂〈談談折子戲〉《中華戲曲》一九八六年第六期，頁二四二─二五五）

3. 徐扶明〈折子戲簡論〉《戲曲藝術》一九八九年第二期，頁六二一─六八）

4. 陳為瑀《崑劇折子戲初探》（鄭州：中州古籍出版社，一九九一年十二月）

5. 林逢源《折子戲論集》（一九九二年六月，自印本，未發行）

6. 廖奔〈折子戲的出現〉《藝術百家》二〇〇〇年第二期，頁四九—五二）

7. 王安祈《明代戲曲五論‧再論明代折子戲‧明代折子戲變型發展的三個例子》（臺北：大安出版社，二〇〇一年五月，頁一—一四八、四九—八〇）

8. 戴申〈折子戲的形成始末〉（上）（下）《戲曲藝術》二〇〇一年第二期，頁二九—三六；第三期，頁二七—三四）

以上八家的共識是否定了前文所舉陸氏重要觀點的第三條，認為實質的折子戲，不應晚至明末清初；對此，及徐扶明對折子戲內在結構的類型、戴申所涉及較廣闊的層面，乃至及門林逢源之論證最為詳審。而門王安祈的論證最為詳審。而書雖未出版，但其〈演出本格律上的商榷〉可以印證陸氏上舉第十一條的觀點，其附錄〈戲曲選本齣目彙編〉也可以省卻我們考索之煩；而陳為瑀之書所收崑劇折子戲劇目，主要介紹一九四九年以來，在崑劇舞臺上，經過藝術實踐，具有美學欣賞和保留維護價值的折子戲，也都很值得我們參考。

陸氏對折子戲的見解中，除第三條對折子戲興起時間為學者否定外，其第二條謂折子戲源於傳奇全本戲，不是獨立的戲劇形式；第三條卻又說它被看作是獨立的藝術品；不止有前後矛盾之嫌，而且折子戲也不必非自傳奇「拆下來」不可。而陸氏既承認折子戲「源於傳奇」，「從全本戲中拆下來」❾卻又否定它不是折子戲，「只能稱選劇」，或是折子戲的「雛型」，而不知如果沒有「雛型」，那能在舞臺上「錘煉琢磨」出成熟的「定型」來？

❾ 顏長珂〈談談折子戲〉也說「所謂折子戲，是指從整本戲中取出一折或數折獨立演出，情節雖不很完整，卻也能自成片斷」（《中華戲曲》第六輯（一九八八年二月），頁二四二）

所以無論如何，陸氏在行文上語意不夠清楚，也不夠周延。又陸氏第五條對於萬曆間選輯之「摘錦」、「雜齣」

與折子戲等同視之，亦與其第二條自相矛盾；其第六條否定折子戲與明清一折短劇之關係，亦值得商榷。因為：

1. 就劇種元雜劇而言，如《單刀會‧刀會》、《竇娥冤‧斬娥》、《追韓信‧北迫》❿、《不伏老‧北詐》⓫、

《貨郎旦‧女彈》、《昊天塔‧五臺》、《風雲會‧訪普》、《西遊記‧胖姑》等皆為折子戲。

再看明清南雜劇的一折短劇，如《四聲猿‧狂鼓吏》的《陰罵曹》、《吟風閣雜劇》的《罷宴》，也都被作為

折子戲演出。

至於京劇，地方大戲與小戲以折子演出者，更不煩舉例。即以小戲論，如〈小放牛〉也都京劇化而為折子

戲。⓬

2. 就折子戲的腔調而言，陸氏只限於崑腔，但其他腔調的折子戲，其實未必晚於崑劇。譬如《金瓶梅詞話》

記載海鹽弟子演南戲摺子，詳下文，明顯用的是海鹽腔。又萬曆年間所出版的散齣選本如：

《新刻京板青陽時調詞林一枝》萬曆元年福建書林葉志元刻本

《鼎雕崑池新調樂府八能奏錦》萬曆間書林愛日堂蔡正河刻本

《鼎刻時興滾調歌令玉谷新（或作調）簧》萬曆三十八年書林劉次泉刻本

《新刊徽板合像滾調樂府官腔摘錦奇音》萬曆三十九年書林敦睦堂張三懷刊本

《鼎鍥徽池雅調南北官腔樂府點板曲響大明春》萬曆間福建書林金魁刻本

❿ 傳奇《千金記》收入為一齣。

⓫ 傳奇《金貂記》收入為一齣。

⓬ 參見吳新雷：《中國崑劇大辭典‧劇目戲碼‧俗創戲目》（南京：南京大學出版社，二〇〇二年），頁一四五。

《新鍥天下時尚南北徽池雅調》萬曆間福建書林燕石居主人刻本

《新鍥天下時尚南北新調堯天樂》萬曆間福建書林熊稔寰刻本⑬

《新鍥精選古今樂府滾調新詞玉樹英》萬曆乙亥（二十七，一五九九）刊本⑭

以上七種皆為弋陽腔系之青陽腔與徽池雅調之散齣刊本，由其帶賓白與點板，當為舞臺之演出本，應屬折子戲。

而馮俊杰《賽社：戲劇史的巡禮》⑮謂《禮節傳簿》中〈安安送米〉、〈蘆林相會〉和〈三元捷報〉三齣，是出自一九五四年山西萬泉縣百帝村所發現的青陽腔劇本《湧泉記》和《三元記》。⑯若果如其所言，則青陽腔之有散齣折子，更不待萬曆以後了。

陸氏又認為折子戲是取代雜齣、單齣、齣頭而來，也就是說折子戲是由一個散齣經長年藝術加工而獨立完成的。但事實上並不如此。詳下文。

北劇一本由四折組成，南戲傳奇一本由數十齣組成；但其一折或一齣往往不止一場，而戲的演出是以場為

⑬ 以上均見王秋桂主編：《善本戲曲叢刊》（臺北：學生書局影印，第一至三輯，一九八四年出版，第四至六輯，一九八七年出版）。

⑭ 收入〔俄〕李福清、〔中〕李平編：《海外孤本晚明戲劇選集三種》（上海：上海古籍出版社，一九九三年），頁一一八〇。

⑮ 馮俊杰：〈賽社：戲劇史的巡禮〉，《中華戲曲》第三輯（一九八七年四月），頁一八七。

⑯ 王安祈：《明代戲曲五論》（臺北：大安出版社，一九九〇年）頁三四一三五，並不以為然。但萬曆既有許多青陽腔散齣折子，也有可能青陽腔明嘉靖間初起時既已採全本散齣並演的方式。曾永義：〈弋陽腔及其流派考述〉，《臺大文史哲學報》第六五期（二〇〇六年十一月），頁三九一七二。

一、折子戲名義考釋

「折子戲」之名，習焉不察。雖無法確定起於何時，但由上文補證戴申所云，始於西元二十世紀四、五零年代應是可信的。前舉陸氏之重要觀點第二條，陸氏亦謂「折子戲」是後起名詞，惜陸氏未給予明確的定義。

此外有關「折子戲」之名義、產生背景、相關之「前驅」、成立之體製和藝術條件，乃至於其興盛之具體情況，以及其在戲曲表演藝術中之意義與價值，則或為陸氏和學者所論而未詳，或為一時尚未顧及者。為此，著者乃敢踵繼前修，發為一己之得，以供方家參考。

此外有關「折子戲」之名義、產生背景、相關之「前驅」、成立之體製和藝術條件，乃至於其興盛之具體情況，以及其在戲曲表演藝術中之意義與價值，則或為陸氏和學者所論而未詳，或為一時尚未顧及者。為此，著者乃敢踵繼前修，發為一己之得，以供方家參考。

基本單元的，這也是後來京劇分場搬演的緣故。因此，折子戲固然有許多是由單齣或單折發展而成，但也有不少經由排場的摘取刪增或分合而結構成就的。徐扶明前揭文〈折子戲簡論〉就折子戲與原著劇本比較，認為其間經由分、合、聯、刪、增而產生不同的面貌。詳下文。

(一)三種最新辭書之折子戲定義

給「折子戲」下定義的，見於辭書，茲舉最近出版，而為「犖犖大者」三種如下：

其一，一九九七年十二月初版《中國曲學大辭典‧折子戲》云：

明清傳奇每本都有幾十折，全本演出時間甚長，約自明中葉起，開始出現把情節相對完整，表演比較精彩的折子提出單獨表演的演出形式，稱為折子戲。❶

其二，二〇〇二年五月初版《崑曲辭典》，王安祈〈折子戲的學術價值與劇場意義〉云：

折子戲為傳奇演出的常見形式，是相對於「整本戲」而言的。由於傳奇劇幅甚長，因此可以析出其中片段散齣獨立上演，稱為折子戲。

其三，二○○二年五月初版《中國崑劇大辭典》顧聆森〈折子戲〉云：❸

崑劇的選場戲，或稱「單折戲」。又因藝人常把單齣腳本抄寫在「摺（折）子」上，是以雙關語而得名。大都是整本戲中較為精采的齣目，它可以單獨演出，也可以由幾個折子戲聯臺演出。明末清初，已有折子戲演出的形式，並有以《綴白裘》命名的幾種折子戲匯集本行世。❸

三家所說的是現在一般概念中的「折子戲」。顧氏簡要的說明折子戲為什麼以「折」為名，頗為切當；又稱係屬「選場戲」、「單折戲」，與王安祈之「片段散齣」皆頗為可取。三家皆以折子戲具獨立性，為明白之事實；但皆謂出諸傳奇（崑劇），雖大抵不差，但並非全然如此；顧氏又襲取陸氏之誤，以折子戲始於明末清初。所以欲求周延而明確之折子戲名義，仍有進一步探究之必要。

(二)與「折子戲」相對應之名詞

「折子戲」為戲曲舞臺演出之一種形式。那麼以此為基準，戲曲尚有那些舞臺演出形式呢？據《中國崑劇大辭典》，丁波所撰詞條尚有臺本戲、本子戲、串演本戲、節本四種❹，茲據其說參以己見，簡述如下：

⑰ 齊森華等主編：《中國曲學大辭典》（杭州：浙江教育出版社，一九九七年），頁八二六。

⑱ 洪惟助主編：《崑曲辭典》（宜蘭：國立傳統藝術中心，二○○二年），頁一九三。

⑲ 吳新雷主編：《中國崑劇大辭典》，頁四七。

⑳ 吳新雷主編：《中國崑劇大辭典》，頁四七。

(一)臺本戲，原指崑班藝人俗創或整理的適合於登臺演出的劇作，今指經過導演處理和演員演出實踐後定下

來的劇本，與劇作者的原作並不完全一致。

(二)本子戲，與「折子戲」對稱，原指劇作以全貌在舞臺上演出。但由於崑劇之傳奇篇幅甚長，現今難以按

照原本全演，如經整理改編後能以比較完整連貫的劇情，有頭有尾的呈現在舞臺上，可以稱為「整本戲」，或稱

「全本戲」、「本子戲」，簡稱「本戲」。如篇幅大者亦可稱之為「大本戲」，篇幅小者則稱之為「小本戲」。

(三)串演本戲，或稱「集折串連戲」，崑班昔稱「疊頭戲」。即將某一些優秀傳統劇目，以情節先後為序，集

合串連演出。如浙江崑蘇劇團一九五八年到南京演出崑劇《長生殿》，將〈定情〉、〈賜盒〉、〈密誓〉、〈小宴〉、

〈驚變〉、〈埋玉〉等齣折子串連演出為本戲；又如北方崑劇院，一九六〇年在北京西單劇場演出《玉簪記》，將

〈茶敘〉、〈琴挑〉、〈問病〉、〈偷詩〉、〈催試〉、〈秋江〉等齣折子串連演出為本戲。又如《義俠記》全本三十六

齣，臺本《武十回》只演〈打虎〉、〈遊街〉、〈戲叔〉、〈別兄〉、〈挑簾〉、〈裁衣〉、〈捉奸〉、〈服毒〉、〈顯魂〉、

〈殺嫂〉等十齣。

(四)相對於劇作家的「原本」、「全本」，為避免繁重難演而有所刪節的演出本，就叫做「節本」。如《長生殿》

五十齣，曹寅曾邀洪昇於金陵演出全本，三晝夜始全部演完㉑；洪昇好友吳人（字舒鳧）為之摘編為二十八齣

㉑ 見《古學彙刊》本金埴《巾箱說》（臺北：力行書局，一九六四年）云：「迨甲申春杪，昉思別予遊雲間（松江）、白門

（南京），甫兩月而訃至。」又云：「昉思之遊雲間、白門也，提帥張侯雲翼開讌於九峰、三泖間，選吳優數十人搬演

《長生殿》；軍士執父者亦許列觀堂下，而所部諸將並得納交昉思。時督造曹公子清（寅），亦即迎至白門。曹公素有

詩才，明聲律。乃集江南北名士高會，獨讓昉思居上座，置《長生殿》於席。每優人演出一折，公與昉思讎對其本以合

節奏，凡三晝夜始闋。兩公並極盡其興，賞之豪華，士林榮之。」頁五|六。

的，便是「節本」。㉒但據原本改編，以適應演出需要的劇本，則稱「改編本」，如明毛晉《六十種曲》同時收

有《繡刻還魂記定本》和《碩園刪定牡丹亭》，後者便是前者的「改編本」。

另外，如《儒林外史》第三十回謂一場五個旦腳，「各自扮演一齣拿手戲」為《南西廂·請宴》、《紅梨記·窺醉》、《水滸記·借茶》、《鐵冠圖·刺虎》、《孽海記·思凡》可稱之為旦腳折子戲專場。㉓如此一來，則閨門旦（五旦）之《窺醉》、《思凡》，貼旦（六旦）之《請宴》、《借茶》，刺殺旦之《刺虎》，皆可呈現於一臺戲之中。

又上海曾有京劇「老旦戲」專場，演〈釣龜〉、〈罷宴〉、〈赤桑鎮〉、〈八珍湯〉；又有崑劇「醉戲專場」，演〈醉打山門〉、〈太白醉寫〉、〈貴妃醉酒〉、〈扯本醉監〉、〈醉皂〉，則淨、生、旦、丑各有醉態美。可見折子戲可以花樣翻新。㉔

如此一來，「折子戲」相較於「臺本戲」、「本戲」、「串演本戲」和「原本」、「節本」、「改編本」來，就容易有明確的定位。也就是說「折子戲」是最短最基本的「臺本戲」，它是「本戲」和「串演戲」的一個單元。對劇作家的「原本」和經摘編的「節本」而言，它是出自其中的一折、一齣或一個排場的「改編本」。

㉒ 見《長生殿·例言》，詳下文。

㉓〔清〕吳敬梓：《儒林外史》（臺北：華正書局，一九八六年），第三十回謂：「當下戲子喫了飯，一個個裝扮起來，都是簇新的包頭，極新鮮的褶子，一個個過了橋來，打從亭子中間走去。杜慎卿同季葦蕭二人，手內暗藏紙筆，做了記認。少刻，擺上酒席，打動鑼鼓；一個人上來做一齣戲。也有做〈請宴〉的，也有做〈窺醉〉的，也有做〈借茶〉的，也有做『刺虎』的，紛紛不一。後來王留歌做了一齣『思凡』。」頁三〇二。

㉔ 徐扶明：〈折子戲簡論〉，《戲曲藝術》一九八九年第二期，頁六三。

那麼「折子戲」的「折子」，又是具有什麼樣的根源和內涵呢？最容易令人聯想到的是北曲雜劇「一本四折」的「折」。

（三）「折子」之根源

《太和正音譜》卷下的「樂府」，即曲譜部分，其所引用作為格式之曲，皆注明來源。其中錄有鄭德輝《倩女離魂》第四折黃鍾【水仙子】等元雜劇與明初雜劇四十七劇九十支曲㉕，也就是其出於雜劇之曲，俱明注其劇名和折數。尤其在【越調拙魯速】下更注王實甫《西廂記》第三折，【小絡絲娘】下更注王實甫《西廂記》第十七折㉖；可見雜劇分折此時已經習焉為自然，而對於「折」的觀念，也已經和我們現在完全一樣。不止如此，對於像《西廂記》那樣的連本雜劇，其分折的方式也已經首尾銜接，近似傳奇的分齣方式了。這是個很可注意的現象。

又《錄鬼簿》天一閣本於李時中略傳後有賈仲明補挽詞（【凌波仙】）云：

元貞書會李時中，馬致遠、花李郎、紅字公，四高賢合捻《黃梁夢》。東籬翁頭折冤，第二折商調相從，第三折大石調，第四折是正宮，都一般愁霧悲風。㉗

由以上明初的兩段資料，可見北曲雜劇起碼在明初已具一本分作四折的現象。而每折包括一套曲子及若干賓白和科範，這是現在所認定的「折」的意義。但是最初所謂的「折」並非如此，劇中任何一場或一段，即使沒有

㉕ 《太和正音譜》所錄的四十七劇九十支曲牌，已見於本書第陸章註腳㉗，此不贅引。
㉖ 〔明〕朱權：《太和正音譜》，《中國古典戲曲論著集成》第三冊，頁一七八、一八五。
㉗ 〔元〕鍾嗣成：《錄鬼簿》，《中國古典戲曲論著集成》第二冊，頁二〇四。

曲文，而只有賓白或科範，都可以叫作一折。劇本則首尾銜接，所謂四折及楔子都不分開，只是全本之中必須包括四套曲子而已。《元刊雜劇三十種》及明宣德間金陵積德堂原刻本劉兌《金童玉女嬌紅記》宣德、正統間周藩原刻本朱有燉《誠齋雜劇》，都是如此。在這些劇本裡，全劇銜接不分，而常見的「一折」字樣❷❽，都是代表劇中的一個小段落，因此合計起來，一個劇本不止四折。這應當是「折」的本義，元雜劇的最初形式。而照現在的樣子分成四折，其中的「小折」不再標明，究竟起於何時，則迄無定論。

周憲王朱有燉《誠齋雜劇》三十一種，作得最早的是永樂二年（一四〇四）八月的《辰勾月》，最晚的是正統四年（一四三九）二月的《靈芝獻壽》和《海棠仙》；三十一種既然都不分折，則似乎雜劇分折的風氣應當始於正統之後；但是嘉靖戊午（三十七，一五五八）刊本的《雜劇十段錦》還是不分折，而弘治十一年（一四九八）金臺岳氏家刻《奇妙全相注釋西廂記》本則分五卷，每卷一本，每本又分四折。所以很難執一以概其餘。

對於北曲雜劇中的「折」，或許這樣說明比較合適：「折」原本指的是《元刊雜劇三十種》的「小折」，為任何演出形式的一個小段落、小排場，後來因為北曲雜劇事實上一本含四套北曲四個大段落，而劇本又採取「全實」刊行，便刪去「元刊本式」中的「小折」，而把此「折」用來稱呼四個大段落的每一個段落。這樣的情況，在明嘉靖以前還不穩定，直到明萬曆間才成為規律。因為萬曆刻刊的劇本很多，沒有不明標第一折到第四折的。

「折」字又可寫作「摺」，都可用來取代南曲戲文和傳奇的「齣」。《金瓶梅》中凡講到演劇總是用「摺」或「段」。如：

　下邊樂工呈上揭帖，到劉、薛二內相席前，揀令一段《韓湘子度陳半街升仙會雜劇》。才唱得一摺，只聽

❷❽　如元刊本關漢卿《關大王單刀會》第三折有「淨開一折」、「關舍人上開一折」之語。《詐妮子調風月》首折亦有「老孤正末一折」、「正末卜兒一折」之語。見《元刊雜劇三十種》（上海：商務印書館，一九五八年），上冊，無頁碼。

喝道之聲漸近。㉙

西門慶道：「老公公，學生這裡還預備著一起戲子，唱與老公公聽。」辭內相問：「是那裡戲子？」西門慶道：「是一班海鹽戲子。」……子弟鼓板響動，遞上關目揭帖。兩內相看了一回，揀了一段《劉知遠紅袍記》。唱了還未幾摺，心下不耐煩。㉚

其中稱「段」較古，當係沿宋雜劇四段：豔段、正雜劇二段、散段之稱，宋雜劇四段為四個獨立的小戲合成的「小戲群」，所以「段」在此用來指稱獨立完整的本戲劇目；稱「摺」當係仿元雜劇一本四折之折。按「摺」作名詞本指折疊而成之紙冊，封面封底都用厚紙，若加詞尾則稱「摺子」；因之古今有帳摺、奏摺、存摺、簽名摺之稱。「摺」與「折」又因其音同義近而「折」筆畫簡省，故每取代「摺」字，以致「摺」、「折」混用不辨。

(四)「摺子」與「掌記」之關係

一九八六年在山西運城縣元代百姓墓葬中發現民間雜劇演出壁畫㉛，其所繪五人中，左側第一人頭戴黑色無角幞頭，身穿橙紅色圓領窄袖長衫，束紅色板帶，兩手攤開「摺子」。戴申前揭文（上）頁三〇，謂其右端

㉙　〔明〕蘭陵笑笑生著，陶慕寧校注，寧宗一審定：《金瓶梅詞話》（北京：人民文學出版社，二〇〇〇年），第五十八回〈懷妒忌金蓮打秋菊，乞臘肉磨鏡叟訴冤〉，頁七八九。

㉚　〔明〕蘭陵笑笑生著，陶慕寧校注，寧宗一審定：《金瓶梅詞話》，第六十四回〈玉簫跪央潘金蓮，合衛官祭富室娘〉，頁九〇四—九〇五。

㉛　廖奔：《中國戲劇圖史》（北京：人民文學出版社，二〇一二年），圖六四，頁七〇。

「摺子」首頁有「風雪奇」楷書書三字，內頁草書書若干行字跡。並謂這「摺子」就是「戲折子」或稱「掌記」。按

「掌記」見錢南揚《永樂大典戲文三種校注・宦門子弟錯立身》第五齣：

【賞花時】
（旦唱）憔悴容顏只為你，每日在書房攻甚詩書！（生）閑話且休提，你把這時行的傳奇，（旦白）看看掌記。（生連唱）你重頭與我再溫習。（旦白）你直待要唱曲，相公知道，不是耍處。（生）不妨，你帶得掌記來，數

演一番。❸

又其第十齣云：

【麻郎兒】我能添插更疾，一管筆如飛。真字能抄掌記，更壓著御京書會。❸

又見《太平樂府》卷九高安道〈嗓淡行院〉
【哨遍】散套：

【三煞】粧旦不抹颩，蠢身軀似水牛……帶冠梳梗挺著塵脖項，恰掌記光舒著黑指頭。……❸

又見《雍熙樂府》卷一七【醉太平】之〈風流客人〉：
鶯花市販本，風月店調箏，懷揣掌記入花門，似茶鹽鈔引。❸

又周密《武林舊事》卷六「小經紀」條記「他處所無者」的零碎買賣一百七十八種，其中「掌記冊兒」與「班

❸ 錢南揚校注：《永樂大典戲文三種校注》，頁二三一。

❸ 錢南揚校注：《永樂大典戲文三種校注》，頁二四四。

❸〔元〕楊朝英輯：《朝野新聲太平樂府》（臺北：商務印書館，一九六八年），卷九，高安道【哨遍】，〈嗓淡行院〉，頁一九。

❸〔明〕郭勛輯：《雍熙樂府》（臺北：西南書局，一九八一年），卷一七，頁九。

朝錄」、「選官圖」等並列。❸

從以上資料判讀「掌記」的意義，《錯立身》所云可見「時行的傳奇」是寫在「掌記」上的，而「掌記」是由人用筆抄寫，抄寫時可以添油加醋（添插），當時的御京書會是著名的掌記抄寫場所。再由〈嗓淡行院〉和〈風流客人〉所云「掌記」是可以拿在手上或揣入懷裡，可以料想它的大小有如「袖珍」一般，方便攜帶，也方便演員在排練時「溫習」。又由《武林舊事》所記可見，「掌記」可以折疊成冊，運城元代民間雜劇壁畫正可以印證，而且它可以買賣。「至於掌記之所以需人抄寫，也許由於勾欄的營生以新奇相號召，新劇作脫稿，尚無印本，優人志在先得，故競相傳抄，而以「一筆如飛」自詡。」

就因為「掌記冊兒」可袖於懷裡、可置於掌上，所以它可書寫得上的內容必然不是整個劇本，就北曲雜劇而言，不是一本四折，而是一個段落，也就是一個「摺（折）子」，若就其詞彙結構而論，不過在「摺（折）字下加詞尾「子」，使之成為帶詞尾的複詞「摺（折）子」，這應當是「折子戲」「折子」命義的來源。後來由於南曲戲文在明代由分段落而逐漸分出，「出」字又改成「齣」字，「齣」字也可以在其下加一詞尾「頭」，使之成為如陸萼庭所云帶詞尾之複詞「齣頭」，其結構命義實與「折子」相同。更從而標上段落的內容提要而有「齣為南曲戲文又經北曲化、文士化、崑山水磨調化而蛻變為「傳奇」，「齣目」成為必備的「體製」。❸後來又目」，南曲戲文又經北曲化、文士化、崑山水磨調化而蛻變為「傳奇」，「齣目」成為必備的「體製」。

❸ 〔宋〕周密：《武林舊事》，收入〔宋〕孟元老等：《東京夢華錄外四種》（臺北：大立出版社，一九八〇年），卷六，頁四五〇。

❸ 引文見馮沅君：《古劇說彙‧古劇四考跋》（上海：商務印書館，一九四五年），頁五三。

❸ 曾永義：《再探戲文和傳奇的分野及其質變過程》，《臺大中文學報》第二〇期（二〇〇四年六月），頁八七─一三〇；又收入曾永義：《戲曲與歌劇》，頁七九─一三三。

由於戲文、傳奇動輒數十齣，頗冗長難演，乃有取其菁華之數齣而為「串演本戲」或單齣或片段（一個排場）

演出者而為「折子戲」；而由於南戲傳奇之「一齣」近於北劇之「一折」，所以北劇之「折子」也被南戲傳奇所

通用。於是浸假而將經舞臺化求精求進演出單折或單齣，乃至一個排場的戲曲稱之為「折子戲」或「齣頭戲」，

但由於說「齣頭戲」的人不多，「折子戲」便廣為通行了。這應當是「折子戲」成為戲曲名詞的來龍去脈。

二、折子戲產生之背景

折子戲之產生如上文所舉三家辭書所述，一般都以為其背景是因為傳奇過於冗長。但著者以為這或許是促

成折子戲產生最重要的背景和最直接的因素，但若考諸中國藝術文化的傳統，則「以樂侑酒」的習俗和明代家

樂的興盛也都有密切的關係。

(一)以樂侑酒之禮俗

古人飲酒的觀念和現代人不太一樣。《禮記・射義》說：「酒者所以養老也，所以養病也。」㊴可見古人是

把酒當作營養滋補的東西，所以一般人七十歲以後，就必須「飲酒食肉」（〈雜記〉下）㊵，即使居喪，「有疾，

食肉飲酒可也」（〈喪大記〉）㊶，緣故都是如果不如此，則無以滋補營養。又〈曲禮〉云：「為酒食以召鄉黨僚

㊵〔漢〕鄭玄注：《禮記》，卷二二，頁一六。

㊴〔漢〕鄭玄注：《禮記》，收入《聚珍仿宋四部備要》經部第九、一〇冊（臺北：中華書局，一九六五年據永懷堂本校刊），卷四六，頁一二。

友。」㊷《樂記》云：「故酒食者所以合歡也。」㊸則飲宴又有聯絡情感的作用。而《儀禮》十七篇，除了〈觀

禮〉、〈喪服〉言不及酒外，無不因酒以成禮，則酒之為物，與禮儀不可分。因此，營養滋補、合歡聯誼、贊成

禮儀，是古人生活中酒的三種基本作用。

再看《儀禮》中，〈鄉飲〉、〈鄉射〉、〈大射〉、〈燕禮〉四篇，都有工歌、笙奏、間歌、合樂、無算樂等節

目。也就是說，在禮儀進行飲酒之際，有樂工唱歌，演奏笙曲和交響樂大合奏等的演出，「無算樂」是對「無算

爵」說的，即縱飲為歡之時，音樂也隨著盡情的演奏。這種調和刻板禮儀和歌舞助酒興的習俗，一脈相傳，伴

隨著歷朝歷代的歌舞樂雜耍特技呈現，甚至於擴大為戲曲的演出。我們在先秦兩漢魏晉南北朝的樂舞百戲裡，

唐參軍戲裡，宋金雜劇院本裡，金元北曲雜劇裡，宋元明南曲戲文裡，明清傳奇雜劇裡，近代崑劇京劇裡，都

可以看到其演出和「侑酒」有關。其金元北曲雜劇以下之例見下文，其宋金雜劇院本以前之例，各舉其一如下：

先秦如《周禮・春官宗伯下・大司樂》有「以樂舞教國子舞《雲門》、〈大卷〉、〈大咸〉、〈大磬〉、

〈大濩〉、〈大武〉。」㊹可見其「樂舞」合用。又云：

乃奏黃鍾歌大呂舞〈雲門〉以祀天神；乃奏大簇歌應鍾舞〈咸池〉以祭地祇；乃奏姑洗歌南呂舞〈大磬〉

以祀田望，乃奏蕤賓歌函鍾舞〈大夏〉以祭山川，乃奏夷則歌小呂舞〈大濩〉以享先妣，乃奏無射歌夾

㊶〔漢〕鄭玄注：《禮記》，卷一三，頁七。

㊷〔漢〕鄭玄注：《禮記》，卷一，頁九ー一〇。

㊸〔漢〕鄭玄注：《禮記》，卷一一，頁一三三。

㊹〔漢〕鄭玄注：《周禮》，收入《聚珍仿宋四部備要》經部第九、一〇冊（臺北：中華書局，一九六五年據永懷堂本校刊），卷二二一，頁四。

鍾舞《大武》以享先祖。凡六樂者，文之以五聲，播之以八音。❹❺

由「其奏」可見其八音之器樂，由「其歌」可見其五聲之歌唱，由「其舞」可見其舞蹈之容止。所以《周禮》用以祭享天神、地祇、田望、山川、先妣、先祖的所謂「六樂」是合歌舞樂而用之的。而這「六樂」也正是在祭神獻酒儀式中進行的。

又《史記·大宛列傳》云：

漢使至安息，安息王……以大鳥卵及黎軒善眩人獻於漢。……是時上方數巡狩海上，乃悉從外國客，……於是大觳抵，出奇戲諸怪物，多聚觀者，行賞賜，酒池肉林，令外國客遍觀各倉庫府藏之積，見漢之廣大，傾駭之，及加其眩者之工，而觳抵奇戲歲增變，甚盛益興，自此始。❹❻

「觳抵」即「角抵」。可見漢武帝在酒宴中演角抵戲以誇示外國使臣。

又《三國志》卷四二〈蜀書〉第十二〈許慈傳〉，蜀漢有《慈潛訟閱》，云：

許慈字仁篤，南陽人也。……時又有魏郡胡潛，字公興，……先主定蜀，……慈、潛並為學士，與孟光、來敏等典掌舊文。值庶事草創，動多疑議，慈、潛更相克伐，謗讟忿爭，形於聲色；書籍有無，不相通借。時尋楚撻，以相震撼。其矜己妒彼，乃至於此。先主愍其若斯，群僚大會，使倡家假為二子之容，傚其訟閱之狀，酒酣樂作，初以辭義相難，終以刀杖相屈，用感切之。❹❼

❹❺〔漢〕鄭玄注：《周禮》，收入《聚珍仿宋四部備要》經部第九、一〇冊，卷二二，頁五―六。

❹❻〔漢〕司馬遷撰，〔日〕瀧川龜太郎考證：《史記會注考證》（臺北：大安出版社，一九九八年），卷一二三，〈大宛列傳第六十三〉，頁二八―三〇，總頁一二七九―一二八〇。

❹❼〔晉〕陳壽：《三國志》（臺北：鼎文書局，一九八三年），頁一〇二二―一〇二三。

可見蜀先主劉備，於酒酣樂作之際，使倡家傚許慈、胡潛訟閱之狀以為嬉戲。

又《全唐文》卷二七九鄭萬鈞《代國長公主碑》云：

初，則天太后御明堂，宴，聖上年六歲，為楚王，舞《長命□》；岐王年五歲，為衛王，弄《蘭陵王》，兼為行主詞曰：「衛王入場，咒願神聖神皇萬歲！孫子成行。」公主年四歲，與壽昌公主對舞《西涼》，殿上群臣咸呼「萬歲」！[48]

此文作於開元二十二年（七三四），「聖上」指玄宗。追述玄宗之弟岐王隆範在武后久視元年（七〇〇），方五歲為衛王之時，弄《蘭陵王》，並於入場頌祝與代國長公主和壽昌公主對舞《西涼》的情形。這是唐武則天於宮廷家宴時，令王孫演戲歌舞以侑酒的情形。

又宋江少虞《皇朝類苑》卷六五引張師正《倦遊雜錄》：

景祐末（宋仁宗景祐四年，一〇三七），詔以鄭州為奉寧軍，蔡州為淮康軍。范雍自侍郎領淮康，節鉞鎮延安。時羌人旅拒戍邊之卒，延安為盛。有內臣盧押班者為鈐轄，心常輕范。一日，軍府開宴，有軍伶人雜劇，稱參軍：「夢得一黃瓜，長丈餘，是何祥也？」一伶賀曰：「黃瓜上有刺，必作黃州刺史。」一伶批其頰曰：「若夢鎮府蘿蔔，須作蔡州節度使？」范疑盧所教，即取二伶杖背，黥為城旦。[49]

又宋邵伯溫《邵氏聞見錄》卷一〇：

潞公謂溫公曰：「某留守北京，遣人入大遼偵事。回云：『見虜主大宴群臣，伶人劇戲。作衣冠者，見物必攫取，懷之。有從其後，以挺扑之者，曰：「司馬端明耶？」』君實清名，在夷狄如此。」溫公愧

[48] 〔清〕董誥等：《全唐文》第六冊（臺北：大通書局，一九七九年），卷二七九，頁三。

[49] 〔宋〕江少虞：《新雕皇朝類苑》，收入《域外漢籍珍本文庫》第二輯子部第一〇冊，卷六五，頁二一三，總頁三九。

謝。[50]

又宋沈作喆《寓簡》卷一〇：

偽齊劉豫既僭位，大饗群臣，教坊進雜劇。有處士問星翁曰：「自古帝王之興，必有受命之符。今新主有天下，抑有嘉祥美瑞以應之乎？」星翁曰：「固有之。新主即位之前一日，有一星聚東井，真所謂符命也。」處士以杖擊之曰：「五星非一也，乃云聚耳；一星又何聚焉？」星翁曰：「汝固不知也。新主聖德比漢高祖，只少四星兒裡！」[51]

又《金史》卷六四〈后妃傳〉：

元妃李氏師兒……明昌四年（金章宗，一一九三）封為昭容。明年，進封淑妃。……兄喜兒，舊嘗為盜，與弟鐵哥，皆擢顯近，勢傾朝廷，風采動四方。射利競進之徒，爭趨走其門。……自欽懷皇后沒世，中宮虛位久，章宗意屬李氏。……而李氏微甚，至是，章宗果欲立之。大臣固執不從，臺諫以為言。帝不得已，進封為元妃，而位勢熏赫，與皇后侔矣。一日，章宗宴宮中，優人玳瑁頭者，戲於前。或問：「上國有何符瑞？」優曰：「汝不聞鳳皇見乎？」其人曰：「知之，而未聞其詳。」優曰：「其飛有四所，應亦異：若嚮上飛，則風雨順時；嚮下飛，則五穀豐登；嚮外飛，則四國來朝；嚮裡飛，則加官進祿。」上笑而罷。[52]

[50] 〔宋〕邵伯溫：《邵氏聞見錄》（北京：中華書局，一九九七年），卷一〇，頁一〇五。

[51] 〔宋〕沈作喆：《寓簡》，收入嚴一萍輯：《原刻影印百部叢書集成》（臺北：藝文印書館，一九六六年據清乾隆鮑廷博校刊《知不足齋叢書》本影印），卷一〇，頁八。

[52] 〔元〕脫脫等撰：《金史·后妃傳》（臺北：鼎文書局，一九七六年），卷六四，頁一五二七－一五二八。

以上「軍伶人雜劇」、「遼主筵前雜劇」、「劉豫教坊雜劇」、「金章宗宮宴雜劇」，可見宋、遼、金，乃至偽齊，同樣「以樂侑酒」。

又孟元老《東京夢華錄》卷九「宰執親王宗室百官入內上壽」條云：

教坊樂部，列於山樓下綵棚中，皆裹長腳幞頭，隨逐部服紫緋綠三色寬衫，黃義襴，鍍金凹面腰帶。前列柏板，十串一行，次一色畫面琵琶五十面，次列箜篌兩座……以次高架大鼓二面……後有羯鼓兩座……杖鼓應焉。次列鐵石方響……次列簫、笙、塤、篪、觱篥、龍笛之類，兩旁對列杖鼓二百面。……諸雜劇色皆諢裹，各服本色紫緋綠寬衫，義襴，鍍金帶。自殿陛對立，直至樂棚。每遇舞者入場，則排立者叉手，舉左右肩，動足應拍，一齊群舞，謂之「按曲子」。第一盞御酒，歌板色……第三盞左右軍百戲入場……第四盞……參軍色執竹竿拂子，念致語口號，諸雜劇色打和，再作語，勾合大曲舞。……第五盞御酒，獨彈琵琶……參軍色執竹竿子作語，勾小兒隊舞。……參軍色作語，問小兒班首近前，進口號，小兒班首人皆打和畢，樂作，群舞合唱，且舞且唱，又唱破子畢，小兒班首入進致語，勾雜劇入場，一場兩段。是時教坊雜劇色鼈膨劉喬、侯伯朝、孟景初、王顏喜而下，皆使副也。內殿雜戲，為有使人預宴，不敢深作諧謔，惟用群隊裝其似像，市語謂之「拽串」。雜戲畢，參軍色作語，放小兒隊。……第七盞御酒慢曲子，……參軍色作語，勾女童隊，……女童進致語。勾雜劇入場，亦一場兩段訖，參軍色作語，放女童隊。……第九盞御酒。❺

又《武林舊事》卷一聖節條「天基聖節排當樂次」云：

❺ 〔宋〕孟元老等：《東京夢華錄外四種》，頁五二一五五。

樂奏夾鍾宮，觱篥起〈萬壽永無疆〉引子，王恩。

上壽第一盞，觱篥……第二盞，笛……第三盞，笙……第四盞，方響……第五盞，笛……第六盞，觱篥……第七盞，笙……第八盞，觱篥……第九盞，方響……第十盞，笛……第十一盞，笙……第十二盞，觱篥……第十三盞，笙……諸部合〈萬壽無疆薄媚〉曲破。

初坐樂奏夷則宮，觱篥起〈上林春〉引子，王榮顯。第一盞，觱篥……舞頭豪俊邁，舞尾范宗茂……第二盞，觱篥……琵琶……第三盞，唱〈延壽長〉歌曲子，李文慶……稽琴……第四盞，玉軸琵琶……拍……進彈子笛哨……杖鼓……拍……進念致語等，時和……恭陳口號……吳師賢已下，上進小雜劇……雜劇，吳師賢已下，做〈君聖臣賢爨〉，斷送〈萬歲聲〉。第五盞，笛……拍……雜劇，周朝清已下，做〈三京下書〉，斷送〈繞池遊〉。第六盞，箏……拍……方響……笙……聖花……第七盞，玉方響……拍……箏……雜手藝……第八盞，〈萬壽祝天基〉斷……隊。第九盞，簫……笛……第十盞，箏……諸部合〈齊天樂〉曲破。

再坐第一盞，觱篥……笛……第二盞，笙……第三盞，笙……第四盞，琵琶……方響……雜劇，何晏喜已下，做〈楊飯〉，斷送〈四時歡〉。第五盞，諸部合〈老人星降黃龍〉曲破。第六盞，簫……觱篥……雜劇，時和已下，做〈四偌少年遊〉，斷送〈賀時豐〉。第七盞，鼓笛……弄傀儡……第八盞，琵……撮弄……第九盞，諸部合無射宮〈碎錦梁州歌頭〉大曲，雜手藝……第十盞，笛……弄傀儡……第十一盞，琵、簫、方響合纏〈令神曲〉。第十二盞，諸部合〈萬壽興隊樂〉法曲。第十三盞，方響……傀儡舞鮑老。第十四盞，箏、琵、方響合纏夷則羽〈六么〉，巧百戲……第十五盞，諸部合夷則羽……第十六盞……第十七盞，鼓板，舞綰……第十八盞，諸部合〈梅花伊州〉。第十九盞，笙……傀儡……第二十盞，觱篥起〈萬……

花新〉曲破。㊴

由此可見南北宋宮廷禮樂，以盞為單元，每盞皆有歌舞樂或戲曲演出。

又元代杭州道士馬臻《霞外詩集》卷三〈大德辛丑五月十六日灤都梣殿朝見謹賦絕句〉云：

清曉傳宣入殿門，《簫韶》九奏進金樽。教坊齊扮群仙會，知是天師朝至尊。㊶

又沈德符《萬曆野獲編》卷一〇云：

教坊司，專備大內承應。其在外庭，惟宴外夷朝貢使臣，命文武大臣陪宴乃用之。……又賜進士恩榮宴亦用之，則聖朝加重制科，非他途可望。其他臣僚，雖至貴倨，如首輔考滿，特恩賜宴始用之；惟翰林官到任，命教坊官俳供設，亦玉堂一佳話也。㊷

又李介《天香閣隨筆》卷二云：

魯監國在紹興，以錢塘江為邊界，聞守邊諸將，日置酒唱戲歌吹，聲連百餘里。後丙申入秦，一紹興妻姓者同行，因言曰：「予邑有魯先王故長史包某，聞王來，畏有所費，匿不見。後王知而召之，因議張樂設飲，啟王與各官臨其家。王曰：『將而費，吾為爾設。』乃上百金于王，王召百官宴於廷，出優人歌妓以侑酒，其妃亦隔簾開宴。予與長史，親也；混其家人，得入見。王平巾小袖，顧盼輕溜。酒酣歌緊，王鼓頤張唇，手箸擊座，與歌板相應。已而投箸起，入簾擁妃坐，笑語雜沓，聲聞簾外，外人咸目射簾內。須臾，三出三入。更闌燭換，冠履交錯，僸僸而舞，官人優人，幾幾不能辨矣。」即此觀之，

㊴ 〔宋〕周密：《武林舊事》，收入〔宋〕孟元老等：《東京夢華錄外四種》，頁三四八—三五四。

㊵ 〔元〕馬臻：《霞外詩集》，王雲五主編：《四庫全書珍本集》（臺北：商務印書館，一九八一年），卷三，頁一六。

㊶ 〔明〕沈德符：《萬曆野獲編》（北京：中華書局，一九五九年），卷一〇，頁二七一—二七二。

王之調弄聲色，君臣兒戲，又何怪諸將之沉醞江上哉！期年而敗，非不幸也。[57]

由以上亦可見元明兩代「以樂侑酒」的禮俗猶然賡續不絕。而這種禮俗入清乃至民國以迄今日雖盛況不如前，

但依然存在許多場合。

(二)家樂之傳統與明清家樂之興盛

中國歷代承擔歌舞戲曲演出的團體，約有三種類型，其一是宮廷官府的「官樂」，其二是民間以藝營生的

「散樂」，其三是豪門貴冑私蓄的「家樂」。

若就「家樂」而言，則歷代之「女樂」，同樣「綿延不絕」，這也是「以樂侑酒」之禮俗所使然。茲舉文獻

數例，以「窺豹一斑」。

《史記·孔子世家》：

齊人聞而懼……於是選齊國中女子好者八十人，皆衣文衣而舞康樂，文馬三十駟，遺魯君，陳女樂文馬

於魯城南高門外，季桓子微服往觀再三，……桓子卒受齊女樂，三日不聽政。[58]

《後漢書·馬融傳》：

常坐高堂，施絳紗帳，前授生徒，後列女樂。[59]

[57] 〔明〕李介：《天香閣隨筆》，據嚴一萍輯：《原刻影印百部叢書集成》（臺北：藝文印書館，一九六五年據清咸豐伍崇曜校刊本影印），卷二，頁二。

[58] 〔漢〕司馬遷撰，〔日〕瀧川龜太郎考證：《史記會注考證》，卷四七，《孔子世家第十七》，頁三四—三五，總頁七三三。

《世說新語・方正》：

　王丞相作女伎，施設床席。蔡公先在坐，不說而去，王亦不留。

《宋書・杜驥傳》卷六五：

　（驥第五子）幼文所莅貪橫，家累千金，女伎數十人，絲竹晝夜不絕。 **⑥**

《唐會要》卷三四：

　其年（中宗神龍二年）九月敕：三品以上，聽有女樂一部；五品以上，女樂不過三人。……天寶十載九月二日敕：五品以上正員清官，諸道節度使及太守等，並聽當家蓄絲竹，以展歡娛。 **⑥**

唐無名氏《玉泉子真錄》：

　崔公鉉之在淮南，嘗俾樂工習其家僮以諸戲。一日，其樂工告以成就，且請試焉。鉉命閱於堂下，與妻李氏坐觀之。僮以數僮衣婦人衣，曰妻曰妾，列於旁側。一僮則執簡束帶，旋辟唯諾其間。張樂，命酒，笑語，不能無屬意者，李氏未之悟也。久之，戲愈甚，悉類李氏平昔所嘗為。李氏雖 **⑥**

㊿ 〔南朝宋〕范曄：《後漢書》，收入楊家駱主編：《中國學術類編》（臺北：鼎文書局，一九七七年），卷六〇上，頁一九七二。

㊿ 〔南朝宋〕劉義慶：《世說新語》（北京：中華書局，一九九一年），中卷上，頁八一。

㊿ 〔南朝宋〕沈約：《新校本宋書》，收入楊家駱主編：《中國學術類編》（臺北：鼎文書局，一九七五年），卷六五，頁一七三二。

㊿ 〔宋〕王溥：《唐會要》，據嚴一萍《原刻影印百部叢書集成》（臺北：藝文印書館，一九六九年據清乾隆敕刊《聚珍版叢書》本影印），卷三四，頁八。

少悟，以其戲偶合，私謂不敢爾然，且觀之。僮志在於發悟，愈益戲之。李果怒，罵之曰：「奴敢無禮！吾何嘗如此！」僮指之，且出曰：「咄咄！赤眼而作白眼謔乎！」鉉大笑，幾至絕倒。❻❸

宋周密《齊東野語》卷二〇言循王張俊之孫張鎡家樂：

眾賓既集，坐一虛堂，寂無所有。俄問左右云：「香已發未？」答云：「已發。」命捲簾，則異香自內出，郁然滿座，群妓以酒肴、絲竹次第而至。別有名姬十輩，皆衣白，凡首飾衣領，皆牡丹，首帶照殿紅一枝，執板奏歌侑觴。歌罷樂作，乃退。復垂簾談論自如。良久，香起，捲簾如前，別十姬，易服與花而出。大抵簪白花則衣紫；紫花則衣鵝黃；黃花則衣紅。如是十杯，衣與花凡十易。所謳者皆前輩牡丹名詞。酒竟，歌者、樂者無慮數十百人，列行送客。燭光香霧，歌吹雜作，客皆恍然如仙游也。❻❹

元姚桐壽《樂郊私語》：

州少年多善歌樂府，其傳皆出於澉川楊氏。當康惠公存時，節俠風流，善音律，與武林阿里海牙之子雲石交善。雲石翩翩公子，無論所製樂府、散套，駿逸為當行之冠。即歌聲高引，可徹雲漢，而康惠公獨得其傳。今雜劇有《豫讓吞炭》《霍光鬼諫》《敬德不伏老》，皆康惠自製，以寓祖父之意，第去其著作姓名耳。其後長公少中，復與鮮于去矜交好。去矜亦樂府擅場，以故楊氏家僮千指，無有不善南北歌調者。因是州人往往得其家法，以能歌名浙右云。❻❺

❻❸ 〔唐〕無名氏：《玉泉子真錄》，收入〔明〕陶宗儀纂：《說郛》（上海：商務印書館，一九三〇年據明鈔涵芬樓藏板本影印），卷二一，頁一。

❻❹ 〔宋〕周密撰，張茂鵬點校：《齊東野語》，卷二〇〈張功甫豪侈〉，頁三七四。

❻❺ 〔元〕姚桐壽：《樂郊私語》，收入嚴一萍輯：《原刻影印百部叢書集成》，頁二四。

由以上可見由先秦至元代家樂承遞相傳，其成員則家妓、家僮兼而有之。其伎藝則由歌舞而戲曲之搬演。

到了明代，朝廷於諸王分封，有賜樂戶和賜詞曲的制度。《續文獻通考》卷一〇四〈樂考・歷代樂制・賜諸王樂戶〉云：

昔太祖封建諸王，其儀制服用俱有定制。樂工二十七戶，原就各王境內撥賜，便於供應。今諸王未有樂戶者，如例賜之，仍舊不足者，補之。❻❻

李開先《張小山小令》後序〉云：

洪武初年，親王之國，必以詞曲一千七百本賜之。❻❼

就因為有這樣的制度，所以在明代，「王府家樂」就很興盛。其知名者，如燕王棣、寧獻王朱權、周憲王朱有燉、代簡王朱桂、慶王朱梅、永安王（名不詳）、鎮國將軍朱多煤等之家樂。

至於官宦豪門之家樂，則有女伎家班、優童家班和梨園家班三種類型，其知名者如嘉隆間之康海、王九思、李開先、何良俊等四家，其他如沈齡、徐經、王西園、鄒望、苗生菴、陳參軍、朱玉仲、曹懷、葛救民、顧惠岩、俞憲、安紹芳、顧涇白、陳爾馭、馮龍泉、曹鳳雲、黃邦禮等十八家。

又如萬曆以後，其知名者如：潘允端、屠隆、馮夢楨、錢岱、顧大典、沈璟、申時行、鄒迪光、張岱、祁

❻❻〔清〕嵇璜等奉敕撰：《續文獻通考》（臺北：新興書局，一九五八年），卷一〇四〈樂考・歷代樂制・賜諸王樂戶〉，頁三七一九。

❻❼〔元〕張可久撰，〔明〕李開先編：《張小山小令》，見盧前輯校：《飲虹簃所刻曲》上冊，收入楊家駱主編：《曲學叢書》（臺北：世界書局，一九八五年），第二集第四冊，卷末〈後序〉。

❻❽張發穎：《中國家樂戲班》（北京：學苑出版社，二〇〇二年），頁一一—二三。

止祥、阮大鋮等十一家，其他如徐老公、顧正心、陳大廷、秦嘉輯、王錫爵、吳越石、吳本如、包涵所、沈君張、朱雲萊、徐青之、吳昌時、徐錫允、吳珍所、金鵬舉、汪季玄、范長白、許自昌、屠憲副、吳太乙、項楚東、謝弘儀、曹學佺、董份、范景文、譚公亮、米萬鍾、徐滋胄、錢德輿、田宏遇、宋君、沈鯉、侯恂、侯朝宗、汪明然、吳三桂等卅八家。❻❾據此已可見明代家樂繁盛之狀況。

以下舉數家以概見明代家樂活動之現象。

李開先，嘉靖丁未（二十六年，一五四七）閏九月章丘松澗姜大成〈寶劍記後序〉云：

子曰：「子不見中麓《寶劍記》耶？又不見其童輩搬演《寶劍記》耶？嗚呼，備之矣！」園亭揭一對語云：「書藏古刻三千卷，歌擅新聲四十人。」有一老教師，亦以一對褒之：「年幾七十歌猶壯，曲有三千調轉高。」久負「詩山曲海」之名，又與王渼陂、康對山二詞客相友善。❼❶

又何良俊《四友齋叢說》卷一八〈雜紀〉云：

有客自山東來，云李中麓家戲子幾二三十人，女妓二人，女僮歌者數人。中麓每日或按樂、或與童子蹴毬、或鬥棋。客至則命酒。宦資雖厚，然不入府縣，別無調度。與東南士夫求田問舍得隴望蜀者，未知孰賢。王元美言，余兵備青州時，曾一造中麓。中麓開燕相款，其所出戲子皆老蒼頭也。歌亦不甚叶，自言有善歌者數人，俱遣在各莊去未回。亦是此老欺人。❼❶

❻❾ 張發穎：《中國家樂戲班》，頁三七一─五六。柯香君：《明代戲曲發展之群體現象研究》（彰化：彰化師範大學國文研究所博士論文，二〇〇七年），頁三五五一三六五，據張發穎《中國家樂戲班》、劉水雲《明代家樂考》、楊惠玲《戲曲班社研究──明清家班》整理為《明代私人家樂一覽表》，計得明代家樂共一百零一家，更見其繁盛。

❼❶ ［明］姜大成：〈寶劍記後序〉，見蔡毅編著：《中國古典戲曲序跋彙編》第二冊，頁六一三。

又其《四友齋叢說》卷一三云：

余家自先祖以來即有戲劇。我輩有識後，即延二師儒訓以經學。又有樂工二人教童子聲樂，習簫鼓絃索。余小時好嬉，每放學即往聽之。見大人亦閒晏無事，喜招延文學之士，四方之賢日至，常張燕為樂，終歲無意外之虞。㉘

又錢謙益《列朝詩集小傳·何孔目良俊》云：

良俊，字元朗，華亭人。……元朗風神朗徹，所至賓客填門。妙解音律，晚畜聲伎，躬自度曲，分刌合度。林陵金閶，都會佳麗，文酒過從，絲竹競奮，人謂江左風流，復見於今日也。㉙

顧大典，錢謙益《列朝詩集小傳》云：

大典，字道行，吳江人。隆慶戊辰進士，授會稽教諭，遷處州推官。當內遷，乞為南稽勳郎中，僉事山東，以副使提學福建，坐吏議罷歸。家有諧賞園、清音閣，亭池佳勝。妙解音律，自按紅牙度曲，今松陵多蓄聲伎，其遺風也。㉚

張岱，見《陶庵夢憶》卷四〈張氏聲伎〉云：

我家聲伎，前世無之。自大父於萬曆年間與范長白、鄒愚公、黃貞父、包涵所諸先生講究此道，遂破天

㉗ 〔明〕何良俊：《四友齋叢說》（北京：中華書局，一九五九年），卷一八，頁一五九。

㉘ 〔明〕何良俊：《四友齋叢說》，卷一三，頁一一〇。

㉙ 〔明〕錢謙益：《列朝詩集小傳》，收入周駿富：《明代傳記叢刊·學林類》（臺北：明文書局，一九九一年），丁集上，頁四九〇—四九一。

㉚ 〔明〕錢謙益：《列朝詩集小傳》，丁集中，頁五二六。

荒為之。有可餐班，以張綵、王可餐、何潤、張福壽名。次則武陵班，以何韻士、傅吉甫、夏清之名。再次則蘇小小班，以馬小卿、潘小妃名。再次則平子茂苑班，以李含香、顧岕竹、應楚煙、楊騄駬名。主人解事日精一日，而僕童技藝亦愈出愈奇。再次則吳郡班，以王畹生、夏汝開、楊嘯生名。再次則梯仙班，以高眉生、李岕生、馬藍生名。再次則蘇小小班，以馬小卿、潘小妃名。再次則平子茂苑班，以李含香、顧岕竹、應楚煙、楊騄駬名。主人解事日精一日，而僕童技藝亦愈出愈奇。余歷年半百，小僕自小而老，老而復小，小而復老者凡五易之，無論可餐、武陵諸人，如三代法物不可復見；梯仙，吳郡間有存者，皆為伛僂老人。而蘇小小班，亦強半化為異物矣。茂苑班，則吾弟先去，而諸人再易其主，余則婆娑一老，以碧眼波斯，尚能別其妍醜，山中人至海上歸，種種海錯皆在其眼，請共舐之。[75]

由以上李開先、何良俊、顧大典、張岱四家已可窺豹一斑，其蓄養聲伎，於酒筵歌席搬演戲曲，已為明代士大夫日常生活所需，張岱之敘其家伎，五十年間而有可餐班、武陵班、梯仙班、吳郡班、蘇小小班、平子茂苑班等六班更迭其間，而班班皆有名伶，而「主人解事日精一日，而僕童技藝亦愈出愈奇」。正可以看出其戲曲生活主僕相互琢磨以提升技藝的寫照。也因此家班的普及，必然使得明代整體的戲曲藝術，不斷的精進。

清代家樂可考者有李明睿等四十八家，猶能賡續明代家樂之盛。[76]其中如李漁家班，為清康熙五年（一六

[75]〔明〕張岱：《陶庵夢憶》，收入《百部叢書集成》第九六〇冊《粵雅堂叢書》，卷四，頁一〇b—一一a。

[76]清代家樂可考者有：李明睿、汪汝謙、朱必掄、冒襄、秦松齡、查繼佐、徐爾香、吳興祚、陸可求、王永寧、尤侗、李漁、侯杲、翁叔元、吳綺、李書雲、喬萊、張嶠亭、吳之振、季振宜、尢氏、宋犖、陳端、劉氏、湖北田氏、曹寅、李煦、張適、唐英、王文治、畢沅、黃振、李調元、徐尚志、黃元德、張大安、汪啟源、程謙德、江春、恆豫、程南陂、方竹樓、朱青岩、黃瀠泰、包松溪、孔府等四十八家。見吳新雷主編：《中國崑劇大辭典》，頁二〇八—二一四。

六六）前後，戲曲大家李漁在南京自辦的家班女樂。與一般家樂很少公開演出不同，李漁常親自帶領遊走公卿之間，並流動於北京、山西、陝西、甘肅、江蘇、浙江等地作職業公演，博取酬金。演員多由李漁本人教習，常演自編的《笠翁十種曲》和經他本人修訂過的傳統劇目。[77]

又如老徐班為乾隆間揚州鹽商徐尚志所創辦，為揚州「七大內班」之首。有演員二十多人，擅演劇目有《琵琶記》、《尋親記》、《西樓記》、《千金記》等幾十本。除服務於班主自娛和佐客之外，還要聽從兩淮鹽務衙門差遣，備演仙佛麟鳳、太平擊壤之大戲，多在寺廟舞臺演出，亦經常作社會營業性演出，活動於揚州城鄉之間，行頭極富，每部戲開價三百兩銀子。[78]

(三)南戲傳奇之冗長及其文詞之雅化

北曲雜劇一本四折為固定之體製，南曲戲文齣數不定，《永樂大典戲文三種》，錢南揚《校注》析《張協狀元》為五十三齣，《宦門子弟錯立身》為十四齣，《小孫屠》為二十一齣。其後《殺狗記》三十六齣、《幽閨記》四十齣、《荊釵記》四十八齣、《白兔記》三十三齣、《琵琶記》四十二齣。於是三、四十齣便大抵為南戲和傳奇的齣數。如傳奇名著《浣紗記》四十五齣，《療妒羹》三十二齣，《燕子箋》四十二齣，《春燈謎》四十齣，《鳳求凰》三十齣，《蜃中樓》三十六齣，《情郵記》四十三齣，《憐香伴》四十四齣，《桃花扇》四十齣等，皆在此範圍之中。而《還魂記》五十五齣、《紫釵記》五十三齣、《芝龕記》六十齣、《長生殿》五十齣等皆已屬長篇；至若清宮大戲《勸善金科》、《昇平寶筏》之各為十本每本二十四齣計二百四十齣，雖信為王者之樂，但伶人恐皆望之

[77] 吳新雷主編：《中國崑劇大辭典》，丁波：「李漁班」條，頁二〇九。

[78] 吳新雷主編：《中國崑劇大辭典》，明光：「老徐班」條，頁二二二。

卻步。

北曲雜劇四折搬演的時間，如就《金瓶梅》第四十二回〈豪家攔門玩烟火，貴客高樓醉賞燈〉，西門慶吩咐點燈時，「戲文扮了四摺」；第四十三回〈為失金西門罵金蓮，因結親月娘會喬太太〉演《王月英月夜留鞋記》：「戲文四摺下來，天色已晚。」第四十八回〈曾御史參劾提刑官，蔡太師奏行七件事〉，西門慶在墳莊上演戲，「扮了四摺……看看天色晚來」等觀之，應當演一本約為一個下午；如在晚上演出，應是傍晚到三更的半個夜晚。

而戲文傳奇演出之時間，再就《金瓶梅》觀之，其第六十三回〈親朋祭奠開筵宴，西門慶觀戲感李瓶〉云：晚夕，親朋夥計來伴宿，叫了一起海鹽子弟搬演戲文。……下邊戲子打動鑼鼓，搬演的是「韋皋玉簫女兩世姻緣」《玉環記》。……不一時弔場，生扮韋皋，唱了一回下去；貼旦扮玉簫，又唱了一回下去。……下邊鼓樂響動，關目上來，生扮韋皋，淨扮包知水，同到構欄裡玉簫家來……沈姨夫與任醫官、韓姨夫也要起身，被應伯爵攔住道：「……這咱才三更天氣，……左右關目還未了哩！」……於是眾人又復坐下了。西門慶令書僮：「催促子弟，快吊關目上來，分付揀省熱鬧處唱罷。」須臾，打動鼓板，扮末的上來請問西門慶：「小的《寄真容》的那一摺唱罷！」西門慶道：「我不管你，只要熱鬧。」貼旦扮玉簫唱了一回，……那戲子又做了一回，約有五更時分。眾人齊起身，西門慶拿大杯攔門遮酒，款留不住，俱送出門。[79]

第六十四回〈玉簫跪央潘金蓮，合衛官祭富室娘〉云：

[79] 〔明〕蘭陵笑笑生著，陶慕寧校注，寧宗一審定：《金瓶梅詞話》（北京：人民文學出版社，二〇〇〇年），第六十三回，頁八九四─八九八。

西門慶道：「老公公，學生這裡還預備著一起戲子，唱與老公公聽，……是一班海鹽戲子。」……（以下演《紅袍記》已見前文。）一面叫上子弟唱道情去……高聲唱了一套〈韓文公雪擁藍關〉故事下去，……直吃至日暮時分……（西門慶）叫上子弟來，分付：「還找著昨日《玉環記》上來」，因向伯爵道：「內相家不曉的南戲滋味，……那裡曉的大關目，悲歡離合。」于是下邊打動鼓板，將昨日《玉環記》做不完的摺數，一一緊做慢唱，都搬演出來。……當日眾人坐到三更時分，搬戲已完，方起身各散。……與了戲子四兩銀子，打發出門。⑧

由《金瓶梅》這兩回描寫《玉環記》的搬演，可得知它是分兩次被演完，中間尚且間入《紅袍記》數摺和唱道情的搬演，並非前後接續；而且是因為西門慶以《玉環記》中韋皋和玉簫女來比喻他和李瓶兒的「兩世姻緣」，所以才特意將它全本演完；也因此在親友觀看時，「只揀熱鬧處唱」。從演出時間來看：第一次，自晚夕至五更，是演到通宵達旦；第二次自日暮時分至三更時分，是演到半夜。第一次演出時間多一倍而且「只揀熱鬧處唱」，演出摺數應應當是佔全本的大部分，如此才能在一個通宵達旦和一個半夜演完全本《玉環記》三十四齣。如果正常演出應當要三個通宵達旦，是很少人有耐心如此看戲的。

由《金瓶梅》中之演出全本《玉環記》的情況看來，起碼在其成書的嘉靖間，南戲全本搬演的情況已經不多，緣故是三四十齣的戲文頗嫌其冗長，所以《紅袍記》只演了數摺就中斷了。

也因為南戲冗長，所以繼其後的傳奇，一般都分為上下兩卷，李漁《閒情偶記·格局》謂上卷結束為「小收煞」，下卷團圓為「大收煞」⑧；蓋為分兩日演完而設。但像《牡丹亭》、《長生殿》都超過三十齣。

⑧ 〔明〕蘭陵笑笑生著，陶慕寧校注，寧宗一審定：《金瓶梅詞話》，第六十四回，頁九○四—九○七。

⑧ 〔清〕李漁：《閒情偶記》，收入《李漁全集》第二冊（杭州：浙江古籍出版社，一九九二年），卷三〈詞曲部〉下

《牡丹亭》因為每齣用曲頗多，便有被刪削之現象。楊恩壽《詞餘叢話》云：

各本傳奇，每一長齣例用十曲，短齣例用八曲。優人刪繁就簡，只用五六曲。去留弗當，孤負作者苦心。

《牡丹亭》初出，被人刪削。湯若士題刪本詩云：「醉漢瓊筵風味殊，通仙鐵笛海雲孤。總饒割就時人景，卻媿王維舊雪圖。」俗人慕雅，強作解人，固應醜詆也。自《桃花扇》、《長生殿》出，長折不過八支，不令再刪，庶存真面。」

其開首所云「各本傳奇」數句，出自《桃花扇・凡例》；所引湯氏詩，見湯氏《詩文集》卷一九，詩題作〈見改竄牡丹詞者失笑〉，其第三句「就」作「盡」。而《長生殿》長折超過八曲者實不乏其例。可見楊氏行文頗為粗疏，但《牡丹亭》被人刪節改竄則是事實。 ⓫

上文說過，《長生殿》於康熙四十三年（一七〇四）三月，洪昇遊於雲間、白門之際，因受到提督張雲翼與江寧織造曹子清的推崇與愛重，曾為他集江南北名士置酒高會，盛演三晝夜。《長生殿》盛演全本，終洪昇一生，也只有這次記載。其緣故，已見於洪昇《長生殿・例言》：

今《長生殿》行世，伶人苦于繁長難演，竟為儕輩妄加節改，關目都廢，吳子憤之。效《墨憨十四種》，更定二十八折，而以號國、梅妃別為饒戲，兩戲確當不易，且全本得其論文，發予意所涵蘊者實多。分兩日唱演殊快，取簡便當覓吳本教習，勿為儕恨可耳。 ⓭

《長生殿》當洪昇在世時即「竟為儕輩妄加節改」的緣故，其實是肇因於「伶人苦于繁長難演」，他不得已也才

　〈格局第六〉，頁五九一—六四。

⓫　〔清〕楊恩壽：《詞餘叢話》，《中國古典戲曲論著集成》第九冊，頁二五六。

⓭　〔清〕洪昇：《長生殿・例言》，收入蔡毅編著：《中國古典戲曲序跋彙編》第三冊，頁一五七九—一五八〇。

勸人用他朋友吳舒鳧的二十八折更定本。名家名作都不免遭受刪節，何況其他。

《桃花扇》的作者，對此似乎早作預防，其〈凡例〉云：

各本填詞，每一長折，例用十曲，短折例用八曲。優人刪繁就簡，只歌五六曲，往往去留弗當，辜作者之苦心。今於長折，止填八曲；短折或六或四，不令再刪故也。

《桃花扇》吳梅調之「有佳詞無佳調」❸，施於歌場者不多，否則縱使只有四十齣，長折只填八曲，恐怕也難免逃過優人的「刪繁就簡」。❸

可見南戲傳奇病於冗長，難於搬演是早就存在的事實。於是藝人便將全本原著刪蕪存菁，去其閒散鬆緩，使之精簡緊湊，便也成了必然的適應措施。對此王安祈《明代傳奇之劇場及其藝術》舉《千鍾祿》為例評論其事，謂：

《千鍾祿》今僅存梨園抄本，分上下兩卷，共二十五齣，下卷始於第十四齣，但上卷僅有七齣，且齣目俱未標明，可見其間必經刪改。所省略的情節，可推知至少有兩部分，一為方孝孺殉難，一為程濟父女分別事。《綴白裘》收有〈奏朝〉、〈草詔〉二齣，演方孝孺嚴拒草詔、罵朝被斬事，為鈔本所無，正可補其不足；又下卷一開頭（即第十四齣）已是靖難之變十二年後，程濟之女思念其父並自嘆身世，由旦所

❸ 〔清〕孔尚任：《桃花扇》傳奇凡例，收入蔡毅編著：《中國古典戲曲序跋彙編》第三冊，頁一六○五。

❸ 吳梅：《中國戲曲概論》卷下：「《桃花扇》耐唱之曲實不多見。即〈訪翠〉、〈寄扇〉、〈題畫〉三折，世皆目為佳曲；而〈訪翠〉僅【錦纏道】一支可聽，〈寄扇〉則全襲〈狐思〉，〈題畫〉則全襲〈寫真〉，通本無新聲，此其短也。……余嘗謂《桃花扇》有佳詞而無佳調，深惜雲亭不諳度聲。」收入王衛民編校：《吳梅全集・理論卷》上（石家莊：河北教育出版社，二○○二年），頁三○七。

飾的程女主演。而值得注意的是，旦在上卷七齣中並未出現，而這在傳奇體製中是不可能的，作者原著中旦在開場二、三齣時一定已然登場，而在梨園演出本中卻被刪去。演出本上卷七齣分別演的是：一、燕王發兵攻城。二、建文燒宮、馬后自焚。三、君臣倉皇逃宮。四、建文、程濟君臣逃往史仲彬家，燕王派人搜索，幸建文已知風先遁。五、《納書楹曲譜》等書中收有此齣，題曰〈慘覩〉演君臣逃亡途中的感慨，唱有名的「收拾起」一套曲。六、建文、程濟與吳成學、牛景先相會。七、吳成學、牛景先假扮建文、程濟代死。這七齣呈單線發展，是建文君臣逃出虎口的連串經過。很明顯的，戲子們為了突出、集中這段驚險而悲涼的歷程，遂精心提煉，選出七齣，做連續的上演，因而刪去了程濟父女及方孝孺罵朝之戲，以免芟蔓。這種現象十分普遍，今所見《翠屏山》、《釵釧記》、《牛頭山》、《太平錢》等鈔本俱是如此。 ⑧⑥

就因為南戲傳奇有冗長難演的毛病；加上南戲的發展，有一方面用海鹽腔和崑山水磨調歌唱，使得體製規律趨向謹嚴、歌詞語言趨向典雅的現象。這一現象雖為士大夫所推崇喜愛，但並非庶民百姓所能接受和喜聞樂見；於是逐漸脫離大眾舞臺，而往紅氍毹之上供小眾賞心樂事。更逼使得南戲傳奇在篇幅上不得不調適紅氍毹，而運用零折散齣齣來演出。而為了供應庶民百姓的需求，南戲自然也同時向另一方面發展，那就是用餘姚腔和弋陽腔歌唱，由弋陽腔而青陽腔而徽州腔（四平調）而徽池雅調，終於破解南戲之曲牌體而為板腔體的路上前進⑧⑦，這一路線不止在歌詞語言上保持南戲的通俗，更終於破除了南戲的體製規律。但就篇幅而言，它也一樣冗長，所以如前文所敘，它也同樣有零齣的選輯。

────────

⑧⑥　王安祈：《明代傳奇之劇場及其藝術》（臺北：學生書局，一九八六年），頁二〇五。

⑧⑦　曾永義：〈弋陽腔及其流派考述〉，《臺大文史哲學報》第六五期（二〇〇六年十一月），頁三九一～七二一。

從南戲蛻變而為傳奇這一路線，著者有〈從崑腔說到崑劇〉[88]和〈再探戲文和傳奇的分野及其質變過程〉[89]詳論其事。就其大體而言，亦見前文所云，戲文是經過北曲化、文士化、崑山水磨調化而蛻變為傳奇的。其質變過程，可以從關目、腳色、套式和曲詞加以觀照。總而言之，它的趨向是逐漸遠離群眾的通俗而歸依士大夫的優雅，但由於士大夫執掌銓衡文學和藝術，所以「小眾」的優雅戲曲文學和藝術反而被視為主流。但無論如何，這種優雅的士大夫小眾戲曲，是不會為廣大群眾所接受的。也因此冗長和優雅的全本「傳奇」，必然會逐漸就簡而為單齣而通俗的「折子戲」，應是必然的歸趨路途。

三、折子戲之先驅與成形

基於上文所論，由於我國自古以來有「以樂侑酒」的傳統，而「樂」的極致，可以說就是「戲曲」。在禮儀筵席之中，「樂」既是穿插性的演出，自不能冗長而喧賓奪主。何況日常宴會娛賓，家樂也是歷代傳統，於紅氍毹之上，自不能展演大場面與情節錯綜複雜的劇目。所以像先秦兩漢魏晉南北朝之小戲劇目、唐參軍戲、宋遼金雜劇、金元院本那樣片段為單元的形式，便很適合在禮儀筵席中演出，它們也可以說是明清以來折子戲的先驅。

[88] 曾永義：〈從崑腔說到崑劇〉，收入《從腔調說到崑劇》（臺北：國家出版社，二〇〇二年），頁一八一—二六〇。

[89] 曾永義：〈再探戲文和傳奇的分野及其質變過程〉，《臺大中文學報》第二〇期（二〇〇四年六月），頁八七—一三三；又收入曾永義：《戲曲與歌劇》，頁七九—一三三。

（一）先秦至唐代之「戲曲小戲」與宋金雜劇院本

如果就上文之前提，進一步說明，那麼「體製短小、情節未必完整但自成片段，長短有如小戲或後來北劇之一折、南戲傳奇一齣或一場，每演於禮儀筵席之戲曲」來論折子戲之前驅，那麼著者〈先秦至唐代「戲劇」與「戲曲小戲」劇目考述〉一文[90]中所考得之「戲曲小戲」劇目，已經都合乎這個條件，它們都可以說是戲曲「折子戲」的先行者，也就是說短小自成片段的戲曲演出形式，是中國戲曲行之長久的傳統。茲列其目如下：

1. 先秦戲曲小戲劇目：《九歌》為戲曲小戲群。

2. 兩漢魏晉南北朝戲曲小戲劇目：《東海黃公》、《歌戲》（以上兩漢）、《遼東妖婦》、《慈潛訟閱》、《館陶令周延》、《館陶令石虬》（以上三國），《館陶令周延》（後趙）。

3. 唐代戲曲小戲劇目：《西涼伎》、《鳳歸雲》、《義陽主》、《旱稅忤權奸》、《麥秀兩歧》等。另外著者《唐戲「踏謠娘」及其相關問題》[91]考得唐代鄉土小戲《踏謠娘》，其所得結論是：《踏謠娘》雖然源於北齊，盛於唐代，但像它那樣起於鄉土成長於庶民的歌舞小戲，仔細追根溯源是可以遙接葛天氏之樂，上承角觝、遼東妖婦，下啟爨弄、雜扮，更蕩開其幅員，衍生昌盛為近代的地方小戲。又《參軍戲及其演化之探討》[92]考得唐代宮廷小戲參軍戲之劇目《繫囚出魃》、《藥王菩薩》、《病狀內黃》、

❾⓪ 曾永義：〈先秦至唐代「戲劇」與「戲曲小戲」劇目考述〉，《臺大文史哲學報》第五九期（二〇〇三年十一月），頁二一七一二六六。

❾① 見曾永義：《詩歌與戲曲》，頁一五三一一七六。

❾② 見曾永義：《參軍戲與元雜劇》，頁一一一二一。

《焦湖作獺》、《三教論衡》。其所得結論是：「參軍戲」是上承漢代角觝遺風所發展出來的宮廷優戲。論其表演

形式，則始於東漢和帝之石躭；論其名稱，則定於後趙石勒之周延。唐代以

後因參軍官多以名族子弟充任，因之戲中不再扮飾贓官，而發展為「假官戲」，其主演之「假官之長」，謂之「參

軍椿」，他的扮飾一般是「綠衣秉簡」，頭裏透額羅、足登皺紋靴，臉面可以「俊扮」，也可以「墨塗」，大概是

依所扮人物而定。與「參軍」演出的對手，有時只有一個人，中唐以後，這個對手叫「蒼鶻」，他的扮相可以是

「鶉衣髽髻」；而參軍有時也與群優合演，但未知在這「群優」中是否也有一位主要的對手叫「蒼鶻」。唐代的

「參軍」在戲中最多只充作被調謔的對象，被戲侮的情況則沒有；倒是他的對手往往成了被他戲侮的對象。參

軍戲的旨趣有純以滑稽為笑樂的，也有寓諷刺匡正於滑稽的，仍有先秦優伶的餘韻。參軍戲起碼在五代時已吸

收了北朝以來的「弄癡」，這種情況之下，參軍演出的對手就叫「木大」，於是參軍戲中「鹹淡」的對比就更加

明顯。參軍戲的演出，固然以散說、科汎為主，但也配合音樂歌舞演出，這應當是經常的而非止於偶然。參軍

戲的演員不止可以男扮女妝，也可以女扮男妝；其演出場合原本是宮廷宴會的御前承應，後來也在官府宴會演

出，有的大官貴人更以家僮為家樂；而在元積廉問浙東的時候（著者案：文宗朝，約大和初，西元八二七年），

參軍戲就已經流入民間了；也許是受到民間戲曲的滋養，參軍戲在表演藝術上不再止於硬努眼眶、作揖唱喏和

歌舞，而像劉采春那樣優秀的演員，表演時是很講究言辭的雅措風流、身段的低迴秀媚和歌聲的嘹亮徹雲的。

這樣的參軍戲已具備妝扮、代言、賓白、音樂、歌唱、舞蹈、身段等戲劇條件，只是故事性還很薄弱，往往止

於一時一地的應景之演出而已。然而開元間陸羽既然已為參軍戲編劇，則其演出必有一定的內容和程序可以依

循，應當已不止於即興式的滑稽唱念而已。

又從拙作《參軍戲及其演化之探討》中考得唐參軍戲之嫡裔宋雜劇劇目有《不治者所以深治也》、《為臣不

易義》、《巴蕉》、《取三秦》、《黃州刺史》、《開河獻圖》、《甜菜即溜》、《秀才學究》、《元祐錢》、《神宗皇帝》、《只少四星兒》、《二勝鐶》、《第二場更不敢》、《被脅策懷了》、《我國有天靈蓋》、《最是黃蘗苦人》、《兩腳併做一褲口》、《兩州拍戶》、《朱紫四明人》、《丁丁董董》、《竊義山語句》、《被石頭擦倒》、《徘徊太久》、《頭上子瞻》、《救護丈人》、《不笑乃所以深笑》、《王恩不及埭箭》、《鑄大錢》、《三十六髻》、《百姓無量苦》、《丙子生》、《錢眼內生》、《小寒大寒》、《鑽遂改火》、《且看哥哥面》、《徹底清》、《其如表丈好此何》等卅七目❸，又遼雜劇《司馬溫公》、金雜劇《向裡飛》各一目。

宋雜劇根據成書於宋理宗端平二年（一二三五）耐得翁《都城紀勝‧瓦舍眾伎》❹和吳自牧成書於宋度宗咸淳十年（一二七四）的《夢粱錄》卷二〇〈妓樂〉條❺所記載得知：雜劇在教坊十三部色中已居「正色」而為主要。其雜劇劇本和音樂多出諸教坊職官。雜劇每一場四人或五人，每場包含先做的尋常熟事一段叫「艷段」和次做而通名兩段的「正雜劇」。所以一場完整的雜劇演出共有三段，但也可以只取其主要的正雜劇而為兩段。後來又加入一段「散段」叫「雜扮」，又叫「紐元子」或「拔和」。所以發展完成的宋雜劇結構共有四段，這四段的每一段都是各自獨立的「小戲」，前三段是宮廷小戲，後一段是民間小戲，合起來則是「小戲群」。其每一段演出，已類如所謂之「折子戲」。這種四段的雜劇，主要用於宮廷或官府宴會，所以周密《武林舊事》卷一〇所著錄的目錄，便說是「官本雜劇段數」。上面所敘，著者所考得的宋雜劇劇目，應當出諸「正雜劇」演出的段數。

❸ 宋雜劇劇目參閱本書第一冊，頁三〇一—三〇九。

❹ 〔宋〕耐得翁：《都城紀勝》，〈瓦舍眾伎〉，收入〔宋〕孟元老等：《東京夢華錄外四種》，頁九五—九八。

❺ 〔宋〕吳自牧：《夢粱錄》，卷二〇，收入〔宋〕孟元老等：《東京夢華錄外四種》，頁三〇八—三一〇。

又據元陶宗儀《輟耕錄》卷二五「院本名目」條可見金院本與宋雜劇不殊，其「名目」與官本雜劇之「段數」一樣，都是雜劇與院本的「折子式」之「劇目」。「院本」不過由「雜劇」改稱而已，所以腳色名目同為末泥、引戲、副淨、副末、裝孤（院本作「孤裝」），而副淨之為參軍、副末之為蒼鶻，則亦可見其為唐參軍戲之嫡派。教坊色長魏武劉三人於念誦、筋斗、科汎各擅一長，則戲曲藝術之講求可知。

在《武林舊事》卷一〇有「官本雜劇段數」，《輟耕錄》卷二五有「院本名目」，前者有二百八十本，後者有六百九十種，這九百七十個名目，是我們考證宋金雜劇院本體製和內容的重要資料，因為完整而具體可信的劇本，現在一個也不存在了。而所以如此的緣故，可能是宋金雜劇院本的演出，多行「幕表制」，即興生發，沒有固定的劇本可依循；所以留存下來的只是「段數名目」。

(二)北雜劇四折每折作獨立性演出

元雜劇緊接宋金雜劇院本之後，其間有所傳承是很自然的事。元雜劇的四折四個段落，很顯然就是來自宋雜劇的四段。其理由如下：

其一，元雜劇四折四個段落是極謹嚴的規律，它和前後相接的宋金雜劇院本的「四段」絕不是偶然的巧合，也就是說它是直接師法宋雜劇的。

其二，元雜劇四折雖然故事連貫，但演出時並不是一氣演完，而是每折間要參合「爨弄隊舞吹打」**96**，也

96 鄭騫：〈元雜劇的結構〉，《景午叢編》，上編，頁一九〇─一九八。曾永義：〈有關元雜劇的三個問題〉，原載《國立編譯館館刊》四卷一期，頁一二九─一五八，收入曾永義：《中國古典戲劇論集》（臺北：聯經出版事業公司，一九七五年），頁四九一─一〇六。又見曾永義：〈元人雜劇的搬演〉，原載《幼獅月刊》四五卷五期，頁二一一─二三三，收入曾永

因此事實上是一折一折獨立演出的，是夾雜著樂舞百戲輪番上場的。而這種搬演形式，豈不正是宋金雜劇院本的「遺規」嗎？

其三，宋金雜劇院本的四段和元雜劇的四段，其最大的不同是前者為四個故事情節各自獨立的小戲，而後者為故事情節一氣呵成的大戲。但若仔細觀察，卻不難發現，元雜劇的「一氣呵成」，其實是在宋雜劇獨立小戲的基礎上進一步的發展。

上文說過，宋金雜劇院本是以正雜劇二段為主體，前加「豔段」作引子，後加「散段」為散場的小戲群；那麼元雜劇四折的關係又是如何呢？由於元雜劇限定四折，而故事又必須一氣連貫，於是其情節的安排和推展，便形成了起承轉合的刻板形式；也就是說，劇情的發展是採取單線式的。其首折大致為故事的開端，前半多虛寫，為劇中人自敘身世懷抱，作者也可以乘機發發牢騷，指桑罵槐一番，動人的警句多數在此。二三兩折為故事的發展，也可以說就是雜劇的主體，尤其第三折大都為全劇的最高潮，所以情文並茂的曲子以此折為多。到了第四折則成為強弩之末，只填三五支曲子即草草結束，像《梧桐雨》、《漢宮秋》第四折的長篇大套，旨在以音樂見長，是很特殊的例外。

像這樣以二三折為主體，以首折為開端，以末折為收煞的元雜劇結構，誰能說它不是仿自宋金雜劇院本的四段關係呢？

有以上三點理由，我們應當可以相信元雜劇的四折四個段落和宋金雜劇院本的四段有必然傳承的關係。

元雜劇被分折演唱，從明人著作中也可以看出端倪，如《金瓶梅》第六十一回《韓道國筵請西門慶，李瓶

兒苦痛宴重陽」，寫賣唱的申二姐唱了一套出自白樸《韓翠顰御水流紅葉》雜劇（全劇已佚）中的正宮【端正好】套「我恰才秋香亭上正歡濃」，和一套出自王實甫《西廂記》第二本第三折中呂【粉蝶兒】套「半萬賊兵，卷浮雲片時掃淨」❾❼而正德十二年（一五一七）刊印的《盛世新聲》是「諸般大小時樣曲兒」的選集，其中劇曲多為北曲雜劇。嘉靖乙酉（一五七五）張祿據此增刪，易名作《詞林摘豔》，以及其後郭勛《雍熙樂府》也是「宮分調析」以套數入選的折子。所以北曲雜劇用「折子戲」的形式演唱是絕對可能的。

後來在崑唱的北劇裡，關漢卿《單刀會》第三折就成為折子戲《刀會》；吳昌齡《唐三藏西天取經》現存《北餞》、《回回》兩折子戲；孔文卿《東窗事犯》第二折成為折子戲《掃秦》；喬吉《兩世姻緣》第二折成為折子戲《大離魂》；楊梓《敬德不伏老》第三折成為折子戲《北詐》（又名《裝瘋》）；朱凱《昊天塔孟良盜骨》第四折成為折子戲《五臺》；無名氏《馬陵道》第三折成為折子戲《孫詐》；無名氏《漁樵記》第一折成為折子戲《北樵》（又名《漁樵》），第二折成為折子戲《逼休》，第三折前半成為折子戲《寄信》，第三折後半成為折子戲《相罵》。又明初無名氏散套《十面埋伏》伶人演為折子戲《十面》；明初羅本《宋太祖龍虎風雲會》第三折演為折子戲《訪普》；無名氏《貨郎旦》第三折成為折子戲《女彈》。楊訥《西遊記》其第二齣、第三齣、第六齣、第十九齣，分別成為折子戲《撇子》、《認子》、《胖姑》和《借扇》等。

而下文所舉《禮節傳簿》演出的一些元雜劇折子，和潘之恆《曲話》所記傅瑜家教演北劇的情形，亦可以證明這種情況。又由山西新絳縣吳嶺莊東北衛家元墓堂屋演戲圖、山西運城西里莊出土的元代雜劇演出壁畫，皆可見元代豪門富戶在府邸搬演雜劇是常見的事。❾❽元代又有樂戶「應官身」的演出方式，就是到官府承應宴

❾❼〔明〕蘭陵笑笑生：《金瓶梅詞話》原書第六十一回作：「那申二姐向前行畢禮，方才坐下，先拿箏來，唱了一套「秋香亭」。然後吃了湯飯，添換上來，又唱了一套「半萬賊兵」。」頁八三七—八三八。

會演出「以樂侑酒」[99]；也有接受傳喚到酒樓舞榭演出的方式[100]；這兩種演出方式也都在堂屋之中，全本戲的演出應不適合，所以像明清「堂會」演出折子戲的可能是很大的。

(三)明清民間小戲與南雜劇之一折短劇

明沈德符《萬曆野獲編》補遺卷一[102]、明宦官劉若愚《酌中志》卷一六[103]、清初毛奇齡《勝朝彤史拾遺》卷六[104]

像這種一折或一齣式的「小戲」，明代有所謂「過錦戲」，呂毖《明宮史》木集有云：

鐘鼓司……又過錦之戲，約有百回，每回十餘人不拘，濃淡相間，雅俗並陳，全在結局有趣，如說笑話之類，又如雜劇故事之類，各有引旗一對，鑼鼓送上，所扮者備極世間騙局醜態，並閭閻、拙婦、騃男及市井商匠、刁賴詞訟、雜耍把戲等項，皆可承應。[101]

[98] 戴申：〈折子戲的形成始末〉（上），《戲曲藝術》第二期（二○○一年二月），頁三一。後者又見廖奔：《中國古代劇場史‧堂會演劇》（鄭州：中州古籍出版社，一九九七年），頁六二與圖六○。

[99] 曾永義：《元人雜劇的搬演》，收入曾永義：《說俗文學》，頁三五二。

[100] 曾永義：《元人雜劇的搬演》，收入曾永義：《說俗文學》，頁三五二。

[101] 〔明〕呂毖：《明宮史》，收入嚴一萍輯：《百部叢書集成》（臺北：藝文印書館，一九六五年），木集，頁一五。

[102] 〔明〕沈德符：《萬曆野獲編》（北京：中華書局，一九五九年），補遺卷一「禁中演戲」條，頁七九八。

[103] 〔明〕劉若愚：《酌中志》，收入《筆記小說大觀》（臺北：新興書局，一九七九年）第二四編第七冊，卷一六，頁二二，總頁四二四六。

[104] 〔清〕毛奇齡：《勝朝彤史拾遺》，收入嚴一萍選輯：《百部叢書集成》（臺北：商務印書館，一九六八年據清嘉慶張海鵬輯刊《學津討原》本影印），卷六，頁一三。

也都有關於「過錦戲」的記載。可見過錦戲就是「笑樂院本」（沈氏之語），「約有百回」，則是一個大型的「小戲群」，內容包羅萬象，而其中既有「世間市井俗態」及「拙婦騃男」，則應當也包含類似「踏謠娘」或「紐元子」那樣鄉土小戲式的演出。

到了清代，由於地方聲腔競起，像「踏謠娘」那樣由地方歌舞所發展形成的民間小戲便如雨後春筍。《綴白裘》第十一集序云：

若夫弋陽、梆子、秧腔則不然，事不必皆有徵，人不必盡可考，有時以鄙俚之俗情，入當場之科白，一上氍毹，即堪捧腹。[105]

其第六集收有〈買胭脂〉、〈花鼓〉、〈探親〉、〈看燈〉等，第十一集又有〈借妻〉、〈借靴〉、〈打麵缸〉、〈擋馬〉等，這些都是「即堪捧腹」的民間小戲。

根據施德玉《中國地方小戲及其音樂之研究》所附錄之《中國地方小戲劇種目錄》，其由鄉土歌舞小戲形成之劇種，計有秧歌十一種、花鼓十三種、採茶四種、花燈十種、跑竹馬四種、民歌十一種，計五十三種；其由小型說唱形成之小戲劇種有二十三種；其由宗教儀式形成之小戲劇種有九種；其由多元因素形成之小戲劇種有十三種；其由雜技偶戲形成之小戲劇種有七種；共計一百〇五種。另外包含少部分大戲劇目之小戲劇種計有七十三種，總計一百七十一種。[106]如此種類繁多的小戲劇種，如果論其劇目，將不知如何的龐大。而小戲劇目正都是短小獨立的演出，就形式上而言，其實與戲曲不殊。

而也由於這些地方小戲活潑短小，通俗機趣橫生，便常被清代的崑班藝人拿來重新創作，而成為俗創的崑

[105] 〔清〕錢德蒼編撰，汪協如點校：《綴白裘》第六冊第十一集（北京：中華書局，二〇〇五年），頁一。
[106] 施德玉：《中國地方小戲及其音樂之研究》（臺北：國家出版社，二〇〇四年），頁五九〇一五九二。

劇劇目。如乾隆十四年（一七四九）編刊的《弦索調時劇新譜》中，收錄了《思凡》、《羅夢》、《借靴》、《磨斧》、《夏得海》等二十個折子戲，就是從弋陽、高腔、梆子腔、弦索調中移植過來的。蘇州葉堂編刊的崑曲範本《納書楹曲譜》，也在《外集》收錄了流行的《僧尼會》、《王昭君》、《花鼓》等時劇。宣鼎畫的《三十六聲粉鐸圖錄》中也記載了《過關》、《拿妖》等崑腔丑角戲中的時劇。

明清兩代尚有一種由文人編製的「南雜劇」，其中只有一折或一齣的，在形式上與「折子戲」簡直一模一樣。[107]

這種一折短劇，以其非「源自全本傳奇」，陸萼庭自然不承認它是「折子戲」。顏長珂〈談談折子戲〉也說：「人們習慣於把有些短劇也稱為折子戲，如根據楊潮觀《寇萊公思親罷宴》改編的京劇《罷宴》，以及〈赤桑鎮〉、〈六離門〉、〈小放牛〉等，但是嚴格說來，兩者是有所不同的。」[108]徐扶明也因為它「只可供文人學士案頭閱讀，不適于場上搬演」，而不將它視為「折子戲」。

陸氏執著「折子戲」要源出傳奇，由前文已知不然；陸、顏、徐三氏若就辭賦化的一折短劇而言，是頗有[109]道理的；但並非所有一折短劇都如此，明清短劇的產生也確實有為了家樂酒筵歌席而撰著的，它與折子戲的產

[107] 吳新雷主編：《中國崑劇大辭典》，顧聆森：「時劇」條，頁四七。

[108] 顏長珂：〈談談折子戲〉，頁二四二；〔清〕焦循《劇說》云：「〈寇萊公罷宴〉一折，淋漓慷慨，音能感人。阮大中丞巡撫浙江，偶演此劇，中丞痛哭，時亦為之罷宴。蓋中丞亦幼貧，太夫人實教之，阮貴，太夫人已下世，故觸之生悲耳。」見《中國古典戲曲論著集成》第八冊，頁一九五。按阮元於嘉慶五年（一八〇〇）任浙江巡撫，可見〈罷宴〉已於嘉慶時演諸筵席，不待京劇改為折子戲而後演出。

[109] 徐扶明：〈折子戲簡論〉，頁六三。

生，其實有共同的背景。前文所敘《金瓶梅》廳堂演戲和《吟風閣‧罷宴》可印證這種情況。另外，又如明徐

渭《四聲猿》第一折〈狂鼓吏〉，成為崑唱折子戲《罵曹》，清蔣士銓《四絃秋》第四折成為折子戲《送客》，清

舒位《瓶笙館修簫譜》四個一折短劇，成為折子戲《樊姬擁髻》、《酉陽修月》、《博望訪星》等三個折子戲。所

以我們也將明清一折短劇視為「折子戲」的「兄弟類型」。戴申〈折子戲的形成始末〉也說：「(南雜劇)單折

戲問世，無疑對折子戲產生極大影響，是文學劇本和表演藝術的折子戲形成中的推動力量。」⑩所以弘治、嘉

靖間產生的一折短劇，可以說實是「折子戲」的先聲。

據著者《明雜劇概論‧總論‧明雜劇體製提要》，將明雜劇分為三個時期，以憲宗成化以前（一三六八—一

四八七）一百二十年間為初期，孝宗弘治以迄世宗嘉靖（一四八八—一五六六）約八十年間為中期，穆宗隆慶

以至明亡（一五六七—一六四四）約八十年間為後期。其中初期雜劇一百六十八本中無一折短劇；中期雜劇二

十八本中，一折短劇有十六本；後期雜劇二百三十五本中，一折短劇有七十六本。總計一折短劇九十二本。⑪

又據著者《清雜劇概論‧清雜劇體製提要及存目》，其為一折短劇者有一百二十五本。⑫

雖然明清雜劇劇本，著者所知見者並非全部，但就其一折短劇而言，也算夠多的了。這樣為數眾多的一折

短劇，和「折子戲」之間彼此互相推波助瀾，應當是自然的事。

⑩ 戴申：〈折子戲的形成始末〉（上），頁三〇—三一。

⑪ 曾永義：《明雜劇概論‧總論‧明雜劇體製提要》（臺北：嘉新水泥公司文化基金會，一九七八年），頁四四一—七三。

⑫ 曾永義：《清雜劇概論‧清雜劇體製提要及存目》，收入曾永義：《中國古典戲劇論集》（臺北：聯經出版事業公司，一九七五年），頁二四一—二四三。

(四)明正德至嘉靖間北劇南戲選本之摘套與散齣

就因為北劇四折也不算短，南戲動輒三四十齣尤顯冗長，所以明正德至嘉靖間歌場已有摘套的現象。

如上文敘及之明正德十二年臧賢輯刊之《盛世新聲》十二卷中，有北九宮曲九卷，南曲一卷，錄套數四百餘篇：如《南西廂記》，收其〈團團皎皎〉、〈三百六十先賢留下個〉、〈巴到西廂〉三套；《拜月亭》，收其〈拜星月〉一套；《王祥戲文》，收其〈夏日炎炎〉一套。後來張祿據此書增刪校訂而成，於嘉靖四年（一五二五）刊行之《盛世新聲》中，亦收有《南北九宮》套數三百二十五套，採錄雜劇《麗春堂》等三十四種，戲文《下江南》等五種。張氏於嘉靖乙酉（四年，一五二五）所作的〈序〉中謂此書係供「四方之人於風前月下，侑以絲竹，唱詠之餘，或有所考，一覽無餘，豈不便哉！」⑬可見其所選輯者為正德至嘉靖間歌場所流行之劇目，雖僅供清唱，但亦必劇場流行之時行散齣，則可以斷言。

其他明嘉靖以前，類似之選集，尚有：

郭勛嘉靖十年（一五三一）王言序刻本《雍熙樂府》，其中亦兼收戲文、雜劇套數；嘉靖三十二年（一五五三）書林詹氏進賢堂重刊徐文昭編輯之《風月錦囊》，標示的是「新刊耀目冠場擢奇」，其板式分上下欄，下欄收載的是元明雜劇和傳奇選粹。⑭

又明三徑草堂編《新編南九宮詞》，有萬曆間刻本，但收錄者皆為嘉靖以前作品，其中南曲六十七套，多為

⑬　〔元〕張祿輯：《盛世新聲》（臺北：國立故宮博物院，一九九七年據明正德間刊嘉靖四年東吳張氏增刊本影印），〈序〉，頁二。

⑭　〔明〕郭勛編：《雍熙樂府》，〈序〉，頁一—三。

其他曲籍所不載，如該書所錄之【夜行船・花底黃鸝】即為宋元戲文《翫江樓記》之散齣全套，明人其他選本則只收零曲數首。⑮

由此四書，亦可概見，全本之外南北戲劇的「散套」、「散齣」、「零折」，事實上已在正德、嘉靖間之歌場、劇場上廣為流行，而這些正德、嘉靖間選本，與明萬曆以後之選本可以說作用近似，因之其「散套」、「散齣」、「零折」，自然可以視之為折子戲的前驅。

再看成書於嘉靖的《金瓶梅》，其海鹽子弟演戲唱曲的資料，上文已引述兩段，再看以下兩段：其第四十九回〈西門慶迎請宋巡按 永福寺餞行遇胡僧〉云：

門首搭照山彩棚，兩院樂人奏樂。叫海鹽戲子並雜耍承應。……那宋御史，又系江西南昌人，為人浮躁，只坐了沒多大回，聽了一摺戲文，就起來。……⑯

又第七十六回〈孟玉樓解慍吳月娘 西門慶斥逐溫葵軒〉云：

先是教坊間吊上隊舞回數，都是官司新錦繡衣裝，撮弄百戲，十分齊整。然後才是海鹽子弟上來磕頭，呈上關目揭帖。侯公分付搬演《裴晉公還帶記》。唱了一摺下來。又割錦纏羊，……酒過數巡，歌唱兩摺下來。……拿下兩桌酒饌肴品，打發海鹽子弟吃了。等的人來，教他唱《四節記》，冬景〈韓熙載夜宴〉，抬出梅花來。……下邊戲子鑼鼓響動，搬演〈韓熙載夜宴〉、〈郵亭佳遇〉。正在熱鬧處……當日唱了〈郵

⑮ 〔明〕三徑草堂編：《新編南九宮詞》，收入楊家駱主編：《曲學叢書》第二集第二冊（臺北：世界書局，一九六一年），見「雙調」卷【夜行船・花底黃鸝】，頁三；又見卷底民國十九年五月三十一日序（無署名）云：「又【夜行船・花底黃鸝】一套，為宋元舊傳奇《翫江樓》遺曲，《翫江樓》今佚，沈譜載其零曲數支，此獨存全套，尤可珍秘。」

⑯ 〔明〕蘭陵笑笑生著，陶慕寧校注，寧宗一審定：《金瓶梅詞話》，頁六四一一六四二。

由以上資料所云「纏唱得一摺」、「纏唱得幾摺」、「聽了一摺戲文就起來」、「唱了一摺下來」、「歌唱兩摺下來」、「唱了《郵亭》兩摺」諸語可見，在《金瓶梅》的時代嘉靖年間，戲文的演出，大抵為一兩摺到數摺的散齣，它們大抵是戲文的熱鬧處，若像前文所敍其第六十三回《親朋祭奠開筵宴，西門慶觀戲感李瓶》和第六十四回《玉簫跪央潘金蓮，合衛官祭富室娘》所記那樣西門慶為感念李瓶兒，乃用兩個夜晚的時間演出整本《玉環記》的情況，起碼在酒筵歌席中是很少見的。所以陸氏謂明末清初尚盛演全本戲是不合乎事實的。但大眾舞臺上尚演全本戲，則是事理之所必然，詳下文。

（五）《迎神賽社禮節傳簿》中之零折散齣

此外，就民間賽社活動而言，其神明之飲宴禮儀筵席，與人世「模樣」相同，此見於《迎神賽社禮節傳簿四十宮調》，是一九八六年山西省上黨戲劇院栗守田、原雙喜，在山西省潞城縣崇道鄉南舍村堪輿人曹佔標家裡所發現的。《禮節傳簿》記載當地迎神賽社中的祀神禮節程序。南舍村曹氏兄弟出身堪輿世家，俗稱陰陽先生，其孫曹國宰抄錄此本，作為曹其二十二代遠祖曹震興於明代中葉嘉靖間即操此職業，明萬曆二年（一五七四），其曹國宰抄錄此本，作為曹家參與「官賽」或本村「調家龜」時，充當主禮先生「科頭」唱禮的依據，輩輩珍傳，迄今四百三十八年。這套《禮節傳簿》呈現了這一地區明中葉嘉靖以來迎神賽社、驅儺逐疫的民俗遺風和金元以後全真道教的色彩；也記錄了「唐教坊俗樂二十八調」和「兩宋四十大曲」在民間賽社祀神中的運用；更保留了大曲「曲破」與宋

〔明〕蘭陵笑笑生著，陶慕寧校注，寧宗一審定：《金瓶梅詞話》，頁一一四三─一一四五。

詞曲、金元俗曲曲名四十七個，敘事曲破、敘事歌舞隊戲名一百十五個，「院本」名目二十六個，共保存音樂、歌舞、隊舞、隊戲、院本、雜劇等名目二百四十五個之多。其中有部分劇名可以從現存宋雜劇、金院本、元雜劇劇目存目中考得，其他則是新的發現。又其院本中，有副末院本《鬧五更》和《土地堂》兩個一九八五年由老藝人口述的傳本，尤其難能可貴。可見《禮節傳簿》，不僅是研究上黨地區的音樂、歌舞、戲曲的重要資料，也是研究中國民間歌舞和戲曲、樂舞戲曲與宗教祭祀關係的重要資源。⑪⑧

《禮節傳簿》在記錄祀神禮儀中，也記錄七次供盞時，樂戶所獻上的樂舞和隊戲，以及供盞之後，在神殿外舞臺上所演的正隊戲、院本和雜劇。另有第四至第六盞在獻殿上演出的劇目。這些劇目中可以考出一些係屬零折散齣的「折子戲」前驅。

其院本演出劇目計有《土地堂》、《錯立身》、《三人齊》、《張端借鞋》、《改婚姻簿》、《神教忤逆子》、《劈馬椿》、《雙撲紙》等八目，其後二者見金院本名目，其餘六目應當也是屬於趨向折子戲性質的院本短劇。其中《借鞋》便成為直到現代尚演出的折子戲。

又《禮節傳簿》劇目中，有一些應當是元雜劇中的一折，其目如下⑪⑨：

《曠野奇逢》：關漢卿《閨怨佳人拜月亭》第一折（《元曲選外編》第一冊）

《佛殿奇逢》：王實甫《崔鶯鶯待月西廂記》第一本第一折（《元曲選外編》第一冊）

⑪⑧ 以上參考寒聲《迎神賽社禮節傳簿四十曲宮調》注釋之〈前言〉，見《中華戲曲》（一九八七年四月），第三輯，頁五一—五五。

⑪⑨ 此據〔明〕臧懋循編：《元曲選》（臺北：中華書局，一九八三年），以及中華書局編輯部編：《元曲選外編》（臺北：中華書局，一九六七年）。

〈追韓信〉…金仁傑《蕭何月夜追韓信》第二折（《元曲選外編》第二冊）

〈陳琳救主〉…無名氏《金水橋陳琳抱妝盒》第二折（《元曲選》第四冊）

〈李逵下山〉…康進之《梁山泊李逵負荊》第一折（《元曲選》第四冊）

《大會垓》…張時起《霸王垓下別虞姬》。按《中國劇目辭典》之「霸王垓下別虞姬」條云該劇《錄鬼簿》著錄，劇本佚。宋官本雜劇有《霸王中和樂》、《霸王劍器》、《諸宮調霸王》三本。金院本與之同題材者有七本。元王伯成有《項羽自刎》散曲，沈采《千金記》戲文中有〈別姬〉、〈跌霸〉，高文秀有《禹王廟霸王舉鼎》雜劇，今京劇《霸王別姬》亦淵源於此。[120]

又《禮節傳簿》所演出劇目，其在第四至第六盞供酒中在獻殿上演出者，有不少是南戲傳奇中的「折子戲」。對此，王安祈《明代戲曲五論‧再論明代折子戲》[121]有所考述，茲錄其要列舉如下：

1.〈南浦囑別〉、〈書房相會〉、〈五娘官糧〉三齣，出自高明《琵琶記》。

2.〈逼嫁王門〉、〈玉蓮投江〉二齣，出自《荊釵記》。

3.〈咬臍打圍〉，出自《白兔記》。

4.〈曠野奇逢〉，出自《幽閨記》的可能性大於關漢卿《拜月亭》。

5.〈偷詩〉、〈姑阻佳期〉、〈秋江送行〉三齣，出自高濂《玉簪記》之〈詞姤私情〉、〈姑阻佳期〉、〈秋江哭別〉。[122]

[120] 王安祈：《明代戲曲五論》（臺北：大安出版社，一九九○年），頁二○一─三六。

[121] 王森然遺稿，收入中國劇目辭典擴編委員會擴編：《中國劇目辭典》（石家莊：河北教育出版社，一九九七年），頁一○五七。

6. 〈潘葛思妻〉，亦見收於《樂府菁華》、《堯天樂》、《樂府歌舞臺》，題作《鸚鵡記》，即《蘇英皇后鸚鵡記》（非富春堂本）。

7. 〈尉遲洗馬〉，清代《萬家合錦》收此齣，題為《金鐗記》。元雜劇《尉遲恭單鞭奪槊》、《尉遲恭打單雄信》俱無「洗馬」之情節，此「洗馬」情節出自明代，如《摘錦奇音》所錄〈敬德犒賞三軍〉之賓白，諸聖鄰《大唐秦王詞話》第三十七回。明代戲曲目錄雖無《金鐗記》，但它很可能是明代被遺漏的劇作。

8. 〈尉遲賞軍〉，出自《白袍記》，有萬曆富春堂本，但嘉靖癸丑重刊本《風月錦囊》正編卷一七收錄一則散齣，題為《新刊全家錦囊薛仁貴》，正與《白袍記》第三十一折相同。可見萬曆《白袍記》出自嘉靖《薛仁貴》。但《摘錦奇音》所收散齣〈敬德犒賞三軍〉與《白袍記》第二十八折為同一內容，而處理方式不同，則或為薛仁貴故事的另一個本子。

9. 《雪梅弔孝》、〈斷機教子〉、〈三元捷報〉三齣，出自明無名氏《商輅三元記》，有金陵富春堂刊本。嘉靖三十八年徐渭《南詞敘錄》已著錄此劇，嘉靖癸丑重刊本《風月錦囊》正編卷九有全本《三元登科記》，與富春堂本大致相同。

10. 〈山伯訪友〉，當出自宋元南戲《祝英臺》。

11. 《張飛祭馬》，《徽池雅調》卷一錄有此齣，版心題為《古城記》，但今存之《古城記》刊本（見《古本戲曲叢刊》、《全明傳奇》）並無此齣。

12. 《周氏拜月》，蘇復之《重校金印記》第二十九齣〈焚香保夫〉，有萬曆刊本，當據戲文改編。蘇秦金印

王安祈考述高濂此劇應作於嘉靖間，見王安祈：《明代戲曲五論》，頁二〇一二一。

記事，《南詞敍錄‧宋元舊編》錄有《蘇秦衣錦還鄉》，《風月錦囊》正編卷三收有全本《蘇秦》，《九宮正始》題《凍蘇秦》，注為「明傳奇」。

13.《拷打小桃》為《三桂聯芳記》第十二齣，見《古本戲曲叢刊》初集、《全明傳奇》，《詞林一枝》亦收此齣，題《杜氏勘問小桃》。

14.《蘆林相會》、《安安送米》，出自陳羆齋《姜詩躍鯉記》，有富春堂本。《風月錦囊》正編卷一二有《姜詩》，與富春堂本第五、二十、二十五、二十六、四十齣相當，但曲文略有不同。

15.《貴妃醉酒》，皮黃折子戲中亦有此名目。乾隆五十九年刊葉堂《納書楹曲譜》補遺卷四有時劇單齣〈醉楊妃〉，陶君起《平劇劇目初探》謂出諸晚明鈕少雅《磨塵鑒》，鈔本，《古本戲曲叢刊》三集據以影印。

而《貴妃醉酒》既已見諸《禮節傳簿》，則此折子當已在民間流傳久遠。

另外〈斷機教子〉，應出於《斷機記》（案：《斷機記》，為明初沈受先《商輅三元記》戲文之又名）。[123]

王安祈又將以上劇目與《詞林一枝》、《八能奏錦》、《樂府菁華》、《樂府紅珊》、《玉谷新簧》、《摘錦奇音》、《大明春》、《徽池雅調》、《堯天樂》、《群英類選》、《賽徵歌集》、《怡春錦》、《南音三籟》、《時調青崑》、《歌林拾翠》、《樂府歌舞臺》、《醉怡情》、《千家合錦》、《綴白裘》等十九種明清戲曲選本所選齣目比較，發現：

1.《禮節傳簿》之標目與後來選本標目差異不大，可見嘉靖間於南戲全本戲中「精選散齣」並定以齣目之觀念已成立。（按：彼時魏良輔改良創發水磨調尚未完成，大量傳奇作品尚未問世。此亦可證陸萼庭氏將

2.《禮節傳簿》之標目並非任意摘演，它們在後來散齣選本也經常出現，可見確是全本中精華片段。

[123] 見王森然遺稿，中國劇目辭典擴編委員會擴編：《中國劇目辭典》，頁四九、一〇二五。

折子戲只屬諸崑劇的觀念是錯誤的。）

3. 又嘉靖癸丑歲（三十二年，一五五三）秋月由徐文昭袞集刊印之《風月錦囊》，書中戲曲除全本收錄外，選萃之劇竟多達十九種，包括《姜詩》、《五倫全備》、《郭華》、《王祥》、《英臺記》、《薛仁貴》、《江天暮雪》、《沈香》、《八仙慶壽》、《還帶記》、《張儀解縱記》、《東窗記》、《忠義蘇武牧羊記》、《周羽尋親記》、《林招得黃鶯記》、《高文舉登科記》、《蕭山鄒知縣湘湖記》、《龍虎風雲會》、《秋胡戲妻》等。此書既以「新刊耀目冠場擢奇風月錦囊正雜兩科全集」為名，戲曲之外還收有「時興雜科法曲」，「正科入賺」的結尾又特別點出「知音君子不必通今博古，只須向錦囊中，風味自再（在）榆（揄）揚」❷，可見此書應不是文人的案頭選萃，而是針對一般觀眾聽曲看戲時的需要而出版的刊物，有如清乾隆間的《綴白裘》，所以大量的散齣選萃，也應是舞臺實況的反映。若再與《禮節傳簿》相印證，則嘉靖時已有摘段折子的演出方式，而且已是演諸賽社場合，應是可以確定了。若此加上前文《金瓶梅》所述，則盛行演出全本戲的時代，怎能像陸氏所云降至乾嘉年間，而晚明清初又豈止是產生「折子戲苗子」的時代？

在《禮節傳簿》以外，我們尚可考察出一些宋元南戲被演為折子戲。

周貽白《中國戲劇史長編・清代戲劇的轉變》❷說到《戲考》第四冊的吹腔（按：實柳子腔）《小上墳》似出自宋元戲文《劉文龍菱花記》。錢南揚《宋元戲文輯佚・劉文龍菱花鏡》也說「《小上墳》的來源是很古的」❷則《小上墳》應是出諸宋元戲文《劉文龍菱花鏡》的一齣折子戲。又福建莆仙戲所保存的宋元戲文《朱文太平

❷ 〔明〕徐文昭：《風月錦囊》（臺北：臺灣學生書局，一九八七年），頁一一。

❷ 周貽白：《中國戲劇史長編》（上海：上海書店，二〇〇四年），頁四六六。

❷ 錢南揚輯錄：《宋元戲文輯佚》（上海：古典文學出版社，一九五六年），頁二一八。

《錢》中的三齣〈贈繡篋〉、〈認真容〉、〈走鬼〉，這三齣即被當作折子戲來演出。

由以上之探討，折子戲在嘉靖間已初步成立，已具備片段獨立搬演之形式，已為在舞臺實踐之臺本；而若論其藝術之行當化，則似乎有待於萬曆間。

四、折子戲之興盛情況

(一)明清選輯之「自名」方式與「折子戲」之構成

因為萬曆劇壇是有明戲曲顛峰的時代，不止作家輩出、諸腔競鳴、演出繁盛，劇本之刊行亦最富，即以大批散齣選本而言，除上文所舉徽池青陽腔者外，其為崑劇者有：《樂府菁華》、《樂府紅珊》、《吳歈萃雅》、《堯天樂》、《月露音》、《群英類選》、《樂府南音》、《賽徵歌集》等八種，無論供清唱或演出，總是散齣片段的供人使用，也就是說「折子」在萬曆間的歌壇或劇場，已經非常盛行了。

只是這些散齣選本，縱使降及清刊，亦皆無一以「折子」自名者。其自名之方式如下：

明萬曆庚子（二十八年，一六〇〇）書林三槐堂王會雲刻本，明劉君錫輯《新鍥梨園摘錦樂府菁華》，選錄明傳奇散齣，稱為「摘錦」。又萬曆辛亥（三十九年，一六一一）書林敦睦堂張三懷刻本，明龔正我編之《新刊徽板合像滾調樂府官腔摘錦奇音》，亦稱「摘錦」，又萬曆元年（一五七三）書林愛日堂蔡正河刻本，明黃文華編之《鼎雕崑池新調樂府八能奏錦》，則簡稱「奏錦」。明崇禎間刻本，沖和居士選《新編出像點板怡春錦曲》，則稱「錦曲」。明末刊本《聽秋軒精選樂府萬錦嬌麗傳奇》則稱「萬錦」。清乾隆間蘇州王君甫刻袖珍本《新鐫

時尚樂府千家合錦》、《萬家合錦》，則稱「合錦」。

明萬曆壬寅（三十年，一六〇二）唐振吾刻、清嘉慶庚申（五年，一八〇〇）積秀堂刻本，明秦淮墨客選輯之《新刊分類出像陶真選粹》、《樂府紅珊》稱「選粹」。又萬曆丙辰（四十四年，一六一六）長洲周氏刊本、明周之標輯之《吳歈萃雅》則稱「萃雅」。明無名氏編、清書林覆刻本之《新鐫樂府清音歌林拾翠》，則稱「拾翠」。清初古吳致和堂刊本《新刻出像點板時尚崑腔雜出醉怡情》，則稱「雜出」。

清乾隆五十七年至五十九年（一七九二─一七九四）刊行之葉堂《納書楹曲譜》王文治〈序〉云：

於是（葉堂）擇雜曲之尤雅者，除《北西廂》、《臨川四夢》全本先已行世外，自《琵琶記》而降，凡如千篇，命之曰《納書楹曲譜》正集。[127]

葉堂〈自序〉亦云：

爰取雜曲之尤雅者，除《西廂記》、《臨川四夢》，全本單行問世外，自《琵琶記》以降，凡如千篇，都為一集。[128]

曲前夾注云：

如唱全本，即從此處叫「阿嫂拉那裡？」副淨遂唱【青歌兒】上，丑接唱「恨玉蓮賤人」句，連做前〈逼兒〉

則稱之為「雜曲」。

清道光十四年（一八三四）琴隱翁序、王繼善補儺刊本《審音鑑古錄》，其《荊釵記‧繡房》末尾【青歌兒】嫁」一齣。若演雜戲，即云。[129]

[清]王文治：《納書楹曲譜》序，收入蔡毅編著：《中國古典戲曲序跋彙編》第一冊，頁一五四。

[清]葉堂：《納書楹曲譜》自序，收入蔡毅編著：《中國古典戲曲序跋彙編》第一冊，頁一五一。

其中說到「全本」、「一齣」、「雜戲」。按葵圃居士《綴白裘·十二集序》云：

吾友錢君，審音按律，刻羽引商，遊戲絲簧之府，流連金粉之場。鵝笙象管，無須玉茗新翻；《白雪》

《陽春》，悉按紅牙舊譜。集雜劇之精于節拍者，為《綴白裘》十二集。⑬

可知這裡的「雜戲」不是唐雜戲，這裡的「雜劇」也不是唐宋金元明清的「雜劇」，而是專指零選雜湊性質各自

不同的「散齣」，是對單齣、一齣和全本而言的。

上面所舉將傳奇散齣稱為「摘錦」、「奏錦」、「錦曲」、「萬錦」、「合錦」者，皆將從全本傳奇中摘選之散齣

視為如錦繡亮麗之菁華，用之為美稱；其用意有如或稱之為「選粹」、「萃雅」、「拾翠」之以「粹」、「雅」、「翠」

稱其善。至於稱「雜出」、「雜曲」、「雜戲」、「雜劇」者，則為中性之名詞，以「雜」言其出諸眾多之全本傳奇，

以「出」、「曲」、「戲」、「劇」言其性質為散齣之戲曲。而據此，亦可知實無遑以「折」或「折子戲」為名之

選輯。我們由此一方面可以了解，何以陸萼庭氏要說折子戲「從傳奇全本戲而來」，因為明清這些散齣選輯都似

乎是如此，但其實並不完全如此，已見上文，更詳下文；另方面則可以斷言，誠如上文所云，「折子戲」之名，

固不見於明清兩朝，而且必晚至一九四九年代以後。

上文曾提過徐扶明〈折子戲簡論〉就「折子戲」與原著劇本比較，認為其間經由分、合、聯、刪、增而產

生不同面貌，這種情形，在明萬曆間的選輯中就應當已完成，茲擇其要敘述如下：

其一，「分」，即原著一折戲，串本折子戲分為兩折，如《長生殿》第二十四齣〈驚變〉被分為〈小宴〉、

⑫〔清〕佚名輯：《審音鑑古錄》，收入王秋桂主編：《善本戲曲叢刊》（臺北：學生書局，一九八七年），第七三冊，頁
二四八。

⑬〔清〕葵圃居士：《綴白裘》十二集序，見汪協如點校：《綴白裘》第六冊第十二集，頁一。

〈驚變〉；《牡丹亭》第十齣〈驚夢〉，被分為〈遊園〉、〈驚夢〉；《西廂記》第六折〈寺警〉，被分為〈寺警〉、〈解圍〉。那是因為一齣或一折中具有兩個排場的緣故。

其二，「合」，即原著中情節前後相聯的戲，合為串本的一折戲。如《千金記》第四十齣〈問津〉和第四十一齣〈滅項〉，被串本合為〈跌霸〉一折。因為〈問津〉中兩位漢將各唱一支或二支【山歌】，楚項羽唱一支【水底魚】（案：劇本中無此曲，當為折子戲伶工所加），而三支【山歌】不算正曲，只是插曲，情節極為簡單，屬於很短的過場戲。況且此齣末丑云：「待我不免泊船在此相待。」無下場詩。緊接著〈滅項〉開場，項羽唱【水底魚】上場。所以將〈問津〉併入〈滅項〉，融為一體，名為〈跌霸〉，更為緊湊，更為恰當。

其三，「聯」，是把原著中情節發展相距頗遠的兩折戲，變成串本前後聯演的兩折戲。如《釵釧記》第八齣〈相約〉與第十三齣〈相罵〉，串本聯為〈相約〉、〈憤訊〉（或稱〈討釵〉），使之以禮相請轉為以罵相詆，前後鮮明對比、相映成趣，充分發揮貼旦之舞臺特色。

其四，「刪」，即刪掉原著中部分情節，而在串本中換以新情節，如《牡丹亭》第二十六齣〈玩真〉，串本刪去齣末下場詩，改為〈叫畫〉，讓柳夢梅一面對著美人圖自說自話，一面自得其樂，使排場顯得很風趣很有戲。

其五，「增」，是將原著中一些小過場、小插曲、小吊場之類，大大加以豐富，使成為嶄新獨立的串本折子戲，如《紅梨記》第二十一齣〈詠梨〉，原著中有一段由無名無姓並未酒醉的雍丘縣差人說出的二百餘字賓白，串本竟將它加用整套北曲豐富內容；使之唱做俱全，提升演技；而在「醉」上展現特色，成為一齣喜感十足的〈醉皂〉折子戲。

由此也可見，折子戲在可分則分、可合則合、可聯則聯、可刪則刪、可增則增的情況下，增加了許多自由度，這種自由度也更強化了折子戲的藝術氛圍；所以，折子戲並非只是由單齣舞臺藝術化而特立而完成的。何

況如《納書楹曲譜》所收《浣紗記・誓師》，竟與原著第三十八齣完全不同，而注明「俗增」；《六也曲譜》所收《療妒羹・澆墓》，也與原著毫無關係，而不知所出。則此種折子戲更非由全本傳奇所從出。也因此陸萼庭氏等謂「折子戲」必出諸傳奇全本戲並不是絕對的。[131]

對此，王安祈〈再論明代折子戲〉亦有類似的看法[132]，她舉出《幽閨記・曠野奇逢》在《詞林一枝》中，其劇末【尾聲】之後添加兩支【皂羅袍】，曲文詞句露骨，充滿民間文藝氣息。又舉《金貂記》第三十四折〈托疾藏機〉在《詞林一枝》與《歌林拾翠》中卻大刀闊斧地刪減了後半，甚至完全省略原本薛仁貴妻兒，而把筆力集中於尉遲及徐世勣（原本為程咬金）身上，使人物性格更加鮮明，思想性更加豐富。以此二例說明萬曆時的折子戲在表演藝術及劇本潤飾上都已有相當的成就。同時又認為弋陽腔系在滾白和滾唱上，使得戲曲確如陸氏所說的更加「形象化、通俗化」。她又說，折子戲有時還會創出原本中沒有的「新折子」，如《徽池雅調》收有〈孫汝權賣花〉，寫出孫汝權的輕佻，反襯錢玉蓮高潔，是《荊釵記》原本中所沒有。又如《詞林一枝》所收〈陳妙常空門思母〉和〈陳妙常月夜焚香〉，也是《玉簪記》原本所無，而前者明確點出《玉簪記》主題，後者則刻畫宗教所禁錮的少女，對於愛情的嚮往、追求和疑慮。又如《徽池雅調》所收的〈爹娘托夢〉，對不孝子做最嚴厲的申斥。安祈所云如與徐氏所謂折子戲可分則分、可合則合、可聯則聯、可刪則刪、可增則增並看，更可見折子戲不止增加許多自由度，而且豐富了許多的藝術氛圍。

王安祈又在〈明代折子戲變型發展的三個例子〉[133]中，舉出：

[131] 以上見徐扶明：〈折子戲簡論〉，頁六五—六六。
[132] 王安祈：〈明代戲曲五論〉，頁四〇—四二。
[133] 王安祈：《明代戲曲五論》，頁四九—七九。

其一，京劇〈打花鼓〉，是從萬曆間周朝俊《紅梅記》傳奇的第十九齣〈調婢〉和第二十齣〈秋懷〉兩齣合起來變型發展而形成的「折子戲」。

其二，京劇〈鋸大缸〉，是從明萬曆庚申（四十七年，一六一九）鈔本無名氏《鉢中蓮》第十四齣〈補缸〉和第十五齣〈雷殛〉兩齣轉化而成的「折子戲」。

其三，京劇〈老黃請醫〉，是從容與堂刊本《李卓吾批評幽閨記》第二十五齣〈抱恙離鸞〉展轉而成的「折子戲」。

上述三齣折子戲形成的過程，安祈以表列呈現為：

（一）

鳳陽花鼓＋連廂

（二）

《紅梅記》 〈調婢〉 → 〈打花鼓〉

〈秋懷〉

（三）

民間小戲（？）→《鉢中蓮》 〈補缸〉

〈雷殛〉 〈鋸大缸〉

安祈對於其形成過程作成兩點結論：

宋金小戲 ────→ 《幽閨記》 ────→ 〈抱羞離鸞〉

〈分凰〉

〈請醫〉

其一，原為大戲中之折子，而後為地方戲吸收，經民間藝人改變了表演風格，並加入民間曲調，因而展現了小戲的情味。如〈打花鼓〉即屬此類折子小戲。

其二，本為小戲，後被大戲吸收，成為其中一折（目的在借其科諢以為調劑之用），而後又逐漸以折子戲的身分脫離大戲而恢復獨立的面目，如〈老黃請醫〉。而〈鋸大缸〉也有可能屬於此類。

由徐、王二氏的論述，可見折子戲的產生，有的是經過長年歲月，諸多轉化模式而後成立的。這種獨立而短小的藝術精品，也自然的往行當藝術靠攏，而終於成為腳色化的藝術。如安祈所舉的三齣「折子小戲」，便是丑腳要展現的「絕活」。又如折子戲〈遊園〉、〈驚夢〉便屬旦腳戲，〈琴挑〉、〈斷橋〉便屬生旦戲，〈山門〉、〈嫁妹〉便屬淨、丑戲，〈狗洞〉、〈下山〉便屬副、丑戲。

(二)由士大夫觀劇記載看明代萬曆以後折子戲之盛行

如果先秦至魏晉南北朝的「小戲劇目」和唐參軍戲、宋金雜劇院本、元雜劇的分折獨立搬演是今日「折子戲」概念的前驅或雛型，譬之於人則為幼年期，那麼明正德至嘉靖間的零折散齣、南雜劇之短劇及眾多之地方小戲，就應當是其青少年時期，而萬曆以後，則為其「而立」進入壯年時期了。也就是說，如就「折子戲」的

是由藝人在舞臺上不斷的實驗、調適，直到完成獨立的、短小的藝術精品而後止的。

三要件而言：其幼年期，具備了「獨立片段」的條件；其青少年期，其劇目正在舞臺上由藝人改造求精求進之時；及其壯年期，則藝術已成獨立之有機體，而且腳色化已完成，就建立了今日觀念中真正之「折子戲」了。

就因為萬曆間今日觀念的「折子戲」已經成立，所以在許多士大夫著作中由其有關觀劇的記載，就可以看出明代折子戲盛行的情況。

如潘允辰（一五二五─一六○一），嘉靖四十一年（一五六二）進士，歷任南京工部榷龍江關稅、四川右布政使等職，萬曆五年（一五七七）退職歸里，築豫園自娛。其所著《玉華堂日記》應是最早的例子，其中有云：

(1) 萬曆十六年五月二十九日：小梨園演《琵琶記》四折。

(2) 萬曆十六年六月十二日：「午，郭公上席，烏合梨園不成章。促席坐，小廝串戲數出，申散。」

(3) 萬曆二十年六月十一日及二十二日四月初六日：「喚姚科串戲二三出。」「湯四官串《荊釵》二出。」 ⓘ134

以上可見潘氏上海豫園中演戲，或云四折，或云數出，或云二三出，或云二出，明其皆非全本。又潘氏於《日記》另有云：「弋陽戲，余頗不快。」（萬曆二十年十一月十九日）「紹興戲子做戲，甚醜。」（萬曆二十五年十二月十九日）則其不言明劇種者，當皆指崑劇而言。

又馮夢楨《快雪堂日記》萬曆二十六年（一五九八）戊戌九月二十日有云：

徐生滋曹以家樂至，演蔡中郎數齣，甚可觀，夜半始登舟。ⓘ135

ⓘ134 潘允辰《玉華堂日記》藏於上海博物館，曾永義未得寓目，此根據朱建明：〈從《玉華堂日記》看明代上海的戲曲演出〉，刊於趙景深主編：《戲曲論叢》第一輯（蘭州：甘肅人民出版社，一九八六年五月），頁一三○─一四九。轉引自王安祈：〈再論明代折子戲〉，收入氏著：《明代戲曲五論》，頁二二一。

所云「蔡中郎」當指《琵琶記》，徐滋賈家樂只演數齣。《快雪堂日記》萬曆甲辰（三十二年，一六○四）六月初六日又記與友人等請馬湘君治酒於包涵所宅，云：

馬氏三姊妹，從涵所家優作戲。晚，馬氏姐妹演《北西廂》二出，頗可觀。[136]

按沈德符《萬曆野獲編》卷二五亦謂：「甲辰年，馬四娘以生平不識金閶為恨，因挈其家女郎十五六人來吳中，唱《北西廂》全本。」[137]則馬四娘女班，流動江湖演出《北西廂》，既能於浙江秀水筵席紅氍毹演出二齣，也能在吳中戲臺演出全本《北西廂》。

又萬曆四十五年（一六一七）袁中道《遊居柿錄》卷一二云：

阮集之行人來，言及作宦事。予謂兄正年少，如演全戲文者，忽聞場作至團圓乃已；如予近五旬矣，譬如大席將散時，插一出便下臺耳。[138]

由袁中道之語看來，萬曆間演戲，確實有「全戲文」的全本戲和「插一出」的散齣戲兩種情形。

又明潘之恆《曲話》[139]之相關資料如下：

[135] 馮夢楨，浙江秀水人，字開之，明嘉靖二十七年（一五四八）生，萬曆五年（一五七七）進士，累官南京國子監祭酒。其《快雪堂日記》有影印明萬曆四十四年黃汝亨、朱之蕃等刻本，收入《四庫全書存目叢書》（臺南：莊嚴文化事業有限公司，一九九七年），集部第一六四冊，頁一六四、七六八－七六八。

[136] 〔明〕馮夢楨：《快雪堂日記》，收入《四庫全書存目叢書》集部第一六四冊，頁一六五－一八二。

[137] 〔明〕沈德符：《萬曆野獲編·北詞傳授》，卷二十五，頁四二八。

[138] 〔明〕袁中道：《遊居柿錄》，收入《筆記小說大觀》，第七編第二冊，卷十二（臺北：新興書局，一九八二年），一三七九條，頁一○一六。

(1)《初齣》：「余客傅氏雙豔樓。其兄妹二人，曰卯、曰壽，皆父瑜自傳北調。日習一折，再折即為陳于庭。」

可見北雜劇可以一折一折學習，也可以一折一折演出。即此亦可與上文呼應。

(2)《醉張三》：「張三，申班（按：即申時行之家班也）之小旦。酷嗜酒，醉而上場，其豔入神，非醉中不能盡其技。……其領班為吳大眼，以余能賞音，尤喜《明珠記》，厭梨園刪落太甚，合班十日，補完傳奇。以張三為無雙，作余滿意觀，愧未能以千金報之。」 ⑭

可見明陸采《明珠記》曾被藝人刪節許多，如演全本則需要十天。

又張岱《陶庵夢憶》卷四〈嚴助廟〉云：

陶堰司徒廟，漢會稽太守嚴助廟也。歲上元設供，……五夜，夜在廟演劇，梨園必倩越中上三班，或僱自武林者，纏頭日數萬錢，唱《伯喈》、《荊釵》，一老者坐臺下對院本，一字脫落，群起噪之，又開場重做。越中有「全伯喈」、「全荊釵」之名起此。天啟三年，余兄弟攜南院王岑，老串楊四、徐孟雅，圓社河南張大來輩往觀之。……劇至半，王岑扮李三娘，楊四扮火工竇老，徐孟雅扮洪一嫂，馬小卿十二歲扮咬臍，串〈磨房〉、〈撇池〉、〈送子〉、〈出臘〉四齣，科諢曲白，妙入筋髓，又復叫絕，遂解維歸。戲場氣奪，鑼不得響，燈不得亮。

⑬ 潘之恆，字景升，號鸞嘯生、鸞生、亘生、庚生、天都逸史冰華生、冰華生、髯翁，南直隸徽州府歙縣岩鎮人，生於嘉靖三十五年（一五五六）正月，天啟二年（一六二二）客死南京。其「曲話」有《亘史》、《鸞嘯小品》，注效倚輯注，題為《潘之恆曲話》（北京：中國戲劇出版社，一九八八年），引文見頁三二一。

⑭ 〔明〕潘之恆著，汪效倚輯注：《潘之恆曲話》，頁一三六。

則在明末廟會演戲，尚有「全《伯喈》」、「全《荊釵》」的全本戲，也有像《白兔記》那樣《磨房》、《撇池》、

《送子》、《出獵》四齣「折子戲」的演出。

又卷一〈金山夜戲〉云：

崇禎二年中秋後一日，余道鎮江往兗，……移舟過金山寺，已二鼓矣……余呼小僕攜戲具，張燈火大殿

中，唱韓蘄王金山及長江大戰諸劇，鑼鼓喧填，一寺人皆起看。[142]

「韓蘄王金山及長江大戰諸劇」，指的是明張四維《雙烈記》中第三十二至三十五〈酋困〉、〈酋伏〉、〈獻計〉、

〈虜遁〉四齣。則可見於夜晚之寺廟劇場亦演「散齣戲」。

又卷六〈彭天錫串戲〉云：

彭天錫串戲妙天下，然齣齣皆有傳頭，未嘗一字杜撰。曾以一齣戲，延其人至家費數十金者，家業十萬，

緣手而盡。三春多在西湖，曾五至紹興，到余家串戲五六十場而窮其技不盡。天錫多扮丑淨，千古之姦

雄佞倖，經天錫之心肝而愈狠，借天錫之面目而愈刁，出天錫之口角而愈險……余嘗見一齣好戲，恨不

得法錦包裹，傳之不朽。嘗比之天上一夜好月與得火候一杯好茶，祇可供一刻受用，其實珍惜之不盡

也。[143]

又卷六〈目蓮戲〉云：

由其「齣齣皆有傳頭」、「一齣戲」、「一齣好戲」諸語看來，彭天錫所串演者，應以「折子戲」為主。

[141]〔明〕張岱：《陶庵夢憶》，收入《百部叢書集成》第九六〇冊《粵雅堂叢書》，卷四，頁三〇。

[142]〔明〕張岱：《陶庵夢憶》，頁四。

[143]〔明〕張岱：《陶庵夢憶》，頁四七。

余蘊叔演武場搭一大臺，選徽州荊陽戲子，剽輕精悍，能相撲跌打者三四十人，搬演目蓮，凡三日三

夜。……戲中套數，如〈招五方惡鬼〉、〈劉氏逃棚〉等劇，萬餘人齊聲吶喊。⓮

〈五方惡鬼〉、〈劉氏逃棚〉都是「目蓮戲」的折子戲。又卷七〈閏中秋〉云：

崇禎七年閏中秋，仿虎丘故事，會各友於蕺山亭。……命小僕岕竹、楚烟，於山亭演劇十餘齣，妙入情

理，擁觀者千人，無蚊虻聲，四鼓方散。

張岱小僕於山亭所演的十餘齣戲，沒有標示全本戲劇本名稱，應是雜湊的折子戲。又卷七〈過劍門〉云：⓯

南曲中，妓以串戲為韻事，性命以之。……僕僮下午唱《西樓》，夜則自串。僕僮為興化大班，余舊伶馬

小卿、陸子雲在焉，加意唱七齣戲，至更定，曲中大詫異。……《西樓》不及完，串〈教子〉。⓰

袁于令《西樓記》是全本戲，唱一個下午和一個夜晚未能唱完；而張岱舊伶特別唱的七齣戲和〈教子〉，應是折

子戲。又卷八〈阮圓海戲〉云：

阮圓海家優講關目，講情理，講筋節，與他班孟浪不同。然其所打院本，又皆主人自製，筆筆勾勒，苦

心盡出，與他班卤莽者又不同。故所搬演，本本出色，腳腳出色，齣齣出色，句句出色，字字出色。余

在其家看《十錯認》、《摩尼珠》、《燕子箋》三劇，其串架鬥笋，插科打諢，意色眼目，主人細細與之講

明。知其義味，知其指歸，故咬嚼吞吐，尋味不盡。⓱

⓮〔明〕張岱：《陶庵夢憶》，頁四七—四八。

⓯〔明〕張岱：《陶庵夢憶》，頁六二—六三。

⓰〔明〕張岱：《陶庵夢憶》，頁六四—六五。

⓱〔明〕張岱：《陶庵夢憶》，頁六九。

可見阮大鋮家優所搬演的阮氏《十錯認》等三劇，是被他的家優演出全本過的。

又祁彪佳《祁忠敏公日記》有云：

(1) 至朱佩南席，……獨與林諝菴觀戲數折，歸。（崇禎五年壬申八月十三日記）

(2) 赴周玄應席，……觀《異夢記》數折。（崇禎五年壬申八月二十七日）按：《異夢記》，明無名氏撰，有明萬曆間刊玉茗堂評本等。

(3) 再赴孫湛然席，同席為李洧磐，觀散劇。（崇禎五年壬申九月二十六日）

(4) 施淡寧邀酌於玉蓮亭，觀女梨園演《江天暮雪》數齣。（崇禎八年乙亥六月八日）按：《江天暮雪》為明無名氏撰，《今樂考證》等著錄為《江天雪》，樂府有《江天暮雪》之曲。

(5) 棹舟以遊時，有女伴攜歌姬至，邀演數劇，醉乃別。（崇禎九年丙子十一月二十二日）

(6) 與酌於四負堂，……同看戲數齣。共蔣陳兩兄共酌于海棠花下。（崇禎十一年戊寅二月十二日）

(7) 午後同長耀至寓園，……晚拉諸友看戲數齣。（崇禎十一年戊寅二月十四日）

(8) 同蔣安然歸，觀優人演《孝悌記》數齣。（崇禎十一年戊寅八月二十日）按：《孝悌記》未見著錄。

(9) 赴錢興席……德興盡出家樂合作《浣紗》之〈採蓮〉劇。（崇禎十二年己卯十月十四日）按：《浣紗記》為明梁辰魚所撰，〈採蓮〉為其中一齣，演為折子戲。

(10) 午後……共舉五籆之酌於四負堂，……及晚，復向西澤呼女優四人演戲數折，極歡而罷。（崇禎十七年甲申三月五日）

148 〔明〕祁彪佳：《祁忠敏公日記》（杭州：古舊書店複製本，一九八二年據一九三七年八月紹興縣修志委員會校刊本影印），頁九二七、九七五、九七九、一〇一九、一〇六七、一一二四、一一三一、一一六八、一三七一—一三七二。 **148**

以上祁氏《日記》所云「觀戲數折」、「散劇」與「看戲數齣」，皆當指「折子戲」而言；「觀《異夢記》數折」

與「觀女梨園演《江天暮雪》數齣」，當指《異夢記》與《江天暮雪》之散齣或從中析出之「折子戲」。

(三) 其他資料所反映之晚明折子戲

以下資料或由野史，或由小說或由劇本輯出，亦可概見晚明折子戲之盛行。

1.清佚名《爐宮遺錄》記載崇禎五年及十四年，曾召沉香班優人入宮承應，前者演出《西廂記》五、六齣，

後者演出《玉簪記》一、二齣。¹⁴⁹ 皆當為折子戲。

2.明顧炎武《聖安本紀》記南明豫王在宮中點戲時以「齣」而不以本為單位¹⁵⁰，顯然所點的都是折子戲。

3.清初《檮杌閒評》為記述明末閹黨魏忠賢實事之長篇小說，其第三回《陳老店小魏偷情　飛蓋園妖蛇拖

孕》有當時「點本戲」和「點折子戲」之例：

⑭　〔清〕佚名：《爐宮遺錄》，收入《筆記小說大觀》（臺北：新興書局，一九七六年）第一四編第一〇冊，云：「五年，

皇后千秋節，諭沈香班優人演《西廂記》五、六齣；十四年，演《玉簪記》一、二齣。十年之中，止此兩次。」卷下，

頁四a，總頁六二七五。

⑮　〔明〕顧炎武：《聖安本紀》，收入臺灣銀行經濟研究室編：《臺灣文獻叢刊》（臺北：臺灣銀行，一九六四年）第一百

八十三種，卷之六「十七日（戊戌），文武百官朝豫王於行宮」條，附錄云：「十八日（己亥），禮部尚書錢謙益引清官

二員，從五百騎入洪武門，索匙不得；乃引進東長安門，盤九庫現銀九萬兩，即著謙益駐皇城守之。文武官暨坊保進牲

醴、米麵、熟食、茶果於營，絡繹塞路。趙之龍喚戲十五班進營，開宴逐齣點演；正酣暢間，報各鎮兵至，之龍跪稟豫

王。豫王殊不為意，又點演四、五齣。」頁一八二－一八四。

老太太點了本《玉杵記》，乃裴航藍橋遇仙的故事。……先點一齣《玉簪》上〈聽琴〉罷……小夫人道：「大娘！我也點齣《霞箋·追趕》。」大娘笑道：「……我便點齣《紅梅》上〈問狀〉，也是揚州的趣事。」[151]

老太太點的《玉杵記》是全本戲，後來所點的〈聽琴〉、〈追趕〉、〈問狀〉皆為折子戲。按：《玉杵記》題雲水道人撰，有萬曆間浣月軒刻本。《霞箋記》為無名氏撰，有明萬曆間金陵廣慶堂刊本等。《紅梅記》為明周朝俊撰，有明萬曆間金陵廣慶堂刊本。

又其第四十三回〈無端造隙驅皇戚　沒影叨封拜上公〉也有寺廟戲班演出被點折子之例：城中有個武進士顧同寅，……顧同寅見單子上有本《彤弓記》，一時酒興，又觸起過祠基下馬的氣來，遂點了一出〈李巡打扇〉。班頭上來回道：「這出做不得，不是耍的。」顧同寅道：「既做不得，你就不該開在單子上。」[152]

《彤弓記》未見著錄。萬曆元年（一五七三）刊本之《詞林一枝》卷四和《八能奏錦》卷五均收有〈李巡打扇〉，題作《弭弓記》。按「彤弓」為古者諸侯有大功，天子賜弓矢，始得征伐，彤弓為所賜之一。見《左傳》

[151] 〔清〕佚名撰，劉文忠校點：《檮杌閒評》，收入《中國小說史料叢書》（北京：人民文學出版社，一九八三年），第三回，頁二五一—二五六。戴不凡：《明清小說中的戲曲史料》（二）《檮杌閒評》云：「按：《檮杌閒評》五十回，我所見為清坊刊小本，不著撰人，《中國通俗小說書目》同。全書描寫魏忠賢客氏從發跡到敗事經過，文筆平平，但記明季事實，似均有所根據。有關戲曲資料各節，更非清人所能憑空杜撰。」收入戴不凡：《小說見聞錄》（杭州：浙江人民出版社，一九八〇年），頁一六八。

[152] 〔清〕佚名撰，劉文忠校點：《檮杌閒評》，收入《中國小說史料叢書》，第四十三回，頁四八〇。

文四年：「諸侯敵王所愾，而獻其功，王於是乎賜之彤弓一，彤矢百，旅弓矢千，以覺報宴。」《詩・小雅》有〈彤弓〉。「弨」，字書無此字，當為「彤」形近之誤。可見〈李巡打扇〉應為《彤弓記》的折子戲。

4. 孟稱舜《鸚鵡墓貞文記》第八齣〈競渡〉有云：

小生：門生不會唱戲。

淨：咱家不要他白璧黃金，聞的王大爺會唱戲，唱折咱聽便了。

小生：既是老爺要唱戲，便請命題。

淨：咱蒙古以詞曲取士，唱戲是讀書人本等，如今便頑頑何妨？

小生：周老師在此，門生也不敢。

丑：你前日扮〈紅娘請客〉、〈姊妹拜月〉，何等的妙？怎麼說個不會？

〈紅娘請客〉即《西廂記・請宴》，〈姊妹拜月〉即《拜月亭・拜月》，皆為折子戲。

又其第十六齣〈謀奪〉有云：

淨：王大爺姓王，面貌標緻，又像個昭君，便唱曲《王昭君和番》罷！

〔清〕阮元校刻：《春秋左傳正義》，《十三經注疏》卷第十八（臺北：藝文印書館，一九五五年），頁三〇七。

《詩・小雅》：「彤弓弨兮，受言藏之。我有嘉賓，中心貺之。鐘鼓既設，一朝右之。彤弓弨兮，受言櫜之。我有嘉賓，中心喜之。鐘鼓既設，一朝饗之。彤弓弨兮，受言載之。我有嘉賓，中心好之。鐘鼓既設，一朝醻之。」見〔清〕阮元校刻：《毛詩正義》，《十三經注疏》卷第十之一，頁三五一－三五三。

〔明〕孟稱舜：《鸚鵡墓貞文記》，收入林侑蒔主編：《全明傳奇》（臺北：天一出版社，一九八五年據明崇禎刊本影印）第二十二函第一百四十種，第八齣，頁三五。

丑……我到他家說親，唱戲吃酒。……

小生……唱的什麼戲？

丑……唱的是《伯喈》、《西廂》、《金印》、《荊釵》、《白兔》、《拜月》、《牡丹》、《嬌紅》，色色完全。

小生……怎麼做得許多？敢是唱些雜劇？ 156

這裡所說的「雜劇」，是雜取諸劇單齣彙合演出的意思，也就是「折子戲群」。

5. 吳炳《綠牡丹》第十二齣〈友謔〉有云：

淨……我等無以為樂，大家唱隻曲子。

丑……也平常。

淨……竟上場串串何如？

丑……絕妙，只是串那一出？

淨想介……有了，做《千金記》上一出〈韓信胯下〉。 157

《千金記》為明沈采所撰，《韓信胯下》，《群音類選》題作〈受辱胯下〉，自是折子戲。

6. 張楚叔《金鈿盒》第六齣〈醜合〉云：

末……新到一個周小三，面孔也不怎的，串得好戲，他要來拜見三爺，喚他來串幾折戲消悶如何？ 158

156 〔明〕孟稱舜：《鸚鵡墓貞文記》，第十六齣，頁七二b—七三a。

157 〔明〕吳炳：《綠牡丹》，收入林侑蒔主編：《全明傳奇》（臺北：天一出版社，一九八五年），第十二齣，頁四二b—四三a。

158 〔清〕張楚叔：《金鈿盒》，收入林侑蒔主編：《全明傳奇》第三十一函第二百〇一種（臺北：天一出版社，一九八五

其後周小三即串了一齣弋陽腔〈活捉張三郎〉，即《水滸記‧活捉》，則弋陽腔也有折子戲，正可與上文所論「折子戲」不單屬崑劇相印證。

7. 李玉《萬里圓》第十一齣有云：

丑：串出〈淖泥〉罷！⓭

付：妙吓！串那一出？

丑：妙吓！

眾：妙吓！

丑：他也姓黃，我也姓黃；他尋父，我尋娘，豈非一樣！

丑：俺串《節孝記》上〈黃孝子尋娘〉。

末：串戲？串什麼戲？

按：《節孝記》明高濂撰，有明萬曆世德堂刊本，上卷演陶淵明事跡，是為「節」；下卷演李密事跡，是為「孝」；乃合稱「節孝」，但其中並無「黃孝子」事，當另為別本。又按《南詞敘錄‧宋元舊篇》著錄，題為〈王孝子尋母〉，「王」當作「黃」，《曲海總目提要》別題《節孝記》。《元史》卷一九七〈孝友一‧羊仁傳〉附有黃覺經尋母事，劇即演其事，今存《古本戲曲叢刊》初集影印長樂鄭氏所藏抄本。因其別題《節孝記》，故此戲中如是云。所演〈淖泥〉自是其折子戲。

由以上資料，更可以看出「折子戲」在晚明清初演出，已是稀鬆平常的事。而盛演折子戲，也正可以看出，

⓭ 據《白雪樓五種曲》本影印，第六齣，頁一六ｂ。

⓮ 未標齣目，見陳古虞等校點：《李玉戲曲集》第三冊（上海：上海古籍出版社，二〇〇四年），頁一六二一。

〔明〕宋濂：《新校本元史》（臺北：鼎文書局，一九八一年），卷一九七，〈孝友一‧羊仁傳〉，頁四四九。

群眾對其「全本戲」之熟悉，故隨便演出其中一折經改造的「折子戲」，也都能知其來龍去脈，不致如墮五里霧中。

(四) 清代以後折子戲昌盛之概況

清代的折子戲選集，其重要者有以下十二種：

1. 《新刻出像點板時尚崑腔雜出醉怡情》：清初古吳致和堂刊本。凡八卷，選劇四十四種，一百六十五齣。

2. 《新鐫南北時尚青崑合選樂府歌舞臺》：清書林鄭元美梓，殘存風集及其餘花雪月三集目錄。

3. 《新刻精選南北時尚崑弋雅調》：書林廣平堂刊本，選崑弋散齣六十齣。

4. 《太古傳宗曲譜》：清康熙時蘇州湯斯質、顧峻德原編，乾隆時徐興華、朱廷鏐、朱廷璋重訂。乾隆十四年（一七四九）刻本。工尺譜，標板眼，為以琵琶為伴奏之崑腔弦索調清唱曲譜，共四冊，選《王西廂》二十折，散曲劇曲套數四十七。

5. 《新鐫時尚樂府千家合錦》：乾隆間蘇州王君甫刻袖珍本。選明人傳奇十齣。又有《萬家合錦》，亦選十齣。

6. 《新訂時調崑腔綴白裘》：清鴻文堂梓行，乾隆四十二年（一七七七）校訂重鐫本，道光重刊本、石印本、中華書局印汪協如校本。清阮花主人編選，錢德蒼續選。凡十二集四十八卷，選崑劇四百六十齣，為乾隆間最流行劇目。共十一集選錄雜劇（為梆子腔，亦散見第二、三、六集）、高腔、亂彈腔、西秦腔等流行劇目。

7. 《審音鑑古錄》：清道光十四年（一八三四）琴隱翁序、東鄉王繼普補讎刊本。選崑腔劇目九種，六十六齣，曲白俱全外，兼載聲容。

8. 《納書楹曲譜》：乾隆五十七至五十九年（一七九二一一七九四）長洲葉堂納書楹自刊本。專供清唱用。分

正集四卷、續集四卷、外集二卷、補遺四卷，收元雜劇三十六折，南戲六十八齣，明清傳奇一百十四齣，時劇二十三齣，散曲十套，詞曲及諸宮調各一套。

9. 《遏雲閣曲譜》：清王錫純輯，光緒十九年（一八九三）上海著易堂書局鉛印初版。此譜「變清宮為戲宮，刪繁白為簡白，旁注宮譜，外加板眼。務合投時，以公同調」為明清以來第一部崑劇場上演唱本。收傳奇十八種中之折子戲八十七齣。

10. 《霓裳文藝全譜》：清王慶華編，清光緒二十二年（一八九六）建新書社石印。四卷收十種傳奇中折子戲四十七齣，詳載宮譜科白以及鑼段。

11. 《六也曲譜》：清末蘇州曲家殷溎深工尺譜原稿，張餘蓀校正、繕底，光緒三十四年（一九〇八）蘇州振新書社石印出版。其初集四冊收傳奇十四種中之折子戲三十四齣，其增輯於民國十一年（一九二二），由上海朝記書莊石印，二十四冊，收五十五種傳奇中折子戲二百零四齣。

12. 《崑曲粹存》：崑山國樂保存會同人編輯校訂，工尺譜，曲白俱全，原稿成於宣統二年（一九一〇），共十二集，六百餘折。只出版初集，共六冊，收傳奇折子戲五十齣。

民國以後的折子戲選集，其重要者有以下七種：

1. 《繪圖精選崑曲大全》：民國十四年（一九二五）上海世界書局印行，怡菴主人（張芬）編輯。選傳奇五十種，每種四折，共二百折，分四集，詳載曲白工尺。

2. 《集成曲譜》：民國十三年（一九二四）上海商務印書館石印本，王季烈、劉富樑合撰。選錄崑腔雜劇、傳奇散齣四百二十八折，詳載曲白工尺。附王氏《螾廬曲談》於金聲玉振四集之首。

3. 《恬志樓曲譜》：河北安國縣李福謙主持之恬志樓崑曲研究社編印，翻工尺譜為簡譜，分初續兩集，一九三

五年出版石印本初集四卷，收折子戲六十四齣，一九三六年出版石印本續集二卷，收折子戲三十二齣，計九十六齣。

4.《與眾曲譜》：王季烈編，曲白科介俱全，一九四○年天津合笙曲社石印線裝本，一九四七年商務印書館出版八冊平裝本。折目大多從《集成曲譜》中選出，共九十七折，另增三套散曲，共得百齣。

5.《粟廬曲譜》：俞振飛編，收崑曲名劇十八種二十九齣，曲白俱全。近代曲家俞粟廬得清唱家葉堂弟子韓華卿親授，發展為「葉氏唱口」，被稱為「俞派唱法」。其子俞振飛得其精髓，乃據俞振飛唱譜，請書法家龐蘅裳精繕，於一九四五年十月影印四冊，一九五三年在香港正式影印出版。一九九一年臺北中華民俗藝術基金會為慶祝俞振飛九秩榮壽，再度影印出版。

6.《蓬瀛曲集》：焦承允編寫，臺北中華書局一九七二年十一月出版，影印本六百七十八頁，精裝一冊，收崑劇工尺譜折子戲六十齣。

7.《增訂王子曲譜》：焦承允編寫，臺北中華書局一九八○年十月影印。為崑曲工尺譜與簡譜對照本。增訂一九七二年十月初版之《王子曲譜》十六齣為三十齣。

以上十二種清人刊行之折子戲選集，七種民國以後刊行之折子戲選集，或為純粹崑劇選本，或為崑腔與弋陽腔合選，或崑腔與青陽腔合選，或崑腔與弋陽腔合選，附選高腔、亂彈腔、西秦腔之流行劇目；或專供清唱，或可供演出，甚至亦有指示身段聲容者；有工尺譜、簡譜對照者；而終以崑劇搬演為主要。可見崑劇實為折子戲之淵藪。而其標示工尺板眼乃至身段，則明其演出應講究合乎典型。也就是說折子戲長年在舞臺上實驗改進提升之後，至晚清，其藝術已到了要講究「規範」而不可輕易逾越的時候了。而折子戲之及於弋陽、青陽、高腔、亂彈、西秦諸腔，則可見風氣所趨，地方戲諸腔亦不免競奏折子戲；而《綴白裘》之選崑劇達四百六十齣、《集

成曲譜》亦達四百二十八齣，則劇壇之彌漫崑劇折子戲亦可知矣！

又前揭書陳為瑀《崑劇折子戲初探》，據其〈凡例〉云：

本書所收崑劇劇目，均為折子戲，以解放（一九四九）後舞臺演出過和傳字輩老藝人曾經演出過現在還能教學的為主。凡未經舞臺實踐，或雖經舞臺實踐但已無人能教的暫不收入。❶

則陸氏「初探」所收並非全帙，而已收九十六劇三百四十三目，則今日崑劇折子戲之可見於歌場者，尚且如此，狖歟盛哉。

又洪惟助主編之《崑曲辭典》錄有折子戲九百十目，而吳新雷主編之《中國崑劇大辭典‧劇目戲碼》，則錄有「崑唱雜劇」《單刀會》等十七劇二十九目，「南曲戲文」錄《荊釵記》等九劇一百十三目，「明清傳奇」錄《金印記》等一百卅四劇七百八十七目❷，「俗創劇目」錄八十七劇一百目，「新編新排劇目」錄一百九十七目；總計二百四十七劇，一千二百二十六目。這樣的統計數字，怎能不令人驚奇，中國戲曲劇壇從萬曆以後直到目前，實是折子戲的天下。而這種折子戲正是以崑劇為主要。也難怪許多人誤以為「折子戲」是崑劇所專屬。

那麼崑劇之外，京劇的兩個根源徽劇和漢劇又是如何呢？還是以折子戲居多和突出。徽劇如〈借靴〉、〈打櫻桃〉、〈鬧花燈〉、〈徐策跑城〉、〈掃松下書〉、〈戲鳳〉、〈醉打山門〉、〈戲叔〉、〈獅子樓〉、〈快活林〉、〈蜈蚣嶺〉、〈十字坡〉、〈一匹布〉、〈淤泥河〉、〈長坂坡〉、〈花果山〉、〈安天會〉、〈昭君出塞〉等。漢劇如〈讓成都〉、

❶ 陳為瑀：《崑劇折子戲初探》（鄭州：中州古籍出版社，一九九一年），頁一。

❷ 由於南戲傳奇界義的不同，所以其劇目統計便會有所不同。譬如《金印》《金貂》《投筆》《香囊》《千金》《躍鯉》、《繡襦》、《商輅三元》、《連環》等九記，《大辭典》屬諸「傳奇」，而著者則認為應屬諸「明代新南戲」；若依著者之說統計，則「南曲戲文」應增十劇六十五目，傳奇亦應如數減少。

期以老生戲為主的現象。❸

　　再就道光以後的京劇折子戲而言，又是如何呢？就程長庚、余三勝、張二奎「前三傑」和譚鑫培、孫菊仙、汪桂芬「後三傑」而言，他們演出的劇目也多半是折子戲。

　　二○○一年十二月上海漢語大詞典出版社出版黃鈞、徐希博主編的《京劇文化詞典》❹，其所列舉之京劇劇目，據著者統計，其屬「傳統劇目」者有一千二百三十二目，其屬「連臺本戲劇目」者有十八目，其屬「新編古裝劇目」者有八十八目，其屬「現代劇目」者有五十七目，總計一千三百九十五目。佔絕對多數的是折子戲。

　　又一九九○年十二月上海書店複印發行《戲考大全》，黃裳〈前言〉云：

　　《戲考》是民國初年創刊的。我看到的第一冊是「民國四年十月十版」本，可見受讀者歡迎之一斑。全書四十冊，收長短劇目數百。主要是京劇，也間收少量的地方戲。就中以單折戲比重最大，也有些是全本戲。劇本的來源是通常舞臺上的演出本，也間有演員獨有的腳本。無論從數量和覆蓋面上看，都不失為一代有代表性的戲曲總集。它起著承先啟後的作用，大體反映了那個時代的舞臺風貌，保留了一大批舞臺腳本。它的受到戲劇家的重視，不是沒有理由的。❺

〈寫本〉、〈摔琴〉、〈碰碑〉、〈擊鼓罵曹〉、〈彈詞〉、〈文昭關〉、〈定軍山〉、〈當鐧賣馬〉、〈勸妻〉、〈太平橋〉、〈借箭〉、〈瓊林宴〉、〈醉寫嚇蠻書〉、〈罵王朗〉、〈轅門斬子〉、〈掃雪〉等，多數為老生戲，也因此開了京劇初

其中折子戲誠如黃氏所云，占了絕大多數。

可見由《戲考大全》即可概見有清一代至民初的京劇劇場演出之劇目情況，據著者統計，全書計九百九十五目，

結語

總結全文所論，可知「折子戲」之「折子」原指書寫在「摺子」上的片段劇本，由於其短小便於掌中把握，亦稱「掌記」。而「摺」通「折」，故亦寫作「折子」。文獻上「折子戲」或稱「折」，或稱「齣」，俗稱「折子」，不過是在「折」字下加詞尾「子」，使之成為帶詞尾之複詞「折子」以便稱呼；其結構亦如在「齣」字下加詞尾「頭」，使之成為「齣頭」。但由於「齣頭」說的人少，「折子」和「折子戲」便成為通行的戲曲名詞。其選輯因大抵取全本之菁華，故每以「摘錦」、「奏錦」、「錦曲」、「萬錦」、「合錦」，或「選粹」、「萃雅」、「拾翠」稱之，但也有逕以其出諸眾多之全本而稱之為「雜出」、「雜曲」、「雜戲」、「雜劇」。而將「折子戲」用來稱呼短小獨立經舞臺實踐具行當藝術的戲曲名詞，則晚至一九四九年中共建國之初，因為民國早期之戲曲名家如齊如山、莊清逸、傅惜華等尚沿襲明清稱之為「折」或「齣」。

「折子戲」其實為中國戲曲演出的古老傳統，這種傳統見諸先秦至唐代的「戲曲小戲」和宋金雜劇院本四段中的「段」、北曲雜劇四折每折作獨立性演出的「折」，以及明清民間小戲與南雜劇之一折短劇。其緣故是中國有以樂侑酒的傳統禮俗，而明代的家樂又特別繁盛。以樂侑酒，其所演出的戲曲勢必不能冗長；而北劇南戲演全本的時間，北劇要一個下午或一個晚上，南戲傳奇則要兩個畫夜或三個畫夜。都非「侑酒」所容許，因而採取傳統的片段性演出。在明正德嘉靖間，北劇南戲刊本就有摘套與散齣的現象，如《盛世

新聲》、《雍熙樂府》等，而《迎神賽社禮節傳簿》也反映了民間祀神禮儀中零折散齣的演出情形。明萬曆以後，「折子戲」已經發展完成，從此進入了黃金時代，迄今不衰。它在明清兩代固然盛行於家樂之中，但江湖優伶戲班所慣演全本戲的大眾劇場，乃至於宮廷、祠廟、勾欄、客店、酒館、船舫也都擋不住「折子戲」的潮流，這在文人觀劇記載和相關資料都可以清楚的看出來。也因此今日留下的折子戲劇目，無論崑劇或京劇均有成千上百。

因為發展完成之後的折子戲具有短小獨立、舞臺實踐求精進、行當藝術化三個要件，而這三要件都在藝人手中成就。所以折子戲雖然不能像全本戲那樣反映廣闊的政治社會和生活，但卻可以言簡意賅，以小見大，窺豹一斑，更在劇本成就上有了陸萼庭所舉出的四個要點：

1. 不同程度地發展和豐富了原作的思想性。

2. 適當的剪裁增刪使內容更為概括緊湊。

3. 大段加工，在形象化、通俗化上下功夫。

4. 重視穿插和下場的處理，化板滯為生動。

陸氏並認為這些特點成為乾嘉以後崑劇的優良傳統。但由上文的論述，這四點折子戲的「新成就」，其實是萬曆以後所有劇種「折子戲」的共性，並非崑劇所特有。

然而陸氏所強調的折子戲藝術腳色行當化，則是很重要的觀點。如眾所周知，北曲雜劇之末旦，分別為主唱之男女性人物，可以扮飾任何人物類型，而南戲傳奇之生旦，則分別為男女主腳人物，且「生旦有生旦之曲，淨丑有淨丑之腔」，生旦職司最繁重之唱做表演，而淨丑等其他腳色皆為次要，皆為襯托生旦而設，本身難於有所發揮。而折子戲，則將藝術行當化，使各門腳色皆有充分展現才藝的戲齣，其疆界之嚴，實有如不可越雷池

一步者。如此一來，就使戲曲藝術，大大的提升了腳色行當的修為，生旦淨末丑簡直可以並駕齊驅，無形中使得戲曲品味更加的紛披雜陳，觀眾也可以於弱水三千中，各就所好而取其一瓢飲。

對此，徐扶明〈折子戲簡論〉也說：折子戲以折為單位，生旦淨丑各有「本工戲」獨樹一幟，而又可萬豔同芳。譬如崑曲「冷二面」的重頭戲有「游、活、蘆」，即《西廂記·游殿》中的法聰，以「白」見長；《水滸記·活捉》中的張三郎以「做」見長，《躍鯉記·蘆林》中的姜詩以「唱」見長。又如冠生的重頭戲，有「書、驚、見」，即《琵琶記·書館》中的蔡伯喈，《長生殿·驚變》中的唐明皇，《荊釵記·見娘》中的王十朋，都以唱白做並重。如此演員對「本工戲」精雕細琢，互相競賽，自然不斷提升藝術。而觀眾也主要在欣賞其藝術。駐足於「暫時凝結的時空」裡，舞臺的焦點轉而為源生眾相的展示，縱使是平庸、卑微，甚或是反面人物，也同樣可以流露深度的內心世界。[167]

即使不同劇種的同一劇目，如崑、京、贛的《盜仙草》，崑、川、揚的《水漫金山》，也都各有特色各有千秋。[166]折子戲的演法打破了原來的主從關係，原本微不足道的小人物，反而有了足夠的空間去呈現生動的面貌。

王安祈更認為：傳統折子戲對當代戲曲更有積極的啟發作用，那是在「人性複雜面的呈現上」。折子戲的演王安祈對折子戲「人性複雜面的呈現上」，可以說就是折子戲腳色行當化後的具體說明。

可是誠如陸氏所云，在折子戲觀賞重於一切的情況下，所產生的後遺症是：因意在合律，不顧文義；或取美聽不顧定格；刪曲增白，顧此失彼。[168]而無論如何，折子戲既以短小獨立為性格，則其片段單薄，與原本脫

[166] 徐扶明：〈折子戲簡論〉，頁六七。

[167] 王安祈：〈折子戲的學術價值與劇場意義〉，見《崑曲辭典》，頁一九三—一九五。

[168] 陸萼庭：《崑劇演出史稿（修訂本）》，頁三〇五。

節，若非熟悉全本，真不知所云，也是它「天生」的弊病。

對此，王秋桂在其所編輯的《善本戲曲叢刊・出版說明》中，歸納傅云子、王古魯、葉德均、趙景深、錢南揚、隋樹森、劉若愚和韓南等在介紹各選集和曲譜的重要性，認為此《叢刊》具有以下五種學術意義：

1. 保存已佚劇本的散齣和佚曲。
2. 可供校勘訂補之用。
3. 顯示元明傳奇改編的複雜過程。
4. 可作民間傳說研究的資料。
5. 含藏許多民間文學如俗曲、酒令、謎語的資料。

這五點若就折子戲劇本而言，都可以當之無愧，尤其是前三點更是「當仁不讓」；而王氏既已舉例說明，這裡就不再贅述了。

現在作為「折子戲」最代表性的崑劇折子戲，猶有所謂「乾嘉傳統」之說。及門陳芳在〈試論崑劇表演的「乾嘉傳統」〉中，首先指出當代演出名為「全本」的崑劇，若非「串折戲」，就是「新整編」或「新創」劇目，它們都嚴重偏離了「乾嘉傳統」。她在〈結語〉中說：

由中國政府大筆經費支援的當代製作「新崑劇」，都是已經「質變」的崑劇。真正獲得聯合國所認可的「遺產代表作」，其實是指一套以「折子戲」為審美對象的「崑劇表演藝術」。這個表演藝術，講究的是崑山水磨調所演唱的「字清、腔純、板正」，風格典雅清麗，綿密悠長；做表注重繁縟細膩、嚴絲合縫、逼真傳神，正是「唱到那裡，看到那裡，指到那裡」。換言之，值得珍視、薪傳、發揚的重點，應該是崑

劇表演既有的典型——關於「尺寸幅度、腳步章法、發聲轉韻」等四功五法的深刻內涵。而此內涵即是所謂的「崑劇典型」，係自清代乾、嘉以來，從演出「定式劇目」開始，擁有固定的折子劇名、指涉固定的表演基型，就已自成體系、形成傳統了。其於度曲美學重視聲形口法、五音四呼，以及節奏、速度與力度對比等唱曲技法。於表演技術亦體會精深，不論是曲白之音韻、五聲、尖團、文義，或身段、情緒所應拿捏之眼神、發音、運氣、動作細節等，俱已記錄成書，並作為演員代代相傳的表演指南。上溯崑劇表演的「乾、嘉傳統」，師承脈絡至今依然清晰可見。也許略去變幻的燈光、懾人的音效、誇張的布景、多餘的配器後，才能安靜享受崑劇的雅韻與魅力。「傳字輩」全部演出劇目將近有七百出折子。❿據說當代老一輩崑劇演員尚能搬演二百多出，青壯輩則僅繼承了一百出左右。如何規畫方案，加強落實「崑劇典型」的傳承工作，應該是當務之急。⓱

陳芳這段話，固然是她研究崑劇折子戲表演「乾嘉傳統」的心得，但反觀今日大陸新編崑劇的嚴重缺失，實在很值得令人嚴肅正視，深切省思，從而謀求所以維護發揚之道才是。

❿ 此一數字乃桑毓喜據民國十三年至三十一年（一九二四—一九四二）《申報》、《蘇州明報》、《中央日報》等所載四千八百餘場演出廣告綜合整理而得。詳目見桑毓喜：《崑劇傳字輩》（南京：江蘇文史資料編輯部，二〇〇〇年），第六章〈傳字輩演出劇目志〉，頁一七七—二二四。

⓱ 陳芳：〈試論崑劇表演的「乾嘉傳統」〉，《戲曲學報》創刊號（二〇〇七年六月），頁二一一—二二二。

第柒章　晚清以後戲曲劇種之趨勢簡述

引言

清道光二十年（一八四〇）鴉片戰爭失敗，和英國簽訂喪權辱國的南京條約，已經顯露清政府腐敗無能的景象。尤其光緒二十年（一八九四）甲午戰爭又失敗，不僅向海隅島國日本割地賠款，俄德英法等列強也紛紛乘機搶食勢力範圍，清廷的命運實已日薄西山。緊接著清朝覆亡，民國肇建，袁氏稱帝，軍閥混戰，日寇侵略，八年抗戰勝利，不旋踵而國共戰爭又起，終於一九四九年十月，共黨中華人民共和國成立；國民黨退守臺灣，又歷政黨更替，以迄於今。

在這樣動蕩的局面，加上西方勢力的影響下，人心思變，自是一波未平，一波又起，洶湧澎湃不已。

一、晚清之戲曲改良與五四之戲曲論爭

(一) 晚清之戲曲改良

僅就戲曲而言，晚清民初的京戲雖然進入成熟昌盛期，但改良的京戲也早見於光緒二十八年（一九〇二）的報刊，據不完全統計，至民國元年為止，約有四十種。但若論京戲實質的革新變化，實始於所謂「南派京戲」。同光以來，來自北京的京戲，在上海與襄下河徽班、直隸梆子會同演出，形成一種有鮮明地域性藝術特色的京戲派別，即是「南派京戲」。而若考「南派京戲」形成的過程大抵是這樣子的：上海戲園的京徽合演始於同治十年（一八七一）開設的金桂軒茶園；而光緒三年（一八七七）以來，直隸梆子藝人源源南下，上海各戲園普遍進入皮黃、梆子合演時期，這種情況延續到民國初年。於是大量徽梆傳統劇目移植到京戲中來，同時徽梆班社的許多演員也改搭京班，從而使京戲的舞臺藝術更趨豐富完善。由是而形成「南派京劇」，又有「海派」、「外江派」之稱。其特色是：身段較誇張，唱工較靈活流暢，重視情節的趣味性，舞臺布景裝置充分運用近代燈光等科技以追求新奇，因之又有「燈彩戲」之稱。另外值得一提的是，同治年間由南來上海的京伶李毛兒所創造的女戲班，亦稱「坤班」或「髦兒班」。光緒二十年（一八九四），上海更出現了第一家京戲女班戲園「美仙茶園」，從此逐漸流布各大城，至民初以後，京戲坤班就在全國盛極一時。

而京戲改良運動的倡導，則主要見於辛亥革命前後，其相關理論發表於光緒二十六年到民國七年之間的各種報刊，其中創刊於光緒三十年（一九〇四）十月的《二十世紀大舞臺》是最早的京戲專門性期刊，「以改革惡

俗，開通民智，提倡民族主義，喚起國家思想為唯一之目的。」考察這期間京戲改良運動的主要內容傾向，約有以下數點：其一，攻擊舊戲的思想內容，但知傷風敗俗，煽惑愚民，而不知國家之治亂與科學之用途。因此提出「不可演神仙鬼怪之戲」、「不可演淫戲」、「除富貴功名之俗套」的主張；並明確指出京劇的高下美醜，在於思想內容，而不僅僅在於形式。其二，把京戲視為「普天下之大學堂」，作為「改良社會之不二法門」，甚至於認為京戲的好壞是「國家興亡之根源」；於是極力提高京戲的地位，藝人的社會地位因此也受到尊重。其三，主張京戲新編之劇當適應觀眾的需要，認為光編演具有時代精神的歷史劇是不夠的，重要的是要直接反映現實的「時裝新戲」，才能「洞悉人情，通達世故，頗具對症發藥之手段」。其四，提出京戲要具有悲劇美學的要求，認為悲劇「發乎至情，感人者深」，能使人蕩氣迴腸，不可抑制，從而鼓舞人們的鬥志；甚至於認為，演劇時以聲淚俱下的演說來挽救社會，以表現英雄的悲慘來喚起國民。

在這種改革理論的趨向之下，對於京戲舞臺藝術形式，自然也有所主張：主張要採用西方之聲光科技作布景，裝出山是山，橋是橋；以致改良京戲在「新舞臺」上表演，非常接近歐洲話劇的寫實形式；甚至演員皆「盡力描摹」，「該演至劇中不幸之處，只當作自己身上有不幸之事，能使顧客皆為之悲惋。」

於是改良京戲的作品，一般都較注重劇作的情節，但卻忽略人物心理的刻劃和性格的塑造；也因此劇中人物的唱詞道白，經常運用政治宣傳式的演講，或口號式的唱念，有時甚至完全游離於劇情和人物的發展之外。於是劇本唱腔的安排，經常設置大段唱詞，一唱就是數十百句；而劇作語言一般力求通俗，甚至不避俚俗，運用地方土語；有的劇本因受西方影響，改變分場形式為分幕形式。

而上海「新舞臺」的建立，則是京戲改良運動高潮的標誌，它第一次將「茶園」式的劇場，改為鏡框式的月牙形舞臺，唯存一面朝向觀眾；並且從國外引進了布景與燈光設備和新技術，其臺下有地下室，建一大轉盤，

舞臺可以轉動，可以同時搭成兩臺布景，只需一轉，即換成另一布景。舞臺面積之大可以在臺上騎真馬、開汽車演新戲。以這樣的舞臺，汪笑儂為首的劇作家，編演了大量時裝京戲，「抨擊封建，宣傳革命思想」。譬如《玫瑰花》用以推翻清王朝統治；《新茶花》和《潘烈士投海》用以要求富國強兵、抵禦外侮；《宦海潮》、《黑籍冤魂》、《賭徒造化》，用以針砭時弊，表現官場與社會的黑暗。而汪笑儂等，因受當時「文明戲」的影響，認為京戲中一些傳統表演程式，不適合時裝的演出。如「叫頭」、「定場詩」、「自報家門」、「背躬」、「搭架子」等應當儘量少用。

所謂「時裝京戲」，即指京戲改良運動中，表現現實生活的新編京戲，以其穿戴當時服飾而得名。就其形式內容而言，有取用外國題材的「洋裝京戲」，有取用時事新聞的「時事新戲」，有事屬清王朝的「清裝戲」。據不完全統計，辛亥革命前後在舞臺上所演的時裝新戲劇目多達二百餘種，但它們通常採用幕表形式（止提綱無劇本），隨編隨演，結構靈活，表演自由，不拘守舞臺成規。與傳統京戲比較，則說白多，唱工少，說白不用中州韻而以京白與蘇白為主，有時還用方言；鑼鼓主要止用於上下場，表演不講程式，追求生活化；歌唱時多半是「把手插在西裝褲子裡扯四門唱西皮」，甚至在戲中還穿插唱外文歌曲。於是當時的「時裝京戲」和「文明戲」在內容和形式上區別就不很清楚了。而一九一五年以後，隨著民族革命政治情勢的轉變，時裝新戲就每下愈況，趨向色情、迷信、兇殘的末路了，所謂「京戲改良運動」終於落幕。

(二)五四之戲曲論爭

但是在五四新思潮的沖激之下，對於京戲藝術的「改良」，也有正面的影響。譬如以往的青衣行當，以唱為

主，「行不動裙，笑不露齒。」但王瑤卿演《汾河灣》中的柳迎春，就把柳迎春的喜悅、憤怒刻劃得維妙維肖；

旦腳舊時所講究的「蹻工」被梅蘭芳、尚小雲等人拋棄；對於唱工則從強調高調門，轉而講究圓潤富於韻味，

以「聲情並茂」為尚。此外，如伴奏樂器，胡琴之外加上月琴、弦子，腳色妝扮也在色彩和造型上力求美好。

民國七、八年之際，北京准許男女同班演出；民國十五年男女合演的情況也出現了，雖然直到民國十九年才被

核准。

而此時期最值得一提的是，四大名旦之首的梅蘭芳，數度將京戲作文化輸出，獲得極大的迴響。民國八年

四月他率團訪日，是京戲藝術首次出國演出；民國十三年又赴日作短期的小型演出。民國十八年十二月赴美演

出，為期四月有餘，以「發揚國劇」、「溝通中美兩國文化」為宗旨。民國二十四年赴蘇聯演出，取道英法德和

埃及返國。程硯秋也在民國二十一年一月至二十二年四月間先後到法德瑞義等國訪問和參加學術會議並蒐集戲

劇資料。

梅蘭芳和程硯秋的出國演出和考察，雖屬私人性質，但對於京戲本身的發展和對外的影響都是很大的：

其一是中國的京戲藝術使異國人士刮目相看：譬如在美國演出，一位叫司塔克‧楊的劇作家讚歎中國的京

戲藝術是「藝術的真」，具有含蓄不露的美和深沉的意味，而美國寫實派戲劇的做工表情，比起來就顯得呆板膚

淺多了。另一位叫卑爾格德的大學教授，是美國著名的光學家、建築學家，他非常羨慕京戲的舞臺處理，他認

為京戲不要布景寫實在是「藝術組織最高的地方」。在蘇聯演出時，德國著名的戲劇家布萊希特正在蘇聯避政治

難，他很興奮的說：「這種演技比較健康，它和人這個有理智的動物更為相稱。它要求演員具有更高的修養，

更豐富的生活知識，更敏銳地對社會價值的理解力。」他更對京戲的虛擬象徵藝術讚不絕口。

其二是對被訪問國的戲劇產生影響：譬如日本古典劇吸收了我國京戲在動作、化妝上的某些特長；三〇年

代初美國流行的「活報劇」，便運用了我國京劇藝術的寫意手法；德國戲劇家布萊希特的「間離效果」演劇理論，也是吸收了中國京戲「程式化」的藝術特徵，謂之「有規則的自由行動」。

其三是為京戲改良做了有意義的嘗試：譬如為適應國外演出，對於舞臺進行美化和改革，宮燈、紗燈的運用，使之顯得富麗堂皇；同時將樂隊隱蔽，廢除飲場、檢場、踩蹻、吐痰等有損舞臺形象的舊習。於是國內演劇界也群起效法。

其四是借鑑了外國在戲劇活動方面的經驗：譬如重視戲劇藝術的社會宣傳教育作用，把戲看成是進行國民教育的重要手段；建立較為系統、先進的演劇理論和演劇制度；並成立有能夠充分發揮作用的戲劇界社會組織。這三方面的學習和借鑑，對於提升和發展京戲藝術，起了促進的作用。

但是民國二十六年七七盧溝橋事變後，全國對日抗戰，民國三十四年八月雖然日本投降，而緊接著又是國共戰爭，民國三十八年國民政府遷到臺灣。這些歲月真是戰亂無寧日，京戲的活動自然不得不沉寂許多了。

二、一九四九年以來大陸之戲曲走向

(一)中共建國七十年間之戲曲政策

1. 一九四九年至一九六五年之戲曲改革

一九四二年毛澤東提出「推陳出新」作為戲革的方針，於是戲曲雖有「舊瓶裝新酒」與「民族形式」的論辯，但亦有楊紹萱之《逼上梁山》與李綸之《三打祝家莊》的成功創作與實踐。袁雪芬亦成就卓著的改革越劇。

一九四九年七月毛澤東再度強調戲曲改革的「推陳出新」，標誌著以馬列主義思想指導的有組織、有計畫的全面「戲改」的開始。一九五一年五月五日周恩來頒布「五五指示」，其中心內涵即是「改戲、改人、改制」。其措施為：清除劇本和舞臺上有害之毒素，改造藝人錯誤的舊思想提升文化水準和政治覺悟，改革舊戲班不合理的制度。一九五八年四月周揚提出「兩條腿走路」的戲曲創作政策：「一方面提倡戲曲反映現代生活，一方面重視傳統。一方面鼓勵創造新劇目，一方面繼續整理改編舊有劇目。雙管齊下，既保存了好的傳統，又發展了新的東西。」一九五八年六月劉芝明倡導「以現代戲為綱」。一九六〇年四月齊燕銘又提出「現代戲、傳統戲、新編歷史戲」三並舉的主張。

2. 一九六六年至一九七六年之「樣板戲」

一九六六年至一九七六年「文化大革命」期間，江青主導的所謂「樣板戲」大行其道。其中被稱為「京劇樣板戲」總共有十一種，為《智取威虎山》、《紅燈記》、《沙家浜》、《海港》、《龍江頌》、《奇襲白虎團》、《杜鵑山》、《紅色娘子軍》、《平原作戰》、《磐石灣》、《苗嶺風雷》❶，也就是說在文革十年間，全國八億人口，只有這十一個京劇劇目可以觀賞。

3. 一九七七年至今日之戲曲現代化

一九七六年十月文革「四人幫」垮臺之後，恢復「百花齊放、百家爭鳴」所謂「雙百」的文藝政策方針，恢復劇種劇團和傳統劇目，以及藝術教育，於是戲曲又是一片中興景致。

但是一九八四年，由於新興娛樂如電影、電視的迅速發展，戲曲出現危機，為之又提出「振興戲曲」的呼

❶ 蔣中琦舉此十一劇目，高義龍、李曉只取其前七劇目，謝柏梁取前九種而以後兩部為「準樣板戲」，董健、胡星亮只取前五目。

籲，而有「中國戲劇節」的定期舉辦，並設有「曹禺戲劇文學獎」、「中國戲劇梅花獎」與「文華獎」以獎勵創作和演出。而上世紀末又有「戲曲現代化」的思考和實踐，以迄於今。❷

(二)中共戲曲政策所產生之影響

以上是大陸建國前後七十年間的「戲曲政策」，將戲曲與政治掛鉤的概述。下面要進一步說明的是：中國共產黨取得政權後，對戲曲進行了一連串搶救、改革的措施，使許多瀕臨斷絕的劇種，因得到政府的強力支持，至今一脈尚存；或在政策指導下，創發出許多新的地方劇種，對中國戲曲劇種的發展具有關鍵性的影響力。

「戲曲改革」之名雖於中共建國後始提出，但自抗日時期，共產黨在延安即有意識地透過戲曲宣傳革命思想。一九四二年在「魯迅藝術文學院附設平劇研究班」的基礎上成立了「延安平劇院」，「以揚棄批判的態度接受平劇遺產，開展平劇的改造運動」❸，展開改編舊戲曲、新編歷史劇和現代戲的工作。同年當毛澤東發表了《在延安文藝座談會上的講話》後，農村劇團更紛紛成立，採取當地民間流行的歌舞「秧歌」，創造了「秧歌劇」，並以之演出許多與政治主題密切相關之劇作如《兄妹開荒》、《夫妻識字》、《白毛女》等。❹可見其改編劇

❷ 以上參考蔣中琦《中國戲曲演進與變革史》(北京：中國戲劇出版社，一九九九年)，頁四一五—七三六。高義龍、李曉主編：《中國戲曲現代戲史》(上海：上海文化出版社，一九九九年)。賈至剛：《中國近代戲曲史》(北京：文化藝術出版社，二○一一年)。謝柏梁：《中國當代戲曲文學史》(北京：中國社會科學，一九九五年)。董健、胡星亮：《中

❸ 見《延安平劇院成立特刊》，引自《中國戲曲志·陝西卷》(北京：中國 ISBN 中心，一九九五年)，頁八四○。

作、新創劇種的目的，皆在於宣傳共產黨的政策理念和提升革命軍士的士氣。毛澤東即明確指出：「無產階級的文學藝術是無產階級整個革命事業的一部分」、「以政治標準放在第一位，以藝術標準放在第二位」❺，將藝術視為政治的工具，更以政治目的決定藝術發展的方向，奠定了其後戲曲改革的基本方針。

中共建國後，正式展開了戲曲改革的工作，一九四九年首先由文化部成立了「戲曲改進局」，一九五〇年又組織了「戲曲改進委員會」，兩者作為擬定戲曲政策、領導全國改革計劃的最高單位。一九五一年「中國戲曲研究院」成立，毛澤東以「百花齊放，推陳出新」❻作為題詞，政務院即據此擬定《關於戲曲改革工作的指示》❼

六大方針，從「改制」、「改人」、「改戲」三方面具體執行戲曲改革的內容。

「改制」是針對藝術體制、劇團體制和劇場管理等方面不合理的制度進行改革。如建立導演制度，為戲曲的編、導、演制定一套嚴謹的程序和準則；以國營劇團取代舊式班社，並廢除了不合理的徒弟制、養女制、經勵科等；透過取消包廂、首創打字幕、實施中場休息等措施，改造舊時觀劇風氣，提升劇場秩序。

「改人」是針對戲曲演員進行政治訓練、思想改造，一方面去除藝人身上的舊社會陋習、提升文化素質，一方面也加強其政治認同與對社會主義的熱愛。教育改造之外，也令藝人下鄉演出，並參與義務勞動，增加其

❹ 參見趙聰：《中國大陸的戲曲改革》（香港：香港中文大學，一九六九年），頁八五一八七。

❺ 毛澤東：《在延安文藝座談會上的講話》，收入《毛澤東選集》第三卷（北京：人民出版社，一九九一年）。

❻ 其具體內涵為「不同的劇種、流派、形式和風格通過自由競賽而共同發展；對待戲曲遺產的繼承，必須採取批判的態度，剔除其封建性糟粕，積極創造反映社會主義時代生活的作品」見《中國戲曲曲藝辭典》（上海：上海辭書出版社，一九八一年），「百花齊放推陳出新」條，頁一。

❼ 《關於戲曲改革工作的指示》，見一九五一年五月七日《人民日報》。

在教育上仍偏重政治思想的灌輸，次及藝術專業的培養。

革命體驗，作為演出革命現代戲的基礎。培育新人的工作上，則取消了舊有的徒弟制，設立中國戲曲學校，但

「改戲」分為「改編傳統戲」和「新編歷史劇、現代劇」兩部分，「改編傳統戲」是針對傳統劇目進行調

查、整理、改編與公演的工作，使大量的傳統劇目得到挖掘與保存，並進行審定及修改，刪去或禁演封建迷信、

淫亂姦殺、醜化侮辱勞動人民的內容，再從中選出優良劇目舉行大規模公演，使各劇種相互觀摩與交流。另外

亦改良部分傳統戲曲舞臺上的陋習，如蹺工、檢場、飲場、抓哏逗笑等，使病態、醜惡、歪曲的舞臺形象得到

澄清。「新編歷史劇、現代劇」則在政治主題的指導下，或將歷史題材古為今用，反映歷史發展的唯物觀點；或

以傳統戲曲程式表現現代人民生活與革命事件，達到歌頌社會主義的效果。❽

在政治掛帥的改革原則下，中共除了對舊有的演員教育、戲曲制度與傳統劇目進行改造，更為求擴大戲曲

對民眾的影響力，並貫徹戲曲為工農兵服務的方針，而積極介入劇種的改造。其〈關於戲曲改革工作的指示〉

第三條云：

中國戲曲種類極為豐富，應普遍地加以採用、改造與發展，鼓勵各種戲曲形式的自由競賽，促成戲曲藝

術的「百花齊放」。地方戲尤其是民間小戲，形式較簡單活潑，容易反映現代生活，並且也容易為群眾接

受，應特別加以重視。今後各地戲曲改進工作應以對當地群眾影響最大的劇種為主要改革與發展對象。

為此，應廣泛蒐集，紀錄、刊行地方戲、民間小戲的新舊劇本，以供研究改進。在可能條件下，每年應

舉行全國戲曲競賽公演一次，展覽各劇種改進成績，獎勵其優秀作品與演出，以指導其發展。❾

❽ 關於「戲曲改革」的內容，參見趙聰：《中國大陸的戲曲改革》，頁五九—七五；王安祈：《當代戲曲》（臺北：三民書

局，二〇〇二年），頁一七—二一。

因為民間小戲有形式活潑簡單、易為民眾接受的特點，因此受到中共當局的青睞，展開蒐集、紀錄、刊行，以及舉辦公演的工作。在這樣的政策指導下，許多原本不見經傳，或者幾近失傳的地方劇種，得到了中央前所未有的重視和挖掘。在國家力量的挹注下，對地方戲曲的復原和推動大致有三個方向：

一、是搶救了許多瀕臨滅絕的劇種。如河南省的羅戲，在一九四九年前夕戲班就已解散，後於開封地區通許縣赫莊大隊成立了較正規的羅戲業餘劇團，並成立開封地區文化局羅戲收集小組，進行整理工作，即時挽救了羅戲的滅絕。❿

二、是對已經完全滅絕的古老劇種進行挖掘、整理的工作，使之成為研究對象。如為福建省的庶民戲成立研究社，蒐集劇種相關資料，而考察出其為明代四平腔遺腔的歷史淵源。⓫

三、是幫助各劇種之間相互吸收、融合，以此提升該劇種競爭優勢。如山西省北路梆子在抗日戰爭後面臨「班社解體，藝人星散」的危機，一九五四年由政府成立了第一個專業劇團，培養兩批新人，發掘了四百多齣傳統劇目，使此一劇種延續生機。⓬；河北省的河北梆子，也在戲改政策下大量吸收京劇劇目，京劇則吸收河北梆子的花旦行當藝術，兩相交流，成就更高的藝術價值。⓭

在中共十餘年調查、發掘的努力下，各省地方戲紛紛重現生機，地方戲曲展現了「百花齊放」的盛況，由

❾《關於戲曲改革工作的指示》，見一九五一年五月七日《人民日報》。

❿ 李漢飛編：《中國戲曲劇種手冊》（北京：中國戲劇出版社，一九八七年），頁七七○─七七二。

⓫ 李漢飛編：《中國戲曲劇種手冊》，頁五○二─五○九。

⓬ 李漢飛編：《中國戲曲劇種手冊》，頁八一─八五。

⓭ 李漢飛編：《中國戲曲劇種手冊》，頁二三一─二三五。

全國戲曲劇種統計數量的增加可見一斑：一九五○年的調查結果是八十九種，至一九六二年的統計數字則有四百七十種❶，呈現了驚人的成長，可以說是一九五○年代以來戲曲改革在劇種恢復與推動方面亮眼的成績。

搶救、改革地方戲曲的具體方式，則大致可以分為三項：一為整理、移植傳統劇目，編寫現代戲；二為透過新式教育機構，較科學地傳承技藝，並吸收其他劇種的表演程式，彌補原劇種表演藝術不足之處；三為音樂曲調結構的改造，或加入國樂、西樂的伴奏。此外，政府為求推廣效益，還普遍對地方劇種進行改名。如山東省「肘鼓子」（或名「拉魂腔」）改名為「柳琴腔」，據其主要伴奏樂器命名；福建「興化戲」改名為「莆仙戲」，是以古地名取代今地名，「福州戲」改名為「閩劇」，則是以今地名取代古地名。

及門林鶴宜教授在〈政治與戲曲：一九五○年代「戲曲改革」對中國地方戲曲劇種體質的訂製及影響〉❶一文中指出，此一改革方向所依據的並非是劇種的自然發展規律——民間的審美愛好或社會環境，而是透過政策領導的會議來決定藝術發展的走向，於是部分改革措施，便對劇種本身的「傳統」造成衝擊，而使該劇種的實質內涵產生改變，甚至面目全非。舉例而言：劇目方面，現代戲的編演，促使各劇種在表演程式、音樂演唱、樂器伴奏、曲調結構與舞臺視覺等都產生重大改變。如京劇樣板戲，在主題思想、人物塑造、服裝砌末、舞臺布景等方面，都迥異於傳統京劇的審美價值、行當劃分與寫意性格；表演藝術方面，採取其他劇種的表演程式，亦直接改變了劇種的肢體線條。如廈門歌仔戲講究舞蹈肢體的美感，演唱使用民族美聲技巧，風格上已不同於代表傳統的漳州歌仔戲；音樂方面，改變曲調結構以增強劇種表現力，也常見於一些較為年輕活潑的劇種。如

❶ 見趙聰：《中國大陸的戲曲改革》，轉引一九六二年三月八日《澳門日報・中國戲曲有多少種》統計數字，頁五二。

❶ 林鶴宜：〈政治與戲曲：一九五○年代「戲曲改革」對中國地方戲曲劇種體質的訂製及影響〉，《民俗曲藝》第一六五期（臺北：施合鄭民俗文化基金會，二○○九年九月），頁四七一八八。

福建省歌仔戲將「雜綴體」的七字調與都馬調過渡為「板式變化體」，臺灣歌仔戲則多創作新曲。

在現代戲編演、表演程式移植與曲調結構改變下所呈現出的藝術風格與特色，都已有別於該劇種原來的面貌，易流於失其本質，而成為另一劇種。對此，林鶴宜持樂觀的看法：「只要劇種的某些精神及藝術特質仍然存在，能夠有別於其他劇種、表現一己的審美成就，並能夠承載生活經驗和感情思想，它就不失做一個戲曲藝術種類的價值」，但也提出了強力介入劇種發展的政策取向，對於僵化劇種內涵、斲喪劇種生命力的影響性。

除了上述對於地方戲的搶救與改革，中共更在政治需求的基礎上，進一步製作新的劇種。林鶴宜在前揭文中，根據《中國戲曲劇種手冊》❶❼、《中國戲曲劇種大辭典》❶❽，整理出一九五〇年代戲改後由政府所創造或改造而成、改變原本藝術內涵的新劇種，根據其訂製方式分為三類：「創造新劇種」、「小戲變大戲」與「強力操作劇種內涵及發展」，以此探討中共對於劇種發展的操作模式，以及此一改革手法對劇種的影響。以下略述其研究成果❶❾：

1. 創造新劇種

指在戲改「百花齊放」政策下，以偶戲、曲藝、敘事詩、歌舞、山歌或民族歌謠為基礎，創造變化出原本不存在的劇種，計有三十四種之多。如青海平弦戲原為坐唱曲藝平弦，一九五四年起，以平弦排演了《秋江》、《樓臺會》、《遊園驚夢》等劇目，並成立了劇團，方成為正式的劇種。其腳色行當、唱腔上與原本的曲藝無甚

❶❻
林鶴宜：〈政治與戲曲：一九五〇年代「戲改革」對中國地方戲曲劇種體質的訂製及影響〉，頁五七─五九。

❶❼
李漢飛編：《中國戲曲劇種手冊》（北京：中國戲劇出版社，一九八七年）。

❶❽
中國大百科全書編輯委員會：《中國戲曲劇種大辭典》（上海：上海辭書出版社，一九九五年）。

❶❾
以下參見林鶴宜：〈政治與戲曲：一九五〇年代「戲改革」對中國地方戲曲劇種體質的訂製及影響〉，頁五九─八一。

區別，而傳統劇目則多吸收京劇、秦腔的表演程式而來。其他如陝西省老腔、弦板腔、安康弦子戲等原為皮影戲，陝西省合陽線腔、廣東省臨劇等原為木偶戲，江蘇省丹劇、吉林省新城戲、貴州省黔劇等原為曲藝，遼寧省蒙古劇、廣西省苗戲、雲南省彝劇等則是在敘事民歌或歌舞的基礎上發展起來。由各省新創劇種的多寡，也可看出各地方對中央政策響應的程度。

2. 小戲變大戲

除了藉偶戲、影戲，說唱或歌舞等元素創造新劇種以外，中共也將部分原本僅為小戲的地方劇種，透過時間、人數、情節主題、表演藝術和音樂表現力等方面的增加或提升，使之達到大戲的標準。此種改造的方式多於一九五〇年代末期及以後，改造對象囊括了中國歌舞小戲的四大類型——北方秧歌劇、東南採茶戲、花鼓戲和西南花燈戲。如吉劇原為東北吉林省的二人轉，一九五八年在「繁榮發展東北的文化，豐富創造自己的地方劇種」的決策下，成立了吉林省新劇種創編小組和新劇種實驗劇團，遵循「利於發展唱腔，便於產生行當，人民群眾接受，思想內容健康」四項原則，以二人轉的傳統段子改編為《藍河怨》，一九六一年命名吉劇。表演上則以二人轉的五功，採擷其他劇種長處而成，無論是劇種的形成，或是表演藝術的提升，政策操作的痕跡都非常明顯。

3. 強力操作劇種內涵及發展

戲改政策不僅打造新的劇種體質，更以改變部分劇種內涵為要務。其操作方式有三：一是以「正確」、「健康」、「明朗」等思想標準篩選整編劇目內涵，使部分以代表性劇目表現藝術特質的劇種失去其風格，如上海市滑稽戲、廣東省粵劇、花朝劇等；二是以加入女演員、合併不同劇種，或移植其他劇種之表演程式於弱勢劇種等方式，訂製新的表演藝術內涵，如安徽省沙河調經過改革後，劇目、唱腔、表演程式日益向豫劇靠攏，雖提

高了表演水平與演出質量，卻失去原有特色，實際上名存實亡；三是訂製新的音樂內涵，或加入伴奏樂器，或改變音樂結構，甚至加入曲藝。因與原本劇種的藝術特色相衝突，便扭轉了原有的劇種性格。如廣東省雷劇的音樂形式原為沒有伴奏而帶有特殊唱法的雷州歌，戲改後則形成一套聲腔、板式，由自由發揮改為固定曲調，並配以管弦樂器伴奏，與原本的雷州歌調大異其趣。

4. 改造儀式戲劇

除了以上述三種方式改造一般地方劇種，中共也積極改造儀式戲劇。一方面將儀式戲劇的信仰基礎以「封建迷信」限制、破除，另一方面則發展其表演藝術為觀賞取向。如江蘇省通劇原為南通一帶僮子（巫師）在儀式後說唱宗教故事和其他故事的儀式戲劇，後開始搭臺唱戲。戲改後曾將從事演出的僮子組織起來，排演八個傳統劇目和一批現代劇，並成立劇團。改造後的儀式劇觀賞價值與演出水平或許提升，卻在脫離了信仰本體的情況下，儀式性格大為減弱，而易與現實脫節。

（三）戲改對訂製劇種所造成之影響

對於此番戲曲改革的成果，林鶴宜肯定其扶植、保護劇種乃至於精進其藝術的功績，但也不諱言的指出，戲曲改革在政治目的下採取訂製劇種體質的方式，違反了劇種自然發展的規律，存在著一些問題。並具體說明戲改措施對劇種造成的影響，以下略述之：

1. 難以驗證的實驗構想

地方劇種的產生或結合，往往需要長時間的發展，在群眾需求或環境因素下逐漸形成，並通過觀眾由接受到喜愛的驗證過程，方能成為完整、自然，而能反映地方文化的特色劇種。但戲改政策下的劇種創造，卻往往

以會議決定劇種內涵，再憑製訂內涵的原則創造作品，而後累積作品，匯演呈現，如此便創造出一個新的劇種。

如河北省唐劇創造之初，曾嘗試以皮偶動作或不以皮偶動作為身段的表演方式，經過摸索和探討後，由政治單位決定「表演上不走真人學皮人的路子」。如此該劇種之特色非由劇種自然發展或觀眾審美傾向選擇而來，仍是政策的強力介入；由小戲拉拔為大戲亦然，小戲獨有的情調與動作，有時是為了表現滑稽調笑的主題而存在，用以表現大戲提升後的主題思想，便顯得不適。如黑龍江省龍江劇在二人轉、拉場戲等基礎上發展成大戲，當以耍扇、耍手帕、耍水袖等小戲身段敷演《荒唐寶玉》中寶玉對黛玉吐露真情的情節，則顯得與主題及人物形象扞格不入。而這些由政策主導而形成劇種，一旦失去了政策保護後是否能長久生存，便難以驗證。

2. 劇場環境多樣化的消失

不同的劇場環境，造就不同的劇種風格。在商業劇場的環境中，劇種尚新好奇，為討好觀眾審美趣味，走向高度世俗化和娛樂化風格，如上海市滑稽戲、廣東花朝戲等；而相對於商業劇場，用以勞動自娛的「子弟戲」或以宗教信仰為基礎的儀式戲劇，則保留了較為樸質的風格，其形態表現了與生活場景最直接的接觸，不曾經歷商業化或職業化，如湖北省黃梅採茶戲，便是農民在農閒時聚攏唱戲，行當不甚嚴格、女性不參與演出的子弟戲型態。

戲曲改革之後，無論是商業性、勞動型態或是宗教儀式的劇種，一律以「情調健康明朗」的標準篩選劇目，並使之成為能配合政令演出的專業劇團，使各劇種喪失其為因應不同劇種環境，而形成的特色劇目或表演型態，無論在演員配置、表演風格、劇目呈現與劇團型態上都趨於一致。此種將特殊劇種推向一個標準型態的目標發展，雖使該劇種得到強力保障，卻也減損了劇場的多樣化，而使部分劇種特色消失。

3. 藝術多樣性的減損

戲曲改革不僅使各劇種的劇場特殊性趨於一致，更常在表演藝術、音樂、演員等方面對各劇種藝術內涵的方式最為元素，改革的同時，也減損了劇種本身的特色。表演方面，以弱勢劇種填充以主流劇種之藝術輸入相近的常見，全國的三百多個劇種，至少一半以上受到京劇各方面的影響。另如安徽省沙河調的表演向豫劇靠攏，雲南省白族吹腔吸收白族曲藝「大本曲」的曲調，反使原有劇種特色逐漸消失。

演員方面，如廣東省花朝戲、河北省老調、河北省武安平調、廣東省正字戲、湖北省黃梅採茶戲與江蘇省通劇等劇種，因其特殊的形成背景，原本只有男性參與演出，戲改後則加入了女演員。音樂方面，如贛劇高腔、廣東雷劇，原本都沒有伴奏，因而發展出具有特色的唱法。戲改後加入了管絃樂器伴奏，並改自由發揮為固定曲調，則原有的特色與味道便大大走樣了。而經改造的儀式劇，在失去了信仰意義後，儀式性消失亦等同劇種特色消失，則原有的味道便大大走樣了。在這些制式化的改革手法下，使得許多劇種除了唱腔，其他已大同小異，使藝術的多樣化與劇種的生命力大為減損。

總上可見大陸戲曲之走向，幾乎操之於「政策」，由此固然有其利，也必然有其弊；尤其文革「樣板戲」雖未必為「一無是處」，但明顯的將戲曲當作政治鬥爭的工具，就大大的走火入魔了。

(四) 一九九三年「天下第一團南方片」所見之戲曲劇種現象

一九九三年中國傳統戲曲有一樁盛事，那就是「天下第一團」盛大展演。所以稱作「天下第一團」，是因為

中國現存兩百九十八個劇種中，有許多已成為「稀有劇種」，所屬劇團只剩一二，其中尚稱優秀者，自然「天下第一」了。

「天下第一團」分兩地會演，其屬北方劇種的，在山東淄博；其屬南方劇種的，在福建泉州。前者六月三十日開幕，七月六日閉幕，計有山東柳子劇團、淄博五音劇團、萊蕪梆子劇團、即墨柳腔劇團、荷澤棗梆劇團、沁陽懷梆劇團、河北唐山唐劇團、吉林扶餘滿族新城戲劇團、青海平弦實驗劇團、河南太康道情劇團、內鄉宛梆劇團、寧夏秦腔劇團夏劇隊、山西大同耍孩兒劇團等十四個劇種的團隊參加演出。後者六月十日至十六日連續七天，計有福建梨園戲劇團、泉州高甲戲劇團、泉州打城戲劇團、泉州木偶劇團、龍岩山歌戲劇團、泰寧梅林戲劇團、四川梁平梁山燈戲劇團、秀山花燈歌舞劇團、浙江溫州甌劇團、新昌調腔劇團、湖州湖劇團、江蘇丹陽丹劇團、蘇崑劇團蘇劇隊、湖南岳陽巴陵戲劇團、雲南大理白族白劇團、內蒙包頭漫瀚劇團、廣東紫金花朝戲劇團、海豐白字戲劇團、陸豐正字劇團、海豐西秦戲劇團、安徽徽劇團等二十一個劇種的團隊參加演出。這些「天下第一團」，前者由於俱屬北方劇種，所以叫「北方片」；又由於會演淄博，所以又叫「淄博片」。相對的，自然稱之為「南方片」和「泉州片」。「片」的意義，應當是「方面」或「部分」。海峽兩岸隔絕四十餘年，習慣用語有所歧異，是自然的事。只是屬於「南方片」的，何來內蒙包頭的漫瀚劇呢？

陳耀圻和我在只費了半個月的「緊急」情況下，向大陸有關單位取得許可，並獲得海基會部分補助，組成攝影隊，經由漢唐樂府的安排，偕同愛好戲曲的友人，共二十餘人，於六月九日前往泉州觀賞「天下第一團南方片」，全部演出情況，在耀圻監督下，順利錄製完成。耀圻是電影界的名導演，他的指揮筒長年以來，不知完成多少名片，不知塑造多少名星；但面對著「天下第一團」，仍不禁嘖嘖歎賞，歎賞人家的演技，豈是銀幕演員所能比肩；歎賞新編劇的主題意識，是如此的不同流俗；歎賞舞臺劇的結構排場，居然如此的緊湊新穎；歎賞

歌舞聲容，竟如此的各極其致、各盡其妍。於是興奮地說，真是大開眼界，中國傳統戲曲真是了不起，應當好好地維護和發揚。

1.南方片之劇種及其價值

中國傳統戲曲可以大別為小戲、大戲和偶戲。小戲是戲曲的雛型，鄉土情味極為濃厚；大戲發展完成，堪稱綜合文學綜合藝術；偶戲以操作偶人方式演出，傀儡戲、皮影戲、布袋戲三種類型。這次我們在泉州所看到的，屬於小戲的，有秀山和梁山花燈戲、龍岩山歌戲、湖州灘簧戲、紫金花朝戲等四種；屬於大戲的有新昌調腔、溫州甌劇、蘇劇、岳陽巴陵戲、泉州梨園戲與高甲戲、大理白劇、包頭漫瀚劇、海豐白字戲、陸豐正字戲、海豐西秦戲、徽劇、泰寧梅林戲，以及由宗教性儺戲進入大戲的泉州打城戲，計十四劇種；屬於偶戲者，只有泉州懸絲傀儡一種而已。至於丹陽丹劇團以現代服飾演現代故事夾用「啷噹說唱」，事實上係屬新興劇種，該團亦成立於一九五八年，自然不能稱作傳統戲曲。

若就地域而言，則包括福建省泉州市、龍岩市、泰寧縣、四川省梁平縣、秀山縣；浙江省溫州市、新昌縣、湖州市；江蘇省蘇州市、丹陽市；湖南省岳陽市；雲南省大理自治州；內蒙古自治區包頭市；廣東省紫金縣、海豐縣、陸豐縣；安徽省安慶市等九個省區十七個縣市。中國地方戲曲劇種分野的基礎本來是「方言」，從而產生各自的腔調音樂特色，其身段動作服飾的差別相當微小。但是這次的演出，像白劇、漫瀚劇、梅林戲等，雖然都有傑出的表現，而語言皆改用所謂「普通話」，訪問他們何以故，異口同聲說，只為了吸引廣大觀眾，如拘守運用蒙古語、泰寧語，就很少人能看懂。這實在是戲曲藝術本身發展和調適現代的大問題，其間的利弊得失，恐怕見仁見智，很難定論。

再就藝術文化的歷史意義而言，最難得的是調腔，其次是梨園戲、正字戲和甌劇。調腔又名高調，學者多

認為是南戲五大聲腔之一——餘姚腔的遺音，原流行於新昌、紹興、嵊縣一帶，其曲牌豐富，演出時尚保持徒歌乾唱、鑼鼓伴奏、場面幫腔，以及伴奏居於場面後側正中央等特色，這些特色都是聲腔初起時的表徵，尤其所演的《北西廂·請生》一齣，敘述紅娘請張生赴宴之事，通齣由張生獨唱，正是元雜劇搬演的形式。結合這些現象看來，目前的「調腔古戲」，應當尚保存餘姚腔初起時的風貌。梨園戲，著者曾有專文論其「古老性」，近年學者也已公認是宋元南戲的「活化石」。我四度到泉州，看過演出的劇目不下十餘齣，其中小梨園的古式小舞臺不過數尺見方，認為是典型的家樂筵會演出模式。只是此次演出新編的《節婦吟》，儘管腔調身段不乏梨園遺風，但燈光布景運用，無論如何已減輕許多「古色」。而正字戲尚能保持中州古韻，猶有弋陽、青陽餘響，所演《古城會》，質樸雅正，明清戲曲風貌，尚宛然可睹。而甌劇之高亢古樸、明快流暢，所演《酒樓殺場》敘梁山好漢石秀借酒樓飲酒，欲乘機劫法場以解救盧俊義，亦能顯見清中葉「溫州亂彈」的韻調。凡此都可以說是「禮失而求諸野」，地方戲曲藝術中，倘能細心覓取，當不難發現民族文化中的瑰寶。

此外，我們從花燈、花朝、山歌諸小戲中，亦看出鄉土情懷、鄉土「踏謠」的特質，以及其在二小、三小戲的基礎上所衍生的彩色繽紛與熱鬧歡樂的氣息，秀山花燈戲《洞房花燭夜》和龍岩山歌戲《山妹橋》正是如此，而梁山花燈戲《招女婿》、紫金花朝戲《賣雜貨》則尚屬「三小戲」的性質；而其最可注意者為湖州灘簧《朝奉吃菜》，桌上只一雙筷子、一只酒杯，全憑演員唱做念的真功夫，將湖州「八菜一湯」吃出「味道」來，則為「獨腳戲」，更是小戲表演的極致。我們又從巴陵戲、白劇、漫瀚劇等看出了傳統戲曲扎根於傳統、努力創新的苦心，我們更從打城戲了解到一個已經消亡的劇種，有心人士欲恢復再生的艱難。

2. 六場全本戲述評

中國戲曲中的大戲，既然是綜合文學和藝術，則演出成功的戲曲，其具備的條件固然很多，但是好劇本應

當是重要的前提。這次演出的六場全本戲：梨園戲《節婦吟》、梅林戲《貶官記》、巴陵戲《胡馬嘯》、漫瀚劇《契丹女》、白劇《阿蓋公主》、徽劇《情義千秋》等，俱屬新編。編者顯然都要推陳出新，既要令人賞心悅目，又要令人從寄寓的主題中，激揚深切的省思。

即此而言，則《節婦吟》，以極經濟而象徵性頗強的布景來渲染整個舞臺的氣氛，以流動自如的傳統分場方法使結構緊湊，高潮迭起；以層層逼人的聲情詞情傳達寡婦無助的吶喊和千古的沉哀。一九八九年中秋，我首度觀賞此劇時即極為感動，乃將此劇劇本攜回臺灣，交給王安祈，後來安祈改編為國劇《問天》，由郭小莊「雅音小集」在劇院演出。

《貶官記》教人感動的是，以如此小縣劇團，竟能編演如此雅俗共賞，使人不覺終場的戲曲；尤其更能將極度諷世之意，出諸滑稽詼諧之中。知府鄭則清只因娶青樓女為妻，即授人以柄，招致貶官；雖然其廉能公正，終於大白，但是其間的種種無奈與悲苦，豈止令人同情而已。團長飾演鄭則清，將之演得出神入化；其夫人不僅編劇，還飾演巡按崔雲龍，與之作有力的襯托。他們夫妻檔所率領的劇團真不同凡響。我在感動之餘，即席以「梅林」二字嵌首，製聯相贈，聯云：「梅花欺雪，宛如技藝超群；林苑布芳，恰似聲容高妙。」

《胡馬嘯》演金國兵馬都元帥粘罕以謀反罪下獄，陷害者正是前來探監的侄兒兀朮，作證的又正是前來送別的愛妃趙纓絡，而結束他生命的卻是前來劫獄的養子陸金龍。種種恩情怨情仇彙聚於一監獄之中，而以此為中心，將時空放射倒流，淋漓盡致地鋪敘和描繪了粘罕罪惡的一生。其場景轉換之快速，只在燈光一明一暗之際；其配樂營造之氣氛，亦彷彿萬里原野、戎馬倥偬。從而說明了英雄的身命，其實是罪惡的淵藪；人間的權勢與功名，其實是罪惡的根源。而這一切，到頭來，豈不都化為烏有？我們同時也很欽佩編導者，成功地運用了西方

而最難得的是飾演粘罕的團長，將牢獄囚徒與沙場英豪集於一身，又要變化於頃刻，自始至終，無懈可擊。

的「三一律」，來處理粘空一生中千頭萬緒的「情景」。

《契丹女》改編自國劇《四郎探母》，但已不同於《四郎探母》，也有別於《三關排宴》，大大地減輕了蕭殺之氣，而增加了許多溫馨人情，有父子情、母女情、夫妻情、家國情；更有相逢相愛的喜悅、生離死別的悲切，以及臨危不懼的豪勇和化險為夷的智謀。因之劇情波瀾起伏，環環相扣，層層疊疊而引人入勝。其人物固然少不了楊四郎與佘太君，但更精心塑造了雍容大度的蕭太后、純情率真的桃花公主、粗獷豪爽的蕭國舅，以及風趣善良的大腳媽，使得這部傳統名劇，生發了嶄新的精神和面貌。我在訪問他們時，團長說：劇中宋金兩國化敵為友，豈不象徵今日海峽兩岸一般？而我要特別說明的是，漫瀚劇以一邊塞劇團，而能發展成為一規模壯大的現代劇團，既能保存廣漠漫瀚的聲樂特色，復能融會今日劇場的理念技法，實在非常難得。

《阿蓋公主》和《契丹女》一樣，同屬少數民族的戲曲，也同樣能在民族戲曲特色的前提下，汲取現代滋養，演得富麗堂皇、有聲有色。其劇情取材於元時雲南史實，王安祈亦曾改編為國劇《孔雀膽》，由郭小莊「雅音小集」在臺北社教館（今城市舞臺）演出。主題在痛陳權勢使人性泯滅，無視於骨肉至情。演員俱能稱職，尤其阿蓋公主完全融入腳色中，將少女的矜持、夫妻的恩愛，以及夫死痛悟的悲情，發揮得既楚楚而又惻惻動人。由於本劇背景為雲南，所以排場中穿插的民族舞蹈，也很能新人眼目。

《情義千秋》，此劇又名《曹操‧關羽‧貂蟬》。元雜劇有《關公月下斬貂蟬》，此劇則敘關羽重義、貂蟬重情，英雄美人，情義相重，英雄成義，美人竟以身殉情。演出方式大抵保持徽劇傳統，雖然唱工做工俱臻水準，但是結構稍嫌鬆懈，未若所演其他折子戲《臨江會》、《貴妃醉酒》、《哭劍飲恨》之精緻完好。

以上六個劇種，徽劇實為國劇之前身，其《水淹七軍》唱吹腔、撥子，其《貴妃醉酒》唱青陽腔，其《臨江會》唱西皮，其《情義千秋》則兼而有之，雖然已被「西皮」侵略，但不失徽劇古老的傳統。安徽省徽劇團

是大陸唯一集研究、教學、演出於一體的徽劇藝術專業團體,其對徽劇的維護發揚,均著成績,且於選編新劇之外,尚能用力保持優良的傳統。就這一點而言,則巴陵戲、漫瀚劇、白劇就破壞傳統許多了。它們除了劇場藝術的現代化之外,巴陵戲在原來崑腔、彈腔的基礎之上,漫瀚劇以二人臺為母體吸收漫瀚調的情況之下,白劇基本上用弋陽腔的支派——吹腔唱白族韻文「山花體」為前提,都明顯地創新了不少曲調;而用普通話演唱,以致作為地方戲曲的巴陵戲、漫瀚劇、白劇,除了服飾身段略有異同外,已難有特色可言。倒是梅林戲和梨園戲不失傳統又能豐富傳統、發揮傳統,其旗幟鮮明,更能耀眼奪目,兀然特立。

我在拙著《說民藝》一書中,說到一種藝術在同一時空中,往往並存三種類型:其一為保持傳統而已呈衰頹者;其二扎根於傳統而有所創新者;其三保留其名而大量汲取外來因素,已屬蛻變轉型者。我一再主張,對於第一類型,應當視之為「動態文化標本」,使之繫一線於不墜;對於第二類型,應當獎勵「妙手」巧為發揚,使之重新融入生活、豐富生活;對於第三類型,應當順其自然,樂觀其成。而若就「天下第一團」而言,個人以為:「天下第一團」既然俱屬稀有劇種,亦即該劇種已岌岌於瀕臨滅絕,則當務之急,必須使之存活下來,若此則扎根傳統妙於創新,再度吸引廣大觀眾,當為不二法門;也因此,我們這次所看到的許多劇種,事實上都不約而同地往這條路上走。有關單位如能重視藝術文化之薪傳責無旁貸,竭盡所能輔導鼓勵扶持其「文化標本」之「永垂無疆」,則於民族藝術文化之生生不息有所「典型宿昔」,亦將「功莫大焉」。也就是說,有所期於「天下第一團」者,當同時兼顧「薪傳」與「創新」,使之兩不偏廢,才能走向民族藝術文化的康莊大道。

三、一九五九年以來臺灣之京劇走向

小引

根據徐亞湘《日治時期中國戲班在臺灣》一書研究，臺灣最早的京劇演出活動，始自光緒十七年（一八九一），時任臺灣布政使司的唐景崧為母祝壽，特聘請上海班來臺演出京調。[21] 不過因為這次演出屬於私人堂會性質，並未擴及民間，觀眾層面侷限於少數特定對象，對臺灣戲劇文化影響並不大，京劇活動真正的在臺展開，必須要從日治時期算始。

日治初期臺人因「本島（臺灣）戲既不堪入目，內地（日本）戲尤非本島人之所嗜好」[22]，所以引進距離臺灣較近之福州徽班「三慶班」來臺演出，隨後又有福州「祥陞班」受邀來臺獻演，二班於臺北、臺南二地的演出皆大受觀眾歡迎，到一九〇八年就開始請上海京班來臺，整個日治時代從一九〇八年第一個來臺演出的「上海官音男女班」開始，至一九三六年最後一個上海京班「天蟾大京班」離開臺灣為止，近三十年間，計有五十個左右的上海京班、或在臺改組之上海京班，來臺或在臺巡演。臺灣各城市中欣賞京劇的人口持續成長，一九二〇年至一九二六年間，臺灣城鎮居民觀賞京劇演出已成為生活中的主要娛樂方式之一。一九二四年臺北「永樂座」落成之後，更將上海京班在臺演出的熱度，推向繹不絕，且巡演時間普遍長達半年以上。上海京班來臺演出絡

㉑ 徐亞湘：《日治時期中國戲班在臺灣》（臺北：南天出版社，二〇〇〇年），頁二一。

㉒ 《漢文臺灣日日新報》，一九〇六年八月二十八日。

推向沸點。

而一九二七年至一九三六年這個階段，本地歌仔戲、採茶戲及活動寫真（電影）取代上海京班成為臺灣商業劇場主流，來臺上海京班數量因而銳減，幾個在臺巡演的上海京班亦是勉強支撐而終至解散。一九三五年臺灣博覽會期間，上海「鳳儀京班」、「天蟾大京班」相繼來臺演出，雖然再創臺灣的京劇熱潮，但緊接著中日戰爭爆發，日治時期上海京班的來臺演出終於畫上句點。

京劇在臺發展的歷程，可分為「奠基、發展全盛、創新轉型、大陸熱與本土化交互影響」四期。以下先說明分期基準，再詳述各期的藝術特色。

（一）奠基期（一九五○年代）

臺灣京劇基礎的奠定，可從以下四個層面加以考察：

（1）雖然京劇傳入臺灣的早期資料有跡可求，雖然早期來臺的京劇班頗受歡迎，但若就演出時間之長與藝術水準之整齊而言，顧正秋的「顧劇團」仍應是一致公認的「京劇在臺奠基者」。除了來臺時間的特殊性之外（顧劇團原是應永樂經理之邀於一九四八年來臺做一個月的演出，但因觀眾反應熱烈而臨時續約延長檔期，次年即無法返滬，全團留在臺灣），顧劇團的奠基意義可從以下幾方面來看：

顧正秋個人曾拜師梅蘭芳為師，同時也得到過張君秋、黃桂秋等名伶親授，因此顧女士以「流派傳人」的身分定居於臺，對於臺灣京劇的正宗香火延續意義有正面的作用。

甲、該劇團成員劇藝水準整齊，在劇團營業時，以高品質而且全方位的演出吸引觀眾，生旦淨丑各流派、唱念做打各種表演特色，全面展示給臺灣觀眾，改變了原來臺灣觀眾對「京劇／海派」的單一印象。

乙、劇團解散後，重要團員大部分轉投軍中劇隊，成為臺灣京劇重要演員、琴師及鼓佬。有些還肩負起教學的責任，這是顧劇團在演員、觀眾及教育層面帶來的正面影響。

（2）除了顧正秋及「顧劇團」的成員之外，還有一些以個人身分來臺的京劇表演家（如章遏雲、金素琴、戴綺霞、秦慧芬、趙培鑫等）。他們在中國大陸即已有相當的觀眾基礎，但來臺後或是並未加入軍中劇隊，只以個人身分偶爾演出；或是加入劇隊時間甚短，隨即轉入教學，因此整體而言演出時間不長、不密集，但他們的藝術幾乎已在臺灣立下典範作用。

（3）「軍中劇團」是在「軍中康樂隊」的基礎上，經由高級將領的推動而逐步成立的，早期曾有「虎嘯」、「三三」、「飛虎」、「正義」等十餘個組織，雖然人力財力均不足，規模尚未齊備，但在「大鵬」（一九五四）、「海光」（一九五四）、「陸光」（一九五八）相繼成立後，制度趨於穩定，編制步入正軌，幾乎網羅了當時在臺的大部分名伶，開啟了軍中劇團繁盛的契機，為臺灣京劇奠定了穩固的基礎。

（4）由王振祖先生私人所創辦的「復興學校」，起始於一九五七年，雖然在本期內（一九五〇年代）還在訓練階段，演出才剛開始，但「人才培育」的「奠基」意義是不容忽略的。

（二）發展全盛期（一九六〇、七〇年代）

「發展、全盛」的意義主要展現在「軍中劇團」名腳如雲、演出頻繁，以及「復興劇校」和「軍中小班」的人才培育之上。

繼一九五〇年代的「大鵬」、「海光」、「大宛」、「龍吟」、「干城」和「陸光」之後，緊接著隸屬於聯勤部隊的「明駝」於一九六一年成立，軍中劇隊聲勢浩大、陣容堅強，幾乎網羅了在臺的大部分名伶，而「小班」的

學生也在往後十餘年內陸續長成，這批新血和中國大陸來臺的資深藝人長期同臺合作，共同為臺灣京劇舞臺開創過絢爛的一頁。軍中劇隊的主要工作除了勞軍之外，更透過定期輪檔公演向社會大眾密集展示劇藝成果，社會影響力（尤其是一九六〇年代）不可忽視。

王振祖先生以私人之力創辦「復興劇校」，一九六八年改為國立，由教育部主管。該校為臺灣培育了許多優秀的人才，「復」字輩（王復蓉、曹復永、張復建、葉復潤、曲復敏、趙復芬等）水準之齊仍為人所津津樂道。

（三）創新轉型期（一九八〇年代）

由中國大陸來臺的京劇，二十多年來以人才培育為主要工作，但在藝術上卻僅止於延續傳統，因此京劇的呈現方式，完全沒有隨著時代的改變而加快步調節奏，劇情內容也都仍以教忠教孝為主題，因此觀眾一直以原有的愛好者為主，始終無法開闢年輕族群。到了一九七〇年代經濟起飛與社會急遽變化快速成長的時刻，京劇急速老化。而傑出藝人更紛紛於此時淡出舞臺（古愛蓮於一九七二年結婚出國，李金棠於一九七八年赴美，徐露自一九八〇年代以來逐漸淡出，胡少安也在一九七七年以後逐漸轉入電視平劇而減少舞臺演出。嚴蘭靜結婚出國較晚，但也在一九八四年左右），更使得京劇的處境如雪上加霜。這是京劇由全盛漸趨消沉期的轉折關鍵，京劇開始步入創新時期。

創新轉型主要以民間劇團「雅音小集」與「當代傳奇劇場」為主。

由郭小莊於一九七九年成立的「雅音小集」，開啟了京劇轉型之契機，於臺灣首開「引進導演觀念、聘請專業劇場工作者設計舞臺、國樂團與京劇文武場合作」之風氣，帶動一九八〇年代「傳統與創新」的雙向思考方式，不僅直接影響同時期軍中劇隊的演出風格，對於其他劇種（如歌仔戲）進入現代劇場的製作方向亦有相當

大的影響力,而深入校園示範解說主動出擊以推廣京劇的作法,不僅確定了往後各劇團的宣傳方式,更顯示了「傳媒、行銷」時代的來臨。最主要的貢獻,即是使得京劇觀眾由「前一時代大眾娛樂在現今的殘存」轉型為「當代新興精緻藝術」,此一性格的轉型,使京劇觀眾由「傳統戲迷」擴大至「藝文界人士、青年知識分子」。

一九七九年「雅音」首演《白蛇與許仙》、《林沖夜奔》、《思凡下山》;一九八○年首演新編京劇《感天動地竇娥冤》及《木蘭從軍》;一九八一年演新編《梁山伯與祝英台》,嘗試熔京劇與歌劇於一爐,同時演出傳統劇《楊八妹》;一九八三年演新編《韓夫人》、《紅娘》;一九八五年演新編《劉蘭芝與焦仲卿》和傳統名劇《紅樓二尤》;一九八六年演新編《再生緣》;一九八八年演新編《孔雀膽》;一九八九年演新編《紅綾恨》;一九九○年演新編《問天》。

綜觀雅音創新新京劇的成就是:擺脫說唱文學的冗煩,使情節顯得乾淨利落;講求結構的緊湊和氣氛的營造,而將高潮置於矛盾與衝突的關鍵時刻;突破腳色行當的限制,使人物的塑造更為生動;在不妨礙虛擬象徵的表現原理之下,適度的運用布景與燈光,以渲染舞臺情境,強化演出效果;加入國樂以充實文武場陣容,因劇情帶出合唱曲以表明時空與情境的流轉,從而循循導引以激起濃厚的感染力。就因為「雅音小集」能不「故步自封」,講求現代劇場藝術的理念和精神,所以能「扎根傳統,更予創新」,將京劇的經濟劇場所具有的藝術特質,不止有更美好更充分的發揮,而且別開境界,從而再度融入人們的藝術生活,其受到廣大的迴響和擁護,絕不是平白得來的。

如果說「雅音小集」的興起在京劇本身的創新,那麼「當代傳奇」則企圖由京劇脫殼而蛻變為另一種新劇種。由吳興國、林秀偉夫婦於一九八五年創立「當代傳奇」,在「雅音小集」的基礎上,更進一步提出京劇「蛻變」之議題。對京劇傳統而言,這或許是一種破壞;但對藝術的創發而言,當代傳奇累積的經驗值得參考。

一九八六年「當代傳奇劇場」首演《慾望城國》、一九九○年《王子復仇記》、一九九一年《陰陽河》、一九九二年《無限江山》、一九九三年《樓蘭女》、一九九五年《奧瑞斯提亞》。

由於「當代傳奇」所揭櫫的是「以京劇的表演為基礎，運用現代劇場的觀念，借用西方戲劇的素材以刺激並強化思想內涵」，因此較諸雅音，更進一步突破京劇腳色行當間藝術特質和人物類型的拘限，而予以巧妙的融通，由此更生動的塑造人物，更深刻的詮釋人性。譬如吳興國所飾演的馬克白，是武生、也是老生，而當他最後被自己的慾望操縱支配而幾近瘋狂時，無論在性格上或表演上，都更接近花臉；所以吳興國的表演是必須融合武生、老生與花臉的特質和人物類型於一爐的，如此一來，京劇花臉所特具的「臉譜」也就非破除不可了。

另外，當代傳奇劇場較諸雅音更為「前進」的是慢動作的處理，擴大鏡頭式的表演手法，幻燈的特寫效果呈現，及用聲光製造風雨雷電，使真實與夢幻交錯，都是當代傳奇製造「坐在劇院看電影」的奇異效果。演員們的服裝扮相、演法，也都與京劇似是而非。在傳統與創新的轉換中，正如《王子復仇記》編劇王安祈所言：「當代傳奇是藉由《慾》劇與《王》劇的實驗，考慮創一新劇種的可能性。」（見一九九○年七月三日，《中國時報》趙雅芬《話說：京劇現代化》）也因此，當代傳奇劇場所演出的兩齣戲，已經不被視作京劇而被定位為「現代舞臺劇」了。

比起當代傳奇劇場來，那麼成立於一九八九年的「國民大戲班」，走的則是另一種「鄉土」的路線。其首度演出的《棋機》，由歌仔戲團「明華園」製作，但卻由京劇演員在野臺上唱皮黃，穿插黃梅調和民謠，念白全用標準國語，服飾採用「武俠劇」古裝扮相，舞臺上則乾冰、雷射、吊鋼絲齊來，使人眼花撩亂。導演劉光桐說：傳統京劇過於精緻化，與觀眾產生無形的隔閡，而國民大戲班擷取京戲「無聲不歌、無動不舞」的精髓，卻也打破了京劇含蓄寫意的肢體語言，這正是吸引年輕一輩觀眾的最大本錢。

上世紀八、九〇年代臺灣活躍於舞臺的京劇，事實上是呈現著「保持傳統」、「從傳統中新生」、「嘗試創立新劇種」等三類不同類型的局面。

一九八〇年代開始，由於許多軍中劇團演員參與「雅音小集」和「當代傳奇」的演出，軍中劇隊演員亦不再拘泥於傳統的流派藝術，紛紛走入校園、面對社會，或參與現代劇場的活動，或自組民間劇團，嶄新的藝術觀念「回流」至軍中劇隊的演出，尤其在競賽戲的編、演風格上，更有明顯的改變突破。

(四)「大陸熱」與「本土化」交互影響（一九九〇年代）

京劇劇目非常繁多，約有三千餘本，常見於舞臺的也不下千餘本，一九八八年教育部有增新劇目之編輯，一九九〇年更有《京劇劇目本事稿》。而這裡要特別提出討論的是演出時使用大陸新編的劇本和本地新編的劇本。

解嚴之前，明駝京劇隊曾於三軍競賽戲時推出《岳飛傳》，因為是襲自大陸劇本《滿江紅》，除未能獲首獎外，電視轉播時也因此「自動除名」。解嚴後，三軍劇隊及復興劇團開始大量推出一九四九年以後大陸新編的劇本。此一現象反映臺灣京劇編劇人才缺乏與新編劇目太少，以及表演師資缺乏的事實。而各劇隊爭演大陸戲時卻產生以下幾個問題：

其一，根據大陸流人之錄影帶學戲，但演員多半只為爭取票房、爭取時效，甚至只排練十幾天即匆匆登場，演出成績自然不理想，而他們演出的錄影又回流香港或大陸，終至落人笑柄。

其二，在一九九〇年六月教育部決定廢止劇本審查制度之前，大陸劇本必須送審。而評審委員標準不一，又對「大陸劇原本照搬」十分反感。所以各劇隊送審時，通常會先請臺灣的編劇修改或刪去其中小部分的說白

和唱段，即此就擅自更改劇名，甚至更冠上新的編劇名字，使得大陸編劇之智慧財產，在臺灣全無保障，而臺灣有些編劇又平空添出許多「創作」。

其三，雖然教育部審查甚嚴，但大陸戲演出後，仍對此地的文化思想產生嚴重衝擊。如大陸新改本《金玉奴》結局改團圓為仇恨，痛打莫稽並上奏定其殺人未遂之罪；大陸新編戲《陳三兩》結局大義滅親，再如大陸新改本《宇宙鋒》結局亦改為大義滅親；大陸新編戲《三關宴》，佘太君逼死楊四郎；都引起廣泛討論。再如童芷苓所演的《武則天》，係根據郭沫若在文革時期所編之話劇劇本加上若干唱腔而形成，由於原創之特殊時代背景，全劇所表現之歷史觀遂十分怪異。本劇顯然為武則天翻案，將她塑造為慈母賢妻，具有民主思想，愛國愛民的賢明君主，文詞中亦顯然有以武則天比擬江青之意。當場演出，即產生「觀眾一邊為演員鼓掌叫好，一邊又因劇本明顯之政治目的而頻頻發笑」的現象。

此時期，或明或暗演出之大陸戲約有：《春草鬧堂》、《林沖》、《桃花酒店》、《狀元媒》（改名《珍珠衫》）、《西廂記》、《穆桂英掛帥》（改名《穆桂英》）、《陳三兩爬堂》（改名《陳三兩》）、《柳蔭記》（改名《梁祝》）、《百花公主》、《八仙過海》（改名《蟠桃會》）、《楊門女將》（改名《葫蘆谷》）、《三打陶三春》（改名《陶三春》）、《紅梅閣》、《掛畫》、《賣水》、《秦瓊觀陣》、《十八羅漢鬥悟空》、《九江口》（改名《忠義臣》）、《滿江紅》（改名《猛張飛》）、《鳳凰二喬》（改名《鳳凰谷》）、《周仁獻嫂》（改名《鴛鴦淚》）、《十三妹》、《佘太君抗婚》、《張飛私訪》、《武則天》、《謝瑤環》等二十七種。

至於臺灣新編的京劇，最具影響力的是俞大綱、魏子雲和王安祈。

俞大綱先生所編的劇作有《李亞仙》、《王魁負桂英》、《楊八妹》、《兒女英豪》、《人面桃花》、《百花公主》等六種，總題為《寥音閣劇作》，收在《俞大綱先生全集》之中。以前三種最具影響力，都是為郭小莊的演出而

編寫的。

魏子雲先生所編的劇作總題《魏子雲戲曲集》，分作四集，第一集收有《莊子試妻》(《蝴蝶夢》)、《碾玉觀音》、《新荀灌娘》、《雙嬌逃嫁》、《活捉三郎》等五種，第二集收有《忠義臣》、《金玉奴》、《秦良玉》、《馬寡婦》、《老門官》(又名《席》)等五種，第三集為《全本雙嬌奇緣》(第一本《拾玉鐲》、第二本《孫家莊》、第三本《雙嬌會》、第四本《法門寺》、第五本《大審判》)第四集收有《大唐中興》、《忠孝全》(《大唐中興》續編)、《寧親公主》、《保鄉衛國》、《忠義雙友》等五種，總計十六種二十本。其中約四分之一為全部新編，其餘則為「舊戲新寫」；《寧親公主》、《秦良玉》二劇使徐露獲獎，《大唐中興》、《新荀灌娘》、《雙嬌逃嫁》使大鵬劇團獲得競賽首獎。

王安祈有《王安祈劇集》，收京劇劇本八種，其目為：《紅樓夢》、《紅綾恨》、《通濟橋》、《孔雀膽》、《泗水之戰》、《再生緣》、《陸文龍》、《劉蘭芝與焦仲卿》，另有與張啟超合編的《袁崇煥》一種，其中《紅樓夢》獲教育部京劇劇本創作首獎，《陸文龍》、《泗水之戰》、《通濟橋》、《袁崇煥》四種皆為陸光京劇隊競賽戲而編寫，均獲編劇首獎，其餘除《紅樓夢》由盛蘭京劇團演出外，皆為雅音小集的演出而編寫。劇集中另有為當代傳奇劇場編寫的舞臺劇一種《王子復仇記》。又有為雅音小集編寫的《問天》一種未及收入劇集之中。

以上三位劇作家古典文學的修養都相當好，信筆拈來，都成佳趣；尤其場次結構的安排，更是冷熱相濟、針線血脈前呼後應。因此能將京劇的文學和藝術提升許多。

解嚴之後，一九九二年起中國大陸藝術團體相繼來臺演出，兩岸交流頻繁，掀起了一陣大陸熱。在此風潮下，對臺灣京劇界明顯的兩股影響力量分別是：

(1)由於流派宗師的後人或弟子(甚至本人)相繼來臺演出，傳統「流派藝術」的美感經驗受到觀眾重視。

(2)中國大陸近半世紀「戲曲改革」的經驗被帶到臺灣，和臺灣一九八○年代民間劇團的創新心得相互結合，形成了多齣兼融海峽兩岸風格的新戲。

以上兩點是大陸熱對藝術本身的影響，無論傳統趣味或創新經驗都是正面的意義，然而⋯

(3)大陸熱對臺灣京劇演員卻造成了嚴重衝擊，雖然在學習進修方面更易求得良師，但大體而言心態上是迷惘徬徨的，「軍中劇團」終於面臨了合併重整的局面，而於一九九五年新成立的「國光劇團」亦因此而積極提出「京劇本土化」的作業方針，為臺灣京劇演員尋求新出路，也為臺灣京劇尋求新定位。一九九○年代後半期的京劇活動集中在「國立國光劇團」、「復興劇團」（二○○六年改名為「臺灣戲曲學院京劇團」）與辜公亮文教基金會的「臺北新劇團」三個團體。㉓

四、臺灣當前之所謂「跨界戲曲」與「跨文化戲曲」

而新世紀以來，臺灣京劇，主要由國光劇團在維繫與發揚，其藝術總監王安祈更有「現代京劇」之主張與實踐，總體看來，頗受歡迎，蜚聲兩岸；而大陸之京劇團如中國京劇院與北京京劇院、天津京劇院時常來臺演出，但以演出傳統戲為主。兩岸的戲曲交流算是正常而活絡的。

自從上世紀中葉以來，臺灣戲曲之歌樂，其「跨界」與「跨文化」之現象便層出不窮，為的是要革新戲曲，使戲曲別開生面。對此予以探討的學者已不乏其人，譬如⋯林顯源《傳統戲曲在臺灣現代化之過程探討》（一九

㉓ 關於京劇在臺灣的流播發展，王安祈有《臺灣京劇五十年》上下兩冊（宜蘭：國立傳統藝術中心，二○○二年），此處擷取其中三千餘字。

九八)、王安祈〈傳統與創新的迴旋折衝之路——臺灣京劇五十年〉(一九九九)、倪雅慧《臺灣新編京劇中現代劇場——以「國立臺灣戲專國劇團」為例》(二〇〇〇)、張育華〈試論傳統戲曲的時代走向〉(二〇〇〇)、謝明或〈領傳統走進時代的傳奇戲曲大師吳興國:從京劇的雙瞳,看見世界的舞臺〉(二〇〇六)、徐煜〈崑曲步入當代的斷想〉(二〇〇七)、施德玉〈形變質不變——戲曲音樂在當代因應之道〉(二〇〇九)、王德威〈新世紀,新京劇——國光京劇十五年〉(二〇一一)、吳岳霖《擺蕩於創新與傳統之間:重探「當代傳奇劇場」》(一九八六——二〇一一)(二〇一二)、陳靜儀〈文化匯流:以臺灣二個公部門國樂團的音樂現象為例〉(二〇一三)、施德玉〈論客家戲《霸王虞姬》之「三下鍋」腔調〉(二〇一六)等**㉔**,以上為著者所知見。

㉔ 林顯源:《傳統戲曲在臺灣現代化之過程探討》(臺北:中國文化大學藝術研究所碩士論文,一九九八年)。王安祈:〈傳統與創新的迴旋折衝之路——臺灣京劇五十年〉,《國文天地》一五卷七期總一七五期(一九九九年十二月),頁四一——一一。倪雅慧:《臺灣新編京劇中現代劇場——以「國立臺灣戲專國劇團」為例》(臺南:國立成功大學藝術研究所碩士論文,二〇〇〇年)。張育華:〈試論傳統戲曲的時代走向〉,《臺灣戲專學刊》第二期(二〇〇〇年九月),頁七一——八二。謝明或:〈領傳統走進時代的傳奇戲曲大師吳興國:從京劇的雙瞳,看見世界的舞臺〉,《經理人月刊》第二五期(二〇〇六年十二月),頁一七一。徐煜:〈崑曲步入當代的斷想〉,《戲劇研究通訊》第四期(二〇〇七年一月),頁一五九——一六七。施德玉:〈形變質不變——戲曲音樂在當代因應之道〉,《戲曲學報》第六期(二〇〇九年十二月),頁二四五——二六六。王德威:〈新世紀,新京劇——國光京劇十五年〉,《中國文哲研究通訊》二二卷一期總號八一(二〇一一年三月),頁七一——一〇。吳岳霖:《擺蕩於創新與傳統之間:重探「當代傳奇劇場」》(一九八六——二〇一一)(嘉義:國立中正大學中國文學系暨研究所碩士論文,二〇一二年)。陳靜儀:〈文化匯流:以臺灣二個公部門國樂團的音樂現象為例〉,《臺灣音樂研究》第一七期(二〇一三年十二月),頁三九——六六。施德玉:〈論客家戲《霸王虞姬》之「三下鍋」腔調〉,《戲曲學報》第一四期(二〇一六年六月),頁一四七——一七七。

(一) 現代戲曲「跨界」之現象

而今臺灣藝術大學表演藝術研究所博士王學彥，以《文化匯流：臺灣戲曲音樂的跨界研究》為論題作博士論文，據其初步觀察，有以下諸現象❷⁵：

其一，腔調與唱腔從傳統逐漸現代化。京劇、崑劇、歌仔戲都有這種情況，其中歌仔戲還融入當代流行音樂。

其二，文武場加入國樂團、交響樂團。其中崑劇止加入國樂團，歌仔戲亦有加入爵士樂者。京劇、歌仔戲更有捨傳統而改以國樂、西樂為主者。至於其配器更不言可喻。

其三，客家採茶戲於傳統曲腔，融入亂彈、皮黃、歌仔調由來已久，近來也加入京劇文武場、國樂團、交響樂團。二〇一三年十一月八日至十日著者編撰之《霸王虞姬》由榮興客家採茶劇團演出於國家戲劇院，陳霖蒼導演以皮黃腔飾霸王，江彥瑲以客家調扮虞姬，小咪以歌仔調演烏江亭長，嘗試以皮黃腔、採茶調、歌仔調「三下鍋」，結果頗受好評。

其四，王學彥又舉出某些劇種之「劇目」於演出時，有以下諸現象：

1. 京劇音樂——《八月雪》❷⁶
 (1)「變形」與「異形」
 (2) 京腔遇上美聲

❷⁵ 二〇一六年三月二十日，曾永義擔任王學彥「開題」委員，此為其報告之綱目。

❷⁶ 二〇〇二年十二月十九─二十二日，高行健編導，假國家戲劇院首演。

(3)戲曲碰撞管絃樂

(4)皮黃腔與合唱團

(5)和聲、複調、唱腔交織

2.歌仔戲音樂——《錯魂記》㉗

(1)「跨劇種」與「多元」

(2)音樂以南管為中心設計

(3)大篇幅民樂編寫情境

(4)唱曲：①傳統曲調②新編曲調③南管曲調

(5)歌仔戲音樂元素大量流失

3.禪風歌仔戲音樂劇——《不負如來不負卿》㉘

(1)「轉移」與「多元」

(2)西域愛情新劇編寫

(3)科技舞美跨領域突破

(4)美聲歌唱指導

(5)音樂劇形式

(6)傳統編腔、西樂作曲配器

㉗ 二〇〇七年九月十三—十六日，唐美雲歌仔戲團假城市舞台首演。

㉘ 二〇一三年六月八—九日，尚和歌仔戲劇團於二〇一三年高雄春天藝術節，假大東文化藝術中心首演。

4. 客家戲音樂——《霸王虞姬》❷⁹

　(1) 客家腔（亂彈）、歌仔腔與皮黃「三下鍋」

　(2) 多腔設計

　(3) 腔體匯流

　(4) 主胡捧戲、樂團融合

　(5) 音樂設計統整、武場統一

5. 跨文化音樂——豫劇《杜蘭朵》❸⁰

　(1)「跨界」與「跨文化」

　(2) 新豫劇主義

　(3) 河南梆子碰撞通俗歌唱

　(4) 音樂劇碰撞豫劇

　(5) 戲曲身段與舞臺劇肢體

　(6) 歌劇與戲曲跨界思維

6. 戲曲音樂——京崑版《戲說長生殿》❸¹

　(1) 弦樂編制烘托曲笛

❷⁹ 二〇一三年十一月八―十日，榮興客家採茶劇團假國家戲劇院首演。

❸⁰ 二〇〇〇年八月十一日，國立國光劇團豫劇隊假國家戲劇院首演。

❸¹ 二〇一六年六月十七―十九日，臺北新劇團假城市舞台首演。

7. 跨文化——京劇舞臺劇《百年戲樓》❸

　　(1) 舞臺劇形式

　　(2) 傳統、樣板、現代

　　(3) 一曲（主題元素）貫穿

　　(4) 椰胡、京胡同臺

　　(5) 電子合成樂器混搭傳統四大件

　　(6) 情境、背景音樂與效果

　　由學彥所舉劇目看來，可見「跨界」與「跨文化」實為當前臺灣戲曲界不可忽視之現象。學彥所舉者京劇《八月雪》、《仲夏夜之夢》，歌仔戲《不負如來不負卿》，豫劇《杜蘭朵》，京崑《戲說長生殿》等五劇或多或少都屬「跨文化」之範圍；只有歌仔戲《錯魂記》、客家戲《霸王虞姬》、京劇舞臺劇《百年戲樓》等三劇尚屬「跨界戲曲」。

　　所謂「跨界戲曲」，應指在語言腔調上，將劇種間之分野融於一爐，或擷取其部分以互補有無，以見新意；

　　(2) 穩固曲牌與皮黃

　　(3) 中東音樂跨文化詮釋

　　(4) 通俗歌曲跨界引導

　　(5) 多調性音樂烘托情境

❸ 二〇一一年四月二十二──二十四日，國光劇團假城市舞台首演。

三七〇

但其歌舞樂之作為美學基礎，虛擬、象徵、程式之作為呈現之基本原理，則尚大抵相同。這種「跨界」現象，早見於歷代劇種，如南戲北劇之交化而蛻變為傳奇、南雜劇；又如上文所論戲曲腔調之合流與質變等。

(二)跨文化劇場（戲劇）

而「跨文化戲曲」，則要從劇場、戲劇「跨文化」的現象說起：早在古希臘就有這種現象。石光生綜述說道：歷經中世紀、文藝復興、直到今日，跨文化表演的詮釋批評理論是新近建立的。古希臘悲劇中的《酒神的女信徒》（The Bacchae）與《米底亞》（Medea）分別涉及源自「東方」的酒神崇拜與「非希臘」的「黑巫術」。羅馬文化繼承希臘並加以扭轉，且神話是希臘與羅馬劇場文化共同的根基，於是希臘戲劇中的伊狄帕斯、米底亞都依然出現在西尼卡（Seneca，公元前四─六五）的悲劇裡，也就不足為奇。在以拉丁文掌控書寫的基督教文化裡，跨文化交流趨於密切，《聖經》成為指導戲劇創作的最高指標。文藝復興時代由於航海打開人們的視野，跨文化的劇場文化成為時代特色，亦趨於錯綜複雜。義大利創發的鏡框式舞臺與劇場設施，陸續出現在歐陸各國宮廷裡。英國伊麗莎白時代的戲劇文本，涉及異國文化題材者，較易受到倫敦的劇院與觀眾的青睞，且蔚為風氣。例如，莎士比亞的《錯誤的喜劇》（Comedy of Errors，一五九四）承襲普羅特斯（Plautus，公元前二五四─一八四）的《米納克米兄弟》（The Menaechmi）中的「身分誤認」特點，它與著名的悲劇《哈姆雷特》、《羅密歐與茱麗葉》、《凱撒大帝》、《奧塞羅》等，都涉及異國文化、歷史傳說的詮釋。馬婁（Christopher Marlowe，一五六四─一五九三）的《浮士德博士》（Dr. Faustus，一五九三）是取材自德國的傳說，《馬爾它的猶太人》（The Jew of Malta，一五八九）一劇則刻劃地中海的馬爾它島上土耳其、西班牙、英國與猶太文化的交相傾軋，更值得注意的是，義大利的政治家馬基維利成為該劇序幕的發言人，用以反射劇中猶太人巴拉巴斯（Barabas）的

罪惡。

十七世紀法國喜劇大師莫里哀（Molière，一六二二─一六七三），進一步吸收法國鬧劇傳統，義大利藝術喜劇（Commedia dell, Arte）與西班牙戲劇的特點，將之融入他的作品裡。例如，莫里哀經典喜劇《塔圖夫》（Tartuff）的情節骨架是來自義大利藝術喜劇出名的《賣弄學問的人》（The Pedant）。(Salerno，四○五) 他的《各嗇鬼》和莎士比亞一樣地挪用普羅特斯，只是莫里哀借用了他的《一罐黃金》（Pot of Gold）。到了理性時代，西方戲劇至少就出現對東方戲劇的跨文化改編。法國伏爾泰（Voltaire，一六九四─一七七八）的《中國孤兒》（Orphelin de la Chine，一七五五）係改編自紀君祥的元雜劇《趙氏孤兒》，同時亦出現於英國、義大利與德國的舞臺上。檢視伏爾泰的改編，很清楚可以看到改編的謬誤，例如時代誤植為蒙古人入侵中國，主題偏向成吉思汗欲強娶中國大臣詹狄（Zamti）的夫人伊黛美（Idame），遭到伊黛美極力抗拒，以及伊黛美自母愛出發，反對犧牲親兒的掙扎，當然也就沒有孤兒長大成人為父報仇的情節。伏爾泰的改編之所以會有這兩個誤謬，可能是由兩個原因造成的：第一，他所依據的《趙氏孤兒》法文版譯作自身的缺失；第二，受制於理性時代的悲劇理論特色。這也就是說，儘管伏爾泰十分推崇孔子代表的儒家思想，卻無力掌握原著文化的人文特質與該劇的歷史背景，加上遵守法國悲劇理論「三一律」，因而扭曲了《趙氏孤兒》突顯的「忠」、「孝」與「信」的儒家觀點。中西戲劇的跨文化詮釋，從此出現誤讀，直到今日依舊屢見不鮮。不過我們也了解，以希臘羅馬神話與基督教文化為基礎的歐洲劇場文化，跨國間劇場文化的互涉其來有自，且早已相當頻繁。[33] 誠如及門朱芳慧教授所指出：西方劇場在二十世紀之前，其劇作文學成就輝煌。長久以來，戲劇理論多出

[33] 石光生：《跨文化劇場：傳播與詮釋》（臺北：書林出版有限公司，二○○八年），頁一○三─一○四。

於詩人、作家之手，如亞里斯多德、莎士比亞、莫里哀、席勒、易卜生、雨果、歌德等，因此，文本劇作與文學領域主導戲劇的發展。自一七五〇年開始，表演從前衛到主流，終被視為一種藝術形式，一九八〇年產生了表演研究（Performance Studies）的專門學科。一九〇〇年導演開始成為劇場創作的核心，西方「現代戲劇」（Modern drama）從「文學劇場」正式走向「導演劇場」。至二十世紀末，劇場創作產生變革，興起「跨文化劇場」（Intercultural Theatre）改編之研究領域。❸❹

對「跨文化劇場（戲劇）」提出相關理論的有：

1. 德國布雷希特（Bertolt Brecht，一八九八—一九五六）「史詩劇場」。
2. 法國亞陶（Antonin Artaud，一八九六—一九四八）「殘酷劇場」。
3. 英國彼得・布魯克（Peter Brook，一九二五—二〇二二）「當下劇場」。
4. 丹麥尤金諾・芭芭（Eugenio Barba，一九三六—　）「第三劇場」。
5. 法國亞莉安・莫努虛金（Ariane Mnouchkine，一九三九—　）「陽光劇場」。
6. 美國謝喜納（Richard Schechner，一九三四—　）「環境劇場」。❸❺

而對於「跨文化劇場」之命義提出較具體看法的是法國巴黎大學的戲劇學者帕維斯（Patrice Pavis, 1947—）。他在所編輯的書籍《跨文化表演讀本》（The Intercultural Performance Reader）中說：

它混合來自不同文化區域的表演傳統，而有目的地創作出一種新面貌的劇場形式，以致原先自身的形式

❸❹ 以上參考朱芳慧：《跨文化戲曲改編研究》，頁三三一—四三。段馨君：《跨文化劇場：改編與再現》（新竹：交通大學出版社，二〇〇九年），頁六一—二一。

❸❺ 朱芳慧：《跨文化戲曲改編研究》（臺北：國家出版社，二〇一二年），頁三二一—三二。

變得無法辨認。……著名的例子有彼得・布魯克、亞利安・莫努須金和芭芭的創作，描繪出印度、日本

傳統及跨文化劇場的關聯。此外，泰摩（Taymor）、艾彌格（Emig）和皮德爾（Pinder）採用峇里島戲劇

（Balinese theatre）的特色，替美國觀眾製作的實驗劇場也在這分類裡。另外，在音樂劇場方面，名作曲家

葛拉斯（Philip Glass）與凱吉（John Cage）的一些編曲作品也包含在這類型裡。㊱

朱芳慧分析帕維斯乃是從符號學角度切入分析，探討「劇場文化交流」（Cultural Exchange）的意義。帕維斯將某

些已跨過文化邊界的戲劇形式，表演者或劇作內容從「多於一種以上」的文化和傳統取材者，稱為「跨文化劇

場」（或譯作「跨文化戲劇」）。其對「跨文化」的認知是對「跨文化劇場」的藝術美感、兩種以上文化之間混融

後所產生的新型式，以及在國際化趨勢下，而呈現世界各國的文化特質。他說：

　跨文化劇場不僅還未形成一個讓人承認的領域，而且我們也不能確定在它背後是否還有未來可言。因此，

　討論跨文化交流中的劇場實踐，可能會比談論在各種傳統的綜合中，冒出來的一種新形式的形成更為有

　效。㊲

帕維斯指出：「跨文化劇場不只是還未構成一個可被認可的領域，而且我們甚至不太確定是否還有未來。」為

了找尋「跨文化劇場」在西方劇場中的定義，帕維斯對現代劇場中的「文化」做了四種解釋，分別講述文化的

型態特質、特殊性、規律性和社會性。㊳他又將「跨文化戲劇」分為「六種類型」：⑴「跨文化劇場」

㊱ Patrice Pavis (1996). *The Intercultural Performance Reader*. London and New York: Routledge, p. 8. 中譯見段馨君《跨文化劇場：改編與再現》，頁六。

㊲ Patrice Pavis (1996). *The Intercultural Performance Reader*. London and New York: Routledge, p. 1. 中譯見朱芳慧：《跨文化戲曲改編研究》，頁四三。

（Intercultural Theatre）、(2)「多元文化劇場」（Multicultural Theatre）、(3)「文化拼貼」（Cultural Collage）、(4)「綜合劇場」（Syncretic Theatre）、(5)「後殖民劇場」（Post-colonial Theatre）、(6)「第四世界劇場」（The "Theatre of the Fourth World"）。提要如下：

（1）「跨文化劇場」是指，透過來自不同文化領域、戲劇形貌的傳統表演，有意識地加以混合，創作出一種新的「劇場形式」，以致於原先的形式可以不再被辨認。現今劇場著名導演布魯克（Peter Brook）、莫努虛金（Ariane Mnouchkine），借鑑印度或日本的傳統創作，都屬於這一類。(2)「多元文化劇場」是指，在多元社會中，和各民族不同語言之間的相互影響，（例如澳大利亞、加拿大），讓表演者使用數種語言和表演方式，呈現多元文化的劇場類型。(3)「文化拼貼」是指，創作者任意引用、改編，重組各種要素，並刻意忽略文化素材來源的重要性，從原文化的意義和功能來說，只是一種「文化拼貼」。(4)「綜合劇場」是指，來自不同文化的創意素材，導致一種創造性的重新詮釋，從而形成一種新的戲劇形式。(5)「後殖民劇場」是指，從當地的角度重新使用的一種語言、編劇、表演，來創作劇場的混合過程。(6)「第四世界劇場」是指，來自前殖民文化的作者或導演所創造的新劇場型式，在殖民時期，往往成為「少數民族」文化（如毛利人在紐西蘭，澳大利亞或原住民印第安人在加拿大和美國）。㊴

㊳ Patrice Pavis (1996). *The Intercultural Performance Reader.* London and New York: Routledge, p. 3. 帕維斯著，曹路生譯：〈邁向一種戲劇中的互聯文化主義理論〉，《戲劇藝術》（上海戲劇學院學報）二〇〇一年第二期（總一〇〇期），頁五一六。

㊴ Patrice Pavis (1996). *The Intercultural Performance Reader.* London and New York: Routledge, p. 8-10. 中譯見朱芳慧：《跨文化戲曲改編研究》，頁四四—四七。

至此，帕維斯又對「跨文化劇場」進一步作了這樣的說明：面對不同種族文化的相遇和交流，讓不同文化的觀念和人物，在舞臺上展開碰撞而產生的火花。所謂跨文化改編，主要是指對文本的「改編」或「再創」，一種取自他人的創作後再結合自我文化、觀念、創意，進行一種在創作上的新模塑」。不僅如此，帕維斯強調「實踐的方法」非僅止於理論學問的研究，而認為理論與定義都是從劇場實踐而來。因此，他提出「沙漏」，「沙漏」(The hourglass of cultures)。就是將原著文化和標的文化的「跨文化改編」過程，設計為一個「沙漏」，沙漏共分為：(1)文化模型、(2)藝術造型、(3)角度適配器、(4)工作適應、(5)籌備工作由演員、(6)選擇一個劇種、(7)戲劇代表性的文化、(8)接待──適配器、(9)可讀性、(10)A藝術造型、(10)B社會學和人類學的建構、10(C)文化模型、(11)鑑別和預期的後果。❹

從以上帕維斯的「沙漏理論」分析看來，在進行「跨文化」改編的時候，從東西方的「跨文化」領域而言，第一個要面對的就是在藝術與文化上的磨合，即如何結合西方的藝術觀點與東方的藝術思考為相得益彰的一體。而改編者必須去建構整合，這個外來文化與自我文化的融合到作品之中。另外，觀眾的見證在劇場中非常重要。這要從創作者、改編者到觀眾的角度，來共同評斷作品改編後的優劣，讓「跨文化」改編可以展現出不一樣的能量。❹

❹ Pavis Partice (1992). *Theatre at the Crossroad of Culture*. London: Routledge, p. 4. 中譯見朱芳慧：《跨文化戲曲改編研究》，頁四八。

❹ 以上引自朱芳慧：《跨文化戲曲改編研究》，頁四三─四九。

(三)跨文化戲曲

「跨文化劇場」大意如此，那麼何謂「跨文化戲曲」呢？朱芳慧在其《跨文化戲曲改編研究・結論》說：

「改編」一詞意味著「原著」與「改編本」之間的一種關係。所以「跨文化戲曲」改編，即指以外國劇作為基礎，重新編為「戲曲」形式的創作手法。所謂將西方戲劇「改編」為東方戲曲，意即以西方劇作的「故事」為藍本。故所謂的「改編」，與原著間有著「故事」之共性，然在跨國界、跨劇種時，需依循改編者所運用劇種的體製規律量身改編。對於「跨文化劇場」著者將它分為兩類，第一類：「西劇東方化」，是指西方戲劇跨向東方劇場，印度劇《摩訶婆羅多》、布雷希特《四川女人》、《高加索灰欄記》謝喜納《奧瑞斯提亞》、羅伯・威爾森《歐蘭朵》等。第二類：「東劇西方化」，是指東方戲劇跨向西方劇場；為了區別「傳統戲曲」與「現代戲劇」之改編作品，我將其再分類為：「跨文化戲劇」與「跨文化戲曲」。「跨文化戲劇」之代表劇團及其劇目是指：「表演工作坊」《威尼斯雙包案》(二○○三)、「臺南人劇團」《安蒂岡妮》(二○○一)、莎士比亞不插電系列：《女巫奏鳴曲——馬克白詩篇》(二○○四)、《莎士比亞不插電——羅密歐與朱麗葉》(二○○五)、《哈姆雷》(二○○五)、《維洛納二紳士》(二○○九)；「金枝演社」：《祭特洛伊》(二○○五)、《仲夏夜夢》(二○○七)等。而「跨文化戲曲」是指國立國光劇團豫劇隊《中國公主杜蘭朵》(二○○○)、《約/束》(二○○九)；國立復興劇校京劇團有《羅生門》(一九九八)、《森林七矮人》(一九九九)、《出埃及》(一九九九)；「當代傳奇劇場」有京劇《慾望城國》(一九八六)、《王子復仇記》(一九九○)、《樓蘭女》(一九九三)、《奧瑞斯提亞》(一九九五)；「臺北新劇團」有京劇《弄臣》(二○○八)；「廖瓊枝歌仔戲團」有《黑姑娘》(一九九七)；

「唐美雲歌仔戲團」有《梨園天神》(一九九九);「洪秀玉歌劇團」有《聖劍千秋》(一九九七);以及「河洛歌子戲團」有《欽差大臣》(一九九六)與《彼岸花》(二〇〇一)等。[42]

可見朱教授不止將「跨文化劇場」分為「西劇東方化」和「東劇西方化」;也將「傳統戲曲」與「現代戲劇」的改編作品再分為「跨文化戲劇」與「跨文化戲曲」。

她在書中〈自序〉更開宗明義的說:

那麼,何謂「改編」?何謂「跨文化」?何謂「跨文化劇場」?何謂「跨文化戲曲」?這些名詞都是本書一再提及的,在此似乎有開宗明義的必要。本書所謂「改編」,是指以某「原著」為藍本的改寫編撰。所謂「跨文化」,是指其形式內容思想涵括兩種以上的文化類型。所謂「跨文化劇場」,是指兩種以上的異文化戲劇,經交流流後所產生的劇場現象。所謂「跨文化戲曲」,是指以外國戲劇劇目為基礎,重新改編成中國或臺灣「戲曲」形式的劇目創作方法。[43]

可見她所謂的「跨文化戲曲」是以中國的傳統戲劇「戲曲」為主體的,雖然藉助外來之異文化劇目,但所汲取的則有如A型之血,止能輸入同質性之A型血,或異質性而可以融合之O型血;切不可輸入B型或AB型異質而無法融通之血。也就是說,藉助異文化劇目,旨在豐富或提升戲曲文學藝術之品質。因此,戲曲不合時宜之質性,固可以去除,而其優美且所以見其特色之本質,則務須保留。對此,朱教授乃提出「跨文化戲曲」改編,必須堅守的四要素:

1. 寓意新詮:藉助外來劇目以提升戲曲之主題思想。

❷ 朱芳慧:《跨文化戲曲改編研究》,頁二二五—二二六。

❸ 朱芳慧:《跨文化戲曲改編研究》,頁三。

她最後說：

其實這四要素，就是當代戲曲編寫必須要有的四要素，對「跨文化戲曲」而言，這四要素更是不容小覷，能夠建立當代戲曲改編之重要準則。

2. 詞曲聲腔：講求歌樂聲情詞情之融合無間、相得益彰。

3. 舞臺排場：保持時空自由流轉、排場氛圍的調劑。

4. 演員演繹：通過演員表演，創造腳色人物的新境界。❹

應以戲曲為主體適切融入西方戲劇，不失其戲曲美學與藝術質性。希望「跨文化戲曲」四要素，能夠建立當代戲曲改編之重要準則。

又及門陳芳教授近年同樣從事「跨文化戲曲」之理論研究，尤其身體力行，進一步實踐改編，她集中對象於莎士比亞戲劇，而將改編之「跨文化戲曲」劇作，名之為「莎戲曲」，如改編為豫劇，則稱之為「豫莎劇」，已改編有《約／束》、《量・度》、《天問》三部，均巡演海內外；另有「客莎劇」《背叛》一部，共四部，並著有《莎戲曲：跨文化改編與演繹》及論文數篇。❹ 她在專書〈導言〉中說：

❹　朱芳慧：《當代戲劇鑑賞與評論》（臺北：五南書局，二〇一七年），頁八九―一〇六。

❹　朱芳慧：《當代戲劇鑑賞與評論》，頁一〇六。

❹　陳芳：〈跨文化改編的「務頭」――「豫莎劇」《約／束》的跨文化演繹〉，《戲劇學刊》第一〇期（二〇〇九年七月），頁一四九―一七一。陳芳：〈豈能約束？――「莎戲曲」為例〉，《戲劇學刊》第一四期（二〇一一年七月），頁六八一―八三。陳芳：〈新詮的譯趣：「莎戲曲」《威尼斯商人》〉，《戲劇研究》第八期（二〇一一年七月），頁五九―九〇。陳芳：〈書寫「跨文化」：量度《量・度》〉，《戲劇學刊》第一七期（二〇一三年一月），頁七―三一。陳芳：〈書寫「抒情」：「莎戲曲」的傳統印記〉，《戲劇研究》第一一期（二〇一三年一月），頁一三七―一六六。陳芳：〈背叛與忠實：

不論如何改編，其實都會面臨文化移轉、文本互涉、人物設定、語言改寫、程式表演等尷尬的困境。尤其因為莎劇好用複線結構、兩面手法、反諷、遊戲文字、雙關語、無韻詩（blank verse）⋯⋯等來建構劇本的文義格局，更增加戲曲改編的難度。基本上，戲曲因應劇種特色而自有一套既定的文本與演出總譜。舉凡劇本、塑形、表演、語言、音樂、舞美等各個劇場環節，戲曲都有固定的程式體系作為制約。這些戲曲程式秉持著凝鍊與簡化、象徵與誇飾、虛擬與示現、寫意與想像等創造原則，整體統攝著演出的進行。簡言之，從莎劇改編成戲曲，絕不可能迴避「程式性」的核心思考。然而，如果一切依照「程式」陳陳相因，因循故事，恐怕也很難精確演示莎劇的原義。所以，進行跨文化改編時，就像走鋼索，在莎劇與戲曲間，必須隨時尋找保持平衡的支點。❹

於是她提出「跨文化戲曲」改編應講究的五個面向：文化的轉移、劇種的特性、情節的增刪、語言的對焦、程式的新變，作為她創作「莎戲曲」的五個準則。茲據其說，撮要如下：

1.文化的轉移：當代所見「莎戲曲」的改編策略大約有三種類型：一是「中國化」改編法，即根據戲曲劇本的特點，對原著情節線、人物設置作大幅度刪削、濃縮；二是「西洋化」改編法，即概括保留原著的情節線、人名、地名均依原著，而在容量上作適度的壓縮；三是直接用英語將莎劇改編為戲曲，第三種僅一例，且片段

論《背叛》的文本重構〉，《雲南藝術學報》二〇一四年第四期，頁三六一一四五。陳芳：〈表演重塑：臺灣「莎戲曲」演員的身體異化〉，《戲劇學刊》第二〇期（二〇一四年七月），頁三九一六七。陳芳：〈全球在地化《卡丹紐》〉，《中國莎士比亞研究通訊》四卷一期（二〇〇四年十二月），頁一七一二三。陳芳：〈語言・表演・跨文化：《李爾王》與莎戲曲〉，《戲劇研究》第一八期（二〇一六年六月），頁一一三一一四四。陳芳：《莎戲曲：跨文化改編與演繹》（臺北：臺灣師範大學出版社，二〇一二年），頁一六一一七。

呈現，可以不論。第二種也不多，如北京實驗京劇團的京劇《奧瑟羅》（一九八三年首演），改編自同名原著（Othello）。其改編策略所面對的「文化移轉」問題並不在於劇作本身，而在於觀眾的文化背景上。改變審美的習慣，接受程式的新創，對中國戲曲觀眾來說已經很不容易，再要求他們欣賞一個外國人名、地名、對白勉強納入戲曲框架中的故事，當然會感覺彆扭。即使不用傳統京劇韻白、京白和方言白，純用普白，也會感覺格格不入。《奧瑟羅》就像是「話劇加唱」；啟用的是京劇演員，表演手段卻不是京劇應有的程式。也就是說「西洋化」改編法存在種種窘況，大多數的「莎戲曲」還是採用「中國化」改編法。文化情境的設定，就成為改編劇目首先要面臨的關卡。如臺北新劇團的京劇《胭脂虎與獅子狗》（二○○二年首演），改編自《馴悍記》（The Taming of the Shrew）。原著所涉及之父權壓迫、兩性意識等課題，向來備受爭議；表現手段之「野蠻腥羶」，也頗受批評。把這個故事背景移轉到中國明代河南的開封府並非難事，困難的是如何移轉「馴悍」的核心文義——逼迫女性服從的動機、手段及目的，以免觀眾心生反感。於是，《胭》劇採取了一個相當聰明的改編策略。原著中的「扮演」外框架（Sly），被說書人的「敘述」取代；「扮演」內框架（戲中戲），則被「真心」攻陷。《胭》劇中「嫻靜叫人心沉穩，溫柔才能真服人，不張狂、不蠻橫……」等「愛的真諦」，則顯然受到基督教教義的啟發（《新約・哥多林前書》一三：四|五）。而這種人文素養原是「放諸四海皆準」的，故與儒家文化情境融合得極為自然，為《胭》劇創造了一個文化移轉的合理基礎。

2.劇種的特性：中國戲曲劇種約有四百多種，其中三百多種係由真人演出。這些劇種的分類基準，主要是語言和腔調。例如崑劇就說融入南方語音的中州音，唱崑山水磨調；歌仔戲就說閩南語，唱歌仔調、都馬調等；京劇就說北京化的湖廣音，唱西皮、二黃等……。此外，每一個劇種，都有自己表演特色。例如梨園戲，一向

以南戲的「活化石」著稱，不但演唱唐、宋大曲的遺音，樂器保留尺八洞簫、橫抱琵琶及壓腳鼓，同時表演身段也有「七步顛」、「十八步科母」等細膩的講究。又如越劇，以柔美抒情的唱腔見長，一九三〇年代以來，女子越劇甚受歡迎，才子佳人的題材於此更易於發揮。再如高甲戲，現代的公子丑、拐杖丑、傀儡丑、女丑……等表演方式，堪稱一絕；而川劇的變臉與水袖，更是舉世聞名。以上信手拈來的例證，可以說明中國戲曲劇種除了載歌載舞的共性外，還各自具有不同的演藝殊性。

既然劇種自有特性，則從莎劇到戲曲進行跨文化改編時，在題材上就不能不有所選擇。例如繁複的歷史劇《亨利四世上、下篇》(1 & 2 Henry IV)、《李察三世》(Richard III)……等，為了奪權爭位，王族之間傾軋撻伐，不惜血腥報復，且常以辯證方式來闡明君王的謀略比道德重要；或如復仇悲劇《泰特斯‧安德洛尼克斯》(Titus Andronicus)之類，女婿被暗殺，女兒被輪姦、慘遭斷肢割舌，戰功彪炳的老人被騙自斷左臂（以救子），兒子的頭顱卻被盛在盤子裡送回來……再加上令人膽戰心驚的「人肉宴」等，大概都不適合改編為類似「輕歌劇」的黃梅戲、越劇等。不然劇情內容負載過於沉重，從頭到尾只見以殘酷手段殺人無數，又如何能以輕歌妙舞的唱段來演示？不過，如果是《捕風捉影》(Much Ado About Nothing)、《第十二夜》(Twelfth Night, or What You Will)之類輕鬆逗趣的喜劇題材，改編為黃梅戲等劇種，或許就比較討喜。

3.情節的增刪：改編之於原著，就情節內容而言，或增或刪，或留或改，本應是見仁見智。何況在當代演出，時間已然限制在二、三小時內，而戲曲又須預留唱、做、念、打的表演時間，莎劇原著如不經壓縮改寫，恐難為現代戲曲觀眾接受。所以所應注意的是，改動情節的部份是否合理，能否兼顧原著的多義性與思想性，乃致於創發更精妙的情節段落。

4.語言的對焦：眾所周知，莎劇之所以精采殊勝，非常重要的一個理由，即在於「戲劇語言」之靈活運用、

出神入化。如何將這種「筆力萬鈞」的戲劇語言所要傳達的語思、語義精準轉譯，並且「戲曲化」，應是「莎戲曲」所必須克服的一大難題。臺大彭鏡禧和陳芳合編的《約/束》改編自《威尼斯商人》(The Merchant of Venice)就在修辭上努力做了一些嘗試，希望語言能夠保持莎劇的趣味，例如原著中一些長篇大論，言之者固然振振有辭，但這些卻不是戲曲語言。所以，只好採取「存其神而遺其形」的改編策略，即取其精義改寫成曲詞，以見該腳色當下的思想意蘊。如夏洛(Shylock)在法庭上回覆公爵(The Duke of Venice)他堅持索賠的理由時，在長達二十八行的臺詞中，用了不少比喻…「……只說是我高興嘛。這算回答了吧?/要是我的屋裡不幸有一隻老鼠，/我高興花上一萬塊金幣把牠/除掉又如何?這答案，您滿意嗎?/有人不喜歡張著大嘴的烤豬;/有人見了貓就會抓狂;/還有人聽到風笛嗚咽的聲音/就忍不住要小便……我也同樣沒有理由，也不願說，……」(4.1.35-62；彭鏡禧譯注：《國科會經典譯注計劃》，臺北：聯經，頁一〇九—一一〇)《約/束》就在第五場〈折辯〉中，安置夏洛的唱段如下：

（唱）芝蘭芬芳雖可慕，
海畔自有逐臭夫。
有人喜歡臭豆腐，
有人厭惡烤乳豬。
有人欣賞俏鸚鵡，
有人寧願養鷓鴣。
有人偏好藍配綠，
有人只要紅帶橘。

理不清呀千萬縷，

是非緣由人人殊。

（白）您若要打破砂鍋問到底，我也沒啥好理由，只能說我對他怨恨難解，厭惡難消——

（接唱）他是我的眼中釘、肉中刺，他死有餘辜！（第五場〈折辯〉）

雖然沒有「貓」和「老鼠」，也沒有「風笛」，但「人人各有所好，不需要任何理由」的旨義，卻是與原作一致的。同時，為了符合戲曲的慣例，也延伸原作之意，編寫了一些輪唱、對唱、合唱的曲詞，例如慕容天與巴公子（即巴薩紐）定情一段、安員外（即安東尼，Antonio）請求夏洛寬延借期一段、公堂上安、巴、慕容三人各表心聲一段等，以增進耳目視聽之娛。可見這是陳芳在其「語言對應」的創作理念下，所進行的一種文本實踐。

5.程式的新變：相對於寫實戲劇，中國傳統戲曲基本上是寫意的。且從文本到演出，一切都受到程式的制約。例如崑劇的劇本就文學結構言，是詞曲系；就音樂結構言，是曲牌系。京劇的劇本就文學結構言，是詩讚系；就音樂結構言，是板腔系。兩者不可混淆。而在腳色行當與人物塑形上，也有「類型化」的傾向。例如上海京劇院改編自《李爾王》的《歧王夢》，李爾王（即尚長榮所飾歧王）即被設定為淨腳，三公主柯蒂麗亞則必然是青衣。這是因為李爾王的性格剛愎易怒、暴躁善變，如由偏向清剛正直的老生來扮飾，可能就不太合宜。三公主既孝順善良又誠摯忠貞，正好是典型的青衣。如果改由花旦或花衫來扮飾，一來會與另外二位公主行當重疊，二來也無法契合三公主的性格特徵。再如《血手記》與《慾望城國》均改編自《馬克白》，劇中心機深沉的主角，前者由末（老生）計鎮華扮飾，後者由文武老生吳興國扮飾，結果兩人不約而同都必須跨行當表演，挪用淨腳的一些功夫，才足以詮釋人物的複雜性。事實上，「程式」是可以隨著時代變遷而轉化、創新，愈益豐富的。在現代化劇場裡演出傳統戲曲，何況是與世界接軌的跨文化改編劇目，戲曲程式的新變，或為必然之趨

勢。故觀察改編改本應注意的是：運用程式是否圓融？創新程式是否可取？如《胭脂虎與獅子狗》即以京劇程式加上說書人的評述、電影蒙太奇手法等，製造出新鮮巧妙的喜感趣味。❹❽

陳芳所舉出的這五項「莎戲曲」改編原則，是她身體力行，從實際創作中深思體驗出來的，自然可供「同行」創作和評騭「莎戲曲」乃至於「跨文化戲曲」之借鑑與參考。而我認為無論是「莎戲曲」或所有「跨文化戲曲」，都是以「戲曲」為本位；所以只要能豐富或提升戲曲文學與藝術之美質，更能適應現代人觀賞品味的，無論運用那一種方式或那一種技法，都是可以的。而如果是對戲曲之美質與應具之品味有所斲喪的，除非它已脫胎換骨，蛻變轉化成為新劇種；否則都是不足取的。

而自上世紀末以來，「跨文化戲曲」就改編演出劇目而言，據朱芳慧《當代戲劇鑑賞與評論》附表二《臺灣「跨文化戲曲」改編劇目彙整表（一九八一—二〇一六）》所著錄，就有京劇二十三目，豫劇四目，歌仔戲二十五目，客家戲一種，總共五十三種。❹❾

其中京劇始見一九八一年空軍大鵬劇隊之改編尤內斯科（Eugene Ionesco，一九〇九—一九九四）之 The Chairs 為《椅子》。而當代傳奇劇場，自一九八六年之後，改編莎劇者就有《慾望城國》（一九八六，《馬克白》）、《王子復仇記》（一九九〇，《哈姆雷特》）、《李爾在此》（二〇〇一，《李爾王》）、《暴風雨》（二〇〇四，同名）、《仲夏夜之夢》（二〇一六，同名）等五種，另有《樓蘭女》（一九九三，Euripides 優里皮底斯，公元前

❹❽見朱芳慧：《當代戲劇鑑賞與評論》附表二《臺灣「跨文化戲劇」改編劇目彙整表（一九八一—二〇一六）》，頁一八七—一九二。另其附表三《臺灣「跨文化戲劇」改編劇目彙整表（一九八七—二〇一六）》著錄「舞台劇」更有八十一種之多，「音樂劇」亦有十種，總共九十一種，頁一九三—二〇一。

❹❾以上五段摘自陳芳：《莎戲曲：跨文化改編與演繹》，頁一七一—四〇。

四八○—四○六，《米蒂亞》*Medea*，公元前四三一）、《奧瑞斯提亞》（一九九五，Aeschylus 艾斯奇勒斯，公元前五二五/五二四—四五六/四五五，同名 *The Oresteia*，公元前四五八）、《等待果陀》（二〇〇五，Samuel Beckett 薩繆爾・貝克特，一九〇六—一九八八，同名，法語 *En attendant Godot*，英語 *Waiting For Godot*，GOD-oh，一九四八）、《歡樂時光——契訶夫傳奇》（二〇一〇，Anton Pavlovich Chekov 安東・帕夫洛維奇・契訶夫，一八六〇—一九〇四，十四篇小說）、《蛻變》（二〇一三，Franz Kafka 卡夫卡，一八八三—一九二四，《變形記》，德語 *Die Verwandlung*，一九一五）等六種，合計十一種，可見其大力倡導「跨文化戲曲」，並力圖創發現代新劇種的可能性。其他改編京劇者，如臺北新劇團、國光劇團各有二種。其改編為歌仔戲者，論劇團有十一，其中臺灣歌仔戲班劇團有五種、尚和歌仔戲劇團有四種，亦可見歌仔戲界對「跨文化戲曲」，亦鼓起風潮。

再就從事研究之學者及其著作而言，臺灣就有：

1. 鍾明德五種：《在後現代主義的雜音中》（一九八九，臺北：書林）、《現代戲劇講座：從寫實主義到後現代主義》（一九九五，臺北：書林）、《繼續前衛：尋找整體藝術和當代臺北文化》（一九九六，臺北：書林）、《臺灣小劇場運動史：尋找另類美學與政治》（一九九九，臺北：揚智文化）、《神聖的藝術：葛羅托斯基的創作方法研究》（二〇〇一，臺北：揚智文化）。

2. 馬森三種：《當代戲劇》（一九九一，臺北：時報文化）、《中國現代戲劇的兩度西潮》（一九九一，臺南：文化生活新知出版社）、《臺灣戲劇——從現代到後現代》（二〇〇二，宜蘭：佛光人文社會學院）。

3. 石光生一種：《跨文化劇場：傳播與詮釋》（二〇〇八，臺北：書林）。

4. 段馨君二種：《跨文化劇場：改編與再現》（二〇〇九，新竹：交通大學出版社）《凝視臺灣當代劇場：女性劇場、跨文化劇場與表演工作坊》（二〇一〇，臺北：華藝數位）。

5. 朱芳慧二種：《跨文化戲曲改編研究》（二○一二，臺北：國家出版社）、《當代戲劇鑑賞與評論》（二○一七，臺北：五南書局）。

6. 陳芳一種：《莎戲曲：跨文化改編與演繹》（二○一二，臺北：臺灣師範大學出版社）。

其中對「跨文化戲曲」改編之劇作，有所評論者，如石光生之河洛歌仔戲《欽差大臣》；段馨君之當代傳奇劇場京劇《奧瑞斯提亞》；朱芳慧之當代傳奇劇場京劇《慾望城國》，河洛歌仔戲《彼岸花》，川劇《中國公主杜蘭朵》，臺北新劇團京劇《弄臣》；陳芳之臺灣豫劇團豫莎劇《約／束》，粵莎劇《豪門千金之威尼斯商人》，上海京劇團、當代傳奇京莎劇和上海越劇團越莎劇《王子復仇記》，上海崑劇團崑莎劇《血手記》，當代傳奇京莎劇《暴風雨》，臺北新劇團京莎劇《馴悍記》等。

以上論述「跨文化戲曲」雖然以臺灣所見為主體，未及對等兼顧大陸之情況；但據此已可以概見，所謂「跨文化戲曲」，實為兩岸近年產生之「新劇種」，已令人不可不可忽視，故略就所知，簡論如上。

結語

晚清以後，世局大變，戲曲處境也受到不停的衝擊。晚清戲曲改良，五四戲曲論爭；一九四九年中共建國後，更政策性的對戲曲大事改革；上世紀末迄今所謂「戲曲現代化」之種種現象亦正方興未艾。總體觀察這近百年的「戲曲現象」，著者認為縱使在時代趨勢下，縱使用心用力於戲曲改革者，均未臻於成績斐然，若論其緣故，鄙意以為有以下數端。

其一，未深切了解「戲曲」實為我中華藝術文化最具體而全面的表徵，蘊涵著極為豐沛的民族意識思想理

念和情感，已為韻文學與表演藝術最優雅與最精緻的綜合體，本身已形成顛撲不破的統緒；而在此統緒之中的構成元素，有的已形成為表現民族性的特色；但不免也有難於與時推移，陳陳相因的疵纇；如欲論其改革，當確實分辨其優劣良窳，以免直墜入誤解誤導而不自知。

其次，須知在同一時空之下，戲曲乃至於其他表演藝術，都有三種類型共存：一為極具傳統而停滯不前者；二為與時推移，猶能融入人們生活之中者；三為突飛猛進，「超前布局」，本身雖猶具其名，而名已不副其實者。對此三種類型，應具知慧性的對應；亦即對於極具傳統而已見停滯者，常視之為文化活標本，給予「動態文化櫥窗」的保存，不宜輕易捨棄。而對於猶能融入人們生活之中者，則當隨其汲取現代活力，使之生生不息。至於名實不副，超越時代前端者，則亦當樂觀其成，倘知扎根傳統，則可能是時代新品種藝術的誕生。也就是說同在一時空下，某種藝術的三種類型，不可各執一隅而互相抹煞。

其三，藝術文化之汲取與輸入，猶如醫生之輸血，首先明辨血型，那些可以同型自然融合；那些雖屬異型而亦可相包相容者，如O型之於其他血型；而應特留心者，則莫過於血型之誤施；如A型之於B型、AB型；B型之於AB型、A型；AB型之於A型、B型；倘一時誤輸，後果豈堪設想。而藝術文化之「跨文化輸入」何嘗不也如此！

以上三端或為從事戲曲改革者未及慮者，謹提供參考。

二〇二二年二月二十七日大病出院後四週，寫於森觀寓所

第捌章　臺灣主要地方劇種之探討

引言

臺灣之主要劇種，論其歷史性與影響力，應推南管戲（梨園戲）、北管戲（亂彈戲）與歌仔戲三種。南管戲堪稱「宋元南戲遺響」；北管戲源自西秦腔傳自河南，保留皮黃未京化之前的風貌；歌仔戲以閩南歌仔之「謠」與閩南車鼓之「踏」為基礎在宜蘭結合為老歌仔戲，壯大為大戲後回流閩南，閩臺歌仔戲關係至為密切。

小引

臺灣之主要地方劇種，論其歷史性與影響力，應推南管戲（梨園戲）、北管戲（亂彈戲）與歌仔戲三種，為求其深入，在此特作學術性之考述。

一、梨園戲之淵源形成及其所蘊含之古樂古劇成分

在福建泉州有一種古樂叫「南音」，有一種古劇叫「梨園戲」。梨園戲即是用南音演唱的戲曲。

南音又稱南樂、南管，明示是屬於南方的音樂；也稱絃管，因為它是「絲竹更相和」；另稱「郎君樂」，因為它的樂神稱「郎君」。❶

梨園戲的命名也可能和它的戲神「田都元帥」有關，民間傳說他死後被唐明皇封為「天下梨園都總管」。❷

「梨園」一詞自然是源於唐明皇選坐部伎子弟三百人，教於梨園，稱「皇帝梨園弟子」。一九七九年十二月在廣東省潮安縣西溪的明墓出土了宣德七年（一四三二）寫本《劉希必金釵記》，其中有「在勝寺梨園置立」❸之

❶ 南音樂神相傳為後蜀主孟昶。彭松濤有〈花蕊夫人私拜孟昶，豔傳千古萬代唱吟〉一文，見《發揚南音特輯之六》；流沙亦有〈後蜀孟昶與福建南音〉一文，見中國南音學會一九九一年十月《第二屆南音學術研討會論文集》，均主是說。

按〔明〕陳沂《詢芻錄》，收入於嚴一萍輯選：《原刻景印百部叢書集成》第三冊（臺北：藝文，一九六五年，據明王鳴鳳輯刊《今獻彙言》本影印），頁一。云：「二郎神衣黃，彈射，擁獵犬，實蜀漢王孟昶像也」，宋藝祖平蜀得花蕊夫人，奉昶小像於宮中。藝祖怪問，對曰：『此灌口二郎神也，乞靈者輒應。』因命傳于京師。令供奉，蓋不忘昶以報之也。」

❷ 福建府縣志每記雷海青廟，或稱元帥廟，或稱英烈廟、相公廟。如清乾隆三十六年修《僊遊縣志》卷二二《中國方志叢書·華南地方》，頁四，「壇廟」云：「元帥廟在寶幢山，祀田公。」（神司音樂，即雷海青也。今世人不日雷，而日田，其言頗幻。幢山之神，能顯威禦寇，鄉人感之，至今香火不斷。）《華東戲曲劇種介紹》（上海：新文藝出版社，一九五五年）第一冊，陳嘯高、顧曼莊：《福建的梨園戲》一文第一節引民間傳說，謂雷海青死後敕封為「天下梨園都總管」，頁九九。

❸ 〔明〕《劉希必金釵記》，收於《全明傳奇續編》（臺北：天一出版社，一九九六年），無頁碼（見於裝訂線附近戲文題目下）。另見於《明本潮州戲文五種》（廣東：廣東人民出版社，一九八五年），頁一四八。

語，這裡的「梨園」是指戲班而言。又明末從鄭成功舉義居金門的同安人盧若騰，其所著《島噫集・觀劇》條有云：

老人年來愛看戲，看到三更不渴睡。……只應飽看梨園戲
語，《宵園居士贈黃旛綽先生梨園原序》，錄作「唐謂之梨園戲」，則清乾隆時，已有人將「梨園戲」作劇種之
名。**❻**其序又云：「梨園樂者，唐明皇所賜；至於娼優，乃勾欄中樂工也。」可見其「戲」、「樂」不分。

泉州的「梨園戲」雖然不知何時定名，但由以上已可知蓋民間尚古雅，取唐代「梨園」以自名。

梨園戲分為大梨園與小梨園，大梨園亦稱老戲，又分上路、下南兩派；小梨園由童伶演出，又稱七子班，俗稱「戲仔」。

傳到臺灣的梨園戲，其相關者有七子班（亦稱囝仔戲，亦稱小梨園）、南管戲、白字戲等名稱，而無一作梨園戲。

所云「梨園劇」亦很難說是如今之所謂「梨園戲」，為劇種之名。《太和正音譜》有「唐謂之梨園樂」之**❹**

❹〔明〕盧若騰著，吳島校釋：《島噫詩校釋》（臺北：臺灣古籍出版有限公司，二○○三年），頁八三。

❺〔明〕朱權：《太和正音譜》（臺北：學海出版社，一九九一年）〈雜劇十二科〉云：「良家之子，有通於音律者，又生當太平之盛，樂雍熙之治，欲返古感今，以飾太平。所扮者，隋調之『康衢戲』，唐謂之『梨園樂』，宋謂之『華林戲』，元謂之『昇平樂』。」頁三七。

❻〔清〕宵園居士：〈宵園居士贈黃旛綽先生梨園原序〉文末有注云：「宵園居士姓莊，名肇奎，順天宛平人，乾隆癸酉科舉人。」見〔清〕黃旛綽：《梨園原》，收於《中國古典戲劇論著集成》（北京：中國戲劇出版社，一九八二年）第九冊，頁六。

第捌章 臺灣主要地方劇種之探討

三九一

郁永河《臺灣竹枝詞》第十一首，其次句自注云：「梨園子弟垂髫穴耳，傅粉施朱，儼然女子。」末句自注云：「閩以漳泉二郡為下南，下南腔亦閩中聲律之一種也。」❼可見這是由童伶演出的七子班，其聲腔為「下南腔」。❽其逕稱七子班者則見連橫《臺灣通史》卷二三〈風俗志〉「演劇」，有云：

臺灣之劇，一曰亂彈……，二曰四平，……三曰七子班，則古梨園之制，唱詞道白，皆用泉音，而所演者，則男女之悲歡離合也。❾

由所云「古梨園之制」與郁氏稱其演員為「梨園子弟」，皆隱然有七子班即梨園戲之意。而七子班之亦稱作「小梨園」，已見《臺灣私法・人事編》「福德爺爐主應辦條規」中所云「小梨園壹檯，按銀貳元」。❿時在光緒二十四年，其後相同之記載又二見。則七子班在臺灣亦有「小梨園」之稱；而「小梨園」實為「梨園戲」命名之所由來（詳見下文）。至於南管戲、白字戲、囝仔戲諸名則見諸日據時代日人之著作。一九○一年風山堂〈演員與演劇〉（載《臺灣慣習記事》一卷三號），有云：

少年劇有九甲戲與白字戲仔，均屬南管曲。⓫

❼ 〔清〕郁永河：《裨海紀遊》（臺北：臺灣銀行經濟研究室，一九五九年），頁一五。

❽ 閩南漳州、泉州為福建之「下南」，其演唱南音之腔調即稱「下南腔」。王愛群：《泉腔論——梨園戲獨立聲腔探微》以之為「泉腔」，見《南戲論集》（泉州：中國戲劇出版社，一九八八年），頁三四三—四一三。

❾ 連橫：《臺灣通史》（臺北：黎明文化事業有限公司，二○○一年四月），卷二三〈風俗志〉「演劇」，頁七四一—七四二。

❿ 臨時臺灣舊慣調查會第一部調查第三回報告書：《臺灣私法》（臺北：臺灣省文獻委員會，一九九三年）第二卷〈人事編〉，頁二○七。

又一九二一年片岡巖《臺灣風俗誌》第三集第五章〈臺灣的戲劇〉所記九種戲劇中有「囝仔戲」，云：

就是用男童和少年所演的戲，完全用南管音樂伴奏。⑫

若此，則臺灣以南管伴奏的所謂「南管戲」，實包括九甲戲、白字戲、囝仔戲三種。囝仔戲顯然就是以方言土語稱由童伶扮演的七子班；白字戲，則清乾隆間漳浦人蔡奭《官音彙解》釋義云：

做正音，正唱官腔；做白字，正唱泉腔。⑬

又上舉潮安出土的《金釵記》全題作《新編全相南北插科忠孝正字劉希必金釵記》，又清道光《重纂福建通志》卷五七〈風俗〉「延平府」條載〈明楊四知興禮教正風俗議〉云：

聞之閩歌，有以鄉音歌者，有學正音歌者。⑭

則白字，顯然對正字或正音，猶如鄉音對正音或官腔；也就是說白字是方言，正字或正音是官話；鄉音是地方腔調，官腔是用官話唱的腔調。而梨園戲用泉州話唱下南腔，那麼對外來的正字官腔劇種，就自稱「白字戲」了。至於九甲戲，現在一般稱「高甲戲」，因為它是梨園戲吸收宋江戲發展出來兼具文戲武戲的新劇種，主要伴

⑪ 風山堂：〈演員與演劇〉，收入臺灣慣習研究會原著，程大學、黃有興、陳玉葵譯：《臺灣慣習記事》中譯本（臺中：臺灣省文獻委員會，一九八四年六月），一卷三號，頁七七。

⑫〔日〕片岡巖著，陳金田譯：《臺灣風俗誌》（臺北：眾文圖書公司，一九九四年），第三集第五章〈臺灣的戲劇〉，頁一六七。

⑬〔清〕蔡奭：《官音彙解‧戲耍嘮罵禁賭語》（封面題霞漳大文堂藏板，臺大影印本），無頁碼。

⑭〔清〕陳壽祺等撰：《重纂福建通志》，清同治十年重刊本，中國省志彙編之九（臺北：華文書局股份有限公司，一九六八年十月初版），卷五十七〈風俗〉「延平府」條，頁八下，總頁二一六〇。

奏仍屬南管，自可屬於南管戲的範圍。

南管戲和北管戲一樣，原是臺灣民眾最喜聞樂見的劇種，但日據時代皇民化運動以後，就一蹶不振。雖然一九六三年二月菲律賓華僑李祥石來臺招募年輕女子為學員，先後招得十四人，研習南管戲，翌年春天即在臺南、高雄演出，巡演各地，也於一九六五年二月赴菲演出四個月，返臺後，即依約解散；即今只有吳素霞一人在撐持餘韻。雖然民國八十二年至八十五年教育部委託民族藝師李祥石在藝術學院傳藝，但藝生結業後就難覓蹤影。

不止南管戲如此，南管音樂所剩下的社團也屈指可數。一九八一年九月主持中華民俗藝術基金會的許常惠教授有鑑於此，乃在泉州移民的薈萃之地鹿港，舉行一連四天的「國際南管學術會議」，用以確立南管音樂和戲曲的歷史地位與藝術價值。本人提出的論文是《南管中古樂與古劇的成分》❶❺，結論是南管音樂有唐宋大曲的遺響，南管戲曲有宋元南戲的面目。其後許教授和我為了彰顯南管，曾於一九八二年舉辦全臺巡迴示範講座，也於一九八五年十二月五日和十三日，分別在臺北市社教館和高雄市文化中心舉辦南管曲劇的示範講座和演出，全場爆滿。我倆同時還由他指導師大音樂研究所學生呂錘寬，由我指導臺大中文研究所學生沈冬，以南管音樂和南管歷史的研究作碩士論文，將原來被視作民間藝術的「文化瑰寶」，推向學術研究的範圍。

一九八八年四月大陸中國藝術研究院戲曲研究所與福建省文化廳在泉州、莆田聯合舉辦「南戲學術討論會」，一九九一年春又在泉州召開「中國南戲暨目連戲國際學術研討會」，一九九六年十月第三屆「國際南戲學術研討會」仍在泉州舉行，於是連類相及，不止「南戲研究」成為顯學，即梨園戲及其音樂之探討，亦熱門起

❶❺《南管中古樂與古劇的成分》一文，後收入曾永義：《詩歌與戲曲》（臺北：聯經出版社，一九八八年），頁一七九—一八六。

來。⑯

而天下唯一的「福建省梨園戲實驗劇團」於一九九七年八月間跨海來臺，假國家劇院演出四天，筆者何幸，既點定其演出劇目，又復主持執行「海峽兩岸梨園戲學術研討會」工作，因敢將昔年所撰寫之兩篇論文，除上面所舉者外，另一為一九八八年所發表之《宋元南戲之活標本》，重為修補摘要；另就今人所論梨園戲淵源之說，爰就所見，提出個人之看法以就正方家。

在論述梨園戲淵源之前，請先敘列梨園戲所蘊含之古樂與古劇成分，然後其淵源自然較為容易探索。

⑯

有關「梨園戲」之重要論著，專書有吳捷秋：《梨園戲藝術史論》、彭飛、朱建明：《戲文敘錄》。論文見於《南戲論集》者有林慶熙：《略論福建戲曲的產生及其與南戲的關係》、張泉俤：《福建南戲瑣談》、陳泗東：《閩南戲發生發展的歷史情況初探》、蔡鐵民：《閩南戲發展脈絡新探》、吳捷秋：《南戲源流話「梨園」》、劉湘如：《梨園戲三探》、曾金錚：《梨園戲幾個古腳本的探索》、潘仲甫：《南戲的遺唱》、王愛群：《泉腔論》；見於《南戲遺響》的有吳捷秋：《泉腔南戲的宋元孤本》和《朱文走鬼校注》、蘇彥石（碩）：《梨園戲基本表演程式》、王愛群：《論南音「管門」的含義》和《南音「品、洞、管」考釋》、陳士奇：《梨園戲聲樂問題淺談》、沈繼生：《漳泉戲劇文化的歷史聯繫》、鄭國權：《活下去，傳下去──梨園戲劇團在繼承和發展傳統藝術中前進》；見於《藝術論叢》第一六輯者，柯子銘：《泉州南戲新釋》、劉浩然：《明刊《深林邊》與小梨園藝術口述本《深林邊》的比較及其他》、孫星群：《明代福建弦管刊本淺析》、陳雷：《從「明刊三種」看泉腔南戲傳承與演變》；見於《南戲探討集》第六、七輯合刊者，劉湘如：《溫州南戲與福建梨園戲上路》、吳捷秋：《略論南音與南戲的趙貞女》；見於《南戲探討集》第四輯者，胡雪岡：《早期南戲《張協狀元》是福建創作的嗎》，以及本次學術會議之論文。

(一) 南管中古樂與古劇的成分

筆者於一九八九年臺大文學院所舉辦的「宋代文學與思想」學術研討會，發表一篇〈宋代福建戲的樂舞雜技和戲劇〉❶，有這樣的結論：

福建的樂舞雜技，在唐五代間已經有相當的成績，譬如唐代宗時福州觀察使以樂妓數十人進獻宰相元載之子伯和，宣宗時晉江人陳黯作《霓裳羽衣曲賦》，懿宗咸通間（八六〇—八七三）莆田的百戲就有很盛行的跡象，而唐代泉州官府宴會早就有音樂歌舞，五代時泉州樂舞也很盛行，福建優伶王感化對南唐中主唱「南朝天子愛風流」；凡此皆可見宋代福建之樂舞雜技和戲劇所以隆盛是在唐五代的基礎上進一步發展的。

而宋代的福建，繼晉代永嘉之亂、唐末王審知入閩和宋室南遷三次歷史大變動、中原士族與宗室南下避難之後，在南宋時成為「海濱鄒魯」，泉州更成為世界貿易大港，不止人文薈萃，經濟亦發達，從而形成樂舞雜技和戲劇滋生競陳的溫床。我們從文獻上能考述到的有各式各樣的雅樂器，官府中的衙鼓，迎神賽會的村樂俗曲，被南戲吸收的《福州歌》、《福清歌》，吳歌楚謠，小兒隊舞，和鬥雞、弄猢猻、打毬、繩技等雜技，以及打夜狐、傀儡戲、雜劇、戲曲等劇種，真是到了「百戲競陳」的盛況。

福建因為有這樣的歷史文化背景，尤其泉州更得天獨厚，所以傳至今日的南管和梨園戲，自然保存許多「古風」。

1. 南管中「古樂」的成分

❶ 〈宋代福建戲的樂舞雜技和戲劇〉一文，後收入曾永義：《參軍戲與元雜劇》（臺北：聯經出版社，一九九二年），頁一二三—一五〇。

筆者對於南管的「古風」，從其曲牌結構、套曲結構、宮調板眼、指套結構四方面加以考察：

（1）曲牌結構：漢魏樂府每曲分數疊，一疊即一樂章；宋詞有單調、雙調、三疊、四疊；其每曲必盡疊數始為完整。而南北曲則不然，一疊即為曲一支，可以獨用，如須疊用，北曲稱「么篇」、南曲稱「前腔」。而南管中的曲牌，每曲皆盡其疊數，且又如樂府之前有豔、後有趨與亂，其較諸南北曲為古，甚為顯然。

（2）套曲結構：唐宋大曲為組織嚴密之舞曲，《蔡寬夫詩話》云：「近世樂家多為新聲，其音譜轉移，類以新奇相勝，致古曲多不存。頃見一教坊老工言：『惟大曲不敢增損，往往猶是唐本，而弦索家守之尤嚴。』」❶❽可知唐宋大曲相類，幾無變化。王灼《碧雞漫志》卷三「涼州」條云：

凡大曲有散序、靸、排遍、攧、正攧、入破、虛催、袞遍、實催、袞遍、歌拍、殺袞，始成一曲，此謂大遍。❶❾

其中二「袞遍」，前者為「前袞」、後者為「中袞」，這十二種「遍名」，顯然皆由其拍法而定，可以作十二種如拍名來看。也就是大曲的結構是由板眼的形式「編組」而成的，它與用曲牌聯綴而成的諸宮調、唱賺和南北套數不同。而南管中的「譜」，如【四時景】含【梅花操】含五遍，【八駿馬】含八遍，【百鳥歸巢】含六遍，【舞金蛟】含六遍，【陽關曲】含八遍，試舉宋「大曲」與「南管譜」各一以資比較：洪邁《夷堅志‧夷堅乙志》云：

⓲〔宋〕蔡寬夫：《蔡寬夫詩話》，收入於郭紹虞輯：《宋詩話輯佚》（北京：中華書局，一九八〇年）「六么」條，頁三八九。

⓳〔宋〕王灼：《碧雞漫志》，收入鮑廷博、伍崇曜、曹秋岳、古香齋原刻：《筆記小說大觀六編》（臺北：新興書局有限公司，一九七五年二月版），卷三「涼州」條，頁一〇下，總頁七一九。

紹興九年，張淵道侍郎家居無錫縣南禪寺。其女大仙，忽書曰：「九華天仙降。」問為誰？曰：「世人所謂巫山神女是也。」賦惜奴嬌大曲一篇，凡九闋。⑳

其九闋之遍名如下：惜奴嬌第一、瑤臺景第二、蓮萊景第三、勸人第四、王母宮食蟠桃第五、玉清宮第六、扶桑宮第七、太清宮第八、歸第九。南管「譜」之【梅花操】，五遍如下：首節釀雪爭春、次節臨風妍笑、三節點水流香、四節聯珠破蕚、五節萬花競放。它們之間相同的是：樂曲的結構不是用曲牌聯綴，而是依內容節拍編組，每一遍的題名由拍法改易為內容，大抵是大曲後起的習慣。而由此可見，南管「譜」中所含藏的大曲是多麼的豐富。

(3)宮調板眼：南管不用宮調，而指套和散曲都有所謂「滾門」，每一個滾門都有特定的「撩拍」(板眼)和「管門」(笛色)。筆者曾經請教幾位南管前輩，但都不知「滾門」為何物。個人以為，從其「中滾」、「短滾」尚沿襲大曲的遍名看來，應當指的就是「拍法」，也就是旋律的形式。而由其注重拍法結構，亦可見深具大曲遺意。在南管會議上，吳春熙先生釋「滾門」為「曲調」㉑，細繹其意，實與鄙說「旋律形式」相合。

(4)指套的結構，大都是由引子(慢頭)、正曲、尾聲組成。它的形式有四種：

甲、慢頭(散板)、正曲(慢七撩16/4拍子、緊三撩4/4拍子、疊拍2/4拍子)、尾聲。

乙、正曲(慢三撩8/4拍子、緊三撩4/4拍子、疊拍2/4拍子)、尾聲(散板)。

⑳〔宋〕洪邁：《夷堅志・夷堅乙志》，李維楨、陶駿保、陶湘、張元濟原刻：《筆記小說大觀八編》，卷一三「九華天仙」條，頁一下，總頁一七一八。

㉑見吳春熙、呂鍾寬：《泉州絃管古樂與地方戲曲討論綱要》，收於許常惠主編：《中華民俗藝術年刊》(臺北：財團法人中華民俗藝術基金會，一九八一年)，頁一一二。

丙、慢頭（散板）、正曲（慢七撩 $\frac{16}{4}$ 拍子、慢三撩 $\frac{8}{4}$ 拍子、緊三撩 $\frac{4}{4}$ 拍子、散板、緊三撩 $\frac{4}{4}$ 拍子）。

丁、正曲（緊三撩 $\frac{4}{4}$ 拍子、慢三撩 $\frac{8}{4}$ 拍子、緊三撩 $\frac{4}{4}$ 拍子）。

這四種套曲的結構形式正與南曲套式完全相同，指套中最多的是前兩種形式，其節奏亦與古樂先慢後快的組合法相同。值得注意的是，南曲最慢的曲子是贈板，亦即 $\frac{8}{4}$ 拍子，而南管竟有 $\frac{16}{4}$ 的拍子，其節奏越慢，則其樂越古。

指套四十八套，每套都述故事，都將故事分成若干節，每節都是一支完整的歌曲。但是像第四十四《你因勢》套，首二齣（即節）演明商琳與秦雪梅之事，三、四齣演宋魏孝感、朱壽昌贈銀之事，末齣演唐趙母勸孟道收納其妻事。也就是一套曲中包含三個不相關的故事，這在南北曲中是沒有的；而《樂府詩集》卷七九唐大曲的〈涼州歌〉與〈伊州歌〉皆採集五七言絕句而成，其法正與《你因勢》套相似。

由於筆者的音樂素養很差，是個「音盲」，不止古譜、五線譜一竅不通，連簡譜也唱不來；所以以上三點看法一定很膚淺，不過是「書生之見」而已。及至讀到《南戲論集》王愛群〈泉腔論〉[22] 一文，不禁油然心喜。

王氏對梨園戲的音樂聲腔深入研究，探其精微，也舉出南管音樂具有許多「古老性」的地方，茲撮其要點如下：

（1）《陳三五娘·留傘》有一段〈奪傘〉舞蹈配以「囉哩嗹」，而《張協狀元》第十二齣、金董解元《西廂·喬合笙》也有這種情形。清吳喬《圍爐詩話》有云：「唐梨園歌內有囉哩嗹。」[23] 可見其形式的久遠。

[22] 王愛群：〈泉腔論——梨園戲獨立聲腔探微〉，收於劉湘如、福建省戲曲研究所、泉州地方戲曲研究社、莆仙戲研究所編：《南戲論集》，頁三四三—四一三。

[23] 〔清〕吳喬：《圍爐詩話》（臺北：廣文書局，一九七三年九月初版），卷一，頁二四下，總頁五二一。

(2)從樂器看：現存隋唐的四相曲項琵琶均用四指，唯獨南管只用食指和無名指。這是比較原始的彈奏指法，同時也說明比較古老。其二絃，即奚琴或嵇琴，崔令欽《教坊記》已記載：「教習琵琶、三絃、箜篌、箏等者，謂今之擨彈家。」與南管尺八形制相同，可見南管尺八是魏晉的遺存。其南鼓，形制和裝飾與白沙宋壁畫中樂舞圖右邊那個鼓非常相似。其響盞，已見宋吳自牧《夢粱錄》卷十六「茶肆」條：「今之茶肆，列花架，安頓奇松異檜等物於其上，裝飾店面，敲打響盞歌賣。」❷❻

(3)南管大量的五空四仪管樂曲均為古音階，雖然倍士管不少唱腔採用古音階，但也有一些採用清商音階。

(4)「滾門」含義即是把宮（調）、節拍相同，旋律節奏型較相似的曲調（即曲牌），歸納為一門類。「滾」的由來，可能是由四空管中的長、中、短滾的「滾」字引伸來的。因為四空管的三滾與唐宋大曲的三滾，不管從節奏、稱謂、節拍、符號均相同。至少在曲體上是唐宋大曲的遺響。王氏之說「滾門」，筆者與之頗有不謀而合之處。

(5)南管的板眼稱「拍撩」，這是唐代對板眼的稱謂。其拍撩的符號（··）和稱謂，如角撩（腰板）緩三、緊三、迭拍、緊迭等，與現存《敦煌樂譜》中的【浣溪紗】同。按唐崔道融〈羯鼓〉詩有句云：「華清宮裡打緊三、迭拍、緊迭等，與現存《敦煌樂譜》中的

❷❹〔唐〕崔令欽：《教坊記》，收入中國戲曲研究院編：《中國古典戲曲論著集成》㈠（北京：中國戲劇出版社，一九八二年十一月四刷），頁一七。

❷❺〔唐〕崔令欽：《教坊記》，頁一一。

❷❻〔宋〕吳自牧：《夢粱錄》，收入《東京夢華錄外四種》（北京：文化藝術出版社，一九九八年），卷一六「茶肆」條，頁二五四。

❷❺其尺八，牛龍菲、魯松齡根據嘉峪關戈壁出土的魏晉墓磚壁畫中有十目九節六孔「篇」，與南管尺八形制相同，可見南管尺八是魏晉的遺存。其南鼓，形制

❷❹其三絃，《教坊記》曲名內列有「嵇琴子」。

四〇〇

撩聲」❷，可證「拍撩」是唐代語言。

(6)南管中未有南北合套，所謂「南北交」係指語言上的泉州方言與藍青官話之南北。

王氏總結說：南管有其樂學方面一套完整的體系，並且有自己的獨步風格。從以管的不同孔序作為管門命名方式，以及五個管門命名方式不同，即強調黃鐘、太簇、林鐘三個管門。其淵源可以追溯到漢代的三統和相和之調；隨著宋元各種音樂品類和北劇南戲的高度發展，南管也隨著梨園戲、木偶戲唱腔上的汲取宋代南曲而得到進一步的發展，如唱賺、纏達、套曲、集曲諸形式；近代的明清，因幾個主要戲曲聲腔的形成，必然也吸收某些與南管風格比較接近的唱腔加以融化來豐富自己，最突出的例子就是特別標明為弋陽腔、崑腔、南二黃的幾首唱腔。

按王氏謂南管可以追溯到漢代的相和三調，其上四管之為二弦、三弦、琵琶、拍板、洞簫，而以執板者歌唱，正合乎漢代相和歌所謂「絲竹更相和，執節者歌」之制。

由以上可見，雖然南管是融合歷代音樂而形成，而論其古老性實在戲文傳入的宋代之前。

2. 南管戲中「古劇」的成分

其次再來觀察南管戲中古劇的成分。這裡所謂的「南管戲中古劇」是專指用南管歌唱的戲曲中所含藏的古南戲成分，但事實上是單就梨園戲而言的。筆者可舉出的有以下幾點：

其一，試舉梨園戲傳本與徐渭《南詞敘錄·宋元舊篇》所列南戲名目對比，相同者就有《趙貞女》、《王魁》、《王十朋》、《孫榮》、《王祥》、《朱買臣》、《孟姜女》、《朱文》、《林招得》、《劉文龍》、《趙盾》、《蘇秦》、《呂蒙正》、《蔣世隆》、《劉知遠》、《郭華》等十六本。其中最可注意的是《朱文》這個劇目，尚存道光間手鈔

❷ 〔唐〕崔道融：〈羯鼓〉，收於《全唐詩》卷七一四，頁三八。

本〈贈繡篋〉、〈試茶續認真容〉、〈走鬼〉三折，錢南揚《戲文概論》謂「將戲文的三支佚曲和梨園戲對照一下，不但情節全同，而且辭句也有些相似」❷❽由此可以斷言，今日梨園戲所保存之《朱文鬼贈太平錢》的傳本。《朱文》一本如此，則其他十五本也有可能如此，則梨園戲與南戲關係之密切可知。

其二，錢南揚又謂南戲《張協狀元》中有【太子游四門】一調，此後無論在其他戲文、傳奇、地方戲，以及各家曲譜中，從沒發現過；而在梨園戲中有此調，泉州民間音樂也很流行。❷❾可見作為南宋戲文的《張協狀元》早已傳入泉州，同時影響了梨園戲。

其三，梨園戲所用的腳色是生旦淨末丑貼外等七種，所以小梨園又叫「七色」或「七子」班，這七種腳色，從《永樂大典戲文三種》考察，正是如此；也就是說，那正是宋元戲文腳色。

其四，發展完成後的南曲聯套規律是：同宮調或管色相同的曲牌按照音程板眼聯綴為一套樂曲。《永樂大典戲文三種》雖然好用重疊隻曲成套的組織方式，而大體已注意到宮調、管色的諧同。徐渭《南詞敘錄》謂南戲：「其曲，則宋人詞而益以里巷歌謠，不叶宮調，故士夫罕有留意者。」❸❹這是永嘉雜劇時代的最初形式。而我們考察梨園戲最古的明嘉靖丙寅（四十五年，一五六六）刊本《荔鏡記戲文》，無論其排場配搭之拙劣，及其套式組織，則真是「不叶宮調」。如第六齣〈五娘賞燈〉混用【中呂】、【南呂】、【仙呂】三宮而雜入里巷歌謠之【水車歌】；又如第二十二齣〈梳妝意懶〉雜用【商調】、【中呂】、【南呂】、【仙呂】四調，凡此所在不鮮，而與劇情轉換之「移宮換調」無關。則《荔鏡記》戲文雖然為宣正化治間作品，而由於其出自泉潮，所

❷❽ 錢南揚：《戲文概論》（臺北：里仁書局，二〇〇〇年），頁三五。

❷❾ 錢南揚：《戲文概論》，頁三七。

❸❹ 〔明〕徐渭著，李復波、熊澄宇注釋：《南詞敘錄注釋》（北京：中國藝術出版社，一九八九年），頁五。

保留之永嘉雜劇面貌反較《永樂大典戲文三種》為多，這是很可注意的現象。

其五，元周德清《中原音韻・作詞起例》云：「逐一字調平上去入，必須極力念之，悉如今之搬演南宋戲文唱念聲腔。」[31]

元人芝庵《唱論》論元曲云：「凡歌一聲，聲有四節：起末、過度、擸簪、攧落。」[32] 可見無論南北曲均極注重語言旋律與音樂旋律的密切融合無間。今日崑曲咬字運腔，多用反切吐出，而南管的歌唱同樣注意這種「分析字音」的唱法，其一聲四節正與元曲相合，其圓融精練雖不如崑曲，而其頓挫質樸則顯示其未如崑曲之藝術加工，保存的是南曲唱法更原始的面貌。

其六，梨園戲的表演方法有所謂「進三步、退三步、三步到臺前」，與「舉手到目眉、分手到鼻尖、拱手到下頦」的一套成規。大抵說來，其肢體的運作顯得比較生硬，有如傀儡戲的身段；而宋代傀儡戲非常發達，福建一地亦極為昌盛，其舞臺動作影響到人演的戲劇是很自然的；也因此，梨園戲便保存如許傀儡身段的「古風」。

以上六點包括劇目傳本、腳色、套數結構、咬字吐音、身段動作等構成戲劇最基本而重要的因素，誰能說梨園戲和宋元戲文沒有瓜葛？而其關係既然如此密切，我們甚至於可以說，梨園戲簡直就是宋元戲文的「活標本」。

(二)梨園戲三派之特色及其淵源之形成舊說

由上文可以得知，早在宋代以前，就有南管古樂的存在，同時泉州也有自己的「下南腔」，其實就是「泉

<hr>

[31]　〔元〕周德清著，李殿魁校注：《中原音韻及正語作詞起例》（臺北：學海出版社，一九八二年），頁八九。

[32]　〔元〕芝庵：《唱論》，收入《古典戲曲聲樂論著叢編》（臺北：鼎文書局，一九七九年），頁七。

腔」。而現存的泉州梨園戲也含藏許多宋元戲文的成分，則其淵源形成之時也不會太晚。

1. 梨園戲三派的特色

梨園戲又分三派，民國十二年重修《同安縣志》卷二二〈禮俗〉云：

昔人演戲，只在神廟，然不過「上路」、「下南」、「七子班」而已。光緒後，始專雇「江西班」及「石碼戲」。㉝

可見梨園戲的三派是：「上路」、「下南」、「七子班」。對於這三派之風格和曲調的不同，吳捷秋《梨園戲藝術史論》第二章〈地域聲腔篇〉第三節〈南戲的萌生〉和第四節〈異腔的改調〉中有所說明。其說「下南」如下：

泉腔梨園戲始於「下南」，其主要曲牌有：【將水令】、【穿地錦】、【倒拖船】、【金錢花】、【駐雲飛】、【福馬郎】、【相思引】、【剔銀燈】、【玉交枝】、【雙閨】、【北青陽】、【水車歌】、【下山虎】、【慢步香】、【青衲襖】、【紅衲襖】等。這三主要曲牌見於唐崔令欽《教坊記》者有【紅羅襖】（應是【紅衲襖】），見於《永樂大典戲文三種》及《宋元戲文輯佚》者有【玉交枝】、【下山虎】、【駐雲飛】、【福馬郎】、【青衲襖】、【倒拖船】、【穿地錦】、【金錢花】、【將水】、【玉交】、【水車】、【雙閨】、【福馬】、【地錦】等最為常用，組成「下南」聲腔豪邁、粗獷、明快的特色，適合其劇目題材偏重於公案戲及忠奸鬥爭和弱小反抗壓迫，富有地方特色和生活情趣的內容。因與「上路」、「七子班」的劇目各不相同，也就使人物與唱腔各具風格。㉞

㉝ 林學增等修、吳錫璜纂：《同安縣志》，收錄於《中國方志叢書》（臺北：成文出版社，一九六七年）冊八三，卷二二〈禮俗〉，頁六一二。

㉞ 吳捷秋：《梨園戲藝術史論》（北京：中國戲劇出版社，一九九六年），頁八〇─八一。

吳氏之說「上路」如下：

「上路」主要曲牌除【下山虎】、【玉交枝】與【下南】同是常見外，更有【二郎神】、【集賢賓】、【醉扶歸】、【太師引】、【解三醒】、【哭春歸】、【皂羅袍】、【滿地嬌】、【一封書】、【漁家傲】、【九曲洞仙歌】、【攤破石榴花】、【駐馬聽】、【漁家吟】、【五韻美】、【大環著】、【竹沙馬】、【沙淘金】、【相思引】、【疊韻悲】、【生地獄】、【望遠行】等。這樣明顯的看出，主要曲牌比「下南」來得廣泛多姿。其樂曲，因為劇目的內容大抵是成年夫妻的悲歡離合，絕少表現少男少女的未婚戀情，故唱腔哀怨、悲痛、古樸、蒼勁者多。見之於《教坊記》者有【漁家傲】、【駐馬聽】、【集賢賓】；見之於《永樂大典戲文三種》和《宋元戲文輯佚》者有【五韻美】、【巫山十二峰】、【解三醒】等，其中有宋元南戲少見的曲牌【太師引】。上列只是「上路」常用的一部分。㉟

吳氏之說「七子班」如下：

「七子班」的唱腔全是童聲，與「下南」、「上路」二者又有所不同，主要偏重下列常用曲牌：【四朝元】、【滿堂春】、【泣王孫】、【駐馬聽】、【朝天子】、【大環著】、【疊字雙】、【七娘子】、【大迓鼓】、【鵲踏枝】、【越護引】、【杜書娘】、【鷓鴣天】、【潮陽春】、【五開花】、【望吾鄉】、【牧羊關】、【相思引】、【生地獄】、【北青陽】、【柳搖金】、【福馬郎】、【雙閨】、【長翁姨】、【水車歌】、【玉交枝】、【光光乍】、【舞霓裳】等。「七子班」所取題材，都是未婚青年的

戀愛故事，少女相慕而又波瀾曲折，歷盡磨難，終致和諧，故唱腔風格較為纏綿悱惻而華麗。上列的曲牌，除了【福馬】、【雙閨】、【玉交】、【水車】這些與「下南」、「上路」都屬經常採用者外，見之於《教坊記》者有【杜書娘】、【鵲踏枝】；見之於唐宋詞者，有【七娘子】、【舞霓裳】；見之於《永樂大典戲文三種》及《宋元戲文輯佚》者有【牧羊關】、【大迓鼓】、【駐馬聽】、【四朝元】、【光光乍】、【柳搖金】等。㊱

「下南」、「上路」、「七子班」在曲牌和風格上所以有如此的差異，主要緣故就是它們所各自擅場的「十八棚頭」不相同。

「下南」的「十八棚頭」有兩句口訣：「蘇梁呂范文武岳；三劉二周百里鄭」。就是指《蘇秦》、《梁灝》、《呂蒙正》、《范雎》、《龔克己》（又名《文武生》）、《岳霖》、《劉秀》、《劉永》、《劉大本》、《周懷魯》、《百里奚》、《鄭元和》等十三劇，據老師傅傳說這十三劇是「內棚頭」，另有《搶詰命》、《章道成》、《留芳草》、《陳州賑濟》四劇是「外棚頭」；「內外棚頭」共十七劇，也不合「十八棚頭」之數。其中屬於徐渭《南詞敘錄·宋元舊編》者有《蘇秦》、《呂蒙正》、《岳霖》、《鄭元和》、《梁灝》、《范雎》等六劇。

「上路」的「十八棚頭」也有四句口訣：「二蘇程鵬舉，三朱尹劉林；姜曹楊六使，三王趙孫蔡。」亦即：《蘇秦》、《蘇英》、《程鵬舉》、《朱文》、《朱壽昌》、《朱買臣》、《尹弘義》、《劉文龍》、《林招得》、《姜明道》、《曹彬》、《楊六使》、《王魁》、《王祥》、《王十朋》、《趙盾》、《孫英》、《蔡伯喈》，剛好十八個劇目。其中列入《南詞敘錄·宋元舊編》者十二，未見著錄而可知其為宋元南戲者，有《曹彬》、《程鵬舉》、《朱壽昌》、《尹弘

㊱ 吳捷秋：《梨園戲藝術史論》，頁八一一—八二一。

義》、《楊六使》等。

小梨園「七子班」雖然也有「十八棚頭」，但無法考出其劇目。就蔡尤本師傅所口述記錄，屬於《宋元舊編》者有《呂蒙正》、《郭華》、《劉知遠》、《董永》、《蔣世隆》一劇，徐渭列於「本朝」；其他未見記載之劇目有《宋祁》、《葛希諒》；另有明代劇目《朱弁》、《教子》，以及閩南地方劇目《陳三》、《韓國華》、《江中立》；至於《楊文廣》一劇則在明清之際，《張君陽》一劇僅存佚曲在《泉南指譜重編》中，《潘必正》一劇只存《陳姑操琴》一齣。凡十六劇，亦不合「十八棚頭」之數。

由以上所述，「下南」計十七劇目、「上路」計十八劇目、「七子班」計十六劇目；則所謂「十八棚頭」，或原本為「上路」之口訣，「下南」、「七子班」不過概括附從；或原為用以形容其演出劇目專精之多，為概舉之虛數，有如「九轉十八彎」以喻其迴旋彎曲之難計其數，則所謂「十八棚頭」，自然無須苛求。

2.梨園戲三派淵源之舊說

至於「下南」、「上路」、「七子班」之來源，吳捷秋《梨園戲藝術史論》一書及其〈南戲源流話梨園〉一文（見《南戲論集》），均謂「下南」是土生土長的梨園戲，「七子班」是宋代「南外宗正司」帶來的家班，「上路」則是浙江溫州雜劇所傳入。㊲劉湘如〈梨園戲三探〉（見《南戲論集》）謂「戲路隨商路」，「上路」即指浙江，隨著浙江溫州與福建泉州的頻繁貿易關係，溫州雜劇傳入泉州，因稱「上路班」。而「下南」是對「上路」而言的，「下南班」即唱土腔土調的土班，它與溫州雜劇之間沒有源流的問題，大體上是同步產生的。至於「七子班」，未必如吳捷秋所認為的是「南外宗正司皇室帶來的家班」，因為缺乏正面的文獻記載與側面的有關論據，

㊲ 見吳捷秋：《梨園戲藝術史論》，頁八一—一九；吳捷秋：〈南戲源流話梨園〉，收入《南戲論集》，頁一七五—一七八。

是一種官署的名稱。❸

應當是「官宦家班」。理由是「七子班」在演出時，班燈上一面寫著「××班」，一面寫著「翰林院」。「翰林院」

(三) 筆者對梨園戲「上路」、「下南」淵源形成的看法

按吳、劉二氏之謂「下南」、「上路」、「七子班」雖略有出入而大抵相同，但頗有可議之處。對此，正本清源之法，當首先對南戲的名稱、淵源、形成和流播要有明確的探討。對此，筆者已有〈也談南戲的名稱、淵源、形成與流播〉一文❸，其結論已見前文〈地方腔系及其聲情特色〉，請參閱。

由筆者對南戲名稱、淵源、形成與流播所作的結論，可見筆者對「泉腔戲文」的看法是由永嘉戲文流播而來的，其情況有如永嘉戲文流播到江西南豐和杭州以及吳中一般。但是「泉腔戲文」明明存在著上路、下南、七子班三種派別，又當如何解釋呢？鄙意以為，「上路」應是「永嘉戲文」的嫡傳，也就是南宋光宗紹熙間永嘉雜劇發展為大戲後的分派，吳、劉二氏逕云「溫州雜劇」是有待考究的。也因為它由上路浙江的溫州直接傳來，所以其「十八棚頭」皆為宋元舊編，其常用曲牌較為豐富多姿，其內容與《張協狀元》頗為接近；而從「戲路隨商路」的觀點看來，「上路」一派在泉州城中落腳生根的可能性最大，但其腔調也必然逐漸「泉化」，猶如清乾隆間徽漢入京，皮黃也終於「京化」一般。

❸ 劉湘如：〈梨園戲三探〉，收入《南戲論集》，頁一八八—一九八。

❸ 〈也談南戲的名稱、淵源、形成與流播〉一文為韓國光州「一九九七韓中古劇國際學術大會」（五月二十一日至二十二日）宣讀之論文，載於中央研究院《中國文哲研究集刊》第一一期，一九九七年九月，後收入曾永義：《戲曲源流新論》（新北：立緒文化出版社，二〇〇〇年），頁一一五—一八四。

其次，「下南」為土語土腔是無庸置疑的，因為它保留了「下南腔」的地方名號。這樣的「下南腔」在永嘉雜劇的時代，應當也產生過「漳泉雜劇」。這種「漳泉雜劇」還保存在梨園戲的小折戲，也還活躍在漳浦、平和等地，那就是《士久弄》、《番婆弄》、《唐二別》、《管甫送》等，它們都是鄉土小戲的性質，也是梨園戲探源」（見《福建南戲暨目連戲論文集》）據謝家群之調查，認為那是宋代傳下來的竹馬戲，也是梨園戲中「弄仔戲」的根源。⓵陳松民〈漳州的南戲〉一文（見《南戲論集》）說他一九八三年夏天到漳州市華安縣新圩鄉去調查，訪問了自宋代末葉在玉山村衍傳二十七世的林姓家族，看到祖傳鈔本「白字戲」《番婆弄》、《陳三留傘》、《管甫送》、《桃花過渡》、《丈二別》，除前二種唱南曲，其餘是民歌小調。另外漳州南靖、華安、平和、龍海、東山等縣都有「竹馬戲」，其劇目《割鬚弄》、《美祺弄》、《過渡弄》、《士久弄》等都是古樸的丑旦戲弄的「弄仔戲」。⓶陳氏所謂的「白字戲」和「竹馬戲」，其實都是鄉土「踏謠」的小戲，稱呼雖異，本身並無劇種的分別。誠如上文所云，「白字」不過言其用土語土腔，「竹馬」不過言其來自竹馬燈歌舞，試想：哪有鄉土小戲不用土語土腔的？而這種土語土腔正是漳泉的「下南腔」。

鄙意以為這種用「下南腔」演唱的「漳泉雜劇」，要壯大為「大戲」，也必須要有「永嘉戲文」的滋養才能夠完成。也就是經由「上路」的傳播流入，結合了「漳泉雜劇」，體制規律模擬永嘉戲文，語言腔調完全地方化改為「下南腔」，題材內容則趨民之所好，偏重於公案及忠奸鬥爭和弱小反抗壓迫，以及地方特色和生活情趣，因此「下南」一派所具有的鄉土情味最濃。

⓵　曾金錚：〈梨園戲探源〉，收於福建省藝術研究所編，林慶熙責編：《福建南戲暨目連戲論文集》，一九九〇年十一月。

⓶　陳松民：〈漳州的南戲──竹馬戲、南管白字戲〉，收入《南戲論集》，頁二二九。

（四）筆者對小梨園「七子班」淵源形成的看法

至於「七子班」，吳捷秋認為是宋代「南外宗正司」帶來的家班，劉湘如認為缺乏證據，但他所主張的「官宦家班」也只憑班燈上的「翰林院」三字推測，也顯得證據薄弱。㊷鄙意以為，劉浩然《泉腔南戲概述》㊸所論述的小梨園源本宋代「肉傀儡」是有道理的。今據其意補證如下：

1. 小梨園與肉傀儡的關係

唐袁郊《甘澤謠》云：「梨園法部置小部音聲，凡三十餘人，皆十五歲以下。」的年齡限制和泉州「七子班」是相同的。

宋耐得翁《都城紀勝‧瓦舍眾伎》記有懸絲傀儡、杖頭傀儡、水傀儡、肉傀儡，其「肉傀儡」之下有注云：「以小兒後生輩為之。」㊺（有宋端平乙未自序）宋末周密《武林舊事》卷六〈諸色伎藝人〉「傀儡」下注有懸的。像唐代這種「小梨園」是有道理的。今據其意補證如下：

㊷　陳嘯高、顧曼莊：〈福建的梨園戲〉云：「過去梨園戲藝人所供奉的田都元帥，神龕前面的橫額是翰林院，對聯中有一條是：『十八年前開口笑，醉倒金階玉女扶。』」正與上面的傳說有關。」按該文引藝人傳說謂蘇員外女兒不夫而孕，被棄田野，為雷姓佃戶所收養。因此說他姓蘇，也說他姓雷，又因他是從田裡抱回來，又有人說他姓田。他從小任何樂器都能吹奏，只是不能說話。有一次鄉間挖井，挖出許多古樂器和古樂譜，他能按譜奏樂，唐明皇聽說，召他進京，命他說話，命他吹玉簫，並且賜為進士，那時他才十八歲，他死後敕封為「天下梨園都總管」。由此傳說看來，其所懸掛之「翰林院」顯然是因為田都元帥曾被唐明皇賜為進士的緣故，劉氏以此作為「宦官家班」的證據，恐怕不能成立。

㊸　劉浩然：《泉腔南戲概述》，收於《泉州學叢書》（泉州：刺桐文史研究社，一九九四年）。

㊹　〔唐〕袁郊：《甘澤謠》，收入《叢書集成初編》（北京：中華書局，一九八五年），冊二六九九，頁一三。

㊺　〔宋〕耐得翁：《都城紀勝》，收入〔宋〕孟元老等著：《東京夢華錄外四種》（北京：文化藝術出版社，一九九八年），

絲、杖頭、藥發、肉傀儡、水傀儡五種，肉傀儡之藝人有張逢喜、張逢貴。㊻而孟元老《東京夢華錄》卷五〈京瓦伎藝〉（有紹興丁卯之自序）只記杖頭傀儡、懸絲傀儡、藥發傀儡三種。㊼吳自牧《夢粱錄》卷二〇〈百戲技藝〉（有甲戌自序）只記懸絲傀儡、杖頭傀儡、水傀儡三種。㊽可見藥發傀儡和肉傀儡是較為特殊的種類，所以不見於北宋汴京，也不見於敘事詳密的吳氏《夢粱錄》；但是耐得翁謂肉傀儡「以小兒後生輩為之」，則甚可注意。

劉浩然謂：直至解放前夕，小梨園戲還保留一種稱為「提蘇」表演形式。閩中閩南風俗，新居落成喬遷之期，或壽慶大典之日，必須先請提線木偶（即懸絲傀儡）來開場演出，以鎮凶煞而延吉慶，否則新屋之中便不能有任何鼓樂之聲。但是如果一時請不到傀儡戲來開場，則必須延請小梨園來「提蘇」，這樣便可以代替傀儡戲開場。小梨園表演這個特別的節目「提蘇」㊾，其具體作法是：先取繩索一條，橫扎在戲臺之中，上面再垂掛一條紅毛毯。用以代替傀儡戲布，然後再取一支紗帽的尖翅，穿以紅絲，然後放在紅毛毯上，此時由小梨園生

〈瓦舍眾伎〉，頁八六。

㊻〔宋〕周密：《武林舊事》卷六〈諸色伎藝人〉「傀儡」條，收入〔宋〕孟元老等著：《東京夢華錄外四種》（北京：文化藝術出版社，一九九八年），頁四一九。

㊼〔宋〕孟元老：《東京夢華錄》卷五〈京瓦伎藝〉，頁三二。

㊽〔宋〕吳自牧：《夢粱錄》卷二〇〈百戲技藝〉，頁三〇三—三〇四。

㊾「提蘇」之「蘇」當指「田都元帥」，因為民間傳說他本姓蘇。葉明生：〈一把打開戲神田公迷宮的鑰匙——「大出蘇」〉一文，謂「蘇」與《易經·震卦》的巫術思想有關，田都元帥是農業文化的崇拜神，見《南戲遺響》（泉州：中國戲劇出版社，一九九九年），頁一八一—一八八。

腳演員飾扮相公爺，站立紅毛毯布前，後由老藝師站在紅毯布後面的椅子或桌上，模仿傀儡戲提線操縱下面幕布前的生腳，上提下效，合演個「相公模」的動作；然後又令生腳半跪，所有動作完全和傀儡戲相同。小梨園的這種「提蘇」，應當和《都城紀勝》所云「肉傀儡，以小兒後生輩為之」很接近；也就是說小梨園的「提蘇」，其實就是一場「肉傀儡」的表演。

由小梨園保存到現在的「提蘇」，劉浩然除了窺見其與宋代「肉傀儡」的密切關係外，更由其演出的一些儀式和演出中大量的科步動作，看出「小梨園」受到傀儡戲很大的影響。其屬演出儀式者：在開場演出前，小梨園和傀儡戲演員、樂員都要念一首叫做【頭難旦】的樂曲，那是由「嗹啞哩嚕嗹」的一百零八個「嗹」組成的樂曲。另外傀儡戲的很多曲尾有「哩嚕嗹」的樂譜，小梨園同樣有這種情況，如〈玉真行〉、〈連理生韓琦〉等戲齣中，旦腳行科步時，口中都唱「哩嚕嗹」。

其在演出方面者：在步法上，小梨園的生腳要走「傀儡步」，即兩足跟向內，足尖向外，使兩腳掌成一直線，向上高舉然後放下，老藝師說這是「傀儡腳」，動作要和傀儡一樣。在坐姿上，小梨園生腳須面向裡邊，左拂右拭，然後轉身就坐，擺開雙腳，如是官生，則一手攏腰帶。一般生腳兩手擺個架式，擱於腰下，這種機械式的動作，純係模仿傀儡而來。在手勢上，藝師要求藝徒手要曲成三節，即肘、腕、掌形成三節，這個姿勢也同傀儡一樣，稱為「三節手」。在亮相上，小梨園生腳亮相謂之「獨觸」，其動作是：兩手高舉與頭部齊，各伸出食指和中指往上，同時頭部微微向偏一擺。這動作也和傀儡相同，因傀儡出場不能像人那樣做亮相動作，但為要引起觀眾注意，便運用傀儡的特點擺出這「獨觸」姿勢；兩手高舉乃由操縱者牽引之故也，中指和食指伸出，因傀儡面部無法表情，而由牽絲人擺動傀儡頭腦後一根線，擺動頭部來引起觀眾的注意。在手指動作上，小梨園生腳手指動作伸出時有四指並攏伸出和只伸出中指和

食指兩種方式，這也因為傀儡手一般有這兩種固定方式的緣故。在架腳方式上，小梨園生腳出場時要作「八字腳」，站立或端坐時都要「架腳」，即將腳跟點地，腳掌和腳尖往上翹，這也是傀儡動作，因為傀儡自膝蓋以下的小腿至腳掌是由整塊木頭雕成的，腳掌同小腿永遠成九十度角，因而腳掌無法貼地，所以小梨園生腳的「架腳」純從傀儡戲搬來。

劉浩然謂以上所述只是較簡單的動作，還有一些複雜的系列科步，也可明顯看出小梨園模擬自傀儡戲的。他舉出武生的「開山」是來自「傀儡打」；生腳的「相公模」來自傀儡戲神相公爺的雕塑狀造型，其他如「七步顛」用以表現生腳心事繁重、「傀儡跳」用以表現官生發怒、「傀儡落線」接「傀儡跳」之後以表現暴跳如雷，更顯然是來自傀儡。劉氏尚舉出《高文舉‧過殷府》的「十八羅漢科」以說明無一不來自傀儡戲。

由劉浩然的這些分析和證據，實在令人不能否認小梨園與宋代肉傀儡的密切關係。就因為宋代肉傀儡是由小兒後生輩妝扮模擬傀儡動作演出的一種藝術，而南宋的泉州傀儡戲又非常發達❺，肉傀儡在南宋的泉州流行應當是極可能的事實，那麼不禁使我們想到：由永嘉傳到泉州的戲文，豈不也很容易與「肉傀儡」結合而成為一種新型的戲曲，這種新型的戲曲，其特色是：由童伶妝扮，身段動作大量模擬傀儡，其劇本體製規律等同戲文規模，但唱腔與樂器仍和傀儡一樣，都用「南管下南腔」。而其所以被稱作「小梨園」應當是因為唐代「梨園小部音聲」皆係十五歲以下的童伶，因襲其稱；那麼相對於「小梨園」的「上路」和「下南」，由於都是成年人演出，自然就被合稱為「大梨園」了。

2. 小梨園與明代「變童妝旦」的關係

❺ 詳見曾永義：〈宋代福建的樂舞雜技和戲劇〉，收入曾永義著：《參軍戲與元雜劇》，頁一二三─一四九。

「大梨園」在泉州被稱為「老戲」，那麼又被稱為「戲仔」的「小梨園」豈不意味著形成的年代較「大梨園」為晚嗎？但是劉湘如在〈梨園戲三探〉中說：

根據泉州地區戲班藝人世代相沿的班規習俗，……如果「七子班」與「提線木偶」對臺，則「七子班」須讓「提線木偶」先起鼓開臺；若與「上路班」、「下南班」對棚，則要由「七子班」先開臺。這種奇特的演出習俗，說明兩個問題：一是「七子班」有一定的來頭，背景比較硬，所以屬於「路歧」的「上路」與屬於「老土」的「下南」，也得尊它三分。那「七子班」為什麼對「提線木偶」都很恭敬？這是因為「提線木偶戲」代表「神」。這樣，它們三者之間的關係，便形成了「神」、「官」、「民」的關係。[51]

劉氏根據「習俗」所作的推論，似乎言之成理；但「七子班」小梨園對「提線木偶」的尊重，除了「神」之外，更切實的原由，應當是它為「戲祖」，是藝術的來源。而「七子班」具有「官」的身分，雖然劉氏所舉的證據不夠充分，而且有問題，同時宋代的「官宦家班」也無由證明都是童伶充任；但是其與「官」有關係的跡象，除了上文所論來自「唐代梨園小部音聲」外，鄙意以為應當遲至明代宣德以後，乃與官府演戲所形成的「變童妝旦」的風氣有關。茲論述如下：

我國「以樂侑酒」早見於先秦典籍，《儀禮》〈鄉射〉、〈鄉飲〉、〈大射〉、〈燕禮〉中所謂之「樂次」，如工歌、笙奏、間歌、合樂等即是。私家備置家樂亦是「漢唐遺風」，家樂演戲已見唐代崔鉉家僮，宋代卻反而文獻無徵，元代則有楊梓「家僮千指，無有不善歌南北歌調」。[52]到了明代，對於官妓，太祖時就有禁止官吏宿娼的

❺❶ 劉湘如：〈梨園戲三探〉，收入《南戲論集》，頁一九六。

❺❷ 〔唐〕崔鉉家僮「衣婦人衣」戲其妻李氏，見無名氏：《玉泉子真錄》，收於《說郛》卷四六下（《文津閣四庫全書》（北京：商務印書館，二〇〇六年），頁二一一一二一。楊梓家樂多演其所自製雜劇《豫讓吞炭》、《霍光鬼諫》、《敬德不

命令，違者「罪亞殺人一等，雖赦，終身弗敘」[53]但並沒有禁止官妓侑酒唱曲。直到宣德中由於顧佐一疏，才嚴禁官妓。沈德符《萬曆野獲編補遺》卷三「禁歌妓」條云：

宣德中，以百僚日醉狹邪，不修職業，為左都御史顧佐奏禁，廷臣有犯者至褫職。迄今不改。好事者以為太平缺陷。[54]

又明崔銑《後渠雜識》云：

宣德初許臣僚燕樂，歌妓滿前，紀綱為之不振。朝廷以顧公為都御史，禁用歌妓，糾正百僚，朝綱大振。天下想望其風采，元勳貴戚俱憚之。陝西布政司周景貪淫無度，公齒（疑當作「恥」）欲除之，累置之法，上累釋之，不能伸其激濁之志。[55]

根據清徐開仁《明臣言行錄》，顧佐奏禁是在宣德三年（一四二八），沈德符寫《萬曆野獲編補遺》時是在萬曆四十七年（一六一九），猶說「迄今不改」。而我們知道，樂戶妓女是戲劇的主要演員[56]，官員宴會禁用官

服老》等，見姚桐樹：《樂郊私語》，收錄於《景印文淵閣四庫全書》（臺北：臺灣商務印書館，一九八三年），冊一○四○，頁四○七。

[53]〔明〕王錡：《寓圃雜記》，收入王雲五《叢書集成簡編》（臺北：臺灣商務印書館，一九六六年），卷上，頁一五。

[54]〔明〕沈德符：《萬曆野獲編補遺》卷三「禁歌妓」條。見沈德符著，黎欣點校：《萬曆野獲編》（北京：文化藝術出版社，一九九八年），頁九六九。

[55]〔明〕崔銑：《後渠雜識·顧御史》條，收錄於《中國野史集成》（成都：巴蜀書社，一九九三年），冊三七，頁二七六。

[56]由元夏伯和《青樓集》和周憲王妓女劇《香囊怨》、《曲江池》、《桃源景》、《復落娼》、《慶朔堂》、《烟花夢》均可見。

妓，對於戲劇的發展自是很嚴重的打擊，也因此，《萬曆野獲編》卷二四、五，便說席間用變童「小唱」、演劇用「變童妝旦」，便應運而生了。❺⑦

這種演劇用「變童妝旦」的情況，在明代乃至於清代，最具體的表現，可以說就是「七子班」。明陳懋仁《泉南雜志》卷下云：

優童媚趣者，不吝高價，豪奢家攘而有之。蟬鬢傳粉，日以為常。然皆「土腔」，不曉所謂，余常戲譯之而不存也。❺⑧

陳懋仁字無功，浙江嘉興人。明萬曆間官泉州府經歷，所著《泉南雜志》一書多記當時泉州之社會風俗。所云「優童」被豪家所攘，「蟬鬢傳粉」，正應合彼時「變童妝旦」的風氣，而所唱「土腔」，以嘉興之陳懋仁而言正是「泉腔」。其次見於上文所引之郁永河《臺灣竹枝詞》所云之「肩披鬢髮耳垂璫，粉面朱唇似女郎」也正是「梨園子弟垂髫穴耳，傅粉施朱，儼然女子」，以「變童妝旦」的寫照。這樣的小梨園七子班，其演出情狀又

❺⑦ 下面資料皆可見明代中葉以後，盛行以優童為家樂。〔明〕歸有光：《震川先生集》（上海：古籍出版社，二〇〇七年）卷一九《朱肖卿墓誌銘》云：「昔時有沈元壽者，慕宋柳耆卿之為人，撰歌曲，教僮奴，為俳優，以此稱於邑人。」頁四八〇；〔宋〕宋懋澄：《九籥集》（北京：中國社會出版社，一九八四年）卷五謂「〈何良俊〉好客，客裡滿座，家僮四五十輩，多習金元名家雜劇與大內院本，各成一隊，綺麗如落日云」，頁九七；〔明〕陳龍正：《幾亭文書》，收入《叢書集成三編》（臺北：新文豐出版社，一九九六年）卷二十二〈政書〉謂自立「家法」，認為「俗所通用而必不可襲者四事，搜買兒童，教習謳歌，稱為家樂，醞釀淫亂，十室而九。……延優至，已萬不可，況蓄之乎？」(今存之《幾亭文書》，皆由四十一卷始)

❺⑧ 〔明〕陳懋仁：《泉南雜志》，卷下，收入《叢書集成初編》，冊三二六一，頁二五。

是如何呢？就清人記載，以見一斑。清施鴻保《閩雜記》卷七「假男為女」條云：

福州以下，興、泉、漳諸處，有「七子班」。然有不止七人者，亦有不及七人者，皆操土音，唱各種淫穢之曲。其旦穿耳傅粉，並有裹足者，即不演唱，亦作女子裝，往來市中，此假男為女者也。[59]

又其「撲翠雀」條云：

下府「七子班」，其旦在場上，故以眼斜睨所識，謂之「撲翠雀」，亦曰「放目箭」，曰「飛眼來」。其所識甫一見，急提衣裳作兜物狀，躍而承之，遲到為旁人接去，彼此互爭，有至鬥毆涉訟者，俚俗之可笑如此。道光甲午，昌黎魏麗泉（無娘）撫閩，曾嚴禁之。近來漳、泉各屬，此風復熾矣。[60]

施鴻保字可裔，錢塘人。清道光間遊幕於福建，歷時十四年。所著《閩雜記》成書於咸豐八年（一八五八）。其所記「七子班」優童妝旦以及「放目箭」情況，臺灣父老亦每有傳聞。其「放目箭」則作「駛目箭」而已。

小結

由以上的探討，可知小梨園「七子班」是經歷宋代泉州「肉傀儡」吸收「永嘉戲文」，再接納明代宣德之後「變童妝旦」的風氣而完成。也許因為小梨園的真正完成直到明代，所以要稱大梨園為「老戲」；而小梨園的「優童」和「變童妝旦」畢竟與官妓侑酒和官宦家樂有關，所以其地位便在「上路」和「下南」之上了。

在泉州的南音和梨園戲，傳到臺灣起碼在清康熙之前，被稱作南管和七子班或南管戲，七子班又有「小梨

[59]〔清〕施鴻保《閩雜記》（臺北：閩粵書局，一九六八年），卷七「假男為女」條，頁九九。
[60]〔清〕施鴻保《閩雜記》卷七，「撲翠雀」條，頁一〇〇。

「園」之稱。

由以上的探討，我們知道宋代的福建已成為「海濱鄒魯」，樂舞雜技戲劇種非常發達，宋光宗紹熙年間，在浙江溫州發展完成的大戲劇種「戲曲」（或稱「戲文」），「戲路隨商路」由海上傳入鄰近的泉州，有一支在泉州城中落地生根，體製規律和表演風格保存「溫州戲文」較多的風貌，但其語言腔調則逐漸被「下南泉腔化」，因為它是由北方上面的「路」（省分）傳來，所以稱作「上路」。另一支流到泉州的鄉村，和扎根於鄉土的小戲「漳泉雜劇」結合，其體制規律也發展為大戲，但仍保存漳泉鄉土的質樸和粗獷，乃因其地而稱作「下南」。又一支則結合在南宋泉州已頗為發達的「肉傀儡」，「肉傀儡」原是以小兒後生輩妝扮模擬「懸絲傀儡」身段動作的表演，與「溫州戲文」結合後，一變而成為新型大戲，雖然其體制規律仍為戲文，但表演藝術風格則保存「肉傀儡」的技法和韻味。及至明宣德之後，由於朝廷禁止官員挾妓飲酒，於是產生「變童妝旦」的風氣；而在泉州的「小梨園」也同樣接受這種習染，即使男童照樣傅粉穴耳，表演時甚至使出「撲翠雀」、「駛目箭」那樣的媚態。

而作為梨園戲音樂的南管，從其曲牌結構、套曲結構、管門板眼以及樂器形制、樂隊組織等，都可以證明其具有唐宋大曲的遺響；梨園戲則從其劇目、曲調、腳色、聯套和咬字吐音、身段動作等，也都可以證明其為宋元戲文的「活標本」。兩者皆為極其重要的民族文化資產，其歷史地位是多麼的崇高，其藝術價值是多麼的貴重！可惜數十年來臺灣由於社會急遽變遷，傳統藝術文化遭受重大的打擊，梨園戲和其他民族技藝一樣，衰微不振，由原來作為臺灣的重要劇種，變成今日無法成班的情況。在大陸方面，雖然也因為政治變動和文革浩劫而使梨園戲幾近消亡，但經有識之士的奔走努力；加上「福建省梨園戲實驗劇團」的成立，合三派為一流，將梨園戲作為省級保護的劇種，無論劇藝的琢磨提升或劇目的開發新創，乃至資料保存、學術研究都有令人刮目相看的成績。我們相信，這樣一朵民族藝術燦爛的奇葩，是永遠會綻開下去的。

二、試探臺灣「北管音樂」與「亂彈戲」的來龍去脈

小引

在臺灣有南北對稱的音樂叫「南北管」，也有相對稱的戲曲劇種叫「南管戲」和「北管戲」。王耀華、劉春曙《福建南音初探・緒編》云：

閩南人習慣上將福建以北稱北方，並把由此地傳入而又不用閩南方音演唱的民俗音樂、戲曲音樂泛指為「北管」。依此習俗，當福建南音傳入臺灣之後，為了區別於「北管」，便將福建南音稱為「南管」。「南管」一稱，最早見於本世紀（二十）初的《泉南指譜重編》林毫序中：「如吾鄉所傳曲本俗號南管，其間亦多哀戚頑豔，可歌可泣。」又見於林爾嘉序，⋯⋯林毫、林爾嘉都是遷居臺灣的閩南移民⋯⋯由此可見，南管之稱，在臺灣由來已久。目前，這種稱謂也被東南亞弦友廣為采納。❻❶

王、劉二氏之說大抵可取。但南音之傳入，早在明鄭收復臺灣，鹿港雅正齋弦管社團之設立，迄今三百餘年；而北管之傳入，據呂鍾寬教授面告其田野調查所得，臺中南屯某北管社團（已多年不活動）在乾隆間即已成立，距今二百多年；彰化梨春園成立於嘉慶十六年（一八一一），距今二百多年。則南管之傳入較北管之在臺灣約早一百年。故其說應改作：「當北管傳入臺灣完成雜湊樂種之後，早在臺灣生根的南音乃改作南管與之相對稱」。

❻❶ 王耀華、劉春曙合著：《福建南音初探》（福州：福建人民出版社，一九八九年十二月），頁四。

只是「南管」之名，未知何故，卻始見於二十世紀初。或許因為北管為雜湊之樂種，至光緒間始發展完成，乃於此時與南音作對稱，而有「南北管」之名。請詳下文。

臺灣的北管和北管戲有亂彈、舊路（古路）、新路、西路、福祿（福路）、西皮、二黃、崑腔、幼曲（細曲）、嗩吶牌子、絲竹弦譜諸名稱。這些名稱代表著什麼樣的意義，是否從中可以考察出北管和北管戲淵源形成的來龍去脈，是否臺灣的北管和南管一樣，可以從泉州北管探其根源呢？凡此都是值得探討的問題。

(一)臺灣亂彈戲與北管音樂

據本人所指導之輔仁大學博士班學生劉美枝交給本人之九十四學年度下學期報告〈臺灣亂彈戲之曲牌套式初探〉，謂據她調查，北管為樂種名，亂彈為劇種名；而「北管戲」一詞，直至民國六○年代（一九七一）始為學者所創。按連橫《臺灣通史》卷二三《風俗志·演劇》所記「臺灣之劇」，文字不長，錄之如下：

演劇為文學之一，善者可以感發人之善心，惡者可以懲創人之逸志；其效與詩相若。而臺灣之劇，尚未足語此。臺灣之劇：一曰亂彈，傳自江南，故曰正音；其所唱者，大都二簧、西皮，間有崑腔，今則日少，非獨演者無人，知音亦不易也。二曰四平，來自潮州，語多粵調，降於亂彈一等。三曰七子班，則古梨園之制，唱詞道白，皆用泉音，而所演者則男女之悲歡離合也。又有傀儡班、掌中班，削木為人，以手演之，事多稗史，與說書同。夫臺灣演劇，多以賽神，坊里之間，釀資合奏，村橋野店，日夜喧闐；男女聚觀，履舄交錯；頗有驪虞之象。又有採茶戲者，出自臺北；一男一女，互相唱酬；淫靡之風，侔於鄭衛，有司禁之。[62]

《風俗志》於「演劇」之後，又有「歌謠」，云：

臺灣之人，來自閩粵，風俗既殊，歌謠亦異。閩曰南詞，泉人尚之。粵曰粵謳，以其近山，亦曰山歌。南詞之曲，文情相生，和以絲竹，其聲悠揚，如泣如訴，聽之使人意消；而粵謳則較悲越。坊市之中，競為北管，與亂彈同。亦有集而演劇，登臺奏技者。勾闌所唱，始尚南詞，間有小調；建省以來，京曲傳入，臺北校書，多習徽調，南詞漸少；唯臺灣之人，頗喜音樂，而精琵琶者，前後輩出。若夫祀聖之樂，八音合奏，間以歌詩，則所謂雅頌之聲也。❸

由這兩段資料，可見日本大正七年（一九一八）秋八月朔日連橫完成《臺灣通史》時，在他眼中的臺灣戲曲，有亂彈、四平、七子班三種為主要，另有傀儡班、掌中班、採茶戲三種為次要，合計六種。又在他眼中的臺灣歌謠，有南詞、粵謳（又稱山歌）、北管、小調、徽調京曲、祀聖之樂。據此亦可以推知，在他心目中，雖然亂彈與北管相同，同樣包括二黃、西皮、崑腔；北管也可以「集而演劇，登臺奏技」，與亂彈不殊。但無論如何，他是以「亂彈」來稱呼可以演出的戲曲，而以「北管」來稱呼演奏的民間器樂歌謠，則是顯而易見的。所以本文溯其原本，以「亂彈」稱「戲曲」，以「北管」稱音樂。由此也可見劉美枝之調查確實可信；但也因為《臺灣通史》有「北管」同之語，又「北管」亦有「集而演劇，登臺奏技」的現象，所以凡用北管（西皮、二黃、崑腔）演戲而被稱作「北管戲」也是很自然的事。吾友呂錘寬教授是著名的南北管研究大家，在其《臺灣傳統音樂概論》❹中，即以「北管戲」稱之。

而「北管」實與「南管」對稱，由上文既已知傳自泉州的南音於二十世紀初在臺灣被稱作「南管」，則「北

❷ 連橫：《臺灣通史》（臺北：臺灣銀行經濟研究室，一九六二年）卷二三〈風俗志〉，頁六一三。

❸ 連橫：《臺灣通史》，頁六一三。

❹ 詳見呂錘寬：《臺灣傳統音樂概論》第四章〈北管戲曲與細曲〉（臺北：五南圖書公司，二〇〇五年），頁一六一。

管」一詞，亦應起於同時。由此再據《臺灣通史》，可知「北管音樂」在二十世紀初和「亂彈戲」一樣，都是包括西皮、二黃和崑腔。

(二)北管音樂的總體內涵

然而，今日「臺灣北管系音樂」的總體內涵卻不止西皮、二黃、崑腔而已。呂錘寬在其《傳統音樂輯錄・北管卷・細曲集成・論北管音樂的當代意義》中有詳細的說明：

當人們言及「北管」時，其觀念或認識上實多少地已存在著另一參照的音樂系統「南管」。在整個臺灣的傳統音樂文化中，音樂的活動原具有交集面，皆以迎神賽會為共同的展演空間，供酬謝神明並娛人的節目；當眾樂紛然並陳於同一時空之下，人們為了辨識或指稱的方便，常概括地把絲竹合奏類、曲風文靜的音樂稱為南管或「南的」，將較為喧雜熱鬧的鼓吹類音樂稱為北管或「北的」。在這種場合下，南管或北管常並非代表樂種本身，通常多僅籠統地做為區別音樂風格或展演型態的語詞。

若以展演生態言之，北管實包括了音樂與戲劇兩種形式。音樂性活動的、主要北管團體是業餘的子弟館閣，以及其他各類型的職業鼓吹班；戲劇活動的演出團體則有職業戲班，及以音樂展演為主要內容之子弟館閣所兼演的戲劇。以社會文化活動的角度觀之，子弟性館閣與職業戲班都各具有不同的存在意義；然而從藝術與音樂傳承的歷史性論之，北管的音樂文化主要乃藉著子弟館閣以獲得保存，尤其是具有「館先生」級的藝人例如文建會的民間藝術傳習計劃所規劃為保存對象的葉美景、王宋來、林水金等先生的身上。目前北管音樂團體為數雖多，但大體上均以廟會或喪葬之導迎鼓吹為主要活動，所以演奏的曲目非常有限，且其演奏技巧和展演品質方面都不甚講究，故社會大眾多誤以為北管為迎神賽會或喪葬之樂。

事實上，真正的北管音樂除了可供北管館閣的音樂節目之外，並能當作多數地方戲如：布袋戲、傀儡戲、歌仔戲……等，以及宗教儀式的過場樂和前場唱腔，故全面性的北管音樂系統如下：

上述靈寶派道教儀式之「梆子腔」為北管扮仙戲唱腔之一，並非指中國北方之戲曲聲腔。在了解北管的

音樂風格及其音樂展演系統之後，「北管」一詞更可視為一個曲目上的專稱，故從內容上言之，北管樂包

括：曲牌類與標題式的器樂，以及歌曲、戲曲唱腔三類。

曲牌性的器樂俗稱「牌子」，大部份的曲調名稱和中國元明時期的北曲屬同一系統，每首樂曲均含有歌

辭，它又可分為聯篇的套曲及支曲。支曲又分為本調（俗稱母身）、清（一作請）、讚三段。演奏型態為

鼓吹，即以若干隻嗩吶、鼓、銅器合奏。標題性的器樂俗稱為「譜」，其曲調名稱不同於南北曲，但與琴

曲或琵琶曲一般，常以標題來表述樂曲的內容。

歌曲及戲曲的唱腔可分為曲牌類和板腔類兩種。曲牌類歌曲包括俗稱「細曲」之清唱曲，以及扮仙戲之

崑腔。多數細曲的曲調名稱及音樂結構如【碧破玉】、【桐城歌】、【雙疊碎】等，均異於南北曲，似

為明清之小曲；扮仙戲中的唱腔俗稱為「崑腔」，是成套的北曲；板腔類歌曲可分為福路與西皮二類。福

路（又稱古路、舊路）是以提弦（即椰胡，或稱殼子弦）為主要伴奏樂器；西皮（又稱新路）唱腔實際

上乃包括了西皮及二黃，是以吊鬼子（即京胡）為主要伴奏樂器；上述二者均可加上絲竹樂器，過門之

中常有鑼鼓為節。⑥

呂氏大抵相同的觀念，亦見於其《牌子集成・論北管音樂的藝術及其社會化》之中，其中又云：

子弟型館閣的音樂文化內容隨著音樂系統而異：北部地區供奉西秦王爺為樂神者，專習福路戲曲；供奉

田都元帥為樂神者，專習西皮戲曲。兩者皆兼習扮仙戲、牌子、譜等。中部地區的館閣，常兼習福路與

⑥ 呂錘寬集註：《細曲集成》（臺北：傳統藝術中心籌備處，一九九九年），頁二一四。

對於呂氏的「北管音樂系統表」，有一點稍作補充，即福路，除稱「古路」、「舊路」外，尚稱「福祿」；西皮除稱「新路」外，尚稱「西路」。而「梆子腔」，據筆者〈梆子腔系新探〉，實為梆子腔以曲牌體「西調」為載體時之原始面貌，所謂「禮失而求諸野」者也。❼

而由於呂氏深入北管社團調查，從其敘述又可知臺灣北管的一些重要概念：其一，民間以絲竹合奏，曲風文靜者稱「南管」或「南的」，對於鑼鼓喧雜熱鬧的，則稱「北管」或「北的」，可見民間只取其外觀質性而言。其二，北管以展現生態而言，有戲曲與音樂。業餘的北管子弟館閣以展演音樂為主，以兼演戲曲為次。此業餘之館閣實為北管藝術薪傳之所在，而以「館先生」為代表之藝師。北館團體亦有職業性之「鼓吹班」與「戲班」，從事音樂與戲曲之演出。其三，原來在連橫《臺灣通史》中所謂之「亂彈戲」，至此已被民間稱作「北管戲」，而其所謂之音樂「北管」，則既含音樂又兼戲曲而言。其四，呂氏所整理之「北管音樂體系表」，可看作是學有專精的學者給「北管」作了完整的、縝密的內涵定位。其五，臺灣北部之北管館閣，有供奉西秦王爺的「福路戲曲」，館名為某「社」；有供奉田都元帥的「西皮戲曲」，館名為某「堂」。不難看出其兩者原本涇渭分明，不相混雜；而皆兼習「扮仙戲」與牌子、譜。由此不免令我們想到，此共習的三者，應是後來所共同吸收，由此而增加了各自的內容，使得彼此間有了「共性」，同樣為戲曲與音樂並奏之館閣。也因此，當它們傳到中部以後，由於此「共性」，而使得「福路」與「西皮」合流於中部的館閣之中。這種合流，就彰化梨春閣而言，也應

❻ 呂錘寬集註：《牌子集成》（臺北：傳統藝術中心籌備處，一九九九年），頁五。

❼ 〈梆子腔系新探〉一文，原刊載於《中國文哲研究期刊》第三〇期（二〇〇七年三月），頁一四三—一七八。收入曾永義：《戲曲本質與腔調新探》（臺北：國家出版社，二〇〇七年），頁二二八—二七二。

當早在兩百年之前。其六，呂氏對於北管樂種的來源，調「牌子」與元明時期之北曲套曲與隻曲（呂氏作支曲

同一系統，演奏形式為鼓吹；「譜」不同於南北曲，以標題表示內容；細曲似為明清俗曲。

除呂氏外，對於「北管」，一般較經典的看法是《中國曲學大辭典・曲種・戲曲聲腔劇種》所云：

戲曲劇種。流行於臺灣地區，可能由明末清初以後流傳至閩南、潮州一帶的秦腔、漢劇、崑腔（正音

再傳入臺灣而形成。主要為亂彈戲曲，分西皮與福路二大系統，西皮以皮黃系統為主，福路以秦腔系統

為主，至於崑曲則保留在亂彈的一些扮仙戲中。西皮與福路樂器主要差異，在於福路專用椰胡，俗稱提

弦或冇仔弦，定弦為合尺調；西皮則專用京胡，俗稱吊規子，定弦時，西皮用士（四）工調，二黃用合

尺調，與京劇同。至於腔調，藝人稱福路為舊路，西皮為新路。福路曲調有彩板（倒板）、流水、平板、

緊中慢、十二段、四空門；西皮有倒板、西皮、緊垛子、慢垛子；二黃有二黃倒板、二黃平，二黃垛子。

西皮與福路之曲調基本上多為七字句或十字句之詩體式，唯襯字、襯音甚多，並常用哪或啊之類拖腔以

成有音無字之情形。至於腳色，有所謂上六大柱，下六大柱之稱。上六大柱為老生、大花、正旦、三花

（丑）、小生、小旦，下六大柱為公末、老旦、二花、副生、花旦、副丑。目前職業戲班已多消失，能登

臺則僅三個團，餘皆為吹奏北管曲牌為主之樂團。❻❽

可見《中國曲學大辭典》是把「北管」當作劇種來看待，其演奏之音樂則有福路、西皮、崑腔。其中又給我們

一些重要訊息：福路、西皮、崑腔可能來自明末清初流傳至福建閩南、廣東潮州再傳入臺灣的秦腔、漢劇和崑

腔；同時也對福路、西皮在樂器、板式和腳色上作了分野。

❻❽ 齊森華等主編：《中國曲學大辭典》（浙江：浙江教育出版社，一九九七年十二月），頁六五一－六六。

由以上可見，「臺灣北管系音樂」的內容：戲曲音樂有福路、西皮、崑腔、歌曲音樂有細曲，器樂有牌子和譜。但除此之外，民間一般還將「四平」歸入「北管」。臺灣的四平戲，又作「四平」、「四棚」，皆緣「音近訛變」。在日據之前的「老四平」，又稱「大鑼鼓戲」，只用嗩吶、鑼鼓而不用管弦，其腔調雖然為弋陽腔之流派「四平腔」，其來源以「閩南四平戲」為宜。後來又有「四平崑」之稱，那是因為加入管弦伴奏，略具崑腔風格的緣故。日據之後，四平戲將曲牌音樂逐漸遞減，終於蛻變轉型成純唱皮黃腔，與北管中之西皮（兼二黃）板腔體音樂相似，因稱「改良四平」或「新四平腔」。[69] 一九八五年中秋前後五天，筆者在臺北市青年公園為文化建設委員會文藝季所製作之「民間劇場」尚邀請從事四平劇藝五十年的「宜蘭英劇團」表演，未幾，宜蘭英去世，四平戲在臺灣亦幾成廣陵散矣。

可見，「四平戲」原本與「亂彈戲」、「北管戲」無關，但自從皮黃腔取代四平腔而仍稱「四平戲」之後，「四平戲」名存實亡，其質性實與北管西路相似，也因此，人們將它歸入「北管戲」體系之中，是有其道理的。

（三）臺灣北管與泉州惠安北管的比較

臺灣有北管，泉州亦有北管。臺灣北管之概況如上所述，泉州之北管論者見於劉春曙、王耀華《福建民間音樂簡論·各種曲藝形式述要》[70]、《中國民族民間器樂曲集成·福建卷》[71]、谷川所撰述之〈惠安北管述

㊞ 參考徐亞湘：〈臺灣四平戲的歷史考察〉，見福建師範大學音樂學院：《海峽傳統文化·北管音樂研討會論文集》，二〇〇九年四月，頁八〇─九九。

㊞ 劉春曙、王耀華：《福建民間音樂簡論》（上海：上海文藝出版社，一九八六年六月），頁三二二─三二四。

㊞ 李凌主編：《中國民族民間器樂曲集成·福建卷》（北京：中國 ISBN 中心出版，二〇〇一年六月），頁三五五─三六〇。

略〉。

72、黃嘉輝〈福建泉港北管概述〉 73、李寄萍、黃嘉輝〈泉臺北管比較研究〉 74 等四篇文章，其中所云之

「惠安」今已部分區域畫入泉州泉港區，因之惠安北管與泉港北管其實不殊。

然而像上述這樣的「臺灣北管系音樂」，是否也能像「臺灣南管系音樂」那樣斑斑可考源出閩南泉州呢？

對此，張繼光有〈臺灣北管與泉州惠安北管之關聯試探〉 75，首先比較泉州北管與臺灣北管之基本同異點，

然後進一步由體製、牌名、曲文及曲牌，作深入之分析比較，獲得以下結論：

其基本相同點：1.皆以「北管」為名，皆與「南管」對稱。2.皆不用閩南方言，而以官音歌之。3.細曲之

演唱方式有部分相同。4.絃譜所使用之主奏樂器大體相同。5.弦樂器之定調大致相同。6.傳統記譜法相同。

其基本相異點：1.泉州北管只有細曲及弦譜，而無牌子及戲曲。2.泉州北管持有「天子傳音」旗號，臺灣

北管則無。

其體製方面之比較：泉州北管細曲但有隻曲而無聯套。弦譜結構，泉州與臺灣之北管雖皆有聯套與單章兩

種類型，但其聯套之具體內容與架構，則兩者迥然不同。

72 谷川：〈惠安北管述略〉，稿本。

73 黃嘉輝：〈福建泉港北管概述〉，見《交響—西安音樂學院學報（季刊）》二三卷一期，二〇〇四年三月，頁一一一五。

74 李寄萍、黃嘉輝：〈泉臺北管比較研究〉，收錄於《泉州師範學院學報（社會科學）》二四卷五期，二〇〇六年九月，頁五六一六一。

75 張繼光：〈臺灣北管與泉州惠安北管之關聯試探〉，收錄於《南臺科技大學學報》第二九期，二〇〇四年十二月，頁一八一一一九四。

之一。其間關聯程度之比較如何，尚待進一步比較分析。

其文方面之比較：有幾乎完全雷同者，如泉州之【昭君出塞】、臺灣之【昭君和番】。有頗為相近者，如兩者之【看芙蓉】。

其曲調方面之比較：有極大差異者，如泉州之【四季景】。以「頗為相近」者所佔比較高。

其曲調方面之比較：有僅曲牌名相同，曲調差異極大，如【一條根】、【到春來】。有曲牌名相同，旋律雷同度亦極高，如【嘆煙花】，但此曲牌為清初以來流行全國之小曲，未能因此而謂兩者有必然之關聯。但真正佔絕對多數的是介於兩者之間的曲牌，其中有些雖曲調有所參差，但由其旋律骨幹音、終止音、旋律曲線及特殊型等作綜合判斷，仍可知其應出自同源；有些則在整首曲調中有部分旋律頗為近同，但其餘則有所差異，可能是其曲調有部分已經產生變異所致。此外為原是同一曲調，在流傳中產生不同的曲牌別名，透過旋律之仔細比對，可以看出其間仍有一定的近同度。如泉州絃譜中之【草琴串】之與【秋江】（又名【萬梨園】）及與臺灣絃譜中之【美人桃客】及【四景串】中之【春串】應為出自同源的「變調」。

通過以上的分析，張繼光教授最後探討臺灣北管和泉州惠安北管的關聯：其一，從北管傳入時間看，臺灣彰化梨春園於嘉慶十六年即已建館，而泉州惠安北管遲至光緒初年才由江浙傳入，明顯可以斷定臺灣北管不是由泉州惠安傳入。其二，從曲體發展程度看，臺灣北管樂曲包括細曲、弦譜、牌子、戲曲四類，泉州北管但有細曲與絃譜，且曲牌短小、聯套規模未備；可見臺灣北管已經發展成熟、枝繁葉茂，而泉州惠安北管尚在初期階段。若此，則惠安北管焉能傳承臺灣？其三，惠安北管有「天子傳音」之旗號，而臺灣北管則無，亦可證，其間並無關係。綜此三點，可明確說出，臺灣北管絕非傳自泉州惠安；反而可以說泉州惠安北管有可能傳自臺灣。

其牌名方面之比較：泉州與臺灣北管細曲、弦譜之牌名相同或可知其應為同一曲者，約佔泉州總數之四分之一。其間關聯程度之比較如何，尚待進一步比較分析。

二〇〇九年三月，筆者將上文提到的有關泉州北管四篇文章，交給劉美枝，請她用自己的觀點再與臺灣北管作一番比較，得出以下結論：

1. 歷史

谷川氏謂惠安北管的歷史，依據老藝人莊荔枝（一九〇九年生）於一九八七年之口述，為清光緒初年（十九世紀七〇年代後期），後龍鄉峰尾的武庭與莊小經常到江浙一帶經商，將所習得的音樂帶回家鄉後，漸漸傳播開來，並形成獨立的樂種。

至於臺灣的北管，傳入臺灣的年代已不可考，但依據老曲館留下的文物，可知彰化「梨春園」、鹿港「正樂軒」等社團於清代就有活動。如「梨春園」館內的牌匾「昭和庚午（一九三〇）年荔月下浣為祝梨春園於嘉慶辛未歲（一八一一）創立百二十週年紀念」，透露了梨春園成立的年代為一八一一年，時為清嘉慶十一年，並於昭和五年舉辦一百二十週年的慶祝活動。⑦⑥另外，鹿港「正樂軒」成立於清道光年間，依據該館的先賢冊記載開基老師於「清咸豐元年十月二十九日仙駕」，可知該館的成立年代必定早於清咸豐元年（一八五一）之前，即可上溯至道光年間。⑦⑦從上述二筆資料，可知臺灣至少於清嘉慶年間即有北管社團的成立。

透過上述資料，可知福建惠安北管興起於清光緒初年，即一八七〇年代後期；而臺灣則至少於一八一一年就有北管社團成立的事實，此時間點遠早於惠安北管之形成年代。因此，就歷史時間而言，臺灣有北管活動的時間早於惠安北管之形成，故惠安北管傳入臺灣之可能性不高。

⑦⑥ 參考李文政：《臺灣北管暨福路唱腔的研究》（臺北：國立臺灣師範大學音樂研究所碩士論文，一九八八年），頁二五一三〇。

⑦⑦ 引自林美容：《彰化縣曲館與武館》（彰化：彰化縣立文化中心，一九九七年），頁七五。

而李黃二氏謂建於北宋天禧三年（一〇一九）的泉州開元寺飛天樂技圖中，發現六件北管專用樂器：殼仔弦（板胡，臺灣稱提弦）、提弦（京胡，臺灣稱吊鬼子）、琵琶（比南音琵琶狹長無鳳眼）、雙清（兩條弦彈撥樂器）、單皮鼓（打擊樂器）、手鑼（打擊樂器），有力證明泉州北管比臺灣北管早形成。

此說難成立，理由：：(1)樂種間樂器相同的情形比比皆是，單從部分樂器圖像相同，就認定泉州北管比臺灣北管早形成，證據力很薄弱。(2)建於北宋年代的泉州開元寺之飛天技樂的樂器圖像，只能說明當時有這些樂器，而這些樂器是否就存於泉州，是否就屬於泉州北管，是令人存疑的。因為：：也許這些工匠來自外地；也許工匠參考某古籍而依樣畫葫蘆；當然，也許工匠描繪的正是當時泉州的民俗藝術。但是，從樂器圖像學的角度思考，圖像被塑造的來源可能性極多，沒有其他佐證，是無法證明這些樂器必定就是北管，必定就屬於泉州北管。況且，泉州北管可考歷史是清光緒初年從江蘇、浙江傳入，由此而認定建於宋代的開元寺之樂器就是泉州北管，乃相當矛盾。因此，從開元寺六件樂器與現今北管樂器相同一事，就認為泉州北管比臺灣北管早形成，證據不足。

2.音樂種類與內容

福建惠安北管的音樂內容主要有二類：一為「曲」，即有歌詞之唱曲，如【四大景】、【紅繡鞋】、【玉美人】、【紗窗外】、【採蓮歌】、【採桑】、【出漢關】、【玉蘭花】、【四季景】、【美人相思】、【賣雜貨】等；一為「譜」，即以京胡領奏的絲竹樂，如【西皮串】、【梅花串】、【貴子圖】、【二黃】、【大八板】、【八板頭】、【上小樓】、【廣東調】、【平板】、【將軍令】、【下山虎】、【清串】等。

臺灣北管內容豐富，主要包括弦譜、牌子、戲曲與幼曲四大類。弦譜，又稱「譜」、「串仔」，為絲竹樂器合奏，如【千里怨】、【八句詩】、【天官串】、【月兒高】、【左霓裳】、【幼霓裳】、【琴串】、【醉扶登

樓】等；牌子即嗩吶曲牌，為嗩吶與鑼鼓樂合奏之吹打樂，如【風入松】、【一江風】、【浪淘沙】、【下山虎】、【番竹馬】、【金葫蘆】、【火神咒】等；戲曲為亂彈戲曲，又分福路（古路）和西皮（新路）二大系統，前者有【平板】、【流水】、【緊中慢】、【慢中緊】、【緊板】等板式，後者有【西皮】、【二黃】、【二黃平】、【導板】等；幼曲為由絲竹樂器伴奏的唱曲，如【僧尼會】、【碧波玉】、【雙疊翠】、【銀柳絲】、【清江引】、【賣雜貨】等。

比較惠安北管與臺灣北管之音樂種類，發現二者同樣有唱曲類與絲竹合奏類，但臺灣北管卻比惠安北管多了戲曲與嗩吶牌子二大類。將二者皆有的唱曲類與絲竹合奏類做一比較，見曲目名稱大部分不同。如進一步比較同曲樂名的音樂內容，可見二者音樂有雷同性者，如【賣雜貨】、【八板頭】、【將軍令】、【紗窗外】等；亦有骨幹音部分相同者，如【上小樓】等；而惠安北管的【昭君出塞】與臺灣北管的【昭君和番】之旋律、歌詞類似；至於同名樂曲也有音樂完全不同者，如【玉美人】、【美人相思】、【西皮串】、【平板】、【大八板】、【二黃】、【金雞串】（又稱【冬串】）等。

以惠安北管與臺灣北管都有的唱曲類與絲竹音樂的曲目為比較對象，見二者有旋律、歌詞類似者，但也有曲名相同但音樂完全不同者。如以音樂流播的角度觀之，音樂傳入他地，可能因藝人的加花使樂曲繁複，或傳抄時產生訛誤等種種因素，使流播後的音樂產生變化，但儘管有所改變，其大致的骨幹音仍可辨析，因此，透過曲譜比較可以找出二樂種間是否具有關聯。準此角度觀察惠安北管與臺灣北管的音樂內容，二者在曲目與旋律上，不同者多於相同者，故知在音樂內容上，二者的關係並不密切。

李黃二氏亦謂泉港北管《王昭君和番》戲劇第二支曲牌【點絳唇】，此譜證明泉州北管的形成，不會晚於臺文煥編《群音類選》中的《昭君出塞》與臺灣北管細曲《昭君和番》曲詞相同，其中第五段曲詞相同於明胡

灣北管。

按：此說亦無法成立，原因：(1)樂種、劇種間有部分曲目、內容相同或類似，是常見的情形，只從一支曲牌相同，即認為二者的時間先後關係是「泉州北管的形成，不會晚於臺灣北管」，說服力非常不足。(2)曲目、內容相同，只能說明這二個樂種的此首樂曲同源，而無法說明二者的時間先後。因為：也許此曲來源於A地，再從A地分別傳入臺灣與泉州，可能先傳入臺灣，也可能先傳入泉州；也許此曲來源於A地，從A地傳入臺灣，而A地又傳入B地，再從B地傳入泉州。樂曲的流播過程是複雜的，從曲目相同一事，是無法判定二個樂種間的年代先後。

李黃二氏又將臺灣北管與泉州北管音樂形式作比較，認為

臺灣北管　細曲＝泉州　曲
　　　　　弦譜＝　　譜
　　　　　牌子＝泉州十音
　　　　　戲曲＝　　曲

按：(1)從音樂型態看，臺灣細曲（絲竹伴奏的歌唱曲）、弦譜（絲竹合奏）的音樂型態與泉州的曲、譜確實相同，但演奏型態相同，曲目是否相同？需要進一步比較。(2)把臺灣北管牌子與泉州十音類比，需要再斟酌，因為泉州十音的樂器編制是否與臺灣北管牌子相同，作者並未比較說明。(3)把臺灣北管「戲曲」類比，似乎不宜，因為臺灣北管將「戲曲」與「細曲」視為二個不同的類別，而泉州北管的「曲」只是以絲竹伴奏的歌唱曲，其中也包括幾首戲曲腔調，而這幾首腔調旋律，與臺灣北管演唱整齣戲，且還分古路、新路是大大不同的。

李黃二氏又以為臺灣北管的「ㄨ、仩」代替北方傳統工尺譜「尺仩」「ㄨ仩」明顯來源於南管。

按：⑴臺灣北管用「上ㄨ工」代表一二三音，而泉州北管用「上尺工」代表一二三音，二者明顯不同。⑵作者認為臺灣北管與泉州北管不同的二音「ㄨ」，是受到南管的影響，這個說法沒有證據。因為，在臺灣，南管與北管是二個不同系統的音樂生態，二者甚少交流，因此，認為北管「ㄨ仩」明顯來源於南管，毫無根據。況且，北管在臺灣流播的範圍、勢力大於南管，何以北管要捨棄原有的記譜習慣，而只取南管記譜系統一個符號？

3. 樂器種類

谷川氏謂樂器方面，惠安北管的管樂器有品簫、噯仔；弦樂器有提弦（京胡）、殼仔弦（板胡）、瓢胡（椰殼中音板胡）、伬胡、鳴胡（高胡）、中胡、月琴、北三弦、雙清；打擊樂器有小鼓、單皮鼓、拍（即板）、大鈸、小鈸、鑼、手鑼等。其中，主奏樂器為提弦。

臺灣北管的管樂器有嗩吶、品、篪、篇、鴨母笛、塤、噠仔等；弦樂器有殼仔弦（提弦）、吊規、和弦、喇叭弦、雙清、三弦、月琴等；打擊樂器有小鼓、大鈔、小鈔、鑼、響盞、七音、叫鑼等。主奏樂器依樂曲種類不同而異：絲竹樂曲、福路系統的亂彈戲曲以殼仔弦主奏；西皮系統的亂彈戲曲以吊規主奏。

比較二者的樂器，有同有異。其中最大的差異是，臺灣北管絲竹合奏的主奏樂器為殼仔弦（提弦），而惠安北管的主奏樂器卻為提弦（京胡）。以臺灣北管依音樂系統之不同，主奏樂器亦被嚴格的區分著，可知主奏樂器與音樂類別息息相關，換句話說，主奏樂器之差異代表著音樂系統的不同。因此，臺灣北管的主奏樂器異於惠安北管，揭示出二者的歷史淵源不同。

另外，值得注意的是樂器名稱的不同。惠安北管稱以椰子殼為音箱的拉弦樂器為殼仔弦或板胡，而臺灣北

管則稱此樂器敲擊為殼仔弦或提弦；惠安北管稱京胡為提弦，而臺灣稱京胡為吊規，提弦反而是另一種樂器。又如惠安北管稱敲擊的銅類樂器為鈔；臺灣北管稱為鈔；惠安北管小嗩吶為噯仔，而稱小嗩吶為噯仔的反而是南管系統。因此，從樂器名稱觀之，惠安北管與臺灣北管亦不盡相同。

李黃二氏亦謂泉州北管音樂自古有「天子傳音」之美稱，演奏時必掛「天子傳音」大旗，民間傳說唐明皇遊月宮時，見北管樂隊只用六件打擊樂器，便添加一面小鑼成為七件，此小鑼成為「天子傳音」。此說雖不足據，但可作研究的跡象參考，假設按民間傳說的時間，泉州北管的形成，遠遠早於臺灣北管。

按：此為傳說，無法當論證的根據，況且：(1)臺灣北管無此傳說，也沒有在演奏時掛「天子傳音」大旗的習俗；如果臺灣北管傳自泉州北管，自應帶著這個「偉大」的傳說故事與掛「天子傳音」的習俗才是。(2)泉州北管是清光緒初年從江蘇、浙江傳入而形成，不應無限上溯其形成年代。

以上分別從歷史、音樂種類與內容、樂器種類三方面比較惠安北管與臺灣北管之異同，發現以下幾點：

1. 臺灣北管的曲館活動年代早於惠安北管的形成年代，即臺灣北管的歷史早於惠安（泉港）北管起碼六十年。

2. 臺灣北管的音樂內容比惠安（泉港）北管豐富多樣，而曲目不完全相同。透過曲譜比較，雖有數首樂曲的骨幹音相同或類似，但同時亦有曲名相同但音樂內容完全不同者。而樂種間有部分曲目相同是各地民間音樂常見之現象，故這些少數相同樂曲，不足以證明惠安（泉港）北管與臺灣北管有淵源關係。

3. 在樂器方面，主奏樂器往往揭示出音樂系統，臺灣北管的主奏樂器不但與惠安（泉港）北管相異，且樂器名稱也有歧異處，如惠安北管稱京胡為提弦，但臺灣北管的京胡與提弦是二種完全不同的樂器。

劉美枝將臺灣北管與惠安北管比較的結果，可見兩者關係極其微小，如此，再加上上文張繼光教授所作的比較

分析，應當可以斷言谷川所云「惠安北管伴隨著惠安人足跡流傳至臺灣、香港、澳門等地區和新加坡、馬來西亞等東南亞國家」[78]的話語是不可信的，起碼就臺灣而言並非事實。李黃二氏所論也證據薄弱，無法令人置信。

我們很遺憾，未及將泉州鯉城區和漳浦縣趙家城的北管，拿來和惠安北管比較，看看是否如谷川所云「其最大差別在於唱奏的曲譜淵源不同」[79]，同時也拿來和臺灣北管比較其傳承與異同。而筆者有幸參加二○○九年四月五日至八日在福州福建師範大學音樂學院召開的「海峽傳統文化‧北管音樂研討會」，與會學者於四月六日同赴泉州泉港區山腰鎮祠堂和峰尾鎮誠平文化中心聆賞當地北管團體演奏，共同的感覺果然是閩臺「北管音樂」的差異性很大，實在沒有淵源傳承的直接關係。

(四)臺灣北管與臺灣崑腔、十三音館閣之關係

而劉美枝終於進一步寫成了《略論臺灣北管之淵源：與福建惠安（泉港）北管之比較談起》（未刊），在比較惠安（泉港）與臺灣北管難說有淵源關係之後，她轉向臺灣其他樂種：艋舺集音閣和基隆慈雲社的「崑腔」，以及臺南的「十三音」《同聲集》來和北管比較，發現：

「集音閣」和基隆「慈雲社」，絲竹樂器合奏的「譜」和歌唱的「曲」，其曲目與北管的「絲竹弦譜」與歌唱的「幼曲」相同。而「集音閣」的歷史，樂師王宋來（一九一○─二○○○）根據其師吳三水的說法，調所學之「崑腔」，大約二百年前（約清乾隆末年）從北京傳到福建漳州的龍溪縣，再傳到臺灣。

⑱ 谷川：《惠安北管述略》，稿本。

⑲ 二○○九年四月七日晨筆者於泉州溫泉大飯店早餐時，當面請教谷川先生，彼謂漳浦縣趙家城保存的是宋代宮廷音樂，而泉州鯉城不過是民間偶然湊合演奏的皮黃樂團。

「慈雲社」為慈雲寺附屬團體，成立於日據大正十五年（一九二六），原為祭祀西秦王爺的北管福路派。後來其社員游西津外出學習崑腔音樂，於民國七十七年（一九八八）受邀回社教導崑腔曲目。於是將原來沒有崑腔的北管館閣，注入了崑腔新血，甚至於後來「慈雲社」反以崑腔為主。

十三音之得名，因以十三種樂器合奏，且主要用於文武廟祭典，所以高雄地區稱為「聖樂」，而嘉義、彰化、臺北地區則稱為「崑腔」。比較十三音的曲目，正與北管的絲竹弦譜相同。而據臺南以成書院於昭和八年（一九三三）出版的《同聲集‧序》云：

> 十三音，俗稱十三腔。前清道光十五年（一八三五），聖廟祀典，恭備禮樂諸儀器，當時樂局董事紳士吳尚新、劉衣紹等主唱……專往閩浙（浙）內地招聘樂師，教習諸生春秋聖廟祭典，……至於十三音之設，以十三種樂器編成之，故稱曰十三音。 **⑳**

則臺南十三音迄今起碼也有一兩百年。於是劉美枝有這樣的結論：

> 值得注意的是，臺灣北管與臺灣其他樂種有曲目重疊的現象：包括北管的幼曲與崑腔團體的曲目相同；北管的絲竹弦譜與十三音團體的曲目重疊；北管的戲曲與亂彈戲班所演的亂彈戲無異。這透露何種訊息？從田野資料中，發現有北管社團聘請崑腔老師傳授崑腔之現象，說明北管吸收了崑腔音樂而成幼曲類曲目。所以，這些其他與北管內容相同的樂種，或許就是「輸入」北管的來源之一。我們無法知悉北管社團最原始的型態為何，但是，可以知道北管是臺灣不同民間音樂的累積與匯聚。 **㉑**

美枝就臺灣北管與其他樂種館閣的崑腔、十三腔比較後所得的結論可以看出北管館閣和崑腔館閣的互動關係，

⑳ 以成書院：《同聲集》（臺南：昭和八年，一九三三年），該書序言未編頁碼。

㉑ 劉美枝：〈略論臺灣北管之淵源─與福建惠安北管之比較談起〉（未刊稿），頁九。

崑腔有注入北管的現象；也就是說「臺灣北管」原本以福路或西皮為基礎，然後吸收其他樂種而成為「雜湊」體，因此若去追尋其來源，應當分別予以探求。美枝調北管中的絲竹弦譜和幼曲，當係自大陸流入的崑腔，而係屬崑腔的十三音絲竹弦譜應當也是來源之一。那麼北管另外的嗩吶牌子和亂彈之福路、西皮又是如何呢？美枝一時尚未能探討。

上文引呂錘寬教授之語，謂「曲牌性的器樂俗稱『牌子』，大部分曲調名稱和中國元明時期的北曲同一系統」，這應當是「嗩吶牌子」器樂的根源。

只是「亂彈」中「舊路」、「新路」、「西路」、「福祿」諸名詞，卻為臺灣所獨有，顯示是臺灣北管在臺灣發展的獨特現象，在稱呼上所留下的「足跡」。而我們已經知道，「亂彈」等同後來衍生的「北管戲」，專指戲曲而言。而戲曲所運用的音樂，也被稱作「北管音樂」。北管音樂所從屬的「舊路」亦稱「古路」，即指「福祿」；「新路」又稱「西路」，即指「西皮」、「西皮」實質又含「二黃」。由其稱謂，我們很明顯可以看出：其「新」、「舊」對舉，或「新」、「古」並列，可知乃因其傳入時間之先後，或因其由源生地向外流播時間之早晚；其「西皮」與「二黃」，在臺灣可以「西皮」來概括二者，又因新舊路之「路」而由「西皮」滋生「西路」一詞。至於福祿、福路之「祿」與「路」顯為一聲之轉，鄙意認為若論其語源，當作「河洛」，亦即由「河洛」而音近訛變轉為「福祿」，再音近訛變而轉為「福路」。也就是說，北管音樂和戲曲中的「福路」，應當是從河南開封、洛陽、鄭州一帶所謂的「河洛」中原地區傳入臺灣的，「河洛」乃就其傳入地區而言的。

以下且一一證成其說。

(五)亂彈，西秦腔，梆子腔，福祿（福路）之關係

筆者有《梆子腔系新探》，原載二〇〇七年三月臺灣中央研究院《中國文哲研究集刊》第三〇期頁一四三至一七八，錄其與本論題相關之結論如下：

其一，舊屬秦地的陝甘一帶，早在嬴秦時李斯上秦始皇書中就說：「夫擊甕叩缶，彈箏搏髀，而歌呼嗚嗚，快耳目者，真秦之聲也。」[82]這裡的「秦聲」不止和李聲振「嗚嗚若聽函關署」[83]完全相同，也和陸次雲在《圓圓傳》所說的「繁音激楚，熱耳酸心」[84]宛然相合，更和嚴長明在《秦雲擷英小譜》中所說英英鼓腹「洋洋盈耳；激流波，遠梁塵，聲振林木、響過行雲，風雲為之變色、星辰為之失度」[85]以及今日秦腔之激昂慷慨，高亢悲涼如出一轍。可見由方音方言為基礎形成的「秦聲、秦腔」歷經兩千數百年，而風格特色，猶然一脈相傳。[86]

[82]【秦】李斯：《諫逐客書》，見【漢】司馬遷撰，瀧川資言考證：《史記會注考證》（臺北：天工書局，一九九三年），卷八七《李斯列傳第二十七》，頁一〇三六。

[83]【清】李聲振：《百戲竹枝詞》，見路工編選：《清代北京竹枝詞（十三種）》（北京：北京古籍出版社，一九八二年），頁一五七。

[84]【清】嚴長明：《秦雲擷英小譜》，據《雙棋景闇叢書》本（長沙葉氏刊）影印，收於《叢書集成續編二五七》（臺北：新文豐出版社，一九八九年），頁二一一。

[85]【清】陸次雲：《圓圓傳》，收錄於【清】張潮輯：《虞初新志》（上海：上海古籍出版社，一九九四年），頁五〇七。

[86]有關梆子腔源生之說，劉文峰在《多源合流——分支發展——梆子戲源流考》（見山西師範大學戲曲文物研究所等編：《中華戲曲》第九輯（一九九〇年，頁一六四－一七四）舉諸家源流之說如下：⑴先秦燕趙悲歌之遺響：持此說者有清人楊

其二，秦腔以地名，最古者稱西秦腔，於萬曆年間即已傳播至江南，起碼應在明代中葉之前；又有甘肅調、隴東腔、隴州腔、隴西梆子等異名同實之名稱。秦腔原本以雜曲小調之所謂「西調」為歌唱載體，乃至由此發展而用南北曲、套數、合腔、合套，而以北曲為主，是為曲牌體；也可以從俗講詞話或從鐃鼓雜戲取材，用七字、十字之詩讚作為載體歌唱，是為板腔體；因但以梆子為節拍，故稱「梆子腔」；康熙間，秦腔有以笛為伴奏者稱「吹腔」，有以胡琴、月琴或月琴、箏、渾不似為伴奏者稱「琴腔」，其與崑弋腔合者稱梆子亂彈腔或崑梆；其與弋陽腔結合者稱梆子秧腔（秧為弋陽合音），其載體仍為西調等詞曲系。至乾隆末，秦腔與崑弋合流，其樂器管絃並用，為笛、箏；而安慶班子用此二腔演唱，又訛「班」為「梆」，而稱「安慶梆子」，因之《綴白裘》乃合此二腔並稱「梆子腔」，以致訛亂名目，致使梆子腔有同名異實的現象。

腔源流淺識》等四家。(4)由鐃鼓雜劇孕育而成⋯持此說者有劉鑒三《蒲劇源流簡介》一家。(5)由元雜劇發展而成⋯持此說者有清人焦循《花部農譚》、張守中《試論蒲劇的形成》、王澤慶《從河東文物探蒲劇源流》等三家。(6)由弋陽腔衍變而成⋯持此說者有清人劉廷璣《在園雜志》、周貽白《中國戲曲史長編》二家。(7)由西秦腔發展而來，而西秦腔則出自吹腔（隴東調）⋯持此說者有流沙《西秦腔與秦腔考》一家。(8)劉文峰本人之意見：土戲→亂彈→梆子腔→山陝梆子→秦腔。以上諸家皆不明「腔調」源生之理，及其與載體之關係、流播所產生之種種變化，對此曾永義《論說腔調》（刊於《中國文哲研究集刊》第二○期，臺北：中研院文哲所，二○○二年三月，頁一一─一一二）論之已詳，因之，除第一說差可探得根本外，其餘皆置之可也。

靜亭《都門紀略‧詞場門序》、徐慕雲《中國戲劇史》、王紹猷《秦腔記聞》、焦文彬《秦聲初探》等四家。(2)唐代梨園樂曲⋯持此說者有清人嚴長明《秦雲擷英小譜》、田益榮《秦腔史探源》、范紫東《法曲之源流》等三家。(3)由民間俗曲說唱發展而成⋯持此說者有墨遺萍《蒲劇小史》、張庚、郭漢城《中國戲曲通史》、寒聲《論梆子戲的產生》、楊志烈《秦

其三，「亂彈」之名原指「秦腔」（秦地「梆子腔」），其次成為「花部」諸腔的統稱，又為《綴白裘》中「梆子亂彈腔」之簡稱，更為今日浙江秦吹腔之稱；其義凡四變。

其四，臺灣亂彈之古路戲源自西秦戲，其腔自為西秦腔。我們由古路戲所用曲牌體和板腔體合奏的情形，應可以看出西秦腔曾經運用曲牌和詩讚作為載體的現象，正是所謂「禮失而求諸野」。

其五，臺灣亂彈戲中之「梆子腔」實為秦吹腔未板式化之前的「原型」，而安慶彈腔之「吹腔原板」、徽劇之「吹腔正板」，則亦可證明秦吹腔板式化的現象。

其六，秦腔晚近之載體一方面發展原有之詩讚，一方面將詞曲系西調之長短句雜曲小調演變為三五七字之體式；又由此合併三字五字兩句而成上下兩句七言或十言為單元之詩讚板腔體，而將雜曲小調乃至曲牌套數變為器樂曲，伴奏樂器也由吹奏樂改為弦樂。而若論其完全改為板腔體的時間，應當始於乾、嘉之世。[87]

由以上結論，可知臺灣之古路戲源出西秦腔[88]，臺灣古路戲以「西秦王爺」為戲神，亦可證明其來源。而秦腔以地名，最古者稱西秦腔，於萬曆年間即已傳播至江南，但臺灣「亂彈戲」之名，以其包括扮仙戲、古路戲、新路戲，其取義當是指其四義中之第二義，亦即「花部諸腔之統稱」，徐扶明《亂談亂彈》謂「亂彈」又名鸞彈、爛彈。亂彈，本來就是「亂彈」的意思，相對於「雅部崑腔」，故有「花部亂彈」之名。所以「亂彈」便成了廣義的詞彙。[89]「亂彈」在臺灣又被訛稱為「亂鳴」、「難聽」。[90]

[87] 曾永義：〈梆子腔系新探〉，收入曾永義：《戲曲本質與腔調新探》，頁二六六—二七二。

[88] 呂錘寬：《北管戲》，見陳芳主編：《臺灣傳統戲曲》（臺北：臺灣學生書局，二〇〇四年）頁四二一—五〇。

[89] 見徐扶明：《元明清戲曲探索》（浙江：浙江古籍出版社，一九八六年），頁三三八—三三九。

而臺灣亂彈之「古路」所以又名福祿、福路，筆者認為因為西秦腔先流播河南河洛地區，再流播江南浙江

一帶，再傳入臺灣。其流播河洛地區之證據如下。

乾隆間，李綠園之《歧路燈》小說第六十三回，記載河南開封府演戲，云：

崑腔戲，演的是《滿床笏》，一個個繡衣象簡；隴州腔，唱的是《瓦崗寨》，一對對板斧鐵鞭。⑨¹

又第七十七回言及山東歷城縣事，云：

那快頭是得時衙役，也招架兩班戲，一班山東弦子戲，一班隴西梆子腔。⑨²

另第九十五回亦敘及河南開封府戲班中有「隴西梆子腔」：

這門上堂官，便與傳宣官文職、巡綽官武弁，商度叫戲一事。先數了駐省城幾個蘇崑班子……又數隴西

梆子腔、山東過來弦子戲、黃河北的卷戲、山西澤州鑼戲、本地土腔大笛嗡、小嗩吶、朗頭腔、梆鑼

卷。⑨³

因陝西隴西縣位在甘肅隴山以東，古為隴州，故其腔調調之「隴東調」或「隴州腔」；而「隴西梆子」在隴山

之西，地屬甘肅，當即指「甘肅調」亦即「西秦腔」；而「隴東調」或「隴州調」即指今之陝西西府秦腔。⑨⁴

也就是說以上諸名稱，如上舉〈梆子腔系新探〉結論所云，係屬異名同實。

⑨⁰ 曾永義：《戲曲與歌劇》（臺北：國家出版社，二○○四年十月），頁一五一－七八。

⑨¹ 〔清〕李綠園著，欒星校注：《歧路燈》中冊（鄭州：中州書畫社，一九八○年），頁五九四。

⑨² 〔清〕李綠園著，欒星校注：《歧路燈》中冊，頁七四五。

⑨³ 〔清〕李綠園著，欒星校注：《歧路燈》中冊，頁八八五。

⑨⁴ 見曾永義：《戲曲本質與腔調新探》，頁二三○－二三二。

若此，則西秦腔流播江南之前，曾於乾隆間流播開封的河洛地區應是不爭的事實。而閩南人一向自稱河洛人，明指祖先來自河洛；因「河洛」而音近訛變為「福佬」；則臺灣亂彈中，「古路」，若溯其來源，自然可稱之為「河洛」，由此乃音近訛變而為「福祿」、「福路」矣。

(六)西皮、二黃與閩臺北管之關係

至於西皮二黃，筆者也有〈皮黃腔考述〉，原載二〇〇六年十二月《臺大中文學報》第二五期頁一—三九，其與本論題相關之結論如下：

西皮腔與襄陽調、楚調為同實異名。論其根源則為山陝梆子流入湖北襄陽，與襄陽土腔結合，山陝梆子腔被襄陽土腔所吸收涵容，其流播他方時，因楚為湖北之簡稱與古稱故被名為「楚調」，又因其實際形成於襄陽，故又被稱作「襄陽調」；而湖北人習慣稱唱詞為「皮」，經常說「唱一段皮」、「很長的一段皮」，乃因其襄陽調實質上含有濃厚的山陝梆子成分，實由西方傳入，所以簡稱之為「西皮」。「西皮調」最早的記載見諸明崇禎間（一六二八—一六四四）刊本《梅雨記》，那時已流行大江南北。此外西皮腔之流播，從文獻考察可知康熙間流入江蘇、福建，乾隆間又擴及廣東、浙江、四川、雲南、貴州、江西等省。二黃腔實出江西宜黃，為明萬曆間向外流播的西秦腔二犯流播至江西宜黃，為宜黃土腔所吸收涵容而再向全國各地流播。

由以上結論可知，西皮腔於康熙間已流播江蘇、福建，康熙十七年，宜黃腔也流播江浙；而「閩西漢劇」於乾隆間傳自湖南；閩東北之「北路戲」於乾隆間傳自江西、浙江；閩西三明地區之「小腔戲」於嘉慶間傳自

江西；南平南劍戲於清末傳自江西；皆以皮黃腔為主之劇種❾⑥，則福建惠安（泉港）北管中之皮黃，亦不必如谷川所云，晚至光緒間始自江淮一帶傳入。鄙意以為，「亂彈」在乾隆間即已為花部諸腔的總稱，而皮黃又從中逐漸突出，則北管中皮黃之流播福建，亦應與閩西漢劇諸劇種約略同時。

而我們已經知道在乾隆嘉慶間臺中、彰化已經有北管館閣，則「北管」之與「南管」對稱，亦應於其時。

在拙作《梆子腔系新探》中，雖然提到呂錘寬在《臺灣傳統戲曲‧北管戲》中論「古路戲的源流」，謂古路與琉球御座樂的比較研究，發現其音樂內容與臺灣北管大體相同；而御座樂是明末清初傳入琉球的，其音樂系統有「古羅羅」、「新羅羅」之分，有如北管中之「古路」與「新路」；但無論如何，既有「古」、「新」之別，則「古」顯然早於「新」，其義甚明。何況就「亂彈」之名而言，梆子獨居「亂彈」之名早在康熙間，直到乾隆五〇年代皮黃等地方諸腔乃與於「亂彈」之列，而成為廣義名詞❾⑦，所以北管之內容，當以西秦腔之梆子為主；而皮黃則連橫謂「傳自江南」，當較西秦腔之梆子為晚。連橫又謂「建省以來，京曲傳入」，則京劇皮黃之傳入臺灣更在光緒十二年（一八八六）臺灣建省之後，則其晚於西秦腔之梆子，更是無庸置疑。也因此，皮黃自稱「新路」，而西秦腔梆子，自為「舊路」或「古路」了。而「河洛」既轉為「福祿」再訛為「福路」；所以含「二黃」之「西皮」，也就連類相及，被稱作「西路」了。

由以上可知，閩南人習慣將閩南以北傳入而不用閩南語言演唱的民俗音樂和戲曲音樂都統稱為「北管」，所以臺灣北管音樂體系也就由嗩吶牌子、絲竹弦譜與幼曲、戲曲等四種內涵構成。我們雖無法考出其逐漸薈萃的過程和時間，但作合理的推測其雜湊歷程和逐一考其根源是可行的。經論證和合理推測，

❾⑥ 章力揮等編：《中國戲曲劇種大辭典》（上海：上海辭書出版社，一九九五年），頁六五三—七五九。

❾⑦ 詳見曾永義：〈梆子腔系新探〉，頁二四〇—二四七。

臺灣北管這四種內涵的根源是：

1. 嗩吶牌子：呂錘寬與劉美枝均謂元明時期之北曲同屬一系統。筆者疑為原是西秦腔載體中「西調」之雜曲小調乃至曲牌套數變為器樂者。

2. 絲竹弦譜：劉美枝以為皆來自臺灣之崑腔與十三音樂團；呂錘寬謂其曲牌名稱不同於南北曲，與琴曲或琵琶一般，常以標題來表述樂曲內容。

3. 幼曲：又名細曲，劉美枝以為皆來自臺灣之崑腔樂團；而引王宋來之師吳三水之說謂約二百年前從北京傳到福建漳州龍溪縣，再傳到臺灣。呂錘寬謂多數曲牌名稱及音樂結構，均異於南北曲，似為明清之小曲。

4. 戲曲：(1)扮仙戲中唱腔俗稱崑曲，是成套之北曲崑唱。當來自龍溪之崑腔戲班。(2)福路（又稱福祿、舊路或古路），源自西秦腔，當為臺灣北管音樂最早之樂種。(3)西皮（又稱新路、西路、含二黃），源自湖北襄陽之西皮與江西之宜黃腔。臺灣之皮黃，由江南江浙傳入。

而著者若據上文作斗膽的推測「臺灣北管音樂」的「湊合」過程，則應當是：先有戲曲音樂福路，再有西皮，然後再加入崑腔和器樂，只是器樂二種之時間未知孰為先後。緣故是臺灣的北管館閣必有福路或西皮，而未必有崑腔體系和器樂。又臺灣北部專習福路與專習西皮之館閣，不止所奉之戲神不同，原本兩者亦各行其事不相侔，因有新舊之分，明其時間之先後；而後雖同時吸收崑腔又吸收牌子與弦譜，但必因傳至中部乃有同館並習之現象，即此也可見其逐次湊合之一斑。茲圖示如下：

1. 福路戲（河洛、福祿、福路、舊路）
2. 西皮戲（含二黃、新路、西路）
3. 崑腔戲（扮仙戲）
4. 細曲、牌子、弦譜
5. 新四平戲

福路＋西皮＋崑腔（扮仙戲、細曲）＋牌子＋弦譜＋新四平戲（北管系音樂總體內涵）

附表：臺灣北管與福建惠安北管之比較

項目	臺灣北管	福建惠安北管
名稱	廣義：北管社團演奏、傳承的音樂，包括狹義北管內容與福州音樂、廣東音樂等 狹義：大多數北管社團學習的音樂類別與曲目，包括戲曲、牌子、弦譜、幼曲等	廣義：從北面傳來的民間音樂，包括傳入當地的江淮民間音樂、京劇曲調、莆仙音樂等 狹義：從江淮一帶傳入、自成體系的音樂，包括小曲、小調、曲仔
歷史	目前可知最早文獻資料為彰化梨春園於清嘉慶辛未（一八一一）成立；清末、日治時期達到鼎盛	清光緒初年（十九世紀七〇年代後期），武庭與莊小經常到江浙一帶經商，在江浙學習「曲仔」（北管曲）和「大曲」（京劇）後，回鄉傳唱、傳授，漸漸傳播開來
類別	1. 幼曲：唱曲類曲，絲竹伴奏 2. 弦譜：絲竹樂器 3. 戲曲：亂彈戲曲 4. 牌子：嗩吶吹打樂器	1. 曲：有歌詞之唱曲類曲 2. 譜：純器樂演奏，以京胡領奏，主要為絲竹樂的型態
樂器編制	1. 管樂器：嗩吶、品、笛、簫、鴨母笛、塤、噠仔等 2. 弦樂器：殼仔弦（提弦）、吊規、和弦、喇叭弦、雙清、三弦、月琴等 3. 打擊樂器：小鼓、通鼓、大鼓、叩仔、板、大鈔、小鈔、鑼、響盞、七音、叫鑼等	1. 管樂器：品簫、嗳仔 2. 弦樂器：提弦（京胡）、殼仔弦（板胡）、伬胡、鳴胡（高胡）、中胡、月琴、北三弦、雙清、板胡、瓢胡（椰殼中音板胡） 3. 打擊樂器：小鼓、單皮鼓、拍（即板）、大鈸、小鈸、鑼、手鑼

（製表者：曾永義）

音樂來源	
1. 幼曲：明清時曲 2. 弦譜：民間絲竹音樂 3. 戲曲：清花部戲曲 4. 牌子：元曲曲牌	1. 江淮一帶民歌：如【打花鼓】、【鮮花調】、【四大景】、【採蓮】、【新鳳陽】等 2. 廣東民間樂曲和潮劇串子：如【寄生草】、【水底魚】、【火石榴】等 3. 高甲戲曲牌和閩南民歌：如【上小樓】、【中小樓】、【下主樓】、【貴子圖】、【賣雜貨】等 4. 薌劇串子：如【六串】、【五更串】等 5. 京劇曲調：如【西皮】、【二黃】、【流水】、【按板】等 6. 莆仙戲曲牌：如【快板】、【急板】、【江南坪】、【急板疊】等 7. 流傳於全國的民間樂曲：如【蘇武牧羊】、【梅花三弄】等

（製表者：劉美枝）

三、臺閩歌仔戲關係之探討

小引

臺灣早期移民來自閩粵，尤以福建漳、泉二州為最。據文獻所載，南宋時已有泉州人至澎湖開墾。⑱元成

⑱〔南宋〕周必大：《文忠集》，收於《景印文淵閣四庫全書·集部》（臺北：臺灣商務出版社，一九八三）卷六七，〈敷文閣學士宣奉大夫贈特進汪公大猷神道碑〉：「海中大州號平湖，邦人就植粟、麥、麻。」頁七二一，總頁一二四七。

宗大德元年（一二九七），澎湖已有居民一千六百人。較大規模的移民始於明末，舉其要者而言：明崇禎元年（一六二八）七月鄭芝龍降督師熊文燦，任職海防游擊，時值福建大旱，鄭芝龍乃建議：一人給銀三兩，三人給牛一頭，用海舶載至臺灣，令其築舍開墾荒土為田，漳、泉兩州因此有數萬人移居臺灣。崇禎十七年（一六四四）清兵入關，福建沿海居民逃往臺灣避難者不計其數。永曆十五年（一六六一）十二月鄭成功克復臺灣，率眾四萬五千人及其眷屬來臺屯居。清廷為防備鄭成功，遂下「遷海」令，將沿海百姓遷入內地，設兵駐防，人民因此流離失所，鄭芝龍下令招撫漳、泉、惠、潮四州流民渡海開墾。永曆三十七年（一六八三）八月施琅攻取臺灣，此後清廷對於漢族移民採取嚴屬的措施，直到雍正十年（一七三二）大學士鄂爾泰奏請臺灣居民准其挈眷，此後移民日多，至道光二十三年（一八四三），全臺已有二百五十萬人之多。[99]

臺灣移民既多來自福建，自然也將福建的生活、風俗、文化、藝術帶進臺灣。福建的歌樂戲曲從宋代以來就非常繁盛[100]，茲就清代略舉數例而言：

自冬成後，村莊人家皆演劇賽神，謂之賽平安。[101]

❽ 汪大猷於宋孝宗乾道年間（一一六五—一一七三）任泉州知府。

❾ 以上所述根據連橫：《臺灣通史》（臺北：黎明文化事業有限公司，二〇〇一年四月），卷一〈開闢紀〉、卷二〈建國紀〉，頁三九—一〇六。與〔日〕伊能嘉矩：《臺灣文化志》（中譯本）（臺中：臺灣省文獻委員會，一九九一年六月），第六篇〈社會政策〉第一章〈戶口普查〉，頁一二三—一二九。

❿ 曾永義有《宋代福建的樂舞雜技和戲劇》一文，詳論其事。原載《宋代文學與思想》，現收入曾永義：《參軍戲與元雜劇》（臺北：聯經出版公司，一九九二年），頁一二三—一四九。

⓫ 〔清〕李鉉等修，昌天錦等纂：《平和縣志・風土志・歲時》，清康熙五十八年修，光緒十五年重刊（臺北：成文出版

民好事鬼敬神，重於敬祖，遇神誕請香迎神，鑼鼓喧天，旌旗蔽日，燃燈結綵，演劇連朝。🔴

先有赤棍扮鬼弄獅，呼群嘯隊，自元旦至元夕，沿家演戲，鳴鑼索賞。

由以上所述，可看出閩人已將戲曲歌樂融入生活之中，逢年過節、神明誕辰之時，演戲以祈福報賽，更是長年流傳的風俗。因此，當他們移民臺灣時，也自然將這種根深柢固的民風帶進臺灣。

荷人據臺時，駐臺長官揆一所信任的通事何斌，「家中造下二座戲臺，又使人入內地，買二班官音戲童及戲箱戲班，若遇朋友到家，即備酒席看戲或小唱觀玩。」🔴（按：所云「官音」，自非閩人鄉音，但福建最遲在明萬曆年間（一五七三—一六一九）就已有用中州官音演唱戲曲的情形🔴，所以何斌的「官音戲童」應來自福建「內地」。）

清廷據臺之後，關於臺灣戲劇活動的記載，首見於清康熙年間生員郁永河《臺灣竹枝詞》十二首之十一。

社，一九六七年二月臺一版），卷一○，頁四下，總頁一九三。

🔴 〔清〕張懋建修，賴翰顒纂：《長泰縣志·風俗》，清乾隆十三年修，民國二十年重刊（臺北：成文出版社，一九七五年二月臺一版），卷一○，頁三上，總頁五四一。

🔴 〔清〕彭衍堂修，陳文衡纂：《龍巖州志·風俗》，清道光十五年修，光緒十六年重刊（臺北：成文出版社，一九六七年十二月臺一版），卷七，頁二上，總頁一四一。

🔴 見呂訴上：《臺灣電影戲劇史》（臺北：銀華出版部，一九六一年五月初版），第三章《臺灣戲曲發展史》頁一六三引，調據《臺灣外志》後傳之《平海氛記》，惟今通行之《臺灣外志》均未見有《平海氛記》。

🔴 《重纂福建通志·風俗·延平府》，清道光纂修本，卷五七，載明楊四知《興禮教正風俗議》云：「聞之閩歌，有以鄉音歌者，有學正音歌者。夫謳歌，小技也，尚習正音，況學書乎？」楊四知，祥符（今河南開封）人，明萬曆二年（一五七四）進士，尋任福建巡按監察御史。所云「正音」即「官音」。

其次句「自注」云：「梨園子弟垂髫穴耳，傅粉施朱，儼然女子。」末句「自注」云：「閩以漳泉二郡為下南，下南腔亦閩中聲律之一種也。」所記載的是傳自福建泉州小梨園戲在媽祖廟前演出的情形。

而在臺灣地方府縣志方面，最早記載臺灣戲劇活動者為康熙三十五年（一六九六）高拱乾修纂的《臺灣府志》，於卷七〈風土志〉敘述二月二日土神聖誕，上演戲劇以娛神；中秋節鄉間歌舞相傳，稱為「社戲」。[106] 又如康熙五十六年（一七一七）陳夢林修纂的《諸羅縣志》卷八〈風俗志・雜俗〉，謂每逢歲時節慶及王醮大典，必延請劇團演出，以娛神祇。[107] 足見臺灣的戲劇活動與節慶或神誕有密切的關係，這種風氣自明鄭時期至滿清統治二百餘年，未曾稍衰。若將此一現象與前文所述福建的情況相比較，不難見出二者之間血脈相沿的關係。

臺灣的戲劇活動保留了傳自福建的風習，臺灣的戲曲劇種也和福建密切相關。關於臺灣戲曲劇種的分類介紹始於日據時期，各家分類基礎不一，繁簡有別，其中異名同實者頗多。茲據筆者所主持一九八六年「高雄市民俗技藝園規劃」所作之調查，列舉臺灣戲曲劇種如下：

小戲：臺灣地區所見之鄉土小戲，除客家三腳採茶戲外，皆屬「車鼓戲」的範疇。

偶戲：懸絲傀儡、皮影戲、布袋戲。

大戲：歌仔戲、客家採茶戲、梨園戲（南管戲）、高甲戲、亂彈戲（北管戲）、四平戲、潮州戲、粵劇、閩劇（福州戲）、越劇（紹興戲）、評劇、陝劇（秦腔）、豫劇（河南梆子）、江淮戲、漢劇、楚劇、湘

[106] 〔清〕高拱乾纂修：《臺灣府志》，收入《臺灣府志三種》（臺北：臺灣中華書局，一九八四年）卷七〈風土志〉，頁八六〇、八七二、八七五。

[107] 〔清〕陳夢林總纂：《諸羅縣志》，清康熙五十六年序刊（臺北：成文出版社，一九八三年三月臺一版），卷八〈風俗志・漢俗〉，頁二四上，總頁四七一。

劇、川劇、晉劇（山西梆子）。

其中唯歌仔戲與客家採茶戲為臺灣土生土長的劇種，自粵劇以下為晚近政府遷臺後所傳入，其餘則為早期隨移民傳入之劇種。在早期傳入的劇種之中又以福建為主要根源，由此可見臺灣的戲曲劇種實與福建一脈相承。

真正根植於臺灣的劇種僅有歌仔戲與客家採茶戲，而客家採茶戲止行於桃園、苗栗、新竹一帶的客家莊，其形成係以客家三腳採茶戲為基礎，汲取歌仔戲的舞臺藝術而壯大，因此又叫「客家歌仔戲」，時間已晚至民國十餘年。歌仔戲則風行全臺，曾雄霸臺灣劇壇，輝煌一時。故而論臺灣最具代表性的劇種，當為歌仔戲無疑。然而歌仔戲雖於臺灣土生土長，卻非一刀斬斷與福建之間的文化臍帶而成立，論其淵源，實仍與福建的戲曲歌樂關係密切。

(一) 歌仔戲的淵源與形成

陳嘯高、顧曼莊合著之〈福建和臺灣的劇種——薌劇〉❿ 一文，是早期論述歌仔戲淵源與形成的重要著作，文中云：

薌劇是臺灣的「歌仔戲」發展出來的；「歌仔戲」卻是由漳州薌江一帶的「錦歌」、「採茶」和「車鼓」各種民間藝術形式流傳到臺灣，而糅合形成的一種戲曲。❿

陳、顧二氏言道「錦歌」隨著漳州移民傳入臺灣已有三百多年，起初只有由錦歌【四空仔】改作的【七字仔】、【五空仔】改作的【背思】和【大調】等幾種曲調，限於清唱，後來才發展出落地掃歌仔陣的形式。其說為呂

❽　見華東戲曲研究院編：《華東戲曲劇種介紹》，第三集。

❾　華東戲曲研究院編：《華東戲曲劇種介紹》，頁九〇。

訴上《臺灣電影戲劇史‧臺灣歌仔戲史》⑩所採納，經過多年來學者的研究，大致得到肯定的結論。筆者於《臺灣歌仔戲的發展與變遷》之《貳、歌仔戲的形成》中⑪，綜合相關研究成果與田野調查，確定「錦歌」與「車鼓」為歌仔戲的兩大淵源，前者提供音樂內涵，後者豐富表演形式，結合為鄉土歌舞小戲——歌仔陣，歌仔戲至此略具雛型。以下即根據該文主要論點，參酌新近資料，論述歌仔戲之淵源與形成。

1. 錦歌

在臺灣無論文獻或語言皆無「錦歌」一詞，卻有「歌仔」。事實上早先閩南一帶即將當地的民歌小調統稱為「歌仔」，僅在龍海縣石碼地區，因九龍江流經此地稱為「錦江」，其地又盛行演唱歌仔，當地人乃自稱「錦歌」。其後有人將此名稱帶入漳州市區，但在漳州鄉村，仍叫「歌仔」。閩南「歌仔」普遍改稱「錦歌」，係在一九五三年之後。當時福建省文化廳決定將流傳於漳州地區的臺灣歌仔戲改稱為「薌劇」，並以「歌仔」之稱不雅，改為「錦歌」。⑫「歌仔」既然早在三百多年前隨漳州移民傳入，在臺灣自然稱為「歌仔」，而無「錦歌」之名。

吳靈石於《中國大百科全書‧戲曲曲藝》中「錦歌」條云：

⑩ 吳訴上：《臺灣電影戲劇史‧臺灣歌仔戲史》，頁二三三。

⑪ 曾永義：《臺灣歌仔戲的發展與變遷》（臺北：聯經出版公司，一九八八年），頁二七一—五〇。

⑫ 參見陳耕、曾學文、顏梓和合著：《歌仔戲史》（北京：光明日報出版社，一九九七年）第二章〈歌仔戲的孕育〉，第二節「閩南歌仔及其在臺灣的發展與變遷」。又竹碧華：《楊秀卿歌仔說唱之研究》（臺北：中國文化大學藝術研究所，一九九一年碩士論文），引述許常惠先生於一九八九年至漳州與薌劇藝人座談，亦稱因「歌仔」不雅，改為「錦歌」，頁三二。

錦歌的歷史悠久，約產生於明末清初。它繼承了明代南詞小調的許多曲牌，吸收了當地民間小戲、民歌及部分佛曲、道情的一些曲調，音樂豐富。

劉春曙於〈閩臺錦歌漫說──歌仔戲形成三要素〉分析錦歌的題材主要包括戲曲故事、重要社會現象和事件、民間故事傳說、日常生活、古人事跡等。❶❶❹ 由此可見，錦歌不論音樂成分或題材內容，都包羅很廣，其名為「錦」，當指龐雜豐富之意。

根據徐麗紗《臺灣歌仔戲唱曲來源的分類研究》第二章〈歌仔戲唱曲來源的分類研究之一──「錦歌」與「歌仔戲」〉以錦歌與歌仔戲曲調比較分析，所得結論為：錦歌的【四空仔】與歌仔戲的【七字調】有相當密切的關係；錦歌的【五空仔】和歌仔戲的【大調】、【倍思】比較，發現其調式、節奏和動機俱相同，可證明其間密切之關係；錦歌和歌仔戲同樣都有【雜念仔】和【雜碎仔】，雖然歌仔戲有所改良，但兩者基本相同。❶❶❺ 可見錦歌的主要曲調和歌仔戲的原始主要曲調，可說同根並源，歌仔戲曲調源於閩南錦歌的說法是確實可考的。

2. 車鼓

車鼓戲在臺灣流傳的時間很早。陳香所編《臺灣竹枝詞選集》收錄多首歌詠「車鼓戲」的竹枝詞，如陳逸〈艋舺竹枝詞〉云：

❶❶❸ 吳瀛石：《中國大百科全書・戲曲曲藝》，收於中國大百科全書出版社編輯部編：《中國大百科全書》（正體字版）（臺北：錦繡出版事業股份有限公司，一九九二年十月）「錦歌」條，頁一五四。

❶❶❹ 劉春曙：《閩臺錦歌漫議──歌仔戲形成三要素》，見《民俗曲藝》第七二期（一九九一年七月），頁二六四──二九一。

❶❶❺ 徐麗紗：《臺灣歌仔戲唱曲來源的分類研究》，國立臺灣師範大學音樂研究所一九八六年碩士論文（臺北：學藝出版社，一九九一年）。

誰家閨秀墮金釵，藝閣妖嬌履塞街。
車鼓逢逢南復北，通宵難得幾場諧。

又劉家謀《海音竹枝詞》云：⑯

秋成爭唱太平歌，誰識崔苻警轉多。
尾壓未交田已作，卻拋未耜弄千戈。⑰

詩中所詠「太平歌」為車鼓之別名。其中陳逸為臺灣府東安坊人，康熙三十二年（一六九三）臺灣府貢生；劉家謀為福建侯官人，道光二十九年（一八四九）任臺灣府學訓導。由此可知，至遲從清代開始，臺灣的車鼓戲在民間節慶賽社裡一直廣受歡迎。

車鼓戲在閩南也很盛行。黃玲玉《從閩南車鼓之田野調查試探臺灣車鼓音樂之源流》一書，從起源說法、名稱、腳色、妝扮、表演形式、動作特徵、道具、樂器、演出時間與場合、劇目等方面，對臺、閩車鼓戲進行分析比較，結論為「臺灣車鼓可說集閩南各式車鼓特色與精華於一身，形成一種綜合性的表演形式。然其成分則以泉州府所屬的泉派車鼓較占優勢」。由此肯定「臺灣車鼓是隨閩南移民，特別是漳泉移民傳入臺灣的，因此臺閩車鼓應同出一源」。⑱

又劉春曙《閩臺車鼓辨析——歌仔戲形成三要素》一文，亦從名稱、樂器、表演、劇目等方面分析比較，

⑯ 陳逸：《艋舺竹枝詞》，見陳香編：《臺灣竹枝詞選集》（臺北：臺灣商務印書館，二〇〇六年），頁一六八。

⑰ 劉家謀：《海音竹枝詞》，見陳香編：《臺灣竹枝詞選集》，頁二六。

⑱ 黃玲玉：《從閩南車鼓之田野調查試探臺灣車鼓音樂之源流》（臺北：財團法人中國民族音樂學會，一九九一年），頁三二三。

得出「傳入臺灣的車鼓兼備漳泉二派車鼓和梨園戲的特點」[119]的結論。可見臺灣的車鼓戲確由閩南傳入。

根據羅東老藝人黃阿和（生於一八九四年）回憶他十一歲時（一九〇五）看到「落地掃歌仔陣」的情況：

他們醜扮各種角色，腰繫腳帛（裹腳布），丑角和花旦手搖烘爐扇子，邊走邊扭邊唱，後頭有四管樂手助陣，就把四根竹竿架開，臨時圍成一個四方形的場子，角色就在場地中間表演起來，後場樂師則站在竹竿的外沿彈奏。落地掃演出時均選擇比較花俏、挑情、逗趣的情節，形式很像車鼓戲，如「陳三五娘」戲中的「益春和舺公在赤水溪相褒」，「呂蒙正」戲中「呂蒙正打七嚮（響）和暢樂姐相褒」這些段落。[120]

現在宜蘭所保存的「老歌仔戲」和黃老先生所回憶的「落地掃歌仔陣」顯然一脈相承，歌仔陣應該比老歌仔戲更加原始。目前所看到的老歌仔戲，演出時仍是「男扮女妝」，生旦出場要行四大角，即「踏四門」，生邁「七星步」，旦邁「月眉彎」。扮媒婆或王婆的，則醜扮誇張。其腳色妝扮、身段動作仍保有許多車鼓戲的成分，黃老先生既言「歌仔陣」的形式很像車鼓戲，則「歌仔陣」與「車鼓戲」的表演應該更加相近，由此看

[119] 劉春曙：〈閩臺車鼓辨析──歌仔戲形成三要素〉，見《民俗曲藝》第八一期（一九九三年一月），頁七四。

[120] 陳健銘：〈老歌仔戲的春天──訪老藝人黃阿和先生〉，《民俗曲藝》第四五期（一九八七年一月），後收入陳著：《野臺鑼鼓》（臺北：稻鄉出版社，一九八九年），頁一六三──一六九。

[121] 據黃玲玉《臺灣車鼓之研究》（臺北：國立臺灣師範大學音樂研究所，一九八六年碩士論文）所論，臺灣車鼓戲的演出，演員一般為一丑一旦，臺灣光復前（一九四五）均由男性扮飾，光復後才有女性加入。丑腳扮相滑稽逗趣，旦腳妖豔嬌媚，老婆則醜陋詼諧。表演時先由丑腳「踏大小門」和「踏四門」，然後引旦出場，演出方式且歌且舞，動作輕快，上身扭動，下身進退自如。

來，歌仔戲的形成與車鼓戲必有密切的關係。

3. 落地掃歌仔陣與老歌仔戲

由上文所述，歌仔戲的形成與隨福建移民傳入臺灣的錦歌、車鼓戲淵源很深，這兩者如何結合成為歌仔陣、完成歌仔戲的雛型呢？一般認為歌仔戲的形成與隨福建移民傳入臺灣的錦歌、車鼓戲淵源很深，而一九六三年印行李春池修纂的《宜蘭縣志》卷二〈人民志・第四・禮俗篇〉第五章〈娛樂〉第三節「戲劇」[122]，以及一九七一年出版杜學知等修纂、廖漢臣整修的《臺灣省通志》卷六〈學藝志・藝術篇〉第一章第八節「歌仔戲」[123]，均稱「歌仔助」為歌仔戲的創始者，他

李春池修纂：《宜蘭縣志》（臺北：成文出版社，一九八三年）卷二〈人民志・第四・禮俗篇〉第五章〈娛樂〉第三節「戲劇」條：「歌仔戲原係宜蘭地方一種民謠曲調，距今六十年前，有員山結頭份人名阿助者，傳者忘其姓氏，阿助幼好樂曲，每日農作之餘，輒提大殼絃，自彈自唱，深得鄰人讚賞。好事者勸其把民謠演變為戲劇，初僅一二人穿便服分扮男女，演唱時以大殼絃、月琴、簫、笛等伴奏，並有對白，當時號稱「歌仔戲」。……阿助幼年即好樂曲，二十餘歲時，有鄰居數青年問之曰：『阿助，我等常見汝載歌載舞，意興甚濃，不知能演戲否？』阿助答之曰：『演戲非易事，第一要有配角，並要樂器伴奏，一人不能為功；第二要化裝，製服裝又非財莫舉。』眾青年皆云願意協助，阿助大喜。於是集合青年七八人，每晚練習，約三閱月，舉凡唱調、對白，皆已純熟，音樂配合，亦甚和諧，乃由阿助再將各人演唱姿態表情加以指導，便登台演戲。阿助係一栽植青果之村夫，原無藝術修養，其所導演之歌仔戲，不過粗淺功夫而已。不料初次上演，即轟動十里外之觀眾，以後漸傳漸遠，此為歌仔戲起源之概況。或問阿助唱調辭曲由何人傳授，阿助笑稱：『我固無師，僅憑自己意想，並就民謠略加修改而已。』」頁三五一—三五六，總頁一二二三—一二二四。

杜學知等修纂，廖漢臣整修：《臺灣省通志》（臺北：臺灣省文獻委員會，一九七一年六月）卷六〈學藝志・藝術篇〉，第一章第八節「歌仔戲」，頁一五上：「民國初年，有員山結頭份人歌仔助者，不詳其姓，以善歌得名。暇時常以山歌，佐以大殼絃，自拉自唱，以自遣興。所唱歌詞，每節四句，每句七字，句腳押韻，而不相聯，雖與普通山歌無異，但是

將民謠山歌——即七字調——敷演故事，然後醜扮演出，形成所謂「歌仔戲」。⓬據陳健銘先生考查，「歌仔助」確有其人，本名歐來助，一八七一年生於宜蘭員山莊結頭份堡（今員山鄉頭份村），卒於一九二〇年。歐來助善唱歌仔，鄉人稱之為「歌仔助」，曾教同鄉子弟們演唱本地歌仔，演唱的故事是《三伯英臺》⓭

「歌仔助」誠然享有盛名，但是否為歌仔戲之鼻祖則有待進一步探究。綜合多位研究者田野調查的結果，可以較客觀清晰的為歌仔戲的形成理出一條線索：隨著移民，福建的「錦歌」與「車鼓戲」也傳入臺灣。宜蘭人的祖先絕大多數來自漳州，自然也將故鄉的鄉土歌謠帶進宜蘭。大約距今一百餘年，有來自閩南而擅長錦歌和車鼓的藝人，如貓仔源和陳高犁，他們開班授徒，有歐來助、陳三如、簡四勻、楊順枝、流氓帥、林莊泰、引吭長歌，別有韻味，是即七字調也。後，歌仔助將山歌改編為有劇情之歌詞，傳授門下，試為演出，博得佳評，遂有人出而組織劇團，名之曰：「歌仔戲」。

⓬ 關於「歌仔助」為歌仔戲創始者之說，並不確實，但一般對於歌仔戲發源於宜蘭則持肯定態度。惟王士儀：〈歌仔戲的興起：對田野調查的幾點看法〉《海峽兩岸歌仔戲學術研討會論文集》（臺北：行政院文化建設委員會出版，一九九六年）提出「臺北說」，認為宜蘭本地歌仔的師承缺乏有力的證據，而全臺各地的老藝人亦無到宜蘭或跟宜蘭師傅學歌仔戲的紀錄。王氏以為大正十二年（一九二三）七月中元普渡，於臺北「田挪頂」臨時草臺上演出的車鼓戲《山伯英臺》實為歌仔戲興起之始，這次演出是偶然的嘗試，但卻很快傳遍臺灣。

⓭ 見陳健銘：《野臺鑼鼓》，頁二三四。

⓮ 本文推論所運用的調查成果包括：陳健銘：《野臺鑼鼓》、黃秀錦：《歌仔戲劇團結構與經營之研究》（臺北：中國文化大學藝術研究所，一九八七年碩士論文）、張月娥：《本地歌仔戲音樂之調查與探討》（張女士為宜蘭縣國中退休音樂教員，此係其為宜蘭縣立文化中心所作報告書）、林鋒雄：《宜蘭縣文化中心　臺灣戲劇中心研究報告・調查篇》（臺北：行政院文化建設委員會出版，一九八八年），頁五三三—七三七。

林阿江等出色的弟子，這些弟子並組織了許多戲班，如二軯班、火炭班、浮洲班、洲仔尾班等，他們在原來錦歌的基礎上加以變化，以七字調為主，使之更適合演唱故事，於是風靡宜蘭，宜蘭人稱之為「本地歌仔」。而流行臺灣各地的「車鼓戲」，在宜蘭就用「歌仔」來演唱，當以歌仔演唱的車鼓在陣頭行列演出時就被稱為「歌仔陣」，歌仔戲至此略具雛型。

當歌仔陣在陣頭中停下來，用竹竿圍成場子，以落地掃的形式表演時，雖然演出如陳三五娘、山伯英臺的故事，但只取其滑稽詼諧的部分，保持小戲的特色，直到由平地廣場登上高築舞臺，才有進一步的發展。據說歌仔陣落地掃登臺表演是在一次偶然機會下，適逢節慶酬神，搭臺唱四平戲，四平戲剛唱完，舞臺空著，歌仔陣的演員趁機跑上舞臺上演出，結果大受歡迎。

「歌仔陣」進入舞臺之後，演出的故事情節逐漸由滑稽散齣而為全本戲，但音樂舞蹈則大抵保持原來的面貌，這就是宜蘭人現在稱的「老歌仔戲」。「老歌仔戲」雖尚屬醜扮踏謠，但已粗具大戲規模，鄉土的歌仔戲至此可以宣告成立。據張月娥女士引用陳健銘先生所做調查，簡四勻所領導的戲班唱《陳三五娘》歐來助所領導的戲班唱《山伯英臺》，兩班曾在補天宮廟會鬥得難分難解。如此，則其演出已是當地人所說「拼臺」的形式，應當已由「落地掃」走上了「野臺」表演。那時約是民國初年，因此「老歌仔戲」的成立，迄今已逾百年。

(二)歌仔戲在閩南的流播與變遷

老歌仔戲進入舞臺之後，開始從當時流行的大戲——亂彈、四平、南管、高甲等汲取滋養，學習其妝扮、

陳嘯高、顧曼莊合著：〈福建和臺灣的劇種——薌劇〉，見於《華東戲曲劇種介紹》第三集，頁九一；和呂訴上：《臺灣電影戲劇史·臺灣歌仔戲史》，頁二三五，都持此說法，但無確切論據。

身段、對白與所需要的音樂。根據張月娥的調查，這是由出生於一八八一年的陳三如率先改良的，於是老歌仔

戲提升其舞臺藝術而發展成大戲，是為「野臺歌仔戲」，距今約百年。

根據呂訴上《臺灣電影戲劇史·臺灣歌仔戲史》以及杜學知等修纂、廖漢臣整修的《臺灣省通志》，大約在

一九二三年，歌仔戲向來臺演出的京戲和福州戲學習布景、身段、臺步、鑼鼓點子、連本戲、武戲等，更加改

進本身的藝術。而促使歌仔戲臻於成熟的重要關鍵，則為進入城市戲館，成為「內臺歌仔戲」。至於歌仔戲進入

內臺始於何時？黃秀錦曾訪問「新舞社歌劇團」演員蕭來先生，蕭先生於一九三一－一九三六年之間進入「新

舞社」，依其記憶，當他十五、六歲時（一九二五－一九二六）歌仔戲才有內臺職業班。又昭和十七年（一九四

二）出版的《民俗臺灣》二卷五號，陳保宗《臺南的音樂》亦稱歌仔戲於大正十四年（一九二五）左右就在臺

南大舞臺，由「月桂社」演出，與蕭先生之說相合。⑫⑧

歌仔戲自成立之後，一方面廣汲博取，迅速發展，另一方面則流傳至閩南，回到它胚胎始生的根源地，從

而促成薌劇的誕生。關於歌仔戲傳至閩南的時間，過去一般認為始於一九二八年歌仔戲班「三樂軒」回鄉祭祖，

歸途中於廈門演出，受到熱烈歡迎。⑫⑨ 近來學者研究則持不同看法。

據《中國戲曲志·福建卷·傳記》「王銀河」條所載，王氏為臺北人，九歲隨父親至廈門謀生，十二歲時

⑫⑧ 陳耕、曾學文、顏梓和合著：《歌仔戲史》，第三章〈歌仔戲的形成〉，第四節「歌仔戲形成的四個階段」，引述一九八五年羅時芳先生訪問賽月金的記錄，認為歌仔戲進入內臺的時間在一九一八年前後。

⑫⑨ 此說始見於陳嘯高、顧曼莊合著：〈福建和臺灣的劇種——薌劇〉，頁九三；其後呂訴上：《臺灣電影戲劇史》，頁二四一《中國大百科全書·戲曲曲藝》（北京：中國大百科全書出版社，一九八三年），頁五○六；亦都引述此看法。曾永義：《臺灣歌仔戲的發展與變遷》於一九八八年出版時，亦持此說，頁五九－六○，今則有所修正。

（一九一八）即參加廈門將軍祠的「仁義社」臺灣歌仔陣，學拉大廣弦。然而當時廈門雖有歌仔館社，但只是臺灣人聚會以解鄉愁的組織，並未真正在廈門流傳。又據廈門市臺灣藝術研究所一九八九年的田野調查資料，一九二〇年廈門洪本部陳聖王宮前，有臺灣來的女子與陳朝目所開設妓院中的藝妓一起演出，有唱小梨園的，也有唱「臺灣戲仔」的。「臺灣戲仔」為廈門人最早對臺灣歌仔戲的稱呼。❶❸❶陳朝目於一九二二年組成小梨園戲班「新女班」，則一九二〇年其手下藝妓的演出應以小梨園為主，歌仔戲只是穿插性質。

歌仔戲真正在廈門傳播並逐漸擴大影響，當始於一九二五年廈門梨園戲班「雙珠鳳」聘請臺灣歌仔戲藝人「矮仔寶」（本名戴水寶）傳授歌仔戲，並改變演出路線，成為福建第一個歌仔戲班。❶❸❶同年，前述「新女班」因與改唱歌仔戲的「雙珠鳳」打對臺，結果小梨園不受歡迎，故而也在次年（一九二六）改唱歌仔戲。❶❸❷由此可以看出，歌仔戲在廈門已逐漸打開聲勢。「雙珠鳳」和「新女班」除了在廈門演出之外，並赴同安、海澄、泉州等地表演。

一九二六年臺灣「玉蘭社」至廈門演出，是目前已知最早到閩南的歌仔戲班。❶❸❸「玉蘭社」在廈門連演四個月，盛況空前。同年，廈門歌仔戲班紛紛成立，如平和社、福義社、亦樂軒等。這些歌仔館打破過去限於臺灣歌仔戲在閩南演出始於「三樂軒」的看法有待進一步考證。

❶❸❶ 見吳安輝：《臺灣歌仔戲傳入閩南考略》，《閩臺民間藝術散論》（廈門：鷺江出版社，一九九一年），頁一三五。

❶❸❶ 吳安輝：《臺灣歌仔戲傳入閩南考略》，頁一三六。

❶❸❷ 吳安輝：《臺灣歌仔戲傳入閩南考略》，頁一三六。

❶❸❸ 關於一九二八年「三樂軒」至廈門演出一事，為漳州林文祥老先生所提供，別無他證，且林老先生對「三樂軒」赴演出的時間前後說法不一。經「廈門市臺灣藝術研究所」的多方調查，並沒有任何廈門人聽過「三樂軒」這個班子。如此，臺灣歌仔戲在閩南演出始於「三樂軒」的看法有待進一步考證。

灣人參加的傳統，也吸收廈門本地青年。

一九二九年臺灣「霓生社」到廈門，並在同安、石碼、海澄等地巡迴演出，所到之處皆造成轟動。一九三〇年「霓生社」返回臺灣，藝人貌師、勤有功等人留在龍溪石碼一帶傳授歌仔戲。繼「霓生社」之後，「明月園」、「霓進社」、「丹鳳社」、「牡丹社」等也由臺灣至閩南獻藝。這些臺灣歌仔戲班不僅在演出時廣受歡迎，而且留下一些傳授歌仔戲的師傅，在廈門演出時還招收了一些當地的年輕人跑龍套，凡此皆對往後福建歌仔戲的發展有所助益。

至於歌仔戲本根初始的淵源地——漳州，接觸歌仔戲的時間反而較晚。一九三二年共黨攻入漳州，一些商人逃往廈門，許多人就此學會唱歌仔戲，後來當他們返回漳州時，又從廈門帶了許多歌仔冊，並集資邀請「霓生社」到漳州演出，從此歌仔戲在漳州也盛行起來。原先漳州、龍溪一帶流行的梨園戲、京戲、四平戲、白字戲、竹馬戲、猴戲等日漸衰落，有的戲班便迎合潮流，改弦易轍，如當時小梨園班「連桂春」、「新玉順」等都改演歌仔戲。

當歌仔戲的演出已儼然形成一股風潮時，歌仔戲子弟班也紛紛成立，據說僅龍溪薌江一帶就有三十多個，彼此競爭激烈，也促進表演技藝的提升，並且出現了一些有名的腳色，如「滸茂生」、「白礁旦」、「崎巷丑」、「北門鬚」等。從此歌仔戲在漳州地區生根，漳州又有「薌江」，故而稱「薌劇」。

由以上所述，可知歌仔戲在閩南的流播是以廈門為起點，再進一步向內地發展，最終回到根源之地，給予反哺滋養，促成薌劇的成立。物理循環，果真耐人尋味。

以上有關歌仔戲在閩南傳播的過程，主要參考《中國戲曲志‧福建卷》（北京：文化藝術出版社，一九九三年）、陳耕、曾學文、顏梓和合著：《歌仔戲史》，第四章〈歌仔戲的發展〉，頁八九─一二一。

歌仔戲在臺灣進入內臺之後，逐漸成熟，幾乎到了無戶不歌、無戶不唱的地步；傳入閩南之後，亦受到普遍歡迎，聲勢日盛。然而就在歌仔戲持續發展提升之時，兩岸歌仔戲卻同樣遭受政治上的迫害。一九三七年盧溝橋事變發生，日本發動太平洋戰爭，全面侵略中國，促使臺灣人民支持戰爭，歌仔戲因此受到壓制、禁演，並編了一些「武士道」之類的宣傳劇強迫演出。在種種的高壓禁制之下，歌仔戲儘管表面上消聲匿跡，卻化明為暗，背地裡仍保存了強韌的生命力。

另一方面，廈門於一九三八年淪陷，歌仔戲班或是解散回臺，或是逃往同安、龍溪等地，廈門的歌仔戲幾乎完全停頓。而逃往閩南內地的歌仔戲藝人，又因國民政府視來自日本統治地—臺灣—的歌仔戲為「亡國調」，同樣加以禁止，來自臺灣的【七字仔調】、【臺灣雜念仔】不能唱，歌仔戲面臨存亡的關頭。一批藝人不得不吸收民歌小調以及其他劇種如京戲、四平、梨園、高甲的曲調加以改編，稱為「改良調」、「歌仔戲」也改名「改良戲」，以此躲過禁令，維持歌仔戲的生存。[135] 其中最重要的代表人物為邵江海。

邵江海在【錦歌雜念仔】和【臺灣雜念仔】的基礎上創立【雜碎調】，突破歌仔戲傳統七字一句、四句一聯的唱詞形式，輔以長短句，著重配合閩南方言的聲韻，依字行腔，透過旋律、節奏、速度的變化，可以靈活因應舞臺上敘述情節、抒發情感的需要，成為「改良戲」中的主要曲調。[136] 此外，邵江海還寫了《六月雪》、《陳三五娘》、《盧仙夢》、《此恨綿綿》等三十多個歌仔戲劇本，大量運用【雜碎調】，演出時大受歡迎，不僅

[135] 參見陳志亮：〈薌劇源流〉（一九六三年），收錄於《臺灣歌仔戲——薌劇音樂》（福建：龍溪地區行公署文化局，一九八○年），頁一一一五一、邵江海：〈薌劇史話〉，《漳州文史資料選輯》第一輯（一九七九年）。

[136] 參見劉春曙：《福建民間音樂簡論》（上海：上海文藝出版社，一九八六年），以及陳彬、劉南芳：《雜碎調的形成與演變初探》，見廈門市臺灣藝術研究所編：《歌仔戲論文選》（北京：光明日報出版社，一九九七年）。

使【雜碎調】與原先的【七字調】並為歌仔戲的主要曲調，也使閩南歌仔戲的演出形式由先前的幕表戲，轉向定型劇本戲。兩者都對日後閩南歌仔戲的發展方向具有關鍵性的影響。

(三) 兩岸歌仔戲的發展與近況

一九四五年臺灣光復後，歌仔戲立即重整旗鼓，生氣蓬勃。一九四八年「廈門都馬劇團」來臺演出，也將「改良戲」正式帶進臺灣。臺、閩歌仔戲在歷經了抗戰期間所遭受的壓迫之後，重獲生機，並正待展開交流互動，卻因一九四九年國民政府播遷來臺，從此兩岸隔絕近四十年，也切斷了初始萌芽的互動發展。臺、閩歌仔戲分別在不同的社會環境中演進，終而形成不同的風貌。以下即分別說明臺、閩兩地在分隔四十年間歌仔戲的發展與近時概況。

1. 臺灣歌仔戲

⑴ 黃金時期

臺灣光復後，歌仔戲即以驚人的聲勢迅速風靡全臺。尤其一九四九年到一九五六年臺語片興起之前，更可說是歌仔戲的黃金時期。全臺有數百團歌仔戲班，其中大部分在戲院內演出，外臺演出者較少。劇團每到一地演出，普遍以十天為一檔期，如果賣座，更可能延至一個月。

在此巔峰時期，有兩項因素使歌仔戲產生了另一次的變化。其一是新戲班大量成立，演員需求量大增，在倉促成班的情況下，新演員沒有受過嚴格的坐科訓練，只好以新鮮刺激的內容和形式來吸引觀眾，演出炫人眼目的神怪戲，唱的是流行歌曲，當時稱為「胡撇仔戲」，即「胡來一氣」之意，這種風習甚至一直延續至今。其二是「廈門都馬劇團」來臺❶，引進了「改良戲」的成分。都馬班抵臺後，因時局生變而被迫滯留臺灣。在臺

灣長年演出中，其對歌仔戲界最大的影響是使【都馬調】（即邵江海等人所創的【雜碎調】和大批「改良調」）日益盛行，豐富了歌仔戲的音樂內涵。其次都馬班向越劇學習古裝妝扮，取代傳統歌仔戲的京戲路線，一時風行，也對日後歌仔戲在妝扮上新舊雜用的現象有所影響。

⑵轉型時期

一九五六年以後，隨著經濟的大幅成長，臺灣的娛樂事業日趨多元。戲院所提供的表演多樣化，歌仔戲內臺演出的機會也日漸減少。加上西方文化的強勢輸入，影響了一般民眾對傳統戲曲的態度；同時新興的傳播媒體如廣播、電影、電視等，以新奇的魅力對臺灣人民形成莫大的吸引力，歌仔戲面臨生存競爭的危機。

在這種情況下，大多數歌仔戲班不是轉入外臺，就是遭遇散班的下場。留在內臺者，為了爭取觀眾，轉變為大型歌仔戲，以雄厚的資本、眾多的演員、精心設計的豪華布景服裝、機關道具，維繫歌仔戲的一線生機，其中可以陳澄三的「拱樂社」為代表。但是種種求新求變的努力終究擋不住時勢潮流的變遷，一九七四年陳澄三結束了一切劇務，宣布散班，而內臺歌仔戲所作的一切努力也可說就此結束。

在內臺歌仔戲努力變革之時，歌仔戲也結合新興傳播媒體蛻變轉型為不同風貌。先後出現了「廣播歌仔戲」、「電影歌仔戲」和「電視歌仔戲」。「廣播歌仔戲」出現於一九五四、一九五五年間，盛行一時，而以一六二年成立的「正聲天馬歌劇團」為巔峰。「電影歌仔戲」始於一九五四年由「都馬班」拍攝的《六才子西廂記》，這次的嘗試雖然失敗，卻影響了時常前來觀摩的陳澄三。一九五六年陳澄三的《薛平貴與王寶釧》上映，造成轟動，從此帶動臺語電影風潮，許多歌仔戲班也一窩蜂拍起電影歌仔戲。一九六二年臺視開播，歌仔戲也

⑬ 關於「都馬班」來臺的經過與對臺灣歌仔戲的影響，參見劉南芳：〈都馬班來臺始末〉，《漢學研究》八卷一期（一九〇年六月）。

在一九六四年七月進入臺視。電視歌仔戲在往後的發展中，多次盛衰起伏，出現了如楊麗花、葉青、黃香蓮、

許秀年、王金櫻等多位歌仔戲明星。[138] 歌仔戲進入電視之後，脫離舞臺，也失去了戲曲的基本特質，其製作、

演出方式、演員修為都和舞臺歌仔戲大異其趣，事實上已蛻變為另一新的劇種。

(3) 歌仔戲的近況

在上述歌仔戲的各種演出型態中，目前仍然存在的有歌仔陣、老歌仔戲、野臺歌仔戲和電視歌仔戲。如前

所述，電視歌仔戲事實上已經蛻變成新的劇種，本文暫且不論。此外，野臺歌仔戲中有少數劇團保留了大型歌

仔戲的面貌，提升藝術境界，進入現代劇場中表演，可以稱為「精緻歌仔戲」。以下就從這些現存的表演型態加

以介紹。

甲、宜蘭歌仔陣和老歌仔戲

宜蘭縣由業餘人士組成的歌仔子弟班原先至少有二十七團[139]，這些子弟班所演的，正是歌仔戲的原始型態

「歌仔陣」、「老歌仔戲」，但現在已經凋零殆盡。碩果僅存的一些老藝人，除了晨昏聚集在宜蘭市和羅東鎮的公

園裡，吟唱「本地歌仔」消遣之外，偶爾也接受婚喪慶弔的邀請，參加歌仔班「請路」。他們曾在筆者邀請之

下，於一九八四－一九八六年連續三屆參加筆者所製作的「民間劇場」。[140] 陳旺欉先生等人於一九九五年十一月

[138] 關於「電視歌仔戲」的發展，可參見林瑋儀：《電視歌仔戲研究》，收錄於《宜蘭縣文化中心　臺灣戲劇中心研究規畫報告》，頁四六五－四九一。

[139] 參見邱寶珠：〈本地歌仔子弟班調查報告〉，收錄於《宜蘭縣文化中心　臺灣戲劇中心研究規畫報告》，頁七三八－七九一。

[140] 「民間劇場」是由行政院文建會主辦，一共舉行五屆，筆者主持一九八三－一九八六年的二至五屆。

五日在宜蘭三聖宮成立新一代「壯三新涼樂團」，每週兩天進行研習教學活動，學員包括教員、公司職員等，並於一九九六年十月二十五日在宜蘭縣立文化中心演出《山伯英臺·樓臺會》，此一珍貴的文化資產已得以存續不絕。

乙、野臺歌仔戲

臺灣現存的野臺歌仔戲大約有兩三百團，除了下文列入「精緻歌仔戲」的少數劇團之外，其餘無不在神誕廟會中擔負酬神的任務。在廟會中演出的野臺歌仔戲，在正戲開演之前照例要「扮仙」，扮仙戲的表演有一定的規矩和模式，但是之後演出的「正戲」卻絕大多數為幕表戲，由「講戲先生」講述劇情大綱，以及分幕、分配腳色上場演出，由演員即興發揮。

廟會活動演出日夜兩場的戲金只有兩三萬元，可以想見收入的微薄，因而使得戲班不得不精簡成員以節省開銷，到了演出時再臨時搭班，所以劇團團員不固定，流動性很大。在這種情況下，演員自然很難有敬業的熱誠，更遑論付出心力，提升自己的藝術技巧了。目前野臺戲的觀眾有的一場只有二三十人，空無一人的場面也司空見慣，沒有觀眾，戲怎麼能演得好？而不好的戲又如何吸引觀眾？這樣的惡性循環，再加上流行歌舞團、金光戲、電子琴花車各種聲光娛樂的夾擊，野臺戲也只有步上沒落之途了。雖然目前臺灣登記在案的歌仔戲團有兩三百個，其實絕大多數都是靠著廟會苟延殘喘而已，野臺歌仔戲當前的處境，真是已經到了危急存亡之秋了。

丙、精緻歌仔戲

在野臺歌仔戲中有少數劇團保留了「大型歌仔戲」的風貌，致力於歌仔戲的改良，提昇藝術層面，以嶄新的姿態出現在現代劇場之中，是為「精緻歌仔戲」。

一九八一年楊麗花應新象國際藝術節的邀請，在國父紀念館演出《漁孃》，可說是歌仔戲進入現代劇場的先聲。此後，「明華園」、「新和興」、「河洛」等劇團也先後進入國父紀念館、社教館、國家戲劇院演出，每每座無虛席，由此看來，歌仔戲已經出現再度繁榮的契機。雖然大多數的歌仔戲團還在廟口廣場掙扎求生，但有心之人已經為歌仔戲指出一條精緻化的再生之路。

所謂「精緻歌仔戲」，是一九九三年三月二十日筆者在《聯合報》刊《精緻歌仔戲：從野臺到國家劇院》所提出的名號，指能夠發揚歌仔戲的傳統和鄉土特質，融入當前藝術的思想理念和技法，並與現代劇場設備相調適，滋潤臺灣人民心靈的地方戲曲。而在歌仔戲精緻化的共識下，許多劇團已經有相當成功的經驗。歸納各家對提升歌仔戲所作的努力，筆者為精緻歌仔戲的發展找出一些可以依循的方向：其一講求深刻不俗的主題，其二情節安排緊湊明快，其三排場醒目可觀，其四語言肖似口吻、機趣橫生，其五音樂曲調的多元豐富性，其六演員技藝的精湛與學養的修為。

在追求精緻化的同時，不要忘記突顯歌仔戲的鄉土性格，因此語言和音樂方面要格外展現共鳴力，感染觀眾。而如果在身段方面能多從藝術性較高的傳統戲曲（如梨園戲、崑劇），甚至現代舞蹈汲取滋養，踏謠的古樸格調也適度的保留穿插，那就更細膩，也更合乎「精緻」的實質意義了。

緣於對鄉土文化的重視，歌仔戲的推廣與薪傳也逐漸受到關注。推廣工作主要透過學校、社區進行。如在學校中設計鄉土藝術課程、舉辦巡迴演出及座談、成立歌仔戲社團等；在社區中則有業餘愛好者的定點表演，如臺北保安宮、青年公園，以及舉辦研習活動等。歌仔戲的薪傳可分為研訓課程與正規教育兩方面，前者如電視歌仔戲劇團的訓練班、政府或民間社團所舉辦的歌仔戲研習班等。一九九四年九月國立復興劇校設置了「歌仔戲科」，歌仔戲納入正規教育體系之中，對長期以來由民間獨力支撐的歌仔戲傳承工作而言，具有深遠的意義。

一九九二年九月宜蘭縣成立了臺灣第一個公立歌仔戲劇團「蘭陽戲劇團」，擺脫了營利求生的包袱，著重演員的訓練，期能奠下扎實的基礎。[141] 歌仔戲的推廣與薪傳日益普及，也意味著歌仔戲未來的發展空間將更寬廣。

2. 閩南歌仔戲

一九四五年日本投降後，閩南歌仔戲亦如臺灣一般飛快復甦，而原來盛行於龍溪一帶的「改良戲」也進入城市，與原來的歌仔戲合流。及至時局動亂，人民飽受戰亂之苦，歌仔戲再度衰微。兩岸分隔之後，綜觀閩南歌仔戲的發展，可以分為四個階段。[142]

(1) 戲改時期

一九五一年中共著手進行戲曲改革，以「百花齊放，推陳出新」為方針，推動「改戲、改人、改制」的政策。一九五三年福建成立戲曲改進委員會，閩南歌仔戲於此時改名「薌劇」，展開改革工作。

所謂「改戲」是針對歌仔戲的主題、內容加以改革。禁演恐怖、迷信、淫穢的戲，對於舞臺表演方式、使用的語言也要求「淨化」，改正粗野低俗的弊病。除了禁演內容不良的戲碼之外，也同時透過「戲曲會演」的方式，鼓勵發掘歌仔戲優秀的傳統劇目，此外，更推動創作編演現代戲，以及新編歷史劇。

所謂「改人」是改善歌仔戲藝人的素質。一些新文藝工作者加入，以文化藝術的專業知識，結合藝人的實際經驗，使歌仔戲在音樂、表演、導演、舞臺設計等方面長足進步，提升歌仔戲表演的內涵。閩南歌仔戲的精

[141] 關於歌仔戲推廣與薪傳的現況，詳見蔡欣欣：《臺灣歌仔戲八〇年代以來之發展》，收錄於《海峽兩岸歌仔戲創作研討會論文集》（臺北：行政院文化建設委員會出版，一九九七年），頁五七一八二。

[142] 以下有關閩南歌仔戲的發展，參見陳耕、曾學文、顏梓和合著：《歌仔戲史》第八章〈閩南歌仔戲的繁榮與變遷〉，頁一七八一二〇四。

緻化遠比臺灣起步得早，這批新文藝工作者功不可沒。

此外，為了培養根基良好的新歌仔戲演員，一九五七年六月首先在廈門成立廈門市戲曲演員訓練班，主要培養薌劇演員。一九五八年九月訓練班轉入廈門市藝術學校戲曲科。漳州也在一九五八年三月成立漳州藝術學校，一九五九年初改為漳州大學藝術學院。透過專業教育，除了歌仔戲基本功的學習之外，也充實學生其他基本學科的知識。同時組團觀賞名家演出，或聘請著名藝人來校教學，又提供學生實習演出的機會。運用多元的方式，提升學生表演的技藝與文化的素養，培育出許多編劇、導演、作曲、表演，乃至舞臺設計的人才，成為閩南歌仔戲持續進步的動力。

所謂「改制」，一是將歌仔戲班的組織逐步改為公立劇團，二是將表演形式由幕表制改為定型劇本制。一九五六年歌仔戲班改為公辦，經費由政府負責，至一九六〇年，閩南計有十個公立薌劇團。由於生活不成問題，藝人可以專心投入提升表演藝術，有利於歌仔戲的進步。其次，過去幕表戲的表演，容易出現鬆散、雜亂，甚至譁眾取寵的缺失，因此改採定型劇本，確保演出的品質。

歌仔戲在戲改時期，在劇目的整理創作、藝人素質的訓練培養、表演體制的規劃建構等方面都有相當成績，使歌仔戲的藝術層次大為提升，並在五〇年代中期至六〇年代初期極為興盛。

(2)文革時期

文革十年對中國傳統文化帶來毀滅性的破壞，歌仔戲也在其衝擊之下面臨絕境。劇團中與傳統有關的劇本、書籍、曲譜、唱片、服裝、布景、道具焚燒一空，知名藝人被批鬥、審查、扣押，一九六九年，閩南所有歌仔戲專業劇團遭到解散，取而代之的是「毛澤東思想文藝宣傳隊」。宣傳隊中雖然有少數歌仔戲演員，卻只能演出《白毛女》、《智取威虎山》等樣板戲。在這種困境之下，歌仔戲借由各地村社組織的業餘薌劇團維持一線命脈，

然而所演的無非是樣板戲或是宣傳革命題材的現代戲。

(3)重建時期

一九七六年文革結束，人們從長久的壓抑與禁錮中解脫，對傳統文化抱持著無比熱情，閩南歌仔戲也開始重建的工作。首先是劇團的組織，一九七五年漳州市薌劇團重新成立，至一九七九年各地薌劇團全部恢復建制。在學校教育方面，一九七六年福建藝術學校復校，廈門首先開辦了薌劇班，一九七七年龍溪地區也開辦薌劇班。新一代的學生正值大陸藝術復興，所受到的重視與所接觸的文化視野都是前所未有的，成為閩南歌仔戲新生代的菁英。

歌仔戲的演出也恢復了，一方面大演傳統戲，再度造成轟動；一方面新戲的創作也獲得相當大的自由空間，培養出一批青年編劇家。一九八一年建立劇目創作室，廈門、福州、漳州、泉州均有專業創作人員的編制，使歌仔戲得以保持旺盛的創作力。

八〇年代以來，新一代的文藝工作者加入歌仔戲劇團，使歌仔戲進入新的高峰。新創作的劇本表現了新的題材，呈現深刻的思想主題。在音樂與舞臺設計上也有所提升。這個階段可說是閩南歌仔戲的輝煌時期。

(4)歌仔戲的近況

自大陸改革開放以來，經濟的成長、外來文化的刺激、新興娛樂的多元發展，使閩南歌仔戲也如同臺灣一般，遭受現代社會的挑戰。整體戲曲環境大不如前，歌仔戲也面臨觀眾流失的處境。城市的生存空間日漸消減，幸而鄉村還對歌仔戲持有熱情。目前福建的歌仔戲劇團可分為民間職業劇團和國營專業劇團兩類，職業劇團約兩百多個。職業劇團因為較能調整演出方式與劇目，適合觀眾的需求，經濟力反而比專業劇團理想。專業劇團則面臨藝術提升與經費運用的兩難局面。而在職業選擇日趨自由的情況下，全心投入歌仔戲的演員越來越少，

這些對歌仔戲的發展都造成不利的影響。

從以上兩岸歌仔戲發展的歷程，可知兩岸在不同的社會環境中，形成不同的面貌。臺灣歌仔戲從黃金時期即走向「胡撇仔戲」的路線，以強烈的草根性和廣大的包容力，雜糅各種表演成分，卻缺乏整合的體系，加上幕表戲的演出方式，使得野臺歌仔戲的藝術低落。而閩南歌仔戲則很早就進行改革，將歌仔戲幕表即興的演出納入規範之中，雖然提升了歌仔戲的藝術層次，但也不免失去了一些歌仔戲活潑的生命力。目前「精緻化」、「現代化」為兩岸歌仔戲未來發展的共識，現代潮流時勢的衝擊也是兩岸歌仔戲所需共同面對的課題。因此，透過兩岸歌仔戲的交流，尋求歌仔戲的光明前景，當是一件具有積極意義的重要工作。

(四) 兩岸歌仔戲的交流與展望

歌仔戲流傳至閩南後，從二〇年代到三〇年代，臺灣歌仔戲班接連赴閩演出，不僅促進了閩南歌仔戲的興起，並激發兩岸歌仔戲藝人的切磋觀摩。一九四八年「廈門都馬劇團」來臺，正展開歌仔戲另一階段的交流，不料兩岸隨即成為敵對狀態，長期隔絕，臺、閩歌仔戲四十年來各自發展，直到一九八七年政府解除「戒嚴令」，逐步開放大陸政策，兩岸歌仔戲的交流才開啟歷史的新頁。

一九八七年以後，兩岸歌仔戲的交流可分為學術與表演兩方面。[143] 一九八八年陳健銘先生至閩南進行田野調查，並與閩南歌仔戲界交換意見，踏出了兩岸歌仔戲學術交流的第一步。一九八九年，福建省藝術研究所與廈門市臺灣藝術研究所舉辦「首屆臺灣藝術研討會」，會中許常惠先生介紹了臺灣音樂和歌仔戲的發展狀況，施

[143] 以下所述於福建舉辦之交流活動主要參考陳耕、曾學文、顏梓和合著：《歌仔戲史》第九章〈兩岸的交流與合作〉，頁二〇五─二一四。

叔青女士雖然不克與會，但提出論文〈臺灣歌仔戲初探〉。這次研討會，可說為兩岸歌仔戲學術交流正式揭開序幕。

一九九〇年，廈門市臺灣藝術研究所舉辦「閩臺地方戲曲研討會」，臺灣學者計有十二位與會，對於歌仔戲在臺閩兩地的差異提出多方面的意見。這次會議並邀請薪傳獎得主廖瓊枝女士與廈門歌仔戲演員進行交流，與會者與廈門觀眾第一次在兩岸分隔四十年後親身領略臺、閩歌仔戲的情味。

一九九二年，臺灣歌仔戲學會會長張炫文等四人至廈門，與廈門市臺灣藝術研究所、廈門市歌仔戲劇團、廈門藝校座談，會中就兩岸歌仔戲唱腔和表演的異同、人才的培養、藝術的改進與提升等問題進行討論。

一九九五年，兩岸歌仔戲的學術交流活動首度在臺灣舉行。由行政院文化建設委員會主辦、財團法人中華民俗藝術基金會承辦，筆者主其事的「海峽兩岸歌仔戲學術研討會」，於十月十九日至十月二十一日假臺灣大學舉行。此次會議計發表論文十九篇，所關涉的主題涵括了歌仔戲的發展歷史、藝術特色、文化生態、未來趨勢、薪傳教育、經營策略、社會功能等方面，並安排了「兩岸歌仔戲的共生與共榮」、「歌仔戲的薪傳與現代化」、「兩岸歌仔戲交流合作之展望」三場座談會，邀集學者、歌仔戲工作者參加，期能集思廣益，為歌仔戲的未來建言。配合會議並推出兩岸攜手合作的歌仔戲實驗劇《李娃傳》，結合理論與實務，以實際的合作，面對兩岸的差異，共同解決雙方所經驗的難題，以尋求真正的「共存共榮」之道。

一九九七年五月二十七日至五月二十九日，結合兩岸之力，由臺北市現代戲曲文教協會與福建省閩臺文化交流中心、廈門中華文化聯誼會、漳州歌仔戲藝術中心共同舉辦「海峽兩岸歌仔戲創作研討會」，筆者為臺灣團領隊。會議於廈門、漳州兩地進行。透過論文發表、清唱、演出、參觀訪問及綜合座談等活動，進行了一次生動熱烈的討論。會議以「歌仔戲創作」為主題，除了從學理與實務的觀點分就編劇、導演、音樂、舞臺美術等

論題提出十六篇論文之外，並藉由兩岸藝人的演出在舞臺上具體印證。

兩岸歌仔戲的學術交流持續不斷的進行，歌仔戲的表演團體也以多樣化的形式互相觀摩。一九九〇年「明華園」赴北京參加亞運藝術節活動，得到很大的迴響，也使兩岸歌仔戲的交流層面更為開闊。一九九三年，福建舉辦「九三海峽（閩臺）戲劇節暨福建省第十九屆戲劇會演」，「一心歌仔戲劇團」應邀赴閩演出，在分隔四十四年後，歌仔戲再度重回其根源之地，並受到熱烈歡迎。

一九九五年六月福建省漳州市薌劇團跨海來臺，接續了當年「廈門都馬劇團」的足跡，巡迴臺灣各地演出，將閩南歌仔戲帶進臺灣人的視野，獲得一致的好評。在臺期間，並與「蘭陽戲劇團」聯演邵江海的作品《謝啟娶妻》，舞臺上宛如歌仔戲歷史的縮影，呈現了兩岸歌仔戲相互的影響，以及各自發展的風貌，也首度提供兩岸藝人切磋舞臺經驗的實際機會。

除了劇團互訪演出之外，兩岸歌仔戲的表演也嘗試共同合作。臺灣與漳州歌仔戲藝人聯合創辦了「同心社」歌仔戲劇團，招收二十多名學員加以訓練，並登臺演出，為兩岸歌仔戲的合作建立新的模式。

兩岸歌仔戲交流以來已累積相當的成果，在學界與藝界的共識下，兩岸持續合作互動是必然的趨勢。展望未來，筆者以為對兩岸歌仔戲的交流應具備正確的認識，並規劃具體的方案。就前者而言，首先須對雙方現況有真切的了解。舉凡藝術特點、文化環境、重要劇團、著名藝人，及其相關法令、薪傳體系，乃至學術研究之成果，皆能全面掌握，如此，交流時才能確定可行的方向，並透過適當管道，提高交流的可能性。其次，對於雙方的差異應彼此尊重包容，取長補短，保有歌仔戲多元發展的活力。就後者而言，當交流的目的擬定適切的方式，舉其要者言之：為薪傳，大陸的歌仔戲教育起步較早，具有豐富的經驗，則可延聘藝人及教師來臺，使作較長期的居留，幫助傳承的工作；為觀摩，除了互訪表演之外，亦可如《李娃傳》的模式，組成聯合劇團，

配搭演出，從實際表演中相互學習；為研究，可定期舉辦研討會，於臺閩兩地輪流進行。

總之，兩岸歌仔戲的交流須以正確的認識為前提，依據交流的目的，擬定適當的方案，並分別輕重緩急，妥善規劃。尤其重要的是，交流必須是長期的工作，而非一閃即逝的火花。如此，歌仔戲才能在兩岸和諧的交流中持續發展。

小結

臺閩文化血脈相連，歌仔戲更是兩岸同根並源，互注相融的劇種。臺灣歌仔戲以來自閩南的錦歌、車鼓為根源，在宜蘭地區結合發展，從歌仔陣落地掃的小戲時代汲取其他劇種的滋養逐漸壯大，成為臺灣土生土長的代表性劇種，迄今已有百餘年歷史。成熟後的歌仔戲於二〇年代流傳至閩南，以廈門為起點，進一步向內地發展，從而促成「薌劇」的成立，也由此開始兩岸歌仔戲各自的發展歷程。

閩南歌仔戲在對日抗戰時期即產生第一次的變革，以邵江海所創的【雜碎調】與其他「改良調」為主，稱作「改良戲」，自具特色。其後在兩岸分隔的四十年間，臺閩歌仔戲更在不同的社會環境中形成不同的風貌。在臺灣，歌仔戲出現了野臺歌仔戲、內臺歌仔戲、大型歌仔戲、廣播歌仔戲、電影歌仔戲、電視歌仔戲以及精緻歌仔戲等不同的類型，由盛而衰、而蛻變轉型，近來則以「精緻化」的改革再度活躍在舞臺上；在閩南，從戲改時期即進行改革工作，文革時期雖然受到壓制，但文革結束後迅速復原，進而形成歌仔戲的輝煌時期，並維持「精緻化」、「現代化」的發展方向。

自一九八七年大陸政策開放以來，兩岸歌仔戲的交流重新開始，不論學術研究或表演觀摩，都引起熱烈的迴響。展望未來，「精緻化」與「現代化」是兩岸歌仔戲發展的共同方向，現代潮流的衝擊亦是兩岸歌仔戲共同

面對的難題。筆者曾為一九九五年舉辦的「海峽兩岸歌仔戲學術研討會」寫下一副對聯：「同根同氣論談鄉土劇，共生共榮開啟藝術花」，相信在兩岸合作下，結合理論與實務，汲取彼此的經驗，必可為歌仔戲指出一條向上之路，為歌仔戲開闢出無限光明的前景。

結語

臺灣的藝術文化，源自閩粵移民為主要。本章所舉出的三個劇種，其「梨園戲」與「亂彈戲」，可以說是扎根於臺灣的古老傳統戲曲；尤其「梨園戲」可以上溯到源於溫浙的宋元南曲戲文，堪稱「禮失而求諸野」；即使「亂彈戲」也可以考出其在明末即彰顯於甘肅東部的「隴東調」，亦稱「西秦腔」東傳至河南而為河南梆子，再以「河洛」、「福祿」、「福路」訛變而為名，盛行臺灣的來龍去脈。凡此在藝術文化的傳播史上都極具意義。

至於「閩臺歌仔戲的關係」則是同根同源。其形成「歌仔戲」之基礎雖是源自閩南，屬於「車鼓戲」的「踏」，亦即未及肢體語言，尚為自然應和的肢體律動；和閩南各地的民歌小調「歌仔」相結合，首先在臺灣宜蘭形成為「醜扮落地掃」，發展成「宜蘭老歌仔戲」，從而回流至廈門、漳州，因漳州有薌江和錦歌，中共建國改「歌仔」為「錦歌」，「歌仔戲」改為「薌劇」。可見閩臺「歌仔」與「歌仔戲」關係之密切，其間之傳承，頗似「鮭魚」迴流產卵一般。因此也對其淵源、形成、流播、變遷、發展、近況，乃至於交流、展望予以考述，以見民族藝術文化，血濃於水。

二〇二二年二月二十七日於森觀寓所

結尾

本編為〔近現代戲曲編〕，以八章論述乾隆以後之近現代戲曲。此時和雅部崑腔對峙的花部亂彈崛起，也就是散落在全國各地的地方腔調戲曲，滋生繁多，各競爾能，因就各所屬省市地方志，分析其大戲劇種形成與發展之徑路，可知其「大戲之形成」可從由小戲發展而形成、由大型說唱一變而形成、以偶戲為基礎轉化而形成三條徑路溯源。由小戲發展而形成大戲的方式，大抵經由吸收其他小戲或說唱或大戲；由大型說唱一變而形成大戲的方式，主要在將敘述體再加上分別腳色扮演；以偶戲為基礎轉化而形成的大戲，則止將「偶人」改由「真人」扮演。至於「大戲的發展」則有汲取其他腔調或聲腔以成多元性音樂因而發展壯大者，又有因相異之劇種同臺並演而結合壯大者，亦有以傳統古劇為基礎再吸收民歌小調或戲曲而形成地方新劇種者，更有隨著劇種聲腔的流布而與各地民歌小調結合而產生各色新劇種者。

就因為這些自然而然約定俗成的「不具文法」而使幅員廣袤、方言歧異的偉大中國，滋生如此五花八門、紛披雜陳、炫眼奪目的地方戲曲，成就了取之不盡、用之不竭的藝術文化之寶藏，陪伴著人們的生活，豐富了人們的見識，溫暖了人們的心靈，子子孫孫，生生不息。

而所謂「花雅爭衡」，是指代表「詞曲系曲牌體」的雅部崑腔，和代表「詩讚系板腔體」的花部亂彈，彼此之間的接觸、爭勝、切磋而終致合流的歷程。而這裡所謂的「花雅」，其實就是「雅俗」，「花」又取其五花八門較為眾多之義。而「雅俗」其實是中國文化中國文學藝術互相推移向前的兩股力量，戲曲史中的雅俗推移，自從南戲北劇成立以後，無論體製劇種或腔調劇種也莫不如此。

明嘉靖間，祝允明、楊慎認為北劇是雅南戲是俗，萬曆間湯顯祖、顧起元、王驥德等人認為南戲諸腔中，崑山腔繼海鹽為雅，弋陽包攬餘姚為俗，《孤本元明雜劇》中多教坊劇可以為證；外戲演崑、弋、打稻、過錦諸戲為俗。清康熙至嘉慶間宮廷內府演崑弋二腔，崑雅弋俗。萬曆宮廷中有「宮戲」、「外戲」，宮戲演北劇為雅，《孤本元明雜劇》

乾隆間，花部繁興，統稱「亂彈」。其重要腔調京腔、陝西梆子、四川梆子皆與崑腔有所爭衡，仔細觀察，有崑京、崑梆（陝西梆子）、京梆（四川梆子）、崑亂之相互推移。乾隆末（五十五年，一七九〇年以後）徽班入京，因有崑徽之推移，經嘉慶至道光二十年（一八四〇），徽班中之皮黃突出為主腔而形成「皮黃戲」，從此為崑劇一息殘喘，而亂彈之京腔、山西梆子亦隨滿清而消亡。皮黃戲於同治六年（一八六七）南下上海，被稱為京劇。京劇於光緒後獨霸劇壇，導致崑劇一皮黃戲之推移，而亂彈之京腔、山西梆子亦隨滿清而消亡。

然而體製劇種南戲北劇推移的結果，產生新體製劇種明清傳奇和南雜劇；腔調劇種崑腔、弋陽腔之推移則產生新腔調劇種崑弋腔，類此而有崑梆腔、京梆腔、皮黃腔，崑劇更提供大量藝術滋養供京劇成長，使京劇簡直從崑劇蛻變而來。可見爭衡推移的結果，反成合流而壯大。

從「戲曲雅俗推移」的現象，似乎也可以讓我們體悟到，戲曲藝術文化的推移消長，事實上是物理自然之現象；也因此我們對於傳統藝術文化不合時宜的趨於消沉，其實無須感傷，只要我們擅於作「永久性動態文化櫥窗」❶的維護保存，又懂得如何「扎根傳統創新」❷，那麼我們的藝術文化，其實是賡續前修不停地向上提升向前開展而生生不息的。

❶ 曾永義：《臺灣地區民俗技藝的探討與民俗技藝園的規劃》詳論其事，見曾永義：《說民藝》（臺北：幼獅文化事業公司，一九八七年），頁一三一—二二三。

❷ 曾永義：《從戲曲論說「中國現代歌劇」》詳論其事，見曾永義：《戲曲與歌劇》（臺北：國家出版社，二〇〇四年），頁一八九—二二八。

壬〔偶戲編〕

序說

偶戲是世界共同的藝術文化，中國更是一個偶戲發達的國家。中國偶戲包括傀儡戲、皮影戲、布袋戲三種類型，都和說唱、戲曲有密切關係，其文學和藝術，長久以來，同樣滋潤著廣大群眾的心靈。所以偶戲自然也是中國重要藝術文化的一環。

對於偶戲的研究，較重要的如孫楷第《傀儡戲考原》❶、董每戡《說傀儡》❸、顧頡剛《中國影戲略史及其現況》❹、丁言昭《中國木偶史》❺、廖奔《傀儡戲略史》❻、江玉祥

❶ 孫楷第：《傀儡戲考原》，《民俗曲藝》第二三、二四期合刊（一九八三年五月），「傀儡戲專輯」，頁一四一─二四一。
❷ 周貽白：《中國戲劇與傀儡戲影戲》，見周貽白：《中國戲曲論集》（北京：中國戲劇出版社，一九六〇年）。
❸ 董每戡：《說劇‧說傀儡》（北京：人民文學出版社，一九八三年），頁一九─五五。
❹ 顧頡剛：《中國影戲略史及其現狀》，《文史》第一九輯（一九八三年八月），頁一〇久─一三六。
❺ 丁言昭：《中國木偶史》（上海：學林出版社，一九九一年）。

所謂「歷代」，由先秦至清代為止。

中國偶戲三種類型，依時代先後是傀儡戲、影戲、布袋戲。請從傀儡戲說起。

《中國影戲》❼和《中國影戲和民俗》❽、江武昌《臺灣布袋戲簡史》❾和《臺灣的傀儡戲》❿、邱一峰《臺灣皮影戲》⓫等，其中尤以江玉祥《中國影戲與民俗》一書最為精審。遺憾的是，尚未有人對中國偶戲就其文獻作全面性的考述。著者有感於此，因想擷取諸家之長，參以己見，以歷代文獻資料為主要憑藉，對中國偶戲作整體性的探討，庶幾可以鳥瞰其發展之脈絡；而其為諸家爭論未決之問題，則嘗試作較合理之判定。對中國偶戲考述之

❻ 廖奔：《傀儡戲略史》，《民族藝術》第四期（一九九六年），頁八七―一〇五。

❼ 江玉祥：《中國影戲》（成都：四川人民出版社，一九九二年）。

❽ 江玉祥：《中國影戲與民俗》（臺北：淑馨出版社，一九九九年）。

❾ 江武昌：《臺灣布袋戲簡史》，《民俗曲藝》（一九九〇年十月）第六七、六八期合輯「布袋戲專輯」，頁八八―一二六。

❿ 江武昌：《臺灣的傀儡戲》（臺北：臺原出版社，一九九〇年）。

⓫ 邱一峰：《臺灣皮影戲》（臺中：晨星出版社，二〇〇三年）。

第壹章　傀儡與傀儡戲之起源

傀儡戲是偶戲的祖師爺。傀儡戲，顧名思義是運用傀儡所演出的百戲、戲劇、戲曲。也就是說它的演出必須合乎百戲、戲劇、戲曲的命義，才能稱作傀儡戲。而百戲、戲劇、戲曲正是傀儡戲演進的三個階段。然而在論及傀儡戲之前，必須先弄清楚什麼是傀儡和傀儡的原始，才能進一步探討傀儡戲的起源。

一、傀儡之起源：先秦喪葬俑、大桃人與方相氏

傀儡一詞，亦作魁壘、魁礨、魁礧、魁櫑、窟礧、窟儡、傀磊，見於以下文獻。《漢書·鮑宣傳》云：

朝臣亡有大儒、骨鯁白首、耆艾魁壘之士。[1]

唐顏師古注引服虔說，謂「魁壘，壯貌也」宋黃庭堅《涪翁雜說》云：

傀儡戲，木偶人也。或曰：當書魁磊，蓋象古之魁壘之士，彷彿其言行也。[2]

❶ 《新校本漢書》（臺北：鼎文書局，一九八六年），列傳卷七二《鮑宣傳》，頁三〇八七。

❷ 〔宋〕黃庭堅：《涪翁雜說》，收入國學扶輪社輯：《古今說部叢書六集》（上海：上海文藝出版社，一九九一年），頁

任訥《唐戲弄・辨體・十一傀儡戲》因謂：

蓋魁壘本義壯醜（按：醜為貌之誤），初象之於木人者大，仍曰魁壘；繼象之於木人者小故加子字。其得名之故甚明，皆我所自有，並非由外生成。[3]

任氏之說甚的，可見傀儡當作「魁壘」，本義「壯貌」，因為起初的木偶人形貌壯碩，所以呼之為「魁壘」。「魁壘」二字，除又作魁壘、傀儡外，東漢應劭《風俗通》又作「魁櫑」、唐杜佑《通典》作「窟礧」、《唐書音訓》作「魁礧」、清焦循《劇說》引《筆塵》作「傀磊」[4]，皆從音近或形近轉出。

傀儡既為木偶人，則與先秦之「俑」和「大桃人」必有關係。《禮記・檀弓下》：

孔子謂為芻靈者善，謂為俑者不仁。殆於用人乎哉！

鄭注：「芻靈，束茅為人馬。」又云：「俑，偶人也。有面目機發，有似於生人。」孔疏引皇氏云：「機識發動踊躍，故謂之俑也。」

可見在孔子的時代，俑有面目機發，近似生人，可以踊躍活動。而俑即為偶人，若

三。

❸ 任訥：《唐戲弄》，頁四一九。

❹ 「魁櫑」見〔梁〕劉昭注《後漢書・五行志一》「靈帝數遊戲於西園」條引〔東漢〕應劭《風俗通》云：「時京師賓婚佳會，皆作魁壘。」（臺北：鼎文書局，一九八三年，頁三二七三）「窟礧」見〔唐〕杜佑《通典》（臺北：新興書局，一九六五年，頁七六四）卷一四六云：「歌舞戲，有大面、撥頭、踏搖娘、窟礧子等戲。……窟礧子，亦曰『魁礧子』，作偶人以戲……」；〔清〕吳玉搢：《別雅》，收入《影印文淵閣四庫全書》第二二二冊（臺北：商務印書館，一九八三年）卷三「窟礧、魁礧、傀儡也」條引《通典》云窟礧子亦曰「傀儡」，《唐書音訓》窟礧子亦曰「魁礧子」（頁六八七）；〔清〕焦循：《劇說》，《中國古典戲曲論著集成》第八冊，卷一引《筆塵》作「傀磊子」，頁八。

❺ 見國立編譯館主編：《禮記正義》（臺北：新文豐出版公司，二〇〇一年），卷九，頁四四一—四四二。

以材質分，則有木偶人與土偶人。《戰國策・燕策二》有云：「宋王無道，為木人以寫寡人。」❻又《史記・蘇秦傳》：「秦欲攻安邑，恐齊救之，則以宋委於齊曰：宋王無道，為木人以象寡人，射其面。寡人地絕兵遠，不能攻也。王苟能破宋有之，寡人如自得之。」❼又《史記・孟嘗君列傳》：「蘇代謂曰：今旦代從外來，見木偶人與土偶人相與語。木偶人曰：天雨，子將敗矣！土偶人曰：我生於土，敗則歸土，今天雨流子而行，未知所止息也。」❽

據此也可見偶人在先秦已是習見之物，而且其近似生人，可以發動踴躍的木偶人，則被用作有如生人殉葬的「俑」。即此而言，就使「傀儡」與喪葬儀式有了長久的密切關係，並由此引發了除邪避煞的功能。而直以偶人為驅邪者，先秦早就有了象徵神荼、鬱壘的「大桃人」。東漢王充《論衡》卷二二〈訂鬼〉引

《山海經》云：

滄海之中，有度朔之山，上有大桃木，其屈蟠三千里，其枝間東北曰鬼門，萬鬼所出入也。上有二神人，一曰神荼，一曰鬱壘，主閱領萬鬼。惡害之鬼，執以葦索而以食虎。於是黃帝乃作禮以時驅之，立大桃人，門戶畫神荼、鬱壘與虎，懸葦索以禦凶魅。❾

《山海經》謂黃帝立「大桃人」以驅鬼，雖不敢遽信，但以其著成時代戰國之時有此習俗，應屬可能。所謂「大桃人」即雕桃木如人形，其為木偶驅邪可知。而這種「大桃人」，即木製的大偶人，正合乎了「傀儡」的本義。

❻《戰國策》，收入嚴一萍選輯：《原刻影印百部叢書集成》第七〇一冊（臺北：藝文印書館，一九六五年），頁一。

❼《史記》（臺北：鼎文書局，一九九五年），卷六九列傳第九，頁二二七四。

❽《史記》（臺北：鼎文書局，一九九五年），卷七五列傳第十五，頁二三五四。

❾〔漢〕王充：《論衡》，收入《諸子集成》新編第一〇冊（成都：四川人民出版社，一九九八年），頁七四。

傀儡既有辟邪功能，不禁使人想起《周禮》之「方相氏」，其間可能有某種關連。《周禮・夏官司馬・方相氏》云：

方相氏掌蒙熊皮，黃金四目，玄衣朱裳，執戈揚盾。帥百隸而時儺，以索室毆疫。大喪，先匶；及墓，入壙；以戈擊四隅，毆方良。❿

是說方相氏模樣可怕，手掌蒙冒熊皮，戴著四個眼睛的銅面具❶，穿著黑上衣紅下裙，拿著戈矛揚起盾牌，率領許多部屬去挨家索戶的驅除疫癘之鬼。如在王室喪禮，則走在棺槨之前，到了墳墓，棺槨入置壙穴時，則用戈打擊壙穴的四個角落，並驅除那好食死人肝腦的惡鬼方良。這是由人戴面具扮飾方相氏。

到了東漢，這種戴面具以驅邪的「儺禮」規模就很大。《後漢書・志第五禮儀中・大儺》云：

先臘一日，大儺，謂之逐疫。其儀：選中黃門子弟年十歲以上，十二以下，百二十人為侲子。皆赤幘皁製，執大鼗。方相氏黃金四目，蒙熊皮，玄衣朱裳，執戈揚盾。十二獸有衣毛角。中黃門行之，冗從僕射將之，以逐惡鬼于禁中。夜漏上水，朝臣會，侍中、尚書、御史、謁者、虎賁、羽林郎將執事，皆赤幘陛衛。乘輿御前殿。黃門令奏曰：「侲子備，請逐疫。」於是中黃門倡，侲子和，曰：「甲作食𣧑，胇胃食虎，雄伯食魅，騰簡食不祥，攬諸食咎，伯奇食夢，強梁、祖明共食磔死寄生，委隨食觀，錯斷食巨，窮奇、騰根共食蠱。凡使十二神追凶惡，赫女軀，拉女幹，節解女肉，抽女肺腸。女不急去，後者為糧！」因作方相與十二獸儛。嚾呼，周遍前後省三過，持炬火，送疫出端門；門外騶騎傳炬出宮，司馬闕門門外五營騎士傳火棄雒水中。百官官府，各以木面獸能為儺人師訖，設桃梗、鬱欙、葦茭畢，

❿ 見國立編譯館主編：《周禮注疏》（臺北：新文豐出版公司，二〇〇一年），卷三一，頁一二三〇。

❶ 中央研究院歷史語言所考古陳列館藏有從殷商大墓中出土的方相氏銅面具，正是「黃金四目」。

從以上兩段資料，可見先秦和兩漢之方相氏以及東漢之十二獸，乃至百官官府之「木面獸」，皆由人戴面具妝扮而成。而東漢儺禮中既有「中黃門」之「倡」與「侲子」之「和」，又有「方相與十二獸」之「舞」，又有「逐疫」之情節，則顯然為一大型之歌舞劇。而兩漢之傀儡既用於「喪家之樂」（詳下文），其傀儡既有「方相氏」之作用，則其操作「傀儡」之扮演，顯然係模仿真人之妝方相氏而來。[13] 所以傀儡戲之「傀儡」和喪葬之「俑」、辟邪之「大桃人」應有直接的淵源關係，而其初步要進入「戲」的階段之時，應當也和「方相氏」有密切的關係，那就是以傀儡而模擬真人的表演活動，很可能是受到方相氏的啟示。

俑在商周已被使用，有陶製和石雕、木雕，後出現歌舞俑，長沙馬王堆漢墓出土之歌舞俑，係雕像，不能活動。一九七九年春，山東省萊西縣文化館在院裡公社岱野大隊於村東稱為「總將台」的地方所發掘的西漢墓中發現十三件木俑，即有提線木偶：

木偶有坐、立、跪等姿勢，其中值得注意的是木偶人一具，身高一九三厘米與真人等高。這具木偶用十三段木線，雕鑿出關節，構成一具木製骨架，全身機動靈活，可坐、立、跪。在腹部、腿部的木架上，還鑽有多只小孔。與偶人一起出土的還有四只鑄虎形鎮和一段長一一五厘米，直徑零點七厘米的銀條。這四只虎形鎮，是當時置木偶於席上時，壓席之用，銀條可能為調度偶人手肘之用。這具木偶的發現是我國考古發掘中所僅見的。[14]

⓬《後漢書》（臺北：鼎文書局，一九八七年），頁三一二八。

⓭ 此觀點參考周貽白《中國戲劇與傀儡戲影戲》，收入氏著：《中國戲曲論集》（北京：中國戲劇出版社，一九六〇年），頁五三－五四。

這是西漢中期（約西元前一○七年前後）墓葬中發現的歷史見證，可以證明傀儡在漢代原為喪家之樂（詳下文），亦即可知傀儡之功能有如《周禮》之「方相」，故其大小同人身，亦合「魁壘」之本義。

二、傀儡戲起源三說

(一)漢初陳平秘計說

其次進一步來考察傀儡戲之「戲」的起源，也就是它用模擬真人的表演，究竟起於何事何時何地，對此，唐人一般認為起於漢高祖時平城之圍陳平所獻的秘計。段安節《樂府雜錄‧傀儡子》云：

自昔傳云：「起於漢祖，在平城，為冒頓所圍，其城一面即冒頓妻閼氏，兵強於三面。壘中絕食。陳平訪知閼氏妬忌，即造木偶人，運機關，舞於陴間。閼氏望見，謂是生人，慮下其城，冒頓必納妓女，遂退軍。史家但云陳平以秘計免，蓋鄙其策下爾。」後樂家翻為戲。其引歌舞有郭郎者，髮正禿，善優笑，閭里呼為「郭郎」，凡戲場必在俳兒之首也。⑮

關於漢高祖「平城被圍」的這件史實，《史記》中〈高祖本紀〉、〈韓王侯傳〉、〈匈奴傳〉、《漢書》中〈高帝紀〉、〈陳平傳〉、〈匈奴傳〉都有記載。《史記》和《漢書》之〈匈奴傳〉所記相同而最詳，云：

高帝先至平城，步兵未盡到，冒頓縱精兵四十餘萬騎，圍高帝於白登，七日，漢兵中外不得相救餉。匈

⑭〔唐〕段安節：《樂府雜錄》，《中國古典戲曲論著集成》第一冊，頁六二一。

⑮《光明日報》一九七九年十一月十四日第四版「文史」王明芳文章。

奴騎，其西方盡白馬，東方盡青駹馬，北方盡烏驪馬，南方盡騂馬。高帝乃使使間厚遺閼氏，閼氏乃謂

冒頓曰：「兩主不相困，今得漢地，而單于終非能居之也，且漢主亦有神。」單于察之；冒頓與韓王信

之將王黃、趙利期，而黃、利兵又不來，疑其與漢有謀。亦取閼氏之言，乃解圍之一角。❶❻

可見解圍的關鍵是「高帝乃使使間厚遺閼氏」，而《漢書・高帝紀第一下》卷一下則謂「用陳平秘計得出」，《漢

書・張陳王周傳第十》卷四〇之〈陳平傳〉亦謂「高帝用平奇計，使單于閼氏解圍以得開，高帝既出，其計秘，

世莫得聞。」❶❼ 而其所謂「秘計」、「奇計」，據〈高帝紀〉注云：

應劭曰：「陳平使畫工圖美女，間遣人遺閼氏云：『漢有美女如此，今皇帝困厄，欲獻之。』閼氏畏其

奪己寵，因謂單于曰：『漢天子亦有神靈，得其土地，非能有也。』於是匈奴開其一角，得突出。」鄭

氏曰：「以計鄙陋，故秘不傳。」師古曰：「應氏之說出桓譚《新論》，蓋譚以意測之事當然耳，非紀傳

所說也。」❶❽

可見應氏所解釋的秘計、奇計，「使畫工圖美女」，不過據桓譚《新論》意測之說，而段安節「造木偶人，運機

關，舞於陣間」，則是進一步附會的傳聞。縱使傳聞可信，但嚴格說來，那也止是運用機關的「偶人歌舞」，較

諸喪葬俑之「機識發動踊躍」容或更為靈巧，但尚不能稱為「戲劇」，因為「戲劇」必具故事，其「翻為戲」，

尚有待後世之樂家。因此，這種傳聞至多止能說明漢高祖在平城之圍時，曾運用木偶運機關歌舞以脫困，談不

❶❻　《史記》（臺北：鼎文書局，一九九五年），卷一一〇〈匈奴列傳〉，頁二八九四。《漢書》（臺北：鼎文書局，一九八六年），卷九十四上〈匈奴傳〉，頁三七五三。

❶❼　《漢書》，頁六三、二〇四五。

❶❽　《漢書》，頁六三三。

上謂之為傀儡戲之始;而若謂此「傀儡戲」之「戲」,係指歌舞雜技之「百戲」,即此而言,則俑之「機識發動踊躍」以模仿方相氏之辟邪,豈不與「雜技」不殊,則亦無待於漢高祖平城之圍、木偶人運機關以為傀儡戲之源始也。

(二)西周穆王偃師說

傀儡戲之起源,元楊維禎別有說法,其《東維子文集》卷一一《朱明優戲序》云:窟礧家起於偃師獻穆王之伎。漢戶牖侯祖之,以解平城之圍。運機關,舞埠間,關支以為生人。後翻為伶者戲具。其引歌舞,亦不過借吻角呦唧聲;未有引以人音,至於嬉笑怒罵,備五方之音,演為諧謔噓哂,而成劇者也。⑲

楊氏謂傀儡之「引歌舞」,不引以人音,但用「叫子」之呦唧聲(傀儡有「叫子」)恐非事實,因為傀儡「引歌舞」必有贊導之語,其贊導必出自演師之口;他雖然承認漢戶牖侯陳平秘計之說,但他認為來源更早,即其所云「窟礧家起於偃師獻穆王之伎」,《列子·湯問篇》云:

周穆王西巡狩,越崑崙,不至弇山。反還,未及中國,道有獻工,人名偃師,穆王薦之,問曰:「若有何能?」偃師曰:「臣唯命所試。然臣已有所造,願王先觀之。」穆王曰:「日以俱來,吾與若俱觀之。」越日偃師謁見王。王薦之,曰:「若與偕來者何人邪?」對曰:「臣之所造能倡者。」穆王驚視之,趣步俯仰,信人也。巧夫領其頤,則歌合律;捧其手,則舞應節。千變萬化,惟意所適。王以為實

⑲〔明〕楊維禎:《東維子文集》,收入王雲五主編:《四部叢刊正編》(臺北:商務印書館,一九七九年),冊七一,卷一一,頁八一—八二。

人也，與盛姬內御並觀之。技將終，倡者瞬其目而招王之左右侍妾。王大怒，立欲誅偃師。偃師大懾，立剖散倡者以示王，皆傅會革、木、膠、漆、白、黑、丹、青之所為。王諦料之，內則肝、膽、心、肺、脾、腎、腸、胃，外則筋骨、支節、皮毛、齒髮，皆假物也，而無不畢具者。合會復如初見。王試廢其心，則口不能言；廢其肝，則目不能視；廢其腎，則足不能步。穆王始悅而歎曰：「人之巧乃可與造化者同功乎？」詔貳車載之以歸。⓴

按《列子》八卷，舊題周列禦寇撰，晉張湛為之注。劉向《序錄》謂其學本於黃帝老子，又謂《穆王》、《湯問》二篇，迂誕恑詭，非君子之言也；〈力命〉篇一推分命，〈楊朱〉篇惟貴放逸，二義乖背，不似一家之書。宋高似孫舉《列子》合於《莊子》者十七章，以為其間尤淺近迂僻者，由後人會萃而成⓴；清姚際恒《古今偽書考》㉒亦謂《列子》及劉向之序全係偽作，要之《列子》一書多為後人竄入之偽作，以晉人可能性為高。

按《列子》偃師之說，季羨林《列子》與佛典》一文㉓考出亦概見佛經《生經》卷三〈佛說國王五人經〉：

⓴ 楊伯峻撰：《列子集釋》（北京：中華書局，一九七〇年），卷五，頁一七九—一八一。

㉑ 〔宋〕高似孫：《列子略》，摘錄於嚴靈峰編輯：《無求備齋列子集成》（臺北：藝文印書館，一九七一年），冊二二，頁七—八。

㉒ 〔清〕姚際恒：《姚際恒著作集》第五冊（臺北：中央研究院中國文哲研究所，一九九四年），頁二六三—二六四。

㉓ 季羨林：《列子》與佛典》，收入氏著：《中印文化關係史論叢》（北京：人民出版社，一九五七年），頁七五—八六，語見頁八〇。後來董每戡：《說劇·說傀儡》，亦引《大藏經》、《雜譬喻經》，說明《列子》作者抄襲的根源，而梁元帝《金樓子》又重抄《列子》之語，見頁二〇—二一。

時第二工巧者，轉行至他國，應時國王，喜諸技術，即以材木作機關木人，形貌端正，生人無異，衣服顏色，點慧無比。……則拔一扇栝，機關解落，碎散在地。王乃驚愕，吾身云何瞋于材木。此人工巧，天下無雙，作此機關，三百六十節，勝於生人。即以賞賜億萬兩金。㉔

此經為西晉三藏竺法護所譯，其時代與偃師事相近。此二事季氏以佛典為源頭，但中國傀儡源於先秦之「俑」，俑已見「機發」；漢代之傀儡，有田野考古為證，又有下文所述喪家與嘉會之運用，魏晉以降至於隋唐其製作之精巧，屢見記載，則偃師之工緻雖不必信其為周穆王之時，但晉人之藝術能及於此是非常可能的。

(三)外來說

而近人周貽白《中國戲劇發展史》第二章〈中國戲劇的形成〉㉕卻謂中國傀儡有傳自西歐的可能。理由是：中國傀儡固可溯源到古代殉葬的俑，但僅屬刻木模仿形態。而在希臘神話中，最為人所熟知的《伊里亞特》(Iliad)，其中便有一個能夠自由行動的偶人，名為「火神」。另據歐瑞克(Yorick)在 Ine Mask 上發表他傀儡戲研究的結果，認為其起源，當在埃及的法老(Pharaohs)時代以前。又希臘古哲蘇格拉底已有和耍傀儡者談話的記載。英國的 Puppet show，法國的 Marionette，義大利的 Fautoccini，都是牽絲傀儡。希臘自是它們最古的來源。因此他認為北齊高緯之喜愛傀儡，「其間固仍顯示著不易磨滅的外來影響。」

周氏之論雖可備一說，但他忽略了以下一些事實：其一，孔子所論及的「俑」已是有機發可以活動的偶人。

㉔《生經》，收入《大正新脩大藏經》(臺北：大藏經刊行委員會初版，新文豐出版社發行，一九八三─一九八八年)，第三卷〈本緣部上〉，卷三，《佛說國王五人經第二十四》，頁八八之一。

㉕周貽白：《中國戲劇發展史》(臺北：僶勉出版社，一九七五年)，頁一三二─一三四。

其二，傀儡與先秦的方相氏和驅儺有密切關係。其三，西漢傀儡已用為喪家之樂和嘉會之樂。其四，傀儡的製作起碼在漢代已極為精妙。其五，文化之發生，不必經由一源傳承，有時亦可多源並起。因此，縱然西方傀儡有早於中國之可能，但以其毫無傳承之證據與線索，我們就無須捉風捕影去建立「外來說」；何況中國之「俑」、「大桃人」與「方相氏」之「儺」，其時代未必晚於希臘呢！

總起來說，傀儡木偶源於古代喪葬之俑，其用「大桃人」與戴面具之「方相氏」以辟邪，亦由俑延伸引發而來。這也是杜佑所以說傀儡本為喪家樂的緣故（詳下文）。而證以文獻與考古發掘，西漢已用傀儡於喪葬；至若偃師之說，雖屬絕妙，但證以《列子》著作時代，亦不無可能。

第貳章　唐代以前之傀儡百戲：水飾（水傀儡）

傀儡在先秦時代的「俑」、「大桃人」、「方相氏」，由面目肖生人到能發動機關作踴躍乃至驅儺以辟邪；到了兩漢乃由喪葬之儀式進而用於宴會歌舞，將表現在宗教上的伎提升為宴樂中的藝，至此已達成了傀儡戲之「戲」的基本意義和功能，其功能即在娛人。這種娛人功能的傀儡戲，到了北齊而有所謂「郭公」，始具腳色人物的雛型，更進一步發揮了「戲」之所以為「戲」的滑稽詼諧；另一方面，傀儡之製作技術大大的出神入化，使傀儡之戲完成了「百戲」的功能，至隋煬帝而使「百戲」登峰造極，且更進一步粗具了傀儡扮飾故事的先聲。而這種「傀儡」皆以水力機關操作，即所謂「水飾」，也是後來所說的「水傀儡」。茲考述如下：

一、兩漢傀儡用於嘉會與喪葬

梁劉昭注《後漢書・五行志》「靈帝數遊戲於西園」條，引東漢應劭《風俗通》云：

時京師賓婚佳會，皆作魁㦲，酒酣之後，續以挽歌。魁㦲，喪家之樂；挽歌，執紼相偶和之者。天戒若曰：「國家當急殄悴，諸貴樂皆死亡也。自靈帝崩後，京師壞滅，戶有兼屍蟲而相食。魁㦲挽歌，斯之

效乎?」❶

唐杜佑《通典》卷一四六云：

歌舞戲，有大面、撥頭、踏搖娘、窟礧子等戲。……窟礧子，亦曰「魁礧子」，作偶人以戲，善歌舞。本

喪樂也，漢末始用之於嘉會。北齊後主高緯尤所好。高麗之國亦有之。今閭市盛行焉。❷

若此則傀儡本為喪家之樂，東漢末用於嘉會，應劭於靈帝中平三年（一八六）舉高第，六年（一八九）拜太山

太守，所言乃當時事；至唐代已為歌舞戲之一。但漢文帝時賈誼《新書》卷四〈匈奴〉篇中，已提到：「但樂……

吹簫、鼓鞀、倒挈面者更進，舞者蹈者時作。少間，擊鼓，舞其偶人。」❸明顯已用偶人之舞於「嘉會」之中。

可見杜佑之說實一時失察。而既用於「嘉會」，則傀儡的製作，必不止於如「俑」之「踊躍」。《魏書·杜夔傳》

裴注：

時有扶風馬鈞，巧思絕世。……其後人有上百戲者，能設而不能動也。帝以問先生：「可動否?」對曰：

「可動。」帝曰：「其巧可益否?」對曰：「可益。」受詔作之。以大木彫構，使其形若輪，平地施之，

潛以水發焉。設為女樂舞象，至令木人擊鼓吹簫；作山嶽，使木人跳丸、擲劍、緣垣、倒立，出入自在，

百官行署，春磨鬥雞，變巧百端。❹

即此已可見東漢以後木偶人製作之精巧，可以勝任雜耍特技。而三國時馬鈞之精妙，已為後世「水轉百戲」，亦

❶《後漢書》，頁三二七三。

❷〔唐〕杜佑：《通典》（臺北：新興書局，一九六五年），卷一四六，頁七六四。

❸〔漢〕賈誼：《新書》，收入《諸子集成》補編第一冊（成都：四川人民出版社，一九九七年），頁五七七。

❹〔晉〕陳壽：《三國志》（臺北：鼎文書局，一九八〇年），卷二九〈方伎傳第二十九〉，頁八〇七。

即水飾、水嬉、水傀儡之木偶藝術發其端。

無獨有偶，在北朝後趙石虎之時，有解飛者，亦有馬鈞之妙技。東晉陸翽《鄴中記》云：

石虎性好佞佛，眾巧奢靡，不可紀也。嘗作檀車廣丈餘，長二丈、四輪，作舍佛像坐於車上，九龍吐水灌之。又作木道人，恆以手摩佛心腹之間。又十餘木道人長二尺餘，皆披袈裟繞佛行，當佛前輒揖禮拜；又以手搓香投爐中，與人無異。車行則木人行，龍吐水；車止則止。亦解飛所造也。❺

可見解飛之妙技亦為水傀儡。

二、北齊之所謂「郭公」

傀儡在北齊出現了一位造型病禿而滑稽戲調的人物，叫「郭公」或「郭禿」，甚至以「郭公」、「郭禿」作為傀儡戲的俗名，按上文《通典》所云「北齊後主高緯尤所好」，《舊唐書》卷二九〈音樂志二〉亦云：

窟礧子，亦云魁礧子，作偶人以戲。善歌舞，本喪家樂也，漢末始用之於嘉會，齊後主高緯尤所好。❻

《樂府廣題》亦云：

北齊後主高緯雅好傀儡，謂之郭公，時人戲為〈郭公歌〉。❼

對於所謂「郭公」，北齊顏之推《顏氏家訓・書證篇》云：

❺ 董每戡：《說劇・說傀儡》，頁三六。

❻ 《舊唐書》（臺北：鼎文書局，一九七六年），卷二九〈音樂志二〉，頁一〇七四。

❼ 〔宋〕郭茂倩：《樂府詩集》（北京：中華書局，一九七九年），卷八七〈雜歌謠辭五〉，頁一二二〇。

或問：俗名傀儡子為「郭禿」，有故實乎？答曰：《風俗通》云：諸郭皆諱禿。當是前代人有姓郭而病禿者，滑稽戲調，故後人為其象，呼為「郭禿」，猶「文康」象庾亮耳。❽

可見傀儡戲起碼在北齊時已出現「郭禿」這個滑稽戲調的人物，他用以引舞，有如參軍戲之參軍椿到宋雜劇時轉化的「竹竿子」，在致語導引之際必有詼諧幽默的笑料，而其扮相必以先令人發噱，而其言語必由演師代言，其引歌舞為戲，蓋亦模擬時人之歌舞劇。所以上文引段安節《樂府雜錄・傀儡子》乃云：「其引歌舞有郭郎者，髮正禿、善優笑，閭里呼為『郭郎』，凡戲場必在俳兒之首也。」儘管「郭禿」已很出風頭，但還看不出此時傀儡戲已有搬演故事的跡象；也就是說它還是百戲之戲，尚未進入戲劇的階段。

三、北齊南梁之傀儡製作與演出

唐張鷟《朝野僉載》卷六云：

北齊蘭陵王有巧思，為舞胡子，王意所欲勸，胡子則捧盞以揖之，人莫知其所由也。❾

又《太平廣記》卷二二五「僧靈昭」條云：

北齊有沙門靈昭，甚有巧思。武成帝令於山亭造流杯池船。每至帝前，引手取杯，船即自往。上有木小

其所謂「胡子」，即「勸酒胡子」，用木偶人，頗精巧，請參閱宋人《程致道人勸酒胡》詩和《墨莊漫錄》所記。

❽〔北齊〕顏之推撰，王利器集解：《顏氏家訓集解》(臺北：明文書局，一九九九年)，卷六，頁四五三-四五四。

❾〔唐〕張鷟：《朝野僉載》，收入嚴一萍選輯：《原刻影印百部叢書集成》第一三七冊(臺北：藝文印書館，一九六五年)，頁一六。

兒撫掌，遂與絲竹相應。飲訖放杯，便有木人刺還；上飲若不盡，船終不去。而由「於山亭造流杯池船」、「上有木小兒」，可見此木偶亦為水傀儡。[10]

有精巧的木偶人，才談得上高妙的木偶戲。

四、隋煬帝之「水飾」

魏晉和北齊的木偶雖然製作精巧，但似乎止在表演雜技和歌舞，而到了隋代，其伎藝則已有故事化的傾向。

舊題顏師古《大業拾遺記》云：

煬帝別敕殿學士杜寶修《水飾圖經》十五卷，新成，以三月上巳日會群臣于曲水，以觀水飾。有：神龜負八卦出河，進于伏犧。黃龍負圖出河，玄龜銜符出洛，太鱸魚銜籙圖出翠嬀之水，并授黃帝。黃帝齋于玄扈，鳳鳥降於洛上。丹甲靈龜，銜書出洛，授蒼頡。堯與舜坐舟于河，鳳凰負圖，赤龍載圖出河，并授堯；龍馬銜甲文出河，授舜。堯與舜游河，值五老人。堯見四子于汾水之陽。舜漁于雷澤，陶於河濱。黃龍負黃符璽圖出河，授舜。舜與百工，相和而歌，鑿龍門疏河。禹治水，應龍以尾畫地，導決水之所出，黃龍負舟。玄夷蒼水使者授禹而入河。禹過江，黃龍負舟。玄夷蒼水使者授禹《山海經》，遇兩神女千泉上。帝天乙觀洛，黃魚雙躍，化為黑玉赤文。姜嫄于河濱履巨人之迹，棄后稷于寒冰之上，鳥以翼薦而覆之。王坐靈沼，于物魚躍；太子發度河，赤文白魚，躍入王舟。武王渡孟津，白魚長人而魚身，捧河圖授禹。

[10] 今存《朝野僉載》無此條，該條見存於《太平廣記》（臺北：文史哲出版社，一九八一年），卷二二五「僧靈昭」條，頁一七三四，《太平廣記》謂出《朝野僉載》。

操黃鉞以麾陽侯之波。成王舉舜禮，榮光幕河。穆天子奏鈞天樂于玄池，獵于灤津，獲玄貉白狐，觴西王母于瑤池之上；過九江，黿龜為梁。塗修國獻昭王青鳳丹鵠，飲于浴溪。王子晉吹笙于伊水，鳳凰降。秦始皇入海見海神。漢高祖隱芒碭山澤，上有紫雲。武帝泛樓船于汾河，游崑明池，去大魚之鉤；游洛水，神上明珠及龍髓。漢桓帝游河，值青牛自河而出。曹瞞浴譙水，擊水蛟。魏文帝興師，臨河不濟。杜預造河橋成；晉武帝臨會，舉酒勸預，五馬浮渡江，一馬化為龍。仙人酌醴泉之水，金人乘金船，蒼文玄龜銜書出洛，青龍負書出河。呂望釣磻溪，得玉。璜文釣汴溪，獲大鯉魚，腹中得兵鈐。齊桓公問愚公名。楚王渡江得萍實。秦昭公宴于河曲，金人捧水心劍進之。吳大帝臨釣台，望葛玄。劉備乘馬渡檀溪。澹台子羽過江，兩龍夾舟。周處斬蛟。屈原遇漁父。卞隨投潁水。許由洗耳。趙簡子值津吏女。淄丘訢與水神戰。莊惠觀魚。鄭弘樵徑還風。趙炳張蓋過江。陽谷女子浴日。孔子值河浴女子。秋胡妻赴水。孔愉放龜。若此等總七十二勢，皆刻木為之。或乘舟，或乘山，或乘平洲，或乘盤石，或乘宮殿。木人長二尺許，衣以綺羅，裝以金碧，及作雜禽獸魚鳥，皆能運動如生。又間以妓航，與水飾相次。亦作十二航，航長一丈，闊六尺。木人奏音聲，擊磬撞鐘，彈箏鼓瑟，皆得成曲。及為百戲：跳劍、舞輪、昇竿、擲繩，皆如生無異。其妓航水飾，亦雕裝奇妙，周旋曲池，同以水機使之。奇幻之異，出千意表。[11]

或乘舟，或乘山，或乘平洲，或乘盤石，或乘宮殿。

由此可見隋煬帝時代的水傀儡高二尺許，不止能像前代那樣歌舞百戲，而且能表現歷朝歷代七十二種不同形勢的故事，顯然已具傀儡戲搬演故事的木偶戲雛型；而其巧匠能工，製此木偶，設其機關，栩栩如生，其技其藝

❶ 今存《大業拾遺記》（據《筆記小說大觀》第五編第三冊影印舊刻本）並無此條，該條資料見存於《太平廣記》卷二二六，頁一七三五—一七三六。《太平廣記》謂出《大業拾遺記》。

實亦令人歎為觀止。《大業拾遺記》又云：

又作小舸子，長八尺，七艘。木人長二尺許，乘此船以行酒。每一船，一人擎酒杯立于船頭，一人捧酒鉢次立，一人撐船在船後，二人溫槃在中央，繞曲水池。迴曲之處，各坐侍宴賓客。其行酒船隨岸而行，行疾于水飾。水飾行繞池一匝，酒船得三遍，乃得同止。酒船每到坐客之處，即停住，擎酒木人于船頭伸手遇酒客取酒。飲訖還杯。木人受杯迴身，向酒鉢之人取杓，斟酒滿杯。船依式自行，每到坐客處，例皆如前法。此并約岸，水中安機。如斯之妙，皆出自黃袞之思。實時奉敕撰《水飾圖經》，及檢校良工。圖畫既成，奏進，敕遣實共黃袞相知于苑內，造此水飾，故得委悉見之。袞之巧性，今古罕儔。

像黃袞這樣的巧匠能工，可以說是繼三國時馬鈞之巧，同樣是「今古罕儔」！也因為有此巧匠，所以隋煬帝才會有令人歎為觀止的「水飾」，也就是水傀儡。又《北史》卷八三列傳七十一〈文苑・柳䛒傳〉云：

（煬）帝每與嬪后對酒，時逢興會，輒遣命之至，與同榻共席，恩比友朋，帝猶恨不能夜召。乃命匠刻木為偶人，施機關，能坐起拜伏以像䛒，帝每月下對飲酒，輒令宮人置於座，與相酬酢，而為歡笑。

隋煬帝命匠所刻的柳䛒木偶像，既施機關能坐起拜伏，則與傀儡戲的傀儡不殊。

⓬ 今存《大業拾遺記》（據《筆記小說大觀》第五編第三冊影印舊刻本）並無此條，該條資料見存於《太平廣記》卷二二六，頁一七三六—一七三七。

⓭ 《北史・柳䛒傳》（臺北：鼎文書局，一九八五年），頁二八〇〇。

第參章　唐代之傀儡戲：懸絲傀儡與盤鈴傀儡

唐代人文薈萃，佛寺俗講興盛，造就變文等說唱文學；古文運動成功，影響傳奇小說發達。於是用為百戲歌舞滑稽詼諧之傀儡，乃進一步資為說唱之憑藉，亦即以傀儡人物為說唱故事中之人物，由其動作舉止配以說唱者口吻，則說唱故事更栩栩如生矣，而故事之進展與引人入勝更具體而有所憑藉矣，此傀儡戲由百戲而進入演故事之戲劇，可以林滋之〈木人賦〉證成之；而傀儡戲之融入唐人生活，見於詩中吟詠，乃至傀儡製作之工巧，亦皆可由文獻中求得。惟唐人之傀儡以絲線操作，即所謂「懸絲傀儡」，另有所謂「盤鈴傀儡」而不見「水傀儡」為可怪耳。請考述如下。

一、唐代傀儡戲融入生活

唐代以前傀儡的「技藝」已非常發達。到了唐代，據《弘一大師全集·佛學卷》第二冊〈句讀校注〉中唐道宣著的《四分律行事鈔》卷中二，謂道宣有云：「若露地食，應特作障幕。諸師不曾見此衣，謂如傀儡子戲圍之類，今不同之。」❶ 道宣《行事鈔》撰於唐武德九年（六二六），可見唐初傀儡演出，已經設有「戲圍」，

亦即障幕之類。又《全唐文》卷四三三陸羽自傳，謂在天寶前，羽曾加入伶黨：

以身為伶正，弄木人、假吏、藏珠之戲。❷

「伶正」當為伶官之長，「弄木人」當係指操弄傀儡戲，「假吏」為參軍戲，陸羽曾為參軍戲名伶李仙鶴撰作劇本《韶州參軍》，見《樂府雜錄・俳優》。❸「藏珠」當為藏鈎、投壺一類的遊戲。於此也可見「弄木人」為伶正的職務之一，唐代有傀儡戲是必然的，而且與「假吏」之參軍戲、「藏珠」之百戲雜技並列，其為唐代宮戲，為帝王所好，亦屬自然。

唐代傀儡戲已為眾人喜好，且融入生活之中。唐段成式《酉陽雜俎》卷八云：

高陵縣捉得鏤身者宋元素。……右膊上刺葫蘆蘆，上出人首，如傀儡戲郭公者。縣吏不解，問之，言葫

蘆精也。❹

又敦煌寫本王梵志詩有云：

造化成為我，如人弄郭秃。魂魄似繩子，形骸若柳木。掣取細腰肢，抽牽動眉目。繩子乍斷去，即是乾

柳樸。❺

又韋絢《劉賓客嘉話錄》云：

❶ 弘一大師全集編輯委員會：《弘一大師全集》（福州：福建人民出版社，一九九一年），頁一四二。
❷ 見周紹良主編：《全唐文新編》（長春：吉林文史出版社，二〇〇〇年），卷四三三，頁五〇二八。
❸〔唐〕段安節：《樂府雜錄》，《中國古典戲曲論著集成》第一冊，頁四九。
❹〔唐〕段成式：《酉陽雜俎》（北京：中華書局，一九八一年），卷八「黥」條，頁七六。
❺〔唐〕王梵志著，項楚校注：《王梵志詩校注》（上海：上海古籍出版社，一九九一年），卷三，頁二九一。

大司徒杜公在維揚也，嘗召賓幕閒語：「我致政之後，必買一小駟，八九千者，飽食訖而跨之。著一麤布襴衫，入市看『盤鈴傀儡』，足矣！……」司徒深旨，不在傀儡，蓋自污耳。司徒公後致仕，果行前志。諫官上疏，言三公不合入市，公曰：「吾計中矣！」計者，即自污耳。❻

大司徒杜公即指杜佑（七三五－八一二，唐玄宗開元二十三年生，憲宗元和七年卒）。明王衡《真傀儡》雜劇演宋杜衍以宰相致仕，在市中看傀儡戲，乃暗用唐杜佑看盤鈴傀儡事。宋潘自牧《記纂淵海》卷八九引《翰林故事》云：

翰林故事，學士初入院，賜內軍傀儡子弄胡孫等。❼

又唐封演《封氏聞見記》卷六〈道祭〉云：

玄宗朝海內殷贍，送葬者或當衢設祭張施帷幕，有假花假果粉人麵粻之屬，然大不過方丈，室高不逾數尺，議者猶或非之；喪亂以來，此風大扇，祭盤帳幕高至八九十尺，用床三四百張，雕鎪飾畫，窮極技巧，饌具牲牢復居其外。大歷中，太原節度辛景雲葬日，諸道節度使使人修祭。范陽祭盤最為高大，刻木為尉遲公突厥鬥將之戲，機關動作，不異于生。祭訖，靈車欲過。使者請曰：「對數未盡。」又停車設項羽與漢高祖會鴻門之象。良久乃畢。繚綵者皆手擘布幕，收哭觀戲。事畢，孝子陳諝與使人：「祭盤大好，賞馬兩匹。」❽

❻〔唐〕韋絢：《劉賓客嘉話錄》，收入嚴一萍選輯：《原刻影印百部叢書集成》第一九冊（臺北：藝文印書館，一九六六年據《陽山顧氏文房叢書》本影印，一九六五年），頁六－七。

❼〔宋〕潘自牧：《記纂淵海》，收入《影印文淵閣四庫全書》第九三一冊（臺北：商務印書館，一九八三年），卷八九，頁六四二。

又《舊唐書》卷一七七〈崔慎由傳〉，載徐卒之戍湘者，擁龐勛叛，云：

乃擅迴戈，沿江，自浙西入淮南界，由濁河達泗口。其眾千餘人，每將過郡縣，先令倡卒弄傀儡以觀人情，慮其邀擊。❾

又孫光憲《北夢瑣言》卷三「崔侍中省刑獄」條稱唐崔安潛之鎮西川，云：

頻於使宅堂前弄傀儡子，軍人百姓穿宅觀看，一無禁止。❿

由以上可見，有人喜愛傀儡，至於雕鏤於身；詩僧王梵志認為「造化成為我，如人弄郭禿」。宰相杜佑退休後，以遊於傀儡場自得；天寶後送葬，祭盤上可演「尉遲公」、「鴻門宴」之類的故事，且令喪家收淚觀戲，則其引人入勝可以想見。翰林學士初入翰林院，朝廷還命內軍演傀儡戲和胡孫戲給予觀賞，可見弄傀儡為時興風雅之游藝。而龐勛叛在唐懿宗咸通五年（八六四），崔安潛鎮蜀在唐僖宗乾符五年（八七八），軍人與百姓同看傀儡戲。⓫又宋曾慥《類說》謂蜀後主王衍荒於酒色，嘗云：「切道斷人生幾何，有分者任作傀儡。」及降後唐，

❽〔唐〕封演：《封氏聞見記》，收入《影印文淵閣四庫全書》第八六二冊（臺北：商務印書館，一九八六年），卷六，頁四四七。

❾〔後晉〕劉昫等：《舊唐書》，卷一七七〈崔慎由傳〉，頁四八五一～四八五二。

❿〔宋〕孫光憲《北夢瑣言》，收入《影印文淵閣四庫全書》第一○三六冊（臺北：商務印書館，一九八六年），卷三，頁一六。

⓫〔宋〕王讜：《唐語林》，收入《四庫全書珍本別輯》子部第五九五冊（臺北：商務印書館，一九七五年），頁二六云：「崔侍郎安潛崇奉釋氏，鮮茹葷血，唯於刑辟常自躬親僧人犯罪，未嘗屈法於廳前。慮因必卹惻以盡其情。有大辟者，俾先示以判語，賜以酒食，而付於法。鎮西川三年，唯多蔬食，宴諸司以麵及蒟蒻之類染作顏色，用象豚肩羊臑膾炙之屬，皆迪真也。時人比於梁武而頻於使宅堂前弄傀儡子，軍人百姓穿宅觀看，一無禁止。而中壺預政以玷盛德。」

至咸陽，撰曲子云：「盡是一場傀儡」。⑫凡此皆可知唐五代傀儡戲已融入人人們的生活之中。至若其演出之傀

儡，除杜佑所看的「盤鈴傀儡」外，由道宣之所謂「傀儡子戲園」和王梵志之所謂「魂魄似繩子」，皆可見係屬

懸絲傀儡。而祭盤中搬演「尉遲公」、「鴻門宴」故事，尤其可以證明唐人之傀儡戲已進入說唱歷史故事之「大

戲」，較諸兩宋傀儡戲應不上下矣！

二、唐詩中之傀儡戲

再從唐詩中詠傀儡者來觀察唐代傀儡戲的情況。唐玄宗天寶中（七四二—七五六）梁鍠〈詠木老人〉詩（一

題作《傀儡吟》）云：

刻木牽絲作老翁，雞皮鶴髮與真同。須臾弄罷寂無事，還似人生一夢中。⑬

又顧況（七二五左右—八一四前後，約生於唐玄宗開元十三年，卒於憲宗元和九年）〈越中席上看弄老人〉詩

云：

又盧綸（七七三前後，約唐代宗大曆中在世）〈焦籬店醉題時看弄郤翁伯〉云：

不到山陰十二春，會中相見白頭新。此生不復為年少，今日從他弄老人。⑭

⑫〔宋〕曾慥：《類說》，收入《文淵閣四庫全書》第八七三冊（臺北：商務印書館，一九八三年），卷四三，「蜀主詩詞」
條，頁七五一。

⑬〔清〕彭定求等修纂：《全唐詩》，卷二〇二，頁二一一六。

⑭〔清〕彭定求等修纂：《全唐詩》，卷二六七，頁二九六四。

洛下渠頭百卉新，滿筵歌笑獨傷春。何須更弄郤翁伯，即我此身如此人。❶

劇中之人名郤翁伯，顯然亦係「弄老人」。

由這些詩也可以概見唐代「刻木牽絲」之懸絲傀儡戲盛行。總起來說，唐代不止庶民百姓，即大官貴人君王亦皆嗜之實深。而其流行之地，見諸以上記載者，高陵、維揚、湘中、浙西、淮南、西川、越中、洛下等地不一而足，可見幾於全國。而懸絲傀儡戲之代表人物，北齊謂之郭禿，唐人謂之郭公，其稱「公」固為尊稱，亦見其老邁，因之轉為「老人」，而或稱之「郤翁伯」，名稱雖異，實質則未改變。又從唐梁鍠詩與蜀後主王衍之感慨語，皆可見「弄傀儡」之劇情必及人世百態，易使人產生無常之感，則絕非歌舞百戲性質，其由郭禿、郭公轉為老人、郤翁伯當不止為引歌舞之滑稽詼諧，應進而演出人生社會、傳說歷史等令人可感可歎可欣喜可惆悵之故事。又前文提到杜佑喜看「盤鈴傀儡」，此種傀儡可能與「魂魄似繩子，形骸若柳木」、「刻木牽絲作老翁」的懸絲傀儡有別，其有別即在「盤鈴」。「盤鈴」，按孫楷第《傀儡戲考原》，謂：

盤鈴，胡樂器名。《新唐書》卷二一七下〈點戛斯傳〉云：「樂有笛、鼓、笙、觱篥、盤鈴。」梁元帝〈夕出通波閣下觀妓〉詩云：「胡舞開齊閣，鈴盤出步廊」。❶

可見盤鈴係指演出時之主奏樂器，必與一般傀儡戲演出時之伴奏樂器有別。而宋代傀儡戲登峰造極，卻已不見其名目，但其技藝則必引人入勝，否則貴人如杜佑不至為此激賞。只是奇怪的是，隋煬帝時「水飾」如此盛大，而唐代卻不見記載，至宋乃又見有所謂「水傀儡」；其故蓋因水傀儡重在歌舞百戲，而唐代俗講發達，傀儡轉為俗講說唱之憑藉，自以改作有圍幕之懸絲傀儡較為適宜。

❶〔清〕彭定求等修纂：《全唐詩》，卷二七九，頁三一七六。

❶ 孫楷第：《傀儡戲考原》，《民俗曲藝》第二三、二四期合刊（一九八三年五月），「傀儡戲專輯」，頁一六三。

三、林滋〈木人賦〉

然而唐人傀儡戲之最重要文獻，則在於《全唐文》卷七六六所載林滋〈木人賦〉，賦以「周穆王時有進斯戲」八字為韻，云：

何伊人兮異常！爰委質以來王。想具體之初，既因於乃雕乃斲，及抱材而至，孰知其為棟為梁！原夫始自攻堅，終資假手。雖克己於小巧之下，乃成人於大樸之後。來同辟地，舉趾而根柢則無！動必從繩，結舌而語言何有？心遊刃兮在茲，鼻運斤兮圂遺。兀若得木公之狀，塊然非土偶之資。曲直不差，既無蠹於今日，短長合度，寧自伐於當時！莫不脫枯橋以前來，投膠漆而自進。低回而氣岸方肅，佇立而衣裾屢振。穠華不改，對桃李而自逞芳顏；朽質莫侵，指蒲柳而詎驚衰鬢；既手舞而足蹈，必左旋而右抽。超諸百戲。假丹粉而外周。生本林間，苟有參乎之美；立當君所，何慚柴也之儔！是則貫彼五行，藏機關以中動，誤穿節以瞪目，疑聳幹於奮臂。如令居杞梓之上，則樹德非難；若使赴湯火之前，則焚軀孔易。進退合宜，依然在斯。既無喪無得，亦不識不知。跡異草菜，其言也無莠；情同木訥，其行也有枝。可謂暗合生成，潛因習熟。雖則剜身於斤斧，曷若守株於林麓；宜乎削爾肩，刳爾腹。既有亂於真宰，寧取笑於周穆！⑰

任訥《唐戲弄》第二章〈辨體〉頁四二九，對此有精當的解析，謂「綜其所言，不僅為玩具，為百戲，且為戲

⑰〔唐〕林滋：〈木人賦〉，見周紹良主編：《全唐文新編》冊一三，卷七六六，頁九一二三。

劇。故賦曰「超諸百戲」！其中「來同辟地」四句，分明指懸絲傀儡，動作語言，皆待人而有。「低回」二句，分明指表情與科泛。「穠華」二句，分明指曰色；「朽質」二句，分明指老人。即「藏機關以中動」，當不止於提線而已，且其體積必甚小。曲直不差，長短合度，削肩、剗腹，穿節，聳幹，膠漆以固，丹粉外周，……，可以見其製作，舞蹈、抽旋、瞪目、奮臂，進退合宜，生成習熟，……，可以見其技術。總之：既超諸百戲，其已進戲劇，可知矣。乃賦辭多就題目「木人」二字抽譯，而不譯木人之作用如何，為可惜耳。滋字後象，閩人，武宗會昌三年（八四三）進士第。與同年詹雄、鄭誠齊名，時稱雄詩、誠文、滋賦，為「閩中三絕」！官終金部郎中。」（據《全唐詩》雖然賦中不見音樂、歌唱、賓白，更不明代言與否，既「超諸百戲」又有表情科泛，其為戲劇無疑。

較林賦略早，在唐文宗大和（八二七—八三五）間，謝觀作〈漢以木女解平城圍賦〉（見《文苑英華》卷六六，《全唐文》卷七五八）主要描寫陳平解圍故事，其中有「從索綯而機心暗起」與「睹從繩之容楚楚」[18]，皆可見為牽絲傀儡，而「機心暗起」，應即林賦「藏機關以中動」，皆指傀儡中有「機關」以助精巧。《全唐文》卷八九六載晚唐羅隱〈木偶人〉：

漢祖之圍平城也，陳平以木女解之。其後徐之境以雕木為戲，丹雘之，衣服之，雖獰□勇態，皆不易其身也。是以後人其言木偶者，必以徐為宗。嘗過留，留即張良所封也。平與良皆位至丞相，是宜俱以所習漬於風俗。良以絕粒不反，今留無復絕粒者。而平之木偶往往有之，其剗厠移人也如是。[19]

由羅隱此賦和謝賦，以及段安節《樂府雜錄》觀之，唐人顯然相信傀儡戲之起源為陳平以木女解平城圍一事。

⑱ 見《文苑英華》，收入《影印文淵閣四庫全書》第一三三三冊（臺北：商務印書館，一九八六年），頁五三〇。

⑲ 〔唐〕羅隱：〈木偶人〉，見周紹良主編：《全唐文新編》冊一六，卷八九六，頁一一二〇五。

羅文調「徐」，按古今地名，不在江蘇即在安徽，「留」亦在今江蘇沛縣東，而「平城」在今山西大同。兩地懸遠，未知何以羅氏謂「後人其言木偶者，必以徐為宗」也許是因為張良封為留侯的緣故。

四、唐代傀儡之工巧

唐人所製傀儡之工巧，由以下資料可見一斑。張鷟《朝野僉載》卷六云：

洛州殷文亮，曾為縣令，性巧好酒。刻木為人，衣以繒綵，酌酒行觴，皆有次第。又作妓女，唱歌吹笙，皆能應節。飲不盡，則木小兒不肯把杯；飲未竟，則木妓女歌管連催；此亦莫測其神妙也。[20]

又云：

將作大將楊務廉甚有巧思，常于杭州市內刻木作僧，手執一碗，自能行乞，碗中錢滿，關鍵忽發，自然作聲，云：「布施」。市人競觀，欲其作聲，施者日盈數千矣。[21]

又王仁裕《開元天寶遺事》卷三「燈婢」條云：

寧王宮中，每夜于帳前羅列木雕矮婢，飾以彩繪，各執華燈，自昏達旦，故目之為燈婢。[22]

[20] 〔唐〕張鷟：《朝野僉載》，收入《影印文淵閣四庫全書》第一〇三五冊（臺北：商務印書館，一九八六年），頁二八二。

[21] 〔唐〕張鷟：《朝野僉載》，收入《影印文淵閣四庫全書》第一〇三五冊（臺北：商務印書館，一九八六年），頁二八二。

[22] 〔唐〕王仁裕：《開元天寶遺事》，收入《影印文淵閣四庫全書》第一〇三五冊，卷三，頁八六〇。

又《野史紀聞》云：

開元初修法駕，東海馬待封能窮伎巧。於是指南車、記里鼓、相風鳥等。待封皆改修，其巧踰於古。待封又為皇后造妝具：中立鏡台，台下兩層，皆有門戶。后將櫛沐，啟鏡奩後，台下開門，有木婦人手執巾櫛。至后取已，木人即還。至於面脂妝粉，眉黛髻花，應所用物，皆木人執。繼至，取畢即還，門戶還閉。如是供給，皆木人。后既妝罷，諸門皆闔，乃持去。其妝台金飾彩畫，木婦人衣服裝飾，窮極精妙焉。㉓

像馬待封、殷文亮、楊務廉等人的木偶人製作技巧，絕不下於隋煬帝時的黃袞！如果所紀皆係事實，那麼其巧妙即便是今日科技發達的「機器人」，也不能望其項背！

總觀唐代傀儡戲係屬懸絲；因其時俗講發達，已能演出「尉遲公」、「鴻門宴」，為傀儡戲劇無疑。又從文獻與詩賦，亦可見唐代傀儡戲已融入人們生活中，其戲偶製作亦極工巧，名家輩出，不讓前代。

㉓ 今無《野史紀聞》一書，該條資料見存於《太平廣記》卷二二六「馬待封」條，頁一七四〇。

第肆章　兩宋之偶戲：傀儡戲五種、影戲三種

唐代傀儡戲已由歌舞雜技進入搬演故事的戲劇，故事內容有屬於歷史典實者。到了兩宋，由於文化藝術經濟都更加發達，尤其晚唐五代戰亂，坊市制度破壞，乃臨街開市，宵禁廢除，促成了兩宋都城汴京和杭州的繁盛；於是庶民文學藝術的大溫床瓦舍勾欄興起，加上書會❶才人與樂戶歌妓的推波助瀾，使得百藝競陳。就偶戲而言，傀儡戲在水傀儡、懸絲傀儡之外，又增加杖頭傀儡、肉傀儡、藥發傀儡而有五種，不止如此，又衍生了所謂「影戲」，有手影、紙影、皮影三種；而且傀儡戲進而可以演出煙粉靈怪、鐵騎公案、史書、歷代君臣將

❶ 「書會」之名義，由孫楷第《也是園古今雜劇考》（上海：上雜出版社，一九五三年）附錄〈元曲新考・書會〉，頁三八八；馮沅君《古劇說彙・古劇四考跋》（北京：作家出版社，一九五六年）九〈才人考・才人・書會〉，頁五七—五八；錢南揚《永樂大典戲文三種校注》，頁四；胡士瑩《話本小說概論》（北京：中華書局，一九八〇年）頁六五，四家之考述，文字或有不同，但觀點一致，皆認為是宋金元時期民間文藝家的行會組織，功能為編寫各種民間文學底本，供演藝團體使用。但歐陽光在《文史》總六十三輯（中華書局，二〇〇三年二月號）發表〈「書會」別解〉（頁一一六—一二七），以河南省寶豐縣馬街村至今年年舉行的書會，認為所謂書會應指「包括戲曲在內的多種技藝的會演活動」馬街村書會，正是宋金元書會流傳至今的「活化石」。

相等長篇故事，即使新生的影戲也可以搬演講史書，如三國故事。只是影戲究竟如何淵源形成，雖有傳說，學者也有看法，但難有定論。

以下據兩宋所見文獻來考述兩宋偶戲的種類和其活動情況，而由於新興的影戲，其淵源形成是個獨立而難解的問題，因之特立一章加以討論。這裡請先從記載兩宋都城汴京、杭州生活的《東京夢華錄》等五書，來考述兩宋偶戲，其次再從詩文叢談、志書等文獻加以考述。

一、《東京夢華錄》等五書中之宋人偶戲

宋代的偶戲，其傀儡者已發展為懸絲傀儡、杖頭傀儡、水傀儡、肉傀儡、藥發傀儡等五種，其影戲則有手影戲、紙影戲、皮影戲等三種。以上偶戲見於：

1. 《東京夢華錄》者有杖頭傀儡、懸絲傀儡、藥發傀儡、影戲、喬影戲、水傀儡。❷

❷ 〔宋〕孟元老：《東京夢華錄》，卷五〈京瓦伎藝〉云：「杖頭傀儡任小三，每日五更頭回小雜劇，差晚看不及矣。懸絲傀儡，張金線，李外寧，藥法傀儡。……董十五、趙七、曹保義、朱婆兒、沒困駝、風僧哥、俎六姐，影戲。丁儀、瘦吉等，弄喬影戲。」（頁二九–三〇）著者之斷句與該書編者不同。
卷六〈元宵〉條：「正月十五日元宵……開封府縛山棚……奇術異能，歌舞百戲，李又寧藥法（當作發）傀儡。」（頁一四）
卷六〈十六日〉條：「諸門皆有官中樂棚，萬街千巷，盡皆繁盛浩鬧。每一坊巷口，無樂棚去處，多設小影戲棚子，以防本坊遊人小兒相失，以引聚之。」又卷七〈駕幸臨水殿觀爭標錫宴〉云：「又有一小船，上結小綵樓，下有三小門，

2. 《都城紀勝》者有藥法傀儡（「法」當作「發」，詳下文）、手影戲、懸絲傀儡、杖頭傀儡、水傀儡、肉傀儡、影戲（紙影、皮影、彩影）。❸

3. 《西湖老人繁勝錄》者有……杖頭傀儡、懸絲傀儡、水傀儡。❸

4. 《夢粱錄》者有懸絲傀儡、杖頭傀儡、水傀儡、影戲（紙影、羊皮影、彩影）❹、藥發傀儡、肉傀儡。❺

如傀儡棚，正對水中。樂船上參軍色進致語，樂作，綵棚中門開，出小木偶人，小船子上有一白衣人垂釣，後有小童舉棹划船，遼遼數回，作語，樂作，釣出活小魚一枚，又作樂，小船入棚。繼有木偶築毬舞旋之類。亦各念致語，唱和，樂作而已，謂之『水傀儡』。」（頁四一）

❸ 〔宋〕耐得翁：《都城紀勝·瓦舍眾伎》：「雜手藝皆有巧名……藥法傀儡、……手影戲、……寫沙書、改字。弄懸絲傀儡起於陳平六奇解圍，杖頭傀儡、水傀儡、肉傀儡以小兒後生輩為之。其話本或如雜劇，或如崖詞，大抵多虛少實，如巨靈神朱姬大仙之類是也。影戲，凡傀儡敷演煙粉靈怪故事、鐵騎公案之類，其話本與講史書者頗同，大抵真假相半，公忠者雕以正貌，姦邪者與之醜貌，蓋亦寓褒貶於市俗之眼戲也。」（頁九七—九八）

❹ 〔宋〕西湖老人：《西湖老人繁勝錄》：「全場傀儡、陰山七騎、小兒竹馬、蠻牌獅豹、胡女番婆、踏蹺竹馬、交袞鮑老、快活三郎、神鬼聽刀。」（頁二一二）
「福建鮑老一社，有三百餘人；川鮑老亦有一百餘人。」（頁二一二）
「懸絲獅豹……杖頭傀儡……賣客弟子、撮弄泥丸……唱耍令、學像生、弄傀儡、般雜班……」（頁二一六）

❺ 〔宋〕吳自牧：《夢粱錄》，卷一，〈元宵〉條，頁一四一；卷一九，〈社會〉條：「蘇家巷傀儡社。」（頁三○○）卷二○，〈百戲伎藝〉條：「如懸絲傀儡者，起於陳平六奇解圍故事也，今有金線盧大夫、陳中喜等，弄得如真無二，兼之走線者尤佳。更有杖頭傀儡，最是劉小僕射家數畢奇，大抵弄此多虛少實，如巨靈神姬大仙等也。其水傀儡者，有桃遇

5.《武林舊事》者有：懸絲傀儡、杖頭傀儡、藥發傀儡、肉傀儡、水傀儡、影戲（繪革社）。❻

仙、賽寶哥、王吉、金時好等，弄得百憐百悼。兼之水百戲，往來出入之勢，規模舞走，魚龍變化奪真，功藝如神。更有弄影戲者，元汴京初以素紙雕簇，自後人巧工精，以羊皮雕形，用以彩色妝飾，不致損壞。杭城有賈四郎、王昇、王閏卿等，熟于擺布，立講無差。其話本與講史書者同，大抵真假相半，公忠者雕以正貌，奸邪者刻以醜形，蓋亦寓褒貶於其間耳。」（頁三二一）

❻

《武林舊事》卷一〈聖節・天基聖節排當樂次〉：「再坐，第七盞，鼓笛曲，〈拜舞六么〉。弄傀儡，〈踢架兒〉，盧逢春。……第十三盞，方響獨打，高宮〈惜春〉。傀儡，舞鮑老。……第十九盞，笙獨吹，正平調〈壽長春〉。傀儡，〈群仙會〉，盧逢春。」（頁三四八—三五七）卷二〈元夕〉：「至二鼓，上乘小輦，幸宣德門，觀鼇山。……其下為大露臺，百藝群工，競呈奇技。內人及十黃門百餘，皆巾裹翠蛾，傚街坊清樂傀儡，繚繞於燈月之下。……姜白石有詩云：『燈已闌珊月色寒，舞兒往往夜深還。只因不盡婆娑意，更向街心弄影看。』……至節後，漸有大隊如四國朝，傀儡、杵歌之類，日趨於盛，至多至數千百隊，……又有幽坊靜巷好事之家，多設五色琉璃泡燈，……或戲於小樓以人為大影戲，兒童喧呼，終夕不絕。」（頁三六八—三七〇）卷二〈舞隊〉：「大小全棚傀儡：有查查鬼、李大口、賀豐年等七十隊。」「其品其夥，不可悉數。首飾衣裝，相矜侈靡，珠翠飾綺，眩耀華麗，如傀儡、杵歌、竹馬之類，多至十餘隊。」（頁三七一、三七二）卷三〈西湖遊幸〉：「至於吹彈、舞拍、雜劇、雜扮……水傀儡……不可勝數，總謂之『趕趁人』。」（頁三七五）卷三〈社會〉：「二月八日為桐川張王生辰，震山行宮朝拜極盛，百戲競集：如緋綠社雜劇、齊雲社蹴毬、遏雲社唱賺、同文社耍詞、角觚社相撲、清音社清樂、錦標社射弩、錦體社花繡、英略社使棒、雄辯小說、翠錦社行院、繪革社影戲、淨髮社梳梔、律華社吟叫、雲機社撮弄。而七寶、瀋馬一會為最……」（頁三七七）「傀儡（懸絲、杖頭、藥發、肉傀儡、水傀儡），陳中喜等十人。其中張小僕射（杖頭）、劉小僕射（水傀儡）、張逢喜（肉傀儡）、張逢貴（肉傀儡）。」（頁四五六）卷六《諸色伎藝人》：「影戲，賈震等十八人。其中李二娘下注『隊戲』。」（頁四六一—四六二）

這些偶戲的著名藝人，《東京夢華錄》和《夢粱錄》都有所記載，尤其《夢粱錄》卷一〈元宵〉條所云：

「官巷口，蘇家巷二十四家傀儡，衣裝鮮麗，細旦戴花朵□肩，珠翠冠兒，腰肢纖裊，宛若婦人。」❼一則可見南宋杭州傀儡之盛，一蘇家巷即有二十四家；二則可見傀儡亦已分腳色，所謂「細旦」當係後世閨門旦之類，其裝扮宛若絕色佳人。又由《都城紀勝・瓦舍眾伎》和《夢粱錄》卷二〇〈百戲伎藝〉一方面都說懸絲傀儡「起於陳平六奇解圍故事」，與唐人說法相同；一方面也大抵都說：「凡傀儡，敷演煙粉、靈怪、鐵騎、公案、史書、歷代君臣將相故事，話本或講史，或作雜劇，或如崖詞……大抵多虛少實，如巨靈神姬大仙等也。」❽則傀儡戲以講史、崖詞等講唱文學的話本為搬演的素材，有時也像「雜劇」那樣的搬演。這裡的「雜劇」指的恐怕已不是宮廷官府的「官本雜劇」，而是「永嘉雜劇」那樣的南曲戲文，也就是說傀儡所搬演的故事內容，應當已是曲折複雜有如戲文那樣大戲，否則就不是煙粉、靈怪、鐵騎、公案、史書的內容。

周密《武林舊事》卷七謂淳熙十一年（一一六五）六月初一日，宋孝宗車駕過宮問候太上皇起居，進奉「六個大金盆，一面盛七寶水戲，并宣押趙喜等教舞水族」。周密又在其《癸辛雜識》後集「故都戲事」條謂其垂髫之時隨父在臨安見水傀儡，自後不復有之。其記水傀儡云：「呈水嬉者，以髹漆大斛滿貯水，以小銅鑼為節，凡龜鱉鰍魚皆以名呼之，即浮水面，戴戲具而舞，舞罷即沉。別復呼其他，次第呈伎焉，此非禽獸可以教習，可謂異也。」❾可見其水傀儡戲之概況，此時不止能像前世那樣的「水轉百戲」，有如《東京夢華錄》

細繹這五種傀儡戲，應當是以操作方法的異同命名。懸絲傀儡，後世又稱提線傀儡，顯然是用絲線操弄；水傀儡即曹魏馬鈞所製作「以水發焉」的傀儡為戲的嫡派。周密則以竹木之棍繫拄傀儡之頭部操弄；杖頭傀儡則以竹木之棍繫拄傀儡之雙手與撐拄傀儡之頭部操弄；

❼〔宋〕吳自牧：《夢粱錄》，卷一，〈元宵〉條，頁一四一。

❽〔宋〕吳自牧：《夢粱錄》，卷二〇，〈百戲伎藝〉條，頁三一一。

卷七〈駕幸臨水殿〉所述，而且如《夢粱錄》卷二○〈百戲伎藝〉所云能「弄得百憐百悼」，可見其內涵技法不下於懸絲與杖頭。而藥發傀儡當係以火藥發作，為雜技模式，並不搬演故事，所以《都城紀勝》不見於「雜手藝」，而不與於其他傀儡戲之中。至於「肉傀儡」為北宋汴京所未見，《都城紀勝》特別注明「以小兒後生輩為之」。清雍正間仙遊縣人鄭得來所纂《連江里志略‧事類》謂：「蔡太師作壽日，優人獻技，有客以絲繫僮子四肢，為肉頭傀儡戲，觀者以為不祥。」❿所云蔡太師即蔡京，北宋末福建興化府仙遊縣人。若所記可信，則肉傀儡在北宋已存在，而其演出情況以絲繫僮子四肢操作，則將僮子視作偶人，正說明了所以稱作「肉傀儡」的緣故。對此，著者在〈梨園戲之淵源形成及其所蘊含之古樂古劇成分〉中❶，引劉浩然之說，謂當如泉州小梨園之「提蘇」，意即以孩童模擬傀儡的動作演出，所云亦與鄭氏之說近似。孫楷第〈傀儡戲考原〉謂「以大人擎小兒，使效木人活動之狀」⓬使小兒效木人活動之狀得其實，但並非以大人擎之，謂孫氏所云，《夢粱錄》已明說係「舞旋」，不可能為「肉傀儡」；他認為肉傀儡即今福建所稱之「布袋

❾〔宋〕周密：《癸辛雜志》，收入嚴一萍選輯：《原刻影印百部叢書集成》第七六一冊（臺北：藝文印書館，一九六五年據《學津討原》叢書本影印），頁二五。

❿著者未見，〔清〕鄭得來著，〔清〕鄭孝賜補訂：《連江里志略》（雍正六年（一七二八）手抄本），轉引自葉明生：〈古代肉傀儡形態及與福建南戲關係〉，收入溫州市文化局編：《南戲國際學術研討會論文集》（北京：中華書局，二○○一年），頁二八四。

⓫拙著：《戲曲源流新論》，頁二八七－二九一。

⓬孫楷第：〈傀儡戲考原〉，《民俗曲藝》第二三、二四期合刊（一九八三年五月），「傀儡戲專輯」，頁二○九。

⓭董每戡：《說劇‧說戲文》，頁四○一－四一。

戲」，其說亦無根。

據《武林舊事》卷一〈聖節・天基聖節排當樂次〉，雜劇用於初坐第四、第五盞與再坐第四、第六盞，而傀儡亦用於再坐第七、第十三、第十九盞，可見其所受之重視，在宮廷禮儀性之演出，堪與雜劇相伯仲；也因此其「袛應人」雜劇有吳師賢等十五人，弄傀儡的也有盧逢春等六人。而《宋史・賈似道傳》調理宗時，內侍董宋臣、盧允升等進倡優傀儡，以奉帝遊燕。」❶❹ 又《宋史新編》也說：「理宗在位久，……宮中進倡優傀儡，以奉帝游燕。」又《宋季三朝政要》，更把「端平之政」的衰敗與「倡伎傀儡」頻繁「得人應奉」相提並論。❶❺ 可見南宋理宗（一二二五—一二四六）年間，傀儡演出的繁盛程度。❶❻

再由《武林舊事》卷二〈舞隊〉，其「大小全棚傀儡」多至七十隊，則傀儡也充作盛會中之「舞隊」，而且有大小之分。

至於兩宋影戲從上述諸書所記，蓋由紙影、革影（羊皮）、彩影逐次發展；另有所謂「喬影戲」或即「手影戲」，那是用手向燈取影，顯出種種形象的一種技藝。宋洪邁《夷堅三志》辛卷三「普照明顛」條云：

（僧惠明）嘗遇手影戲者，人請之佔頌，即把筆書云：「三尺生絹作戲台，全憑十指逞詼諧；有時明月燈窗下，一笑還從掌握來。」❶❼

❶❹《宋史》（臺北：鼎文書局，一九八三年），卷四七四，列傳第二百三十三〈姦臣四〉，頁一三七八二。

❶❺〔宋〕無名氏：《宋季三朝政要》，收入嚴一萍選輯：《原刻影印百部叢書集成》第八〇九冊（臺北：藝文印書館，一九六五年據《守山閣叢書》本影印），卷三：「理宗端平初，屬精為治，信向真魏，號端平，為元祐在位久，嬖寵浸盛，宮中排當頻數，倡伎傀儡得人應奉，端平之政衰矣。」頁一二一。

❶❻ 此段參考黃少龍：《泉州傀儡藝術概述》（北京：中國戲劇出版社，一九九六年），頁七。

按「喬」通「驕」，喬人、喬才、喬男女皆為罵詞，無賴之意；喬裝、喬腔、喬話，皆有「假」之意；喬模樣、喬腔勢、喬軀老，皆有裝模作樣之意；此「喬影戲」，當指以十指裝模作樣，以逞其詼諧。未知是否？《都城紀勝‧瓦舍眾伎》和《夢粱錄‧百戲伎藝》皆謂「影戲」之話本與講史書者頗同，大抵真假相半；其影偶則公忠者雕以正貌，姦邪者刻以醜形。則兩宋的影戲亦如講史的說唱文學，其影偶之造型蓋已寓褒貶，類如後世之臉譜。

宋代木偶戲的繁榮，又可在某些器物上見其一斑。一九七七年，河南省濟源縣出土兩件宋代瓷枕，枕面上有兩幅傀儡戲圖，一為杖頭傀儡，圖為圓形，中一童子，頭束花髻，赤露上身，下著短裙，扎圍肚，坐地上，面前置「狗趕雞」玩具，左手捺地，右手執一杖頭傀儡。另一為懸絲傀儡，畫面為三童子作戲，一人操懸絲傀儡，一人吹筆篥，一人擊鑼。傀儡是一老人形象。又中國歷史博物館所藏南宋傀儡戲紋鏡，呈方形，背景為一高石臺階，臺階下支一布幕，一童子雙手各舉一杖頭傀儡，高出布幕表演。左邊所舉木偶，手持長兵器，而右作進攻狀；右邊所舉木偶係一武將形象，身著戰袍，手持長矛，而向左迎戰；此場景明顯在搬演武打戲。其幕前有二女童和三男童席地而坐。左側的三童，一女童兩手作敲擊小鼓狀；中間一男童，左手扶膝右手撐地，旁邊有拍板一具；另一男童左手撐地，右手舉一器物，可能是某種樂器，這三人像是為木偶戲伴奏的樂隊。右側一男童和一女童正在津津有味地觀看木偶戲。❶❽

❶❼ 〔宋〕洪邁：《夷堅三志》（臺北：新興書局，一九六○年），頁四○九。

❶❽ 此段見丁言昭：《中國木偶戲史》（上海：學林出版社，一九九一年），頁三○—三一。

二、宋人詩中之傀儡戲

另外在宋人詩中，亦可想見傀儡戲，尤其是傀儡戲的風行。北宋黃庭堅〈題前定錄贈李伯牖二首〉，其一云：

萬般盡被鬼神戲，看取人間傀儡棚；煩惱自無安腳處，從他鼓笛弄浮生。[19]

又北宋陳師道《後山居士詩話》記楊大年〈傀儡〉詩云：

鮑老當筵笑郭郎，笑他舞袖太郎當；若教鮑老當筵舞，轉更郎當舞袖長。[20]

上二詩或感歎人生如戲，或笑其滑稽詼諧。楊氏詩中的「鮑老」看來也是「郭郎」一流的人物。「郭郎」上文所引《顏氏家訓》謂是「滑稽戲調」，則「鮑老」可想。按百回本《水滸傳》第三十三回載宋江在清風鎮賞元宵有

舞鮑老，云：「那跳鮑老的，身軀紐得村村勢勢的。宋江看了呵呵大笑。」[21]可見鮑老之舞，以村沙可笑為本

色，與「郭郎」相同。但鮑老為人戴面具妝扮，而「郭郎」則為傀儡。

又程致道《北山集》卷九〈觀王君玉侍郎集酒胡詩次韻〉云：

簿領青州掾，風姿麴秀才。長煩拍浮手，持贈合歡杯。

[19]〔宋〕黃庭堅：《山谷集》，收入《影印文淵閣四庫全書》第一一一三冊（臺北：商務印書館，一九八六年），外集卷六，頁三九二。

[20]〔宋〕陳師道：《後山居士詩話》，收入嚴一萍選輯：《原刻影印百部叢書集成》第八冊（臺北：藝文印書館，一九六五年據《百川學海》叢書本影印），頁三。

[21]〔元〕施耐庵集撰，〔明〕羅貫中纂修，王利器校注：《水滸全傳校注》，頁一五〇〇。

屢舞回風急，傳籌白羽催。深慚倔師氏，端為破愁來。㉒

按張邦基《墨莊漫錄》卷八云：

飲席刻木為人，而銳其下，置之盤中，左右鼓側，傚傚然如舞狀；久之，力盡乃倒，視其傳籌所至，酬之以杯，謂之「勸酒胡」。程致道嘗作詩云：「薄領青州掾，風流麴秀才。長煩拍浮手，持贈合歡盃。屢舞回風急，傳籌白羽催。深慚倔師氏，端為破愁來。」或有不作傳籌，但倒而指者當飲。㉓

像這種勸酒的木人已見諸上文所引《太平廣記》、《大業拾遺記》、《朝野僉載》諸書所引之北齊隋唐事，蓋已屢見不鮮矣！

又如劉克莊《後村先生大全集》卷一〇《聞祥應廟優戲甚盛二首》云：

空巷無人盡出嬉，燭光過似放燈時；山中一老眠初覺，棚上諸君鬧未知。游女歸來尋墜珥，鄰翁看罷感牽絲；可憐樸散非渠罪，薄俗如今幾倔師。

巫祝諢言歲事詳，叢祠十里鼓簫忙。衣冠優孟名孫□，□□□□□□□□。□□□□□□□□，□□□□□□□□。□□關氏成妬婦，幻教穆滿作□□。□□□□□□□□，何必區區笑郭郎。㉔

由此首末句可知係演傀儡戲；其次首多殘缺，但由首二句「巫祝諢言歲事詳，叢祠十里鼓簫忙」和末句「何必區區笑郭郎」亦可見係賽會中演出滑稽詼諧之傀儡戲。又卷二二《無題二首》之一云：

郭郎線斷事都休，卸了衣冠返沐猴；棚上倔師何處去，誤他棚下幾人愁。

㉒〔宋〕程致道：《北山集》，收入《影印文淵閣四庫全書》第一一二三冊（臺北：商務印書館，一九八三年），頁八七。

㉓〔宋〕張邦基：《墨莊漫錄》（北京：中華書局，一九八五年），頁八九。

㉔劉詩三首均收入《全宋詩》，卷三〇五三，頁三六四一三；卷三〇五四，頁三六四三六；卷三〇七五，頁三六六八〇。

此詩亦為懸絲傀儡。又其卷一三〈觀社行用實之韻〉有云：

爾時病叟亦隨喜，攜添丁郎便了奴。非惟兒童競嗤笑，更被傀儡旁揶揄。

凡此，皆可見劉克莊的家鄉莆田在宋代時傀儡戲的盛行；但從「郭郎」、「嗤笑」諸語，也可見其所演出的傀儡戲，大抵仍以滑稽調謔的內容為主，與民間小戲之詼諧正好同調。

三、志書叢談中之傀儡戲

其次見於志書的傀儡戲，清沈定均主修《漳州府志》卷三八「民風」收錄〈宋郡守朱子諭俗文〉云：

約束城市鄉村，不得以禳災祈福為名，斂掠財物，裝弄傀儡。㉕

見於宋陳淳《北溪大全集》卷四七〈上傅寺丞論淫戲〉有云：

某竊以此邦陋俗，當秋收之後，優人互湊諸鄉保作淫戲，號「乞冬」。群不逞少年遂結集浮浪無賴數十輩，共相唱率，號曰「戲頭」。逐家斂錢物，豢優人作戲，或弄傀儡，築棚於居民叢萃之地，四通八達之郊，以廣會觀者；至市塵近地，四門之外，亦爭為之，不顧忌。㉖

由上述兩段資料，也可見朱熹和傅伯成（即所云傅寺丞，於寧宗慶元三年知漳州）為漳州太守時，漳州演戲成風，其中說到的劇種，傀儡戲外，所云「優戲」當指宋雜劇和戲文而言。

㉕〔清〕沈定均主修：《漳州府志》（臺南：登文印刷局，一九六五年），卷三八，頁一一。

㉖〔宋〕陳淳：《北溪大全集》，收入王雲五主編《四庫全書珍本四集》第二七七冊（臺北：商務印書館，一九七三年），頁九—一〇。

又宋朱彧《萍洲可談》卷三云：

江南……又以傀儡戲樂神，用禳官事，呼為弄戲。遇有系者，則許戲幾棚。至賽時，張樂弄傀儡。[27]

《夢粱錄》卷一九「社會」條記杭州行社參加神廟祭祀，有「蘇家老傀儡社」，可見傀儡戲仍保持宗教功能，與其他伎藝用於賽會慶典之中。

又龐元英《談藪》云：

韓佹冑暮年，以冬月攜家遊西湖，畫船花輿，遍覽南北二山之勝，末乃置宴於南園。席間有獻牽絲傀儡為土偶負小兒者，名為迎春黃胖。韓顧族子：「汝名能詩，可詠。」即承命一絕云：「踏腳虛空手弄春，一人頭上要安身。忽然線斷兒童手，骨肉都為陌上塵。」韓大不樂，不終宴而歸，未幾禍作。[28]

又《復齋漫錄》云：

錢穆父試貢良對，東坡晚往迓其歸，置酒相勞，各舉為文，穆父得傀儡除鎮南節度使制，首句云：「勤勞王事，出入幕府。」東坡大加嘆賞，蓋世以傀儡起於王家也。[29]

可見牽絲傀儡的偶人也有用泥土做的，這或許是兒童的玩偶吧。

[27] 〔宋〕朱彧：《萍洲可談》，收入王雲五主編《四庫全書珍本五集》第二三五冊（臺北：商務印書館，一九七五年），頁一三。

[28] 〔宋〕龐元英：《談藪》，收入《筆記小說大觀》第三八編第三冊（臺北：新興書局，一九八五年），頁一。

[29] 南宋胡仔《苕溪漁隱叢話後集》廣引《復齋漫錄》，稱此書不題作者。唐蜜：《復齋漫錄》輯佚與考辨》（重慶：西南大學中國古代文學碩士論文，二〇一八年），推測復齋可能是吳曾的祖父或者父親。唐文考證《復齋漫錄》記載的最晚

「世以傀儡起於王家」之說，蓋緣周穆王時偃師巧製傀儡或漢高祖時陳平以傀儡解平城之圍的傳說，至於「出入幕府」，指的應是如上文所云，演傀儡用幃幕。又宋沈括《夢溪筆談》卷二三〈權智〉云：

世人以竹木牙骨之類為叫子，置人喉中吹之，能作人言，謂之顙叫子。嘗有病瘖者為人所苦，煩冤無以自言，聽訟者試取叫子令顙之作聲，如傀儡子，粗能辨其一二，其冤獲申，此亦可記也。[30]

可見宋代的傀儡子可以置叫子於顙中作聲。這種情形和上文引唐張鷟《朝野僉載》所記楊務廉所刻木僧，可以「自然作聲，云：『布施』」，當是一脈相承。

四、筆記叢談中之皮影戲

宋代的皮影戲見於筆記叢談者，宋張耒《明道雜志》云：

京師有富家子，少孤，專財，群無賴百方誘導之，而此子甚好看弄影戲，每弄至斬關羽，輒為之泣下，

事件是在一一三〇至一一三五年之間；吳曾《能改齋漫錄》始撰於一一五四年，此時《復齋漫錄》已完成，復齋既是吳曾去世的長輩，吳曾修改已完成的《復齋漫錄》，作為吾家之書，再編入其《能改齋漫錄》中，應是合理的。綜合考量可以推測《復齋漫錄》完成在一一三〇至一一五四年之間。本文採用唐蜜的研究成果，引文見於〔宋〕胡仔纂集，廖德明校點：《苕溪漁隱叢話後集》（北京：人民文學出版社，一九六二年），卷二七〈東坡二〉，頁二〇三。又見於〔宋〕吳曾：《能改齋漫錄》（北京：中華書局，一九六〇年），卷一四〈記文‧傀儡起於王家〉，頁三九九。

[30]〔宋〕沈括：《夢溪筆談》，收入《四部叢刊》續編子部第三七九冊（臺北：商務印書館，一九六六年據上海涵芬樓影印明刊本），頁一。

囑弄者且緩之。

又宋高承《事物紀原》卷九「博弈嬉戲部」「影戲」條云：㉛

仁宗時市人有能談三國事者，或採其說加緣飾，作影人。

宋仁宗時皮影戲既能演出三國故事，則亦如傀儡之可講述史書，絕非初起時之情況；且上述《武林舊事》載其聲著之藝人有二十二名之多，其卷六〈犯鮓〉條有所謂「魚肉影戲」，《西湖老人繁勝錄·食店》條亦有所謂「影戲犯」用於食物之名。㉜

又元人楊維禎《東維子文集》卷六〈送朱女士桂英演史序〉云：

錢唐為宋行都，男女痛峭尚嫵媚，號籠袖驕民。當思陵上太皇號。孝宗奉太皇壽，一時御前應制多女流也。若棋待召為沈姑姑，演史為張氏、宋氏、陳氏，說經為陸妙慧、妙靜；小說為史惠英，隊戲為李瑞娘，影戲為王潤卿，皆申二時慧點之選也。㉝

影戲即已入御覽，則亦可見弄影之盛行。

又宋無名氏《百寶總珍》第十卷「影戲」條：

㉛ 今存《明道雜志》查無此筆，明鈔涵芬樓藏板本《說郛》卷四三下收錄該書並存有此條，現藏於臺北中央研究院傅斯年圖書館善本書室。

㉜ 〔宋〕高承：《事物紀原》，收入《影印文淵閣四庫全書》第九二〇冊（臺北：商務印書館，一九八六年），卷九，頁二五六。

㉝ 〔宋〕楊維禎：《東維子文集》，收入《四部叢刊》集部第七一冊（臺北：商務印書館，一九六六年據上海涵芬樓借印江南圖書館藏鳴野山房鈔本），頁四六。

大小影戲分數等，水晶羊皮五彩裝。自古史記十七代，注語之中仔細看。影戲頭樣並皮腳，並長五小尺。

中樣、小樣，大小身兒一百六十個。小將三十二替，駕前二替。雜使公二、茶酒、著馬軍，共計一百

二十個。單馬、窠石、水、城、船、門、大蟲、果桌、椅兒，共二百件。亡國十八，

《唐書》、《三國志》、《五代史》、《前後漢》並雜使頭，一千二百頭。㉞

其皮偶之繁多，也絕非初起時之情況。

又宋張戒《歲寒堂詩話》卷上：

往在柏台，鄭亨仲、方公美誦張文潛《中興碑》詩，戒曰：「此弄影戲語耳。」二公駭笑，問其故，戒

曰：「郭公凜凜英雄才，金戈鐵馬從西來。舉旗為風偃為雨，灑掃九廟無塵埃。」豈非弄影戲乎？㉟

則宋代之影戲詞可見以七言絕句為基型，而其語言則較俚俗。又根據宋徐夢莘《三朝北盟會編》卷一九九紹興

十年二月引《遺史》所記，宋高宗無嗣，僧人劉遇僧相貌近似皇侄，欲冒充以竊皇位，他為熟悉宮廷禮儀，「每有

影戲唱詞，私記其宮禁中殿閣下龍鳳之語」㊱然後自薦於朝廷，查明後發配瓊州牢獄。由此也可見影戲亦是一

㉞〔宋〕無名氏：《百寶總珍》，收入《四庫全書存目叢書》第七八冊（臺南：莊嚴文化事業有限公司，一九九五年），頁八一一。

㉟〔宋〕張戒：《歲寒堂詩話》，收入嚴一萍選輯：《原刻影印百部叢書集成》第四三八冊（臺北：藝文印書館，一九六五年據《聚珍版叢書》本影印），卷上，頁一九。

㊱〔宋〕徐夢莘：《三朝北盟會編》，收入《影印文淵閣四庫全書》第三五二冊（臺北：商務印書館，一九八六年），頁一〇九。又《宋史》卷二四六〈宗室傳〉記此事作「留遇僧」，明李日華《六硯齋二筆》卷四與清俞樾《茶香室三鈔》卷四〈劉遇僧〉條亦載其事。

種說唱藝術。再由上文所引《東京夢華錄》卷六〈十六日〉所云之「小影戲棚子」和《武林舊事》卷二〈元夕〉所云之「以人為大影戲」，則影戲有大小之分，而大影戲明顯以人為之，蓋有如「肉傀儡」；但從《百寶總珍》卷一〇〈影戲〉之所謂「大小影戲分數等」，則又明顯分偶人為頭樣、中樣、小樣三種，則兩說並存可也。

五、宋人傀儡戲之樂器

至於傀儡戲所用之樂器，主要在鼓笛，可由以下詩歌看出來。除上引黃庭堅《山谷外集》卷六〈題前定錄贈李伯牖二首〉之二所云「從他鼓笛弄浮生」外，又元好問《中州集》戊集第五金人趙元〈薛鼎臣罷登封〉云：

弄人鼓笛不相疑，便著登場傀儡衣。終日抱飢唯飲水，也和醉客一時歸。

又《中州集》辛集第八金人苑中〈贈韶山退堂聰和尚〉云：

郎當舞袖少年場，線索機關似郭郎。今日棚前閒袖手，卻教鼓笛看人忙。❸

看來鼓笛板三者是宋金時代一般表演藝術的主奏樂器，傀儡戲也不例外。

❸〔金〕元好問：《中州集》，收入《影印摛藻堂四庫全書薈要》第四七九冊（臺北：世界書局，一九八八年），頁四六一、五六五。

第伍章　影戲之淵源形成

一、影戲源於漢武帝王夫人（亦作李夫人）說

宋代影戲有手影、紙影、革影而有彩影、大小影，能演出三國等歷史故事，其盛況與融入生活情況已如上述；但是其淵源形成究竟如何，上引北宋高承《事物紀原》卷九〈影戲〉條云神宗元豐間（一〇七八—一〇八五）：

故老相承，言影戲之原出於漢武帝李夫人之亡，齊人少翁言能致其魂。上念夫人無已，迺使致之。少翁夜為方帷，張燈燭，帝坐它帳，自帷中望見之，彷彿夫人像也，蓋不得就視之。由是世間有影戲。歷代無所見。宋朝仁宗時，市人有能談三國事者，或採其說，加緣飾做影人，始為魏吳蜀三分戰爭之像。

所言李夫人事，見《漢書·外戚傳·孝武李夫人》：

李夫人少而蚤卒，……上思念李夫人不已，方士齊人少翁言能致其神。乃夜張燈燭，設帷帳，陳酒肉，

❶ 〔宋〕高承：《事物紀原》，頁二五六。

而令上居他帳，遙望好女如李夫人之貌，還幄坐而步。又不得就視，上愈益相思悲感，為作詩曰：「是

邪，非邪？立而望之，偏何姍姍其來遲！」今樂府諸音家絃歌之。❷

對此，《漢書‧郊祀志》亦有類似之記載，但《史記‧孝武本紀》則以其事屬之王夫人，云：

其明年，齊人少翁以鬼神方見上。上有所幸王夫人，夫人卒，少翁以方術蓋夜致王夫人及灶鬼之貌云，
天子自帷中望見焉。❸

《史記‧封禪書》也有類同之記載。於是西漢末至東漢初桓譚《新論》謂所幸為王夫人，方士李少君；東漢王

充《論衡‧自然》篇亦謂王夫人，但言「道士」；晉干寶《搜神記》卷二乃謂所幸為李夫人，方士齊人李少翁；

晉王嘉《拾遺記》卷五謂李夫人，李少君；唐白居易《新樂府‧李夫人》謂李夫人、方士；《太平御覽》卷七

○○引《漢武內傳》作李夫人、工人作形狀；《太平廣記》卷七一引《拾遺記》作董仲君；《太平御覽》卷八

一六引《拾遺記》亦作董仲君。

由以上資料可知自漢至宋對此事記載不衰，但漢武帝所思到底王夫人或是李夫人？為武帝致神者是少翁、

李少翁、或是李少君？清梁玉繩《史記志疑》卷一六謂以王夫人、少翁為是。❹

漢武帝因方士致王（李）夫人魂魄事，無獨有偶，《南史》卷一一〈后妃傳上〉謂宋孝武帝妃殷淑儀「寵冠

後宮」，及薨，「帝常思見之」。「上痛愛不已」，精神罔罔，頗廢政事。每寢，先於靈床奠酒飲之，既而慟哭不能

自反。」「時有巫者能見鬼，說帝言貴妃可致，帝大喜，令召之。有少頃，果於帷中見形如平生。帝欲與之言，

❷ 《漢書》（臺北：鼎文書局，一九八三年），卷九七上〈外戚傳第六七上〉，頁三九五二。

❸ 《史記》（臺北：鼎文書局，一九八五年），本紀卷一二〈孝武本紀第十二〉，頁四五八。

❹ 〔清〕梁玉繩：《史記志疑》（北京：中華書局，一九八五年），頁七三七一七三八。

默然不對。將執手，奄然便歇，帝尤哽恨，於是擬《李夫人賦》以寄意焉。⑤

江玉祥《中國影戲》⑥引錄上述資料，謂「方士為漢武帝致神的方術，類似今日皮影藝人提影偶的技藝，可稱之為『弄影還魂術』，還不能謂之曰『影戲』」。又說「從以上諸家記載，我們可以看出，從秦漢至宋以前，弄影伎藝一直秘密掌握在方士、道士手中，作為他們宣揚『還魂術』的工具」。江氏之說雖屬推論揣測之詞，但言之成理。李夫人事，民間迄今仍有此傳說⑦，只是誠如高氏所云，何以此後「歷代無所見」？而縱使有所見，皆託李夫人事傳述？劉銳華、楊祖愈《唐山文史資料選輯》第一輯《冀東皮影戲漫話》謂西漢文帝時，宮妃剪桐葉作影人，哄太子遊戲，為影戲之始。同書又謂唐五代間，和尚做法事，把影人的影子當作靈魂來薦亡超度。⑧此說縱使可與江玉祥「方士還魂術」相支持，亦難以說明何以此後「歷代無所見」。

二、影戲源於「燈影」說

其次，《太平廣記》卷七七「葉法善」條云：

⑤《南史》（臺北：鼎文書局，一九八五年），卷一二〈后妃傳上〉，頁三二三－三二四。

⑥江玉祥：《中國影戲》，頁五一－二二。

⑦見《中華民俗源流集成》第四冊《文姬卷》（蘭州：甘肅人民出版社，一九九四年），〈皮影戲的故事〉，頁四五五。

⑧轉引自秦振安、洪傳田：《中國皮影戲》（臺北：書泉出版社，二〇〇一年），頁五。又陳憶蘇：《復興閣皮影戲劇本研究》（臺南：成功大學歷史語言研究所碩士論文，一九九二年），第一章引曹振峰《中國的皮影藝術》有陝西歌謠「漢妃抱娃窗前耍，巧剪桐葉照窗紗。文帝治國安天下，禮樂傳人百姓家」。為依據，亦謂可證為影戲之始。

唐玄宗於正月望夜，上陽宮大陳影燈，設庭燎，自禁門望殿門，皆設蠟炬，連屬不絕，洞照宮室，焚煌如晝。時尚方都匠毛順心多巧思，結搆繪采為燈樓十二間，高百五十尺，懸以珠玉金銀，每微風一至，鏘然成韻，仍以燈為龍鳳虎豹騰躍之狀，似非人力。有道士葉法善在聖真觀，上促命召來，既至，潛引法善觀於樓下，人莫知者。法善謂上曰：「影燈之盛，天下固無與比，惟涼州信為亞匹。」上曰：「師頃嘗遊乎？」法善曰：「適自彼來，便蒙召。」上異其言，曰：「今欲一往，得否？」法善曰：「此易耳。」于是令上閉目，約曰：「必不得妄視，若有所視，必當驚駭。」上依其言，閉目距躍，身在霄漢，已而足及地。法善曰：「可以觀覽。」既視，燈燭連亙十數里，車馬駢闐，士女紛雜，上稱其善。久之，法善曰：「觀覽畢，可回矣。」復閉目，與法善騰虛而上，俄頃，還故處，而樓下歌吹猶未終。法善至西涼州，將鐵如意質酒肆，異日，上命中官託以他事使涼州，因求如意以還法善。法善生隋大業丙子，終於開元壬申，凡一百七十年矣。寧州有人臥疾連年，求法善飛符以制之，令於居宅井南七步掘約五尺許，得一古曲案几，上有十八字歌曰：「歲年永悲，羽翼殆歸。哀哉罹殃苦，令我不得飛。」疾者遂愈。案：孔懌《會稽記》云：「葛玄得仙後，几遂化為三足獸，至今上虞人往往於山中見此案几，蓋欲飛騰之兆也。」《金陵六朝記》曰：「吳帝赤烏七年八月十七日，葛玄於方山上得道，白日昇天，至今祠壇見在白都山下。又姚光亦葛玄弟子，自言得為火仙，吳大帝積薪焚之，光安坐火中，手閱素書一卷。法善盡傳符籙，尤能厭鬼神。先是高宗曾檢校洗藥池見在。又白仲都，葛玄弟子，亦白日昇天，至今有煮藥鐺，山有諸術士黃白之法，遂出九十餘人，嘗於東都凌空觀設壇醮，士女往觀之，俄有數十人自投火中，人大驚，師曰：「皆鬼魅，吾法攝之也。」卒謚越國公。」 ⑨

秦振安、洪傳田所合著之《中國皮影戲‧中國皮影戲之發展》[10]據此所謂的「影燈」，由其「以燈為龍鳳虎豹騰躍之狀」之語，可知即如今之花燈造型，而該書乃謂「有唐一代燈影極盛，著名者有「鴛鴦燈影」、「臥方燈影」、「道情燈影」、「二簧影」等多種。」又謂「燈影」俟後改進，成為能夠自動旋轉的「走馬燈」和由人操作表演的《影戲》。這兩者成為唐代宮廷不可或缺的娛樂消遣」。其說但據此稗說奇譚推衍，證據薄弱，難以使人遽信；何況花燈與影戲畢竟相去懸遠，不能強為牽連。而「李夫人之說」，或「桐葉剪作影人之說」，皆因後經東漢魏晉南北朝隋唐而「歷代無所見」，難於填補其間何以空缺之疑，所以不為學者所認同。

三、影戲源於唐代俗講說

江玉祥在其《中國影戲》[11]取孫楷第〈傀儡戲考原‧宋之影戲〉[12]之說，進一步謂「唐代具備了影戲誕生的條件」，理由是：唐代寺院的「俗講」，為影戲提供了影像配說唱樂的形式，又唐代傳奇文為影戲「演故事」提供內容的借鑑。蓋唐人俗講每借助畫卷，即讓觀眾看圖以助了解說唱者說唱故事之情境。敦煌變文有所謂「上卷立鋪畢，此入下卷」、「從此一鋪便是變初」可以為證。也就是俗講的畫卷就是影戲影偶的先聲；而傳奇文的內容可作為影戲故事的憑藉。其說若言之成理，則傀儡戲之由百戲進而為戲劇，亦由藉助木偶人以為說唱之資。

⑨〔五代〕李昉：《太平廣記》（北京：中華書局，一九六一年），卷七七，頁四八七—四八八。

⑩秦振安、洪傳田：《中國皮影戲》，頁五。

⑪江玉祥：《中國影戲》，頁一二一—一五。

⑫孫楷第：〈傀儡戲考原〉，《民俗曲藝》第二三、二四期合刊（一九八三年五月），「傀儡戲專輯」，頁一七六—一。

只是木偶人早見之遠古，而影偶之由手影、紙影、革影進而為彩影皆成於有宋一代為可怪耳。周貽白《中國戲曲論集·中國戲劇與傀儡戲影戲》頁七二亦謂「影戲之由俗講而蛻化，只可算一想像，並沒什麼具體證據，仍當以起於北宋比較可信」可見影戲起於畫卷之說，尚未取得學者的公認。

四、影戲源於中國說

《中國皮影戲》第一篇〈泛論皮影戲〉第一章〈皮影戲之淵源〉[13] 開頭即說「皮影戲淵源於中國，中外學者及人類學家對此均有共識」其所舉證者如下：

人類學家盧森（F. Von Luschan）在其《國際人類學志》中明載：「各種不同形式的影戲，具有一共同的來源，可能都是來自中國。」[14]

庫納斯（Kunos）更明確地肯定：「影戲淵源於中國，由波斯傳至土耳其。」[15]

中國人類學家貝叟·勞費爾（Berthold Laufer）在其《東方戲劇》一書中直指：「無疑地，中國影戲源於中國。」[16]

艾茵賴登（Einleitung）在其《中國影戲》一書中介紹：「中國影戲證實淵源於中國觀念。」[17]

[13] 《中國皮影戲》，頁三。

[14] F. Von Luschan (1889). *Internationales Archiv Für Ethnographie*, ii, p. 140.

[15] Kunos · *Keleti Szemle-Revue Orientale*, i, p. 141.

[16] Berthold Laufer · *Oriental Theatricals*

藝公在紐約《世界日報》撰文報導說：「影戲肇始於中國。」[18]

印度手影專家薩迪・阿查斯 (Sati Achath) 在其致筆者（指秦振安、洪傳田）函中直指，傀儡影戲兩千多年前即流行於中國。印度、泰國，乃至印尼的影戲率皆淵源自中國。[19]

若此，皮影戲淵源自中國，蓋為世人所共識。但是陳凡平〈論世界各地的皮影戲及其相互關係〉一文所得的結論是：

儘管世界各地的影戲傳統各不相同，如中國的、印度的、印尼的、泰國的、中世紀埃及的、土耳其的以及歐洲的，但是它們各地之間的相互影響和聯繫是存在的，並且比人想像的可能要密切些。中亞大草原上的游牧民族可能是皮影戲的最早表演者。他們有帳篷、帳篷裡有火，而且他們在宗教儀式中會用到皮革和氈做的影偶。在外蒙古周圍阿爾泰山的斯基台人 (Scythians) 的古墓中發現了很多很漂亮的類似影偶的皮革圖像，它們的製作時間可追溯到西元前三、四百年。

即使影戲不是源自中亞，橫跨歐亞大陸的大批經常遷移的人們也似乎成了各種影戲傳統之間聯繫的紐帶。中世紀埃及的馬穆魯克 (Mameluke) 影戲有可能是來自土耳其游牧部落的奴隸軍人帶去的，這些奴隸軍人最後成為中世紀埃及的統治者。這一聯繫也可用來解釋為什麼印度和埃及馬穆魯克 (Mameluke) 影戲中很多影偶的藝術型態是相同的。甚至土耳其的 Karagöz 和中國東北「大巴掌」之間也有相像之處，這些影偶間的相似之處也有可能是歐亞草原聯繫的結果。

⑰ Einleitung・*Chinesische Schattenspiele*, pp. vii–viii & xiv

⑱ 藝公：〈中國人發明的影戲〉，《世界日報》一九八八年二月十七日。

⑲ 一九九七年九月十二日致函秦振安。

非洲、亞洲和東南亞之間的海洋是影戲之間的另外一個聯繫渠道。被認為是埃及影戲後裔的 Karagöz 影戲與印尼的影戲之間也有一些相似之處。特別是在影戲的開始都用生命之樹這個影偶。最早的有關影戲的書面記載是於西元前後期在印度發現的。印度影戲所產生的影響可以在東南亞好幾種影戲傳統中找到。儘管印尼影戲很可能源於印度，但它很早就變成了一種複雜的地方戲（最早在八四○年和九○七年的兩個銅盤上提到），印度影戲和印尼影戲在整個東南亞留下的特徵截然不同。泰國的大型影偶可以通過東埔寨溯源到印度，東埔寨、泰國和馬來西亞使用小型手腳活動的影偶可能起源於印尼。由於它們很近，所以東埔寨、泰國和馬來西亞的影戲肯定互相影響的。

世界上各種影戲傳統之間相互聯繫的原因不都是有據可查的。歐洲的「中國影戲」似乎不是起源於中國，土耳其的 Karagöz 和剪紙影藝可能是它的起源，中國影戲並沒有在波斯的蒙古宮廷裡表演過，Karagöz 影戲和台灣影戲之間的相似性很可能是個巧合。實際上，撇開 Karagöz 影戲和大巴掌之間的明顯相似之處，有關中國影戲和其他影戲之間相互影響的說法都是有問題的。中國人很可能不是第一個享受影戲的。中國直到十世紀時才發現有證明影戲存在的可靠證據。影戲很可能是要麼通過中亞、要麼通過海路到達中國東部港口的，相互之間確實發生了單向或雙向的影響。也許有一天會出現更加有用的研究材料。但是，不管中國的影戲是怎樣起源的，我的其他研究表明，中國許多迥然不同的影戲傳統之間卻有著十分驚人的相同特質。在很多方面，在世界其他影戲傳統中也存在這種現象……一旦影戲被介紹到具有地域特色的文明中來，它就會發展成為一種具有自身明顯特點的本土氣息的文化形式。⓴

⓴ 此文用英文寫作，由陶友蘭譯成中文。其英文稿發表於 Asian Folklore Studies，中文稿發表於《民俗曲藝》第一四五期（二○○四年九月），頁一二三─一七○。

可見影戲源自中國之說，事實上不成定論。而由上文考述，亦可知皮影影戲在唐代尚不能證實已見蹤影，而宋代既能演出三國故事，傑出藝人又如此之多，則其發達亦可以想見。只是這突如其來的盛況，至今雖有孫楷第與江玉祥之說，以唐人俗講畫卷作為影偶之源始，似言之成理；然何以倏然萃於有宋一代，而晚唐五代猶然根源莫辨，則頗令人感到迷惑而遺憾。若欲圓孫江二氏之說，則蓋因兩宋瓦舍勾欄極為繁盛，傀儡既於此「溫床」中大為發達，取唐人畫卷說唱而為傀儡說唱，適影偶藝術亦於此時發生，又及時受傀儡說唱之啟示，亦作影偶說唱，於是而有神速前進至如「說三國」之影戲見於宋仁宗朝者。

綜上所述，傀儡戲和影戲在兩宋是極為發達的時代，它們既用偶人說唱長篇故事，其表演必已相當繁複；倘若將偶人易為真人，以敘述易為人物代言，則成熟之大戲即出現矣！也因此，傀儡戲與影戲對南曲戲文與北曲雜劇之成立，必有很大的影響。而如就劇目而言，《都城紀勝・瓦舍眾伎》謂傀儡所敷演之故事如「巨靈神、朱姬大仙之類是也。」元雜劇李好古亦有《巨靈神劈華岳》一目，劇雖不傳，應即一事。按張衡《西京賦》云：「綴以二華，巨靈贔屭，高掌遠蹠，以流河曲。厥跡猶存。」薛綜注：「華，山名也。巨靈，河神也。巨，大也。古語云：『此本一山當河，水過之而曲行。河之神以手擘開其上，足蹋離其下，中分為二，以通河流。』河之神以手擘開其上，足蹋離其下，中分為二，以通河流。』[21] 宋傀儡戲與元雜劇當同演此事。又南曲戲文之曲調有〈耍鮑老〉、〈鮑者催〉、〈大影戲〉、〈憨郭郎〉等，亦均可見偶戲與戲文關係之蛛絲馬跡。

❷❶ 〔東漢〕張衡：〈西京賦〉，收入〔梁〕蕭統編，〔唐〕李善注：《文選》（臺北：五南圖書出版公司，一九九一年），頁四九─五一。

第陸章　元明清之傀儡戲

偶戲在兩宋可謂登峰造極，元明清三代不過其遺緒，但也由於其流播四方而支派繁多。以下根據文獻資料，以見其概況。

一、元代之傀儡戲

元代記載傀儡戲的文獻不多，元僧圓至〈觀傀儡〉云：

錦襠叢裡鬥腰肢，記得京城此夕時。一曲《太平錢》舞罷，六街人唱〈看燈詞〉。

可見傀儡演的劇目有《太平錢》，宋元戲文亦有《朱文鬼贈太平錢》一本，今莆仙戲和梨園戲亦有其目，其演出時是元宵燈會。傀儡戲與南曲戲文同演《太平錢》戲目，雖不知孰先孰後，但起碼可以證明，傀儡戲也可以演出大戲劇目。

❶ 周貽白：《中國戲曲論集》（北京：中國戲劇出版社，一九六〇年），頁八一。

其詠傀儡戲演出，見於《全元散曲》者有四首，姚燧【醉高歌】〈感懷〉云：

榮枯枕上三更，傀儡場頭四并。人生幻化如泡影，那簡臨危自省。❷

李伯瞻【殿前歡】〈省悟〉云：

去來兮，青山邀我怪來遲。從他傀儡棚中戲。舉目揚眉，欠排場佔幾回。癡兒輩，參不透其中意。止不過張公喫酒，李老如泥。❸

張養浩【雁兒落帶得勝令】云：

自高懸神武冠，身無事心無患。對風花雪月吟，有筆硯琴書伴。　夢境兒也清安，俗勢利不相關。由他傀儡棚頭鬧，且向崑崙頂上看。雲山，隔斷紅塵岸。遊觀，壺中天地寬。❹

汪元亨【沉醉東風】〈歸田〉云：

乞骸骨潛歸故山，棄功名懶上長安。經數場大會垓，斷幾狀喬公案，葬送的皓首蒼顏。傀儡棚中千百番，總瞞過愚眉肉眼。❺

這些曲家歌詠傀儡，雖然都用來比喻「人生如戲」，幻化如泡影；但由此也可見傀儡戲尚且融入人們生活之中，所以用作對人生的感慨。

至於元人傀儡戲高妙的操作藝術，則有朱明其人。前文所引元末楊維禎《東維子文集》卷一一〈朱明優戲

❷ 見隋樹森編：《全元散曲》(北京：中華書局，一九六四年)，頁二一〇。
❸ 見隋樹森編：《全元散曲》，頁一二九〇。
❹ 見隋樹森編：《全元散曲》，頁四〇八。
❺ 見隋樹森編：《全元散曲》，頁一三八四。

〈序〉全文云：

百戲有魚龍、角觝、高絙、鳳皇、都盧、尋橦、戲車、走丸、吞刀、吐火、扛鼎、象人、怪獸、舍利、潑寒、蘇木等伎，而皆不如俳優侏儒之戲，或有關於諷諫，而非徒為一時耳目之玩也。窟礧家起於偃師獻穆王之伎。漢戶牖侯祖之，以解平城之圍，運機關舞埤間，閟支以為生人，後翻為伶者戲具，其引歌舞，亦不過借吻角呶唧唧聲；未有引以人音，至於嬉笑怒罵備五方之音，演為諧譚嚘哂而成劇者也。玉峰朱明氏，世習窟礧家，其大父應俳首駕前，明手益機警，而辨舌、歌喉又悉與手應，一談一笑，真若出於偶人肝肺間，觀者驚之若神。松帥韓侯宴余偃武堂，明供群木偶為《尉遲平寇》、《子卿還朝》，於降臣民辟之際，不無諷諫所係，而誠非苟為一時耳目玩者也。韓侯既賚以金，諸客各贈之詩，而侯又為之乞吾言以重厥伎，於是乎書以遺之。時至正二十六年三月二十有三日。❻

由此可見，在元人心目中所謂「偃師」、「陳平」（戶牖侯）還是傀儡戲的源頭。至正間，朱氏是傀儡世家，朱明的祖父應，在宮中演出傀儡戲，而朱明的藝術修養更加高超：「手益機警，而辨舌、歌喉又悉與手應，一談一笑，真若出於偶人肝肺間。」也就是人偶已達到合一的程度。朱明曾演於松帥韓侯的偃武堂上，劇目是《尉遲平寇》、《子卿還朝》，內容對時事寓有諷諫之意。而由此也可見，元代的傀儡也作為官府宴賞之用。

又據丁言昭《中國木偶史》所云：

在元代，木偶在全國各地進一步流傳開來。例如《海南島志》云：「元代海南島已有手托木頭班，來自潮州。」海南文昌傀儡戲老藝人謝衍琳先生說他叔祖父（傀儡戲師傅）聽先代藝人相傳，海南杖頭傀儡

❻ 〔元〕楊維禎：《東維子文集》，收入《四部叢刊正編》（臺北：商務印書館，一九七九年），第七一冊，卷一一，頁八二。

戲來自河南，元代經浙江溫州傳入海南。海口市傀儡戲老藝人陳德景先生也說：海南傀儡戲源於河南開封，後因中原戰爭，經山東、安徽到了浙江臨安（杭州），大概於宋末元初流入瓊州。❼

據此也可以概見元代傀儡戲流傳的情況。

二、明代之傀儡戲

明代傀儡戲可以由以下文獻來觀察。李攀龍【八聲甘州】〈詠傀儡〉云：

華堂開玳瑁，列笙簧，燈火正輝煌。恰彩繩高掛，錦棚斜設，劇戲當場。線索提攜在手，任俯仰低昂。做出悲歡離合，百樣行藏。　可奈三更短促，剛繁華過眼，又早郎當。笑矮人稚子，都孟浪悲傷。若要識本來面目，請諸公清夜，仔細思量。況到處相逢是戲，何必登堂。❽

李攀龍為嘉靖間「後七子」，山東歷城人。所詠為懸絲傀儡，內容為悲歡離合、令人感動的人生百態。

又閩縣人葉繼熙〈詠傀儡〉云：

鼓拍頻催夜漏長，賞心樂事喜逢場。隨人舉動多牽掛，過眼興亡漫感傷。❾

又正德間吳縣人唐寅〈詠傀儡〉云：

紙做衣裳線做筋，悲歡離合假成真。分明是個花光鬼，卻在人前人弄人。❿

❼ 轉引自丁言昭：《中國木偶史》，頁三八。

❽ 查《全明散曲》、李攀龍《滄溟先生集》均無此曲，轉引自丁言昭：《中國木偶史》，頁四〇─四一。

❾ 丁言昭：《中國木偶史》（上海：學林出版社，一九九一年），頁三三一。

又正德間長洲人文徵明（字衡山）〈子弟詩〉：

末郎旦女假為真，便說君與孝親；脫卻戲衣還本相，裡頭不是外頭人。⑪

他們所詠的傀儡，都同樣把它連繫到人生的真假無常和無奈的感傷來；而由文氏之詩，則可見傀儡戲照樣分生旦淨末等腳色，演的是忠臣孝子的故事；而唐氏謂「紙做衣裳線做筋」看似紙影，題目卻說是「傀儡」。

萬曆間福建長樂人謝肇淛《長溪瑣語》云：

大金所一民婦懷孕彌月，家中偶抹傀儡，演《五顯傳奇》。場中扮一鬼使，藍面獠牙，頭生二角。婦見之忽驚，就寢所，產一兒，異形怪狀，與適所見，分毫無別。落地即作鬼聲，叫喚跳躍。婦恐怖，巫呼姑；姑引鐵椎擊死之，堂中戲場猶未終也。⑫

所記雖係怪事，但可見傀儡到人家中演出的情況。《五顯傳奇》，一名《南遊記》，又名《華光傳》，屬神頭鬼面故事。閩西、閩南、福州等地之提線木偶均有此劇目。

謝氏《五雜俎》卷五〈人部一〉又云：

南方好傀儡，北方好秋遷，然皆胡戲也。《列子》所載偃師為木人能歌舞，此傀儡之始也。秋遷云自齊桓公伐山戎，傳其戲入中國，今燕、齊之間清明前後，此戲盛行，所謂北方戎狄愛習輕趫之能者，其說信

⑩ 丁言昭：《中國木偶史》，頁三八。

⑪ 文徵明個人詩集為《甫田集》，查無此詩。該詩見於〔明〕余永麟：《北牕瑣語》，收入《原刻景印百部叢書集成》（臺北：藝文印書館，一九六六年據清道光蔡氏紫黎華館重雕乾隆金忠淳輯刊本影印），頁三。

⑫ 〔明〕謝肇淛：《長溪瑣語》，收入《四庫全書存目叢書》史部第二四七冊（臺南：莊嚴文化事業有限公司，一九九六年據南京圖書館藏清鈔本），頁七三九。

重要的資料。

這段記載寫出了水傀儡之製作與操作過程，實白題目與贊導喝采情況，以及宮中演出之劇目。是有關傀儡戲很

其次再看府縣志中的一些資料。明何喬遠《閩書》卷三八〈風俗〉云：

又明宦官劉若愚《酌中志》卷一六云：

矣。❸

傀儡非胡戲，也不能和秋遷（鞦韆）並比，這一點謝氏弄錯了。

木傀儡戲，其製用輕木雕成海外四夷蠻王及仙聖將軍士卒之像，男女不一，約高二尺餘，止有臀以上，
無腿足，五色油漆，彩畫如生。每人之下平底安一榫卯，用三尺長竹板承之。用長丈餘、闊一丈、深二
尺餘方木池一箇，錫鑲不漏，添水七分滿，下用凳支起，又用紗圍屏隔之。經手動機之人，皆在圍屏之
內自屏下游移動轉。水內用活魚、蝦、蟹、螺、蛙、鰍、鱔、萍藻之類浮水上。另有一人執鑼在旁宣白題目，
替傀儡登答贊導喝采。或英國公三敗黎王故事，或孔明七擒七縱，或三寶太監下西洋、八仙過海、孫行
者大鬧龍宮之類。唯暑天白晝作之，如耍把戲耳。其人物器具，御用監也。水池魚蝦，內宮監也。圍屏
帳帷，司設監也。大鑼大鼓，兵仗局也。乍觀之，似可喜；如頻作之，亦覺煩費無味矣。❹

司官在圍屏之南，將節次人物各以竹片托浮水上，遊鬥頑耍，鼓樂喧哄。聖駕陞殿向南，則鐘鼓

❸ 〔明〕謝肇淛：《五雜俎》，收入《四庫禁燬書叢刊》子部第三七冊（北京：北京出版社，一九九七年據北京大學圖書
館藏明刻本），頁四五五。

❹ 〔明〕劉若愚：《酌中志》，收入《叢書集成初編》第三九六七冊（北京：中華書局，一九八五年），卷一六，頁一一
一─一二二。

《漳州府志・雜記》引蔡敬齋《聞見錄》云：

萬曆八年九月，郡東門外表忠祠旁林武舉家被妖，始而投石，繼而見形，始而為女，繼而為男。至之時，窗戶震動，家中數婦，皆昏暈妄語，或手足狂亂，百計禱祝莫驗。主人登樓，見一竹籠，蓋數年前有寄囷此籠於樓者，不知中為何物，至是開視，乃傀儡十餘身，取而焚之，其妖遂絕。❶❻

由這兩段志書所記，可見明萬曆間漳州傀儡戲頗為發達，府志所言雖係鬼話，但據此也可推知其傀儡造型必極肖似於人，因之人們相信它可以鬼變祟人。

又明陳與郊《義犬記》第一折云：

浪道是名千載，不如這酒一盃。翰林院拗斷南狐筆，傀儡場搬演何朝戲，哄的人蓋棺猶自波波地。休道是今人沉醉後人醒，這是非今古還同晦。❶❼

又《金瓶梅》第八十回官哥兒死後，「叫了一起偶戲，在大捲棚內擺設酒席伴宿。提演的是孫榮、孫華《殺狗勸夫》戲文。堂客都在靈旁廳內圍著幃屏放下廉來，擺放桌席朝外觀看。」❶❽則傀儡戲在雜劇中也提到了傀儡。

漳州萬曆壬子（四十年，一六一二年）志：元夕初十放燈，至十六夜止。神祠用鼇山，置傀儡搬弄，謂之「布景」。❶❺

❶❺〔明〕何喬遠：《閩書》（福州：福建人民出版社，一九九四年），卷三八，頁九五○。

❶❻《漳州府志・雜記》引蔡敬齋《聞見錄》查無此條，轉引自李家瑞：〈傀儡戲小史〉，收入《李家瑞先生通俗文學論文集》，頁一二三。

❶❼〔明〕陳與郊：《義犬記》，收入《盛明雜劇初集》第三冊（據民國戊午（七年）誦芬室仿明本精刊本，現藏於臺灣大學總圖書館善本書室），頁九。

明代亦可搬演南戲劇目，一方面係喪家之樂，一方面也可以用來娛樂賓客，兼具傀儡自漢代以來的兩種功能。

凡此皆可見明朝傀儡在明人生活中猶是一種民俗藝術。

丁言昭《中國木偶史》更從田野調查裡推知明代東南沿海城市於萬曆間禮部尚書兼東閣大學士李九我親書一副幕前對聯給泉州浮橋同鄉的傀儡戲班，這副聯就一直保存在戲班裡，其聯云：

頃刻驅馳千里外，

古今事業一宵中。❶❾

又據粵西遂溪縣八十幾歲木偶老藝人李春田說，他家先輩四代都從事木偶戲，他祖公向當時移居的福建人學習木偶戲，所以粵西木偶是明代由福建傳入的。又據廣東木偶劇團副團長鄭壽山的回憶，他家數代從事木偶戲，認為其先人和粵西木偶均始自明代吳川、電白兩縣之福建移民；而廣東湛江地區的湛江單人木偶戲，也是明萬曆間自福建漳浦一帶傳入。丁言昭又謂湖南衡山傀儡是明末傳入的，閩西的傀儡戲於明末自浙江傳入。而福建一省，提線傀儡在明代即有閩東、閩北、閩南、閩西、莆仙五種流派。其中閩西閩南較盛。提線一般八線，而泉州多達十幾線至三十幾線，有時兩個演員共同操演一尊傀儡，因之藝術最為細膩傳神。丁氏又謂北方木偶戲在明代，如陝西合陽的提線木偶，俗稱「合陽線腔戲」（當地稱「線胡戲」、「懸絲戲」），據說是合陽人李向若因感明亡之恨，與反清義士雷鳴陞、寧鳩山等藉所改良之提線木偶以寄懷抱，其唱腔擅長表現激昂悲壯和壓抑怨憤的情調。❷⓪

❶❽ 〔明〕蘭陵笑笑生著，陶慕寧校注，寧宗一審定：《金瓶梅詞話》（北京：人民文學出版社，二○○○年），頁一二四四。

❶❾ 丁言昭：《中國木偶史》，頁三三○。

三、清代之傀儡戲

到清代，有所謂「苟利子」、「肩擔戲」，此應為掌中布袋戲之前身，詳見臺灣布袋戲一節。

據丁言昭《中國木偶史》，謂道光年間，木偶戲也盛行江浙一帶民間，有紅、綠、黑三班，其中綠班，即江蘇吳江縣的鴻福崑曲木偶劇團一直延續至一九四九年之後，達二百餘年，所演劇目有《西遊記》、《水滸》、《白蛇傳》、《長生殿》、《劈山救母》等十餘種，木偶二尺半高，身上有八根線至十五根線，演出極為生動，能穿衣脫衣、取杯飲酒、拔劍張弦。[21]

丁氏又云，清代中葉（一八一○年前後）是粵西木偶發展至成熟的盛期，出現不少十五人至二十五人的大型杖頭木偶班子，並有製作木偶的專業藝人，能創造出眼口鼻頸及耍牙、流血、流淚等活動結構。又對於服裝、道具、布景、音樂、劇目都很講究。

丁氏又據海南文昌、海口老藝人謝衍林、陳德景之說，謂一八七五年以前，海南傀儡戲只單人棚，生旦末丑四個傀儡仔和鑼鼓笛三項樂器均由一人操作。後來「二人棚」、「三人棚」，至一九○八年，已有七人棚和十一人棚，能演出歷史公案、神話傳奇戲了。又謂湖南衡山有杖頭傀儡。

而廣東臨高縣有人偶同演的木偶戲，光緒十七年續修《臨高縣志》卷四〈疆域·民俗〉有云：

臨俗多信奉神道，不信藥醫。每於節例，端木塑於肩膊，男女巫唱答為戲，觀者甚眾，曰驅魔妖。習以

即此，亦可見傀儡與宗教之關係。㉒

　　為常。㉒

又紀曉嵐《閱微草堂筆記》卷一五〈姑妄聽之一〉云：

先祖光祿公，康熙中於崔莊設質庫。司事者沈玉伯也。嘗有提傀儡者質木偶二箱，高皆尺餘，製作頗精巧。逾期未贖，又無可轉售，遂為棄物，久置廢屋中。一夕月明，玉伯見木偶跳舞院中，作演劇之狀，聽之亦咿嚶似度曲。玉伯故有膽，屬聲叱之，一時迸散。次日舉火焚之，了無他異。蓋物久為妖，焚之則精氣爛散，不復能聚；或有所憑，亦為妖，焚之則失所依附，亦不能靈，固物理之自然耳。㉓

紀氏所記，固為談狐說鬼，但亦可見傀儡跳舞、演戲、度曲為人們所習見。

清代宮廷中有所謂「大台宮戲」，崇彝《道咸以來朝野雜記》云：

早年王公府第，多自養高腔班或崑腔班，有喜壽事，自在邸中演戲，他府有喜壽事，亦可借用，非各府皆有戲班。其後外間又有大台宮戲班，以應宅邸堂會。其式小於戲臺，而高與等，下半截以隔扇圍之，內可隱人，與內外隔絕。傀儡人高三尺許，裝束與伶人一般，下面以人舉而舞之，其舉止動作，要與伶人一般，謂之肘摟子，（原注：不知是此三字否？）歌者與場面人皆另外齊備，坐於台內，與外不相見，當年所謂關防者也。（原注：以多女眷之故。）㉔

㉒　國內各館所藏《臨高縣志》，乃康熙間編修及光緒十八年重修者，查無此條資料，轉引自丁言昭：《中國木偶史》，頁五一。

㉓　〔清〕紀曉嵐：《閱微草堂筆記》，收入《續修四庫全書》（上海：上海古籍出版社，一九九五年），第一二六九冊，頁二五九。

又清柴桑《京師偶記》云：

戴文魁者，天下之巧人也。……其所製宮戲，亦極生動。其木偶則長三尺餘，台周回障以藍色布，高逾人頂。其上則設置戲場，朱欄繡幌，華麗喬皇。每一木偶以一人舉而弄之，動作身段與真者無異。後方圍畫畫屏集，內行弦板列座，念唱與場上精神相合。㉕

崇彝和柴桑所記應當都是「大台宮戲」，當時又稱「托偶宮戲」，崇氏所云「肘擡」當係「托偶」之音轉。按清光緒間富察敦崇《燕京歲時記》「封台」條：

戲劇之外，又有托偶（讀化吼）、影戲、八角鼓、什不閑、子弟書、雜耍把式、相聲、大鼓、評書之類。托偶即傀儡子，又名大台宮戲。影戲借燈取影，哀怨異常，老嫗聽之多能下淚。㉖

據此更可證杖頭傀儡即托偶，用作大台宮戲。

但宮戲中尚有「水傀儡」。毛奇齡《西河詞話》云：

嘉興譚開子《觀宮戲詩》是五字長律，久為世傳誦，第其中有「亭亭軒上鶴，躍躍水邊鷗。」與「日思桃葉渡，人在木蘭舟」諸句，多似水嬉。按宮戲所始，本名水傀儡戲，其製用偶人立板上，浮大石池水面，用屏障其下，而以機運之，其賦近水嬉，有以也。㉗

又曼殊震鈞《天咫偶聞》卷七云：

㉔〔清〕崇彝：《道咸以來朝野雜記》（北京：北京古籍出版社，一九八二年），頁九三―九四。

㉕查《京師偶記》全書並無此條，柴桑另一著作《遊秦偶記》亦無，轉引自丁言昭：《中國木偶史》，頁四三。

㉖〔清〕富察敦崇：《燕京歲時記》（臺北：廣文書局，一九六九年），頁一三四。

㉗查〔清〕毛奇齡《西河詞話》全書並無此條，轉引自丁言昭：《中國木偶史》，頁四四。

明代宮中有過錦之戲，其制以木人浮於水上，旁人代為歌詞，此疑即今宮戲之濫觴。但今不用水，以人舉而歌詞，俗稱托吼，實即托偶之訛。《宸垣識略》謂過錦即影戲，失之。❷❽

若此，則清代之宮戲原本繼承明代為水傀儡，後來改用杖頭傀儡。

英使馬戛爾尼《乾隆英使觀見記》云：

又至一處，見廣廳之中，建一劇場，場中方演傀儡之劇，其形式與演法，頗類英國之傀儡戲。戲中情節，則與希臘神話相似。有一公主運蹇，被人幽禁於一古堡之中，後有一武士見而憐之，不惜冒危險與獅龍虎豹相戰，乃能救出公主而與之結婚。結婚時大張筵宴，有馬技鬥武諸事，以壯觀瞻。雖屬刻木為人，牽絲使動，然演來頗靈活可喜。據云，此項傀儡戲，本系宮眷等所特備之遊戲品，向來不輕易演與宮外人員觀看。❷❾

若此則清代宮戲亦有懸絲傀儡，演來頗為精采。

清人歌詠或論及傀儡之詩文，如鄭燮〈詠傀儡〉云：

笑你胸中無一物，本來朽木製為身。衣冠也學斯文輩，面貌能驚市井人。得意那知當局醜，旁觀莫認戲場真。縱教四體能勞動，不藉提撕不屈伸。❸⓿

又阮葵生《茶餘客話》卷七云：

❷❽〔清〕曼殊震鈞：《天咫偶聞》，收入《筆記小說大觀》第一三編第七冊（臺北：新興書局，一九八八年），頁四四五六。

❷❾〔英〕馬戛爾尼：《乾隆英使觀見記》，轉引自李家瑞：〈傀儡戲小史〉，頁一二三。

❸⓿〔清〕鄭燮：〈詠傀儡〉查無此條，轉引自丁言昭：《中國木偶史》，頁四六。

蔣虎臣晚年學佛，自京畿督學歸，入廬山，行腳至峨眉山伏虎菴，留一偈云：「……功名傀儡場中物，妻子骷髏隊裡人。」**㉛**

又周亮工〈與何次德〉云：

弟幼時見傀儡戲，二尺許長，線索累累，任人提弄。**㉜**

又李漁《憐香伴》第三十六齣〈歡聚〉云：

這等看起來，把我當作個傀儡，從那時節掣到如今，還不知覺。**㉝**

可見傀儡在人們心目中仍是被捉弄的；傀儡戲場如人生，一樣是幻滅的。

㉛〔清〕阮葵生：《茶餘客話》，收入《叢書集成初編》第二八二六冊（北京：中華書局，一九八五年），卷七，頁六〇。

㉜〔清〕周亮工著，李花蕾點校：《賴古堂集》（上海：華東師範大學出版社，二〇一四年），卷二〇，〈與何次德〉，頁三九〇。

㉝〔清〕李漁：《李漁全集》（杭州：浙江古籍出版社，一九九一年），第四卷，頁一〇九。

第柒章　元明清之影戲

元明清三代影戲資料，元明所見不多，清代則甚為宏富；一方面固然由於元明兩代影戲不過形同宋影戲之遺緒，一方面或許也由於清代貴族喜好影戲，備有家班，蔚成風氣的緣故。茲考述如下：

一、元代之影戲

元人汪顥《林田敘錄》云：

> 傀儡牽木作戲，影戲彩紙斑斕；敷陳故事，祈福辟禳。

可見元代皮影戲有用彩紙雕成者，而既「敷陳故事」，也必用之以說唱故事。其演出目的與傀儡一樣，都為了「祈福辟禳」。

在考古方面，一九五五年山西省孝義縣舊城東塌陷一古墓，墓作八卦形，墓口兩側有紙窗、人影、坐騎等

❶ 轉引自曹振永：〈皮影戲藝術的源流、沿革和演變〉，《甘肅戲苑》一九八八年第一期。

八幅壁畫，留有「元大德二年（一二九八）五月，樂影傳家，共守其職」字樣。其隨葬品有黑釉長脖圓肚瓷瓶一件，現藏孝義縣博物館。❷

據成功大學歷史語言研究所陳憶蘇碩士論文《復興閣皮影戲劇本研究》❸第一章所云：「元朝時，皮影戲曾作為軍隊中娛樂活動，且隨著蒙古軍的西征遠播國外（中東、近東、埃及等地），因此元朝可視為影戲的傳播期。」其說蓋取自周貽白與顧頡剛。周氏《中國戲劇發展史》第二章〈中國戲劇的形成〉有云：

有人以為其他民族之有影戲，都是由中國傳入。其事實，便是蒙古人入主中國後，憑著那強大的軍事和政治力量，聲威所至，連影戲也隨之傳播過去。這話雖無實證，但今日有影戲的幾個國家，除係間接傳入者外，其具有歷史而未明來源者，如波斯、爪哇、暹邏、緬甸等地，都曾向中國稱臣入貢，中國影戲之傳入彼邦，自屬可能。至於外國對於影戲的最早記載，據波斯的學者瑞師德丹丁（Rashid Eddin）說：

「當成吉思汗的兒子繼承大統後，曾有中國的戲劇演員到波斯，表演一種藏在幕後說唱的戲劇。」所提即為影戲，其為中國傳入是很顯明的。又埃及有影戲，是十五世紀的事。土耳其有影戲，則起於十七世紀，當即由波斯輾轉傳入。至於中國影戲之直接放洋，卻在十八世紀中葉，其時為公元一七六七年，有一個在中國傳教的法國神父，名居阿羅德（Father Du Holde），曾把影戲的全部形式及其製作，當時並在巴黎和馬賽公開表演。以後法國採取其製作方法，用他們自己的服裝設備、語言習慣，發明了法國的影戲。到了一七七六年，這方法間接地傳入英國的倫敦。向不為人重視的影戲，至此乃亦成為具有世界性的東西。❹

❷

❸ 陳憶蘇：《復興閣皮影戲劇本研究》（臺南：成功大學歷史語言研究所碩士論文，一九九二年）。

❷ 見江玉祥：《中國影戲》，頁五〇。

江玉祥《中國影戲》❺和周氏都引用相同的波斯學者之語，顧頡剛遺著〈中國影戲略史及其現狀〉引波斯歷史學者瑞士德‧安定（Rashid Oddin，約 1248－1318）云：

當中國成吉思汗的兒子在位的時候，曾有演員來到波斯，能在幕後表演特別戲曲，內容多為國家故事。❻可見顧氏所引與周氏相同，只是語譯有別而已。顧氏亦因此推論皮影戲隨蒙古軍力傳入歐洲。由此看來，中國影戲為世界影戲之母，誠如上文所云是中外許多學者所共認的，而其傳播正是蒙古鐵蹄遠播聲威的時候。

二、明代之影戲

到了明代，明初杭州人瞿佑有〈詠影戲〉詩：

燈火光中夜漏遲，風輪旋轉競奔馳。過來有跡人爭睹，散去無聲鬼不知。月地花階頻出沒，雲窗霧閣暫追隨。一場變幻如春夢，線索重看傀儡嬉。❼

瞿佑字宗吉，生於元至正元年（一三四一），卒於明宣德二年（一四二七），錢塘人，詩中可以看出元末明初錢塘影戲演出的情況，而由末句，似乎影戲演完之後又接著觀賞傀儡戲。

明田汝成《西湖遊覽志餘》卷二〇也引了一首瞿佑的〈看燈詩〉：

❹ 周貽白：《中國戲劇發展史》，頁一三八－一三九。

❺ 江玉祥：《中國影戲》，頁五一－五二。

❻ 顧頡剛遺著：《中國影戲略史及其現狀》，《文史》第一九輯（一九八三年八月），頁一〇九－一三六，語見頁一一五。

❼ 〔清〕俞琰輯：《歷代詠物詩選》（臺北：廣文書局，一九六八年），卷五〈器用部〉，頁二三九。

南瓦新開影戲場，滿堂明燭照興亡。看看弄到烏江渡，猶把英雄說霸王。❽

做得好，又要遮得好。一般也號子弟兵，有何面目見江東父老。❾

其謎底是「做影戲」，可見明代影戲搬演的主要內容已由「三國故事」轉為「楚漢春秋」。

又明徐渭《徐文長佚稿》卷二四〈雜著〉「燈謎」條：

明末無名氏《檮杌閒評》第二回〈魏醜驢迎春逞百技，侯一娘永夜引情郎〉，描寫河北蕭寧縣一個家庭班子到山東臨清表演「燈戲」的情況：

是日朱公置酒於天妃宮，請徐、李二欽差看春。知州又具春花、春酒，并迎春社火，俱到宮裡呈獻。平台約有四十餘座，戲子有五十餘班，妓女百十名。連諸般雜戲，俱具大紅手本。巡捕官逐名點進，唱的唱，吹的吹，十分鬧熱。及點到一班叫做鞦韆技，自鞦韆國傳來的，故叫做鞦韆技，見一男子，引著一個年少婦人并一個小孩子，看那婦人只好二十餘歲，生得十分風騷，……朱公問道：「你是那裡人？姓甚麼？」婦人跪下桌道：「小婦姓侯，丈夫姓魏，肅寧縣人。」朱公道：「你還有甚麼戲法？」婦人道：「還有刀山、吞火、走馬燈戲。」朱公道：「別的戲不做罷，且看戲。你們奉酒，晚間做幾齣燈戲來看。」傳巡捕官上來道：「各色社火俱著退去，各賞新曆錢鈔，惟留崑腔戲子一班，四名妓女承應，並留侯氏晚間做燈戲。」巡捕答應去了。……

一本戲完，點上燈時，住了鑼鼓，三公起身淨手。談了一會，復上席來。侯一娘上前桌道：「回大人，

❽ 〔明〕田汝成：《西湖遊覽志餘》，收入王雲五主編：《四庫全書珍本五集》第九九冊（臺北：商務印書館，一九七四年），頁三。

❾ 轉引自江玉祥：《中國影戲》，頁五四。

可好做燈戲哩?」朱公道:「做罷!」一娘下來,那男子取過一張桌子,對著席前,放上一個白紙棚子,點起兩枝畫燭。婦人取過一個小篾箱子,拿出些紙人來,都是紙骨子剪成的人物,糊上各樣顏色紗絹,手腳皆活動一般,也有別趣。手下人並戲子都擠來看。……直做至更深,戲才完。⑩

《樗杌閒評》又名《明珠緣》,原書不著作者名,但作者稱明代為「本朝」,當係明人。由此可見明人稱影戲為「燈戲」,常在迎春等歲時節日演出,所記影戲班由靺鞨國傳來,靺鞨在韓國東北,其影人由「紙骨子」剪成,再糊以彩絹,則材質近似皮影矣!而其影窗,不過「白紙棚子」,其家庭戲班二三人組成,可謂簡單。

顧頡剛《中國影戲略史及其現狀》謂明成祖在永樂三年命鄭和下西洋,「鄭和在三十年間奉使七次,經歷爪哇、暹羅等三十餘國,其最遠之地且達非洲,所取得之『無名寶物不可勝記』,其于當日(十五世紀之初)之中西交通,影響所及,極為重大。則在其時內地盛行之影戲因之流乎海外,亦實有可能,而與中國所有者相同處甚多,且其時又俱晚(大約皆始於十六、七世紀),則謂其皆曾受中國影戲影響,亦非無據之談也。」(頁一一七)其說雖無實據,但頗有可能。

明代流傳下來的影戲文物有:其一,河北省蔚縣留莊鎮白中堡門外,現存一座觀音廟戲臺,是演出木偶、皮影的專用臺,稱為「燈影戲臺」。其二,一九五八年河北省樂亭縣發現明萬曆抄本影卷《薄命女》,是樂亭影獨有的一個劇目。其三,一九五五年全國十二省傀儡戲、皮影戲觀摩演出會和展覽會的展品中,有山東濟南向群皮影社所藏的三百餘年前皮影,是十六七世紀遺物。其四,一九八九年五月二十七日《人民日報·海外版》第七版刊登一幅明代皮影《韋馱雲朵》的黑白照片,落款為「馬德昌收藏」。其五,蘭州醫學院劉德山教授收藏

⑩ 〔明〕無名氏:《樗杌閒評》,收入《古本小說集成》第二五四冊(上海:上海古籍出版社,一九九三年),頁五八一—五九。

兩件明代繪閣皮影。其六，山西省侯馬市民間皮影收藏家廉振華有明代孝義縣紙窗皮影。其七，南京皮影藝人王長生有明代皮影武將頭。⓫這些明代影戲文物包括戲臺、劇本、影偶、紙影窗等，可以具體的看出明代影戲的情況。

三、清代之影戲

影戲到了清代，似乎又興盛起來，相關資料很多，這與清初諸王將軍喜好有關。李脫塵《灤州影戲小史》云：

　　自明李闖攻陷北京，吳三桂請滿清入關，漢人歸順之。影戲遂於康熙五年隨禮親王入關，居其邸第。有八人專司影戲事，每月給工銀五兩，食宿皆備。⓬

從這段資料看，好像中國影戲是康熙五年時隨禮親王入關以後才有的，這當然是錯的；但如果解讀為清康熙時，禮親王邸中有八人專司影戲之事，則可見影戲所受到的喜愛和重視，則應為較近事實。滿清親王好影戲，駐紮各省的滿人將領也如此。

李脫塵《灤州影戲小史》又云：

　　各省駐防將軍被派出都，攜眷赴任。因各地語言不同，殊乏樂趣，因派人來京約請影戲前往，演於衙署。

⓫　以上見江玉祥：《中國影戲》，頁六一－六二。

⓬　佟晶心：《中國影戲考》，《劇學月刊》三卷一一期（一九三四年十一月）；亦見顧頡剛：《中國影戲略史及其現狀》，頁一一八－一一九。

此所以陝西西安、湖北荊州等處有影戲之故也。⓭

清廷之好皮影戲，至同光間孝欽慈禧太后達到另一個高潮。顧頡剛〈中國影戲略史及其現狀〉引《故都百戲圖考》：

又云：

　　孝欽后又好娛樂，王公大家隨之，於是此戲復興。

語云上有好者，下必甚焉。

枝巢子《舊京瑣記》卷一○〈坊曲〉云：

　　從前各王公府多好影戲，如怡王、肅王、禮王、莊王、車王等府，皆有影戲箱，及吃錢糧之演員，尤以肅王介弟善二為最，府中有鈔本子者二人，雕彩人者四人，皆係常年雇用。⓮

如此一來，影劇自然流傳各省駐紮地方。

由此可知其盛況，而在妓院中唱大鼓或演影戲時，例須設宴擺酒，也可見影戲所受的重視。再由以下文獻，可

　　外城曲院多集於石頭胡同、王廣福斜街、小襄紗帽胡同，分大中小三級。其上者月有大鼓書、影戲二次。客例須設宴，曰「擺酒」，實則僅果四盤、瓜子二碟、酒一壺，而價僅二金，犒十千。飛箋召妓曰「叫條子」，妓應招曰「應條子」。來但默坐，取盤中瓜子剝之，拋於桌上而已。少頃即去，曰「告假」。客有所歡，雖日數往，不予以資。惟至有大鼓或影戲時須舉行擺酒之典禮耳。⓯

⓭ 轉引自顧頡剛：〈中國影戲略史及其現狀〉，頁一一八。

⓮ 顧頡剛：〈中國影戲略史及其現狀〉，頁一一九。

⓯ 〔清〕枝巢子：《舊京瑣記》（北京：北京古籍出版社，一九八六年），頁一○七。

以看出影戲流播的地區：

(一)北京

康熙間李聲振《百戲竹枝詞》云：

影戲：剪紙為之，透機械於小窗上，夜演一劇，亦有生致。

機關牽引未分明，綠綺窗前透夜熒。半面繞通君莫問，前身原是楮先生。[16]

乾隆時，黃竹堂《日下新謳·詠傀儡》云：

傀儡排場有數般，居然優孟具衣冠。絲牽板托竿頭戳，弄影還從紙上看。

其自注曰：「剪紙像形，張隔素紙，搬弄於後，以觀其影者，是為影戲。」[17]由李、黃二詩可見康熙、乾隆時之北京有紙影戲，其操作法是「機關牽引」、「絲牽板托竿頭戳」，意思是用絲線牽動影人，用板托貼影人，而以竿頭著力於影幕上。成書於乾隆間的《紅樓夢》第六十五回〈賈二舍偷娶尤二姨，尤三姐思嫁柳二郎〉中有一段尤三姐罵賈璉的話：

你不用和我「花馬吊嘴」的！咱們「清水下雜麵——你吃我看見。」「提著影戲人子上場兒——好歹別戳破這層紙兒。」[18]你別糊塗油蒙了心，打量我們不知道(你府上的事呢！

尤氏所言「好歹別戳破這層紙兒」，雖不明何種影戲，但亦可見其以杖操作，可見其操作時以竿頭戳於紙上而紙

[16] 路工編選：《清代北京竹枝詞（十三種）》，頁一六五。

[17] 〔清〕黃竹堂：《日下新謳》，《文獻》第二輯（一九八二年六月），頁一八七。

[18] 〔清〕曹雪芹著，馮其庸編注：《紅樓夢》（臺北：地球出版社，一九九四年），頁一〇一八。

不破是很難的技巧；而彼時影戲被用作歇後語，也可見其深入群眾生活的情況。

又上文引崇彝《道咸以來朝野雜記》其後續云：

> 又有影戲一種，以紙糊大方窗為戲臺，劇人以皮片剪成，染以各色，以人舉之舞。所唱分數種，有灤州調、涿州調及弋腔，晝夜台內懸燈映影，以火彩幻術諸戲為美，故謂之影戲。今皆零落矣。**⑲**

可見道光、咸豐間，北京影戲所用腔調有灤州、涿州、弋腔三種。

又李慈銘《越縵堂日記》光緒九年九月十七日記壽宴，云：

> 三更客散，四更影戲畢……影戲錢四十四千。**⑳**

可見影戲用於壽宴觀賞。

民國徐珂《清稗類鈔·戲劇》條：

> 影戲，與西人發明之影戲異，俗稱之曰羊皮戲者是也，蓋以彩色繪畫羊皮為人，中有機摈，人執而牽之，則能動。進止動作，與生人無異。演時夜設帳，張燈燭，隔帳望之。其唱曲道白，則皆人為之也，亦有樂器佐之。**㉑**

可見清末北京流行羊皮影戲。

第柒章　元明清之影戲

⑲ 〔清〕崇彝：《道咸以來朝野雜記》，頁九四。

⑳ 〔清〕李慈銘：《越縵堂日記》（臺北：文海出版社，一九六三年），頁七七二五。

㉑ 〔清〕徐珂編：《清稗類鈔》（北京：中華書局，一九八六年），〈戲劇類·影戲〉條，頁五〇九二。

(二)陝西

乾隆中葉，陝西渭縣舉人李芳桂（一七四八—一八一〇）見清廷黑暗統治，乃發憤為碗碗腔皮影戲編寫劇本以諷時事。他編寫了《春秋配》、《火焰駒》、《紫霞宮》、《玉燕釵》、《白玉鈿》、《萬福蓮》、《香蓮珮》、《如意簪》八大傳奇劇本，還有《玄玄鋤谷》、《四岔捎書》兩折子戲，當地藝人稱之為「十大本」。

又乾隆四十一年（一七七六）修《臨潼縣志·戲劇》謂陝西當地「舊有傀儡懸絲、燈影巧線等戲」㉒

民國《續陝西通志稿》卷一八六《藝文四》云：

影戲十三本，清渭南縣李芳桂撰。芳桂，乾隆丙午（一七八六）科舉人，官洋縣教諭，截取皋蘭知縣。㉓

可見乾隆間李芳桂以官宦士大夫而著有影戲劇本十三種。又此《通志稿·藝文》中附錄有陝西三原縣人，乾隆間官兵部郎中周元鼎之《影戲楊孝子傳》，傳中有云：

影戲不知所起，皮以肖人也。其為戲，四五人共一箱，出其篋藏刻畫人物，長弗尺，縮以竹杖，可上下其手，膝以下，可拳曲跳擲，皆側影。耳目鼻口具，而賢否雅健高下之品辨焉；冠履服飾，則文武男女異制，而富貴賤貧之等亦辨焉。佈絹於箱之上，高不及三尺，闊倍之；而贏周以葦，注油滿器，燒棉其中，煌煌熒熒，以為光明世界。清夜無事，村之父老子弟，就絹外坐而聽，立而望，婦女坐其後，弗諠

㉒ 見李十三史料研究組編：《清代戲劇家李十三評傳》（西安：陝西人民出版社，一九八七年）。

㉓ 轉引自《中國地方志民俗資料匯編·西北卷》（北京：書目文獻出版社，一九八九年），頁五〇。

㉔ 楊虎城等纂：《續陝西通志稿》，收入《中國地方志集成》第二三冊（南京：鳳凰出版社，二〇一一年據一九三四年北平來董閣鉛印本影印），卷一八六，頁五四，總頁七四六。

弗混，視觀優為甚閒適。戲之作，以一人為數人語聲，兩手可指揮數人，使出入俯仰揖讓之，循其度極

之，戈矛戟劍，爭鬨紛然，與夫神怪雲龍虎豹出沒之，各窮其變，亦云難矣！其徒三四人，絲竹金革之

器畢具，隨其所宜以應之，以寂以喧，以唱以嘆，以喜笑以怒罵，傳古今之聲容事理，亦可使觀者欣然

忘臥。大抵鄉之人，有慶而事於神者用之，視召優費省又無其煩擾也。㉕

此段資料，寫陝西乾隆間之皮影造型、影幕、燈光、觀眾、劇團、主演者，演出情況和内容，使人歷歷在目。

乾隆間又有陳宏謀《培遠堂偶存稿・文檄》，其卷一九有云：

影戲一件，必在夜演，亦聚集多人，皆足滋事。㉖

又其卷二七亦有類似話語。可見曾有「禁止夜戲」之舉，影戲自在其中。又《續陝西通志稿》卷一九七〈風俗

三〉有云：

臨潼關山鎮，喪事舊俗以演戲為揚名顯親。自光緒初書院修成，端人文士，力矯其弊。近三十年中，書

香人家專以延賓行三獻禮為大孝尊，故燈影之戲，不若從前之昂貴。……陝右各邑，於親喪多有演影戲

者。㉗

喪禮演戲，前文已見諸唐代傀儡戲，此又見諸陝西影戲，而今民俗亦然，可見其來已古。

㉕ 楊虎城等纂：《續陝西通志稿》，收入《中國地方志集成》第二二冊，卷一八六，頁五五，總頁七四六。

㉖〔清〕陳宏謀：《培遠堂偶存稿》（據清光緒丙申（二十二年）一八九六年湖北藩署重排印本，現藏於中央研究院傅斯年圖書館善本書室），頁二七。

㉗ 楊虎城等纂：《續陝西通志稿》，收入《中國地方志集成》第二二冊，卷一九七，頁一七，總頁一一二一。

(三)河北

乾隆三十九年（一七七四）修《永平府志》記載河北灤州「上元夕」：

通街張燈、演劇，或影戲、彄戲之類，觀者達曙。❷❽

據顧頡剛《中國影戲略史及其現狀》頁一一七推測，灤州影戲之興起必在明初，而鑑於記載則始於清嘉慶《灤州志》卷一，其記灤州風俗，謂正月十五前後，城中及鄉村必演影戲。當時之演法為：

用木板築小高台，後圍以布。前置長案，作寬格窗，蒙以棉紙。中懸巨燈，乃雕繪薄細驢鞹，作人物形。提而呈其影於外，戲者各肖所提腳色以奏曲。❷❾

觀其所記，與今日大致相同。

又光緒《灤州志》卷八〈封域中·時序〉記其學正左喬林之〈海陽竹枝詞〉第三首云：

張燈作戲調翻新，顧影徘徊卻逼真。環珮珊珊蓮步穩，帳前活見李夫人。❸⓪

按灤州影在當地稱「樂亭影」，蓋以樂亭最盛之故。而既見竹枝詞，亦可見光緒間甚盛行。

又清末河北灤縣人張景《退學齋·影戲詩》云：

❷❽ 轉引自《中國地方志民俗資料匯編·華北卷》（北京：書目文獻出版社，一九八九年），頁二三四。

❷❾ 〔清〕吳士鴻等修：《灤州志》（據清嘉慶十五年刊本，現藏於中央研究院傅斯年圖書館善本書室），卷之一〈疆理·風俗〉，頁五五。

❸⓪ 〔清〕楊文鼎等修：《灤州志》，收入《中華方志叢書》華北地方第二二〇冊（臺北：成文出版社，一九六九年據清光緒二十四年刊本影印），頁一四七。

傀儡跡久陳，土風競新穎。人生已如戲，作戲更因影。紛紜腳色殊，像人誰作俑。妝從半面窺，意可全神領。具體嗤相皮，牽絲走不脛。朝映白日見，暮照華燈耿。帷幄資運籌，機關鬥機警。如作廣寒遊，仙隊霓裳整。

又如海市中，奇觀樓閣迴。繪色兼繪聲，俚謠兼巴郢。悲歌燕趙多，靡曼鄭衛等。嘻笑與怒罵，淫哇間淒哽。亦能寓勸懲，善惡昭鑑醒。觀者如堵牆，無眠喜夜永。割席男女分，攜手兒童並。**31**

可見影人所能搬演的故事奇幻曲折，技術佳妙，感人頗深。

(四)浙江

乾隆時浙江海寧人吳騫《拜經樓詩話》卷三云：

影戲或謂仿漢武時李夫人事，吾州長安鎮多此戲。查巖門岐昌《古鹽官曲》：「艷說長安佳子弟，熏衣高唱弋陽腔。」蓋緣繪革為之，熏以辟蠹也。《歲寒堂詩話》摘張文潛〈中興碑〉「郭公凜凜英雄才，金戈鐵馬從西來」四句為弄影戲詩，彷彿類是。**32**

又浙江德清人俞樾（一八二一—一九〇六）《茶香室叢鈔》卷一八〈影戲〉條引《夢粱錄》、《武林舊事》之可知浙江海寧長安鎮所演為皮影戲，唱弋陽腔。

31〔清〕張景：〈影戲詩〉，轉引自湯際亨：〈中國地方劇研究之一——灤州影戲〉《中法大學月刊》八卷三期（一九三六年一月）。

32〔清〕吳騫：《拜經樓詩話》，收入《續修四庫全書》第一七〇四冊（上海：上海古籍出版社，二〇〇二年），頁一二一。

影戲資料，按云：

此戲今惟村落中有之，士大夫罕有寓目者，不謂此伎中亦有傳人也。❸❸

則影戲在俞樾之時，已不入士大夫之目。

(五)福建

又乾隆末年（一七九○年前後）福州人陳賡元《遊蹤紀事》中〈七言截・影戲〉云：

衣冠優孟本無真，片紙糊成面目新。千古榮枯泡影裡，眼中都是幻中人。❸❹

則福建福州演的是紙影戲。

嘉慶乙丑（一八○五）刊本定晉嚴樵叟《成都竹枝詞》云：

(六)四川

乾嘉間四川綿州人李調元《童山詩集》卷三八〈弄譜百詠・影燈戲〉云：

翻覆全憑兩手分，無端鉦息又鉦聞。分明奪地爭城戰，大勝連年坐食軍。❸❺

❸❸ 〔清〕俞樾撰，貞凡、顧馨、徐敏霞點校：《茶香室叢鈔》（北京：中華書局，一九九五年），卷一八〈影戲〉，頁三九五。

❸❹ 轉引自林慶熙等編注：《福建戲史錄》（福州：福建人民出版社，一九八三年），頁九九一一○○。

❸❺ 〔清〕李調元：《童山詩集》，收入嚴一萍選輯：《原刻影印百部叢書集成》第六一三冊（臺北：藝文印書館，一九六八年據清乾隆李調元輯刊《函海》本影印），卷三八，頁二。

燈影原宜趁夜光，如何白晝即鋪張。弋陽腔調雜鉦鼓，及至燈明已散場。**❸❻**

又道光間《樂至縣志》卷三〈風俗〉、同治間《郫縣志》卷一八〈風俗〉、光緒間《鹽亭縣志續編》卷一〈風俗〉、光緒癸卯重修《江油縣志》卷一一〈風俗〉等都記有演出影戲的習俗。

又宣統二年（一九〇九）刊行之《成都通覽》有兩幅「燈影戲」及「陝燈影」之插圖，其旁之說明文字云：

燈影戲：有聲調絕佳者，不亞於大戲班。省城之影尤齊全者，只萬公館及旦腳紅卿二處之物件齊完。省城凡十六班，夜戲二千五百，包天四吊。

陝燈影：秦腔也，小兒（以下原缺）。**❸❼**

則清末燈影戲在成都，其聲調有不下於大戲班者，而秦腔影戲亦流入成都。

清末周詢《芙蓉話舊錄》卷四〈清醮〉條謂：

清醮皆有會底，大約合三四街為一區，……會底豐者，則於本街廟內演戲，次則於街中搭台演燈影。**❸❽**

又卷四〈燈影〉云：

燈影戲各省多有，然無如成都之精備者。演時，以木柱紮一臺，縱橫不過丈許，以白夏布六七幅，合作銀幕，俗呼曰：「亮子」。畫則內面向光明處，夜則於幕內燃燈，使之明透，故尤宜夜而不宜畫，亦燈影之名所由來也。其演具以透明之牛皮為之，冠服器具，悉雕如戲場所用者。每具帽作一段，面孔作一段，衣履又共作一段，取其能甲乙互易也。帽長二寸許，面孔亦長二寸許，衣履長一尺二、三寸，合之長一

❸❻〔清〕楊燮等著、林孔翼輯錄：《成都竹枝詞》（成都：四川人民出版社，一九八二年），頁五五。

❸❼〔清〕傅崇矩編：《成都通覽》（成都：巴蜀書社，一九八七年），頁二九六－二九七。

❸❽〔清〕周詢：《芙蓉話舊錄》（成都：四川人民出版社，一九八七年），卷四〈清醮〉條，頁六三。

尺六、七寸。手又作三段，腳作一段，此數段皆以繩維繫之，取其能宛轉隨意也。背際加一巨曲鐵絲，手際加以細鐵絲，用長尺許之小竹棍，穿於背與手之鐵絲上，提者便持竹棍隨意作態。其餘唱工及鑼鼓管弦，無一不與戲劇吻合。不過提者一人，唱者又一人，彼此扣合叫應，有如雙簧之理。有時提者唱者亦可一人兼之。唱者不難，提者最難，蓋一舉一動，均須使燈影如人之扮演者也。此外臺上應有之桌、椅、燈彩，無不以皮為之。衣帽花紋，及生、旦、淨、丑之面孔皆雕鑿而成，浸以各種顏色，燈下視之，鮮明朗澈，悉與戲劇無異。省城有唐某者，自少至老，提燈數十年，得心應手，熟極而化，提者推為巨擘。尋常製一全部，所費不過千金。有宋姓者，豪於資，性酷嗜此，所製一部，雕染極稱精緻，除普通應有者外，以及神怪鳥獸，亦無奇不備，演時尤栩栩欲活，閱一、二年始製成，聞所費不下三、四千金。當時雇演一夜，價約三千文，連晝則倍之。故遇壽辰喜事，力不能演劇，或須在家慶賀者，多以此娛賓。廟會中資力不及者，亦率以此劇酬神，亦成都當日娛樂場中一特色也。🈺

周氏所記頗為周詳，可見皮影戲在成都演出的情況。

(七)廣東

道光間汪鼎《雨菲菴筆記》卷二〈蛇虎怪異〉云：

潮郡紙影戲亦佳，眉目畢現。

又卷三〈相術〉云：

則道光間廣東潮州紙影戲之盛況可知，技藝之佳妙可想。

又光緒間成書之小說《乾隆巡幸江南記》第八回亦寫到潮州之紙影戲：

趁著漆黑關城時候，兩個混入城中，在街上閒看些紙影戲文。府城此戲極多，隨處皆有，若遇神誕，走不多遠，又見一台，到處熱鬧。有雇本地戲班者，有京班、蘇班者。鹽分司衙門時常開演，人腳雖少，價卻便宜。**41**

則潮州不止本地紙影戲班眾多，連京班、蘇班也來湊熱鬧，大概潮班唱潮調，京班唱皮黃，蘇班唱崑腔，各有特色，所以才能在一地互相抗衡。

(八)江蘇

清道光間顧祿《桐橋倚棹錄》卷一一〈影戲洋畫〉條，謂蘇州虎丘人所表演的影戲：

燈影之戲，則用高方紙木匣，背後有門。腹貯油燈，燃炷七八莖，其火焰適對正面之孔。其孔與匣突出寸許，作六角式，須用攝光鏡重疊為之，乃通靈耳。匣之正面近孔處，有耳縫寸許長，左右交通，另以木板長六七寸許，寬寸許，勻作三圈，中嵌玻璃，反繪戲文，俟腹中火焰正明，以木板倒入耳縫之中，從左移右，從右移左，挨次更換，其所繪戲文，與為六角孔相印，將影攝入粉壁。匣愈遠而光愈大。惟室中須盡滅燈火，其影始得分明也。……昔虎丘孫雲球以西洋鏡……著《鏡史》行世，詳載《府志》。茲

40 以上二則轉引自江玉祥：《中國影戲》，頁二五一。

41 〔清〕無名氏著，顧鳴塘標點：《乾隆巡幸江南記》（上海：上海古籍出版社，一九八九年），頁七八—七九。

潮郡城廟紙影戲，歌唱徹曉，聲達遐邇。深為觀察李方赤、章煜之所厭。**40**

之影戲，殆即攝光鏡之遺法。……彭希鄭〈影戲〉詩云：疑有疑無睨粉牆，重重人影霧微茫。英雄兒女知多少，留住寰中戲一場。㊷

這顯然是「幻燈影戲」，可以說是結合現代科技的新影戲。

「幻燈影戲」之外，也出現過「機捩影戲」。一九一六年徐珂編輯《清稗類鈔》其「戲劇」條云：

影戲，與西人發明之影戲異，俗稱之曰羊皮戲者是也，蓋以彩色繪畫羊皮為人，中有機捩，人執而牽之，則能動。進止動作，與生人無異。演時夜設帳，張燈燭，隔帳望之。其唱曲道白，則皆人為之也，而亦有樂器佐之。㊸

其所謂「機捩」，應是在皮影關節上安上可以活動的環紐，使表演時靈活生動，故可謂之為「機捩影戲」。

又光緒間《松江府續志》卷五〈疆域志・風俗〉引《南匯志》云：「又有隱戲者，蓋興於浙之海鹽，頗復沿及浦東，亦其類也。」㊹ 按光緒間張文虎等編《南匯縣志》卷二四〈風俗志〉記有「影戲」，云：「蓋興於浙之海鹽，頗復沿及浦東，亦其類也。」㊺ 隱戲顯然即影戲。

㊷〔清〕顧祿：《桐橋倚棹錄》（據清道光間刊本，現藏於中央研究院傅斯年圖書館善本書室），頁七。

㊸〔清〕徐珂編撰：《清稗類鈔》，《戲劇類・影戲》條，頁五〇九二。

㊹〔清〕博潤等修，〔清〕姚光發等纂：《松江府續志》，收入《中國方志叢書》華中地方第一四三冊（臺北：成文出版社，一九七四年據清光緒九年刊本影印），頁四八〇。

㊺〔清〕張文虎等編：《南匯縣志》，收入《中國方志叢書》華中地方第四二冊（臺北：成文出版社，一九七〇年據一九二七年重印本影印），頁一四四一。

(九)山東

山東淄川人蒲松齡（一六四〇－一七一五）《蒲松齡集・日用俗字》云：

撮猴桃影唱淫戲，傀儡傷擠熱勝熏。❹

可見山東也有影戲和傀儡戲。

(十)甘肅

楊景修《廣陽府志續編》下冊〈戲劇〉云：

木偶戲（手撐者曰肘猴，線提者曰線猴），皮影戲（俗呼牛皮、燈影）亦盛行。❹

廣陽府屬甘肅省，該書所記為乾隆二十六年至民國二年裁府止百年間之府事，則清代甘肅亦有影戲和傀儡戲。

又據江玉祥《中國影戲》頁七〇－七八，根據老藝人口述和皮偶的雕刻特色來看，青海、雲南等地，清代也都有影戲傳入。若此，綜合以上所述，則我國影戲到了清代，不止歷朝皆見記載，散布大江南北，而且流入四裔邊陲之地，其盛況和藝術俱不失為世界影戲發祥地的泱泱氣象。

❹ 〔清〕蒲松齡：《蒲松齡集》（上海：上海古籍出版社，一九八六年），頁七五九。

❹ 楊景修：《廣陽府志續編》，下冊〈戲劇〉查無此段，轉引自江玉祥：《中國影戲與民俗》，頁四〇三。

第捌章　布袋戲之來源

布袋戲亦稱掌中戲，戲界自稱「掌中戲」，亦以此名其劇團，布袋戲則為俗稱，兩者均見於嘉慶刊本《晉江縣志》卷七二〈風俗志·歌謠〉，云：

晉人之習於風騷者復多詠歎淫恢，其發於情性者復多詠歎淫恢，不必如震木過雲也，不必如陽春〈白雪〉也。苟協律諧聲，即足傾聽入耳。有習洞簫、琵琶而節以拍者，益得天地中聲。前人不以為樂操土音，而以為「御前清客」，今俗所傳「絃管調」是也。又如「七子戲」，俗名「土班」；「木頭戲」，俗名「傀儡」。近復有掌中弄巧，俗名「布袋戲」。演唱一場各成音節，惟端午採蓮鬥龍舟曲，明黃克晦有詩：「乍採芙蓉製水衣，蒲觴復傍釣魚磯。歌邊百鷁浮空轉，鏡裡雙龍夾浪飛。倚棹中流風澹蕩，回橈極浦雨霏微。為承清釀耽佳賞，自怪猖狂醉不歸。」可謂識曲得其真矣。至若童子歌謠無關風雅，則置而不錄。❶

❶ 此段資料《福建戲史錄》謂見於嘉慶刊本，而亦見於《道光晉江縣志》（清胡之鋐修、周學會等纂，泉州市鯉城區地方志編纂委員會編印，一九八七年），據該書前《影印《道光晉江縣志稿》序》云：《晉江縣志》通行本為乾隆三十年朱之升等纂刊本，此道光本實為未刊稿，經該編纂委員會整理之後始印行間世。據此序說明，則《晉江縣志》應無嘉慶刊本。然《福建戲史錄》應別有所據。

這段資料記載了嘉慶間福建泉州府晉江縣的弦管、七子班、傀儡，和掌中弄巧的「布袋戲」。掌中戲和布袋戲其實已見於此。這也是掌中布袋戲最早的文獻記載。

但是布袋戲的發明，一般傳說，謂：掌中戲發明於泉州。明末清初，有梁炳麟者，屢試不第，一日偕友至九鯉仙公廟卜夢。仙公執其手，題曰：功名在掌上。夢醒，以為是科必中，欣然赴考。及至發榜，又名落孫山，廢然而歸。偶見鄰人操縱傀儡，略有所感，自雕木偶，以手代絲弄之，更見靈活。乃藉稗史野乘，編造戲文，演於里中，以抒其胸積。不料震動遐邇，爭相聘演，後遂以此為業，而致巨富，始悟仙公托夢之靈驗。❷

除梁炳麟傳說之外，也有說是孫巧仁所發明的，兩則傳說大同小異。傳說雖不可遽信，但一般以為布袋戲起於明季，則與傳說年代相仿。

然而清乾隆間的「肩擔戲」卻與「布袋戲」極為相近。李斗《揚州畫舫錄》卷一一云：鳳陽人蓄猴令其自為冠帶演劇，謂之猴戲。又圍布作房，支以一木，以五指運三寸傀儡，金鼓喧闐，詞白則用叫顙子。均一人為之，謂之「肩擔戲」。❸

像這樣的「肩擔戲」，其相關記載又見於以下資料：富察敦崇《燕京歲時記》云：

❷ 查《臺灣省通志稿》（黃純青監修，臺灣省文獻委員會編，一九五一年）卷六《學藝志·藝術篇》並無述及戲劇情形，未記該項傳說；一九九七年《重修臺灣省通志》卷一○《藝文志·藝術篇》第六章則述及戲劇，其第三節第一項「布袋戲的起源和派別」，始記此項傳說，但略去姓名，謂：「至於布袋戲的起源，相傳明末泉州城有一落第書生回鄉終日賽歡，做木偶在掌中玩弄解悶，將詩詞文章和稗官野史編造成戲文，自演自唱，很受鄉里的老少歡迎，再與福州雕刻、泉州刺繡、潮州音樂結合，逐漸形成了地方戲。」（林洋港等監修，臺灣省文獻委員會編，一九九七年）頁六五七。

❸ 〔清〕李斗撰，汪北平、涂雨公點校：《揚州畫舫錄》，頁二六三。

苟利子即傀儡子，乃一人在布帷之中，頭頂小台，演唱打虎跑馬諸雜劇。❹

間園鞠叟《一歲貨聲》云：

耍傀儡子：一人挑擔鳴鑼，前囊後籠，耍時以扁杖支起前囊。上有木雕小台閣，下垂其藍布圍，人籠皆在其中。籠內取偶人，鳴鑼銜哨，連耍帶唱，有八大齣之名：《香山還願》、《鈱美案》、《高老莊》、《五鬼抓劉氏》、《武大郎作尸》、《賣豆腐》、《五小兒打老虎》、《李翠蓮》。❺

《定海縣志・方俗第十六・風俗》「演劇」條云：

傀儡戲有二種：俗皆稱之曰小戲文，一種傀儡較巨者謂之下弄上，皆邑中墮民為之圍幕作場，大敲鑼鼓，由人在下挑撥機關，則傀儡自舞動矣。其唱白亦皆在下之人為之。一種小者，其舞臺如一方匣，以一人立於矮足几上演之，謂之獨腳戲，亦曰凳頭戲，為之者皆外來游民，傀儡戲大者多民間許願酬神演之，小者則多在街市演之，演畢向觀眾索錢，亦有以此許願酬神者。❻

王克潼〈漫話布袋戲〉：

「耍苟利子」設備簡單，僅由賣藝者摻了一擔舊藍箱，沿街兜賣，如有人叫他演唱的話，花上幾個大銅子，就可以賣唱的，拆開藍箱，搭起一座小舞台，圍以藍色小布幔，於是在台上就可以演上那麼一節〈唐僧取經〉等小故事。❼

❹〔清〕富察敦崇：《燕京歲時記》（臺北：廣文書局，一九六九年），頁四〇。

❺ 間園鞠叟：《一歲貨聲》，轉引自丁言昭：《中國木偶史》，頁四七。

❻《定海縣志》，收入《中國方志叢書》華中地方第七五冊（臺北：成文出版社，一九七〇年據陳訓正等纂修一九二四年鉛印本），頁五七五。

婁子匡《新年風俗志‧河南‧開封》「遊藝場條」云：

除了上述的享樂以外，最能吸收新年的閒人的，要算遊藝場了。第一個就是相國寺……最有趣的是「獨戲台」，隨處撐起舞台，一會兒傀儡登場，一個後台老板，又敲傢伙又唱戲「武督督，武督督！」「賣豆腐的酒醉打架」、「貪色的豬八戒揹孫猴子」，真能教人一見呵呵笑！不過這些僅能招聚幾十個婦人和孩子們來看熱鬧，佔上三分之二的街面，延長到個把鐘點的小小集合，算不得什麼遊藝場。❽

以上光就名稱就有肩擔戲、苟利子、傀儡子、獨腳戲、凳頭戲、獨台戲，從內容看來，它們都是名異實同，特色是：一人以五指運三寸傀儡，圍布作房配以鑼哨，連耍帶唱，能演出簡短劇目。從其特色看來，簡直就是早期的布袋戲，而其既見乾隆間《揚州畫舫錄》，較諸泉州布袋戲之見於嘉慶刊本《晉江縣志》又要早些，因此頗疑這個「耍苟利子」的「傀儡子」應是布袋戲的根源，若此，布袋戲的源生地就不是福建泉州了。就上述資料，比較合理的解釋是：乾隆間，安徽鳳陽人的「肩擔戲」傳入江蘇揚州，又流入北京稱苟利子或傀儡子，流入浙江定海稱獨腳戲或凳頭戲，流入河南開封稱獨台戲，可能也流入福建泉州稱掌中戲或布袋戲。流入泉州的時間在嘉慶間，在時間上也正好接得上。如果這樣推論可以站得住，那麼布袋戲的源頭就不是泉州，而是鳳陽；明末梁炳麟、孫巧仁祈夢之說也就子虛烏有了。

布袋戲傳入臺灣的年代難以考索，但從清末閩南名演師金貓、銀狗（有人說是金狗、銀豬）、何象、少春四人與臺灣布袋戲者宿黃海岱、王炎的年齡頂多相隔百年來推算，大概在一八五〇年前後，陸續有福建泉、漳、潮三州掌中戲班藝人來臺演出或定居下來傳徒，那時是道光咸豐間。❾

❼《中華日報》，一九六七年六月四日─六日。

❽婁子匡：《新年風俗志》（上海：上海文藝出版社，一九八九年），頁九。

結尾

由以上就歷代蒐羅之偶戲文獻考述得知：中國偶戲有傀儡戲、影戲、布袋戲三大類型。

傀儡又可分水傀儡、紙影、懸絲（提線）傀儡、盤鈴傀儡、杖頭傀儡、肉傀儡、藥發傀儡等六種；影戲又可分手影、紙影、皮影三種，紙影、皮影之彩繪者稱彩影。布袋戲亦稱掌中戲。

若論中國偶戲之起源與形成，最早之傀儡當係先秦之木偶喪葬俑，因其狀貌像人，故稱傀儡。傀儡一詞，文獻上又有魁壘、魁礧、魁礧、魁櫑、窟礧、窟儡、傀磊等寫法，黃庭堅認為當作「魁壘」；因其有機發可以踊躍，故稱俑；又進一步結合先秦大桃人與方相氏之辟邪除煞之功能。兩漢繼承先秦辟邪除煞功能而為喪家樂，進而用於嘉會歌舞，使傀儡粗具「戲」的意義。北齊以後，而傀儡有號為「郭公」、「郭禿」，為「俳兒之首」，以滑稽詼諧導引傀儡演出歌舞雜技，是為傀儡百戲時期。至隋煬帝「水飾」而達顛峰，並進入演出故事的傀儡戲劇時期。「水飾」即宋代之「水傀儡」，明代之「水禧」，它是在水中以機關運作的傀儡百戲。此時傀儡之製作已非常精緻，其能工巧匠有曹魏之馬鈞、北齊之沙門靈昭、隋煬帝時之黃袞，其後唐代也有馬待封、殷文亮、楊務廉等人。所以歷來傳說傀儡之起源，無論唐人所相信之西漢初陳平以傀儡扮飾女樂以惑匈奴冒頓閼氏之「秘計」說，或西晉人偽託《列子》所記之周穆王偃師說，就其傀儡之製作技術而言，皆有其可能；只是傀儡並非

❾ 虎尾五洲園黃海岱先生謂其父黃馬之師蘇聰，聰師唐山師父俊師，俊師與同時來臺之算師同師金狗、銀豬兩兄弟。見江武昌：《臺灣布袋戲簡史》，《民俗曲藝》第六七、六八期合輯（一九九〇年十月出版），「布袋戲專輯」，頁八八—一二六，此見頁九〇。

如此起源而已。

　　唐代人文薈萃，佛寺戲場興起，變文等說唱文學發達；古文運動成功，造就傳奇小說。在這種背景之下，用為百戲歌舞滑稽詼諧的傀儡，乃進一步用為說唱之憑藉，亦即以傀儡為故事中人物，由藝人操作傀儡，為傀儡代言而說唱表演故事；此時之演出，圍以障幕，所用之傀儡以懸絲提升，絲線越多技巧越高，靈活度越大，引人入勝也越深。於是傀儡戲融入人們生活，為各階層所喜愛，甚至宰相杜佑退休後，也在市井中看用盤鈴伴奏的所謂「盤鈴傀儡」，只是有唐一代未見「水傀儡」為可怪耳。而唐代之懸絲傀儡既能演出「尉遲公」、「鴻門宴」，則此時之傀儡戲已能演出「超諸百戲」的戲劇或戲曲矣！

　　到了兩宋，可以說是偶戲登峰造極的時代，兩宋都城汴京、杭州的文化藝術經濟都非常繁盛，其瓦舍勾欄堪稱為庶民文學藝術的大溫床，其樂戶與書會才人推波助瀾，使得百藝競陳。就偶戲而言，傀儡戲在前代的水傀儡、懸絲傀儡之外，又增加以竹棍操作的杖頭傀儡、以小孩模擬傀儡動作的肉傀儡，另一種以火藥發動，謂之藥發傀儡。這五種傀儡中之藥發傀儡，可能只是百戲特技；其餘四種都能戲劇、戲曲。傀儡之外，兩宋又有「影戲」，有雜技性的手影，有可以演出戲劇、戲曲且加以綵繪的紙影和皮影。兩宋的傀儡戲可以演出如煙粉靈怪、鐵騎公案、史書歷代君臣將相等內容的長篇故事，劇本有如崖詞；影戲也可以搬演講史如三國故事。影戲的淵源形成也難於定論，可能直接模擬唐代俗講的畫軸和唐代用來說唱的傀儡戲，因為影戲就戲劇和戲曲的功能，其實與說唱和傀儡戲不殊。

　　元代以後的偶戲，除清代皮影戲有較多的文獻外，記載不多。元代傀儡可以演出《太平錢》，傀儡世家朱明的祖父在宮中演出傀儡戲，朱明藝術修養已達到人偶合一的程度，曾於松帥韓侯偃武堂上演出《尉遲平寇》、《子卿還朝》，寓有諷刺之意。明代懸絲傀儡有腳色之別，能演出《五顯傳奇》，宮中水傀儡百戲之外，另有一

人執鑼在旁宣白題目，替傀儡登答贊導喝采，演出劇目有《英國公三敗黎王》、《孔明七擒七縱》、《太保太監下西洋》、《八仙過海》、《孫行者大鬧龍宮》等。清代所謂「大台宮戲」由水傀儡改為杖頭傀儡。元代影戲有紙影，或謂隨蒙古軍傳至波斯。明代稱影戲為燈戲，其影人由「紙骨子」剪成，再糊以彩絹，河北蔚縣與樂亭縣留存有影戲文物，包括戲臺、劇本、影偶、紙影窗等。清代影戲由於諸王將軍之喜好，甚為發達，流播區有北京、陝西、河北為盛，尚及浙江、四川、廣東、福建、江蘇、山東、甘肅等地。

由以上可見，中國偶戲進入歌舞百戲的時代在漢初（西元前二○六），迄今兩千兩餘年；其用為說唱演述長篇故事見於盛唐玄宗時（七一二—七五五），迄今一千二百數十年；其傀儡戲與影戲多藝逞能，臻偶戲藝術文學之極致者則在兩宋（九六○—一二七八），迄今千餘年；而後起之秀布袋戲，百餘年來在臺灣亦有光輝燦爛之歲月，而今在大陸之偶戲，諸多改良，無論懸絲傀儡、杖頭傀儡、布袋戲與影戲，皆能別開境界，融入生活、發皇國際，則中國為偶戲之古國與大國，誰曰不宜！

引言

戲曲劇種演進之脈絡，顧名思義是在考述戲曲劇種源生、形成、成熟、鼎盛、蛻變、衰落之過程和情況。

若以藝術為基準劃分，戲曲劇種有小戲、大戲、偶戲三大系統。

就戲曲表演藝術而言，所謂「小戲」，指凡「演員妝扮合歌舞以代言演故事者」皆屬之。以其源生之主要元素而分，有儺儀小戲、宮廷俳優小戲、民間歌舞小戲、民間雜技小戲等。所以稱「小」，乃因其「本事」不過是極簡單的鄉土瑣事，基本上採用即興式的表演，以傳達鄉土情懷，往往出以滑稽笑鬧。演員少至一人、二人或三人，妝扮生活化，藝術構成元素簡陋，主體在「踏謠」，為「戲曲」之雛型。

「大戲」相對「小戲」而言，演員足以充任各門腳色、扮飾各種人物，情節複雜曲折足以反映社會人生，藝術形式已屬綜合完整的戲曲之總稱。大戲以歌樂分有詩讚系板腔體、詞曲系曲牌體兩種體式。屬詞曲系曲牌體有：北曲雜劇、南曲戲文、南雜劇、傳奇、短劇；屬詩讚系板腔體有：梆子戲、皮黃戲、京劇等。以體製分

有宋元南曲戲文、金元北曲雜劇、明清南雜劇、明清傳奇四系列。以腔調分有三類型：其一單腔調劇種，如海鹽、弋陽、餘姚、崑山、梆子等。其二雙腔調劇種，如崑弋、崑梆、京梆、皮黃等。其三多腔調劇種，如川劇、贛劇、湘劇、婺劇、金華劇等。

偶戲有傀儡戲、影戲、布袋戲三大類型。傀儡戲論其操作，可分水傀儡、懸絲（提線）傀儡、盤鈴傀儡、杖頭傀儡、肉傀儡、藥發傀儡六種。影戲論其材質則可分手影、紙影、皮影三種；紙影、皮影之彩繪者稱彩影。布袋戲亦稱掌中戲。

以上可見分類基準不同，所得體類自然有別。戲曲劇種演進之脈絡必須兼顧藝術、體製、腔調三基準，方能見其互動之關係。因此「戲曲劇種演進史」可說是「戲曲史」的骨幹，骨幹畢具，架構整飭。戲曲史中「戲曲藝術演進史」、「戲曲文學演進史」、「戲曲理論演進史」乃有可正確依存的載體，故為「戲曲史」研究和著作的前提。如果「戲曲劇種」的遞變沿革不用乾嘉考證學的功夫加以釐清，使之綱舉目張、脈絡分明，則整個戲曲史的論述便失去準據而凌亂。

本章乃以此為基礎，設綱布目，罅漏裨補、探索新知，用以考述戲曲劇種演進之脈絡。又以小戲、大戲兩大系統作為考述「戲曲劇種演進」之綱領，蓋「小戲」為戲曲源起之雛型，「大戲」為戲曲成立之面貌。

一、小戲之演進脈絡

「戲劇」之命義涵括最廣，凡「演員妝扮演故事」者均是，所以戲曲、話劇、舞劇、歌劇、偶戲、儺戲，乃至於電視劇、電影都是。「戲曲」則專指「中國古典戲劇」而言，有「小戲」與「大戲」之分。因此，較諸

「小戲」之為「演員合歌舞以代言演故事」而言，「戲劇」只是「演員演故事」，則其源生必較「小戲」為古老。

據此概念，小戲略分「先秦至唐代戲劇與戲曲小戲體系」、「宮廷官府戲曲小戲『參軍戲』體系」、「民間戲曲小戲《踏謠娘》體系」三大體系，分別舉例概述。

(一)先秦至唐代戲劇與戲曲小戲體系

先秦文獻中，戲劇、戲曲諸因素逐次結合，首先是歌舞、歌樂的結合，或妝扮、雜技的結合；其次是歌樂和妝扮的結合；然後用以演故事，終於出以代言體。

例如《周禮》❶，儺中方相氏的扮相是：身上蒙著熊皮，頭戴有四個眼睛的黃銅面具，穿著黑色上衣，繫著紅色裙子，手中舞動著干戈。他的任務有二：其一為四季裡率領成百的部屬逐屋逐室的驅逐疫鬼；其二在喪禮中，導引棺槨前進，到了墓地和棺木入壙時，用戈擊其四周，逐除其中的罔兩土木之怪。方相氏顯然有扮飾，其驅疫過程已具簡單的情節，已具「演故事」的條件，可以算是「戲劇」。

先秦典籍中最能證實為「戲劇」，乃是《史記‧樂書》記載的《大武》之樂。❷據說周公攝政六年之時，在宗廟演奏「大武」之樂，象武王伐紂之事。賓牟賈和孔子對《大武》之樂所作的解釋，極富象徵意義。譬如樂舞中何以有「永歎」、「淫液」的歌聲，賓牟賈的解釋是：武王的軍士們希望趕緊起兵伐紂，恐怕稍遲就失去良

❶《周禮‧夏官司馬》云：「方相氏掌蒙熊皮，黃金四目，玄衣朱裳，執戈揚盾，帥百隸而時難，以索室毆疫。大喪先匶（柩），及墓，入壙，以戈擊四隅，毆方良。」詳見〔漢〕鄭玄注，〔唐〕賈公彥疏，〔清〕阮元校勘：《周禮注疏》（臺北：藝文印書館，二〇〇一年），頁八。

❷ 詳見〔漢〕司馬遷：《史記‧樂書》（北京：中華書局，一九五九年），頁一二二六—一二二九。

機，所以發出這樣的聲音。對於舞者「總干而山立」、「發揚蹈厲」的動作，孔子的解釋是：舞者持著干盾，如山而立，穩然不動，象徵武王伐紂，軍容威嚴，以待諸侯之至；舞者舉起衣袂，頓足蹈地，面有怒容，則象徵姜太公助武王伐紂，奮發威勇，希望速成蕭商之志。其中「成」是樂章的意思，六成，則有六個樂章；「夾振」是兩人拿著鈴鐸為舞隊按節奏的意思。表演〈大武〉的隊舞，顯然是合「歌舞樂」一起表演，也就是三者之間是密切結合而相應的。因此，周初中國的歌舞樂已經合而為一，且具有象徵的意義，用以表達「武王伐紂」的故事，所以已具「戲劇」的意義。

先秦文獻符合戲曲雛型小戲之命義「演員合歌舞以代言演故事者」，則為《九歌》。其中〈湘君〉、〈湘夫人〉、〈大司命〉、〈東君〉、〈山鬼〉、〈國殤〉等六篇皆以巫覡代言對口歌舞。所祭之神鬼，如所祭者為男性，則由覡扮尸而以巫祭之；如為女性，則由巫扮尸而以覡祭之。以〈山鬼〉為例❸，由「子慕予」、「余處幽篁」、「戴華予」、「君思我」等語，可見為極明顯之代言體，則「巫」必扮「山鬼」，「覡」必扮「公子」對歌對舞。就〈山鬼〉而言，人間的公子和深山中的女鬼彼此相傾相慕，可望而不可即，思情繾綣，相約而不能會合，終於懷憂而別的情景，誠然具有情人相慕其故事性儘管薄弱，但畢竟在「演故事」，這也是小戲的「特質」之一。就〈山鬼〉，「覡」必扮「公子」對歌對舞。

❸ 依據〈山鬼〉口吻，分析其對口歌舞：「(公子唱) 若有人兮山之阿，被薜荔兮帶女羅。既含睇兮又宜笑，子慕予兮善窈窕。(山鬼唱) 乘赤豹兮從文狸，辛夷車兮結桂旗。被石蘭兮帶杜衡，折芳馨兮遺所思。余處幽篁兮終不見天，路險難兮獨後來。(公子唱) 表獨立兮山之上，雲容容兮而在下。杳冥冥兮羌晝晦，東風飄兮神靈雨。留靈脩兮憺忘歸，歲既晏兮孰華予？(山鬼唱) 采三秀兮於山間，石磊磊兮葛蔓蔓。怨公子兮悵忘歸，君思我兮不得閒。(公子唱) 山中人兮芳杜若，飲石泉兮蔭松柏。君思我兮然疑作。(山鬼唱) 雷填填兮雨冥冥，猿啾啾兮狖夜鳴。風颯颯兮木蕭蕭，思公子兮徒離憂。」詳見〔宋〕洪興祖：《楚辭補注》(臺北：國立臺灣大學出版中心，二〇一六年)，頁一一三─一一八。

欲相約而不得會合，終於惆悵各自歸去的「情節」；而其對歌對舞，也充分顯現「二小戲」的模式。故〈山鬼〉已具備「演員合歌舞以代言演故事」的「戲曲」條件，由於其情節簡單，歌舞的藝術尚屬鄉土巫術，所以止能稱為「小戲」；而這樣的「小戲」是以「巫覡妝扮歌舞」為主要元素，運用代言演故事，在原始宗教的祭祀場合孕育而形成。因《九歌》合諸小戲十篇演於沅湘之野，故可稱之為「小戲群」。

以上方相氏之「驅儺」和〈大武〉之樂，應屬「戲劇」；《九歌》代表戲曲雛型之小戲群正式成立。

兩漢魏晉南北朝的表演藝術，西漢總稱為「角觝戲」，東漢以下或俗稱或別稱「百戲」。角觝是取角技為義，亦即「技藝競賽」，故所包頗廣，例如張衡〈西京賦〉描寫漢武帝在長安「平樂觀」賞看角觝戲「廣場奏技、百藝競陳」的情況，有「角力特技、化妝歌舞、假面弄獸、武術表演」等。其中記載東海黃公通法術，能制服白虎的故事④，成為漢代百戲劇目之一。到了晉代葛洪《西京雜記》有更詳細的記載：表演時有兩個演員，老人扮成黃公，用深紅色的繒帛綁住頭髮，手拿赤金刀，踏著巫術步法的「禹步」⑤，另一個演員扮老虎形貌，演出相鬥摔角。人虎「搏鬥」雖然深合「角觝」之義，但並非著重以實力決勝負，而是充分表演舞蹈的趣味。結

⑤《西京雜記》：「有東海人黃公，少時為術，能制龍御虎，佩赤金刀，以絳繒束髮，立興雲霧，坐成山河。及衰老，氣力羸憊，飲酒過度，不能復行其術。秦末，有白虎見於東海，黃公乃以赤刀往厭之。術既不行，遂為虎所殺。三輔人俗用以為戲，漢帝亦取以為角觝之戲焉。」詳見〔晉〕葛洪：《西京雜記》（北京：中華書局，一九八五年），卷三，頁一六。

④《西京賦》：「東海黃公，赤刀粵祝，冀厭白虎，卒不能救；挾邪作蠱，於是不售。」薛綜注云：「東海能赤刀禹步，以越人祝法厭虎，號黃公。」詳見〔東漢〕張衡：〈西京賦〉，收入〔梁〕蕭統編，〔唐〕李善注：《文選》（上海：上海古籍出版社，一九八六年），頁七七。

果黃公為白虎所殺，已具敷演故事之性質。再從《西京賦》中「赤刀粵祝」一語看來，老人必是手持赤刀，口中念念有詞，很可能有賓白或歌唱。《東海黃公》的表演已具演員妝扮，合歌舞以代言演故事，可說是戲曲的「雛型」，故事和表演均屬簡單的「小戲」。

《西京賦》又記載《總會仙倡》之布景與内容，李善注：「仙倡，偽作假形，謂如神也。罷豹熊虎，皆為假頭也。洪涯，三皇時伎人，倡家託作之，衣毛羽之衣。」⑥可見這是一場化妝表演，有歌唱有舞蹈，有變化多端的場景，也許是搬演一場神仙聚會歌舞的故事；若此，則為戲劇，甚至可能是代言的戲曲。

上承《東海黃公》，三國蜀漢有《慈潛訟閱》的劇目。許慈、許潛並為學士，卻謗讟忿爭，矜己妒彼。《三國志》記載：「先主愍其若斯，群僚大會，使倡家假為二子之容，傚其訟閱之狀，酒酣樂作，以為嬉戲，初以辭義相難，終以刀仗相屈，用感切之。」⑦所云倡家傚許慈、許潛訟閱之狀以為嬉戲，類似《東海黃公》的角觚遺風。換言之，蜀漢先主是以角觚戲的模式，由優伶假扮官員，搬演許慈、許潛平居所為，如同東漢和帝以角觚模式戲弄石犹平居所為（詳下文）。

唐五代文獻中的戲劇和小戲，最主要是宮廷優戲「參軍戲」；其次為民間戲曲小戲《踏謠娘》（詳下文）；另有兩漢以後傀儡百戲演化而來的唐傀儡戲。關於戲劇劇目，例如《蘭陵王》。蘭陵王，史有其人，根據相關記

❻ 《西京賦》：「華嶽峨峨，岡巒參差，神木靈草，朱實離離。總會僊倡：戲豹舞羆，白虎鼓瑟，蒼龍吹箎；女娥坐而長歌，聲清暢而蜲蛇；洪涯立而指麾，被毛羽之襳襹。度曲未終，雲起雪飛，初若飄飄，後遂霏霏。複陛重閣，轉石成雷，霹靂激而增響，磅礚象乎天威。」詳見〔東漢〕張衡：《西京賦》，收入〔梁〕蕭統編，〔唐〕李善注：《文選》，頁七五一一七六。

❼ 〔晉〕陳壽：《三國志》（北京：中華書局，一九五九年），頁一〇二三。

載⑧，《蘭陵王》之妝扮為戴面具（大面，即代面、假面）、穿紫衣、繫金帶、手執鞭，以笛、拍板、腰鼓、杖

鼓伴奏，以「蘭陵王入陣」與周軍作戰為情節，而有歌曲，則為歌舞戲劇無疑，只是無法證明是否運用代言體。

至於小戲劇目，如崔令欽《教坊記》記載〈鳳歸雲〉一曲⑨，《敦煌曲子辭》中有〈鳳歸雲〉曲辭四首，觀

後二首歌辭內容⑩，應為男女對口之辭，且係代言。首敘錦衣公子慕鄰女，表達心中愛戀之意；次乃東鄰女所

答，縷陳家世，丈夫出征，已志不可奪。深合「合歌舞以代言演故事」之條件，則為「戲曲」無疑，然其情節

「簡單」，故尚為「小戲」。

(二)宮廷官府戲曲小戲「參軍戲」體系

戲曲小戲成為「劇種」，始於唐代「參軍戲」，是倡優用以諷諫的滑稽戲；而同時盛行的民間小戲劇目《踏

謠娘》，則是民間藝人供為笑樂的歌舞小戲，各有淵源，各有演化，但同是唐人戲曲中最具代表性的劇種。

⑧ 《舊唐書》云：「代面出於北齊。蘭陵王長恭才武而貌美，常著假面以對敵。嘗擊周師金墉城下，勇冠三軍。齊人壯之，為此舞，以效其指揮擊刺之容，謂之《蘭陵王入陣曲》。」詳見〔後晉〕劉昫等撰：《舊唐書》（北京：中華書局，一九七五年），卷二九，頁一○七四。

⑨ 〔唐〕崔令欽：《教坊記·曲名》，《中國古典戲曲論著集成》第一冊（北京：中國戲劇出版社，一九五三年），頁一五。

⑩ 「幸因今日，得睹嬌娥！眉如初月，目引橫波。素胸未消殘雪，透輕羅。□□□□，朱含碎玉，雲髻婆娑。東鄰有女，相料實難過。羅衣掩袂，行步逶迤。逢人間語羞無力，態嬌多！錦衣公子見，垂鞭立馬，腸斷知麼？兒家本是，累代簪纓；父兄皆是，佐國良臣。幼年生於閨閣，洞房深。訓習禮儀足，三從四德，針指分明。娉得良人，為國願長征。爭名定難，未有歸程。徒勞公子肝腸斷，謾生心。妾身如松柏，守志強過，曾女堅貞。」詳見任訥校：《敦煌曲校錄》（上海：上海文藝聯合出版社，一九五五年），頁八一九。

根據唐段安節《樂府雜錄》記載,「參軍戲」始於東漢和帝(八九一一〇五)館陶令石耽⑪,其《戲弄石耽》其實是上承《東海黃公》,而下啟《慈潛訟閱》,已具「參軍戲」的實質,只是缺少冠上名稱。「參軍戲」之名稱,當定於後趙石勒(約三一九一三三五)《趙書》記載⑫,周延為參軍館陶令,斷官絹數百匹,石勒使周延贓官為俳優,列於優中,受他優戲弄,以此為笑樂。

宮廷優戲中,與「參軍」演對手戲的是「蒼鶻」,見於歐陽脩(一〇〇七一一〇七二)《新五代史》,記載五代十國的徐知訓(八九五一九一八),驕橫恣肆,經常狎侮君主楊隆演:「嘗飲酒樓上,命優人高貴卿侍酒。知訓為參軍,隆演鶉衣髼鬠為蒼鶻。知訓嘗使酒罵座,語侵隆演。隆演愧恥涕泣,而知訓愈辱之。」⑬ 從這齣《知訓使酒罵座》的參軍戲,可知「蒼鶻」的妝扮是「鶉衣髼鬠」。

唐五代「參軍戲」相當盛行,亦有滑稽詼諧的性質。例如高彥休《唐闕史》記載「李可及戲三教」。⑭ 咸通

⑪ 《樂府雜錄》:「開元中,黃幡綽、張野狐弄參軍,始自後漢館陶令石耽。就有贓犯。和帝惜其才,免罪。每宴樂,即令衣白夾衫,命優伶戲弄,辱之,經年乃放。」詳見【唐】段安節:《樂府雜錄》《中國古典戲曲論著集成》第一冊,頁四九。

⑫ 《太平御覽》:「石勒參軍周延,為館陶令,斷官絹數百匹,下獄,以八議宥之。後每大會,使俳優著介幘,黃絹單衣。優問:『汝為何官,在我輩中?』曰:『我本為館陶令。』斗擻單衣,曰:『政坐取是,故入汝輩中。』以為笑。」詳見【宋】李昉等:《太平御覽》(北京:中華書局,一九六〇年),卷五六九,頁二五七二。

⑬ 【宋】歐陽脩:《新五代史》(北京:中華書局,一九七四年),卷六一,頁七五六。

⑭ 可及乃儒服儒巾,褒衣博帶,攝齋以升崇座,自稱「三教論衡」。其隅坐者問曰:「既言博通三教,釋迦如來是何人?」對曰:「是婦人。」問者驚曰:「何也?」對曰:「《金剛經》云:『敷座而坐。』或非婦人,何煩夫坐,然後兒坐也?」上為之啟齒。又問曰:「太上老君何人也?」對曰:「亦婦人也。」問者益所不諭。乃曰:「《道德經》云:『吾

中，有優人李可及，曾於延慶節（懿宗誕辰），倡優為戲。李可及是參軍，隅坐者是蒼鶻，一問一答，戲言釋迦

如來、老子、孔子皆為婦人，是為《三教論衡》的劇目。參軍戲在宮廷官府演出，雖然重在散說的滑稽詼諧和

匡正諷諫，但並非只是「科白戲」，上文舉例《慈潛訟閱》「酒酣樂作」可證。宮廷優伶承應時以音樂歌唱襯托

與搭配，是自然而平常的事。

到了宋金雜劇，乃至金代後期所謂「院本」，則是唐五代參軍戲的進一步發展。例如宋張端義（約一二三五

年前後在世）《貴耳集》記載，宋高宗賜宰執宴，御前雜劇妝秀才三人，高宗分別問其仙鄉何處，出什麼生藥？

其中湖州秀才曰：「出黃藥。」因「黃藥」諧音「皇伯」，秀王趙子偁為孝宗生父，當時在湖州，故答曰：「最

是黃藥苦人！」高宗即日召入，賜第，奉朝請。⑮

考察現存的文獻，除少數稱「雜戲」外，大多自稱「雜劇」，則為「宋雜劇」無疑。因此「雜劇」到了宋

宋雜劇每一場四人或五人，每場包括先做的尋常熟事一段叫「豔段」，和次做而通名兩段的「正雜劇」。一

場完整的雜劇演出通常共有三段；後來又加入一段「散段」叫「雜扮」或「雜班」，又叫「紐元子」或「拔和」。

因此發展完成的「宋雜劇」結構共有四段：豔段和散段是各自獨立，前者是「尋常熟事」的引子，後者是「以

資笑端」的結尾；而「正雜劇」的「通名兩段」自然是主體，而且也可以各自獨立。

⑮
有大患，是吾有身；及吾無身，吾復何患？」倘非婦人，何患於有娠乎？」上大悅。又曰：「文宣王何人也？」對曰：
「婦人也。」問者曰：「何以知之？」對曰：「《論語》云：『沽之哉！沽之哉！我待價者也。』向非婦人，待嫁奚
為。」詳見〔唐〕高彥休：《御題唐闕史》，收入〔清〕鮑廷博輯：《知不足齋叢書》第一集（北京：中華書局，一九
九九年），卷下，頁七。
〔宋〕張端義：《貴耳集》，《文淵閣四庫全書》第八六五冊（臺北：商務印書館，一九八三年），卷下，頁一二。

代，就其廣義而言，仍和角觝、百戲，乃至雜戲一樣，都是當時各種技藝的總稱。但若就狹義而言，則「宋雜劇」當指「唐五代參軍戲」之嫡派而言。不過，宋雜劇比起參軍戲，有幾點值得注意。其一，參軍戲固有不少是寓諷諫於滑稽，但也不乏純為笑樂者；宋雜劇則幾乎都是「因戲語而箴諷時政」之旨。其二，參軍戲演出時，未見優伶「扑擊」的動作，但宋雜劇則習以為常。參軍顯然由唐五代之可以戲侮其對手，演變為完全反被戲侮之對象，因之每遭對手扑擊。其三，參軍戲在中唐之後，與參軍演出對手戲的腳色謂之「蒼鶻」；而宋雜劇演出資料中，未見有所謂「蒼鶻」，乃稱其對手為「副者」。其四，文獻中指稱「雜戲」，亦可視之為「雜劇」。其五，現存宋雜劇演出的文獻，都是內廷官府的優戲，而且都是以問答見義，寓諷諫譏刺於滑稽詼諧之中，未有如參軍戲之流入民間者。

金遼雜劇與宋雜劇不殊，金雜劇改稱院本。胡忌《宋金雜劇考》在王國維的基礎上，考定「行院」的含義，包含舊時所稱的妓女、樂人、伶人、乞丐等類人而言，稱「行院人家」。[16]行院人家以技藝餬口，因稱所據以演出之底本為「院本」。「院本」實與宋代宮廷小戲「雜劇」不殊，只因雜劇至金末流播民間，由「行院人家」搬演，而改稱「院本」。元陶宗儀《輟耕錄》曰：「金有院本、雜劇、諸公（當作宮）調，院本、雜劇，其實一也。國朝，院本、雜劇，始釐而二之。」[17]可見金院本與宋雜劇不殊，「院本」不過由「雜劇」改稱而已，所以腳色名目相同。副淨之為參軍、副末之為蒼鶻，亦可見其為唐參軍戲嫡派。

雖然雜劇院本為參軍戲的嫡派，但本身仍有進一步的發展。宋雜劇對參軍戲如此，金院本對宋雜劇亦然。

南宋周密《武林舊事》著錄「官本雜劇段數」[18]，元《輟耕錄》著錄「院本名目」[19]，更多至六百九十種，其

⑯ 胡忌：《宋金雜劇考（訂補本）》（北京：中華書局，二〇〇八年），頁九一一三。

⑰ 〔元〕陶宗儀：《南村輟耕錄》（北京：中華書局，一九五九年），「院本名目」，卷二五，頁三〇六。

「正院」本當如「正雜劇」，為參軍戲之嫡派。而雜劇之「豔段」與「散段」，則是以「正雜劇二段」為基礎所

吸收之「小戲」。因此，完整之宋金雜劇四段，其實是個「小戲群」。它對參軍戲來說，首先將其直接承襲之主

體「正雜劇」擴充為兩段，然後再吸收民間之雜技小戲為前後兩段。整體雖為四段，而四段其實是各自獨立的

「小戲群」。金院本雖然與宋雜劇大抵一致，但也有它的進一步發展，其所謂「院么」一類，已是改良式的院

本，也就是元雜劇「么末」的前身。⑳宋金雜劇院本和參軍戲一樣，有劇本㉑，有音樂㉒但也有以散說滑

稽為主或至多加入徒歌的演出方式。宋金雜劇院本花樣百出，而且逐漸進步到元雜劇「大戲」的邊緣。

宋金雜劇院本的內容多采多姿，有許多已經顯示是來自民間，所謂「官本」不過言其為官府所用，同樣可

以包括流入官府的民間劇本，文獻資料和田野考古都有不少證據。例如宋自牧《夢粱錄》（成書於宋度宗咸淳

十年，一二七四）記載：「今士庶多以從省，筵會或社會，皆用融和坊、新街及下瓦子等處散樂家，女童裝末，

加以弦索賺曲，祇應而已。」㉓所云「散樂家」就是民間藝人，在南北宋已經相當普遍，應當就是宋雜劇在民

⑱〔宋〕周密：《武林舊事》，收入〔宋〕孟元老等著：《東京夢華錄》（上海：古典文學出版社，一九五七年），「官本雜劇段數」，卷十，頁五〇八—五一二。

⑲〔元〕陶宗儀：《南村輟耕錄》，頁三〇六—三一五。

⑳曾永義：《中國古典戲劇的形成》，收入《詩歌與戲曲》（臺北：聯經出版事業公司，一九八八年），頁七九—一一四。

㉑《宋史·樂志》云：「真宗（九九八—一〇二三）不喜鄭聲，而或為雜劇詞，未嘗宣布於外。」〔元〕脫脫等：《宋史》（北京：中華書局，一九七七年），卷一四二，頁三三五六。又官本雜劇二百八十本與院本名目六百九十種，都應當是宋金雜劇院本的劇本名稱。

㉒從《武林舊事》官本雜劇段數中，可確知其音樂包括大曲、法曲和詞曲調。詳見〔宋〕周密：《武林舊事》，「官本雜劇段數」，卷十，頁五〇八—五一二。

間的推動者，因此在田野考古方面，也有宋雜劇在民間活動的跡象。成為民間娛樂的宋雜劇，流傳到永嘉結合當地里巷歌謠而成為「永嘉雜劇」；宋室南遷後的福建，其泉州已成為「海濱鄒魯」，莆田、漳州亦已人文薈萃、經濟發達，則產生「莆田雜劇」那樣結合莆田歌謠和官本雜劇的民間小戲，應當是極可能的。若此，所謂「泉州雜劇」、「漳州雜劇」……自亦可推而及之。

戲曲由小戲發展成為大戲「南戲北劇」以後，表面上看來，作為參軍戲嫡派的「院本」也跟著消失。事實不然，它先與北劇同臺先後演出，繼而在南戲北劇中作插入性的搬演，終於融入其中而成為南戲北劇的一分子「插科打諢」。「插入性院本」，只是假借院本的滑稽詼諧來調劑南戲北劇的演出，就劇情而言，可以游離劇外；但「融入性的院本」雖屬院本性質，但事實上與南戲北劇的劇情已血脈關合、渾融一體了。到了明清傳奇，淨丑或淨末之間的科諢，保留院本遺規的例子，仍然所在多有。總之，以「滑稽詼諧」為本質的「參軍戲」，不止易代而有嫡派子孫「宋金雜劇院本」，縱使本身已發展為大戲「南戲北劇」，亦要將之或作「插入性」、或「融入性」的遺傳下來，不變其「科諢」之趣。即使到了清代，依舊由小丑活躍其「滑稽詼諧」於京劇與各地方戲曲之中，甚至由戲曲而化身轉型為說唱曲藝之「相聲」。可見中華文化一脈相傳，深厚廣遠，生生不息的原動力，何其偉大而永垂不息。

(三)民間戲曲小戲《踏謠娘》體系

繼唐代宮廷小戲劇種「參軍戲」之後，接續論述民間盛行的戲曲小戲劇目《踏謠娘》的種種情況，及其堅

〔宋〕吳自牧：《夢粱錄》，收入〔宋〕孟元老等著：《東京夢華錄》，〈妓樂〉，卷二〇，頁三〇八—三〇九。

韶而豐沛的生命力所衍生的歷代小戲劇種。《踏謠娘》最早見於唐崔令欽（生卒年不詳）《教坊記》❷，其後唐宋筆記小說或史書都有相關文獻著錄。縱觀《踏謠娘》的發展情形，大概有前後兩個階段：前一階段在北齊，是河北的地方戲。特色為男扮女妝，主題在表現醉酒的丈夫和受委屈的太太之間的爭執，大約分兩場，首場太太「行歌」，次場夫妻毆鬥，以此引發觀眾的笑樂。這時的劇名叫《踏謠娘》，男主角叫「郎中」。後一階段在盛唐以後或更早的初唐，特色為婦女主演，情節加上「典庫」，可能指妻子典當沽酒，因此人物也增加一位管理當鋪的人，情節增多為三場，可能重在詼諧調笑，甚至涉及淫蕩，所以旨趣大異。這時的男主角改稱「阿叔子」，劇名有的仍稱《踏謠娘》，有的則訛變為《踏搖娘》，而通行的名稱是《談容娘》。「談容」可能也是由「踏謠」音轉訛變過來的，「談」或指賓白歌唱，「容」或指姿態動作，同樣是描摹其表演的語詞。此時的《談容娘》不止流行民間，而且也進入宮廷。

此劇情節雖簡單，但實白已具首尾，合乎戲劇的要件。《教坊記》所謂「每一疊」，可看出用的是民間音樂；所謂「入場行歌」、「旁人齊聲和之」、「且步且歌」，可看出鄉土歌謠和幫腔，而且是代言體；所謂行歌之「行」、且步且歌之「步」，可看出是地方風俗性的舞蹈；所謂「作毆鬥之狀」，可看出表演的身段；所謂「稱冤」，可看出賓白，而且是代言體：所謂「丈夫著婦人衣」，可看出是男扮女妝：所謂「入場」的「場」，應當是一種「除

❷《教坊記》：「北齊有人姓蘇，齆鼻。實不仕，而自號為「郎中」。嗜飲，酗酒，每醉，輒毆其妻。妻銜悲，訴於鄰里。時人弄之：丈夫著婦人衣，徐步入場行歌。每一疊，旁人齊聲和之，云：「踏謠，和來！踏謠娘苦！和來！」以其且步且歌，故謂之「踏謠」；以其稱冤，故言「苦」。及其夫至，則作毆鬥之狀，以為笑樂。今則婦人為之，遂不呼「郎中」，但云「阿叔子」。調弄又加典庫，全失舊旨。或呼為「談容娘」，又非。」詳見〔唐〕崔令欽：《教坊記》，《中國古典戲曲論著集成》第一冊，頁一八。

地為場」的「場」，指的是平地上的表演區。可知《踏謠娘》已是十足的民間歌舞戲，因此任中敏將之視為「全能劇」，指這齣「唐戲之不僅以歌舞為主，而兼由音樂、歌唱、舞蹈、表演、說白五種技藝，自由發展，共同演出一故事，實為真正戲劇也。」㉕《踏謠娘》故事情節短小簡單，構成戲曲的元素，還沒有發展到一種精緻完成的藝術層面，所以只是一個地方小戲。

到了宋代，堪稱《踏謠娘》之嫡派，而為近現代地方小戲之先驅者有：宋金之「爨體」、「雜扮」和明代之「過錦戲」，扼要敘述如下。

宋金時代以「爨」為名目者，如陶宗儀《輟耕錄》「院本名目」條云：「院本則五人。……一日副末，……一日引戲，一日末泥，一日孤裝。又謂之『五花爨弄』。或曰：『宋徽宗見爨國人來朝，衣裝鞵履巾裹，傅粉墨，舉動如此，使優人效之以為戲。』」㉖如此說來，「院本」又叫做「五花爨弄」；所以稱作「五花」，蓋因由五腳色搬演；所以名為「爨」，乃因為宋徽宗時爨氏族人來朝，院本演出時仿其妝裏的服飾和身段也不難想見。「爨弄」之「弄」，當如「曲弄」、「車鼓弄」之「弄」，指其為樂舞戲曲。因之，「爨」即是以「爨」之表現形式所演出之樂舞戲曲；而「五花爨弄」則是以五種腳色所搬演的「爨體」戲曲。「爨」搬演時的身段特色是「踏」，也是「詠歌踏舞」，正和《踏謠娘》的「踏謠」或「踏歌」相同。

無論其來朝之時為唐為宋，帶來當地人歌舞，自是極自然的事。所以「爨弄」模仿爨氏族人歌舞的緣故。

宋金「雜扮」，見於吳自牧《夢粱錄·妓樂》云：「又有『雜扮』，或曰『雜班』，又名『紐元子』，又謂之『拔和』，即雜劇之後散段也。頃在汴京時，村落野夫，罕得入城，遂撰此端。多是借裝為山東、河北村叟，以

㉕ 任中敏：《唐戲弄》，收入王小盾等主編：《任中敏文集》（南京：鳳凰出版社，二〇一三年），頁三五一。

㉖ 〔元〕陶宗儀：《南村輟耕錄》，頁三〇六。

資笑端。」㉗所謂「紐」應為「扭」之同音訛變，「元」與「圓」亦然。「扭圓子」頗能描述說明眾人「踏舞」，有如今所見「土風舞」之情況。若此，這樣的「雜扮」和《踏謠娘》就有以下幾點相似：其一，都是表演鄉土人情；其二，踏謠娘的搖頓其身與紐元子的扭捏作態，以及踏謠娘眾人一齊且步且歌，與紐元子許多人湊在一起裝腔作勢的扭動，都有「踏歌」的意味；其三，踏謠娘目的在「以為笑樂」，紐元子也是「以資笑端」。

明代有流入宮廷的民間小戲群，這種務在滑稽的「小戲」，明代稱曰「過錦戲」。根據呂毖《明宮史》記載，過錦戲就是笑樂院本，「約有百回」㉘，則是一個大型的「小戲群」了。除了務在滑稽，仍不失古優諫的遺風。

到了清代，從現在習見的皮黃小戲，如〈小放牛〉、〈鋸大缸〉、〈上小墳〉等，則止於滑稽詼諧而已。

至於「近現代地方小戲」體系㉙，可從清乾隆間《綴白裘》考述其劇目及其內涵，以見地方小戲見諸文獻之現象。又可從《戲曲志》三十一種中考述其淵源形式之六條徑路：即以鄉土歌舞、小型曲藝、雜技、儺舞、小型偶戲、多元因素等作為基礎而形成。就劇情內容而言，頗多與近代小戲不殊，亦即以鄉土生活瑣事，傳達鄉土之情懷。但也有以歷史人物或《水滸》故事敷衍的連齣戲曲；小戲也有以多齣串戲的小戲群。凡此應當是小戲的進一步發展，為邁向大戲的過渡。

流行唐代的民間小戲《踏謠娘》，不止西漢的《東海黃公》和三國蜀漢的《慈潛訟閭》與之有傳承關連；就其本身而言，亦有《踏謠娘》之名稱訛變與前後階段主演者有別而有「阿叔子」、「談容娘」之異稱。而其嫡派

㉗〔宋〕吳自牧：《夢粱錄》，卷二〇，頁三〇九。

㉘〔明〕呂毖：《明宮史》，《四庫全書珍本》第五集（臺北：商務印書館，一九七六年），卷二，頁一八一—一九。

㉙相關論述，詳見曾永義：〈錢德蒼輯《綴白裘》所見之地方戲曲〉，《戲曲研究》第八三輯（二〇一一年四月），頁一八九—二一七。收入《戲曲與偶戲》（臺北：國家出版社，二〇一三年），頁一五九—一九一。

子孫，更綿延於宋金之「爨體」、「雜扮」，明代「過錦戲」，乃至清代以來之地方小戲，則其生命力亦如宮廷小戲一般，多麼豐沛而綿長。

二、大戲之演進脈絡

孕育南戲北劇「大戲」劇種的溫床是宋、元的瓦舍勾欄，而促使之成立發展的推手，就是活躍瓦舍勾欄中的樂戶和書會。「瓦舍」顧名思義，當指以瓦覆頂之房屋。後來又進一步將「瓦」用來稱佛寺。而佛寺既已為「戲場」，則瓦舍亦自轉有「戲場」之意。⓿至宋元而「瓦舍」或脫離佛寺獨立而成為「百藝競陳」的「民間劇場」。此等「瓦舍」在兩宋已是「士庶放蕩不羈之所，亦為子弟流連破壞之地」，顯然已成為風月淵藪、酒色銷魂之窟。至於瓦舍中表演場所之「勾欄」，顧名思義，蓋因表演區之舞臺四周有欄杆，以其勾連曲折，故名。瓦舍中之勾欄有稱蓮花棚、牡丹棚、夜叉棚、象棚者，可見勾欄有自己的名稱，而勾欄由於用竹木構成，故亦可稱「樂棚」，或簡稱「棚」。一般所謂的「樂棚」乃因應節慶娛樂而搭建，所以也可以在「露臺」上直接搭設。如果是設在瓦舍中的永久性樂棚，則稱「勾欄」。

宋元之所以瓦舍勾欄興盛，關鍵在於都城坊市的解體，代之而起的是街市制的建立。趙宋建國後，廢除宵禁，街心市井，至夜尤盛，自然促成兩宋都城汴京和杭州的繁盛。兩宋的「汴、杭」二都，結合唐代戲場中的

⓿ 康保成：〈瓦舍、勾欄新解〉，《文學遺產》第五期（一九九九年），頁三八—四五。按：中國佛寺成為民眾共同的游藝場所，由來已久，唐人每稱之為「戲場」。「戲場」一詞最早見於漢譯佛典，此佛典之「戲場」指競技場所，如角力，相撲等。直到宋代，「戲場」才用以專指優戲演出場所。宋之「瓦舍」實由唐宋以降之佛寺戲場而來。

樂棚和場屋，在商業市場中形成了兩宋的瓦舍勾欄；而在瓦舍勾欄中活躍的樂戶歌伎和書會才人，也成了其中

繁盛伎藝的促成者，並從而孕育了南戲北劇「大戲」的產生和成立。

所謂「大戲」的定義是：「搬演情節複雜引人入勝之故事，以詩歌為本質，運用代言體在狹隘劇場上所呈現出來，具虛擬、

技，通過演員充任腳色扮飾人物，以講唱文學韻散交替方式，密切融合音樂和舞蹈，加上雜

象徵、程式化原理的綜合文學和藝術。」㉛大戲分四大體系，概述如下。

（一）由地方小戲發展形成之「南戲」

1. 南戲之淵源——從鶻伶聲嗽到永嘉雜劇

鶻，即「蒼鶻」，參軍戲於中唐以後，與「參軍」一起演出的對手叫「蒼鶻」。參軍戲和宋金雜劇院本及地

方小戲一樣，演出的特色皆「務在滑稽」，故「鶻伶」用指滑稽戲的演員。「聲嗽」則是閩南方言的用語，意為

帶有表情的聲口。因此「鶻伶聲嗽」指滑稽演員表演的身段和聲口，以市井口語來描摹南戲初起時的特質和表

演。

明徐渭《南詞敘錄》：「或云：宣和間已濫觴，其盛行則自南渡，號曰『永嘉雜劇』，又曰『鶻伶聲嗽』。

其曲，則宋人詞而益以里巷歌謠，不叶宮調，故士夫罕有留意者。」㉜指出南戲濫觴於北宋徽宗宣和年間（一

一一九—一一二五），以永嘉本土的鄉土歌舞為基礎而形成的「小戲」，稱曰「鶻伶聲嗽」，其所用的樂曲尚未繫

以宮調，只有「隨心令」的里巷歌謠㉝，以「雜綴」方式搬演鄉土瑣事，正是「小戲」的共同特質。

㉛ 著者為發展完成的「大戲」所下的定義加以潤飾。曾永義：〈中國古典戲劇的形成〉，收入《詩歌與戲曲》，頁八○。

㉜ 〔明〕徐渭：《南詞敘錄》，《中國古典戲曲論著集成》第三冊（北京：中國戲劇出版社，一九五九年），頁二三九。

至於徐渭所說「其盛行則自南渡」，指「鶻伶聲嗽」吸收流入民間的「官本雜劇」，形成「永嘉雜劇」或「溫州雜劇」，並向外流布，時間大約在南渡（一一二七）之際，其間相距不過數年。「永嘉雜劇」所用的樂曲，即是徐渭所說：「其曲則宋人詞而益以里巷歌謠。」既有「宋人詞」，則以詞樂謹嚴，就不是「隨心令」了。換言之，宋代官本雜劇流播到永嘉，和永嘉本土的小戲「鶻伶聲嗽」結合而成為新型的小戲，已具有生命力，會流布到外地，被外地人稱作「永嘉雜劇」。其稱「永嘉」，明其具永嘉方言為基礎的「里巷歌謠」；其稱「雜劇」，明其吸收官府詞樂的成分。因此「永嘉雜劇」或「溫州雜劇」較諸「鶻伶聲嗽」，雖然已見成長，可能已由鄉村進入城市，但應當仍未脫離小戲階段。

2.南戲之形成——戲文、戲曲

宋光宗紹熙年間（一一九○—一一九四）之前，「永嘉雜劇」又吸收說唱文學以豐富其故事情節和音樂曲調乃至曲調的聯綴方法，從而壯大為「大戲」，稱曰「戲文」、「戲曲」，從濫觴到形成，其間約六十餘年。這段文獻見於徐渭《南詞敘錄》記載：「南戲始於宋光宗朝，永嘉人所作《趙貞女》、《王魁》二種實首之。」[34]其指為「實首之」的《趙貞女》和《王魁》，實就其已發展成為戲文的「大戲」而論。

戲文之「文」是從話文之「文」而來；而話文與戲文之「文」實同指其各自之內容，亦即用文字所敘述之故事情節。此等故事情節用於說話則為「話文」，用於演戲則為「戲文」；如經刊印成書，則話文成為「話本」，

34 〔明〕徐渭：《南詞敘錄》，頁二三九。

33 《南詞敘錄》云：「本無宮調，亦罕節奏，徒取其畸農市女順口可歌而已，諺所謂『隨心令』者，即其技歟？間有一二叶音律，終不可以例其餘，烏有所謂九宮？」詳見〔明〕徐渭：《南詞敘錄》，《中國古典戲曲論著集成》第三冊，頁二三九—二四○。

戲文成為「劇本」。所以自名為「戲文」，亦在強調其獲自說話的重要滋養，即「文」，即話本用文字敘述的故事情節。「永嘉雜劇」向兩宋的話本、諸宮調、唱賺、覆賺等借用豐富曲折的故事情節而壯大易名為「戲文」，是很自然的。例如諸宮調是吸收唐宋大曲、詞調、纏達、纏令、嘌唱、民間俚曲而形成的，則「戲文」所用之曲，其來源也是多方面的。至此「曲」在戲中的分量越顯其重要，因此以「戲文」為稱。

「戲文」又稱「戲曲」，與「雜劇」對稱。「雜劇」指「北雜劇」（元雜劇），「戲曲」是指「南戲曲」（宋戲曲）；則「戲曲」為「戲文」之異名，實為足與「北雜劇」抗衡之大戲。至於「戲文」所以又稱作「戲曲」，不過如同「戲文」一般，強調其故事情節，則稱「文」；強調其音樂歌唱，則稱「曲」；亦即重其以「文」演「戲」則稱「戲文」，重其以「曲」演「戲」則稱「戲曲」。「戲文」與「戲曲」不止詞彙結構相同，同時表示其所汲取以壯大為大戲的滋養都是說唱文學和藝術。

3. 南戲之流播——永嘉戲曲

在永嘉完成和盛行的戲文或戲曲，以其生命力之雄厚，自然也會向外流播。明確記載的文獻，見於宋劉壎（一二四〇—一三一九）《水雲村稿》：「至咸淳，永嘉戲曲出，潑少年化之。」而後淫哇盛，正音歇。」[35]指出南宋度宗咸淳間（一二六五—一二七四），永嘉戲曲已經流布到江西南豐一帶，故被稱作「永嘉戲曲」，從形成到流播，其間又約七十餘年。此外，元劉一清《錢塘遺事》記載：「至戊辰、己巳間，《王煥》戲文，盛行於都下，始自太學有黃可道者為之。」[36]可知宋度宗咸淳戊辰、己巳年間（一二六八—一二六九），《王煥》戲文已

㊵ 〔宋〕劉壎：《水雲村稿》，《文淵閣四庫全書》第一一九五冊（臺北：臺灣商務印書館，一九八三年），〈詞人吳用章傳〉，卷四，頁三七〇—三七一。

㊶ 〔元〕劉一清：《錢塘遺事》（上海：上海古籍出版社，一九八五年），〈戲文誨淫〉，卷六，頁一二六。

流播至臨安（杭州），而且相當盛行。以常理推之，永嘉戲曲或永嘉戲文流布在外，有可能早於咸淳以前。再從相關文獻資料推測，福建閩南地區的莆田、泉州和漳州應當在光宗朝就已流入戲文；而廣東潮州由後來的戲文傳本觀察，也應當是戲文流播的地方，只是時間未必在南宋。現在福建的莆仙戲和梨園戲為「南戲遺響」，大抵是不差的。

「南曲戲文」、「南戲」，只是元明兩代的人為了用以和「北曲雜劇」、「北雜劇」、「北劇」相對待的稱呼，都是體製劇種。而當其流播各地，以「戲文」為例，會產生兩種現象：其一，由永嘉傳到江西南豐，雖結合當地方言和民歌，但基本上尚保存溫州腔韻味，仍稱「永嘉戲曲」，亦可稱作「永嘉戲文」。其二，如由永嘉傳到莆田、泉州、潮州，腔調被當地「土腔」所取代，而有「莆腔戲文」、「泉腔戲文」、「潮調戲文」，元代以後的海鹽戲文、餘姚戲文、弋陽戲文、崑山戲文也是如此；凡此皆為「腔調劇種」，其流播多方，自成體系者，則稱「聲腔劇種」。

(二)由宮廷小戲發展形成之「北劇」

「北劇」是由「北曲雜劇」、「北雜劇」一再省稱而來。北曲雜劇共有十種名稱，其稱「樂府」者，乃因它是音樂文學，有如漢代「樂府」，襲用其稱以取其古雅；稱「傳奇」者，因其內容曲折，奇人奇事，引人入勝，所以情節特性與之相彷彿的諸宮調、北曲雜劇和南曲戲文，也借用為名；其稱「北曲」者，強調其主體音樂的北方屬性；稱「元詞」者，則借宋詞之「詞」，以說明為元人之音樂文學。以上四種名稱，或借用古語或從其片面性格而言，故後來皆不用以指稱北曲雜劇。另外六種名稱則可看出北曲雜劇演進的歷程：「北院本」之「院本」見其小戲階段的雛型；「院么」或「么麼院本」見其進入大戲之過渡；「么末」見其完成為大戲的俗稱；

「雜劇」見其完成為大戲並取宋金雜劇之地位代之,而為有元一代戲曲的專稱;「北劇」則見其與「南戲」對立之情況。以下扼要敘述北劇之淵源,形成、流播及其分期。

1.北劇之淵源──金院本

北曲雜劇的源頭是金院本。「院本」將原由淨色滑稽散說兩段為主的演出形式,發展為以末色歌唱兩段為主,從此戲曲藝術質性變遷,而有「院么」之稱。又由此進一步將宋金雜劇院本豔段、正雜劇(院本)兩段、散段,結構為四段故事首尾一體,而以末色主唱全劇的新劇種,是為「么末」。「么末」、「朗末」為民間俗稱,異名同實,即以「末色」為主要(么)為顯著(朗)之意,以別於宋雜劇之主要為淨色歌說。由此亦可見「院么」實為「院本么末」之合稱,指由「院本」過渡到「么末」的劇種。

2.北劇之形成與流播

「么末」成立的年代應當在宋寧宗嘉定七年(金宣宗貞祐二年,一二一四)。金遷都於南京(汴京),宋金「雜劇」改稱為「院本」,又進而有「院么」之名;所以其成立之地亦應當是當今之開封、洛陽、鄭州一帶之「中原」,或稱「中州」,因此北曲雜劇以《中原音韻》為正聲。至於由市井口語之「么末」轉而取「雜劇」而代之,時間則應當在元世祖至元八年(一二七一)改國號「蒙古」為「大元」之後,至元十六年(一二七九)滅宋之前。

小戲可以多源並起,大戲只能一源多派,因此「么末」或「雜劇」由中原流播各地必因方言腔調之不同而分派為各腔調劇種。北曲雜劇發祥地在中州(河南開封、洛陽、鄭州一帶),故魏良輔《南詞引正》調唱北曲宗中州調為佳;北曲發達後以大都為中心,故以小冀州調按拍傳弦最妙;又流播至湖北,故有「黃州調」之腔調劇種。至元末明初北曲音樂變革而產生「弦索調」;南曲崑山水磨調獨霸劇場後,也用來唱北曲,謂之「北曲

南調」，即「北曲崑唱」。又考察劇作家籍貫分布情況，元代前期在北方，後期在南方，亦可見北劇創作與流播

的區域性。再由考古文物觀察，大都、真定、東平、平陽，正是北劇至元間大盛之時的四個流播地域，加上源

生地開封，可說是當時北劇的「五大中心」。

3. 北劇之分期

元雜劇至明代成化年間餘勢猶存，則北曲雜劇實跨越元明清三代。倘從其源生至其衰落，可分成以下七個時期：

(1) 小戲群源生期「金院本」，時間約在宋寧宗嘉定二年、金衛紹王大安元年（一二○九）之前。

(2) 小戲發展轉型過渡大戲期「金院么」，時間約在宋寧宗嘉定二年、金衛紹王大安元年（一二○九）前後。

(3) 大戲形成始興期「金蒙么末」，時間約在宋寧宗嘉定七年、蒙古成吉思汗九年、金宣宗貞祐二年之後至元世祖中統元年之前（一二一四—一二六○）。

(4) 北方大戲大盛期「蒙元么末與元雜劇」，時間約在元世祖中統元年至至元三十一年（一二六○—一二九四）。

(5) 大戲南北全盛期「元雜劇」，時間約在元成宗元貞元年至英宗至治三年（一二九五—一三二三）。

(6) 大戲衰弱期「元雜劇」，時間約在元泰定帝泰定元年至順帝至正二十七年（一三二四—一三六七）。

(7) 大戲餘勢蕩漾期「明初北曲雜劇」，時間約在明太祖洪武元年至憲宗成化二十三年（一三六八—一四八七）。

著者提出北劇分期，可以解決戲曲史三個問題：其一，北曲雜劇之產生，根源金院本，其地在汴京而非燕京。其二，北曲雜劇「關、馬」一出，其體製規律既已如此完整，內容已如此豐富，藝術已頗為講究，其故乃



在於早在民間已有院么與么末之前奏與醞釀。其三，元雜劇之興盛情況，實有金蒙么末之始興，北方蒙元么末與元雜劇之大盛，以及貞元、至治間之南北全盛等三個階段。

(三) 以南戲為母體與北劇交化而形成之「傳奇」

「北曲雜劇」與「南曲戲文」在元代一統下有交化的現象。南戲、北劇之淵源形成與流播，看似分居南北，其實在流播中互相交化融合，從而產生「混血」之新劇種。其以南戲為母體者，產生「南雜劇」。以南戲為母體者，於元中葉後「北曲化」，元末明初「文士化」，明嘉靖末「崑山水磨調化」，經此「三化」而轉型蛻變為呂天成《曲品》所稱之「新傳奇」，亦即戲曲史上所稱之「明清傳奇」。關於南戲之「三化」，概述如下。

1. 南戲之「北曲化」

戲文原本不用北曲，由於元代北曲盛行，元代戲文間用北曲曲牌或套數，自然有逐漸「北曲化」的趨勢。《永樂大典戲文三種》中，成於南宋中葉以後的《張協狀元》尚無北曲；而成於元朝統一之後的《小孫屠》[37]，以及元末明初的《宦門子弟錯立身》[38]，都使用北曲。其後明正德以前之南戲《趙氏孤兒記》、《尋親記》、《琵琶記》、《香囊記》、《三元記》等僅用北隻曲；《精忠記》、《繡襦記》已見合套；《千金記》、《投筆記》則始見數。詳見錢南揚校注：《永樂大典戲文三種校注》（臺北：華正書局，二〇〇三年），頁二四二一二四三。

[37] 凌景埏考證《小孫屠》戲文為元人蕭德祥所作。詳見凌景埏：《南戲與北劇之交化》，《燕京學報》第二七期（一九四〇年六月），頁一七一一一九七。按：《小孫屠》第七、九、十四、十八、十九齣套式皆有北曲。

[38] 《錯立身》第十二齣在北越調【鬥鵪鶉】套中，插入以【四國朝】為引子，由【中呂・駐雲飛】四支過曲組成之南曲套

北套。[39]及至所謂「傳奇」成立，以南曲為主而入北隻曲、合腔，或合套、北套獨立成齣，乃成為體製規律。

2. 南戲之「文士化」

南戲在元末明初由高明《琵琶記》已可見明顯的「文士化」現象。蓋戲曲一入文人手中，就會沾染文人作文的氣息，其佳妙者能如《琵琶》琢句工巧、使事俊美；其庸劣者如《龍泉》、《五倫》、《玉玦》、《玉合》之晦澀。南戲「文士化」以後既已如此，「傳奇」乃繼承此特色而不稍衰。

3. 南戲之「崑山水磨調化」

明世宗嘉靖（一五二二—一五六六）、穆宗隆慶（一五六七—一五七二）年間，江蘇太倉魏良輔（約一五二六—約一五八六）與蘇州洞簫名手張梅谷，常州笛師謝林泉等人，以江蘇崑山腔為基礎，融合浙江嘉興海鹽腔、江西弋陽腔、浙江餘姚腔（南戲四大聲腔），以及江南民間小曲等多種藝術成分，進行音樂改革，名曰「崑山水磨調」。徐渭《南詞敘錄》云：「惟崑山腔止行於吳中，流麗悠遠，出乎三腔之上，聽之最足蕩人。」[40]此書成於嘉靖三十八年（一五五九），推論嘉靖三十七至三十八年之間，崑山水磨調已經風行。

梁辰魚生於明武宗正德十五年，卒於神宗萬曆二十年（一五二〇—一五九二），承魏良輔衣缽，以水磨調歌所著《浣紗記》，使南戲蛻變為體製劇種「傳奇」，而腔調劇種「崑劇」亦因以成立。《浣紗記》是南戲進入「崑腔化」的標誌，同時代的劇作家也運用這種「時調」，其後不止「傳奇」連「南戲」也用水磨調演唱了。

南戲在「北曲化」、「文士化」、「崑曲化」之後，乃集南北曲之所長、提升文學地位、增進歌唱藝術，而成

[39] 今得見明早期的傳奇，為成化、弘治、正德間的作品，諸本均有北曲。詳見淩景埏：《南戲與北劇之交化》，頁一七六—一七七。

[40] 徐渭：《南詞敘錄》，頁二四二。

為精緻的文學和藝術，使士大夫趨之若鶩，劇本的記錄和流傳下來的獨多，蔚成大國而被稱為「傳奇」。

(四) 以北劇為母體與南戲交化而形成之「南雜劇」

以「北劇」為母體者，於元中葉以後逐漸在唱詞上文士化，而至明初至中葉南曲化與日俱深；至魏良輔以後，其唱腔終究不免崑山水磨調化，經此「三化」而轉型蛻變為「明清南雜劇」。關於北劇之「三化」，概述如下。

1. 元中葉後至明代雜劇逐漸「文士化」

元代大都雜劇風格典雅劇藻麗的劇作家，以王實甫、馬致遠為代表；到了元末鄭光祖（生卒年不詳），曲詞更為斧鑿。明雜劇雖然是明代戲曲的旁支，但明代戲曲作家，都是道道地地的傳統文人；再加上公安派諸人的提倡，明代戲曲地位，較之元代，崇高得多。可見元雜劇發展到明雜劇，必然走上文士化的背景，及其必然雅化的結果。

明代雜劇大略可以分作三個時期：憲宗成化以前（一三六八—一四八七）一百二十年間為初期；孝宗弘治以迄世宗嘉靖（一四八八—一五六六）約八十年間為中期；穆宗隆慶以至明亡（一五六七—一六四四）約八十年間為後期。明初百二十年間，真正可以稱為雜劇大家，只有初期的周憲王朱有燉。其《誠齋雜劇》三十一種俱存，音律諧美，詞華精警，以故能風行一時。在他之前，雜劇不失元人本質；在他之後，雜劇逐漸染上明人的氣息，終於形成獨特的精神面貌。在元明雜劇史上，朱有燉可以說居於樞紐的地位。

弘治至嘉靖這八十年間，康海、王九思、李開先、許潮、徐渭、馮惟敏、汪道昆、梁辰魚等知名作家，雜劇不過一、二種，多亦不過數種。創作目的或藉雜劇體裁用以逞才，展現個人美麗的詞藻和風雅。對於題材的

選擇以文人掌故為主，以佛道為副。因此中期以後的雜劇，完全成了「文士化」的局面。

2. 明中期雜劇之「南曲化」

元劇謹嚴的體製，到了明代，由於傳奇的興起而逐漸蛻變。明代初期雜劇，作家大都是由元入明，無論體製或風格，大抵遵守元人的科範，不失元人的韻味。遵守元人成規者，初期約佔百分之八十，中期約佔百分之二十一，到了後期，僅約百分之十一。其改變元雜劇的規範，包括不限四折、不限一種腳色主唱、不限一折一個宮調、不限一折同押一韻、使用南曲宮調曲牌、使用南戲傳奇腳色行當、開場使用傳奇家門形式、合數劇為一劇等等，都是南戲北劇交化產生「南曲化」的現象。

3. 明後期雜劇之「崑山水磨調化」

明代後期，無論雜劇、傳奇都呈現非常蓬勃的氣象，戲曲已經取得了文學正式的地位，政府的禁令也已經逐漸鬆懈，尤其是崑曲凌駕諸腔之上，風靡全國。因此，中期即見衰微的北曲，這時更是沒落了。南北曲兼用的情形，在初期僅見賈仲明《昇仙夢》用四折合套，中期也只有徐渭《翠鄉夢》用二折合套，以及許潮《太和記》八種中有六種其一折中用合套。到了後期，「南北」、「南合」、「南北合」的情形比比皆是。如果折數較多的，便以南曲為主而偶雜北曲或合套，折數少至一、二折的，便純用北曲，或南曲，或合套、合腔，其家門形式及演唱方法則往往與傳奇不殊，稱為「南雜劇」與「短劇」。

「南雜劇」界說有廣狹二義。狹義的南雜劇，是指每本四折，全用南曲，王驥德所謂「自我作祖」的劇體，其形式和元人北雜劇正是南北相反。廣義的南雜劇，則指凡用南曲填詞，或以南曲為主而偶雜北曲、合套，折數在十一折之內任取長短的劇體。因為這樣的劇體和傳奇只是長短的不同而已，應當也是屬於南北曲交化後的南曲範圍，所以仍可稱之為南雜劇。「短劇」也有廣狹二義：廣義的短劇是與傳奇相對而言，亦即上文所說的廣

義的南雜劇，因為它較之傳奇，只是長短的不同而已。狹義的短劇，則專指折數在三折以下的雜劇，因為它比起一般觀念中四折的雜劇是更為短小了。

本書對於「南雜劇」取其廣義，對於「短劇」則取其狹義。無論南雜劇或短劇，其形製較為短小，同時偶爾運用或兼用北曲，這兩點無疑是南戲傳奇的現象。因此，後期的南雜劇與短劇，其實是以北劇為母體與南戲交化而形成之「混血兒」，理應是明雜劇代表的體製劇種。短劇發軔於中期，至後期而朝氣蓬勃，降及滿清更登峰造極，只是逐漸古典化，終至脫離氍毹、登上案頭，而變成辭賦的別體了。

(五)明清腔調劇種與戲曲劇種之遞嬗軌跡

北曲雜劇，魏良輔說有中州調、冀州調、黃州調、水磨調、絃索調之分，但「腔調」觀念實自明代始被提及。即因體製劇種之流播，其本身之土腔若弱於流播地之土腔，則以流播地之強勢腔調為名，而有「腔調劇種」之稱，從此在戲曲史上佔有極重要之地位。對此特詳為考述，重探溫州腔、海鹽腔、餘姚腔、弋陽腔、四平腔、從「崑山腔」到「崑劇」、梆子腔、皮黃腔等腔系之基礎。由此「腔調劇種」在戲曲史上之重要地位才能彰明較著。

明代「腔調劇種」流播之後，清代以來之地方腔調大戲劇種更踵繼前修，大行其道。因先綜合考述其形成與發展之多種徑路。就其形成而言，有「由小戲發展而形成」、「由大型說唱一變而形成」、「以偶戲為基礎而形成」等三條線索；就其發展而言，有「汲取其他腔調而壯大者」、「與其他劇種同臺並演而壯大者」、「以傳統古劇為基礎而蛻變更新者」、「隨劇種聲腔之流布而產生新劇種者」等四種面向。

而近代戲曲以歌樂之結合為基準，亦形成兩大類型，即：「詞曲系曲牌體」與「詩讚系板腔體」。前者趨

雅，後者趨俗；前者以崑腔為代表，後者以梆子腔為主要，其間雅俗互為推移。因考述其推移歷程：明嘉靖間

之雅俗觀念，時人以北劇為雅、南戲為俗；海鹽、崑山為雅，餘姚、弋陽為俗。明萬曆間至清康熙間有「宮

戲」、「外戲」之雅俗，康熙間又有崑弋之雅俗；清乾隆至嘉慶間劇種之變遷，乃以崑、京、崑、梆，京、梆，

崑、亂，崑、徽等之雅俗為主軸爭衡。至道光間崑、徽爭衡推移結果促成皮黃戲成立，而同治六年（一八六

七）皮黃戲京化完成流播外埠，被稱作「京劇」，開始稱霸劇壇。所以，明嘉靖間至清代末葉，以崑劇為代表

的「詞曲系曲牌體」和以梆子腔為代表的「詩讚系板腔體」其間的雅俗推移，可看作是戲曲劇種的發展史。

戲曲劇種小戲、大戲兩大體系之演進，至京劇成立，可謂告一大段落，至此乃能綜合考述歷代戲曲劇種之

「腳色」。因為「腳色」只是象徵符號：對戲曲演員而言，在標示其在劇團中之地位及其所擅長之藝術為；對

劇中人物而言，在顯示其類型與質性。所以其間必須由演員充任腳色，扮飾人物才算完成。但由於「腳色」已

符號化，其名義實難索解，歷來眾說紛紜，亦莫衷一是。為此乃從市井口語求其根源，並從形近省文與音同音

近俗文學之訛變現象求解，於是豁然貫通，生旦淨末丑雜「腳色六綱行」之名義始末，於焉大白。即此又進一

步考述其分化之四條徑路及其與劇藝之結合，並總括其可注意之十一點現象，最後說明腳色應如何運用於戲曲

排場。腳色之名目與賅備，在明清傳奇中已大抵完成，故提前於《明清戲曲背景編》第柒章先行論述。

京劇成立以後，其本身之演進，可以說就是其「流派藝術」的變遷史，因詳為考述其建構之歷程：首述「流

派」之名義與構成之條件，次敘其建構之共同背景因素，參論其建構基礎之所謂「唱腔」，最後說明其完成獨特

風格與群體風格，「流派藝術」至此乃真正建立。

又乾隆以來，無論崑劇與京劇，其「折子戲」均非常繁盛，尤其是「氍毹宴賞」，更成主流，為此不能不詳

加以考述。乃首釋名義，其次論產生背景為：明清盛行之家樂傳統、「以樂侑酒」之禮俗，以及南戲傳奇之冗長及其文詞之雅化，皆有助「折子戲」之產生。其三，論先驅與成立，而以先秦至唐代之「戲曲小戲」託體短小；宋金雜劇院本為每段獨立演出之「小戲群」；即使北劇四折亦作獨立性演出；明清南雜劇中多有一折短劇；明正德至嘉靖間南戲北劇選本已多見摘套與散齣；明萬曆間《迎神賽社禮節傳簿》亦多載散齣零折，凡此皆可視之為折子戲之「先驅」。至其成立，則須具備「短小獨立」、「舞臺實踐精進」、「行當藝術化」三要件，乃能畢其功。其四，從多方面敘述折子戲與盛之情況，以見其幾於稱霸劇壇。

至於晚清以後戲曲劇種之走向，乃先敘晚清之戲曲改良、五四之戲曲論爭，其後乃分從大陸與臺灣而論。大陸敘說其一九四九年至一九六五年之戲曲改革、一九六六年至一九七六年之「樣板戲」、一九七七年至今日之戲曲現代化。臺灣則敘述其一九五○年以後之軍中劇團與一九六五年以後之競賽戲、一九七九年以後「雅音」與一九八六年以後「當代傳奇」之京劇改革。最後對近年兩岸之所謂「跨文化戲曲」亦說其梗概。由於兩岸近代戲曲走向，論者已多，且昭彰在目，略無疑義，故本書僅鳥瞰其間戲曲劇種之遞嬗軌跡而已。

三、偶戲之演進脈絡

偶戲依時代先後是傀儡戲、影戲、布袋戲，都和說唱、戲曲有密切關係，也是中國重要藝術文化的一環。

(一)傀儡戲之起源與發展

傀儡當作「魁礨」，本義「壯貌」，因為起初的木偶人形壯偉，故呼之為「魁礨」。傀儡戲，顧名思義是運用

傀儡所演出的百戲、戲劇和戲曲。換言之，其演出必須合乎百戲、戲劇、戲曲的命義，才能稱作傀儡戲。中國偶戲之起源與形成，最早之傀儡當係先秦之木偶喪葬俑，因其狀貌像人，故稱傀儡。先秦之喪葬俑結合大桃人與方相氏辟邪除煞之功能，兩漢因之而為喪家樂，進而用於嘉會歌舞，使傀儡粗具「戲」之意義。北齊以後，傀儡有號為「郭公」、「郭禿」，為「俳兒之首」，導引演出歌舞雜技，是為傀儡百戲時期。至隋煬帝「水飾」（即水傀儡）而達巔峰，並進入演出故事之傀儡戲劇時期。此時傀儡之製作已非常精緻，其能工巧匠有曹魏之馬鈞、北齊之沙門靈昭、隋煬帝時之黃袞；其後唐代也有馬待封、殷文亮、楊務廉等人。唐代說唱文學發達，傀儡乃用為說唱之憑藉，以其懸絲傀儡既能演出「尉遲公」、「鴻門宴」，則其應已為「超諸百戲」之戲劇或戲曲矣。兩宋是偶戲登峰造極的時代，前代水傀儡、懸絲傀儡之外，又增加以竹木棍操作之杖頭傀儡；以小孩模擬傀儡動作之肉傀儡；另一種以火藥發動，謂之藥發傀儡。以上五種只有藥發傀儡是百戲特技，其餘四種都能百戲，也都能戲劇、戲曲。

元代的傀儡戲可以演出大戲《太平錢》劇目，也流播到四方，而且支派繁多，例如海南傀儡戲源於河南開封，後因中原戰爭，經山東、安徽到了浙江臨安（杭州），約於宋末元初流入瓊州。明代歌詠的懸絲傀儡，內容為悲歡離合、令人感動的人生百態；而且傀儡戲照樣分生旦淨末等腳色，演出忠臣孝子的故事，可搬演海南戲劇目，一方面係喪家之樂，一方面也可以用來娛樂賓客，兼具傀儡自漢代以來的兩種功能。明代東南沿海城市於萬曆間自福建漳浦一帶傳入；湖南衡山杖頭傀儡是明末傳入，閩西的傀儡戲於明末自浙江傳入。福建一省，提線傀儡在明代即有閩東、閩北、閩南、莆仙五種流派，其中閩西、閩南較盛。提線一般八線，而泉州多達十幾線至三十幾線，有時兩個演員共同操演一尊傀儡，藝術最為細膩傳神。

萬曆間傀儡頗為盛行，粵西木偶和廣東木偶均始自明代之福建移民；而廣東湛江地區的湛江單人木偶戲，也是明代東南沿海城市於

清道光年間，木偶戲也盛行江浙一帶民間，有紅、綠、黑三班，其中綠班，即江蘇吳江縣的鴻福崑曲木偶劇團，一直延續至一九四九年之後，達二百餘年，所演劇目有《西遊記》、《水滸傳》、《白蛇傳》、《長生殿》、《劈山救母》等十餘種，木偶二尺半高，身上有八根線至十五根線，演出極為生動，能穿衣脫衣、取杯飲酒、拔劍張弦。清代中葉是粵西木偶發展至成熟的興盛期，出現不少十五人至二十五人的大型杖頭木偶班子，並有製作木偶的專業藝人，能創造出眼口鼻頸及耍牙、流血、流淚等活動結構。廣東臨高縣有人偶同演的木偶戲，宮廷又有所謂「大台宮戲」，是一種大型的杖頭傀儡，又稱「托偶宮戲」，是繼承明代水傀儡，後來改用杖頭傀儡。以上印證「百戲、戲劇、戲曲」正是傀儡戲演進的三個階段。

(二)影戲之起源與發展

關於影戲之起源有四種說法：其一源於漢武帝王夫人（亦作李夫人）；其二源於「燈影」；其三源於唐代俗講說；其四源於中國說。以上說法皆未取得學者公認，故其淵源難以考述，可能直接模擬唐代俗講的畫軸和唐代用來說唱的傀儡戲，因為影戲就戲劇和戲曲的功能，其實與說唱和傀儡戲不殊。

周貽白認為影戲當以「起於北宋」比較可信。[41]兩宋的影戲蓋由手影、紙影、革影（羊皮）、彩影逐次發展。所謂「手影戲」或即「喬影戲」，乃用手向燈取影，顯出種種形象的一種技藝。因此，有雜技性的手影，有可以演出戲劇、戲曲且加以雕繪的紙影和皮影。兩宋影戲可以搬演講史如三國故事，其話本與講史書者頗同，大抵真假相半；其影偶則公忠者雕以正貌，姦邪者刻以醜形。則兩宋的影戲亦如講史的說唱文學，其影偶之造

❹ 周貽白：〈中國戲劇與傀儡戲影戲〉，收入《中國戲曲論集》（北京：中國戲劇出版社，一九六○年），頁七二一。

型蓋已寓褒貶，類如後世之臉譜。

元代影戲有紙影，或謂隨蒙古軍傳至波斯。明代稱影戲為燈戲，其影人由「紙骨子」剪成，再糊以彩絹，河北蔚縣與樂亭縣留存有影戲文物，包括戲臺、劇本、影偶、紙影窗等。清代影戲則由於諸王將軍之喜好，備有家班，蔚成風氣，故影戲資料甚為宏富。根據文獻，影戲流播區以北京、陝西、河北為盛，尚及浙江、福建、四川、廣東、江蘇、山東、甘肅等地。可見影戲到了清代，散布大江南北，而且流入四裔邊陲之地，其盛況和藝術俱不失為世界影戲發祥地的泱泱氣象。

(三)布袋戲之起源與流播

布袋戲亦稱掌中戲。戲界自稱「掌中戲」，亦以此名其劇團，「布袋戲」則為俗稱。布袋戲之源起，當係乾隆間由安徽鳳陽之「肩擔戲」傳入江蘇揚州，從而流播頗廣，其特色是：一人以五指運三寸傀儡，圍布作房，配以鑼哨，連耍帶唱，能演出簡短劇目，簡直就是早期的布袋戲。「肩擔戲」又流入北京稱「苟利子」或「傀儡子」；流入浙江定海稱「獨腳戲」或「凳頭戲」；流入河南開封稱「獨臺戲」；流入福建泉州者，以其掌中弄巧稱「掌中戲」或「布袋戲」，始見嘉慶刊本《晉江縣志》卷七二〈風俗志‧歌謠〉，是掌中布袋戲最早的文獻。

布袋戲傳入臺灣的年代難以考索，但從清末閩南名演師金貓、銀狗（有人說是金狗、銀豬）何象、少春四人與臺灣布袋戲者宿黃海岱、王炎的年齡頂多相隔百年來推算，大概在道光咸豐間（一八五〇年前後）陸續有福建泉、漳、潮三州掌中戲班藝人來臺演出或定居下來傳徒。

著者擷取諸家研究偶戲成果之長，參以己見，以先秦至清代之歷代文獻資料為主要憑藉，對中國偶戲作整體性的探討，庶幾可以鳥瞰其發展之脈絡。

附論：臺灣主要地方劇種

臺灣戲曲劇種，除了清代流播的布袋戲，若論其歷史性與影響力，應推南管戲（梨園戲）、北管戲（亂彈戲）與歌仔戲三種。本書於〔近現代戲曲編〕最後一章探討臺灣主要地方劇種。首先考述清代與日據時期所見之戲曲劇種，其次考述其重要之戲曲劇種梨園戲、亂彈戲、歌仔戲之來龍去脈。指出梨園戲實為宋元南戲之嫡裔，其音樂應為宋大曲之遺響，極具藝術文化之地位與價值。亂彈戲之「福祿」源起西秦腔，經江南而傳入；其「西皮」為未京化而南流之皮黃，經閩西閩南而輸入，亦皆不可等閒視之。歌仔戲則為臺灣土生土長之地方戲曲，然其源生之兩大根源：歌仔與車鼓，實均來自閩南，而當其成為戲曲之後，卻又回傳閩南，即此亦可見閩臺文化之關係是何等密切。

結語

本書論述「戲曲之演進」，打破一向以朝代遞進為主軸，而訴諸劇種之源生、形成、成熟、鼎盛、衰落，以及劇種之交化與蛻變之過程和情況。融入此脈絡之推移，以之為內涵有如附骨之血肉者，則為其並進作家作品之文學呈現與藝術面貌，以及其創作批評與表演觀賞之理論指引。希望藉此條理分明，能使讀者具體觀照到整個戲曲演進的歷史。

後記

曾永義院士獨立撰寫的《戲曲演進史》，獲得國科會行遠計畫出版獎助，於二○二一年五月至二○二二年八月，由臺北三民書局陸續出版前五冊。當時參與整校的研究助理有：現任教於臺中勤益科技大學的吳佩熏和中正大學的盧柏勳，他們因為獲聘專任工作而先後離開團隊。

我從二○二二年二月協助校對《戲曲演進史》第五冊；八月接任曾院士（以下行文稱老師）國科會行遠計畫的專任助理。沒想到曾老師驟然於十月十日離世，雖然後幾冊初稿已經完成，仍讓我方寸大亂。然而，師母很鎮定，來電告知：「老師雖然已經離開，行遠計畫的經費也終止，但已經簽了約，後幾冊必然要繼續出版。三民書局的總經理劉仲傑先生也主動表示，出版全套的計畫不會改變。」於是師母和我商議，請臺大中文系李惠綿從曾門弟子中，依據各人專長，推薦各冊負責整校的人選，由我聯繫。每一位受師母請託的學弟妹都表示義不容辭，欣然應允。

第六冊是《明清傳奇編（上）》，共有七章約三十二萬字。由現任東海大學李佳蓮和國立空中大學行政組員陸方龍共同整校。這兩位在讀碩博士時都擔任過老師的研究助理，整校檔案自是駕輕就熟。我約他們到老師的研究室碰面，他們摩挲著老師過去出版的書，回憶幫老師工作的往事，當面承諾一定好好整校檔案。方龍在大學時曾修過我教育學程的課，表現優異。他真的非常認真，查證

得很是細緻。他倆在三月二十六日完成一校，六月十五日完成二校。這期間還傳出佳蓮的好消息，升等為正教授，真是恭喜她！

第七冊是《明清傳奇編（下）》，從第八章到第十五章，也有二十九萬餘字，由我帶著世新大學博士生林維綉負責。我從頭看起，維綉則從她最感興趣的洪昉思開始，然後再一起討論疑點。在這當中，臺大圖書館和國家圖書館是我最常跑的地方，電子書也幫了很大的忙。五月十日，維綉和我一校到尾聲時，三民的編排版竟也寄來了，我們立刻又在紙本上展開二校，導致第七冊紙本上改動的紅字痕跡特別多。六月二十六日，順利完成二校。

第八冊為《近現代戲曲編》，共分八章，近三十一萬字。第一章至第六章請託現任東吳大學的侯淑娟和文化大學的謝俐瑩；第七、八章則交給在文化大學兼任的劉美芳。為了把熱騰騰的稿本交給她們，兩次都約在咖啡館面交。十二月的大冬天裡，我們啜著熱飲，談得昂揚，驅走了寒冷。

原本規劃第九冊是〈偶戲編〉和〈結論編〉，前者請託現任嶺東科技大學的邱一峰；後者則是李惠綿自願承擔，由她商請中央大學博士畢業的鐘雪寧合作。一峰住在臺中，見面不便，我們用電子通信連繫，紙本則採用郵寄的方式，七月三日完成初校。至於〈結論編〉原本有若干章，稍覺龐雜，經向師母詳細報告後，共同決議只保留〈戲曲劇種演進之脈絡〉。惠綿為彰顯曾老師強調「戲曲劇種演進史」是「戲曲史」的骨幹，再加梳理整編。期間請託前任研究助理吳佩熏協助從電子書截圖所有的引文和出處，再請雪寧逐一查證，並閱讀校對全文，完成堪稱是簡潔有力的豹尾。由於〈偶戲編〉和〈結論編〉加起來不足八萬字，若自成一冊和前七冊相較太過單薄，因此決定將之併入第八冊。如此一來，第八冊將近四十萬字，是《戲曲演進史》中內容最龐大的。

學弟妹在整校的過程中，各有不少體悟。如一開始維繡說：「好像又回到課堂上，聽老師在講課。」後來又說：「校著校著，以前不清楚的地方都豁然開朗了。」曾師母為了感謝大家辛苦校稿，囑咐我索取帳號，以便匯款略表心意。一開始大家都嚴詞拒絕：「幫老師校稿是應該的，很榮幸，怎麼能收工作費？」經我再三施展磨功，才有人願意告知。至於不肯就範的，就借用老師當初勸我的話「取之不傷廉」，以及師母所說「要公平，不能偏心」，總算圓滿達成任務。俐瑩收到匯款後，傳來訊息：「學姐，已收到！我還在狐疑這是哪兒來的錢？謝謝師母！有一種長輩賞賜零用錢的幸福感。」真的，學弟妹們都年逾不惑，距離領取零用錢的日子已經很久很久了。

在整校中有無新發現呢？當然有。惠綿深知校對總是有所疏漏，特別託我也校閱結論。我除了找到一些錯字，最大的疑惑是在敘述偶戲的起源時，提及：「最早之傀儡當係先秦之木偶喪葬俑，因其狀醜像人，故稱傀儡。」傀儡像人沒問題，但傀儡都醜嗎？於是我回頭翻閱《偶戲編》的引文，發現更奇怪了：

唐顏師古注引服虔說，謂「魁壘，壯貌也。」宋黃庭堅《涪翁雜說》云：「傀儡戲，木偶人也。或曰：當書魁壘，蓋象古之魁壘之士，彷彿其言行也。」任訥《唐戲弄·辨體·十一傀儡戲》因謂：「蓋魁壘本義壯醜，初象之於木人者大，仍曰魁壘；繼象之於木人者小，故加子字。其得名之故甚明，皆我所自有，並非由外生成。」

明明服虔說魁壘是「壯貌」，為何任訥卻說是「壯醜」？解釋不通呀！老師的研究室有一套《任中敏文集》，我找到《唐戲弄》論傀儡戲的部分，發現任訥居然就是寫「壯醜」。這個由王小盾主編，

南京鳳凰出版社出的集子是正體字排印本，那麼就有兩種可能：一是任訥寫錯了，另一是排印時排錯了。我判斷後者的可能性較大，因「貌、醜」二字筆畫都很繁複，乍看有些類似。和惠綿討論，她也認為是任訥引用時就錯了，或是當時校對疏誤。雪寧在查證後也指出：「任訥那段話的意思，應該也是『壯貌』。因為魁壘形容壯偉，所以初象之於木人者『大』，仍曰魁壘，繼象之於木人者『小』，才稱傀儡吧。」三人同心，所以〈偶戲編〉和〈結論編〉都把「壯醜」改正為「壯貌」了。

寫到這裡，我想起十幾年前的一件往事。當時老師提早從臺大退休，轉到世新大學任教。我因為怕世新學生調皮，老師不適應，就盡量坐在教室旁聽，課後也常和老師吃飯。用餐結束後，我會陪著老師走回臺大校園。那時老師住長興街，習慣從校園騎腳踏車回家。老師有時喝得微醺，會忘記腳踏車停在哪裡，我就幫著找。那時老師最常跟我講的，就是要我趕緊寫論文，快點升等。有一次，老師很嚴肅地對我說：「肇琴，別人都羨慕我桃李滿天下，做戲曲的大都出自我的門下。我的學生個個都成了名家，但我也有惆悵，我很想召集大家來寫一部戲曲史，卻不能夠啊！」我當時聽了，有點理解老師的惆悵。老師應該是想完成一部集體論述的戲曲史，讓每個弟子發揮專長，撰寫最拿手的部分。這是件大工程，談何容易啊！

曾老師這套《戲曲演進史》終於全部出齊了，做為逝世一周年的獻禮。老師！您雖然沒能召集弟子們共寫一部戲曲史，但《戲曲演進史》最後是在您眾弟子的努力下順利出版了。這會兒，您在天上應該感到欣慰，不再那麼惆悵了吧？

丁肇琴寫於景美溪畔
二〇二三年八月十六日

戲曲演進史(一)導論與淵源小戲 曾永義／著

曾永義教授《戲曲演進史》包含十編，全書考述戲曲劇種的源生、形成與發展，是兼顧小戲、大戲，南曲、北曲和詞曲系曲牌體之雅、詩讚系板腔體之俗等三大對立系統本身之滋生成長歷程，以及其間之交化蛻變現象。其中「導論編」與「淵源小戲編」合併為第一冊，以此作為梳理統緒之定錨，往下建構脈絡系統，打破時代之制約而貫穿時代，航向戲曲演進之「長江大河」。

戲曲演進史(二)宋元明南曲戲文 曾永義／著

本書為《戲曲演進史》的「宋元明南曲戲文編」。由於「瓦舍勾欄」適時於宋金元出現，活躍其中的樂戶歌妓與書會才人則是催化與呈現之推手，詳究其名義，提供九大藝術元素醞釀融合之溫床，促成南北戲曲大戲之完成。第貳章從見諸文獻之南曲戲文的各種名稱為切入點，梳理南曲戲文的源生發展史。再以三章作全面性之觀察，其一考論其時代背景、劇目著錄與題材內容，其二剖析戲文之體製規律與唱法，其三概述南曲戲文重要腔調之質性。第陸章起進入作家與劇作之述評。舉經典且富影響力的宋元戲文、明改本戲文與明人新南戲等共二十一篇予以簡述。希望通過本編所建構之論述內容，讓讀者更了解此種表演藝術的背景與歷程，並能概括其現象與特色；更能從其名家名作之述評中，見其體製規律及其文學之成就。

戲曲演進史(三)金元明北曲雜劇(上) 曾永義／著

本書為《戲曲演進史》的「金元明北曲雜劇編」前拾參章，至金元奪魁之作《西廂記》止。雖然南戲成立的時間比比劇早約二十數年，但由於蒙元統一南北，北劇發達的時代就比南戲早得多。首先耙梳北曲雜劇的先後「名稱」，考究其逐次演進之歷程。再以五章作全面性之觀察，剖析政治社會、藝文理論等時空背景，乃至劇目、體製、樂器樂曲等發展流變進行考述。自第柒章起評述作家與劇作，於此先檢討所謂「元曲四大家」之爭論始末與定論，以作為其後論說關馬鄭白之依據。第捌章至第拾貳章逐一述評此時期劇作家之作品，於拾參章重新釐清《錄鬼簿》所著錄的《西廂記》及今本北曲《西廂記》的源流與差異。

戲曲演進史(四) 金元明北曲雜劇(下)與明清南雜劇　曾永義/著

本書包含〔金元明北曲雜劇編〕第拾肆至第拾陸章（北曲雜劇之餘勢：明初憲宗成化以前百二十年作家作品述評）與〔明清南雜劇編〕。而明初百二十年間劇壇蕭索，真正可以稱作大家的，只有一位周憲王朱有燉，他的《誠齋雜劇》三十二種俱存，音律諧美，詞華精警，以故能風行一時，而其大量突破北曲雜劇體製，極力講求結構排場，且開出向前發展的途徑，成為轉變的關鍵和樞紐。而與北曲雜劇相關之曲論，芝菴《唱論》之說曲唱已如此精到，周德清《中原音韻》已知以官話統一北曲聲韻，鍾嗣成《錄鬼簿》般勤登錄一代文獻，夏庭芝《青樓集》能著眼於為一代優伶存典型，寧憲王朱權及其門下客不厭其煩為北曲立下譜式；凡此如無超人之眼識，焉能著成此佳製鴻篇。

戲曲演進史(五) 明清戲曲背景　曾永義/著

本書為《戲曲演進史》的〔明清戲曲背景編〕。南曲戲文與北曲雜劇各自發展為大戲以後，元代統一南北，使得南戲北劇自然合流交化。其以北劇為母體，經文士化、南曲化、水磨調化而蛻變為「南雜劇」與「短劇」；其以南戲為母體，經北曲化、文士化、水磨調化而蛻變為「傳奇」。明清詞曲系曲牌體的戲曲體製劇種，同時存在「傳奇」和「南雜劇」，二者堪稱是歌舞樂的完全融合，最優雅的韻文學與最精緻的表演藝術。此時的士大夫不只黽勉的投入戲曲的創作，也孜孜矻矻於戲曲文學和藝術理論的研究，實皆為推動明清戲曲向上、向廣、向遠的巨輪。

戲曲演進史(六) 明清傳奇編(上)　曾永義/著

本書包含〔明清傳奇編〕第壹章至第柒章，從探討戲文和傳奇之分野及其質變歷程開始，論述明代傳奇名家名作至湯顯祖為止。南曲戲文經北曲化、文士化、崑山水磨調化而蛻變為明清傳奇。其間經歷明人改本南戲、明人新南戲（舊傳奇）、明清傳奇（明人稱新傳奇）等三個歷程，涉及劇本南北曲、曲文唱辭和語言腔調的演進變化，形成「內外在結構」最為精緻的體製規律。明清傳奇作家多如繁星，作品浩如煙海，本書但舉名家名作討論述評，俾能以綱舉目張之架構，概見明代傳奇之演進脈絡。

戲曲演進史（七）明清傳奇編（下）

曾永義／著

本書接續〔明清傳奇編〕上，包含第捌章至第拾陸章。第捌章介紹明末沈璟及吳江諸家，肯定沈璟所著《南曲全譜》對曲學的貢獻。第玖章論述明末詞律三名家袁于令、吳炳及孟稱舜。第拾章進入清代傳奇，述評李玉及蘇州劇作家。第拾壹章論述李漁及其《笠翁傳奇十種》。第拾貳、拾參章論述清代曲壇盛名的南洪北孔。第拾肆章論蔣士銓《藏園九種曲》為乾隆以後第一。第拾伍章敘崑曲漸走下坡，「有曲無戲」的《帝女花》尚有可觀。第拾陸章以吳偉業《秣陵春》、尤侗《鈞天樂》等六種傳奇簡評作結。縱覽全冊，可明瞭明清傳奇的發展趨勢及盛衰現象。

國家圖書館出版品預行編目資料

戲曲演進史(八)近現代戲曲編、偶戲編、結論編／曾
永義著;侯淑娟等校對.——初版一刷.——臺北市:三
民，2023
　　面;　公分.——（國學大叢書）

　ISBN 978-957-14-7687-2　（第八冊：平裝）
　1. 中國戲劇 2. 戲曲史

982.7　　　　　　　　　　　　　　　112013137

國學大叢書

戲曲演進史 (八) 近現代戲曲編、偶戲編、結論編

作　　者	曾永義
校　　對	侯淑娟　謝俐瑩　劉美芳
	邱一峰　李惠綿　鐘雪寧
責任編輯	郭亮均
美術編輯	李珮慈

發 行 人	劉振強
出 版 者	三民書局股份有限公司
地　　址	臺北市復興北路 386 號 (復北門市)
	臺北市重慶南路一段 61 號 (重南門市)
電　　話	(02)25006600
網　　址	三民網路書店 https://www.sanmin.com.tw

出版日期	初版一刷 2023 年 10 月
書籍編號	S980230
Ｉ Ｓ Ｂ Ｎ	978-957-14-7687-2